2003

2003

konkrete kunst in Europa nach 1945

concrete art in Europe after 1945

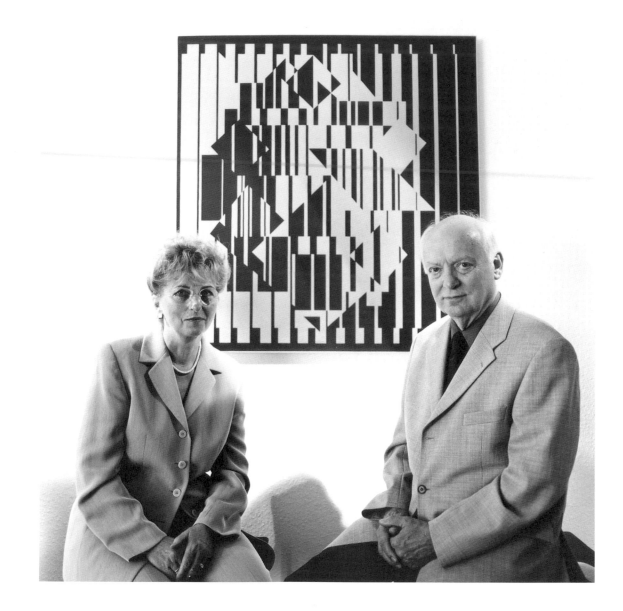

konkrete kunst in Europa nach 1945
concrete art in Europe after 1945

Hatje Cantz Verlag

Zur Eröffnung des Museums im Kulturspeicher richte ich meinen herzlichen Gruß nach Würzburg.

Bayern genießt mit Stolz seinen Ruf als herausragender Kulturstandort – Würzburg trägt mit seiner hohen kulturellen Ausstrahlung dazu maßgeblich bei. Während man bisher Namen wie Balthasar Neumann, Tiepolo oder Tilman Riemenschneider mit der Stadt am Main verbindet, wird das Museum im Kulturspeicher neue Akzente setzen. Die Sammlung Ruppert aus Berlin soll dort eine Heimat finden und Schätze der konkreten Kunst aus Europa in neuem Rahmen präsentieren. Ich freue mich besonders, dass es gelungen ist, ein historisches denkmalgeschütztes Haus zu einem modernen Museum umzugestalten und damit einmal mehr beispielhaft Tradition und Moderne im Freistaat zu verknüpfen. Dass aus einem alten Hafenspeicher ein reizvolles modernes Museum werden kann, beweist das Projekt an der Kaimauer in vorbildlicher Weise. Der Freistaat Bayern trägt mit der Verwirklichung des Projekts Museum im Kulturspeicher Würzburg seinem bildungs- und kulturpolitischen Auftrag Rechnung. Die Sammlung Ruppert kann nun ihre ganze Strahlkraft weit über Franken hinaus entfalten und die bunte Museumslandschaft Bayerns weiter bereichern.

Meine guten Wünsche begleiten die Eröffnung des Museums im Kulturspeicher.

DR. EDMUND STOIBER
Ministerpräsident des Freistaates Bayern
Im Februar 2002

On the occasion of the inauguration of its new Museum im Kulturspeicher, I warmly salute the city of Würzburg.

Bavaria takes great pride in its reputation as an outstanding cultural location – a reputation to which Würzburg, a city with a rich cultural aura of its own, contributes substantially. Whereas in the past we have associated names such as Balthasar Neumann, Tiepolo and Tilman Riemenschneider with this city on the Main, the Museum im Kulturspeicher will introduce new accents. For it is there that the Ruppert Collection of Berlin is to find a home, enabling it to present its treasures of European Concrete Art in a new setting. I am particularly glad that it has been possible to alter a protected historical landmark into a modern institute of art, thus once again linking tradition and modernity in the Free State of Bavaria in an exemplary manner. The project on the Kaimauer is a striking demonstration of how an old granary can be transformed into an attractive new museum. With the realisation of the Museum im Kulturspeicher project in Würzburg, the Free State of Bavaria has taken an important step towards fulfilling the educational and cultural mission with which it has been entrusted. The Ruppert Collection can now unfold in all its brilliance and further enrich the vivid museum landscape not only of Franconia but of all Bavaria.

My best wishes accompany the inauguration of the Museum im Kulturspeicher.

DR. EDMUND STOIBER
Minister President of Bavaria
February 2002

Eine Kunstsammlung mit einem auf Europa bezogenen Konzept – eine solche Kollektion muss das Interesse des Europarates erwecken. »Konkrete Kunst in Europa nach 1945« lautet der Titel der Sammlung, die der vorliegende Katalog dokumentiert.

Mit Geradlinigkeit und Konsequenz haben Peter C. Ruppert und seine Frau Rosemarie über einen Zeitraum von fast dreißig Jahren Kunstwerke zusammengetragen, deren hohe Qualität die öffentliche Präsentation im neuen Museum im Kulturspeicher verdient.

Beispielhaft spiegelt sich in der Sammlung die Ausbreitung einer künstlerischen Idee über nationale Grenzen hinaus, nämlich der Gedanke, eine Kunst zu schaffen, die mit ihren Fragen nach Dynamik und Ruhe, Gleichgewicht und Spannung, Zufall und Ordnung, Spontaneität und Berechenbarkeit Grundfragen des Lebens repräsentiert, ohne ein Abbild der sichtbaren Welt zu geben. Die Einlösung dieses Anspruchs zeigt sich in der Sammlung an etwa 245 Werken: Gemälden, Reliefs und Plastiken. In ihrem Kern ist diese Kunst zutiefst human aus dem Ansatz heraus, das moderne Dasein zu interpretieren und auch dem alltäglichen Leben Form zu geben.

Sammlung und Präsentation beleuchten den länderübergreifenden Austausch von Strömungen und Ideen, zeigen Zentren der konkreten Kunst in Zürich und Paris und das Weitertragen der künstlerischen Anliegen in weite Bereiche des europäischen Raums. Mit insgesamt 23 Ländern, deren konkrete Kunst in der Sammlung Ruppert vertreten ist, ist die Mehrzahl der Mitglieder des Europarates erfasst.

Ich begrüße sehr, dass die Sammlung Ruppert in Würzburg eine Heimat findet, der Europastadt mit ihrem kulturellen Erbe von internationalem Rang. Es ist mir eine große Freude, die Schirmherrschaft über ihre ständige Präsentation zu übernehmen. Ihr wie dem gesamten neuen Museum in Würzburg wünsche ich vollen Erfolg und eine Ausstrahlung weit nach Europa hinein.

WALTER SCHWIMMER
Generalsekretär des Europarates

The European Council cannot but take notice of an art collection with a Europe-oriented concept. "Concrete Art in Europe after 1945" is the title of the collection documented by this catalogue.

For nearly thirty years, Peter C. Ruppert and his wife Rosemarie have straightforwardly and consistently assembled artworks whose high quality deserves the public presentation it will now receive in the new "Museum im Kulturspeicher."

In an exemplary manner, the collection reflects the spread of an artistic idea beyond national borders – the idea of creating art which explores the issues of dynamics and inertia, balance and tension, chance and order, spontaneity and calculability as a means of representing the basic issues of life, but without providing a reproduction of the visible world. The degree to which this self-imposed task was fulfilled can be seen in the collection's some 245 works: paintings, reliefs and sculptures. At its core, this art is profoundly human by virtue of its desire to interpret modern existence and give shape to everyday life.

With artworks from twenty-three countries, the collection and its presentation illustrate the boundary-transcending exchange of currents and ideas, while providing insight into Zurich and Paris as centres of Concrete Art and into the propagation of their artistic concerns to large areas of Europe. This approach is wholly in keeping with the desire of the European Council to strengthen the public consciousness of our common European cultural heritage. I very much welcome the fact that the Ruppert Collection has found its home in Würzburg, a European City with a cultural heritage of international rank. It is with great pleasure that I assume the patronage of the collection's permanent presentation. I wish the collection and the entire new museum of Würzburg every success, and an impact that is felt in the far corners of Europe.

WALTER SCHWIMMER
Secretary General of the European Council

Mit der Präsentation der Sammlung »Peter C. Ruppert – Konkrete Kunst in Europa nach 1945« im neuen Museum im Kulturspeicher und der Herausgabe des vorliegenden Bestandskataloges schlägt Würzburg ein neues kulturelles Kapitel auf: Durch diese Sammlung dokumentiert Würzburg seinen Führungsanspruch in einem wesentlichen Bereich der Moderne und der jüngeren Kunstentwicklung.

Der ehemalige Hafenspeicher, in dem diese Sammlung nun die prägende Rolle einnimmt, ist zugleich das neue Domizil der Städtischen Galerie, die schon durch Ausstellungsaktivitäten in der Hofstraße das Thema »Konkrete Kunst« nach Würzburg brachte. Beide zusammen, die Sammlung des Ehepaars Ruppert und die Städtische Galerie, begegnen dem Besucher im Museum im Kulturspeicher unter gemeinsamer Leitung. Das Wagnis eines solchen Museumsprojektes unternimmt Würzburg mit Elan und Begeisterung. Das Konzept der Sammlung, konkrete Kunst aus nahezu allen europäischen Ländern zusammenzuführen, verbindet sich mit der Europastadt Würzburg in hervorragender Weise. Der Brückenschlag, Würzburg nach der Zerstörung im Zweiten Weltkrieg wieder aufzubauen, es lebens- und liebenswert zu gestalten und in das Zeitalter neuer Technologien zu überführen, wird durch die Verbindung der Galerie-Exponate mit der Sammlung »Peter C. Ruppert – Konkrete Kunst in Europa nach 1945« ebenso nachvollzogen wie durch die gelungene Architektur des Hafenspeichers, die Alt und Neu auf harmonische und zurückhaltende Weise zusammenführt.

Die vorliegende Publikation stellt zugleich eine nationale und internationale Einladung an alle Kunstinteressierten zum Besuch in Würzburg dar. Als herausragender Standort für konkrete Kunst eignet sich Würzburg künftig in besonderer Weise für wissenschaftliche und künstlerische Dialoge, Vorträge, Symposien, Workshops und Publikationen.

Dafür gilt es vielen zu danken. Allen voran gebührt der Dank dem Berliner Sammlerehepaar Rosemarie und Peter C. Ruppert, das mutig und konstruktiv mit uns gemeinsam den Weg beschritt, seiner Sammlung in Würzburg ein Zuhause zu schaffen. Ein ganz besonderer Dank geht auch an die Autoren dieses Bandes für ihre profunden Beiträge und an das Museumsteam, das über lange Zeit für Ausstellung und Katalog enormen Einsatz leistete. Danken möchte ich auch dem Bau- und Kulturreferat für die engagierte Arbeit der letzten Jahre. Ebenso herzlich bedanke ich mich bei einer aktiven Gruppe von Bürgern, die sich im Forum Städtische Galerie über Jahre für die Übernahme der Sammlung und das Projekt Kulturspeicher stark gemacht haben. Zu danken ist dem Architektenteam Peter und Christian Brückner, das den Hafenspeicher in klarer, behutsamer und vielbeachteter Weise zum Museum gestaltete.

Der Sammlung »Peter C. Ruppert – Konkrete Kunst in Europa nach 1945« und der städtischen Sammlung im Kulturspeicher wünsche ich viele interessierte Besucher aus Nah und Fern sowie dem gesamten Haus eine gute Zukunft! Möge der Kulturspeicher zu einer kulturellen Drehscheibe in unserer Stadt werden, die Leben bringt und Freude!

PIA BECKMANN
Oberbürgermeisterin der Stadt Würzburg

With the presentation of the collection "Peter C. Ruppert – Concrete Art in Europe after 1945" in the new Museum im Kulturspeicher and the publication of the catalogue at hand, a new chapter is beginning in the cultural life of Würzburg: With this collection, Würzburg is documenting its claim to a leading position in an essential area of modernism and recent developments in art.

The former port granary, whose identity this collection will now shape to a decisive degree, is also the new domicile of the Städtische Galerie. The municipal gallery already introduced the theme of Concrete Art to Würzburg within the framework of its exhibition activities in Hofstrasse. In the Museum im Kulturspeicher, the visitor will now encounter two institutions – the collection of Mr. and Mrs. Ruppert and the Städtische Galerie – under joint administration. Würzburg has taken on the challenge of this new museum project with élan and enthusiasm. The concept of the collection – to assemble Concrete Art from nearly all the countries of Europe – combines excellently with the European City Würzburg. The reconstruction of Würzburg following the destruction of World War II, the efforts to make it a livable and lovable city and guide it safely into the age of modern technology was an act of gap-bridging that is reflected not only in the unification of the municipal gallery's exhibition objects with the collection "Peter C. Ruppert – Concrete Art in Europe after 1945" but also in the highly successful architecture of the port granary, which brings the old and the new together in a harmonious and unobtrusive manner.

At the same time, this publication represents a national and international invitation to all who are interested in art to visit Würzburg. As an outstanding location for Concrete Art, Würzburg looks forward to a future as an especially appropriate setting for scholarly and artistic dialogues, lectures, symposia, workshops and publications.

For all of these favours, our gratitude is due to many. First and foremost we are indebted to the collector couple Rosemarie and Peter C. Ruppert of Berlin, who courageously and productively accompanied us along the path towards a home for their collection in Würzburg. We are very grateful to the authors of this volume for their profound contributions, and to the museum team for the enormous effort they put into the exhibition and the catalogue over a long period of time. I would further like to acknowledge the commitment and work carried out by the Department of Building and Culture in the course of the past years. We are also much obliged to the committed group of citizens who actively supported the receipt of the collection and the Kulturspeicher project for years in the Forum Städtische Galerie. And finally I would like to render thanks to the architectural team Peter and Christian Brückner, whose reshaping of the granary as a museum is a work distinguished by clarity and circumspection that is much-admired.

May the collection "Peter C. Ruppert – Concrete Art in Europe after 1945" and the municipal collection in the Kulturspeicher receive many interested visitors from near and far, and may the entire museum enjoy a bright future as a cultural highlight of our city, one that furnishes vitality and pleasure!

PIA BECKMANN
Chief Burgomaster of the City of Würzburg

Bekenntnis zur Klarheit – Über die Sammlung Peter C. Ruppert

Marlene Lauter

Mit der Präsentation im Kulturspeicher Würzburg tritt die Sammlung Ruppert erstmals an die Öffentlichkeit. Im Zusammenspiel der etwa 245 Werke zeigt sich das Ergebnis von fast dreißig Jahren Sammeltätigkeit. Die Konzeption des passionierten Privatmannes Peter C. Ruppert und seiner Frau Rosemarie konzentrierte sich von vornherein auf konkrete Kunst, diejenige Sparte der Moderne, die um 1910 begann, die Kunst vollständig vom Abbild des Gegenstandes zu lösen und die sich, über viele Widerstände hinweg, beharrlich als eine Richtung der Kunst des 20. Jahrhunderts behauptete und fortentwickelte. Dass der Begriff des Konkreten dabei vom Begriff des Abstrakten zu trennen ist, der den Bezug zum Gegenstand nicht aufgibt, und beide Begriffe oft synonym gebraucht wurden, hat Peter Ruppert nie irritiert. Es hat ihn eher veranlasst, auch von den Rändern her die Mitte zu bestimmen, das heißt, in seiner Sammeltätigkeit die Breite des Feldes auszuloten, herauszufiltern, wo sich die konkrete Kunst mit anderen Kunstauffassungen berührt und wo sie ihr eigentliches Terrain verlässt, weil Anklänge an die reale Welt sichtbar werden.

Denn originär ist es die Autonomie der Bildmittel, die das Wesen der konkreten Kunst ausmacht, ihr Beharren darauf, dass die bildnerische Welt eine eigene sei, aufgebaut auf Fläche, Raum, Linie, Farbe, Hell-Dunkel, Licht und Bewegung. Diese Autonomie mag Peter Ruppert berührt haben und motiviert, sammelnd eine künstlerische Welt zu zeigen, die in aller Unabhängigkeit vom Abbild eine große Vielfalt von Ausdrucksformen hervorbrachte und hervorbringt. Das zweite grundsätzliche Wesensmerkmal des Konkreten ist die Berechenbarkeit dieser Kunst, das offene zu Tage legen ihrer Prinzipien wie Symmetrie, Rotation, Progression und serielle Ordnung, kurz, ihre Affinität zur Mathematik. Dies und zugleich das Überströmen bildnerischer Wirkungen, die, aller logischen Kalkulation zum Trotz, überraschend und unberechenbar sind, gehören zu den Eigenheiten der konkreten Kunst, die Peter Ruppert dauerhaft faszinieren.

Für die historische Spanne der Sammlung markiert das Jahr 1945 den Anfang. Peter Ruppert gehört zur Generation derjenigen, deren Leben in jungen Jahren durch das Erlebnis von Krieg und erbärmlichen Nachkriegsjahren eine bleibende Zäsur erfuhr. Mit dem Datum 1945 zu beginnen, heißt für Peter Ruppert, Neuanfang und zugleich Zeitgenossenschaft in die Sammlung zu tragen. Die Kollektion verfolgt die Entwicklung und Ausbreitung der konkreten Kunst von 1945 bis heute im europäischen Raum. Innerhalb der Kunst hat das Jahr 1945 für einzelne Nationen unterschiedliche Bedeutung. Während es im nationalsozialistischen Deutschland zuvor durch die Verfolgung der konkreten Kunst wie aller modernen Strömungen einen regelrechten Bruch in der künstlerischen Entwicklung gegeben hatte, markierte die politische Zäsur des Kriegsendes in vielen Ländern lediglich den Beginn besserer Arbeitsmöglichkeiten der zuvor an den Rand gedrängten Vertreter des Konkreten. Und es ist erstaunlich zu beobachten, wie die zu Grunde liegenden Ideen nahezu überall Fuß fassten, wenn auch Nationen wie Griechenland oder Portugal nur einzelne Vertreter hervorbrachten, die sich gegen einen breiten Strom anderer Kunstauffassungen durchsetzen mussten.

Einzelne Künstler wie Josef Albers oder Friedrich Vordemberge-Gildewart, Alberto Magnelli, Ben Nicholson oder Auguste Herbin bilden als sogenannte Vaterfiguren den

Übergang von der Vor- zur Nachkriegszeit und sind mit prägnanten Nachkriegswerken in der Sammlung vertreten. Hierher gehören auch Leo Breuer, Adolf Fleischmann, Hermann Glöckner und Anton Stankowski. Sie alle sind im klassischen Sinne Maler zu nennen, die die Fläche besetzen, wenn sie auch hinsichtlich des Trägermaterials gelegentlich experimentelle Wege gingen. Gemeinsam ist ihnen ihr subtiler und differenzierter Umgang mit Farbe und Tonwerten, ihre fast wissenschaftlich zu nennende Farbenneugier, die bei Albers zu der weithin bekannten Lehrschrift *Interaction of Color* führte, 1963 erstmals publiziert.

Die Schweizer hingegen, vom Drama der politischen Katastrophe verschont, konnten schon vor dem Kriege weiterentwickeln, was das Bauhaus in Deutschland in den zwanziger Jahren begonnen hatte: die Einbeziehung des gesamten Lebensumfeldes des Menschen in eine neue Gestaltung. Max Bill vor allem war hier rastloser Vordenker, dessen bildnerische Arbeit weit über die reine Malerei hinausging. Er stand in künstlerischem Kontakt zu Fritz Glarner, Camille Graeser, Verena Loewensberg und Richard Paul Lohse, die als Mitglieder der Gruppe »Allianz« unter dem Stichwort der »Zürcher Konkreten« in die Kunstgeschichte eingingen.

Mit diesen und weiteren Künstlern wurde die Schweiz ein Zentrum der konkreten Kunst, das die Sammlung Ruppert mit charakteristischen Werken ihrer Protagonisten dokumentiert. Sie stützt sich dabei auf das malerische und plastische Werk der genannten Künstler, der Bereich des Designs bleibt in Verbindung mit der Sammlung zukünftigen Wechselausstellungen im Kulturspeicher vorbehalten. Sicherlich sind einige der herausragenden Werke der Sammlung Ruppert überhaupt den »Zürcher Konkreten« zuzurechnen, wie je eine farblich brillante Arbeit modularer und serieller Ordnung von Richard Paul Lohse (Abb. S. 108) und Max Bills *Farbfeld mit weißen und schwarzen Akzenten* von 1964-66 (Abb. S. 106). Werke wie das letztgenannte bezeugen die Vitalität der Idee des Konkreten in der Schweiz weit über die Vor- und Nachkriegsjahre hinaus. Mit Hans Hinterreiters *Opus 60* von 1944 (Abb. S. 113) ist zugleich das älteste Werk in der Sammlung markiert. Arbeiten von Künstlern wie Andreas Christen, Karl Gerstner, Hansjörg Glattfelder, Marguerite Hersberger, Gottfried Honegger und Nelly Rudin vertreten die nächste Generation. Mit insgesamt 23 Werken bildet die Schweiz in der Sammlung einen kleinen, aber hervorragenden Kern.

Die kraftvolle Ausstrahlung der künstlerischen Ideen der Schweizer über die Landesgrenzen hinaus dokumentiert die Sammlung Ruppert in besonderer Weise am Beispiel Frankreich. Dort setzte sich die geometrische Abstraktion, wie konkrete Kunst im französischen Raum bis heute genannt wird, gegen ein deutlich surreal-figuratives Erbe und gegen informelle Richtungen durch. Der zunächst kleine Kreis von Künstlern, der sich rasch international erweiterte, formierte sich nach 1945 um die Galerie Denise René in Paris. Unter den Künstlern, die auch in der Sammlung Ruppert vertreten sind, waren Jean Dewasne, Jean Gorin und André Heurteux, die aus Skandinavien stammenden Olle Baertling, Richard Mortensen und Robert Jacobsen, Günter Fruhtrunk aus Deutschland und Alberto Magnelli aus Italien. Aus dem Spätwerk von Auguste Herbin ein Gemälde aus der Serie der *Plastischen Alphabete* vorweisen zu können (Abb. S. 147), darf zu den glücklichen Momenten des Sammlerdaseins zählen. In Paris entwickelten sich aus dem Ungegenständlich-Geometrischen auch die großen Bewegungen von Kinetik und Op Art, in der Sammlung Ruppert durch Werke von Yaacov Agam, Carlos Cruz-Diez, Julio Le Parc, Jesús-Rafael Soto und Victor Vasarely anschaulich dokumentiert. Insgesamt etwa 30 Werke aus Frankreich, die den fünfziger bis siebziger Jahren zuzurechnen sind, zeigen

Vielfalt und Ideenreichtum der künstlerischen Ansätze, die sich in besonderer Weise auf Wahrnehmungsphänomene konzentrierten.

Die Ausformung und Verzweigung der Fragestellungen der konkreten Kunst, die hier angestoßen wurden, verfolgt die Sammlung in den einzelnen Ländern mit charakteristischen Hauptvertretern wie Barbara Hepworth, das Ehepaar Martin, Ben Nicholson und Bridget Riley für England, Antonio Calderara, Piero Dorazio, Mario Nigro für Italien oder Ad Dekkers, Jan Schoonhoven und Herman de Vries für die Niederlande. Die Recherchen des Ehepaars Ruppert reichen bis nach Finnland und Norwegen im Norden und Griechenland im Süden. Osteuropa präsentiert sich mit Exponaten von Julije Knifer, Dóra Maurer, Lev Nussberg, Henryk Stazewski, Zdenek Sýkora und Ryszard Winiarski. Die Ausprägungen der deutschen Szene bilden neben der Schweiz und Frankreich einen weiteren Schwerpunkt der Sammlung mit Werken von Künstlern wie Hartmut Böhm, Andreas Brandt, Eberhard Fiebig, Rupprecht Geiger, Erich Hauser, Erwin Heerich, Thomas Lenk, Adolf Luther, Karl Georg Pfahler und Hans Uhlmann. Ein Teil der Werkgruppe von Günter Fruhtrunk ist gedanklich hier einzuordnen. Heijo Hangen ist mit einer exemplarischen Gruppe seiner »zeitversetzten Bildkombinationen« vertreten. Insgesamt 110 Werke sind hier zu verzeichnen, die Parallelen und zeitliche Abfolgen künstlerischer Positionen deutlich machen.

Seit den sechziger Jahren erweitern sich die Bildmöglichkeiten der Konkreten. Manfred Mohr beginnt 1969 mit Hilfe von Computerprogrammen zu zeichnen, naturwissenschaftliche Themen erhalten in der Kunst mehr und mehr Gewicht, Fragen nach Ordnung und Chaos, Zufall und System werden als bildbestimmend diskutiert. All diese neueren Entwicklungen spiegeln sich in der Sammlung Ruppert. Auch konzeptuelle Ansätze, die sich mit der Bildwelt der Konkreten berühren, sind in die Sammlung aufgenommen, wie die Arbeit von Heinz Gappmayr, *Senkrechte* (Abb. S. 51), die »absolut koncret« als Wörter fragmentarisch ineinandergreifend an eine Vertikale anlagert; hier ist sozusagen das Credo des Sammlers Peter Ruppert in visueller Form als »Wort und Gegenstand«[1] kondensiert. Die Holographie ist mit einer Arbeit von Dieter Jung vertreten (Abb. S. 199), der das konkrete Formenrepertoire aus der fassbaren Fläche herausnimmt und in irritierenden scheinräumlichen Verhältnissen anordnet.

Auch die Fotografie muss hier genannt werden, die erst in den letzten Jahren in den Blick der Ruppertschen Sammeltätigkeit gelangte, dann jedoch mit Kraft und Intensität, sodass sich von einer eigenen kleinen Abteilung sprechen lässt. Namen wie Peter Keetman, Gottfried Jäger und René Mächler stehen für die Bandbreite der Auffassungen von der Fotografie als formale Reduktion von Strukturen der gesehenen Welt bis zu seriellen Strukturen, wie sie die ohne Linse arbeitende Camera obscura erzeugt, zum kameralosen Fotogramm mit geometrischen Formen. Schließlich findet auch die Hinwendung zum virtuellen Bild in der Kunst Beachtung, etwa mit der Arbeit *Pelopi* von Gerhard Mantz (Abb. S. 200) als reiner Computersimulation.

So präsentiert sich die Sammlung als reich in Medien und Materialien, von den klassischen Werkstoffen Leinwand und Papier über Folien, (Plexi-)Glas zu Holz, Metall, Stein und Erde zu neuen, mit Hilfe von Computer und fotografischen Verfahren erzeugten Werken. Gleichwohl liegt der Schwerpunkt deutlich auf dem Tafelbild; die Auseinandersetzung mit den räumlichen und kinetischen Aspekten der Farbe lässt sich an vielen prägnanten Beispielen verfolgen. In allen Fällen wurde bei der Suche nach Vielfalt der künstlerischen Medien stets nach dem »konkreten« Moment gesucht. Diese Konsequenz des Sammelns macht sicherlich das Profil der Sammlung aus, das Widerstehen gegen alle

1 Vgl. William van Orman Quine, *Word and Object*; deutsche Übersetzung: *Wort und Gegenstand*; zitiert nach: Dorothea van der Koelen, Einführung, in: Ausst.Kat. *Heinz Gappmayr, Texte im Raum. Dokumente unserer Zeit XI*, Mainz 1989, S. 3.

modischen Strömungen, der Verzicht auf die Suche nach dem Populären, wiewohl viele konkrete Kunstwerke von suggestivem ästhetischen Reiz sind. Die eingangs genannte Auslotung auch der Randzonen der konkreten Kunst sorgt für Vitalität. Unter dem Dach der Konkreten gesehen, sind sicherlich die Arbeiten von Jean Deyrolle oder Helmut Dirnaichner Grenzgänger. Der Diskussion um das Verhältnis von Realität und bildender Kunst geben die Werke der genannten Künstler indes Impulse.

In besonderem Maße lohnend für die Museumsarbeit ist der geografische Rahmen Europa, der zukünftigen Ausstellungsprojekten reizvolle Ansatzpunkte liefert. Gewiss machte die konkrete Kunst an den Grenzen Europas nicht Halt und begegnet in Amerika als Hard Edge und Color Field Painting und als Minimal Art. Doch auch in der bewussten Konzentration auf Europa entfaltet sich ein reiches Terrain. Tatsächlich fehlen in der Sammlung Ruppert wenige Länder auf der Karte Europas; mit großer Systematik wurde der Aufbau der Sammlung betrieben und neben den weltweit bekannten Namen der »Klassiker« auch solche Künstler auf europäischem Boden aufgespürt, die den Museums- besucher zu Entdeckungen einladen. Dass die Systematik der Sammlung bisweilen von Künstlerindividuen produktiv durchkreuzt wird, deren Arbeiten aus der geordneten Reihe regelrecht »hervorleuchten«, wie die Neon-Arbeit von Maurizio Nannucci (Abb. S. 28), ist im Sinne der Lebendigkeit der Präsentation zu begrüßen.

Mit der Einrichtung der Sammlung Ruppert im Kulturspeicher wird eine künstlerische Sphäre Europas in der Europastadt Würzburg heimisch. Die Eröffnungschau ist ein Vor- schlag, dem viele weitere folgen sollen; die Zusammenstellung der Objekte kann und wird unter verschiedenen Aspekten erfolgen. Das »konkrete Spiel« kann beginnen.

Allegiance to clarity – The Peter C. Ruppert Collection

Marlene Lauter

With its presentation in the Würzburg Kulturspeicher, the Ruppert Collection is making its first public appearance. The result of collecting activities carried out continuously for nearly thirty years can now be seen in an assemblage of some 245 works. From the very beginning, the idea pursued by the impassioned private collector Peter C. Ruppert and his wife Rosemarie focused on Concrete Art. This was the area of modern art which began circa 1910 to detach itself entirely from the reproduction of the object and, in the face of much resistance, continued to develop and assert itself as one strain in the art of the twentieth century. Peter Ruppert never allowed himself to be led astray by the fact that the term "concrete" is to be distinguished from "abstract" – the latter denoting art which does not relinquish its relationship to reality – or by their frequent use as synonyms. On the contrary, this potential confusion inspired him to determine the centre from the vantage point of the margins: Within the context of his collecting activities he has explored the entire spectrum of the field in order to filter out the instances where Concrete Art converges with other approaches, where it leaves its own terrain and makes allusions to the real world.

For by definition it is the autonomy of pictorial means which constitutes Concrete Art, their insistence that the pictorial world is a world in and of itself, founded on surface, space, line, colour, light, light/dark contrast and movement. Perhaps is was this autonomy which moved Peter Ruppert to reveal in his collection an artistic world that has continued to bring forth a great diversity of expressive forms with complete independence from the reproduction of reality. The second fundamental characteristic of Concrete Art is its calculability, the candid disclosure of its principles, such as symmetry, rotation, progression, serial order – in short, its affinity to mathematics. This is an aspect of Concrete Art that has continually fascinated Peter Ruppert, another being the pictorial effects that surge out of the works surprisingly and incalculably, quite in spite of their firm origins in logical calculation.

The year 1945 marks the beginning of the historical period covered by the collection. Peter Ruppert belongs to the generation of those whose biographies bear the permanent stamp of war and the troublesome post-war years. Thus for Peter Ruppert the date 1945 signifies new beginnings, while also characterising his collection as one contemporary with himself. The collection pursues the development and spread of Concrete Art within Europe from 1945 until the present. Within art, the year 1945 means different things to different nations. In National Socialist Germany, artistic development had undergone an absolute break due to the persecution of Concrete Art and all modern currents. In other countries the political turning point brought about by the end of the war merely marked the beginning of better working conditions for the representatives of Concrete Art, who had been forced into the sidelines by the events. And it is fascinating to observe how the fundamental ideas took hold almost everywhere, even if countries such as Greece and Portugal produced only a few isolated representatives who were compelled to assert themselves against a wide current of other approaches to art.

As so-called father figures, individual artists such as Josef Albers and Friedrich Vordemberge-Gildewart, Alberto Magnelli, Ben Nicholson and Auguste Herbin form the transition from the pre-war to the post-war period and are represented in the collection with powerful post-war works. This generation also includes Leo Breuer, Adolf Fleischmann, Hermann

Glöckner and Anton Stankowski. They are all to be referred to as painters in the classical sense, artists who cover surfaces, even if they occasionally experimented with the material supporting those surfaces. They have in common the sensitive and discriminating treatment of colour and tone values – an almost scientific interest in colour which led in the case of Albers to the *Interaction of Color*, a widely known doctrine first published in 1963.

On the other hand, even before the war, the Swiss artists – spared the drama of the political disaster – were able to carry on the development begun by the Bauhaus of 1920s Germany: the suffusion of the human being's entire living environment with new design. Above all Max Bill was an indefatigable pioneer whose artistic work went far beyond the boundaries of pure painting. In matters of art he had constant contact with Fritz Glarner, Camille Graeser, Verena Loewensberg and Richard Paul Lohse, members of the «Allianz» group who went down in art history as the "Zürcher Konkrete" (lit.: Zurich concretes). Through their activities and those of other artists, Switzerland became a centre of Concrete Art, documented in the Ruppert Collection with characteristic works by its protagonists. The collection focuses primarily on the painterly and sculptural work of the artists mentioned, while the area of design is a prospective theme for various future temporary Kulturspeicher exhibitions bearing a connection to the collection. Some of the Ruppert Collection's very most outstanding works are to be attributed to the concrete artists of Zurich, such as the brilliantly hued works, one of modular, one of serial order, by Richard Paul Lohse (Ill. p. 108) and Max Bill's *Farbfeld mit weissen and schwarzen Akzenten* (colour field with white and black accents) of 1964-66 (Ill. p. 106). Works like the latter testify to the vitality of the Concrete idea in Switzerland far beyond the pre and post-war years. Hans Hinterreiter's *Opus 60* (Ill. p. 113) is the oldest work in the collection. The following generation is represented by the works of artists such as Andreas Christen, Karl Gerstner, Hansjörg Glattfelder, Marguerite Hersberger, Gottfried Honegger and Nelly Rudin. With altogether twenty-three works, Switzerland forms a small but pictorially dense nucleus.

The power with which these artists' ideas radiated across Swiss borders is documented by the Ruppert Collection in a special way by the example of France. There Geometric Abstraction – as Concrete Art has always been referred to in French-speaking parts – held its own against a heritage clearly dominated by the surreal-figurative as well as against styles associated with Art Informel. After 1945, an initially small but soon internationally expanding circle of artists formed around the Galerie Denise René in Paris. Among its members, who are likewise represented in the Ruppert Collection, were Jean Dewasne, Jean Gorin and André Heurteux of France, Olle Baertling, Richard Mortensen and Robert Jacobsen of Scandinavia, Günter Fruhtrunk of Germany and Alberto Magnelli of Italy. To be able to present an example of the late work of Auguste Herbin – a painting from the *Plastic Alphabets* series (Ill. p. 147) – must surely be one of the happier moments in the life of a collector. The non-representational/geometric approaches practised in Paris branched off into major movements known as Kinetic and Op Art, vividly documented in the Ruppert Collection with works by Yaacov Agam, Carlos Cruz-Diez, Julio Le Parc, Jesús-Rafael Soto and Victor Vasarely. Altogether thirty French works of the 1950s, '60s and '70s demonstrate the diversity and imaginativeness of artistic approaches with a special concentration on perceptual phenomena.

The collection pursues the further formation and embranchment of the various problems and questions of Concrete Art in the individual countries with characteristic chief representatives such as Barbara Hepworth, the Martin couple, Ben Nicholson and Bridget Riley for England, Antonio Calderara, Piero Dorazio, Mario Nigro for Italy and Ad Dekkers,

Jan Schoonhoven and Herman de Vries for the Netherlands. The research carried out by Peter and Rosemarie Ruppert extends as far as Finland and Norway in the north and Greece in the south. Eastern Europe appears with exponents such as Julije Knifer, Dóra Maurer, Lev Nussberg, Henryk Stazewski, Zdenek Sýkora and Ryszard Winiarski. Alongside the developments in Switzerland and France, the various ways in which concrete ideas took shape in Germany form a third major focus of the collection, with works by Hartmut Böhm, Andreas Brandt, Eberhard Fiebig, Rupprecht Geiger, Erich Hauser, Erwin Heerich, Thomas Lenk, Adolf Luther, Karl Georg Pfahler, Hans Uhlmann and others. From a conceptual point of view, part of Günter Fruhtrunk's work group is also to be assigned to this category. Heijo Hangen is represented by an exemplary group of his *zeitversetzte Bildkombinationen* (temporally deferred picture combinations). The altogether 110 works of these artists demonstrate both temporally parallel and temporally successive artistic positions.

The pictorial possibilities of the Concrete artists have expanded since the 1960s. In 1969 Manfred Mohr began drawing with the help of computer programmes, while topics of natural science played an every greater role in art and questions concerning order and chaos, chance and system came under discussion as determining pictorial factors. All of these newer developments are also reflected by the Ruppert Collection. Even conceptual approaches contiguous to the pictorial world of Concrete Art were introduced into the collection, such as the work *Senkrechte* (verticals) by Heinz Gappmayr (Ill. p. 51), which accumulates the words "absolut koncret" in interlocking fragments along a vertical axis; here the collector Peter Ruppert's credo is condensed in visual form, as it were: as "word and object."[1] Holography is represented with a work by Dieter Jung (Ill. p. 199), who removes the repertoire of concrete forms from the tangible surface and arranges them in disconcertingly illusionary spaces.

Photography must be touched on here as well, as a medium which did not find its way into the Ruppertesque range of vision until much more recently. Then, however, it made its appearance with such power and intensity that today it forms a whole small department of its own within the collection. Names like Peter Keetman, Gottfried Jäger and René Mächler stand for the spectrum of photographic concepts: from the formal reduction of structures of the seen world, to serial structures of the kind generated by the lens-less Camera obscura, and finally to the photogrammes of geometric forms, made entirely without the aid of a camera. Lastly, tribute is paid to art's concern with the virtual image, for example in the work *Pelopi* by Gerhard Mantz (Ill. p. 200), a pure computer simulation.

Thus the collection comprises a wealth of media and materials, from classical canvas and paper to a range of substances such as plastic sheeting, glass and Plexiglas, wood, metal, stone and earth and, finally, to the employment of computer and photographic techniques. At the same time, the emphasis clearly lies upon panel painting, where the artists' explorations of the spatial and kinetic aspects of colour are demonstrated by many striking examples. In all cases, the search for diversity of artistic media was accompanied by the quest for the «concrete» moment. It is this consistency which certainly gives the collection its profile – this resistance against prevailing fashions, the renunciation of everything popular, although many concrete artworks radiate their own suggestive aesthetic charm. The above-alluded-to exploration of the margins of Concrete Art infuses the collection with vitality. By concrete standards, the works of Jean Deyrolle and Helmut Dirnaichner certainly brush the borders. Yet impulses for the works of these artists are provided by the discussion on the relationship between reality and the visual arts.

The work of the museum will profit greatly from the fact that the collection's geographical

1 Cf. Willard Van Orman Quine, *Word and Object*. New York, John Wiley and Sons, 1960.

framework is Europe, a demarcation which supplies a variety of appealing ideas for future exhibition projects. To be sure, Concrete Art did not stop at the borders of Europe, and is encountered in America as Hard Edge painting, Colour Field painting and Minimal Art. Yet wide expanses of rich terrain were discovered in the conscious concentration on Europe. Very few of the countries of Europe are lacking in the carefully and systematically assembled Ruppert Collection, which in addition to the world-renowned names of the «classical» Concrete artists also ferrets out less-known representatives whose works invite the museumgoer to make new discoveries. The collection's systematic build-up is occasionally productively thwarted by certain artist individuals whose works – such as the neon piece by Maurizio Nannucci (Ill. p. 28) – literally "shine out" from the orderly ranks, a circumstance which is to be welcomed as an element very much in keeping with the vitality of the presentation.

With the installation of the Ruppert Collection in the Kulturspeicher, a European sphere of art has found a home in the designated European City Würzburg. The opening show is one proposal, to be followed by many others; the arrangement of the objects can and will be pursued according to many different aspects. The "Concrete game" may begin.

Friedrich Vordemberge-Gildewart, *Komposition 198/Composition 198*, 1953

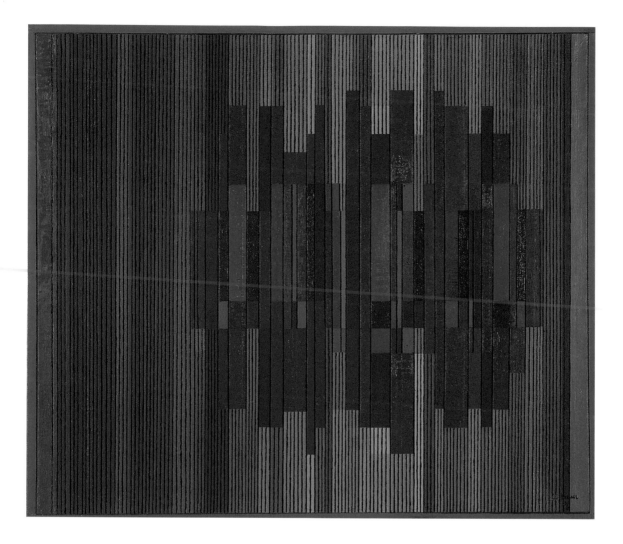

Leo Breuer, *Konzentration/Concentration*, 1953/54

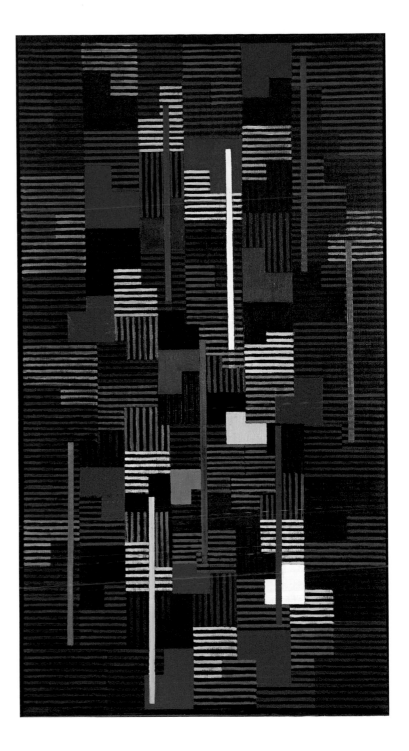

Adolf Richard Fleischmann, *Komposition 13/Composition 13*, 1954

Antonio Calderara, *Lichtraum Nr. 39/1/Light space no. 39/1*, 1960-63

Nelly Rudin, *Winkelobjekt (4-teilig)/Angle object (4 parts)*, 1996

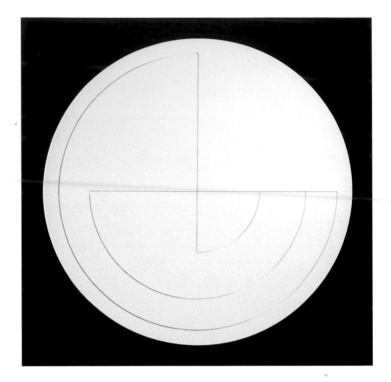

Ad(rian) Dekkers, *Vertikalrelief/Vertical relief*, 1964

Ad(rian) Dekkers, *Vom Kreis zum Viertelkreis/From circle to quadrant*, 1971/73

26

Zdenek Sýkora, *Schwarz-weiße Struktur, LGP 1/Structure black and white, LGP 1*, 1968 Zdenek Sýkora, *Linienbild Nr. 16/Line picture no. 16*, 1981

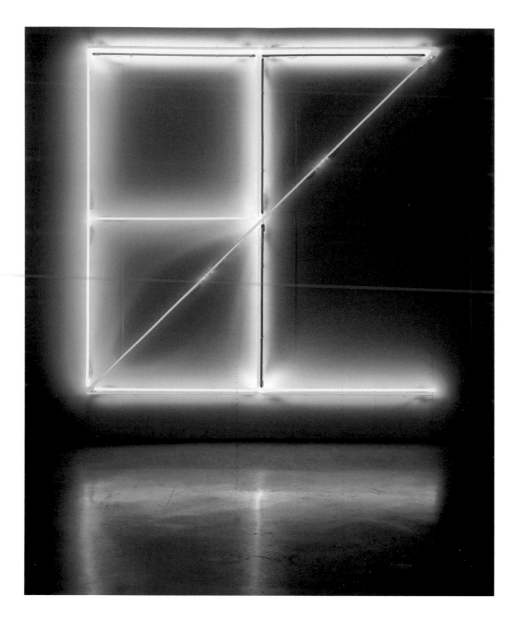

Maurizio Nannucci, *Zeit/Time*, 1989

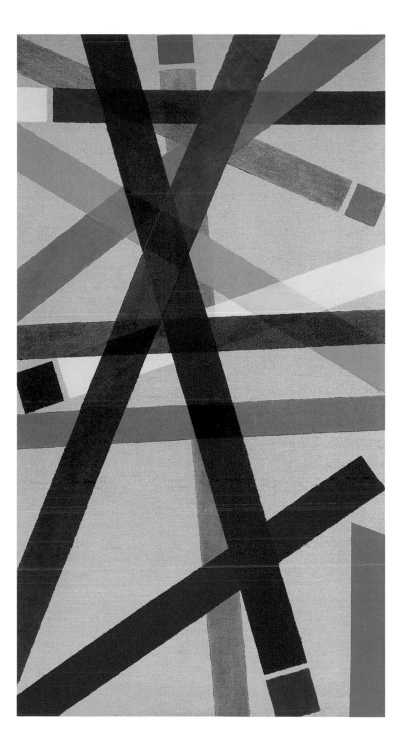

Piero Dorazio, *Gira*, 1968

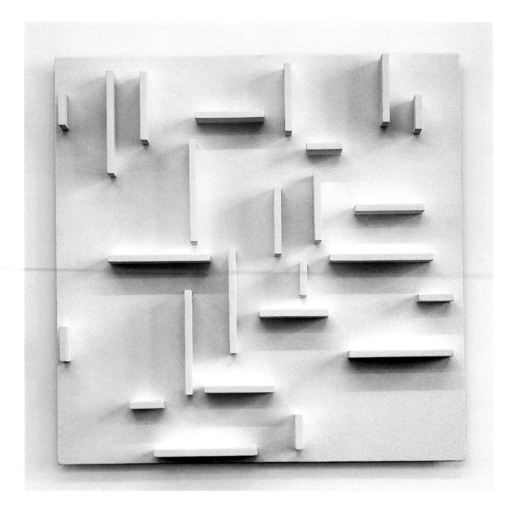

Herman de Vries, *Zufalls-Objektivierung mit Einflüssen von draußen (Schattenwirkungen)/*
Random objectivation with influences from the outside (shadow effects), 1966

Dóra Maurer, *Gemischte räumliche Verhältnisse IV, Nr. 8/*
Mixed spatial relationships IV, no. 8, 1993/96

Dóra Maurer, *Quasi-Bild »Schritt 124«/Quasi picture »step 124«*, 1984/86

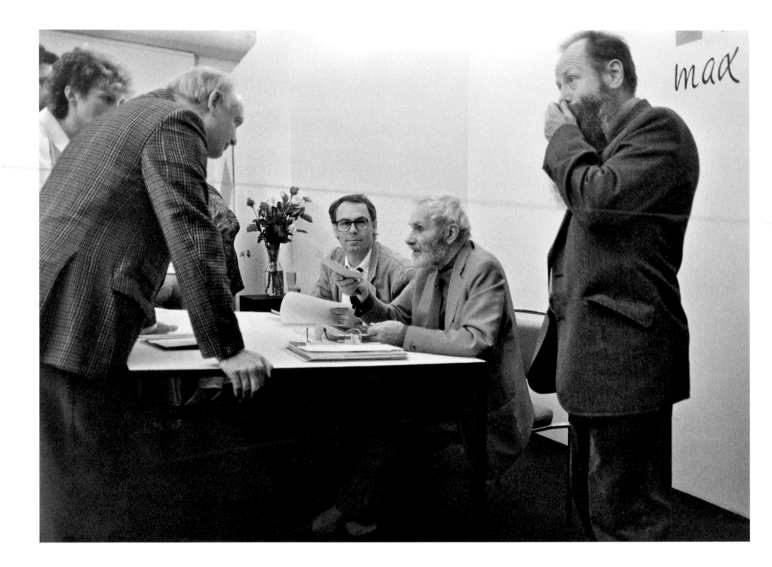

Signierstunde mit Max Bill anlässlich der Eröffnung seiner Ausstellung im Zentrum für Kunstausstellungen der ehemaligen DDR, Galerie am Weidendamm, Berlin, 1988.
Von links nach rechts: Rosemarie und Peter C. Ruppert (stehend), Max Bill, Horst Bartnig.

Autograph session with Max Bill on the occasion of the opening of his exhibition in the Centre for Art Exhibitions of the former German Democratic Republic, Galerie am Weidendamm, Berlin, 1988.
Left to right: Rosemarie and Peter C. Ruppert (standing), Max Bill, Horst Bartnig.

Interview mit dem Sammler Peter C. Ruppert

Beate Reese

Wann haben Sie mit dem Sammeln begonnen?

Ich erinnere mich vage an erste gelegentliche Ankäufe, etwa ab 1970. Vom eigentlichen Sammeln kann allerdings erst Jahre später gesprochen werden, als ich in die Situation kam, nicht mehr alles hängen zu können, was ich so erworben hatte.

Wurde in Ihrem Elternhaus gesammelt?

Waren Ihre Eltern an Kunst interessiert?

Beide Eltern stammten aus musisch eingestellten kunstinteressierten Familien, aber die Fortsetzung dieser Tradition musste durch die Kriegs- und Nachkriegsjahre mit ihren existenziellen Problemen zwangsläufig in den Hintergrund treten. Von meinen Eltern, die selbst keine Kunst gesammelt haben, war insbesondere meine Mutter das, was man einen kunstsinnigen Menschen nennt, übrigens mit einigem dichterischen Talent.

Sie haben zunächst Mineralien gesammelt, dann wechselten Sie zur Kunst.

Gibt es da eine Verbindung?

Ich habe nicht zur Kunst gewechselt, sondern die Mineraliensammlung lief unabhängig nebenher. Sie entstand zufällig im Zusammenhang mit den Harzreisen meiner Mutter, die ich nach dem frühen Tod meines Vaters jahrzehntelang dorthin chauffierte. Wenn überhaupt, gibt es eine Verbindung nur insofern, als die Kristalle der Mineralien im Gegensatz zu anderen Naturformen streng geometrisch ausgebildet sind.

Erinnern Sie sich noch an Ihren ersten Ankauf?

Wenn ich von einigen kubistischen Drucken Lyonel Feiningers, die ich als junger Mann lange zuvor erworben hatte, einmal absehe, war es ein Siebdruck von Günter Fruhtrunk und eine ebenso frühe Grafik von Jean Dewasne. Was Fruhtrunk anbelangt, bin ich übrigens ein besonderer Verehrer seiner Kunst geblieben.

Von Günter Fruhtrunk, aber auch von Heijo Hangen besitzen Sie mehrere Arbeiten.

Bei Fruhtrunk kommt meine besondere Verehrung zum Ausdruck. Bei Hangen hat mich eher sein Konzept der zeitversetzten Bildkombinationen gereizt. Ich habe die Möglichkeit bewundert, aus einer Modulsituation Gesamtkunstwerke zu schaffen, obwohl zwischen der Entstehung einzelner Bilder und ihrer Kombination Jahrzehnte liegen und sie dann im Resultat noch stimmig sind. Da solche Bildkombinationen mindestens aus zwei oder drei Exponaten bestehen, habe ich meinen Grundbestand an Hangen-Bildern genommen und den Künstler gefragt, ob er mir helfen könne, aus seiner Sicht gültige Bildkombinationen zu schaffen. Dabei ist es dann zu einer ganzen Anzahl von Ankäufen gekommen, die so nicht geplant waren.

Gab es von Anbeginn an schon ein Sammlungskonzept oder hat sich das erst im Laufe der Zeit entwickelt?

Es gab all dies nicht. Allerdings stand von Anfang an die Spezialisierung auf konstruktive Kunst außer Frage. Die Fixierung auf den Zeitraum nach 1945 und die regionale Begren-

zung auf Europa kamen erst später als Prinzipien hinzu, ebenso der Wunsch, subjektives Gefallen dem Kontext unterzuordnen.

Wann?
Als ich feststellte, dass langsam eine Sammlung entstand und diese auch Struktur bekommen musste.

Warum haben Sie sich gerade auf konkrete Kunst konzentriert?
Eine Kunst, die allgemein als spröde gilt und nur schwer zu vermitteln ist.
Was fasziniert Sie an konkreter Kunst?
Ich möchte das so beantworten: Ich habe schon immer ein Faible für Aphoristik gehabt und schreibe auch selbst hin und wieder Aphorismen, mit denen ich meine Einsichten und Erkenntnisse festhalte. Diese Reduktion auf das Wesentliche hat für mich eine Entsprechung in der konkreten Kunst. Mich überzeugen auch die für diese Kunstrichtung typischen rationalen und konstruktiven Konzepte, insbesondere auch der Versuch, abstrakte Ideen in konkreter Form anschaulich zu machen. Im übrigen habe ich diese Kunst nie als spröde und blutleer empfunden, im Gegenteil. Form und Farbe haben für mich in konkreter Darstellung eine besonders intensive ästhetische Ausstrahlung, weil sie durch keine Ablenkung eingeschränkt werden. Die sinnliche Erfahrung steht also keineswegs hinter dem intellektuellen Vergnügen zurück.

Was möchten Sie mit Ihrer Sammlung zeigen?
Ich möchte zeigen, dass sich eine Kunstrichtung wie die »konkrete«, wenn sie sich weiter entwickelt, das heißt, sich – ausgehend von einer Grundidee – immer wieder neu definiert, unabhängig von allem Zeitgeist über Jahrzehnte hinweg behaupten kann. Davon zeigt die Sammlung die Entwicklung in den letzten fünf Dezennien bis in die heutige Zeit und einmal mehr, dass Kunst keine Grenzen kennt, zumindest keine politischen.

Die Erscheinungsformen und die Begrifflichkeit der konkreten Kunst haben sich nach 1945 erweitert und verändert, ich denke an das von Richard Paul Lohse entwickelte »Prinzip seriell« oder die sogenannte Op Art.
An welchen Vorstellungen von konkreter Kunst oder besser gesagt, an welchen Theoremen orientieren Sie sich beim Sammeln?
Ohne Anspruch auf Vollständigkeit erheben zu wollen, kommt es mir darauf an, zumindest die wichtigsten Entwicklungslinien anhand von exemplarischen Beispielen aufzuzeigen. Dabei versuche ich möglichst viele Auffassungen – auch wenn sie nicht zu Theoremen wurden – zu berücksichtigen, also in einzelnen Fällen auch Nischen und Grenzbereiche auszuloten. Ausgeklammert ist der ganze Bereich der konstruktiven Tendenzen in den USA und auch Abweichungen wie »Neo-Geo« habe ich nicht berücksichtigt.

Lassen Sie sich bei Ankäufen beraten oder folgen Sie allein Ihren eigenen Vorstellungen?
Soweit vorhanden, war mir immer die Kunstliteratur die liebste und objektivste Beraterin. Daraus folgt, dass meine Kunstbibliothek auch wesentlich umfangreicher ist als meine Sammlung. Ich bin nicht unbeeinflussbar, aber ungebetenen Rat habe ich nicht gemocht und bei erbetener Beratung habe ich im Grunde nur nach weiteren Entscheidungslinien gesucht. Ich denke, es geht schon zu Lasten der Kompetenz eines Sammlers, wenn er

sich in irgendwelche Abhängigkeiten begibt, indem er beispielsweise Galerieprogramme abbildet oder Künstler über alle Werkphasen begleitet oder sonstwie Entscheidungen delegiert.

Sie sprachen von der Kunstliteratur, da möchte ich noch einmal nachfragen: Inwieweit hat Sie das Buch ›Konstruktive Konzepte‹ von Willy Rotzler beeinflusst?
Es dokumentiert – zumindest in den Abbildungen – eine umfangreiche Sammlung konstruktiver/konkreter Kunst.
In der Tat hat er sich in der ersten Ausgabe an der New Yorker McCrory Collection orientiert. Ich möchte antworten, dass »der Rotzler« – wie wir sagen – mich mehr gebildet als beeinflusst hat. Er hat eine Zeitlang als die »Bibel« der Konkreten gegolten. Das war das gelungenste Schlüsselwerk auf diesem Gebiet.

Er hat die Entwicklung in Europa und den USA verfolgt und die Tradition untersucht, die maßgeblich war für eine länderspezifische Ausprägung der konkreten Kunst.
Ja, das ist richtig. Ich kann mich aber nicht erinnern, dass ich mich an seinen regionalen Zusammenfassungen orientiert habe. Nachdem ich einige Schwerpunkte festgestellt hatte, fand ich eigentlich einen Reiz darin, auch mal in anderen Ländern nachzuschauen, inwieweit dort – wie Sie schon sagten – länderspezifisch konkrete Kunst überhaupt geschaffen und auch akzeptiert wird.

Eine stete Begleiterin all Ihrer Aktivitäten ist Ihre Frau, Rosemarie Ruppert. Inwieweit entscheidet sie bei Ankäufen mit?
Nachdem meine Frau – noch vor der Wende aus der DDR kommend – seit unserer Heirat 1989 auch mein Sammlerleben hautnah teilt, hat ihr Beitrag an den Entscheidungen ständig zugenommen. Bis auf Profanitäten wie Finanzierungsfragen, die bei mir geblieben sind, besprechen wir alle Entscheidungen gemeinschaftlich, wobei uns vom Gespür her die gleiche Wellenlänge entgegenkommt. Fundamental dankbar bin ich meiner Frau dafür, dass sie die Askese des Sammlerlebens klaglos mitträgt, von der Verwendung der finanziellen Mittel bis hin zur Aufopferung unserer gesamten Freizeit für die Kunst.

Wie wichtig ist für Sie der persönliche Kontakt zu einzelnen Künstlern?
Grundsätzlich bedeutet für meine Frau und für mich der Kontakt mit allen Menschen, die unsere Kunstleidenschaft teilen, hohe Lebensqualität. Wir können da keine Unterschiede machen. Wann immer sich die Möglichkeit ergab, haben wir auch den persönlichen Kontakt zu den Künstlern und Künstlerinnen wahrgenommen und dadurch aufschlussreiche wie auch glückliche Begegnungen erlebt. Entscheidend für die Sammlung war aber stets das Kunstwerk selbst, nie die Person.

Haben Sie nicht auch bei Künstlern gekauft?
Bei Künstlern haben wir im Grunde kaum gekauft. Ich habe die Zwischenschaltung einer Galerie nie als nachteilig empfunden, einfach um meine Unabhängigkeit zu bewahren. Insofern ist das nicht prägend gewesen. Ich habe solche Ankäufe eher vermieden.

Welche Kriterien muss ein Kunstwerk erfüllen, um in die Sammlung Ruppert aufgenommen zu werden?
Die Qualität muss stimmen und das Exemplarische auch, exemplarisch für den Künstler

und das jeweilige Land. Darüber hinaus muss der Kontext der Sammlung gewahrt sein. Das sind die wesentlichen Kriterien.

Gibt es eine Erwerbung, die Sie als besonders langwierig und schwierig empfunden haben?

Ich möchte da eigentlich kein einzelnes Beispiel herausstellen, sondern lieber eine allgemeine Erfahrung: Anspruchsvolles Sammeln bedarf einer außerordentlichen Geduld, wenn man keine oder nur wenig Kompromisse machen möchte, und das musste ich erst lernen. Die Gelegenheit, abwarten zu können, ist wichtiger als die ganz gezielte Suche, Wunschvorstellungen zu realisieren. Es zeigt sich auf Messen, dass unvorhersehbar – völlig irrational – plötzlich ein Künstler mit Arbeiten vertreten ist, die man jahrelang nicht gesehen und vergeblich gesucht hat. Dann ist es natürlich schade, dass man diese Gelegenheit verstreichen lassen muss, nur weil man vorher krampfhaft versucht hat, sich mit solch einer Arbeit einzudecken und dann der Platz schon – und möglicherweise nicht optimal – belegt ist.

Was halten Sie von Spontankäufen?

Nichts, wenn sie nicht grundsätzlich vorbereitet waren. Ich habe niemals der Liebe auf den ersten Blick vertraut. Ich bin vielmehr ein »stiller Brüter«, der abwägt und sich gerne gründlichst informiert, im Gegensatz zu meiner Frau, die lieber spontan reagiert und quälende Entscheidungsprozesse überhaupt nicht mag.

Wie einigt man sich dann?

Darauf kann ich nur sagen, der aus diesem Gegensatz resultierende gegenseitige Anpassungsprozess hat Früchte getragen.

Ich habe in einem Vortrag gehört, dass Menschen aus dem Finanzwesen eine besondere Vorliebe für die Klarheit und vermeintliche Rationalität der konkreten Kunst haben. Können Sie das als Vermögensverwalter nachvollziehen?

Davon habe ich noch nichts gehört, aber ich kann das für mich durchaus nachvollziehen.

Ihr Sammlungskonzept spart durch die zeitliche Setzung die Pioniere der konkreten Kunst – Kasimir Malewitsch, Piet Mondrian, Theo van Doesburg – aus. Erfolgte diese Entscheidung aus finanziellen Erwägungen?

Aus finanziellen Gründen hätte ich das nicht leisten können, das vermuten Sie ganz richtig. Ich habe mich allein aus der Sicht meiner Generation, quasi als Zeitzeuge, auf die zweite Hälfte des 20. Jahrhunderts konzentriert.

Wann sind Sie denn geboren?

Ich bin 1934 geboren und werde in diesem Jahr 2002 68 Jahre alt. 1945 war ich elf und das Überstehen von Notsituationen lebenswichtig. Dann gab es eine lange Pause bis 1955. Zu der Zeit habe ich in Hannover mein Abitur gemacht und bin als erster aus meiner Familie wieder nach Berlin, in meine Heimatstadt, zurückgekommen.

Inwieweit sind Sie mit Berlin verwurzelt?

Als Berliner bin ich eigentlich nicht so geprägt. Wir – meine Eltern, meine Schwester und ich – sind schon früh von Berlin weggegangen. Alles hing mit dem Zweiten Weltkrieg

zusammen. Ich bin in Österreich zur Schule gekommen, und danach gab es viele weitere Stationen, verursacht durch Evakuierungen und unsere Flucht in die Lüneburger Heide. So war ich auf insgesamt zehn Schulen, zuletzt in Hannover, wo ich dann drei Jahre am Stück bleiben und meinen Abschluss machen konnte, zwangsläufig mit Verzögerung. Das ist eine prägende Zeit gewesen, aber nicht so, wie das heute normal ist mit einem Kreis fester Freunde und einer Umgebung, die konstant bleibt.

Woraus erklären Sie sich die europaweite Präsenz und Tradition der konkreten Kunst und ihre kulturübergreifende Internationalität?
Einmal war schon der Beginn international mit dem russischen Konstruktivismus, der niederländischen De-Stijl-Bewegung und dem deutschen Bauhaus, an dem Lehrende wie Studierende verschiedener europäischer Nationalitäten vereint waren. Auch die Künstlermanifeste hatten grenzübergreifende Auswirkungen. Für das Thema der Sammlung – nämlich die Zeit nach 1945 – sehe ich zwei europaweit prägende Zentren: die Schweiz, mit den Zürcher Konkreten, und die Pariser Szene mit der dort so genannten »geometrischen Abstraktion« der fünfziger Jahre.

Gibt es für Sie länderspezifische Unterschiede?
Ich erinnere mich da zum Beispiel an Österreich, wo ich Schwierigkeiten hatte, an unverwechselbare konkrete Kunst zu kommen, wie ich sie mir vorstellte. Nach einigem Suchen sind wir dann auf Walter Kaitna gestoßen, einen Künstler, der mit seinen Kraftfeldern einen starken Bezug zur Musik herstellt. Dazu kam Heinz Gappmayr als Vertreter Österreichs mit der visualisierten konkreten Poesie

Sie haben Ihre Sammlung in den letzten Jahren ausgeweitet auf ungegenständliche Fotografie.
Welche Bedeutung messen Sie der Fotografie innerhalb der konkreten Kunst zu?
Mich hat einfach interessiert, welche neuen Möglichkeiten das Medium Fotografie innerhalb der konkreten Kunst wahrnehmen kann. Dabei hat mich die kameralose, generative Fotografie – wie sie genannt wird – überzeugt, deren bildimmanente Mittel wesentlich auf fotochemischen und fototechnischen Verfahren beruhen.

Ist mit der öffentlichen Präsentation Ihrer Sammlung in Würzburg die Sammlertätigkeit abgeschlossen oder gibt es noch ein Werk, das Sie unbedingt erwerben möchten?
Die Sammlertätigkeit ist in der Hauptsache abgeschlossen. Natürlich gibt es Kunstwerke, die ich noch gerne erwerben würde und die bisher nicht erreichbar waren. Bei einem zweiten »Herbin« könnte ich vielleicht noch schwach werden. Ich denke auch, dass die erstmalige Präsentation der Sammlung als Ganzes Erkenntnisse bringen wird, mit der Konsequenz, das eine oder andere zu ändern, eventuell durch Austausch oder Ergänzung. Wenn Sie jetzt eine »collection in progress« ansprechen wollen – wie das heute so heißt –, die mit neuer Kunst weitermacht, ist das noch nicht entschieden.

Was bedeutet für Sie die öffentliche Präsentation Ihrer Sammlung?
Fürchten Sie Kritik?
Die Sammlung dem Fegefeuer der öffentlichen Präsentation auszusetzen und sich den Kritikern zu stellen, ist für mich als Privatmann und Autodidakt – so empfinde ich das – eine notwendige und eher wünschenswerte Situation, durch die ich in die Lage versetzt

werde, für dieses »Lebenswerk« ein Resümee ziehen zu können. Der ursprüngliche Privatcharakter hat irgendwann eine Eigendynamik entwickelt, so dass ich über Jahre immer mehr zum Sammler wurde.

Haben Sie vor den Gesprächen mit Würzburg schon daran gedacht, die Sammlung öffentlich zu machen?
Eigentlich weniger, ich habe mich nicht nach Öffentlichkeit gesehnt. Ich bin vom Naturell her ein Mensch, der gerne zurückgezogen lebt. Ich habe auch nie den Drang gespürt, mich als Sammler »outen« zu müssen. Aber es geht nicht um mich, sondern um die Kunstwerke, die nicht allein für den Privatbereich oder gar Depots geschaffen wurden.

Wie denken Sie, wird das eher traditionsbestimmte Würzburger Publikum auf Ihre Sammlung reagieren?
Mein persönlicher Eindruck ist, dass die Würzburger und Würzburgerinnen sie als Fortführung ihrer kulturhistorischen Tradition sehen, als neuen Akzent in der gegenwartsbezogenen Kulturarbeit. Würzburg ist Europa- und Universitätsstadt. Ich denke, dass gerade den jungen Menschen in der Stadt moderne Kunst willkommen ist, und was das geistige Klima anbelangt, so möchte ich das so genannte FORUM erwähnen, einen Kreis kunstinteressierter Bürger und Bürgerinnen, deren vorbereitendes und begleitendes Engagement dazu beigetragen hat, dass meine Frau und ich uns in Würzburg schon so gut wie heimisch fühlen.

Interview with the collector Peter C. Ruppert

Beate Reese

When did you begin collecting?

I vaguely remember my first occasional purchases, starting in about 1970. In the strict sense, though, I did not begin collecting until several years later when I no longer had the space to hang everything I had acquired.

Did your parents collect? Were they interested in art?

Both of my parents came from families which appreciated the arts in general and were interested in the fine arts, but the continuation of this tradition was forced into the background by the war and post-war years and the existential problems they brought with them. My parents did not collect art themselves. Of the two, it was my mother who had what is called an artistic temperament, and she also had quite a gift for writing.

You initially collected minerals and then turned to art.
Is there a connection between the two?

It is not quite correct to say that I turned to art; rather, the collection of minerals took place independently of the art collection, and the two ran parallel. The mineral collection began coincidentally in connection with my mother's journeys to the Harz Mountains. Following the early death of my father I drove her there for decades. If there is a connection to art, it is only that mineral crystals – unlike other natural forms – are strictly geometrical.

Can you still remember your first purchase?

Not counting a number of Cubist prints by Lyonel Feininger which I had bought many years earlier as a young man, my first purchase was a silkscreen by Günter Fruhtrunk and a likewise early graphic work by Jean Dewasne. As far as Fruhtrunk is concerned, I have remained a special admirer of his art.

You own many works by Günter Fruhtrunk, but also quite a number by Heijo Hangen.

In the case of Fruhtrunk it is an expression of my special admiration. With Hangen it was more his concept of temporally deferred picture combinations that appealed to me. I was impressed by the possibility of creating syntheses of the arts on the basis of a module, although decades elapse between the emergence of individual pictures and their combination, and the result is still harmonious. Because such combinations consist of at least two or three works, I took my basic stock of Hangen pictures and asked the artist if he would help me to create picture combinations that were valid from his point of view. This led to a whole series of purchases that weren't actually planned.

Was the collection based on a specific concept from the very beginning or did the concept evolve in the course of time?

Neither nor. Although it is true that the specialisation in constructive art was clear from the beginning. The establishment of the period after 1945 and the regional limitation to Europe were principles that emerged later, as did the desire to give the overall context priority over subjective preference.

When was that?

When it became clear to me that a collection was taking shape and that it had to be given a structure.

Why did you choose to concentrate on Concrete Art of all things – a style generally considered cold and difficult to comprehend?
What is it about Concrete Art that fascinates you?

I would like to answer as follows: I have always had a weakness for the aphoristic view of life, and I occasionally write aphorisms myself as a way of recording my insights and perceptions. For me, this reduction to essentials has a correspondence in Concrete Art. I find convincing the rational and constructive concepts which are typical of this artistic style, and particularly the attempt to illustrate abstract ideas by putting them into concrete form. What is more, I have never considered this art cold or bloodless, quite the contrary. I find that, in concrete depiction, form and colour have an especially intense aura because they are not limited by any form of distraction. The sensual experience of these works is thus by no means less than the intellectual pleasure they afford.

What would you like to show with your collection?

I would like to show that, once having set out on the basis of a fundamental idea, an artistic style like the "Concrete" (if it develops further, that is) redefines itself again and again and holds its own for decades, regardless of the changing zeitgeist. The collection shows the development of a specific style over the last five decades and into the present, confirming once again that art knows no boundaries, at least no political ones.

The concept of Concrete Art as well as its forms of appearance expanded and changed after 1945 – as seen, for example, in Richard Paul Lohse's "Prinzip seriell" or in Op Art. Which aspects of Concrete Art, or better, which theorems are relevant for your collecting activities?

Without any claim to completeness, what I am concerned with is pointing out the most important lines of development with the aid of exemplary works. In this process I try to take into consideration as many approaches as possible – even if they never developed into theorems – i.e. in certain cases I have also explored the niches and margins. I have excluded the entire area of the constructive tendencies in the U.S., as well as deviations such as "Neo-Geo."

Do you seek advice concerning your purchases or do you rely entirely on your own intuitions?

To the extent that it is available, art literature has always been my favourite adviser, the one I find most objective. As a result, my art library is considerably more extensive than my collection. I am not unreceptive to the influence of others, but I have never liked unbidden advice, and in cases when I have asked for advice I was basically only seeking further decision guidelines. I think it usually detracts from a collector's competence if he enters into dependencies, for example by echoing the programme of a certain gallery, by accompanying an artist throughout all the phases of his development or by delegating decisions in some other way.

You mentioned art literature: I'd be interested to know how strongly you were influenced by Willy Rotzler's book "Constructive Concepts."
It documents an extensive collection of constructive/concrete art, at least in its illustrations.

As a matter of fact, the first edition of the book was based to an extent on the collection of the McCrory Corporation in New York. To answer your question, Rotzler educated more than influenced me, as it were. For a long time his book was considered the "bible" of the Concrete artists. It was the best key work on this style.

He traced the development in Europe and the United States and investigated the tradition that was of decisive importance for each respective country-specific form of Concrete art.

Yes, that's correct. I don't remember ever having relied upon his regional studies as an orientation. Once I had determined a few primary focuses, I became interested in taking a look at other countries to determine the extent to which – as you put it – country-specific Concrete Art was and is produced and accepted.

Your constant companion in all your activities is your wife, Rosemarie Ruppert. To what extent is she involved in your purchasing decisions?

Since our marriage in 1989, my wife – who came to Western Europe from the German Democratic Republic before the downfall of the Socialist government – has closely shared my collector's life with me, and her contribution to the decisions has increased steadily. Except for trivialities such as financing issues, which I take care of alone, we discuss all of the decisions concerning the collection. As far as intuition goes, we are on the same wave length, which certainly works in our favour. I am fundamentally grateful to my wife for putting up with the asceticism of the collector's life without a word of complaint, for we devote everything – from our financial resources to our leisure time – entirely to art.

How important to you is personal contact to the individual artists?

Basically, for my wife and me, all contact to persons who share our passion is part of what makes up the quality of life; in that respect we don't differentiate. Whenever the opportunity has presented itself, we have enjoyed personal contact to artists, which has led to illuminating as well as happy encounters. For the collection, however, always the artwork, not the person, has been decisive.

Haven't you also bought directly from artists?

Actually we have hardly ever bought from artists. I have never considered the mediation of galleries a disadvantage; dealing with galleries does not detract in any way from my independence. Occasional purchases from artists have not had a decisive influence and I have tended to avoid them.

What criterion must an artwork fulfil to become a part of the Ruppert Collection?

The quality has to be right and the work has to be exemplary – exemplary of the artist and the respective country. Other than that, the context of the collection has to be maintained. Those are the essential criteria.

Is there any one purchase that you regarded as particularly tedious and difficult?

Rather than emphasising any one particular example, I would like to point out something I have learned in general: The act of assembling a collection marked by high quality requires extraordinary patience if you don't want to make compromises. That's something I had to learn. The ability to wait for the right opportunity to come along is much more important than the attempt to realise some specific desire. Often at art fairs – quite unexpectedly, completely irrationally – an artist is suddenly represented with works which you didn't notice for years or sought in vain. Then it's a shame, of course, if you have to let this opportunity pass you by just because you have made desperate efforts to find such a work in the past and have already filled that slot in your collection with a work which is perhaps not the best.

What do you think of spontaneous purchases?

I don't believe in spontaneous purchases unless they are made on the basis of thorough preparation. I have never trusted love at first sight. I tend to brood over my decisions, consider the pros and cons and gather as much information as possible. My wife is different in that respect; she prefers to act spontaneously and has a great distaste for agonising decision processes.

How do you reach an agreement?

I can only say that the process of mutual adaptation which has resulted from this contrast has been very fruitful.

In a lecture I once heard that people in finance-related professions have a predilection for the clarity and supposed rationality of Concrete Art. Can you, as a property administrator, identify with that view?

I've never heard that theory before, but I myself certainly can identify with it.

Because of its temporal demarcation, your collection concept excludes the pioneers of Concrete Art – Kasimir Malevich, Piet Mondrian, Theo van Doesburg. Was this decision made on the basis of financial considerations?

Your speculations are absolutely correct; I would not have been able to afford that. I limited myself to the point of view of my own generation, quasi as a witness of the time, and concentrated on the second half of the twentieth century.

When were you born?

I was born in 1934 and this year, 2002, I'll be sixty-eight. In 1945 I was eleven, and the ability to survive hardship was vitally important. Then there was a long interval until 1955. At that time I passed my school-leaving examination in Hanover and was the first of my family to return to Berlin, my hometown.

To what extent are your roots in Berlin?

I'm not actually much of a Berliner. We – my parents, my sister and I – left Berlin early. That was all brought about by the Second World War. I started school in Austria and then there were many more stops along the way, due to evacuations and our escape to the Lüneburg Heath. I attended altogether ten schools, the last one being in Hanover, where I was able to stay for three years and get my diploma, naturally with quite some delay. It was a form-

ative period for me, but not in the way that is usual today, with a circle of long-term friends and an environment that has remained constant.

How do you explain the Europe-wide presence and tradition of Concrete Art and its character of cultural internationality?

For one thing, the beginnings of Concrete Art were already international in Russian Constructivism, the Dutch De Stijl movement and the German Bauhaus, where teachers as well as students of different European nationalities came together. The artists' manifestos also had boundary-transcending effects. For the theme of the collection – i.e. the period after 1945 – I see two centres whose influence was Europe-wide: Switzerland with the Concrete artists of Zurich, and the Parisian milieu with the "Geometric Abstraction" (as it was referred to there) of the 1950s.

Do you find that there are country-specific differences?

Your question makes me think of Austria, where I had difficulties finding art that was unmistakably concrete in the way I imagined it. After quite a long search we happened upon Walter Kaitna, an artist who establishes a strong relationship to music with his energy fields. Then there was Heinz Gappmayr, an Austrian representative of visualised Concrete poetry.

In recent years you have expanded your collection to include non-representational photography. What importance do you attach to photography within Concrete Art?

I was simply interested in the new possibilities the medium of photography can avail itself of within Concrete Art. I was most convinced by the camera-less, so-called generative style of photography whose innate pictorial means are based primarily on photochemical and phototechnical methods.

Does the public presentation of your collection in Würzburg signify the conclusion of your collecting activities or is there still a work you would like to purchase?

On the whole, we have concluded our collecting activities. Of course there are artworks I would still like to purchase, works which weren't available in the past. I might weaken at the prospect of a second Herbin, for example. I also think that the first presentation of the collection as a whole will lead to new insights and they, in turn, to changes, possibly in the form of exchange or supplementation. If what you are alluding to is a "collection in progress," as it is called – i.e. a collection that continues with new art –, that hasn't been decided yet.

What does the public presentation of your collection mean for you?
Do you fear criticism?

As a private person and autodidact, I consider the exposure of the collection to the purgatory of public presentation and of myself to the critics to be a necessary and desirable situation. It will put me in the position of being able to sum up this "life's work." At some point the originally private character of the collection gathered momentum, causing me to become more and more of a collector in the course of the years.

Did you consider making the collection public even before the negotiations with Würzburg began?

Actually not; I never longed for publicity. I am by nature a person who lives a very secluded life. Nor did I ever feel the need to "out" myself as a collector. The primary focus is not on me as a person anyway, but on the artworks, which were not made solely for private use, to say nothing of a mere storeroom existence.

How do you think the Würzburg public – a public which tends to be rather tradition-oriented – will react to your collection?

My personal impression is that the people of Würzburg will see it as a continuation of their cultural-historical tradition, as a new feature within the area of cultural work that is devoted to the present. Würzburg is a European city and a university city. I think that modern art is welcome especially among the younger generation of the city, and as far as the intellectual climate goes I would like to make reference here to the so-called FORUM, a group of citizens interested in art, whose commitment prior to and throughout the period of negotiations have already made it possible for my wife and me to feel very much at home here in Würzburg.

Günter Fruhtrunk, *Vibration Grün, Blau, Schwarz/Vibration green, blue, black*, 1965/68

Günter Fruhtrunk, *Emotion*, 1973

Günter Fruhtrunk, *3 Grün/3 green*, 1971

Günter Fruhtrunk, *Trennendes-Bindendes/Dividing-binding*, 1974

Günter Fruhtrunk, *Agitation (Aufruhr)/Agitation (revolt)*, 1974

Kilian Breier, *Programmierte Bildserie mit 5 Elementen/Programmed picture series with 5 elements,* 1962

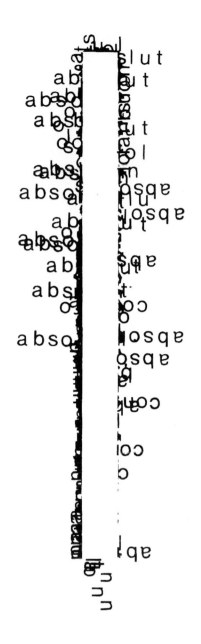

Heinz Gappmayr, *Senkrechte/Verticals*, 1962/93

Heijo Hangen, *Zeitversetzte Bildkombination/Temporally deferred picture combination*
Bild-Nr./Picture no. 6706, 1967/83 – Bild-Nr./Picture no. 8319, 1983

Heijo Hangen, *Zeitversetzte Bildkombination/Temporally deferred picture combination*
Bild-Nr./Picture no. 7121, 1971 – *Bild-Nr./Picture no. 8524*, 1985 – *Bild-Nr./Picture no. 8228*, 1982

Heijo Hangen, *Zeitversetzte Bildkombination/Temporally deferred picture combination*
Bild-Nr./Picture no. 7533 B-3, 1975 – Bild-Nr./Picture no. 8701-4-4, 1987

Heijo Hangen, *Zeitversetzte Bildkombination/Temporally deferred picture combination*
Bild-Nr./Picture no. 7638, 1976 (1978) – *Bild-Nr./Picture no. 8220*, 1982

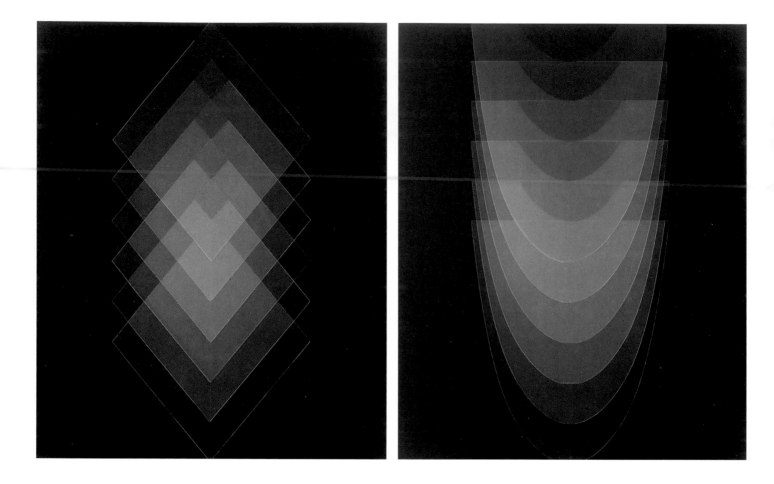

Karl-Heinz Adler, *Schichtung mit Rhomben/*
Layered configurations with rhombi, 1979

Karl-Heinz Adler, *Schichtung mit Ovalen/*
Layered configurations with ovals, 1979

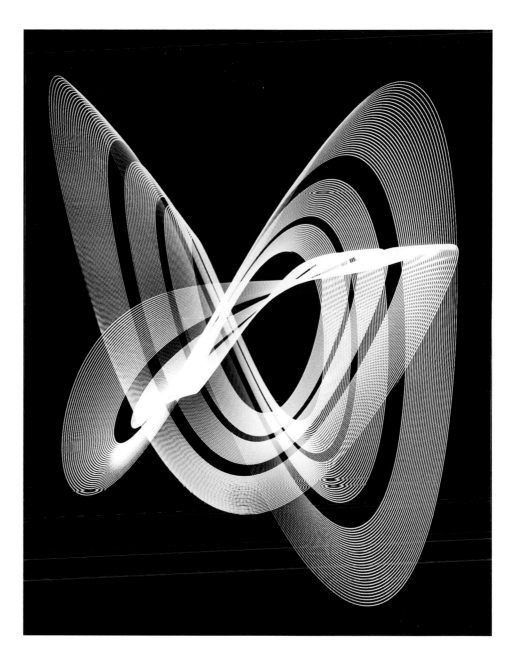

Heinrich Heidersberger, *Triplum*, 1955

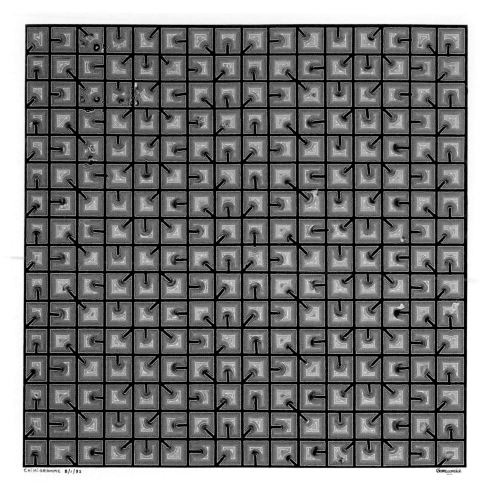

Pierre Cordier, *Chemigramm/Chemigramme, 8/1/82*, 1982

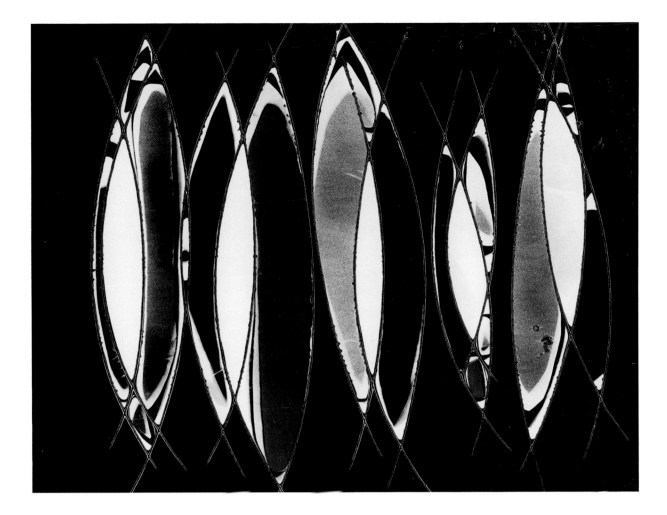

Pierre Cordier, *Chemigramm/Chemigramme,* 1957-58

Karl Martin Holzhäuser, *Mechano-optische Untersuchungen*, aus der *Serie 21/Mechano-optical investigations*, from *Series 21*, 1975

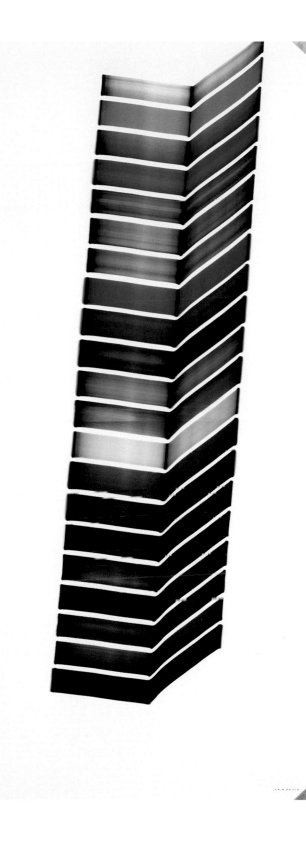

Karl Martin Holzhäuser, *Lichtmalerei Nr. 87.12/Light painting no. 87.12*, 1987

Roger Humbert, *Luminogramm*
(Lichtstruktur/Light structure), 1959

Roger Humbert, *Luminogramm*
(Lichtstruktur/Light structure), 1965

Roger Humbert, *Luminogramm*
(Lichtstruktur/Light structure), 1978

Peter Keetman, *Lichtpendelbewegung/Light pendular movement*, 1948-52

Gottfried Jäger, *Lochblendenstruktur 3.8. 14 A/Aperture stop structure 3.8. 14 A*, 1967

Gottfried Jäger, *Lochblendenstruktur 3.8. 14 F 3.2/Aperture stop structure 3.8. 14 F 3.2*, 1967

René Mächler, *Kreuz strahlend/Cross radiating*, 1971
René Mächler, *Weißes Quadrat IV/White square IV*, 1997 (1977)

René Mächler, *Videogramm/Videogramme 04/93*, 1993

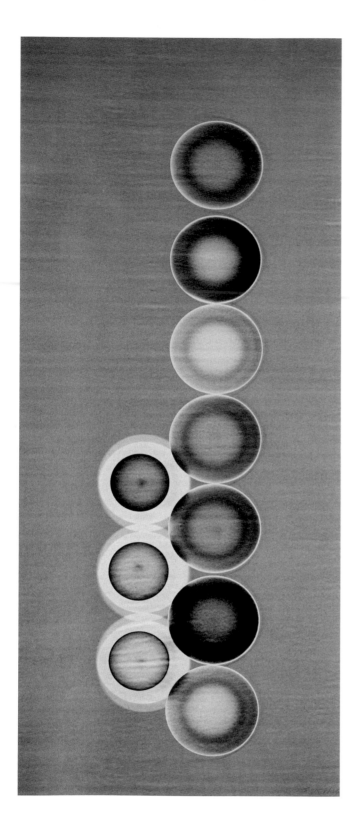

Floris M. Neusüss, *Tellerbild/Plate picture*, 1969

Ryszard Wasko, *Gerissener Film Nr. 23/Broken film no. 23*, 1984

Stille Orte der Geometrie

Margit Weinberg Staber

Konkrete Kunst – wovon handelt sie?

Von Farben und Formen, vom Raum, auch von Bewegung und Licht. Operative Mittel, die den Reigen der Elemente steuern, sind Systeme und Serien, Raster und Modul. Es geht um Ordnung, Gleichgewicht, Maßverhältnisse im Wechselspiel mit Unordnung, Instabilität, Störung, ja: Auflösung, Abweichung und Zufall. Neuerdings assoziieren Künstler sich mit der Chaostheorie und den Fraktalen, wie sie zuvor schon die Wahrscheinlichkeitstheorie, Gruppentheorie, Mengenlehre, Topologie, strategische Spiele, Wärmelehre, serielle Abläufe in ihre Gedankenwelt einbezogen haben. Auch der Computer wird zu einem Gestaltungswerkzeug. Max Bill wollte in späteren Jahren die pathetische Formulierung von der »Mathematischen Denkweise in der Kunst unserer Zeit« durch die einfachere Formulierung »bildnerische Logik« ersetzen. Allerdings möchte man eine solche weder Rembrandt noch Cézanne absprechen; doch in Reinkultur ist sie Domäne der Konkreten. Theo van Doesburg, der Erfinder des Begriffes »Konkrete Kunst«, machte bereits 1923 die interessante Unterscheidung zwischen Komposition und Konstruktion. Anstelle eines willkürlichen ästhetischen und instinktiven Zusammenstellens der Bildelemente trete eine gesetzmäßige, auf das Ganze bezogene Planung. Die Zeit herantastender Abstraktion sei vorbei, endlich breche die Ära der eigenen Mittel und Gesetze an, abgelöst von jeglichem Vorbild in der äußeren Wirklichkeit. Werner Hofmann, der sich schon in den 1950er Jahren mit konkreter Kunst befasst hat, hält fest, es sei nicht der »Verzicht auf herkömmliche Gestaltungsgewohnheiten«, sondern »Realitätsgewinn«, eine »neue schöpferische Verfügbarkeit«. Bei van Doesburg, der von De Stijl und dem mit Mondrian geteilten Neoplastizismus herkommt, findet sich auch der Gegensatz von Dekonstruktion und Konstruktion. Weg mit alten Zöpfen, bei Null anfangen, um eine neue Kunst zu erfinden, universal im Anspruch, eine Weltkunst dank dem überall verstandenen Code der Geometrie. Stilistische Unterscheidungen werden obsolet, und man könne deshalb auch von einem »Unstil« sprechen. In diesem Punkt freilich hat sich der große Avantgardist und Propagandist der Moderne, der mit einem Fuß im Dadaismus stand, gründlich geirrt. Konkrete Kunst wurde zu einem Stil unter geometrisierten Stiltendenzen, und die Sprache der Geometrie insgesamt hat langsam und beharrlich die Gegenwart erreicht.

Man darf davon ausgehen, dass die konkrete Kunst eine selbstverständliche visuelle Sprache unter anderen geworden ist. Selten im Rampenlicht, immer vorhanden als ästhetisches Leitmotiv auf elementarem Grund, spielte sie zugleich ihr kombinatorisches Potential mit wechselnden und sich erneuernden Karten aus. Künstler, die sich diesen kargen, aber auch unerschöpflichen Stoff zur Herausforderung machen, sind weiterhin am Zuge. Mit der Vätergeneration – es sind deren mindestens schon zwei von den 1910er bis in die 1930er Jahre und dann wieder bis in die 1950er Jahre – wollen sich die Jüngeren, die immer schneller noch Jüngeren Platz machen müssen, freilich nicht identifizieren. Theorien und Doktrinen haben sich verflüchtigt im Stilgemisch und Stilpluralismus der Postmoderne, der alles gleich wert ist, falls es den Nerv des flüchtig sich wandelnden Zeitgeistes zu treffen scheint. Und in diesem Punkt kommen die Karten der Konkreten nur mühsam zum Zuge. Schaut man sich an, was heute als Gegenwartskunst gefördert, gezeigt, gesammelt wird, hat die Sprache der Geometrie keinen leichten Stand.

Zur Sache

Da gibt es einen Sammler, der ausschließlich konkrete Kunst zusammenträgt, von 1945 bis heute. Es ist eine europäische Sammlung einschließlich Osteuropa und durch eine südamerikanische Werkgruppe ergänzt. Entsprechende amerikanische Stilvarianten der Nachkriegszeit, Hard Edge, Color Field Painting und Minimal Art, bleiben ausgespart. Die Rückkoppelung dieser neuen Ästhetik wird deshalb nicht nachvollziehbar. Ist es nötig? Abwesenheit beflügelt das virtuell gespeicherte visuelle Gedächtnis des Betrachters, auch eine Lektion in Rezeptionsgeschichte. Sammler sind in der glücklichen Lage, keine kunsthistorischen Belege aufreihen zu müssen. Was also sehen wir, empfinden wir, verstehen wir, wenn ein kundiges Sammlerauge, das modischen Strömungen ausweicht, ein Spezialgebiet der Moderne ins Visier nimmt? Auf der Art Basel 2001 habe ich mich auf Spurensuche gemacht. Fast alle Künstler der Sammlung Ruppert habe ich da und dort gefunden, nicht immer in vorderster Front, jedoch bemerkenswert im optischen Trubel der Messe. Womit die These von der subversiven Präsenz der konkreten Kunst sich von selbst beweist.

Gibt es Schlüsselfiguren?

Ich denke, an erster Stelle muss man Josef Albers nennen. Die 1949 begonnene Bilderreihe *Homage to the Square* hat weltweit Schule gemacht und bis heute nicht an Aktualität verloren, vertieft durch das wunderbar einsichtige Farbstudienwerk *Interaction of Color* (1963). Form und Farbe als Gegensatzpaar heben sich auf im fließenden Kolorit der ineinander geschachtelten, asymmetrisch angelegten Quadratstufungen. Wenn Albers einen Titel wie *Bright September* wählt (Abb. S. 101), dann zeigt der große Bauhaus-Meister seine Inspirationsquellen atmosphärischer Naturstimmungen. Ich hatte das Glück, Albers als Gastdozenten in den 1950er Jahren an der Hochschule für Gestaltung in Ulm erleben zu dürfen. Einer der späteren Besuche an seinem Wohnort in der Nähe von New Haven, Connecticut, fiel zusammen mit der vom Museum of Modern Art in New York veranstalteten Ausstellung »The Responsive Eye« (1965). Er hatte gar keine Freude daran, nun plötzlich als Vater der Op Art dazustehen. Seine Untersuchung von Farbklima und Farbaktivität habe mit oberflächlichen Flimmereffekten nichts zu tun, so wenig wie seine linearen Konstruktionen eine bloß illusionistische Scheinräumlichkeit bedeuteten. Bei Bridget Riley, angesprochen auf die Op Art, tönt es ähnlich. Die Irritation, die der Anblick ihrer zuerst horizontal, dann diagonal strukturierten Bildflächen erzeugt, dringt verunsichernd in die psychische Komponente unserer Wahrnehmung ein. Schlüsselfigur auch sie für eine nachfolgende Generation auf der Fährte einer Farbphänomenologie und zeitlich noch vorgelagert, hat sich Victor Vasarely in den 1950er Jahren in dasselbe Kapitel vibrierenden Farbverhaltens eingeschrieben. Eine kunsthistorische Rehabilitierung seines Frühwerkes stünde wohl an. Bleiben die konkreten Künstler in der Schweiz. Das unwägbare Schicksal vergönnte ihnen in ihrem vom Weltkrieg verschonten Land eine ungestörte Entwicklung in den 1930er und 1940er Jahren, sodass sie zum geistigen Mittelpunkt für die zweite Generation der Konkreten heranreifen konnten. Ich komme darauf zurück.

Der älteste Künstler in der Sammlung Ruppert ist Auguste Herbin mit einem späten Bild von 1959 (Abb. S. 147), ein Jahr vor seinem Tod gemalt, typisch für sein farbkräftiges planimetrisches Vokabular, worin das von ihm entwickelte fantastische System einer Entsprechung von Buchstaben, Tönen, Farben und Formen aufscheint. Man hat Herbin, schwankend zwischen Figuration und Abstraktion, früh Mitspieler der Kubisten, einen nai-

ven Konstruktivisten genannt, obwohl er ein analytisch genauer Szenenbeobachter war. Seine schöpferische Ambivalenz schätzt man erst jetzt richtig ein. In das Umfeld der französischen konstruktiv motivierten Abstraktion gehören auch Jo Delahaut und Jean Deyrolle. Jean Gorin tritt mit einem späten, feingliedrigen Relief auf (Abb. S. 148), das die dem Neoplastizismus verbundene Ästhetik spiegelt. Auf die Spitze gestellt, auch das eine Mondriansche Reminiszenz, entsteht mehrdeutige Lesbarkeit, die Gorin als Erlebnis von Raum und Zeit verstanden hat. Bei aller geometrisierten Präzision spiegelt sich bei diesen Malern noch immer die französische Geschmackskultur. – Diese wird ein Künstler wie François Morellet von den 1950er Jahren an mit dem scharfen, auf selbstwirksame Aleatorik gerichteten Kalkül seiner Rasterprogramme gründlich austreiben und sein Œuvre mehr und mehr mit intelligenter Skepsis gegenüber den eigenen Gestaltungsgrundlagen unterwandern. Ich zähle ihn mit seinen zwischen Regel und Abweichung oszillierenden Wand- und Raumstücken zu den Schlüsselfiguren der dritten Generation. Von geglätteter Eleganz auch keine Spur bei Günter Fruhtrunk, der 1954, kaum zwanzigjährig, nach Paris übersiedelte. Er blieb ein Einzelgänger in seiner Wahlheimat, in der die konstruktive Mentalität nie so recht Fuß gefasst hat. Parallel, auch diagonal verlaufende Farbbänder mit schwarz gesetzten Intervallen erinnern in ihrer frontalen Direktheit und ihrem dynamischen Fluss eher an amerikanische, aus kompositionellen Hierarchien ausbrechende Flächenteilungen. Eugen Gomringer fasste die Eigenart von Fruhtrunks Bilderwelt in ein konkretes Gedicht: » … endlich hoch neben endlos breit neben endlich schmal …«. Ja, und endlich weiter von dieser mit dem Stichwort Frankreich nur vage etikettierten Werkgruppe zu vielen anderen und anders verknüpften Werkgruppen. Stichproben vergleichender Wahrnehmung, die sich einer linearen Stilchronik entziehen, müssen genügen.

Nicht nur Herbin und Gorin erleben wir mit ihrem Alterswerk. Auch Henryk Stazewski, einst gemeinsam mit Wladimir Strzeminski Vorreiter der polnischen Avantgarde in den 1930er Jahren, Erfinder von Reliefs als einer Erweiterung der Bildfläche in den Raum. Es ist ein Basisthema, an seiner Wiege die russische Avantgarde. Altmeister mit Wurzeln im östlichen Deutschland um 1930 ist auch Hermann Glöckner. Die politischen Verhältnisse unterliefen seine Karriere, ähnlich wie bei Stazewski. Mit seinen »Faltungen« und Materialexperimenten hat sich Glöckner einen eigenwilligen Spätstil erarbeitet. Quer durch Generationen, Kulturlandschaften und Themen verläuft das komparatistische Netz, wieder und wieder anders verwoben entzieht es sich einer linearen Stilchronik: Ideengeschichte und Biografie der konkreten Kunst.

Und diese Geschichte führt wie von selbst in die Schweiz

Man kennt den Kerntrupp Max Bill, Camille Graeser, Verena Loewensberg, Richard Paul Lohse, domiziliert in Zürich. Doch war die konkrete Kunst nie ein auf die Limmatstadt konzentriertes Ereignis. Das älteste Bild, *Opus 60* (Abb. S. 113), ein Tondo aus dem Jahr 1944, stammt von Hans Hinterreiter. Er wanderte nach Ibiza aus; Fritz Glarner ging 1936 nach New York und gelangte mit seinem *Relational painting* (Abb. S. 113) zu einem konsequent durchdachten, malerisch geprägten Bildsystem, das er primärfarbig aus der Rechtwinkligkeit verschob. Das kongeniale Umfeld der Konkreten führt nach Basel und vom Tessin nach Oberitalien zur »Arte Concreta«. Von der Schweiz ausgehende Beziehungsnetze finden sich in Deutschland und darüber hinaus in Osteuropa. Einflussbahnen ziehen sich nach Südamerika, bereits Anfang der 1950er Jahre reiste Max Bill nach Brasilien. Unter den Jüngeren ist die geografische Dezentralisation selbstverständlich.

Hinterreiter, eigentlich Architekt, blieb ein Geheimtip im Kreis der Schweizer Konkreten. Von Wilhelm Ostwalds Farbtheorie ausgehend, erfand er eine so von ihm genannte »Farb- und Formorgel«, die er seinen perspektivisch anspruchsvollen Raumkompositionen zugrunde legte. Wie Glarner war er ein Freund der für konstruktive Gestaltung schwierigen Form des Tondos. Er löste das Problem mittels eines imaginären, Bewegung in sich ziehenden Zentrums. Jedes Einzelbild hat System, und das gesamte Œuvre bildet ein sich fortsetzendes System, das Theorie in malerischer Praxis abbildet. Max Bill war Freund und Förderer des tüftelnden Experimentators und sah in ihm eine wichtige Figur für die Systematisierung bildnerischer Ideen. Doch steht Hinterreiter trotz eines völlig anderen Erscheinungsbildes dem eindeutigen Konzept der seriellen und modularen Ordnungen von Richard Paul Lohse viel näher als der thematischen Vielfalt von Max Bill. Trotzdem schuf Bill mit der Lithografien-Folge seiner *Fünfzehn Variatonen über ein Thema* (1935-38) einen Prototyp für den logisch geregelten Ablauf einer bildnerischen Idee, verblüffend einfach ausgehend von einem gleichseitigen Dreieck. Sowohl in seiner Malerei wie in der Plastik entstanden Themenblöcke, die sich über Jahre, ja Jahrzehnte hinziehen. Das trifft in besonderem Maß für die Abwandlung von Farbideen zu, beispielsweise im rhombischen Format, das er liebte. Mondrian hat es verwendet zur Dynamisierung seiner asymmetrischen Gleichgewichte. Für Bill verdichtet es die in der Begrenzung der Leinwand angelegte Kernlösung und strahlt aus in das Umfeld. Der überkreuzt nach außen strebenden Stabplastik *Kern aus Doppelungen* (Abb. S. 244) liegt ein verwandtes Verfahren zugrunde. »Ich löse Probleme«, hielt er fest und definierte Kunstwerke als »Gegenstände für den geistigen Gebrauch.«

Richard Paul Lohse wäre im September 2002 einhundert Jahre alt geworden. Ohne Einbuße an Aktualität haben die Gestaltungsprinzipien seiner modularen und seriellen Ordnungen die Jahrhundertschwelle überwunden, die eine Jahrtausendschwelle ist. Wenn es das Ideal einer vollständig geplanten Malerei gibt, dann ist es die seine mit ihrem kombinatorisch lückenlosen System, das sich von Bild zu Bild fortsetzt. So konnte er proklamieren: Die Methode ist das Bild. Es ging ihm um die Identität von Farbe und Form, die sich zum einen in den Modulen, zum anderen in den bänderartigen seriellen Elementen makellos strukturiert. »Kleine Gruppen ermöglichen große Operationen«, ein für sein malerisches Werk bestechend anschaulicher Satz, zugleich eindrücklicher Slogan für Denkmodelle unserer Gesellschaft und ihrer Technologie. Wenn man fragt, was der Sinn so rigoroser bildnerischer Exerzitien sei: Dieser Satz gibt uns eine Antwort. Lohse, unbeirrt ein Idealist, war überzeugt vom Gleichnischarakter seiner Kunst. Zugleich war der Maler ein feinsinniger Kolorist, der souverän den Farbkreis in allen komplementären Kontrasten und Nachbarschaften ausgelotet hat. Man schaue das Bild mit den Quadratmodulen an, und das mit den raffiniert durch waagrechte und senkrechte Teilungen erzeugten Verdichtungen (Abb. S. 108). Eigentlich paradox, führt die Anonymität des Verfahrens zur Individualität eines unverkennbaren Stils.

Gut dreißig Jahre jünger als Hans Hinterreiter, hat Hans Jörg Glattfelder dem Kollegen aus der vorhergehenden Generation eine Analyse von dessen konzeptuell wirkenden, ästhetisch reizvollen Konstruktionszeichnungen gewidmet. Glattfelder wendet in seiner eigenen Arbeit strukturelle Methoden an und findet für eine seiner entscheidenden Werkgruppen die Erklärung der »Nicht-euklidischen Metapher«. Definiert man sein Vorgehen als eine Visualisierung kreativer Denkprozesse, so gilt das auch für Andreas Christen und Karl Gerstner. Alle drei sind heute die ältere Generation. Sie setzen fort und bringen zugleich ein verändertes Bewusstsein ein. Könnte man Christens monochrome

Reliefs und Bilder als Scheinräume der topologischen Art umschreiben, wären Gerstners farbserielle Forschungen nach seinen eigenen Worten »schlüssige Empfindungsmodelle … wie der Mathematiker Denkmodelle schafft …«. Gerstner nennt sein Fraktal-Bild von 1989 *Hommage an Benoit Mandelbrot* (Abb. S. 257). Bereits in jungen Jahren, Autor des damals viel diskutierten analytischen Büchleins *kalte Kunst?* (1957), nimmt Gerstner für sich ähnliche Überlegungen zur Farbmengengleichheit in Anspruch wie Lohse. Der Buchtitel *kalte Kunst?* ist zu einem gängigen Schlagwort geworden, meist mit Skepsis ins Gespräch gebracht: Vielleicht ist es doch so, dass die stillen Orte der Geometrie einen uns erwärmenden Empfindungshaushalt nicht dulden? Im übrigen sind Glattfelder und Gerstner unter den wenigen, die den theoretischen Faden der Väter aufgreifen, weiterspinnen und in Frage stellen. In die Diskussion eingegriffen hat auch immer wieder Gottfried Honegger, besonders mit dem Anliegen einer sozial verträglichen Kunst. Vom nachhaltigen Reiz der Monochromie zeugen seine *Tableaux-Reliefs* (Abb. S. 121): Sinnlichkeit der Oberfläche verschmilzt mit der Logik des richtigen Maßes. Die Schweizer Konkreten! Es lohnt sich, ihren Stellenwert näher zu betrachten.

Auf van Doesburgs Spurensuche

Max Bill wurde zum geistigen Testamentsvollstrecker. Ein Jahr vor seinem frühzeitigen Tod hat Theo van Doesburg in Paris 1930 die Zeitschrift *AC – Art Concret* gegründet. In Paris hatte sich eine internationale Avantgarde etabliert. Die künstlerischen Erben der »Abstraction construite« wollten dabei sein. Zeitschriften, Manifeste, Ausstellungen überholten sich gegenseitig, Produkte künstlerischer Überlebensstrategien. Einerseits sollte dem diffusen Zustand der Abstraktion der Garaus gemacht werden, andererseits sollte dem Surrealismus und dessen Reise in Träume und Regionen des Unbewussten durch die Botschaft visueller Vernunft Paroli geboten werden. Man blieb ein Häuflein der Unentwegten und Unbeirrten. Und bald wurde die Schweiz zum Refugium. Quadrate, Dreiecke und Linien entpuppten sich in dem verdüsterten politischen Klima als Zeichen unkontrollierbarer künstlerischer Freiheit. Vom Zweiten Weltkrieg umbrandet, konnte sich die konkrete Kunst in der Schweiz weiter entwickeln, keineswegs von Schalmeien der Akzeptanz umgeben.

Auch hier stieß die als radikal empfundene Modernität an konservative und reaktionäre Schallmauern. Anton Stankowski, einer der Künstler, der schon 1928 nach Zürich gekommen war, als Fotograf und Grafiker stilbildend auf die einheimischen Verfechter der neuen Typografie einwirkte, trotzdem malte, hätte diese Zeit beschreiben können. Bill und Lohse hielten sich in ihren Anfängen durch gebrauchsgrafische Aufträge finanziell über Wasser, was unter anderem hervorragende Plakatlösungen in den Werbealltag einschleuste. Camille Graeser, ausgebildeter Innenarchitekt, obwohl Schweizer Herkunft in Stuttgart 1933 denunziert, verließ Deutschland fluchtartig und eröffnete in Zürich ein Atelier für Produktgestaltung. Als 1944 Max Bill für die von Georg Schmidt geleitete Basler Kunsthalle die Ausstellung »Konkrete Kunst« einrichtete, bedeutete dies auch eine provokative politische Manifestation. Die Leihgaben der ersten Generation mit Piet Mondrian, Wassily Kandinsky, Paul Klee, Georges Vantongerloo, Hans Arp und Sophie Taeuber stammten aus Schweizer Privatsammlungen. Als der Krieg zu Ende war, hatte sich in der Schweiz ein intakter Mittelpunkt für die konstruktive Bewegung kristallisiert. Das gab den eigenen Künstlern einen Startvorsprung und strahlte international aus.

Max Bill schrieb 1936 in Zürich den Text »Konkrete Gestaltung«

Es war die erste Version einer Reihe von Texten zur konkreten Kunst. Sie hebt mit dem fast schon legendären Satz an: »Konkrete Kunst nennen wir jene Kunstwerke, die auf Grund ihrer ureigenen Mittel und Gesetzmäßigkeiten – ohne Anlehnung an Naturerscheinungen oder deren Transformierung, also nicht durch Abstraktion entstanden sind.« Zwar gilt Bill als rigoros in seinen konstruktiven Überzeugungen, und für ihn persönlich stimmt das auch, jedoch führt der Toleranzpegel seiner Definition über das Credo in van Doesburgs Manifest hinaus. Hieß es doch dort, ein Bild müsse gänzlich konstruiert sein, völlig vorgeformt im Geist und entsprechend umgesetzt: »Streben nach absoluter Klarheit«. Und: »Wenn man es nicht fertigbringt, eine gerade Linie mit der Hand zu ziehen, dann nimmt man ein Lineal.« Hingegen Max Bill in der 1958 nochmals revidierten Fassung seines Textes von 1936: »Konkrete Kunst kann sich gleichermaßen a-geometrischer, ›amorpher‹ Elemente bedienen, also ihre Darstellungsmittel aus anderen geistigen Sphären ziehen als aus der Geometrie oder der mathematischen Denkweise, und soweit sie die Realisation einer bestimmten, objektiv feststellbaren Idee ist – mit den ihr angemessenen Mitteln gestaltet –, ist es Konkrete Malerei oder Plastik.« Als Max Bill 1960 die erste international umfassende Retrospektive »Konkrete Kunst – 50 Jahre Entwicklung« in Zürich organisierte, kündigte sich die Wasserscheide einer zusehends theorielosen, unorthodoxen und individualisierten Auffassung konkreter Gestaltung an. Noch einmal bildeten sich kurzfristig Gruppen wie »Zero« mit Heinz Mack, Otto Piene und Günter Uecker, die »Groupe de recherches d'art visuels« mit François Morellet, die »Neuen Tendenzen«, eine international übergreifende Aktionsgemeinschaft. Einmal mehr war reduktive visuelle Forschung angesagt, die sich nun der Wahrnehmungsphänomene mit Licht und Bewegung annimmt. Die »kalte« Kunst wird noch kälter, wehrt sich gegen die Flut des Informel. In Deutschland und Österreich stehen in den 1960er Jahren Künstler wie Hartmut Böhm oder Heinz Gappmayr mit ihren Basisrecherchen in den Anfängen ihrer Karriere. Die kinetische Kunst nimmt Gestalt an, greift aus ins Räumliche, mit echter und virtueller Bewegung: Eine kohärente und zugleich individuell motivierte internationale Gruppierung bietet sich unserer Anschauung, so divers in ihrer ästhetischen Auffassung wie etwa Yaacov Agam mit der herausfordernden Farbveränderung seines »Tableau polymorphe« (Abb. S. 120) oder Pol Bury mit der geheimnisvollen Langsambewegung seines Scheibenobjektes (Abb. S. 118). Nicht vergessen möchte ich den allzu früh tragisch verstorbenen Gerhard von Graevenitz, dessen konzise, paradoxerweise auch poetisch sich mitteilende Arbeit man heute als stringentes Modell kinetischer Denkweise empfindet (Abb. S. 116).

Viele bevölkern nach wie vor die stillen Orte der Geometrie

Die Skulptur, die räumliche Konstruktion, wäre ein wichtiges Thema. Robert Jacobsen ist einer von ihnen, ein Künstler, der dem schweren Stoff Eisen filigrane Leichtigkeit einhauchte und eine sehr persönlich ausschwingende Auffassung »konkreter Skulptur« in das strenge Repertoire tektonischer Raumdefinition einbrachte. Man darf an Arps *Concrétion humaine* denken.

Einen Musterfall für den schöpferischen Spielraum rational kontrollierter Kunst haben die Frauen über das ganze 20. Jahrhundert entworfen. Das Kollektiv der Ahnherrinnen ist bedeutend. Wagemutig in ihrer Bildlogik waren die schönen und starken Mitstreiterinnen der russischen Avantgarde, Ljubow Popowa, Olga Rosanowa und andere. Die Schweiz steht mit Sophie Taeuber-Arp gut da, war sie doch eine der ersten, die sich tollkühn zur

Literaturhinweise in der Reihenfolge des Textes

Theo van Doesburg, »Das Manifest der konkreten Kunst«, in: *Kunsttheorie im 20. Jahrhundert*, Stuttgart 1998, S. 441f. – 2002 erscheint die Publikation *Manifeste und Künstlertexte zur konkreten Kunst*, Hrsg. Margit Weinberg-Staber, Haus konstruktiv, Zürich.

Werner Hofmann, *Von der Nachahmung zur Erfindung der Wirklichkeit, Die schöpferische Befreiung der Kunst 1880-1917*, Köln 1969, S.10.

Neue Zürcher Zeitung, Literatur und Kunst, Nr. 131, Samstag/Sonntag, 9./10. Juni 2001, S. 81f.

Parkett, Nr. 61, Zürich 2001, S. 31f., S. 46f.

Josef Albers, *Interaction of Color*, mit erklärenden Texten und über 200 Farbstudien, New Haven und London 1964. Zahlreiche Taschenbuchausgaben.

The Responsive Eye, Ausst.Kat., The Museum of Modern Art, New York 1965, Wanderausstellung.

Denise René, *L'Intrépide, Une galerie dans l'aventure de l'art abstrait 1944-1979*, Ausst.Kat., Paris 2001.

Eugen Gomringer, *Vor einem Bild von Günter Fruhtrunk*, Ausst.Kat. *Fruhtrunk*, München 1973, S. 40.

Margit Staber, *Fritz Glarner*, Monografie, Zürich 1976.

Richard Paul Lohse, Ausst.Kat., Kunsthaus Zürich 1962.

Hans Jörg Glattfelder, *System und Konstruktion. Zum theoretischen Kunst-Werk Hans Hinterreiters*, Ausst.-Kat., Zürich 1997, S. 10f.

Karl Gerstner, *kalte Kunst? Zum Standort der heutigen Malerei*, Teufen 1957.

Zum 10-jährigen Bestehen des *Espace de l'Art Concret, Rétrospective 1990-2000*, Ausst.Kat., Mouans-Sartoux, eine Gründung von Gottfried Honegger und Sybil Albers.

Konkrete Kunst, Ausst.Kat., Kunsthalle Basel 1944, Leitung Georg Schmidt, Organisation Max Bill, Werke der ersten und zweiten Generation.

Max Bill, »Konkrete Gestaltung«, in: *Zeitprobleme in der Schweizer Malerei und Plastik*, Ausst.Kat. Kunsthaus Zürich 1936, mit 41 Künstlern zwischen konkreter Kunst und Surrealismus.

Max Bill, Margit Staber, *Konkrete Kunst – 50*; Elisabeth Grossmann, Annemarie Bucher, *Regel und Abweichung, Schweiz konstruktiv 1960 bis 1997*, Ausst.Kat. Stiftung für konstruktive und konkrete Kunst, Zürich 1997.

Willy Rotzler, *Konstruktive Konzepte, Eine Geschichte der konstruktiven Kunst vom Kubismus bis heute*, Zürich 1977, 1988.

Robert Storr, »How simple can you get?«, in: *The Museum of Modern Art Bulletin*, New York, Juli/August 2000, S. 10f.

Erfindung rein geometrischer, aus allen Konventionen fallenden Flächenteilungen vorwagte, subtil und ästhetisch nachtwandlerisch sicher. Hier darf es eine Aufzählung sein, alphabetisch, ganz einfach, aber mit dem Hintergrund von Generationen, Kulturlandschaften, Themen: Marcelle Cahn, Verena Loewensberg, Mary Martin, Dóra Maurer, Rune Mields, Vera Molnar, Aurélie Nemours, Gudrun Piper, Bridget Riley, Nelly Rudin.

Konkrete Kunst kann auf eine fast hundertjährige Tradition zurückblicken. Sie hat inzwischen ihr eigenes Gedächtnis. Der Schweizer Kunsthistoriker Willy Rotzler brachte die Bezeichnung »Konstruktive Konzepte« ins Gespräch und nannte so seine umfangreiche Geschichte vom Kubismus bis heute. Damit hätte man einen offen gefassten Überbegriff, und »konkret« wird zum Stilbegriff für die streng geometrisch schlüssig strukturierte Gestaltungsweise. Ohne Benennung und Erklärung kommt man nicht aus. Doch erweisen sich diese als verletzlich und sind auch dem Zeitgeist unterworfen. Betreten wir die stillen Orte der Geometrie, wird Name allerdings zu Schall und Rauch. Was zählt, ist Betroffenheit von Gefühl und Verstand durch den »Gegenstand für den geistigen Gebrauch«. Robert Storr, Kurator am Museum of Modern Art in New York, stellt die Frage: »How simple can you get?« Selbstverständlich sucht er nach einer Erklärung für seine amerikanischen Nachkriegskünstler; seine Folgerung ist auch allgemeiner Art. Der Abstraktionsprozess, so meint er, habe immer als bedauerlicher Verlust gegolten. Die Wirklichkeit verschwand zugunsten wesentlicher, innerer Strukturen. Dieser von der Avantgarde zelebrierten Destillation fehlte dann beschreibende Vielfalt und Inhaltlichkeit. Man könne es aber auch anders sehen: Die Künstler hätten doch bei Null angefangen und wären zu sorgfältig gewählten Additionen gekommen. Also eine neue ästhetische Realität mit eigenen Spielregeln. – Haben wir nicht bereits bei van Doesburg von Dekonstruktion gehört als Voraussetzung für die Konstruktion? Antizyklisch verankert im Wettlauf ästhetischer Produktion von der Moderne und ihrem Primat der Erfindung zur Postmoderne mit ihrer multiplen Rezeption und zu einem Heute, für das es noch keinen zündenden Namen gibt, blieben die Zeichen der Geometrie in der Kunst eine immer wieder neu zu interpretierende unbekannte Größe.

Ein Satz des für die wissenschaftlich interessierten Konkreten sehr einflussreichen Schweizer Mathematikers Andreas Speiser, der über die Theorie der Gruppen und Algebren gearbeitet hat: »Wir empfinden ohne Unterlass. Aber wenn wir unsere Empfindungen nicht ins Bewusstsein ziehen, wenn wir sie nicht in allgemein verbindlichen Formen festhalten, weht der Wind alles weg.«

Quiet abodes of geometry
Margit Weinberg Staber

Concrete Art – what is it about?

It is about colours, forms and space, it is about movement and light. Operative means of controlling the roundelay of elements: systems and series, grids and modules. The concern is with the interplay between order/balance/proportions on the one hand and disorder/instability/disturbance ... even: decomposition/deviation/chance on the other. More recently, artists have begun to associate themselves with the chaos theory and fractals in the way they previously incorporated the theory of probability, the group theory, the set theory, topology, strategic games, thermodynamics, serial progressions, etc. into their thought. The computer is also becoming a creative tool. "The mathematical way of thinking in the art of our times": In later years, Max Bill wanted to replace this rather grandiloquent formulation with the much simpler term "pictorial logic." Naturally, neither Rembrandt nor Cézanne can be said to have lacked such logic; in the pure sense, however, it is the domain of the Concrete artists. Theo van Doesburg, who coined the term "Concrete Art," was already making the interesting distinction between composition and construction in 1923. He envisioned the replacement of the arbitrary aesthetic and instinctive arrangement of pictorial elements by a systematised plan that would govern the overall work. According to this train of thought, the time of groping towards abstraction was over; now, finally, the era of autonomous means and laws was dawning, the liberation from any and every model in external reality. Werner Hofmann, already concerned with Concrete Art in the 1950s, notes that it is not the "renunciation of traditional creative habits," but rather "reality gained," a "new creative accessibility." The theory set forth by van Doesburg, who has his roots in De Stijl and the Neo-Plasticism he shared with Mondrian, addresses a central pair of opposites: deconstruction and construction. Old traditions begone, hither a clean slate in order to invent a whole new art with a claim to universality – a new world art, thanks to the universally understood code of geometry. As stylistic differences would become obsolete, one could now speak of an "un-style." In this regard, of course, the great avant-gardist and propagandist of modern art who straddled the border to Dadaism fundamentally missed the mark. Concrete Art became one of a number of styles with geometric tendencies, and the language of geometry slowly but surely reached the present.

Concrete Art can thus be thought of as one self-evident visual language among several. At the same time, it has played out its potential with changing and self-renewing cards – seldom in the limelight, always present as an aesthetic leitmotif against an elementary background. Artists who have chosen the challenge of this meagre but inexhaustible substance are still in the game. The young generation – which must make room for the even younger generation at an ever faster rate – naturally wants nothing to do with the generations of its forefathers, of which there are by now at least two: one of the 1910s to the 1930s, the second lasting into the 1950s. Theories and doctrines have evaporated in the jumble and pluralism of styles that is characteristic of Post-Modernism, where everything is of equal value as long as it seems to hit the nerve centre of the ever-changing spirit of the times. And in this context the players from the ranks of Concrete Art have dealt themselves a difficult hand. In the midst of what is presently being promoted, shown and collected as contemporary art, the language of geometry is having a hard time holding its own.

The matter at hand

This text is being written in connection with a collector who acquires exclusively Concrete Art from 1945 to the present. His is a collection focusing on Europe, including Eastern Europe, supplemented by a group of works by South American artists. The corresponding American stylistic variations of the post-war period – Hard Edge Painting, Color Field Painting and Minimal Art – are not included. It is thus not possible to reconstruct the cross-Atlantic interrelationships of this new aesthetic. Is that necessary? Absence – in this case, that of the Americans – gives wings to the viewer's virtually stored visual memory, and that teaches us something about art reception in general. Collectors are in the happy position of not having to produce a chain of art historical documentation. The question is, what do we see, what do we feel, what do we understand when an experienced collector's eye dodges popular currents and focuses in on a specific category of modern art? I took up my search at Art Basel 2001. Scattered here and there, I found nearly all of the artists represented in the Ruppert Collection, not always at the very forefront, but remarkably visible in the optical hubbub of the fair. Which in itself already proves the theory of the subversive presence of Concrete Art.

Are there key figures?

The first to come to mind is Josef Albers. The picture series *Homage to the Square*, begun in 1949, set a precedent world-wide and has lost nothing of its relevance to the very present – having been reinforced in 1963 by the publication of his wonderfully comprehensible research on colour in a manual entitled *Interaction of Color*. Form and colour, as a pair of opposites, offset one another in the flowing coloration of the asymmetrically arranged square-within-square gradations. If Albers chooses a title such as *Bright September* (Ill. p. 101) the great Bauhaus master is pointing to natural atmospheric moods as his sources of inspiration. I had the great fortune of hearing Albers speak as a guest lecturer at the Hochschule für Gestaltung in Ulm in the 1950s. A later visit to his residence near New Haven, Connecticut coincided with the exhibition "The Responsive Eye" of the Museum of Modern Art, New York (1965). Albers did not in the least enjoy suddenly finding himself labelled the father of Op Art. His study of colour climate and colour activity has nothing to do with superficial shimmer effects, no more than his linear constructions signify a merely illusionary optical spatiality. Bridget Riley has a similar reaction to being linked with Op Art. The irritation produced by the appearance of her first horizontally, then diagonally structured picture surfaces penetrates the psychological component of our perception in an unsettling manner. She is another key figure – for a succeeding generation pursuing colour phenomenology – as is, before her, Victor Vasarely, who had already inscribed himself in the chapter on the behaviour of vibrating colour in the 1950s. The art-historical rehabilitation of his early work is long overdue. Other than that, there are the Concrete artists of Switzerland. In a country spared from the World War, fate imponderable granted them an undisturbed development in the 1930s and '40s, allowing them to evolve into the intellectual focal point for the second generation of Concrete Art. I will come back to them later.

The oldest artist represented in the Ruppert Collection is Auguste Herbin, with a late picture (Ill. p. 147) – painted in 1959, one year before his death. The work is typical of his colour-intensive, planimetric vocabulary in which the fantastic system (developed by the artist himself) of correspondence between letters, tones, colours and forms presents itself. Herbin, an early participant in Cubism who vacillated between the figurative and the abstract, was called a naive constructivist, although he was an analytically precise observer

of scenes. His creative ambivalence has only recently been properly assessed. Jo Delahaut and Jean Deyrolle are also to be seen within the context of constructively motivated French abstraction. Jean Gorin appears with a late, fine-membered relief (Ill. p. 148) which reflects the aesthetic associated with Neo-Plasticism. The turning of the work onto one of its corners to form a lozenge – another Mondrianesque reminiscence – leads to equivocal readability, understood by Gorin as the experience of space and time. All geometric precision notwithstanding, the works of these painters still reflect the specifically French culture. – From the 1950s on, however, François Morellet and others will cure French art entirely of that tendency with the razor-sharp design of grid programmes oriented towards an inherent aleatory aspect; at the same time Morellet will infiltrate his oeuvre increasingly with intelligent scepticism regarding his own formative bases. With his wall and room works that oscillate between rule and deviation, I number Morellet among the key figures of the third generation. Of smooth elegance also no trace in the work of Günter Fruhtrunk, who moved to Paris in 1954, barely twenty years of age. He remained a loner in his adopted country, where the constructive mentality never really took hold. Due to their frontal directness and dynamic flow, his parallel stripes of colour – also diagonal – with intervals set in black are more reminiscent of American surface divisions that break out of compositional hierarchies. Eugen Gomringer captured the uniqueness of Fruhtrunk's pictorial world in a Concrete poem: "… finitely high alongside infinitely wide alongside finitely narrow …" Yes and finally onward, from this work group – only loosely associated under the caption "France" – to many other and differently associated ones. Random samples of comparative perception, defying arrayal in a linear chronicle of styles, will have to suffice.

We experience not only Herbin and Gorin in their late period, but also Henryk Stazewski – along with Wladyslaw Strzeminski once an outrider of the Polish avant-garde in the 1930s –, the inventor of a certain form of relief as an extension of the pictorial surface into space. The relief is a basic theme associated with constructive art from the time of the Russian avant-garde. Another old master, whose roots reach to Eastern Germany and ca. 1930, is Hermann Glöckner. Political circumstances interrupted his career, as had also been the case with Stazewski. With his *Faltungen* (foldings) and experiments with material, Glöckner developed a highly individual late style. As in a tapestry woven by constantly changing techniques, the comparatavist network cuts across generations, cultural landscapes and themes, always refusing to line up in neat chronological order: The biography of Concrete Art and the history of the ideas underlying it.

And this history leads – seemingly quite of its own accord – to Switzerland

The reader is likely to be familiar with the nucleus: Max Bill, Camille Graeser, Verena Loewensberg, Richard Paul Lohse, domiciled in Zurich. Yet Concrete Art was never a phenomenon concentrated solely in the city on the banks of the Limmat. The oldest work in the collection, *Opus 60* (Ill. p. 113), a tondo of the year 1944, was made by Hans Hinterreiter. He emigrated to Ibiza; Fritz Glarner had already gone to New York in 1936 and achieved with his *Relational painting* (Ill. p. 113) a consistently thought-out pictorial system of a painterly nature, departing from rectangularity but retaining the primary colours. The congenial Swiss community of Concrete artists takes us to Basel and from Ticino to Northern Italy and "Arte Concreta." Networks of relationships originating in Switzerland are also found in Germany, even Eastern Europe. Channels of influence lead to South America; Max Bill travelled to Brazil early on – at the beginning of the 1950s. Geographic decentralisation is par for the course among the younger generation. Hinterreiter, actually an archi-

tect, remained a little-known jewel in the circle of the Swiss Concrete artists. Working from Wilhelm Ostwald's colour theory he invented what he called a "colour and form organ" which served as the foundation for spatial compositions characterised by a sophisticated treatment of perspective. Like Glarner, he was a friend of the tondo, a challenging form for the constructive approach. He solved the problem by means of an imaginary centre that acted as a magnetic force for motion. Each picture has its own individual system, and the oeuvre as a whole also forms a continuous system illustrating theory in painterly practice. Max Bill was a friend and supporter of this ever-fiddling experimenter, whom he regarded as an important figure for the systematisation of pictorial ideas. Yet despite very different appearances, Hinterreiter has much more in common with Richard Paul Lohse's unambiguous concept of serial and modular orders than with Max Bill's thematic diversity. Nevertheless, with his lithograph series *Fünfzehn Variationen über ein Thema* (fifteen variations on a theme, 1935-38), Bill produced a prototype for the logically regulated development of a pictorial idea, taking an equilateral triangle – a figure of astounding simplicity – as a point of departure. In both painting and sculpture he generated thematic blocks that evolved over years, even decades. This is particularly true of the modification of colour ideas, for example in the rhombic form of which he was so fond. Mondrian used this form to energise his asymmetrical balances. For Bill, on the other hand, it further condenses the core solution achieved by the delimitation of the canvas, and radiates into the surrounding space. The sculpture of criss-crossed, outward-striving rods *Kern aus Doppelungen* (nucleus of doublings) is based upon a related method (Ill. p. 244). "I solve problems," he stated and defined artworks as "objects for mental use."

In September 2002 Richard Paul Lohse would have been one hundred years old. The principles underlying his modular and serial orders have crossed the threshold of a new century and a new millennium without forfeiting any of their relevancy. If the ideal of thoroughly planned painting exists anywhere, then here, in Lohse's combinatively airtight system that continues from picture to picture. Thus he was able to proclaim: The method is the picture. He was concerned with the identity of colour and form which structures itself flawlessly in both the modules and the band-like serial elements. "Small groups allow large operations," a captivatingly descriptive sentence for his painterly work, and at the same time an impressive slogan for the conceptual models of our society and its technology. If one is tempted to question the sense of such rigorous pictorial exercises, this sentence gives us the answer. Lohse, a staunch idealist, was convinced of the parable character of his art. At the same time, he was a sensitive colourist who confidently probed the colour wheel in all complementary contrasts and contiguities. This is seen, for example, in the picture with the square modules, and in the one with the concentrations brought about by sophisticated horizontal and vertical divisions (Ill. p. 108). Paradoxically, the anonymity of the method leads to the individuality of an unmistakable style.

Hans Jörg Glattfelder undertook an analysis of the aesthetically appealing, conceptually oriented construction drawings of Hans Hinterreiter, also then dedicating the study to this colleague of the previous generation who was a good thirty years his senior. Glattfelder makes use of structural methods in his own artistic processes and finds the term "non-Euclidean metaphor" to explain one of his decisive works. If Glattfelder's approach can be defined as a visualisation of creative thought processes, the same is true for Andreas Christen and Karl Gerstner. All three of them are now members of the older generation. They not only continue what others started, but inform it with a new awareness. While Christen's monochrome reliefs and pictures can be described as illusionary spaces of a topological nature, Gerst-

ner's colour series explorations might be referred to as "... logical perception models ... like the conceptual models produced by mathematicians ..." to use the artist's own words. Gerstner calls his fractal picture of 1989 *Hommage an Benoit Mandelbrot* (Ill. p. 257). At quite an early stage in his career, Gerstner – the author of the much-discussed analytical booklet *kalte Kunst?* (cold art?) of 1957, makes claim to the same kinds of considerations concerning equation of colour quantities as Lohse had done. The book title *kalte Kunst?* became a common catchword, usually introduced into the conversation with scepticism: Perhaps these quiet abodes of geometry are too cold to support a metabolism for the processing of sensation? Glattfelder and Gerstner are among the few who pick up, spin further and question the theoretical thread of their ideological fathers. Yet another artist to intervene in the discussion repeatedly was Gottfried Honegger, particularly with his idea of socially sustainable art. His *Tableaux-Reliefs* (Ill. p. 121) testify to the durable charm of the monochrome: The sensuality of the surface fuses with the logic of the right proportion. The Concrete artists of Switzerland! Their significance is worth closer examination.

Following in van Doesburg's footsteps

Max Bill was appointed executor of an idea. Theo van Doesburg had founded the magazine *AC – Art Concret* in Paris in 1930, one year before his untimely death. An international avant-garde had established itself in that city, and the artistic heirs of "Abstraction construite" wanted to participate. Magazines, manifestos and exhibitions constantly tried to outdo one another as products of artistic survival strategies. Not only was the diffuse state of abstraction to be put to an end but, with a declaration of visual reason, a stand was also to be taken against Surrealism and its explorations of dreams and the regions of the unconscious. Yet the small group of the stalwart and the steadfast barely made a ripple. Switzerland soon became a refuge. In the darkening political climate, squares, triangles and lines revealed themselves as politically uncontrollable symbols of artistic license. The waves of World War II dashing against its bulwarks, Concrete Art was able to continue its development in Switzerland, though by no means serenaded by the shawms of acceptance.

A form of modernity regarded by many as radical, it bounced off the sonic barriers of conservatism and reactionism even here. Anton Stankowski, one of the artists who had gone to Zurich as early as 1928, could have described this era: As a photographer and graphic artist he had a formative influence on the native Swiss advocates of the new typography, yet he was also active as a painter. Bill and Lohse kept themselves above water by carrying out commercial graphics commissions, leading among other things to the infiltration of everyday advertising with outstanding poster designs. Camille Graeser, a trained interior decorator, hastily left Germany and opened a studio for product design in Zurich, despite the fact that he had denounced his Swiss origins in Stuttgart in 1933. When Max Bill organised the exhibition "Konkrete Kunst" in 1944 for the Kunsthalle of Basel, then under the direction of Georg Schmidt, it was tantamount to a provocative political manifestation. Loans of works by the first-generation artists Piet Mondrian, Wassily Kandinsky, Paul Klee, Georges Vantongerloo, Hans Arp and Sophie Taeuber came from private Swiss collections. By the time the war was over, an intact centre for the constructive movement had crystallised in Switzerland. While it gave the country's own artists a head start, its existence and activities were broadcast internationally.

Max Bill wrote the text "Konkrete Gestaltung" (concrete formation) in Zurich in 1936

It was the first version of a series of texts on Concrete Art. It starts with the almost legendary sentence: "We call those works of art concrete that came into being on the basis of their own innate means and laws – without borrowing from natural phenomena, without transforming those phenomena, in other words: not by abstraction." Bill was regarded rigorous in his constructive convictions, a characterisation which certainly applies to his own person. Yet the tolerance limit of his definition is more flexible than that of van Doesburg's manifesto, which stated that a picture had to be entirely constructed – wholly pre-formed – in the mind and then realised accordingly: "Striving for absolute clarity." And: "If one cannot manage to draw a straight line by hand, then one uses a ruler." In contrast, Max Bill, in the 1958 revision of his 1936 text: "To the same extent, Concrete Art can avail itself of a-geometric, 'amorphous' elements, i.e. draw its depictive means from abstract spheres other than that of geometry or mathematical thought, and to the extent that it is the realisation of a specific, objectively determinable idea – formed with the means appropriate to it – it is Concrete Art or Sculpture." When Max Bill organised the first comprehensive international retrospective "Konkrete Kunst – 50 Jahre Entwicklung" (Concrete Art – 50 years of development) in Zurich in 1960, a great divide became apparent in the development of this style – a major portion of which was now characterised by unorthodoxy and individualisation and by the absence of a theoretical foundation. Once again, groups formed temporarily: "Zero" with Heinz Mack, Otto Piene and Günter Uecker, the "Groups de recherches d'art visuels" with François Morellet, the international action community "Neue Tendenzen" (new tendencies) and others. Once again, it was time to carry out reductive visual research, now with a focus on phenomena in the perception of light and movement. Resisting the flood of Art Informel, "cold" art becomes even colder. In the Germany and Austria of the 1960s, artists such as Hartmut Böhm and Heinz Gappmayr find themselves, armed with the conclusions of their basic research, at the beginnings of their careers. Kinetic art takes shape, reaches into space with genuine and virtual motion: A coherent and at the same time individually motivated international grouping presents itself for investigation, covering an aesthetic spectrum so wide as to include, for example, Yaacov Agam with the challenging colour transformation of his "Tableau polymorphe" (Ill. p. 120) and Pol Bury with the mysterious slow motion of his disc object (Ill. p. 118). Also worthy of mention here is Gerhard von Graevenitz, who before his tragic and premature death created concise and – paradoxically – poetically communicative works regarded today as stringent models of the kinetic mode of thought (Ill. p. 116).

Many still inhabit the quiet abodes of geometry

The sculpture, the spatial construction, is also an important topic: Robert Jacobsen, for one, an artist who breathed filigree lightness into the heavy substance of iron, and who introduced into the severe repertoire of tectonic spatial definitions a concept of "Concrete Sculpture" that is informed with sweeping buoyancy of a very personal kind. An association with Arp's *Conrcétion humaine* is not at all far-fetched.

Throughout the twentieth century, women have repeatedly demonstrated the immense diversity possible under the heading of rationally controlled art. The community of female primogenitors is significant. The beautiful and strong women of the Russian avant-garde – Ljubow Popowa, Olga Rosanowa and others – were daring in their pictorial logic. Switzerland can pride itself on Sophie Taeuber-Arp, one of the first to venture forth towards the invention of

purely geometric surface divisions that deviated from every previous convention, subtly and noctambulistically confident in its aesthetic. Here, for once, we will allow ourselves an enumeration, alphabetic and very simple, but representative of widely differing generations, cultural landscapes, themes: Marcelle Cahn, Verena Loewensberg, Mary Martin, Dóra Maurer, Rune Mields, Vera Molnar, Aurélie Nemours, Gudrun Piper, Bridget Riley, Nelly Rudin.

Concrete Art can look back over a nearly hundred-year-old tradition. In the meantime it has developed its own memory. The Swiss art historian Willy Rotzler introduced the term "constructive concepts" into the discussion, using it for the title of his extensive history from Cubism to the present. Thus we have an openly conceived generic term at our disposal, and "Concrete" becomes the stylistic label for the strictly geometric, logically structured creation process. We cannot do without designations and explanations. Yet designations and explanations prove vulnerable and are subject to the respective zeitgeist. Upon entering the quiet abodes of geometry, however, we find that names amount to nothing. What counts is that the "object for mental use" touches feeling and mind alike. Robert Storr, curator at the Museum of Modern Art in New York, poses the question: "How simple can you get?" Naturally, he is looking for an explanation for his American post-war artists, but his conclusion is also of a general nature. The process of abstraction, in his view, has always been regarded as a regrettable loss. Reality disappeared in favour of essential inner structures. In the end, this distillation so triumphantly celebrated by the avant-garde lacked descriptive diversity and substance. But, he points out, another point of view is also possible: The artists had begun at zero and arrived at carefully chosen additions, in other words, at a new aesthetic reality with its own game rules. – Haven't we already heard from van Doesburg that dooonstruction is the prerequisite for construction? Anti-cyclically anchored in the continuing race for aesthetic production – from the modern period and its primacy of invention, to the post-modern with its multiple reception and, finally, to today, for which no electrifying name has yet been coined – geometry in art has remained a continually re-interpretable unknown quantity.

In conclusion, a remark by the Swiss mathematician Andreas Speiser, who was concerned with the theory of groups and algebra and had a major influence on those of the Concrete artists interested in mathematics: "We constantly have sensations. But if we don't transfer our sensations to our consciousness, if we don't keep hold of them with generally accepted forms, the wind blows everything away."

Bibliographical references in order of appearance in the text

Theo van Doesburg, "Das Manifest der konkreten Kunst," in: *Kunsttheorie im 20.Jahrhundert*, Stuttgart, 1998, p.441f. – The following book will be published in 2002: Margit Weinberg Staber (ed.), *Manifeste und Künstlertexte zur Konkreten Kunst*, Haus konstruktiv, Zurich.

Werner Hofmann, *Von der Nachahmung zur Erfindung der Wirklichkeit, Die schöpferische Befreiung der Kunst 1880-1917*, Cologne, 1969, p. 10.

Neue Zürcher Zeitung, Literatur und Kunst, June 9-10, 2001, No. 131, p. 81f.

Parkett, No. 61, Zurich, 2001, p. 31f, p. 46f.

Josef Albers, *Interaction of Color*, with explanatory texts and over 200 colour studies, New Haven and London, 1964, numerous paperback editions.

The Responsive Eye, exhibition catalogue, The Museum of Modern Art, New York, 1965.

Denise René, *L'Intrépide, Une galerie dans l'aventure de l'art abstrait 1944-1979*, exhibition catalogue, Paris, 2001.

Eugen Gomringer, *Vor einem Bild von Günter Fruhtrunk*, exhibition catalogue *Fruhtrunk*, Munich, 1973, p. 40.

Margit Staber, *Fritz Glarner*, monograph, Zurich, 1976.

Richard Paul Lohse, exhibition catalogue, Kunsthaus Zürich, 1962.

Hans Jörg Glattfelder, *System und Konstruktion. Zum theoretischen Kunst-Werk Hans Hinterreiters*, exhibition catalogue, Zurich, 1997, p. 10f.

Karl Gerstner, *kalte Kunst? Zum Standort der heutigen Malerei*, Teufen, 1957.

Zum 10jährigen Bestehen des Espace de l'Art Concret, Rétrospective 1990-2000, exhibition catalogue, Mouans-Sartoux, an exhibition space founded by Gottfried Honegger and Sybil Albers.

Konkrete Kunst, exhibition catalogue, Kunsthalle Basel, director: Georg Schmidt, organiser: Max Bill, works of the first and second generation, Basle, 1944.

Max Bill, «Konkrete Gestaltung,» in: *Zeitprobleme in der Schweizer Malerei und Plastik,* exhibition catalogue, Kunsthaus Zürich, 1936.

Max Bill, Margit Staber, *Konkrete Kunst – 50*; Elisabeth Grossmann, Annemarie Bucher, *Regel und Abweichung, Schweiz konstruktiv 1960 bis 1997*, exhibition catalogue, Stiftung für konstruktive und konkrete Kunst, Zurich, 1997.

Willy Rotzler, *Konstruktive Konzepte, Eine Geschichte der konstruktiven Kunst vom Kubismus bis heute*, Zurich, 1977, 1988 (English edition: *Constructive Concepts. A History of Constructive Art from Cubism to the Present*, ABC Verlag, 1988).

Robert Storr, "How simple can you get?" in: *The Museum of Modern Art Bulletin*, July/August 2000, p. 10f.

»Kind ohne Namen?«
Zur Entwicklung und Terminologie der konkreten Kunst in der Schweiz

Hella Nocke-Schrepper

Die Einteilung und Namensgebung einzelner kunsthistorischer Epochen ist immer wieder ein zweischneidiges Schwert der Kunstwissenschaft: Eine Abfolge von Stilen, als »Ismen« bezeichnet, soll einen Überblick und eine Sicherheit im Umgang mit verschiedenen Stilelementen geben. Eine solche Kategorisierung birgt jedoch immer die Gefahr, individuelle künstlerische Konzeptionen in ein bestehendes Raster zu pressen und damit zu verkürzen. Die Geschichte der konkreten Kunst in der Schweiz zeigt jedoch in der Ausformulierung ihrer neuen Terminologie und der nur allmählich sich durchsetzenden Akzeptanz die Schwierigkeit, aber auch die Notwendigkeit eines gebrauchsfähigen Vokabulars zur Benennung neuer künstlerischer Ausdrucksformen.[1]

Konkrete Kunst – Die ersten Schritte

In den zwanziger Jahren entwickeln sich in zahlreichen europäischen Kunstzentren in Ost und West parallel künstlerische Ansätze so genannter »ungegenständlicher« oder »nicht figürlicher« Darstellungsweisen. Zu den wichtigsten Bewegungen zählen der De-Stijl-Kreis in den Niederlanden, der Konstruktivismus in Russland und das Bauhaus in Deutschland. Es entsteht ein elementarisiertes, geometrisch geprägtes Formenvokabular, das die Wiedergabe eines natürlichen Motivs verweigert. So werden die gestalterischen Mittel selbst Darstellungsgegenstand.

Ausgehend von diesen Überlegungen, die noch bestehende traditionelle Kunstvorstellungen aus dem 19. Jahrhundert grundlegend erschüttern, prägt ein Künstlerkreis in Paris eine neue künstlerische Ausdrucksform. Theo van Doesburg, Jean Hélion und andere geben der neuen Bildsprache in ihrem Manifest 1930 den Namen »Art Concret«.[2]

Es entstehen in erster Linie durch die Vermittlung von Hans Arp Kontakte zwischen Paris und Zürich. Durch diese Anregungen entwickelt sich in den dreißiger Jahren die konkrete Kunst mit einer detaillierten Ausformulierung ihrer Kunsttheorie und Terminologie in der Schweiz. Vor allem in Zürich engagieren sich Künstlerinnen und Künstler für die Veröffentlichung und theoretische Fundierung dieser nichtfigürlichen Darstellungsform, die geometrische und amorphe Formen in Malerei und Plastik verwendet. Von Beginn an lassen sich Widerstände gegen die Namensgebung beobachten, die für viele Rezipienten ein Paradoxon beinhaltet: Hier wird eine Darstellung »konkret« genannt, die nicht die kleinste Spur einer erkennbaren Figur oder eines Gegenstandes aufweisen kann! Man freundet sich schließlich gerade mit den abstrahierenden Darstellungen der Moderne an. Bis die Selbstreferenzialität der künstlerischen Mittel begriffen und akzeptiert wird, soll noch einige Zeit vergehen! Unbeirrt von diesen Voraussetzungen wird von der »Allianz – Vereinigung moderner Schweizer Künstler« in Zürich die öffentliche Darstellung der konkreten Kunst im Rahmen von Ausstellungen und Publikationen zwischen 1936 und 1954 vorangetrieben. Die Künstlergruppe Allianz bildet seit 1936 in der Schweiz ein Sammelbecken für junge Künstler, dazu zählen Arbeiten mit abstrahierenden Darstellungen im Sinne des Postkubismus, Arbeiten des Surrealismus und der konkreten Kunst.[3] Zu den wichtigsten Vertretern der letztgenannten Gruppe gehören Max Bill, Camille Graeser, Verena Loewensberg und Richard Paul Lohse, die unter dem Begriff »Zürcher Konkrete« bis heute zusammenfassend benannt werden. Diese gemeinsame Namensgebung weist

1 Zur Diskussion des Begriffes »konkrete Kunst« und den Schwierigkeiten im Umgang mit dieser Terminologie vgl. Margit Staber, in: Ausst.Kat. *konkrete kunst. 50 jahre entwicklung*, Helmhaus Zürich 1960, S. 57. Die von den konkreten Künstlern in ihren Texten zur Vereinfachung favorisierte Kleinschreibung wird in Zitaten – sofern dort angewendet – übernommen.

2 Erstveröffentlichung des Manifestes in: *Art Concret*, Nr. 1, April, Paris 1930. Wiederabdruck in: Margit Staber, *Gesammelte Manifeste*, St. Gallen o. J. (1966), S. 113f.

3 Zur Geschichte der »Allianz« vgl. John Matheson, »Allianz. Vereinigung moderner Schweizer Künstler. Zur Geschichte einer Bewegung«, Zürich 1983, in: Ausst.Kat. *Die dreißiger Jahre. Schweizerische konstruktive Kunst 1915-45*, Kunstmuseum Winterthur 1981.

auf ein verwandtes, vorwiegend geometrisch geprägtes Formenvokabular der Künstlerin und der drei Künstler hin, doch die theoretischen Auffassungen der Konkreten und ihr künstlerischer Umgang mit den jeweiligen Termini unterscheiden sich teilweise in ganz entscheidenden Aspekten! Diese Differenzen lassen sich an den individuell geprägten formalen Systemen und den jeweils verwendeten Farben ablesen – was uns noch beschäftigen wird.

In das Jahr 1936 fällt auch die Ausstellung »Zeitprobleme in der Schweizer Malerei und Plastik« im Kunsthaus Zürich, womit die jungen Schweizer Künstler erstmals mit ihren neuen Arbeiten an die Öffentlichkeit treten. In den folgenden Jahren organisieren sie Ausstellungen zur konkreten Kunst in der Schweiz beziehungsweise nehmen daran teil: Insgesamt kommen acht Ausstellungen in Basel, Gstaad und Zürich zustande, zuzüglich verschiedener Präsentationen in kleinen Galerien. 1946 signalisiert die – wenn auch auf manchen Kritiker isoliert wirkende – Teilnahme dieser Künstler an der XXI. Nationalen Kunstausstellung in Genf eine beginnende Akzeptanz der neuen künstlerischen Richtung. In der zweiten Hälfte der vierziger Jahre wird die konkrete Kunst bereits in Italien (Mailand 1947) und Deutschland (Wanderausstellung 1949, unter anderem in Stuttgart) vorgestellt.

Konkrete Kunst wird offizieller Name

In der Schweiz präsentiert die Kunsthalle Basel 1944 unter dem Namen »Konkrete Kunst« Werke von Künstlern, die sich der nichtfigürlichen Darstellung verschrieben haben. Damit erscheint der Terminus »konkret« erstmals offiziell in einem Ausstellungstitel. Die teilnehmenden Künstler gehören der so genannten ersten Generation der Abstraktion und dem Bauhaus (Wassily Kandinsky, Paul Klee) an, der niederländischen De-Stijl-Bewegung (Theo van Doesburg, Piet Mondrian), dem Pariser Kreis der Gruppe »Abstraction-Création« (Hans Arp, Georges Vantongerloo) und der jungen Schweizer Szene, die abstrahierend (Walter Bodmer, Leo Leuppi) oder konkret arbeiten (Max Bill, Richard Paul Lohse). Die Ausstellung dokumentiert eine Bandbreite neuer Gestaltungsformen, die mit den Werken von Kandinsky, Klee, Mondrian und Vantongerloo bereits eine Entwicklungslinie der konkreten Kunst skizziert und als Legitimation zur aktuellen nichtfigürlichen Kunst fungiert. Georg Schmidt äußert sich in seiner Eröffnungsrede zu den Arbeiten von Bill folgendermaßen: »Leidenschaftlich, sucherisch, ja fast abenteuernd ist der Wille zum Gesetzmäßigen in der Kunst Max Bills wirksam. Ohne vorgefasst gefällige Lösungen verfolgt Bill jedes Thema bis in seine äussersten Konsequenzen. Daher die Herbheit, aber auch der Erfindungsreichtum seiner Kunst.«[4]

Die Rede spiegelt die noch bestehende zwiespältige Einschätzung der konkreten Kunst. Der Ausstellungskatalog publiziert ein »Zwiegespräch über moderne Kunstrichtungen« mit unterschiedlichen Standpunkten fiktiver Gesprächspartner. Der Skeptiker (A) stellt Sinn und Zweck der jungen Arbeiten und ihrer Termini in Frage, während der Verteidiger (B) um Verständlichkeit der nichtfigürlichen konkreten Kunstformen bemüht ist.

A: »Sie wollen mich, Verehrtester, also in die neue Kunst einweihen! Dies habe ich umso nötiger, als scheints wieder eine Umtaufe stattgefunden hat. Abstrakt ist konkret geworden, ein Sprung ins Gegenteil – einer neuer Beweis der Wendigkeit. (...) Ich protestiere schon jetzt gegen die verwirrten Grundbegriffe.

B: Das ist es ja eben! Eine Ausstellung ist eine Gelegenheit zum Sehen- und Verstehenlernen. Ich gebe zu, dass manche Manifeste der neuen Richtungen verwirrend sind. Aber sie werden doch nicht leugnen, dass ein Mondrian neben einem Matisse die Überzeu-

4 Georg Schmidt in seiner Rede zur Eröffnung der Ausstellung »Konkrete Kunst«, Kunsthalle Basel, 18. März 1944, in: *Ausstellungsankündigungen Abstrakt + Konkret,* Galerie des Eaux Vives, Zürich 1944, o. S.

gung wecken muss, der Holländer vertrete eine neuere Richtung. Neu heißt hier soviel wie neuartig, noch nie gesehen, neue Grundlagen ausdenkend, auf neuem Boden stehend.«[5]

Die Textform des Dialogs suggeriert in anschaulicher Weise ein Gespräch, wie man es sich vor den Werken zwischen zwei Ausstellungsbesuchern vorstellen kann. Der Text als imaginärer Dialog war bereits von Walter Kern in einem Beitrag für den *Almanach* des Allianz-Verlages 1940 verwendet worden.[6] Dieses Stilmittel geht vor allem auf die »Trialooge« von Mondrian in der Zeitschrift *De Stijl* zurück. Der Dialog bietet die Möglichkeit, die häufig geäußerten Vorwürfe gegenüber neuen Gestaltungsformen direkt aufzugreifen (Sprecher A) und mittels einer Gegendarstellung zu entkräften (Sprecher B). So lautet eine häufig geäußerte Kritik an der konkreten Kunst, dass sie »kalte Konstruktionen« darstelle. Damit entspreche sie nicht der (allgemein verbreiteten) Erwartung einer »romantisch inspirierten Künstlerseele«. Ferner wird der Anspruch der konkreten Kunst, die »wahre Freiheit der Kunst« zu entdecken und eine Vorbildfunktion für die Gestaltung von Alltagsgegenständen einzunehmen, als Vermessenheit bezeichnet. Zur Verteidigung der konkreten Kunst wird auf Alfred Lichtwark verwiesen: »In der Tat lassen sich die allermeisten fehlerhaften Urteile darauf zurückführen, dass vom Neuen eine Wiederholung des Alten erwartet wird.«[7]

Die Ausstellung wird in der Monatszeitschrift *Das Werk* ausführlich rezensiert. Meyer-Benteli hebt die Eigenständigkeit der konkreten Kunst mit ihrem radikalen Verzicht auf gegenständliche Formen positiv hervor: sie visualisiere ein kategorisches Gesetz und damit eine »Realität in höherem Sinne«.[8] Der Kritiker versteht die konkrete Kunst als Resultat der Intuition. Die Künstler selbst verweisen, wohl vor dem Hintergrund des Vorwurfs der Willkür ihrer Formanordnungen, auf eine Affinität ihrer Kunst zu modernen Wissenschaften. Insgesamt ist der Text wohlwollend um eine Vermittlung der Ziele der konkreten Kunst bemüht, was als Zeichen ihrer zunehmenden Akzeptanz gewertet werden kann.

Im Herbst desselben Jahres zeigt die Galerie des Eaux Vives in Zürich unter dem Titel »Abstrakt + Konkret« Arbeiten der Schweizer Künstler Bill, Hans Fischli, Graeser, Diego Graf, Hans Egger (genannt Hansegger), Leuppi und Lohse.[9] In einer Besprechung im *Tages-Anzeiger* werden die Termini »abstrakt« und »konkret« als Bezeichnungen verschiedener Gestaltungsmöglichkeiten der ungegenständlichen Kunst gedeutet. Entsprechend dem Ausstellungstitel wird zwischen abstrakten Formen, die rein nach Empfindungen entstehen, und konkreten Formen, die keine Vorstellung der gegenständlichen Welt mehr beinhalten, unterschieden.[10] Wegen fehlender finanzieller Mittel erscheint zur Ausstellung kein begleitender Katalog. Die Galerie startet jedoch die Herausgabe eines eigenen Bulletins *abstrakt/konkret*. Die modernen Künstler der Galerie schaffen sich damit in bescheidenem Format und Umfang ein eigenes Forum für die Darlegung ihrer neuen Kunstauffassung. Im Rahmen des Bulletins wehren sich die Künstler gegen Polemiken von Kritikern. Hier ein Beispiel aus der *Basler Nationalzeitung*:

»die ausstellung ... hat leider ein wenig begriffsverwirrend gewirkt, und der unterschied zwischen konkret und konkav ist heute ebenso schwer festzustellen wie zwischen abstrakt und abstrus. das erziehungsdepartment sollte eigentlich ›amtliche regeln und gedächtnishilfen‹ zum verständnis der einschlägigen fremdwörter herausgeben, etwa in folgendem stil:

was der geist zur not noch packt ist abstrakt.

was man gar nicht mehr versteht ist konkret.«[11]

5 N.N., »Ein Zwiegespräch über moderne Kunstrichtungen«, in: *Konkrete Kunst*, Ausst.Kat., Kunsthalle Basel 1944, S. 3.

6 Walter Kern, »Kleines Gespräch über abstrakte Kunst«, in: *Almanach neuer Kunst in der Schweiz*, Hg. Allianz. Vereinigung moderner Schweizer Künstler, Zürich 1940, S. 7-9.

7 N.N., in: *Konkrete Kunst*, a.a.O., Anm. 5, S. 4.

8 H. Meyer-Benteli, »Konkrete Kunst«, in: *Das Werk*, Nr. 4, 1944, S. 131.

9 Die Galerie geht auf die Gründung des Künstlers Hansegger zurück und bildet eine weitere Plattform für junge moderne Kunst in Zürich. Zur Entstehung der Galerie des Eaux Vives vgl. Willy Rotzler, *Camille Graeser*, Zürich 1979, S. 18.

10 N. N. (G.G.), »Abstrakte Malerei«, in: *Tages-Anzeiger*, 12.10.1944.

11 *Basler Nationalzeitung*, zitiert in: *abstrakt/konkret*, Nr. 2, 1944, o. S.

Fig. 1 Sophie Taeuber-Arp, Zeichnung/Drawing
Bulletin *abstrakt/konkret*, Nr. 6, 1945

Fig. 2 Hans Arp, Holzschnitt/Woodcut
Bulletin *abstrakt/konkret*, Nr. 6, 1945

Fig. 3 Wassily Kandinsky, Zeichnung/Drawing
Bulletin *abstrakt/konkret*, Nr. 8, 1945

Zahlreiche Künstler wehren sich mit Gegendarstellungen in Form von Texten und bemühen sich um eine nachvollziehbare Unterscheidung zwischen abstrakter und konkreter Kunst. Bill bezeichnet die unmittelbare Visualisierung einer Idee mit bildimmanenten Mitteln als Charakteristikum der konkreten Kunst. Der Künstler bezieht sich, wie bereits van Doesburg, auf Georg Wilhelm F. Hegels Ästhetik, der den künstlerischen Prozess als Konkretisierung eines abstrakten Gedankens beschreibt.[12] Die »konstruktiv-konkrete« Richtung hebt Bill mit ihrer Suche nach Universalität und Einmaligkeit im Unterschied zur »psychischen konkreten«, die mit amorphen Formen arbeitet, hervor.[13] Die Legitimation des intellektuellen Ansatzes der konkreten Kunst leitet er von Johann Wolfgang von Goethe ab, der die »Erforschung der Grundlagen und Phänomene bis zur ihrem Ursprung« als Aufgabe der Kunst betrachtete.[14]

Reproduzierte Abbildungen von Werken der vorhergehenden Künstlergeneration sollen die Entwicklungslinien der konkreten Kunst darstellen: Eine Zeichnung von Sophie Taeuber-Arp steht als Beispiel der »konstruktiven konkretion« und ein Holzschnitt von Hans Arp für die »psychische konkretion« (Fig. 1, 2). Eine Zeichnung Kandinskys vereint konstruktiv-konkret anmutende Linienkonstellationen mit einer Formgruppe unregelmäßig amorpher Umrisse; das dritte Gebilde aus sich überschneidenden Kugelsegmenten wird als Formbeispiel der »pseudo-räumlichen Richtungen« im Sinne des Postkubismus interpretiert (Fig. 3). Bill spricht der Zeichnung Kandinskys aus dem Jahr 1932 nahezu den Rang eines optischen Manifestes zu.

Lohse leitet die konkrete Gestaltungsweise ebenfalls von Ideen der klassischen Moderne ab: Seit Cézanne habe sich die Malerei auf ihre flächige Beschaffenheit besonnen mit der Konsequenz, dass sich Inhalte und Malerei annäherten.[15] Der Künstler setzt dem Vorwurf der »ästhetischen Isolation« gegenüber der konkreten Kunst einen gesellschaftlichen Bedeutungsmodus entgegen: Flächengestaltungen weisen dem Maler zufolge auf grundlegende Strukturänderungen hin. Lohse hat seine Bildordnungen seit den fünfziger Jahren als Visualisierung radikaler Demokratiemodelle verstanden.[16]

Konkrete Kunst wird systematisiert

1947 zeigt der Kunstverein St. Gallen die Ausstellung »Konkrete Abstrakte Surrealistische Malerei in der Schweiz«. Damit erscheint nach der Basler Ausstellung drei Jahre später der Terminus »konkret« zum zweiten Mal offiziell in einem Ausstellungstitel. Die Kämpfe um die Anerkennung der neuen Gestaltungsform und ihrer Terminologie lassen sich nur erahnen. So ist immer noch Eigeninitiative in umfangreichem Maße gefragt: Mit Leuppi und Lohse sind die Künstler selbst für die Anordnung der Werke der 25 Teilneh-

12 Rotzler, a.a.O., Anm. 9, S. 17.
13 Siehe Max Bill, »Ein Standpunkt«, in: *abstrakt/konkret*, Nr. 1, 1944, o. S.
14 Ebd. Bill bezieht sich auf die Einleitung zu Goethes Farbenlehre: »Vom Philosophen glauben wir Dank zu verdienen, dass wir gesucht die Phänomene bis zu ihren Urquellen verfolgen, bis dorthin, wo sie bloß erscheinen und wo sich nichts weiter an ihnen erklären lässt. Ferner wird ihnen willkommen sein, dass wir die Ordnungen gestellt, wenn er diese Ordnung selbst auch nicht ganz billigen sollte.«
15 Siehe Richard Paul Lohse, »Die Fläche«, in: *abstrakt/konkret*, Nr. 8, 1945, o. S.
16 Siehe ders., »Fortschrittlicher Bildgehalt und konkrete Gestaltung«, in: ebd., Nr. 4, 1945, o. S.; vgl. ders., »Kunst im technologischen Raum«, in: *Richard Paul Lohse*, Ausst.Kat., Wilhelm-Hack-Museum, Ludwigshafen am Rhein 1992, S. 17.

mer verantwortlich. Den größten Anteil der ausstellenden Künstler stellen Mitglieder der Allianz. Lohse gestaltet ebenfalls die Typografie des Kataloges, der neben Kurzbiografien der teilnehmenden Künstler verschiedene Abbildungen enthält.

Im Herbst präsentieren Künstler und Künstlerinnen der Allianz ihre Arbeiten im Züricher Kunsthaus. Drei verstorbene Leitfiguren der Künstlervereinigung, Klee, Taeuber-Arp und Walter Kurt Wiemken, stehen im Mittelpunkt der Ausstellung. Leuppi blickt im Rahmen seines Katalogbeitrags auf die zehnjährige Entwicklung der Künstlervereinigung zurück. Hinsichtlich der Ausstellungsaktivitäten und der ihr zugekommenen öffentlichen Aufmerksamkeit kommt er zu der Schlussfolgerung, dass die Ziele der Allianz bis zu einem gewissen Grad erreicht sind. Dennoch ruft Leuppi kämpferisch zu weiterem Engagement auf: »Wir müssen darum besorgt sein, gegen jede Stagnierung und Dogmatik die künstlerische Freiheit zu wahren.«[17]

Bill liefert einen ausführlichen Beitrag im Ausstellungskatalog. Die engagiert theoretische Arbeit der Künstler, vor allem in Hinblick auf eine Begriffsbildung, begründet er mit einem hohen Maß an Authentizität, da der Künstler die Zusammenhänge seiner Arbeit kenne: »... denn letzten Endes ist jedes echte Kunstwerk nicht nur ein Spiel mit gegebenen Möglichkeiten, sondern in weit bedeutenderem Maße die Manifestation einer bestimmten Geisteshaltung und Weltanschauung.«[18] Er lehnt die Bezeichnung »gegenstandslose Kunst« ab, da jedes Kunstwerk einen Gegenstand der Darstellung thematisiere – dieser Inhalt des Werkes ist laut Bill die *Idee*, die naturalistisch, abstrakt oder konkret geprägt sein kann. »Es gibt also keine gegenstandslose Kunst, sie wäre denn ohne Inhalt, und infolgedessen wäre es dann auch keine Kunst, sondern leere Dekoration.« Im Anschluss unterscheidet Bill zwischen abstrakt und konkret: Aus dem Begriff »abstrakt«, der für »unanschaulich, begrifflich, rein gedanklich« stehe, leitet er die »abstrakte Kunst« mit dem Ziel ab, das Wesentliche im Sinne einer Abstraktion herauszustellen. »Abstrakte Kunst« stelle durch analytisches Denken das Einzelne und Typische eines Vorganges isoliert dar, wobei natürliche Gegenstände beziehungsweise Gegenstandsformen noch erkennbar seien. Davon setzt Bill den Begriff »konkret« zur Bezeichnung eines wirklichen, vorhandenen, sichtbaren und greifbaren Objekts ab. Infolgedessen machte »konkrete Kunst ... den abstrakten Gedanken an sich mit rein künstlerischen Mitteln sichtbar und schafft zu diesem Zweck neue Gegenstände. Das Ziel der konkreten Kunst ist es, psychische Gegenstände für den geistigen Gebrauch zu entwickeln, ähnlich wie der Mensch sich Gegenstände schafft für den materiellen Gebrauch.«

Mit dieser Formulierung bezieht sich Bill auf die Debatte der »Visualisierung einer Idee« zwischen van Doesburg und Vantongerloo aus dem Jahre 1919.[19] Im Unterschied zum abstrakten Kunstwerk sei im konkreten kein Naturbild erkennbar. Dennoch handle es sich nicht ausschließlich um »exakte Gehirnarbeit«, sondern das Werk entstehe durch schöpferische Fantasie und verantwortungsvolle, disziplinierte Arbeit. Der Text Bills fasst die wichtigsten Inhalte der konkreten Kunst im Stil eines Kunstwörterlexikons zusammen und belegt die noch in der zweiten Hälfte der vierziger Jahre bestehenden Vorbehalte und Defizite in der Auseinandersetzung mit konkreter Kunst.

Lohse thematisiert in seinem Beitrag die Konzentration der bildnerischen Mittel in der konkreten Kunst, die zu einer Typisierung der Formelemente führe und den Bildausdruck von »expressiven Tendenzen« befreie. Lohse dazu:

»Mit der weitgehenden Vereinfachung und Typisierung der Bildelemente entstanden notwendigerweise die vielfältigen Probleme der Bildgruppen. Diese künstlerischen Gruppenprobleme können durch differenzierte Möglichkeiten gelöst werden, durch Gleichungen

17 Leo Leuppi, »10 Jahre 'Allianz'«, in: *Allianz. Vereinigung moderner Schweizer Künstler*, Ausst.Kat., Kunsthaus Zürich 1947, o. S.
18 Max Bill, »Worte rund um die Malerei und Plastik« (über den Sinn theoretischer Artikel, Werktitel und Begriffe), in: *Allianz*, a.a.O., o. S.; folgende Zitate ebd.
19 Vgl. die Korrespondenzen zwischen van Doesburg und Vantongerloo (Nachlass), in: Karin Thomas, *Denkbilder. Materialien zur Entwicklung von Georges Vantongerloo*, Dissertation, Düsseldorf 1987, S. 127, und Theo van Doesburg, *Grundbegriffe der neuen gestaltenden Kunst*, in: Neue Bauhausbücher, Band 6, Mainz 1966 (Ersterscheinung 1925), S. 28ff.

der Formen, der Veränderungen derselben durch Farbe, der verschiedenen Dimensionierung, der Veränderung der Lage der Formelemente und der Veränderung durch Farbe und Dimensionierung der einzelnen Gruppen.«[20]

Der Maler nimmt in diesem Text die systematische Entwicklung seiner verschiedenen Bildordnungen bemerkenswert präzise vorweg. Gleichzeitig beschreibt er die klar strukturierte Aufteilung der Bildfläche mittels geometrischer Formelemente für Bilder der so genannten »konstruktiven Konkretion«.

In den Künstlertexten ist der starke Legitimationszwang der konkreten Kunst hinsichtlich der Negierung des natürlichen Gegenstandes in ihren Gestaltungen immer wieder auffällig. Die Kritiker beklagen nicht selten für die nichtfigürliche Darstellungsweise einen Funktionsverlust der Kunst.[21]

Bill publiziert 1949 seinen Text über »Die mathematische Denkweise in der Kunst unserer Zeit« und betont die Nähe der konkreten Kunst zur Wissenschaft als adäquaten Ausdruck des technischen Zeitalters. »Gleichzeitig war die Mathematik auf einem Punkt angelangt, wo vieles unanschaulich wurde … Das menschliche Denken ist nicht an einer Grenze angelangt, aber es bedarf einer Stütze im Visuellen. Diese Stütze findet sich oft in der Kunst, auch für mathematisches Denken.«[22] Unsichtbares wird für Bill in der konkreten Kunst anschaulich und wahrnehmbar – hier sieht er den Zusammenhang von Naturwissenschaft und Kunst. Lohse spricht in seinen zeitgleichen Texten von »Methodik« und reflektiert weniger die Terminologie, sondern die generellen Grundlagen des modernen Bildes. Die Bewahrung der Fläche betrachtet er als vorrangiges Ziel der Malerei und leitet daraus die »Identität der Gestaltungsmittel« für die jeweilige Disziplin ab: Im Fall der Malerei sei die Typisierung der Bildelemente dabei eine wichtige Voraussetzung. Die Einheit zwischen Form, Fläche und Raum entstehe durch die Innenform, die mit der Bildbegrenzung übereinstimme.[23]

Konkrete Kunst etabliert sich

Im Verlauf der fünfziger Jahre erreicht die konkrete Kunst allmählich einen anerkannten Status. Das Helmhaus in Zürich zeigt 1954 Arbeiten der Allianz-Gruppe: Die Auswahl der Objekte war zuvor durch die Allianz-Mitglieder juriert worden, um eine qualitätvolle Präsentation zu liefern. Leuppi skizziert in seinem Katalogtext die verschiedenen künstlerischen Richtungen innerhalb der Künstlervereinigung. Die Arbeiten siedelt er zwischen der »écriture automatique« Kandinskys und der »logischen Konsequenz« Mondrians an.[24] Insgesamt bewertet Leuppi die Situation der modernen Kunst positiv, da ihre Werke auf den wichtigsten Ausstellungen präsent und zahlreiche Arbeiten in öffentlichen und privaten Sammlungen vertreten seien. Doch die Aktivitäten der Allianz laufen aus. Es lassen sich Differenzen innerhalb der Künstlervereinigung zwischen den Zeilen herauslesen. Die Rezension der *Neuen Zürcher Zeitung* spiegelt die (nach wie vor) teilweise ironische Interpretation der Konkreten mit Formulierungen wie »Arbeiten von blitzblankster Geordnetheit«[25] oder »Schwur auf den rechten Winkel«. Konkrete Gestaltung mit dem »Halt am Rechenschieber« komme der schweizerischen Art durchaus entgegen.

1958 richtet das Kunstmuseum Winterthur eine Ausstellung unter dem Titel »Ungegenständliche Malerei in der Schweiz« aus. Motivation für die Begriffswahl »ungegenständlich« ist die Zusammenstellung von Arbeiten, die trotz unterschiedlicher Formensprachen jeden Anklang gegenständlicher Erinnerung negieren.[26] Dieser Terminus dürfte weniger im Sinne der (dennoch teilnehmenden) konkreten Künstler gewesen sein. Der Ausstellungstitel ist vor dem Hintergrund der Entwicklung des Tachismus zu sehen. Bei der

20 Richard Paul Lohse, *Die Entwicklung der Gestaltungsgrundlagen der konkreten Kunst*, Ausst.Kat., Kunsthaus Zürich 1947, o. S.
21 Vgl. »Wegleitung«, in: *Abstrakte und surrealistische Kunst in der Schweiz*, Ausst.Kat., Museum zu Allerheiligen, Schaffhausen 1943, S. 4.
22 Max Bill, »Die mathematische Denkweise in der Kunst unserer Zeit«, in: *Das Werk*, Nr. 3, 1949, S. 88.
23 Richard Paul Lohse, »Methodik«, Veröffentlichung mit freundlicher Genehmigung der Richard-Paul-Lohse-Stiftung, Zürich. In: Hella Nocke-Schrepper, *Die Theorie der Zürcher Konkreten*, Dissertation, Essen/Baden 1995, S. 182-185.
24 Leo Leuppi, Einleitung in: *Allianz. Vereinigung moderner Schweizer Künstler*, Ausst.Kat., Helmhaus Zürich 1954, o. S.
25 N.N. (-gt.), »Bilanz der ›Allianz‹«, in: *Neue Zürcher Zeitung*, Nr. 201, 26.1.1954, S. 6; folgende Zitate ebd.
26 Heinz Keller, Vorwort in: *Ungegenständliche Malerei in der Schweiz*, Ausst.Kat., Kunstmuseum Winterthur 1958, o. S. – Die Ausstellung war vorher in Neuchâtel in größerem Umfang (229 Werke von 68 Künstlern) präsentiert worden. Diese Reduktion war nach Aussage von Georg Schmidt vor allem aus Platzgründen vorgenommen worden.

neuen tachistischen Richtung, die in Paris entsteht, handelt es sich um eine nichtfigür-liche abstrakte Malerei, die im spontanen Malakt einen meist gestischen und pastosen Farbauftrag praktiziert (Antoni Tàpies, Hans Hartung). Die Konkreten haben es in der zweiten Hälfte der fünfziger Jahre mit dieser neuen Opposition zu tun. So werden die »radikalen Geometrischen« (wie die Konkreten an dieser Stelle bezeichnet werden) nun den »radikalen Tachisten« gegenübergestellt.[27] Georg Schmidt beurteilt in seinem Kata-logbeitrag die Entstehung neuer künstlerischer Ansätze als jeweilige Reaktion auf vor-hergegangene Kunstrichtungen: So sei der Tachismus die Antwort auf Mondrian. Die kon-krete Kunst wird als bereits tradierte Moderne im eigenen Land verstanden, während die um etwa eine Generation jüngeren Tachisten für die neue Kunstbewegung der Nach-kriegszeit mit Wirtschaftswunder und Hochindustrie stehen. Beiden Richtungen wird eine »unverminderte Aktualität« zugesprochen. Der Autor hütet sich vor einer Parteinahme: Das Menschliche und das Künstlerische lebten sowohl aus dem »Bewussten als auch aus dem Unbewussten, aus dem Spontanen und Geordneten, aus der Freiheit und der Gesetzlichkeit«.

Konkrete Kunst wird Geschichte

1960 organisiert Bill eine große Überblicksausstellung unter dem Titel »konkrete kunst. 50 jahre entwicklung« im Helmhaus in Zürich. Die umfassende Darstellung beinhaltet sämtliche nichtfigürliche Werke, angefangen mit einem Aquarell Kandinskys bis zu kon-struktiven Arbeiten Ende der fünfziger Jahre. Damit betreibt Bill eine Historisierung der konkreten Bewegung. Tatsächlich waren Inhalte und Termini der konkreten Kunst vor drei-ßig Jahren mit dem bereits erwähnten Manifest van Doesburgs 1930 entstanden. Die wichtige Vorreiterrolle der frühen Werke Kandinskys und Mondrians bleibt unbestritten eine unverzichtbare Grundlage für die konkrete Idee. Diese Ansätze basieren jedoch auf einem Verständnis der Malerei als *Abstraktion* und können nicht, trotz zunehmendem Verzicht auf Naturbezüge, unter die Kategorie des Konkreten eingeordnet werden.[28]

Im Katalog wird (immer noch nach 24 Jahren!) auf die Problematik der Namensgebung hingewiesen.[29] Bill interpretiert die Vielfalt und den Wandel der konkreten Kunst als Zeichen ihrer Lebendigkeit. Das konkrete Werk stelle eine Neuschöpfung im Sinne einer *Erfindung* dar: Es zeige die Originalität der Struktur, den individuellen Bildgedanken und Farbklang. Der Künstler thematisiert die Entwicklung der tachistischen beziehungsweise informellen Malerei, die er als Reaktion auf »vermeintlich zu feste Systeme der konkre-ten Kunst ...« betrachtet.[30] Er sieht in den Ausstellungsbeispielen[31] den Gegenbeweis für die Einschätzung der konkreten Richtung als »tot geglaubte Kunst«. Problematisch er-weist sich Bills Erweiterung der konkreten Kunst um Beispiele des amerikanischen Expressionismus.[32] Sie übersieht wichtige konzeptionelle Differenzierungen innerhalb der nichtfigürlichen Gestaltungsweise und birgt die Gefahr in sich, die Inhalte und Intentionen der konkreten Kunst zu verunklären. Abgesehen von dieser Problematik wird im Katalogteil eine umfassende Übersicht moderner Kunstwerke mit kunsttheoretischen Texten und Manifesten geliefert, die eine kontinuierliche Entwicklung der konkreten Kunst nahe legen. Margit Staber greift das Manifest und die Namensgebung der konkreten Kunst aus dem Kreis um van Doesburg heraus und kommt zu dem Schluss, dass der Begriff »konkret« bewusst provozierend für autonome Gestaltungen gewählt worden sei. Die Festlegung konkreter Gestaltung auf geometrische Formen sei irreführend:

»struktur: zu verstehen als das bewusste ordnungsprinzip, das kontrollierte und kontrol-lierbare organisationsschema des gestaltungsvorganges. ungeometrische und amorphe

27 Georg Schmidt, »Zum Geleit«, in: ebd., o. S.; folgende Zitate ebd.

28 Das mystische bzw. theosophische Element Kandinskys und Mondrians wird von den Konkreten gerne übersehen. Vgl. Beat Wyss und Sixten Ringbom, in: *Mythologie der Aufklärung. Geheimlehren der Moderne, Jahresring, 40. Jahrbuch für moderne Kunst,* München 1993.

29 R. W., Vorwort, in: *konkrete kunst. 50 jahre entwicklung,* Ausst.Kat., Helmhaus Zürich 1960, S. 5.

30 Max Bill, »einleitung zur ausstellung«, in: ebd., S. 7.

31 Zur Auswahl der ausstellenden Künstler und zu Defiziten der Ausstellung vgl. Margit Weinberg-Staber, »Von den 60er in die 70er Jahre«, in: *Regel und Abweichung. Schweiz konstruktiv 1960 bis 1997,* Ausst.Kat. Haus für konstruktive und konkrete Kunst, Zürich 1997, S. 13ff. Einen empfehlenswerten Überblick zur Situation in der Schweiz gibt Annemarie Bucher in: *Die spirale. Eine Künstlerzeitschrift 1953-1964,* Baden 1990.

32 Bill ordnet die »drippings« des Amerikaners Jack-son Pollock der konkreten Kunst zu. Hinsichtlich der persönlichen Handschrift und einer allgemein gültigen Struktur hat Bill eine Verwandtschaft dieser Methode zur konkreten Kunst sehen wollen. Er mag im dripping-Verfahren eine Parallele zum Arpschen Gesetz des Zufalls erkannt haben. Diese Zuordnung ist nach der ursprünglichen Definition jedoch proble-matisch.

formationen haben darin ebenso ihr recht wie die geometrischen und exakten elemente, die scharfe und die weiche kontur, sfumato oder punktuelle auflösung.«[33]

Staber bezeichnet die sichtbar gewordene strukturelle Organisation des Werkes als ein gemeinsames Anliegen der verschiedenen Richtungen innerhalb der konkreten Kunst. Die im Rahmen der Ausstellung dargelegten problematischen Erweiterungen zur Auffassung der konkreten Kunst bleiben nicht ohne Folgen: Lohse verwendet den Begriff »konkret« nach 1960 nicht mehr, sondern benutzt den Terminus der »konstruktiven Kunst«, wodurch der Maler auf deutliche Distanz zur psychisch-konkreten Richtung geht. Das Konstruktive ist als Ausdruck einer klaren Abgrenzung von tachistischen Künstlern zu verstehen, die Lohse als »Mythologisten« betitelt. Gleichzeitig ist der Begriff des Konstruktiven in seiner Kunsttheorie gesellschaftspolitisch motiviert.

Hinsichtlich seiner Bilder operiert er ausschließlich mit Termini, die das System seiner gestalterischen Konstruktionen jeweils exakt bezeichnen. Die beiden wichtigsten Werkgruppen sind die »seriellen« und »modularen Ordnungen«. Ausgangspunkt dieser Bildordnungen ist die Auffassung, dass »das Bild selbst Struktur« ist und bleibt.[34] Die Idee der Struktur wird für den Betrachter konsequent nachvollziehbar dargelegt. Das formale Gerüst eines Koordinatensystems mit identischen Quadraten bildet eine flächendeckende Gesamtstruktur, wo Farbabläufe im Sinne einer spektralen Progression, der »Serie«, die Bildfläche als komplexes Beziehungsnetz von Farbe und Form durchdringen. Zu einer dieser Werkgruppen gehört das Gemälde *Fünfzehn systematische Farbreihen mit vertikaler und horizontaler Verdichtung*, 1950/67, aus der Sammlung Ruppert, wo sich die Quadratformen in Höhe beziehungsweise Breite proportional jeweils exakt halbieren (Abb. S. 108). Ausgehend von den vier Ecken des quadratischen Bildformats laufen die proportionalen Halbierungen formal auf einen zentralen Kern im Sinne einer Verdichtung zu. Mit dem zugrunde liegenden Prinzip des Farbablaufes sind die seriellen Bildordnungen prinzipiell theoretisch erweiterbar. Zu der Werkgruppe der »modularen Ordnungen« gehören die Arbeiten der *Neun Quadrate*. In der Sammlung Ruppert befindet sich das Gemälde *Diagonal von Gelb über Grün zu Rot*, 1955/72 (Abb. S. 109). Innerhalb des formalen Gerüsts von neun gleich großen Quadraten werden Farbkontraste achsensymmetrisch oder diagonal angeordnet und stellen mit ihren Nachbarfarben zahlreiche Farbbeziehungen her. Die Arbeit besitzt einen tendenziell hermetischen Charakter. Sie entwickelt ihr Gestaltungsprinzip allein aus der Positionierung der Farben mit ihrer spezifischen Beweglichkeit. Die daraus resultierenden dynamischen Bewegungsmöglichkeiten bezeichnet Lohse als »Modul«.

Verena Loewensberg hat für ihre Werke immer den Begriff des »Konstruktiven« vorgezogen: Ihre sensibel und sich sukzessiv erschließenden Konstellationen berühren sich mit den Vorstellungen El Lissitzkys. Dieser versteht die konstruktive Kunst als »eine Erfindung unseres Geistes, ein Komplex, der das Rationale mit dem Imaginären verbindet, das Psychische mit dem Mathematischen …«[35] Loewensberg setzt in ihren Bildern geometrische Formelemente ein und zeigt neben der Logik von Gestaltungsgesetzen gleichzeitig die Grenzen ihrer Berechenbarkeit auf. Das wird an dem Bild *Ohne Titel* von 1978/79 aus der Sammlung Ruppert sichtbar (Abb. S. 112). Dem Betrachter wird eine logische Abfolge der Farbbänder nahe gelegt, die im Sinne eines nachvollziehbaren Ablaufes jedoch gebrochen wird. Das großflächige Quadrat in der Mitte der Bildfläche steht mit seiner »Weißung« als Zeichen der Intuition und Kontemplation.[36] Damit stehen die Bildideen Loewensbergs völlig eigenständig neben den Konzeptionen Bills, die sich mit kräftig strahlenden Farbtönen deutlich von den Bildern der Kollegin unterscheiden.

33 Margit Weinberg-Staber, a.a.O., Anm. 31, S. 57.
34 Richard Paul Lohse, a.a.O., Anm. 16, S. 16f.
35 Sophie Lissitzky-Küppers, *El Lissitzky,* Dresden 1967, S. 350; vgl. dazu Annemarie Bucher, Beat Wismer, Hella Nocke-Schrepper, *Verena Loewensberg 1912-1986,* Ausst.Kat., Aargauer Kunsthaus, Aarau 1992.
36 Susanne Kappler, *Verena Loewensberg. Betrachtungen zum Werk einer konstruktiven Malerin*, Zürich 1980; Fritz Billeter, »Das Erreichte immer in Frage stellen«, in: *Du,* Oktober 1978, S. 10.

Loewensberg setzt sehr häufig gemischte Farben mit subtiler Farbkombination ein. Bill arbeitet in *Farbfeld mit weißen und schwarzen Akzenten* von 1964-66 mit der Variation von Quadratformen. Sie sind um 45 Grad in der Bildfläche gedreht und ermöglichen durch Farb- und Helldunkelkontraste verschiedene Lesemöglichkeiten (Abb. S. 106). In Anlehnung an Mondrian stellt Bill das quadratische Bildformat auf die Spitze und dehnt durch die exponierte Gestalt des Bildes dessen Wirkung auf die gesamte Wandfläche aus. Diese externe Ausrichtung der Bildstruktur wird auch in dem Titel des Bildes *Strahlung aus Rot* von 1972/74 in der Sammlung Ruppert deutlich (Abb. S. 107).

Graeser arbeitet in den sechziger Jahren in seinen Streifenbildern wie *Komplementär-Relation der Horizontalen III* von 1961/78 mit Farb- und Helldunkelkontrasten (Abb. S. 110). Bei aller Klarheit der Komposition lässt der Maler eine suggestive Wirkung von Farbräumen zu. Das Bild *Translokation B*, 1969 (Abb. S. 111), zeigt einen charakteristischen Bildtypus der späteren Jahre. Durch die Verschiebung einer Quadratform aus ihrem ursprünglichen formalen Zusammenhang (hier eine Farb-Formenreihe am oberen Bildrand) entstehen Bewegungsimpulse auf der Bildfläche, die eine starke Dynamisierung auslösen und an die Gleichgewichtswahrnehmung des Betrachters appellieren – gleichzeitig taucht er visuell in einen Farbraum.[37]

Die Protagonisten der »Zürcher Konkreten« entwickeln seit den sechziger Jahren gesetzmäßige Gestaltungsprinzipien, die gleichzeitig einen individuellen Charakter besitzen.

Die spezifischen Farbkonstellationen setzen eine intuitive Farbstimmung in den Bildern frei, die nicht selten das strenge formale Gerüst in seiner Logik sprengen und die intuitive Qualität der konkreten Werke wirksam werden lassen. Entsprechend werden die Zürcher Künstler mit ihren Arbeiten seit den siebziger Jahren stärker als einzelne Künstlerpersönlichkeiten in der Rezeption wahrgenommen.

Festzuhalten bleibt, dass die Namensgebung konkrete Kunst die griffigste und hinsichtlich der eigenständigen Auffassung der künstlerischen Mittel die zutreffendste Bezeichnung der vorgestellten Werke und Ideen bleibt. Angesichts der bereits besetzten Termini Konstruktivismus (für die russische Avantgarde) oder strukturelle Kunst (zum Beispiel die Strukturdebatte in Frankreich) ist der Begriff »konkrete Kunst« trotz mancher Missverständnisse bis heute ohne Alternative geblieben und hat sich allgemein durchgesetzt.

37 Vgl. Willy Rotzler, a.a.O., Anm. 12, S. 39ff. und die Publikationen der Camille Graeser-Stiftung, Zürich.

"Child Without a Name?"
On the development and terminology of Concrete Art in Switzerland

Hella Nocke-Schrepper

Time and again, the classification and entitlement of art historical epochs proves to be a double-edged sword of art theory: A succession of styles, referred to as "isms," is intended to provide an overview and a sense of safety in dealing with various stylistic elements. Yet such categorisation always involves the danger of forcing individual artistic conceptions into an already existing grid and thus not acknowledging them in their entirety. With regard to Concrete Art in Switzerland, however, we see that – in the development of its new terminology and in its only very gradual acceptance – its history clearly demonstrates the need for a serviceable vocabulary for the denotation of new forms of artistic expression.

Concrete Art – the first steps

In the 1920s, various artistic approaches to so-called "non-objective" or "non-figurative" means of depiction developed simultaneously in numerous art centres of the European East and West. Among the most important movements were the De Stijl circle in the Netherlands, Constructivism in Russia and the Bauhaus in Germany. An elementary, geometrically influenced formal vocabulary emerged, a vocabulary which refused to lend itself to the description of natural motifs. The formative means thus themselves as became the object of depiction.[1]

With these considerations as a point of departure – ideas which shook the still existing artistic concepts of the nineteenth century in their very foundations – an artists' circle in Paris coined a new form of artistic expression. In their manifesto of 1930, Theo van Doesburg, Jean Hélion and others christened the new pictorial idiom Art Concret.[2]

Primarily through the mediation of Hans Arp, contacts were established between Paris and Zurich. These efforts led in the 1930s to the development of Concrete Art in Switzerland with the detailed formulation of its terminology and underlying artistic theories. Particularly in Zurich, artists worked for the publicity and theoretical substantiation of this non-figurative form of depiction which employs geometrical and amorphous forms in painting and sculpture. From the very beginning, objections to the designation "concrete" were voiced, for many recipients considered it to contain a paradox: Here a depiction was being referred to as concrete although it bore not the slightest trace of a recognisable figure or object! After all, this was a process of befriending the abstractive depictions of modern art. Years would pass until the self-referentiality of the artistic means would be understood and accepted! Undeterred by these circumstances, "Allianz – association of modern Swiss artists" in Zurich – promoted the public presentation of Concrete Art within the framework of exhibitions and publications between 1936 and 1954. From 1936 on, the artists' group Allianz functioned as a reservoir for young artists working in a wide variety of styles, including Surrealism, an abstract depictive form of Post-Cubism and Concrete Art.[3] Among the most important representatives of the last-named approach were Max Bill, Camille Graeser, Verena Loewensberg and Richard Paul Lohse, still referred to today summarily as the "Zürcher Konkrete" (lit.: Zurich concretes). This common designation indicates the related, primarily geometrically oriented formal vocabulary of the four artists. It should be pointed out, however, that their theoretical approaches as well as their artistic treatment of the respective terms often differ quite fundamentally! These differences can be seen in the indi-

1 For a discussion of the term Concrete Art and the difficulties in dealing with this terminology, see: Margit Staber, *konkrete kunst. 50 jahre entwicklung*, exhibition catalogue, Helmhaus Zürich, 1960, p. 57. The spelling with small initial letters, the form preferred by the Concrete artists in their texts for reasons of simplicity, will be reflected in quotations to the extent used there.
2 The manifesto was first published in: *Art Concret*, No. 1, April 1930, Paris, reprint in: Margit Staber, *Gesammelte Manifeste*, St. Gallen, no year (1966), p. 113f.
3 For a history of Allianz, see: J. Matheson, *Allianz. Vereinigung moderner Schweizer Künstler. Zur Geschichte einer Bewegung*, Zürich, 1983, and: *Die dreißiger Jahre. Schweizerische konstruktive Kunst 1915-45*, exhibition catalogue, Kunstmuseum Winterthur, 1981.

vidually characterised formal systems and the respective colours employed – a matter with which we will concern ourselves below.

1936 was also the year in which the exhibition «Zeitprobleme in der Schweizer Malerei und Plastik» (contemporary issues in Swiss painting and sculpture) was organised by the Kunsthaus Zürich, where the new works of the young Swiss artists appeared in public for the first time. In the years that followed, they organised or took part in several exhibitions of Concrete Art in Switzerland – altogether eight in Basle, Gstaad and Zurich – as well as various presentations in small galleries. And although many critics viewed it as an isolated event, these artists' participation in the "XXI. Nationale Kunstausstellung" (21st national art exhibition) in Geneva in 1946 marked the first signs of acceptance of the new artistic tendency. In the second half of the 1940s Concrete Art was already being presented in Italy (Milan, 1947) and Germany (travelling exhibition, Stuttgart and elsewhere, 1949).

Concrete Art becomes the official name

In 1944, several works by artists devoted to non-figurative depiction were shown in Switzerland – in the Kunsthalle Basel – under the heading "Concrete Art." This was the first official appearance of the term "concrete" in an exhibition title. The participating artists belonged to the so-called first generation of abstraction and the Bauhaus (Wassily Kandinsky, Paul Klee), the Dutch De Stijl movement (Theo van Doesburg, Piet Mondrian), the Parisian circle of the group "Abstraction-Création" (Hans Arp, Georges Vantongerloo) and the younger generation of Swiss artists working abstractly (Walter Bodmer, Leo Leuppi) and concretely (Bill, Lohse). The exhibition documented a range of new depictive styles, already capable of retracing the development of Concrete Art with the aid of the works by Kandinsky, Klee, Mondrian and Vantongerloo, while also functioning as a legitimisation of the non-figurative concepts being practised at the time. In his opening address, Georg Schmidt commented as follows on the works of Bill:

"In the art of Max Bill, the will to regularity is exerted passionately, searchingly, indeed: almost adventurously. Without recourse to pleasing, pre-established solutions, Bill pursues each theme to its furthest consequences. This is the source of his art's severity, but also of its inventiveness."[4] The speech reflects the still-existing conflict in the assessment of Concrete Art. A "dialogue on modern art tendencies" appeared in the exhibition catalogue, presenting the differing views of two fictional discussion partners. The sceptic (A) questions the sense and purpose of the recent works and their terminology while the defender (B) strives to make the non-figurative concrete art forms more comprehensible.

"A: So, my most honoured friend, you seek to initiate me in the new art. All the more urgent a necessity, as it seems a rechristening has taken place. Abstract has become concrete, a jump to the opposite extreme – new proof of flexibility. ... Let me tell you from the start that I object to this confusion of basic terms.

B: But that's just the point! An exhibition is an opportunity for learning to see and understand. I confess that many of the manifestos of the new tendencies are confusing. But you will certainly not deny that a Mondrian alongside a Matisse must arouse the conviction that the Dutchman represents the newer tendency. 'New' meaning novel, never-before-seen, inventing new foundations, standing on new ground."[5]

The text form of the dialogue vividly illustrates the conversation that might conceivably take place between two exhibition visitors standing in front of the works. The imaginary dialogue was a text form already employed by Walter Kern in a contribution to the *Almanach* of the Allianz publishing house in 1940,[6] and can be traced back to the "Trialooge" of Mondrian in

4 Georg Schmidt in his address at the opening of the exhibition "Konkrete Kunst," Kunsthalle Basel, March 18, 1944, in: *Ausstellungsankündigungen Abstrakt + Konkret*, Galerie des Eaux Vives, Zürich, 1944, n.p.

5 "Ein Zwiegespräch über moderne Kunstrichtungen," in: *Konkrete Kunst*, exhibition catalogue, Kunsthalle Basel, 1944, p. 3.

the magazine *De Stijl*. It is a form which provides the opportunity to take up the frequently voiced objections to new forms of creation (speaker A) and weaken them by means of a contrasting point of view (speaker B). One frequently expressed criticism of Concrete Art, for example, maintains that it depicts "cold constructions" and therefore fails to correspond to the widespread image of the "romantically inspired artistic soul." What is more, Concrete Art's claim of having discovered the "true freedom of art" and assuming a model function for the design of everyday objects is regarded as an audacity. In defence of Concrete Art, reference is made to Alfred Lichtwark: "Indeed, the great majority of erroneous assessments can be attributed to the fact that the new is expected to be a repetition of the old."[7]

The exhibition was thoroughly reviewed in the monthly periodical *Das Werk*. H. Meyer-Benteli pointed out the autonomy of Concrete Art in its radical renunciation of representational forms as a positive aspect: It is a style which visualises a categorical law and, with it, "reality in the higher sense."[8] The critic conceives of Concrete Art as the result of intuition. The artists themselves – apparently in response to accusations of arbitrariness in their formal arrangements – point out the affinity of their work to the modern sciences. On the whole, the text is benevolently concerned with conveying the goals of Concrete Art, a circumstance which can be interpreted as a sign of the movement's increasing acceptance.

In the autumn of the same year, the Galerie des Eaux Vives in Zurich showed works by the Swiss artists Bill, Hans Fischli, Graeser, Graf, Hansegger, Leuppi and Lohse under the title "Abstrakt + Konkret."[9] In an article that appeared in the daily newspaper, the terms "abstract" and "concrete" are interpreted as different means of creating non-representational art. In keeping with the exhibition title, a distinction is made between abstract forms, which emerge purely on the basis of sensation, and concrete forms, which contain no further connection with the real world.[10] Due to a lack of financial resources, no accompanying exhibition catalogue was produced, but the gallery did begin to publish its own bulletin: *abstrakt/konkret*. However modest its format and size, this publication served as a forum, created by the gallery's modern artists for the presentation of their new approach to art. Within this framework, the artists defended themselves against the critics' polemics. The following is an example of the latter from the *Basler Nationalzeitung*, quoted in the bulletin: "The exhibition unfortunately had a slightly confusing effect with regard to terminology, and the difference between concrete and concave is presently just as difficult to ascertain as that between abstract and abstruse. The educational authorities really should publish 'official rules and memory aids' for the comprehension of relevant foreign words, for example thus:

What the mind barely manages to grasp is abstract.

But what completely befuddles the mind is concrete."[11] (The two definitions were rhymed to further heighten the irony with which the new tendencies were viewed.)

Many artists responded with texts in which they presented their own positions and strove to form a comprehensible distinction between abstract and concrete art. According to Bill, the direct visualisation of an idea with innate pictorial means is a characteristic of Concrete Art. Like van Doesburg before him, he made reference to the aesthetic theory of Georg Wilhelm F. Hegel, who describes the artistic process as the concretisation of abstract thought.[12] Bill contrasts the "constructive/concrete" tendency and its search for universality and uniqueness with "psychological concretion", which works with amorphous forms.[13] He derives the legitimisation for the intellectual approach of Concrete Art from Johann Wolfgang von Goethe, who regarded the "investigation of the principles and phenomena back to their origins" to be one of art's tasks.[14] Reproductions of the works of the

6 Walter Kern, "Kleines Gespräch über abstrakte Kunst," in: *Almanach neuer Kunst in der Schweiz*, Allianz, Vereinigung moderner Schweizer Künstler, Zürich, 1940, pp. 7-9.

7 "Ein Zwiegespräch ...", cf. Note 5, p. 4.

8 H. Meyer-Benteli, "Konkrete Kunst," in: *Das Werk*, No. 4, 1944, p. 131.

9 The gallery was founded by the artist Hansegger and formed a broad platform for young modern art in Zürich. For a discussion of the origins of the Galerie des Eaux Vives, see: Willy Rotzler, *Camille Graeser*, Zürich, 1979, p. 18.

10 "Abstrakte Malerei," in: *Tages-Anzeiger*, October 12, 1944, (signed G.G.).

11 *Basler Nationalzeitung*, quoted in: *abstrakt/konkret*, No. 2, 1944, n.p.

12 Rotzler, cf. Note 9, p. 17.

13 Max Bill, "Ein Standpunkt," in: *abstrakt/konkret*, No. 1, 1944, n.p.

14 Ibid. Bill refers to the introduction to Goethe's theory of colours: "We regard ourselves deserving of the philosopher's appreciation for having endeavoured to pursue the phenomena back to their original sources, back to where they merely appear and where nothing further can be explained of them. Moreover they will welcome the fact that we have arranged such structures, even if he himself may not entirely approve of this structure."

previous generation of artists were intended to document the developmental lines of Concrete Art: a drawing by Sophie Taeuber-Arp served as an instance of "constructive concretion" while a woodcut by Hans Arp exemplified "psychological concretion" (Figs. 1, 2, p. 87). A drawing by Kandinsky unites line constellations reminiscent of the constructive/concrete style with a group of irregularly amorphous contours; this third image, consisting of overlapping sphere segments, was interpreted as a formal example of "pseudo-spatial tendencies" in the sense of Post-Cubism (Fig. 3, p. 87). Bill virtually bestowed the rank of an optical manifesto upon the Kandinsky drawing of the year 1932. Lohse likewise derived the concrete method of creation from ideas of classical modern art, claiming that, since Cézanne, painting had be thought itself of its two-dimensional state, resulting in the gradual merging of contents and painting.[15] The artist countered the "aesthetic isolation" of which Concrete Art was supposedly guilty with ideas concerning its relevance for society: According to Lohse, two-dimensional designs were indicative of fundamental structural changes. From the 1950s on, this artist conceived of his pictorial arrangements or "orders" as the visualisation of radical models of democracy.[16]

Concrete Art is systematised

In 1947, the Kunstverein (society for the promotion of the fine arts) of St. Gallen presented the exhibition «Konkrete Abstrakte Surrealistische Malerei in der Schweiz» (concrete abstract surrealist painting in Switzerland). Three years after the exhibition in Basle, the term "concrete" thus appeared officially in an exhibition title for the second time. The struggle for recognition of the new artistic approach and its terminology can for the most part only be sensed. A large amount of initiative on the part of the artists was apparently still necessary: They themselves – represented by Leuppi and Lohse – assumed the task of arranging the works of the twenty-five participants, the majority of whom were members of the Allianz group. Lohse also designed the typography of the catalogue, which contains brief biographies of the participating artists as well as various illustrations.

In the autumn of the same year, the Allianz artists showed their works in the Kunsthaus Zürich. The exhibition focused on three deceased leading members of the artists' association – Klee, Taeuber-Arp and Walter Kurt Wiemken. Within the framework of his contribution to the catalogue, Leuppi took a retrospective view of the association's ten-year development. With regard to the exhibition activities and the public attention they had received, he came to the conclusion that the goals of Allianz had to a certain extent been attained. He nevertheless called for the artists' continued active commitment: "We must take care to preserve artistic freedom against every form of stagnation and dogmatism."[17]

Bill also contributed a comprehensive essay to the exhibition catalogue. He justified the committed theoretical work of the artists, particularly with regard to the development of terminology, citing its high degree of authenticity and noting that the artist knows the context of his own work: "… for in the final analysis, every genuine artwork is not only a game with given possibilities but – to a much more significant degree – the manifestation of a certain intellectual stance and philosophy of life."[18] He rejects the designation "non-objective art," pointing out that every artwork has an object of depiction as its theme. According to Bill, this content of the work is the *idea*, which can be naturalistically, abstractly or concretely oriented. "In other words, there is no non-objective art; that would be art without content and therefore not art at all, but empty decoration." He goes on to differentiate between abstract and concrete: From the term abstract, which stands for "intellectual, conceptual, purely mental," he derives the term "abstract art" as a style that aims to emphasise the

15 Richard Paul Lohse, "Die Fläche," in: *abstrakt/konkret*, No. 8, 1945, n.p.
16 Lohse, "Fortschrittlicher Bildgehalt und konkrete Gestaltung," in: ibid., No. 4, 1945, n.p.; cf. also: Lohse, "Kunst im technologischen Raum," in: *Richard Paul Lohse*, exhibition catalogue, Wilhelm-Hack-Museum, Ludwigshafen am Rhein, 1992, p. 17.
17 Leo Leuppi, "10 Jahre 'Allianz,'" in: *Allianz. Vereinigung moderner Schweizer Künstler*, exhibition catalogue, Kunsthaus Zürich, 1947, n.p.
18 Max Bill, "Worte rund um die Malerei und Plastik (über den Sinn theoretischer Artikel, Werktitel und Begriffe)," in: ibid., n.p.; following quotations ibid.

essentials by means of abstraction. Through analytical thought, "abstract art" isolates and depicts the singularity and typicality of a process, allowing natural objects or object forms to remain recognisable. Bill contrasts this with the term "concrete" as a designation for a real, existing, visible and tangible object. Thus, "… concrete art makes the abstract thought as such visible with purely artistic means and creates new objects to this end. The goal of concrete art is to develop psychological objects for mental use, similar to the way in which the human being creates objects for material use."

With this formulation, Bill was making reference to the debate on the "visualisation of an idea" carried out between van Doesburg and Vantongerloo in 1919.[19] Unlike in the abstract artwork, no natural image was recognisable in the concrete artwork. Nevertheless, a concrete work is not based exclusively on "exact brainwork," but rather emerges from creative fantasy and responsible, well-disciplined work. Bill's text summarises the most important contents of Concrete Art in the form of a lexicon of art vocabulary and documents the objections and problems still relevant in the second half of the 1940s within the context of the theoretical confrontation with Concrete Art.

Lohse also contributed an article, in which he discussed Concrete Art's concentration of formative means, leading to a typification of formal elements and serving to liberate pictorial expression from "expressive tendencies." In his words: "Through the far-reaching simplification and typification of the pictorial elements, the manifold problems of picture groups necessarily arose. These artistic group problems can be solved by differentiated means: by analogising forms, by changing forms through colour, by various dimensioning, by changing the position of the formal elements and by changing the colour and dimensioning of individual groups."[20] In this text the paintor Lohse anticipates the systematic development of his various pictorial orders with remarkable precision. At the same time, he describes the clearly structured division of the pictorial surface by means of geometrical elements in connection with works of what he refers to as "constructive concretion." Again and again, the artists' texts are indicative of the great pressure to which they felt themselves subjected with regard to legitimising Concrete Art's negation of the natural object in its products. The critics frequently lamented the loss of art's primary function in non-figural depiction.[21]

Bill published his text on "Die mathematische Denkweise in der Kunst unserer Zeit" (mathematical thought in art) in 1949, emphasising Concrete Art's proximity to science as an adequate expression of the technical age. "At the same time, mathematics had reached a point at which many ideas were difficult to envision … Human thought has not reached its limit, but it requires a visual aid. This aid can often be found in art, also for mathematical thought."[22] For Bill, invisible aspects become imaginable and perceivable in Concrete Art — here he sees the relationship between the natural sciences and art. In texts of the same period, Lohse speaks of "methodology," reflecting less upon terminology than upon the general underlying principles of the modern picture. He regards the primary goal of painting to be the preservation of the surface, from which idea he derives the "identity of the formative means" for each respective discipline: For painting, the typification of the pictorial elements is an important prerequisite. The unity of form, surface and space emerges through the internal form, which corresponds to the pictorial boundaries.[23]

Concrete Art becomes established

In the course of the 1950s Concrete Art gradually attained a recognised status. In 1954 the Helmhaus Zürich showed works of the Allianz group: The selection of the exhibition objects had been made by a jury of Allianz members in order to ensure a qualitative presentation. In

19 Cf. the correspondence between van Doesburg and Vantongerloo (estate), in: Karin Thomas, "Denkbilder. Materialien zur Entwicklung von Georges Vantongerloo," dissertation, Düsseldorf, 1987, p. 127, and Theo van Doesburg, *Grundbegriffe der neuen gestaltenden Kunst*, in: Neue Bauhausbücher, Volume 6, Mainz, 1966 (first edition 1925), p. 28ff.
20 Richard Paul Lohse, "Die Entwicklung der Gestaltungsgrundlagen der konkreten Kunst," in: *Allianz. Vereinigung moderner Schweizer Künstler*, exhibition catalogue, Kunsthaus Zürich, 1947, n.p.
21 Cf. "Wegleitung," in: *Abstrakte und surrealistische Kunst in der Schweiz*, exhibition catalogue, Museum zu Allerheiligen, Schaffhausen, 1943, p. 4.
22 Max Bill, "Die mathematische Denkweise in der Kunst unserer Zeit," in: *Das Werk*, No. 3, 1949, p. 88.
23 Richard Paul Lohse, "Methodik," publication by courtesy of the Richard-Paul-Lohse-Stiftung, Zürich, in: Hella Nocke-Schrepper, "Die Theorie der Zürcher Konkreten," dissertation, Essen/Baden, 1995, pp. 182-185.

his catalogue text, Leuppi traced the various artistic tendencies represented in the association. He located the works within the spectrum bounded by Kandinsky's "écriture automatique" and Mondrian's "logical consequence."[24] On the whole, Leuppi assessed the situation of modern art as positive, citing the fact that its works were present at the most important exhibitions and well represented in public and private collections. The activities of Allianz, however, were coming to an end. Differences of opinion within the artists' association can be read between the lines. A review appearing in the *Neue Zürcher Zeitung* (NZZ) reflects the still somewhat ironical interpretation of the Concrete artists in phrases such as "works of spick-and-span orderliness"[25] and "oath taken on the right angle." Artistic creation by concrete means, "with the aid of the slide rule," was said to correspond well with the Swiss mentality.

In 1958 the Kunstmuseum Winterthur organised an exhibition under the title "Ungegenständliche Malerei in der Schweiz" (non-objective painting in Switzerland). The motivation for the choice of the term "non-objective" was the selection of works which negated any and all reminiscence of the real object, although to do so they used quite differing formal idioms.[26] The term was probably not used here in the sense ascribed it by the Concrete artists, although the latter took part in the exhibition. Rather, the title of the show is to be understood in relationship to the development of Tachisme. This tendency, which was emerging in Paris, was concerned with non-figurative, abstract painting carried out as a spontaneous act in which the paint was usually applied gesturally and pastosely (Antoni Tàpies, Hans Hartung). In the second half of the 1950s, Tachisme represented a new form of opposition to Concrete Art. The "radical geometrics" (as the Concrete artists are referred to in the context of the Winterthur exhibition) were now contrasted with the "radical Tachists."[27] In his contribution to the accompanying catalogue, Georg Schmidt evaluated the emergence of new artistic approaches as respective reactions to previous styles: Tachisme is thus the response to Mondrian. Concrete Art is viewed as an already traditional form of modern art in Switzerland, while the Tachists – who were approximately one generation younger – stand for the new artistic movement of the post-war period, the era of the economic miracle and advanced industrialisation. Both tendencies are said to possess "undiminished topicality." The author is careful not to take sides: the human element and the artistic element thrived on "both the conscious and the unconscious, the spontaneous and the systematised, freedom and lawfulness."

Concrete Art becomes history

In 1960 Bill directed a large retrospective exhibition entitled "konkrete kunst. 50 jahre entwicklung" (concrete art. 50 years of development) in the Helmhaus Zürich. The comprehensive presentation comprised all types of non-figurative works, from a water-colour by Kandinsky to the constructive works of the late 1950s. Bill thus carried out an act of historicisation with regard to the concrete movement. The contents and terminology of Concrete Art had actually originated only thirty years earlier with van Doesburg's abovementioned manifesto of 1930. Incontestably, however, the important pioneer role played by Kandinsky's and Mondrian's early works was the indispensable foundation of the concrete idea. Yet these approaches had been based on an understanding of painting as abstraction and were thus not classifiable under the category of concrete, despite their increasing renunciation of allusions to nature.[28]

Reference was made in the catalogue to the problematical nature of the designation "concrete" (even after twenty-four years!).[29] Bill interprets the diversity and transformation

24 Leo Leuppi, introduction to: *Allianz. Vereinigung moderner Schweizer Künstler*, exhibition catalogue, Helmhaus Zürich, 1954, n.p.

25 "Bilanz der 'Allianz,'" in: *Neue Zürcher Zeitung*, No. 201, January 26, 1954, p. 6; following quotations ibid.

26 Heinz Keller, foreword to: *Ungegenständliche Malerei in der Schweiz*, exhibition catalogue, Kunstmuseum Winterthur, 1958, n.p. A more extensive version of the exhibition had previously been presented in Neuchâtel (229 works by 68 artists). According to Georg Schmidt, the original selection had to be reduced for Winterthur due to lack of space.

27 Georg Schmidt, "Zum Geleit," in: ibid., n.p.; following quotations ibid.

28 The mystic or theosophical element in the work of Kandinsky and Mondrian tended to be overlooked by the Concrete artists. Cf. Beat Wyss and Sixten Ringbom in: *Mythologie der Aufklärung. Geheimlehren der Moderne. Jahresring, 40. Jahrbuch für moderne Kunst*, Munich, 1993.

29 R.W., foreword to: *konkrete Kunst. 50 jahre entwicklung*, exhibition catalogue, Helmhaus Zürich, 1960, p. 5.

of Concrete Art as a sign of its vitality. The concrete work represents a new creation in the sense of an *invention*: It shows the originality of structure, the individual pictorial idea and chromatic hue. The artist discusses the development of Tachisme/Art Informel, which he views as a reaction to "the supposedly overly rigid systems of concrete art … ."[30] He regards the examples in the exhibition[31] to be counter-evidence of the assessment of the concrete tendency as "art considered dead." Bill's extension of Concrete Art to include examples of American Expressionism proves problematical.[32] Here he overlooks important conceptual differentiations within non-figurative art, and thus risks a blurring of the contents and intentions of Concrete Art. Aside from these problems, the catalogue provides a comprehensive overview of modern artworks accompanied by theoretical texts and manifestos which suggest the continuous development of Concrete Art. Margit Staber contributed an article focusing on the manifesto and the christening of Concrete Art within the context of the van Doesburg circle, coming to the conclusion that the term "concrete" was chosen as a conscious provocation to designate autonomous forms of artistic creation. She regarded the delimitation of concrete art to geometrical forms to be misleading:

"structure: to be understood as the conscious principle of order, the controlled and controllable organisation scheme of the creative process. non-geometrical and amorphous formations have as much a right to be included here as geometrical and exact elements, the sharp and the soft contour, sfumato or punctual dissolution."[33]

Staber referred to the work's "structural-organisation-made-visible" as a common concern of various tendencies within Concrete Art. The problematical extensions of the concept of Concrete Art introduced within the context of the exhibition had lasting consequences: After 1960, Lohse no longer used the term "concrete," replacing it with "constructive" and thus clearly distancing himself from the psychological concrete tendency. "Constructive" is to be understood as an expression of a clear dissociation from the Tachist artists, whom Lohse referred to as "mythologists." At the same time, his employment of the term "constructive" has a socio-political background.

In connection with his pictures, he works exclusively with terms that precisely delineate the system of his formative constructions. His two most important work groups are the *serial* and *modular orders*. The point of departure for these pictorial arrangements is the idea that the "picture itself [is and remains] structure."[34] The idea of structure is introduced to the viewer in a consistently reconstructible manner. The formal framework of a system of coordinates with identical squares forms an overall structure that covers the entire surface. Chromatic progressions reminiscent of a colour spectrum – the *series* – penetrate the picture surface as a complex interrelational network of colour and form. One of these work groups includes the painting *Fünfzehn systematische Farbreihen mit vertikaler und horizontaler Verdichtung* (Fifteen systematic colour rows with vertical and horizontal concentration) of 1950/67 from the Ruppert Collection, in which the square forms are cut precisely in half both vertically and horizontally (Ill. p. 108). Beginning at the four corners of the square picture format, the proportional bisections merge toward a central core in the sense of a concentration. Due to the underlying principle of chromatic progression, the serial picture orders are theoretically extensible. The *Nine Square* works belong to the *modular orders* work group, of which the Ruppert Collection also includes an example: the painting *Diagonal von Gelb über Grün zu Rot* (Diagonal from yellow via green to red) of 1955/72 (Ill. p. 109): Within the formal framework of the nine squares of equal size, chromatic contrasts are arranged in axial symmetry or diagonally, producing numerous chromatic relationships with their neighbouring colours. The work possesses a potentially hermetic character. It devel-

30 Max Bill, "einleitung zur ausstellung," in: ibid., p. 7.
31 For a discussion of the selection of participating artists and the exhibition's deficits, see: Margit Weinberg Staber, "Von den 60er in die 70er Jahre," in: *Regel und Abweichung. Schweiz konstruktiv 1960 bis 1997*, exhibition catalogue, Haus für konstruktive und konkrete Kunst, Zürich, 1997, p. 13ff. A highly recommendable survey of the situation in Switzerland is found in: Annemarie Bucher, *Die spirale. Eine Künstlerzeitschrift 1953-1964*, Baden, 1990.
32 Bill classifies the American Jackson Pollock's "drippings" as concrete. He attempts to relate this method to Concrete Art by virtue of its personal signature and generally valid structure. He may also have seen a relationship between the dripping technique and the Arpesque law of chance. This classification is problematical, however, with regard to the original definition.
33 Margit Weinberg Staber, cf. Note 31, p. 57.
34 Richard Paul Lohse, cf. Note 16, p. 16f.

ops its formative principle solely on the basis of the positioning of the colours with their specific mobility. Lohse refers to the resulting dynamic potentials of movement as *module*.

Verena Loewensberg continually favoured the term "constructive" for her work: Her sensitive, successively evolving constellations have a quality in common with the ideas of El Lissitzky. He understood constructive art as "an invention of our mind, a complex that connects the rational with the imaginary, the psychological with the mathematical"[35] Loewensberg employs geometrical elements in her pictures, demonstrating not only the logic of the formative laws, but at the same time the limits of their calculability, as seen in the work *Ohne Titel* (Untitled) of 1978/79 (Ill. p. 112) from the Ruppert Collection. A logical sequence of colour strips is suggested to the viewer, but turns out to be inconsistent when the attempt is made to reconstruct it. Due to its "Weissung" (whitening), the large square in the centre of the pictorial surface is a symbol of intuition and contemplation.[36] Loewensberg's pictorial ideas are thus wholly independent of Bill's conceptions; Bill's works differ strongly by virtue of their radiant hues. Loewensberg quite often employs unusual hues in subtle chromatic combinations. In *Farbfeld mit weißen und schwarzen Akzenten* (Colour field with white and black accents) of 1964-66 (Ill. p. 106), Bill works with the variation of the square. They have been turned 45° and permit various interpretations due to their colour and bright/dark contrasts. Harking back to Mondrian, Bill places the square picture format on one corner, thus extending the effect of the picture across the entire surface of the wall by means of this conspicuous shape. This external orientation of the pictorial structure is also reflected in the title of the picture *Strahlung aus Rot* (Radiation from red) of 1972/74 (Ill. p. 107), a work also included in the Ruppert Collection.

In the 1960s, Graeser works with colour and bright/dark contrasts in his stripe pictures such as *Komplementär-Relation der Horizontalen III* (Complementary relationship of horizontals III) of 1961/78 (Ill. p. 110). Despite great compositional clarity, the painter permits an effect suggestive of colour spaces to emerge. The work *Translokation B,* 1969 (Ill. p. 111) shows a characteristic picture type of the later years. By means of shifting a square from its original formal context (here a colour/form row along the upper edge of the picture), impulses of motion emerge on the surface, triggering a strong energisation and appealing to the viewer's sense of balance while at the same time visually immersing him in a colour space.[37]

Since the 1960s, the protagonists of Concrete Art in Zurich have used geometrical elements to develop principles of artistic creation which strive for regularity but nevertheless possess individual character. The choice of colours is an expression of the respective artistic personality. The specific colour constellations release an intuitive colour atmosphere in the pictures, serving frequently to break through the inherent logic of the rigorous formal framework and emphasising the effect of the Concrete works' intuitive quality. From the 1970s on, the Concrete artists of Zurich are accordingly perceived by the public much more strongly as individual artist personalities.

It remains to be stated that the term Concrete Art is the most concise and – with regard to the concept of the independence of the artistic means – the most appropriate designation for the works and ideas introduced. In view of the previous possession of the terms Constructivism (by the Russian avant-garde) and structural art (e.g. by the structure debate in France), there has been no serious alternative to the term "concrete" as a way of describing Concrete Art's aim of depicting the artistic means themselves. Despite the misunderstandings it has caused, this designation has come to be the generally accepted one.

35 Sophie Lissitzky-Küppers, *El Lissitzky*, Dresden, 1967, p. 350; Annemarie Bucher, Beat Wismer, Hella Nocke-Schrepper, *Verena Loewensberg 1912-1986*, exhibition catalogue, Aargauer Kunsthaus, Aarau, 1992.
36 Susanne Kappler, *Verena Loewensberg. Betrachtungen zum Werk einer konstruktiven Malerin*, Zürich, 1980; Fritz Billeter, "Das Erreichte immer in Frage stellen," in: *Du*, October, 1978, p. 10.
37 Cf. Willy Rotzler, Note 12, p. 39 ff. and the publications of the Camille Graeser-Stiftung, Zürich.

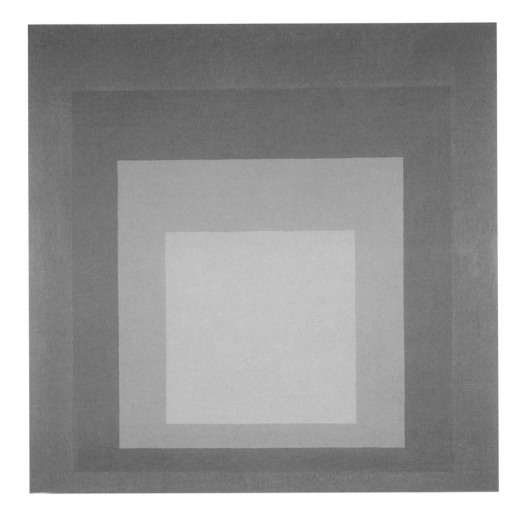

Josef Albers, *Strahlender September/Bright September*, 1963

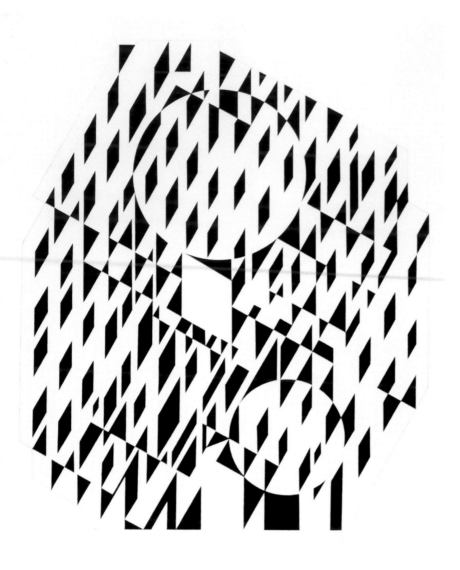

Victor Vasarely, *Nethe II*, 1956-59

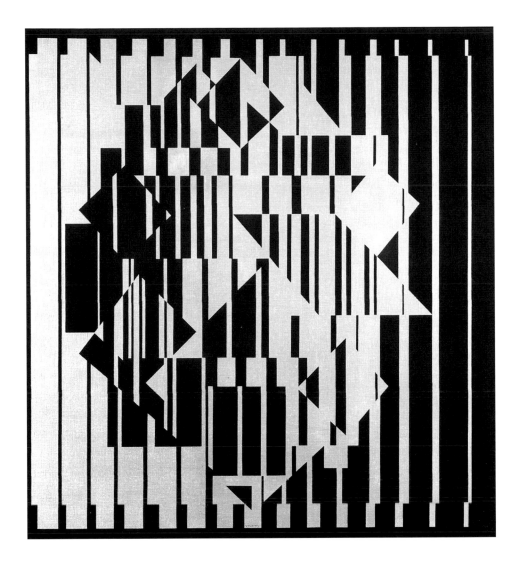

Victor Vasarely, *Jobbal*, 1955

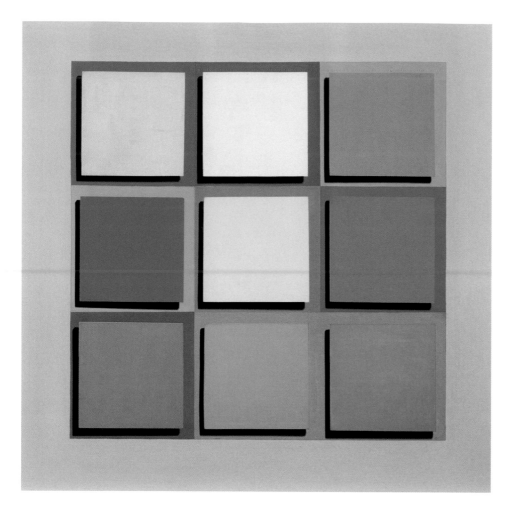

Henryk Stazewski, *Relief Nr. 27/Relief no. 27*, 1970

Henryk Stazewski, *Ohne Titel/Untitled*, 1963 Henryk Stazewski, *Gelb-blau-grünes Relief Nr. VIII/Relief no. VIII yellow, blue, green*, 1963

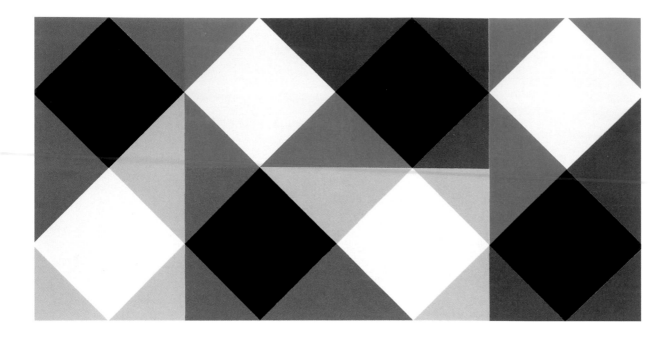

Max Bill, *Farbfeld mit weißen und schwarzen Akzenten/Colour field with white and black accents*, 1964-66

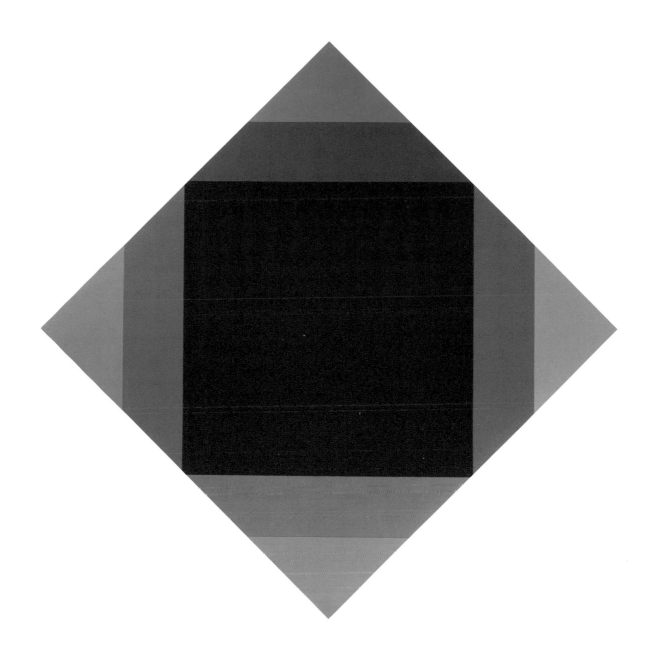

Max Bill, *Strahlung aus Rot/Radiation from red*, 1972-74

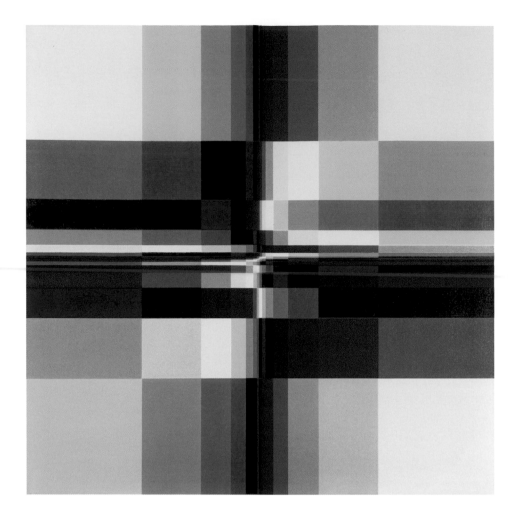

Richard Paul Lohse, *Fünfzehn systematische Farbreihen mit vertikaler und horizontaler Verdichtung/*
Fifteen systematic colour rows with vertical and horizontal concentration, 1950/67

Richard Paul Lohse, *Diagonal von Gelb über Grün zu Rot/Diagonal from yellow via green to red*, 1955/72

Camille Graeser, *Komplementär-Relation der Horizontalen III/Complementary relationship of horizontals III*, 1961/78

Camille Graeser, *Translokation B/Translocation B*, 1969

Verena Loewensberg, *Ohne Titel/Untitled*, 1978/79

Hans Hinterreiter, *Opus 60*, 1944
Fritz Glarner, *Beziehungsgemälde Tondo Nr. 41/Relational painting Tondo no. 41*, 1956

Hans Jörg Glattfelder, *Der Grenzgänger/The border crosser, 1986/87*

Marguerite Hersberger, *Polissage Nr. 255, Rotation um einen Mittelpunkt/Polissage no. 255, rotation around a central point*, 1982

Gerhard von Graevenitz, *181 weiße Streifen auf Schwarz/181 white stripes on black*, 1966

Andreas Christen, *Ohne Titel/Untitled*, 1977 (84)

117

Pol Bury, *22 Scheiben auf rotem und schwarzem Rechteck/22 discs on red and black rectangle, 1977*

Christian Megert, *Kleine Ellipse/Small ellipse*, 1974

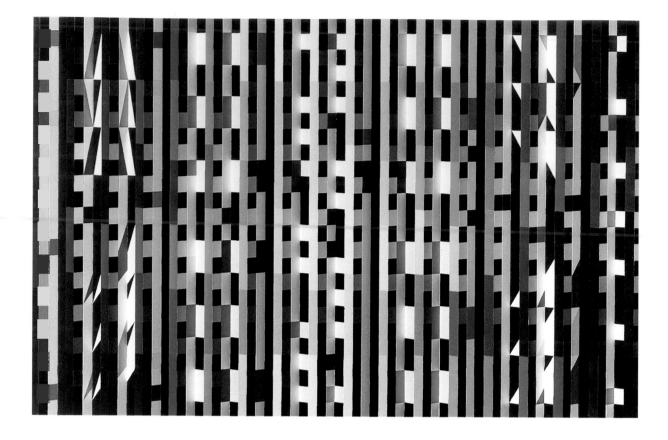

Yaacov Agam, *Komposition X 5 – Kontrapunkt/Composition X 5 – Contrapoint*, 1979-80

Gottfried Honegger, *Tableau-Relief Z 838*, 1980

Hauptstadt: Paris

Serge Lemoine

Die Sammlung von Peter C. Ruppert, die sich vollständig der konkreten Kunst widmet, ist von großem Interesse, zum einen grundsätzlich, dann aber vor allem, weil sie sich besonders auf eine Periode konzentriert, die gegenwärtig weniger im Vordergrund steht als andere vorhergehende oder folgende: nämlich die der fünziger Jahre. Es geht weder um Mondrian noch Rodtschenko, weder um Carl Andre oder Dan Flavin, sondern um Max Bill und Vasarely.

Alle Länder sind hier vertreten, dazu die wichtigsten Zentren in den Jahren zwischen 1945 bis 1970 und die künstlerischen Tendenzen, die sie repräsentiert haben: Deutschland und die Niederlande, Paris und Zürich, die konkrete Kunst und die kinetische Kunst, die bedeutendsten Maler und Bildhauer, diese häufig sogar mit einer ganzen Gruppe ihrer Werke. Das Ensemble ist exzeptionell. Es umfaßt etwa 245 Bilder, Reliefs und Skulpturen. Und es wurde der Stadt Würzburg, dem Kleinod am Main, für sein neues Museum überlassen, das nun in den restaurierten Speicherhallen am Mainufer installiert ist.

In dieser Sammlung offenbart sich der Frankreich gewidmete Teil von außergewöhnlichem Gewicht, sowohl aufgrund der Anzahl an Werken als auch durch die Qualität der Künstler. Zwei Zeitabschnitte sind dort vertreten: Die Jahre nach Kriegsende bis 1960, wo französische und ausländische Künstler nebeneinander auftreten, wie Jean Dewasne und Günter Fruhtrunk, die zusammen im »Salon des Réalités Nouvelles« und in der Galerie Denise René ausgestellt haben; dann das darauf folgende Jahrzehnt, das eigentlich schon 1955 begann und sich durch die kinetische Kunst repräsentiert findet. Man könnte sich über diese Entwicklung wundern, da allgemein bekannt ist, dass die konkrete Kunst heutzutage eine deutsche, holländische oder Schweizer Angelegenheit ist, sowohl in Bezug auf die Künstler und Institutionen wie auch im Hinblick auf die Sammler.

Das aber hieße verkennen, welch hervorragendes Zentrum Paris im Verlauf jener Jahre gewesen ist: Zu einer Zeit, als Rom in Vergessenheit geraten, Berlin zerstört, London ins Abseits gedrängt war, als New York erst in den Anfängen lag, da strahlte die französische Hauptstadt in alle Richtungen ihre neuen schöpferischen Tendenzen aus und empfand sich mehr denn je als Anziehungspunkt für die Künstler aus aller Welt. Die abstrakte Kunst entfaltete sich dort mit Macht, initiiert von Herbin und dann mit neuen Ausdrucksformen bei Soulages, Hartung, Mathieu, Schneider, Atlan oder de Staël, wohingegen Bissière, Manessier, Hajdu oder Vieira da Silva einen anderen Weg einschlugen.

Das Terrain war außerordentlich günstig. Man erinnere sich nur daran, dass Kupka, Mondrian, Delaunay, Picabia und Léger ihre ersten abstrakten Werke schon vor 1914 in Paris geschaffen hatten, dass diese Stadt schon in den dreißiger Jahren Hauptstadt der abstrakten Kunst war, als dort Mondrian und Delaunay, Freundlich und Vantongerloo, Arp und Pevsner, Calder und Taeuber-Arp arbeiteten, denen sich bald Domela und Kandinsky hinzugesellten. Man muss sich klarmachen, dass die eindrucksvollste Architekturschöpfung der abstrakten Kunst in Frankreich entstand: die »Aubette« in Straßburg von Theo van Doesburg, Hans Arp und Sophie Taeuber-Arp, und zwar in den Jahren 1927/28.[1] Zehn Jahre später, 1937, entwarf Robert Delaunay zusammen mit Sonia Delaunay, Félix Aublet[2] und einem ganzen Team von Malern die Einrichtung und die Dekoration des Eisenbahn- sowie des Luftfahrtpavillons der »Internationalen Ausstellung für Kunst und

1 Die Ausstattung der »Aubette« ist Mitte der dreißiger Jahre verschwunden, ohne gänzlich zerstört worden zu sein. Ausgehend von wiedergefundenen, noch existierenden originalen Teilen ist sie teilweise rekonstruiert worden. So ist Theo van Doesburgs Ciné-Dancing-Saal in den neunziger Jahren vollständig wiederhergestellt worden und kann heute besichtigt werden. Das Restaurierungsprogramm, das die Wiederherstellung des Ballsaals hätte ermöglichen sollen, wurde leider durch die dafür verantwortliche Stadt Straßburg abgebrochen.

2 Man hat heute einen besseren Einblick in die Arbeit von Félix Aublet aufgrund des bemerkenswerten Œuvrekatalogs, der von Bruno Ely für die Ausstellung herausgegeben wurde, die er 2001 in den Museen von Aix-en-Provence veranstaltete.

3 In Bezug auf die Gründung der Gruppe »Art Concret«, ihre Geschichte und ihre Entwicklungen bezieht man sich auf den Ausst.Kat. *Art Concret*, der unter meiner Anleitung entstand: *Espace de l'Art Concret*, Château de Mouans-Sartoux, éditions de la Réunion des Musées Nationaux, Paris 2000.

4 Die Vereinigung »Renaissance plastique«, mit der sich schon Yvanhoé Rambosson und Frédo Sidès befassten, hat 1939 in der Galerie Charpentier in Paris die erste Ausstellung veranstaltet mit dem Titel »Réalités Nouvelles«.

5 Über diese Institution vgl. besonders die sehr umfangreiche Studie von Dominique Viéville, »Vous avez dit géometrique? Le Salon des Réalités Nouvelles 1946-1957«, in: Ausst.Kat. *Paris-Paris 1937-1957*, Centre Georges Pompidou, Paris 1981, S. 407. Véronique Wiesinger, »Le Salon des Réalités Nouvelles 1946-1991«, in: Ausst.Kat. *Abstraction en France et en Italie, 1945-1975. Autour de Jean Leppien*, Musées de Strasbourg, éditions de la Réunion des Musées Nationaux, Paris 1999. Domitille d'Orgeval, »Le Salon des Réalités Nouvelles: pour et contre l'art concret«, in: Ausst.Kat. *Art Concret*, a.a.O., vgl. Anm. 3. Domitille d'Orgeval schreibt gegenwärtig unter meiner Anleitung an der Universität von Paris IV-Sorbonne ihre Doktorarbeit über das Thema »Le Salon des Réalités Nouvelles«.

6 Über die Galerie Denise René vgl. Catherine Millet, *Conversations avec Denise René*, Paris 1991, und den Ausst.Kat. *Denise René, l'intrépide. Une galerie dans l'aventure de l'art abstrait 1944-1978*, Centre Georges Pompidou, Paris 2001.

7 Jean Cassou selbst, der Direktor des Musée National d'Art Moderne, konnte in Bezug auf Mondrian schreiben: »Da liegt eine ganze Portion aggressiven Puritanismus', dessen Anziehungskraft auf der ganzen Welt man nicht unterschätzen sollte, auch aber dessen künstlerische Wirkungen nur gleich Null sein können, insofern Null das Ziel ist, zu dem der Geist gelangt, wenn er sich entschließt, sich ausschließlich mit sich selbst zu beschäftigen« (*Panorama des arts plastiques*, Paris 1960, S. 508).

8 Vor den Aktivitäten der Galerie Denise René, deren Anfänge zögerlich waren, präsentierte diese Ausstellung, für deren Katalog wahrscheinlich Jean Gorin das Vorwort schrieb, Werke von Arp, Robert und Sonia Delaunay, Domela, Freundlich, Gorin, Herbin, Kandinsky, Magnelli, Mondrian, Pevsner, Taeuber-Arp, van Doesburg.

9 Über Georges Koskas und sein bemerkenswertes Œuvre in den fünfziger Jahren vgl. den Katalog der Sammlung reConnaître: *Georges Koskas, peintures 1947-1959*, Musée de Grenoble, éditions de la Réunion des Musées Nationaux, Paris 1998. Die im selben Geist entstandenen Werke von Hora Damian, Albert Bitran, Nicolas Ionesco, Charles Maussion, André Énard wären es wert, erneut betrachtet zu werden.

10 Die Ausstellung wurde von Michel Seuphor und Louis Clayeux organisiert und unter die »Schirmherrschaft des Museums von Grenoble mit seinem Konservator Andry Farcy« gestellt. Michel Seuphor veröffentlichte im Anschluß daran sein Buch *L'art abstrait, ses origines, ses premiers maîtres*, Editions Maeght, Paris 1949; 2. Auflage, 1950.

11 Schon 1936 hatte Alfred Barr im Museum of Modern Art, New York, die einflussreiche Ausstellung »Cubism and Abstract Art« organisiert, mit einem Bild von Malewitsch als Titelbild des Katalogs. Die Defizite des Musée National d'Art Moderne waren schon zu Beginn der fünfziger Jahre weithin bekannt, wovon der Artikel von Léon Degand Zeugnis ablegt: »Le Musée qui devrait être exemplaire: Le Musée d'Art Moderne de Paris«, in: *L'Art d'aujourd'hui*, Serie 2, Nr. 1, Paris, Oktober 1950.

Technik« in Paris. Mit Hilfe von Architekten verwandelten sie diese Gebäude in Kathedralen der abstrakten Kunst.

Die Galerien, die Ausstellungen, die Vereinigungen »Cercle et Carré«, »Art Concret«[3], »Salon 1940«, »Abstraction-Création«, »Renaissance plastique«[4] zeugen eindringlich von einer Aktivität, die bis 1939 andauerte. Sie hatte damals auf der Welt nicht ihresgleichen und lebte nach dem Krieg noch prächtiger wieder auf.

1945 verschwinden Mondrian, Kandinsky, Delaunay, Freundlich und Taeuber-Arp leider von der Bildfläche. Kupka aber, Herbin, Vantongerloo, Sonia Delaunay, Pevsner, Arp, Beöthy, Magnelli, Domela sind immer noch da, aktiver denn je, daneben Del Marle, Gorin und einige andere. Neue Generationen treten an mit Namen wie Victor Vasarely, Jean Dewasne, Edgard Pillet, Georges Folmer, Aurélie Nemours, Berto Lardera sowie Georges Koskas und François Morellet. Zugleich lassen sich zahlreiche ausländische Künstler neu in Paris nieder. Sie kommen aus Deutschland wie Günter Fruhtrunk, aus Skandinavien wie Richard Mortensen, Olle Baertling, Robert Jacobsen, aus Nordamerika wie Ellsworth Kelly, Jack Youngerman, Ralph Coburn, aus Südamerika wie Carmelo Arden Quin – letzterem werden dann Gyulia Kosice und Lydia Clark folgen – und noch später dann aus Spanien die Gruppe »Equipo 57«.

Eine Institution wird eine entscheidende Rolle spielen: der »Salon des Réalités Nouvelles«[5], der, 1946 gegründet, sich selbst mit seinem Namen, seinen Statuten und seinem Programm in die Gefolgschaft des Konstruktivismus, der konkreten Kunst und der »Abstraction-Création« stellt. Angeregt durch Herbin und Del Marle, widmet er sich ausschließlich der geometrischen Abstraktion, aber die Tendenzen, die sich dort manifestieren, werden sich differenzieren. Er wird zum Ort der Präsentation und der Diskussion – zu Beginn war das Erscheinen Herbins gleichermaßen erwünscht wie gefürchtet. Ausländische Künstler werden aufgenommen, Schweizer, Italiener, Deutsche, Niederländer, Briten, Belgier, Skandinavier, Isländer und noch viele andere Nationalitäten. Sie finden dort ein Podium, um bekannt zu werden. Der »Salon der Réalités Nouvelles« wird seine hervorragende Rolle weiterspielen, einschließlich der Veröffentlichung der Alben zu »Réalités Nouvelles«, und zwar bis in das Jahr 1956 hinein: Zu jenem Zeitpunkt vollzieht sich im Zusammenhang mit der Wahl eines neuen Präsidenten, Robert Fontené, ein Wandel. Er wird Dinge einführen, die die Originalität der Institution aufheben und zum Verlust ihrer Schlagkraft und ihres Elans führen werden.

Zur selben Zeit tragen die Galerien in bahnbrechender Weise zur Entfaltung der geometrischen Kunst bei, in erster Linie die Galerie von Denise René[6], die, 1944 gegründet, nicht zögert, sich auf diesen Stil zu spezialisieren, um ihm bis heute treu zu bleiben. Sie wird Vasarely und Dewasne, Herbin und Arp ausstellen, aber auch Mondrian, dessen Kunst zur damaligen Zeit nichts als Gleichgültigkeit hervorrief, die sich auf Seiten der französischen Museumsleute zuweilen bis zur Feindlichkeit steigern konnte.[7] Zu erwähnen sind auch die Galerie René Drouin, die seit 1945 Ausstellungen unter dem Titel »Art Concret«[8] organisiert, sowie die Galerie Colette Allendy, die ebenso Gorin, Nemours und Morellet wie auch Yves Klein zeigen wird, dann Lydia Conti, die 1949 vor allem das Buch von Herbin, *L'art non figuratif non objectif*, veröffentlicht, schließlich Arnaud, bei dem sich Kelly und Koskas[9] treffen. Was die Galerie Maeght angeht, so wird sie mit der 1949 organisierten, »Les premiers maîtres de l'art abstrait« titulierten Ausstellung[10] die Rolle erfüllen können, die das Musée National d'Art Moderne[11] nicht zu erfüllen vermochte, wohingegen in der Folge der von Louis Clayeux organisierten Ausstellungen »Les Mains éblouies« sich nacheinander die jungen Künstler vorstellten.

12 Über Edgard Pillet vgl. den Katalog *Edgard Pillet*, collection reConnaître, Musée de Grenoble, editions de la Réunion des Musées Nationaux, Paris 2001.
13 Mindestens bis 1947, als diese von der kommunistischen Partei veröffentlichte und von Louis Aragon geleitete Wochenzeitschrift sich der erschreckenden und grotesken Doktrin des realistischen Sozialismus verschrieb.
14 Editions de l'Architecture d'aujourd'hui, Boulogne, 1952. Die dort aufgeführten Künstler sind: Arp, Beöthy, Bloc, Bozzolini, Calder, Chapoval, Sonia Delaunay, Del Marle, Dewasne, Deyrolle, Dias, Domela, Fleischmann, Gabo, Gilioli, Gorin, Herbin, Jacobsen, Lanskoy, Lardera, Leppien, Magnelli, Mortensen, Pevsner, Pillet, Poliakoff, Raymond, Reth, Schnabel, de Staël, Vasarely, Zeid.
15 14, rue de la Grande-Chaumière. Zu den von den Schülern, unter ihnen Yaacov Agam, verlangten Arbeiten gehörte z.B. der Entwurf für ein Titelblatt der Zeitschrift *Art d'aujourd'hui.*
16 Eine Spezialnummer der Zeitschrift *Art d'aujourd'hui* war dem Thema »Synthese der Künste« gewidmet, Serie 5, Nr. 4-5, Mai/Juni 1954.
17 Über die Gruppe »Espace« vgl. die Studie von Dominique Viéville, a.a.O., vgl. Anm. 5, und Marianne Le Pommeré, *L'œuvre de Jean Gorin*, Zürich 1985, S. 465-478.
18 Über diese viel zu unbekannte Künstlerin vgl. Domitille d'Orgeval, »Zu Neuerwerbungen des Museums von Grenoble, die Raumkonstruktionen von Servanes: Elemente für die Synthese der Künste«, in: *Revue du Louvre – La revue des Musées de France*, Nr. 3, Paris, Juni 2001, S.72f.
19 Zu diesem Thema vgl. den Ausst.Kat. *Félix Del Marle*, Collection reConnaître, Musée de Grenoble, éditions de la Réunion des Musées Nationaux, Paris 2000.
20 Über dieses Werk vgl. a.a.O., Anm. 12.
21 Vgl. die Artikel von Léon Degand und Roger Bordier, »Essai d'intégration des arts au centre culturel de la Cité universitaire de Caracas«, in: *Art d'aujourd'hui*, Serie 5, Nr. 6, Paris, September 1954, S. 1-6. Einige Künstler aus Venezuela, die dort mitgearbeitet haben, waren Schüler des »Atelier d'art abstrait« gewesen.
22 Vgl. die Spezialnummer der *Cahiers des Amis de l'art*, Nr. 11, Paris 1947, deren Chefredakteur Gaston Diehl war, mit dem Titel »Pour et contre l'art abstrait« sowie die Spezialnummer der Zeitschrift *Le Point* mit dem Titel »Art réaliste art abstrait«, Souillac/Mulhouse 1954, mit Texten von Francis Jourdain und Léon Degand.
23 In diesen Zusammenhang kann man auch das wunderschöne Buch von Karl Gerstner stellen: *kalte Kunst?*, Teufen 1957, über die geometrische Abstraktion und besonders über die konkrete Kunst in der Schweiz.
24 Paris 1950. Veröffentlicht in den Editions de Beaune, ist dies kleine Werk von 32 Seiten anlässlich der Eröffnung des »Atelier d'art abstrait« erschienen.
25 Paris 1957.

Eine unerlässliche Ergänzung zu diesen Aktivitäten, die vor Ort in Augenschein zu nehmen waren, stellten die Publikationen dar, die die Verbreitung dieser Kunst unterstützten, hier vor allem die seit 1949 erscheinende Zeitschrift *Art d'aujourd'hui*: Sie wird von André Bloc, dem Initiator der Zeitschrift *Architecture d'aujourd'hui*, zusammen mit Edgard Pillet als Chefredakteur herausgegeben.[12] Mit ihren Titelbildern – Originalen von Künstlern jener ästhetischen Richtung (Abb. S. 131) –, mit ihren historisch wie aktuell ausgerichteten Artikeln, mit ihren Spezialnummern, ihren Kritiken und ihren vielen Abbildungen ist diese Zeitschrift *das* Publikationsorgan der geometrischen Abstraktion. Die Zeitschrift *Cimaise*, die seit 1952 erscheint und von der Galerie Arnaud herausgegeben wird, wird das Spektrum aus einem anderen Ansatz heraus noch erweitern.

Zahlreiche Kunstkritiker, so Michel Seuphor, selbst auch Dichter und Kunstschaffender, Léon Degand, Frank Elgar, Roger van Gindertael, Julien Alvard, Pierre Guéguen oder auch Michel Ragon, dazu Schriftsteller wie Marcel Brion, Universitätsprofessoren wie Raymond Bayer, die sich entschieden für die abstrakte Kunst stark machen, finden in diesen Publikationen ebenso wie später in den Zeitschriften *L'Œil* und *Quadrum* sowie in der Tages- und Wochenpresse (*Combat* und *Les Lettres françaises*[13], *Arts*) Gelegenheit, ihre Ideen zu formulieren. Das findet 1952 in einem Buch prachtvolle Unterstützung: *Témoignages pour l'art abstrait*, veröffentlicht von Julien Alvard und Roger van Gindertael mit einer Einleitung von Léon Degand.[14]

Im Umkreis der Ateliers von Fernand Léger und André Lhote, die die Brutstätten für zahlreiche Generationen von abstrakten Malern sind, werden sich zwei Künstler, Jean Dewasne und Edgard Pillet, auf den Unterricht werfen: Sie eröffnen ein Atelier, wo sie praktische Übungen, Arbeitssitzungen, Treffen, Atelierbesuche und Vorträge organisieren: Das »Atelier d'art abstrait«, das von 1950 bis 1952 besteht.[15]

Andere Künstler, die sich dem Ideal von De Stijl, Bauhaus und russischem Konstruktivismus verpflichtet fühlten, wollten auf ihre Weise das Prinzip der Einheit der Künste wieder beleben.[16] Deshalb gründeten sie 1951 die »Groupe Espace«[17], entstanden aus dem »Salon des Réalités Nouvelles« und des speziellen Saales, der dort der Architektur gewidmet war. Angeregt durch André Bloc, Félix Del Marle, Jean Gorin, Servanes[18] und zahlreichen anderen Künstlern, vereint die »Groupe Espace« Maler, Bildhauer und Architekten aus aller Herren Länder, die für die Integration der bildenden Künste in die Architektur plädieren. Ein erstes konkretes Beispiel dafür wird mit dem Bau der Renaultwerke in Flins gegeben, die von Bernard Zehrfuss errichtet werden und deren Farbenreichtum das Werk von Del Marle ist.[19] Ein zweites Beispiel, wiederum von Bernard Zehrfuss, werden die Gebäude der Druckerei Mame in Tours darstellen, die ihre bunte Farbgebung Edgard Pillet verdanken.[20] Der Ruhm dieser Gebäude wird bis nach Venezuela dringen in Gestalt der vom Architekten Carlos Raúl Villanueva erbauten »Ciudad Universitaria« von Caracas, der sich für die Dekoration der Hauptgebäude und Räume dieses gigantischen Komplexes vor allem auf Arp, Calder, Pevsner, Laurens, Vasarely, Bloc und Léger beruft.[21]

Eine derartige Präsenz ist gar nicht vorstellbar, ohne Reaktionen hervorzurufen und zahlreiche Debatten zu entfachen über den Gegensatz von Realismus und Abstraktion[22]: Über die geometrische Abstraktion einerseits, die kurzerhand als »kalt« abqualifiziert wurde[23], und die lyrische Abstraktion andererseits, die man allerdings nicht als »warm« zu apostrophieren wagte. 1951 erreichte die Polemik ihren Höhepunkt mit der Veröffentlichung des Pamphlets von Charles Estienne, *L'art abstrait est-il un académisme?*[24], auf das einige Jahre später das kleine Werk von Robert Rey folgte, *Contre l'art abstrait*[25], das in

einem noch engstirnigeren Sinn verfasst war und auf das dann vor allem Pierre Guéguen, Gaston Diehl, Michel Ragon und – mehrmals – Léon Degand antworteten, dieser in erster Linie mit seinem Buch *Langage et signification de la peinture*.[26]

Von all dieser Vehemenz, von all dieser Fülle, die aus Paris die Hochburg der abstrakten Kunst und speziell der geometrischen Abstraktion machten, legt die Sammlung Ruppert beredtes Zeugnis ab. Auguste Herbin – wir haben es gesehen – war die Leitfigur und das Vorbild für die anderen.[27] Sein Bild *Rar* von 1959 (Abb. S. 147), das seiner letzten Schaffenszeit angehört, ist beispielhaft für die Meisterschaft, die er seit der Erfindung seines »Alphabet plastique« in den Beziehungen zwischen Form und Farbe erreicht hat. Diese Ausgewogenheit und diese unvergleichliche Kraft lassen verstehen, dass er sich eine große Anhängerschaft erworben und eine enorme Wirkung ausgeübt hat. Wie Herbin, Jean Gorin, Alberto Magnelli, André Heurtaux und Marcelle Cahn schon vor dem Krieg tätig waren, so setzen sie in den fünfziger Jahren ihre Entwicklung fort. Das zeigt zum Beispiel das Relief von Jean Gorin (Abb. S. 148), der sich mit den Beziehungen von Form und Farbe im Raum auseinandersetzt. *Projektierte Silhouette* von Magnelli aus dem Jahr 1958 (Abb. S. 287) zeugt von den Bemühungen des Künstlers, der seit je auf die Kontraste von Formen und den Ausdruck von Rhythmus fixiert ist. Das Gemälde *Komposition Nr. 23* von André Heurtaux aus dem Jahr 1947 (Abb. S. 146) ist ein Meisterwerk an Harmonie in der Beziehung zwischen den Dreiecken, fünf an der Zahl, den auf drei begrenzten Farben – unter anderem das Weiß – und dem Rhythmus, der durch die Diagonalen bestimmt ist. Was das Bild von Marcelle Cahn anbetrifft, das im »Salon des Réalités Nouvelles« ausgestellt war, so ist es das Hauptwerk ihrer »weißen« Periode mit Linien: *Drei Dreiecke* von 1954 (Abb. S. 156), das oft auf großen Ausstellungen[28] gezeigt worden ist, vermittelt sehr gut die Subtilität der Gedanken dieser Künstlerin, deren Spiel mit den geraden und schrägen Linien, den Oberflächen und der ganz dem Ausdruck des Rhythmus dienenden Zeichnung ihr Allereigenstes ist.

Dann sind die Künstler der ersten Stunde der Galerie Denise René sehr gut vertreten: Jean Deyrolle mit seinem noch figurativen Bild *Das Blatt* von 1950 (Abb. S. 286), Zeugnis seiner Entwicklung zur Abstraktion hin, die er immer sehr behutsam praktizieren wird. Im Gegensatz dazu gelangt *Nethe II,* 1956-59, von Victor Vasarely (Abb. S. 103), eine prächtige Komposition über die Kontraste von Formen und Linien ausschließlich in Schwarz und Weiß zu einem rein optischen Ergebnis, wohingegen *Lapidar* von 1972 (Abb. S. 143) die Entwicklung des Künstlers demonstriert, insofern er sich mit Fragen der Standardisierung und Reproduktion auseinander setzt. Die Kunst von Jean Dewasne wird durch zwei charakteristische Bilder vom Ende der fünfziger Jahre und von 1966 repräsentiert (Abb. S. 285), in ihrer Komposition gleichzeitig einfach und komplex mit ihren Mustern und Dekorationen, mit ihren grellen Farben und ihrer industriellen Ausführung. Weniger radikal die Malerei von Richard Mortensen. Hier ein Bild von 1955: *Caen* (Abb. S. 291). Es spielt mit einem einfachen Rhythmus aus gebrochenen Linien und flächigen Farben. Olle Baertling lässt in *Iruk* von 1958 (Abb. S. 290) sein Genie aufblitzen: ein monumentales Format, weite Farbfelder, ein einfacher Rhythmus, all das entlädt sich mit einem Ausbruch an Energie. Die Skulptur von Robert Jacobsen, 1950 in schwarz bemaltem Eisen ausgeführt (Abb. S. 284), spielt mit Linien und Flächen, um eine mächtige, in die drei Dimensionen des Raumes wirkende Struktur zu schaffen. Dies strebt Nicolas Schöffer ebenfalls an, ein Künstler ungarischer Herkunft, der seit 1936 in Paris lebt: *Raumdynamik 19–02* von 1953 (Abb. S. 161) mit seinem Eisengestänge, das ausschließlich in die Vertikale, die Horizontale und in die Tiefe angeordnet ist, lässt ihn

26 Editions de l'Architecture d'aujourd'hui, Boulogne 1956.
27 Unter den direkt von Herbin beeinflussten Künstlern zitieren wir unter vielen anderen vor allem Agam, Baertling, Claisse, Delahaut, Dewasne, Folmer, Fruhtrunk, Lhotellier, Mortensen, Nemours, Pillet, Tinguely, Vasarely.
28 Vgl. z. B. den Ausst.Kat. *Paris-Paris 1937-1957*, Centre Georges Pompidou, Paris 1981, Abb. S. 437, und den Ausst.Kat. zu *Histoires de blanc et noir, Hommage à Aurélie Nemours*, Musée de Grenoble, éditions de la Réunion des Musées Nationaux, Paris 1996, S. 141.

ein offenes Gerüst aus Linien gestalten, an das sich kleine Flächen anlagern. Und das alles im unmittelbaren Anschluss an die neoplastischen Konstruktionen von Jean Gorin (Abb. S. 148), was sehr stark seine Nähe zu architektonischen Strukturen erkennen läßt.

Das Werk von Günter Fruhtrunk ist vortrefflich vertreten mit 10 Bildern, die die Entwicklung des Malers nachvollziehen lassen. Das erste, *Intervalle* von 1958/59 (Abb. S. 151), gibt sehr gut den gleichsam wörtlichen Einfluss von Herbin zu erkennen, der zur damaligen Zeit bekanntlich sehr groß war. Die nachfolgenden Bilder zeigen, wie er sich davon gelöst hat, indem er seinen Stil vereinfachte und den intensiven Einsatz von parallelen Linien bevorzugte: *Mathematik der Intuition* (Abb. S. 152) präsentiert ein Gerüst von mehr oder weniger dichten, an einigen Stellen verschobenen parallelen Linien, deren Anordnung sich im Grunde genommen den Arrangements von Frank Kupka recht verwandt erweist. *Emotion* von 1973 (Abb. S. 46) entwickelt ein Farbfeld, das schräg angeordnet und von verschieden dicken Parallelen begrenzt wird, die den Eindruck von Geschwindigkeit vermitteln, während *Gleichzeitigkeit* (Abb. S. 153) den Akzent stärker auf die Farben legt, die gesättigt erscheinen dank des Einsatzes von fluoreszierenden Farben.

Das Bild der »Equipo 57« (Abb. S. 145), einer Gruppe von spanischen Malern und Bildhauern im Exil, die sich 1957 in Paris zusammenschlossen, nämlich Ángel Duarte, José Duarte, Juan Serrano und Agustín Ibarrola, zeugt von ihrem Stil, der sich auf die Interdependenz der Formen und die Beziehungen der Farben in der Fläche gründet und die Kunst der Flechtwerke in der Alhambra in Erinnerung ruft.[29] Was François Morellet[30] betrifft, so ist seine Kunst durch drei erstklassige Werke vertreten: Zuallererst *Zufällige Verteilung von 40 000 Quadraten, den geraden und ungeraden Zahlen eines Telefonbuchs folgend, 50% grau, 50% gelb* (Abb. S. 155), ein großformatiges Bild von 1962, das zu den Arbeiten des Künstlers über den Zufall und den Zufallsgenerator gehört: Die Partikel der einen oder anderen Farbe sind nach dem Losverfahren in einem rechteckigen Gitter verteilt, in dem sie sich aufgrund ihrer Vielzahl im Gleichgewicht halten. Das Resultat, hier sehr subtil dank der großen Nähe der hellen Nuancen beider Farben, mündet in eine grenzenlose Komposition ein und präsentiert zugleich den Aspekt einer nur leicht modulierten monochromen Oberfläche. *2 Schussfäden – 1° +1° (Masche # 12,5 mm)* (Abb. S. 154) gehört zum Konvolut der Werke, die aus einem Gerüst von horizontalen und vertikalen parallelen Linien bestehen, die übereinander liegen oder zueinander verschoben sind. Es wurde im Jahr 1958 begonnen mit der Zielsetzung, die Idee von künstlerischer Komposition überhaupt außer Kraft zu setzen, und es wurde unter Verwendung von Gittern aus industrieller Produktion ausgeführt, was zugleich den unpersönlichen und rohen Charakter verstärkt. Die Idee besteht hier darin, eine regelmäßige, schwer zu lesende Struktur zu schaffen, die die ganze Oberfläche füllt, ohne ein echtes Motiv zu erzeugen. Das dritte, viel spätere Werk gehört zur Serie der in den neunziger Jahren entstandenen *Stahlleben* (Abb. S. 154), in der sich der Künstler vor allem mit der Frage der Rolle des Bildes als Form an der Wand beschäftigt zeigte, insofern es durch seinen Rahmen bestätigt, erweitert, konterkariert oder in Frage gestellt wird.

Die Malerei von Vera Molnar[31] (Abb. S. 256), Vorreiterin der programmierten Kunst und des Computereinsatzes, zeugt von ihren Versuchen über die Veränderungen der Form und die daraus resultierende Instabilität, wohingegen *Schwarzer Winkel* von Aurélie Nemours, ein Bild von 1981 (Abb. S. 149), im Gegensatz dazu die Macht der Stabilität herausstreicht mit ihrer flächigen Komposition und der Architektur ihres rechten Winkels, die durch die Farbe noch zusätzlich unterstrichen wird.

29 Ihre ersten Arbeiten zeugen von einem gleichzeitigen Einfluss der Kunst Herbins und Mortensens. Zu diesem Punkt vgl. den Ausst.Kat. *Equipo 57*, Museo Nacional Centro de Arte Reina Sofia, Madrid 1993.
30 Für eine intensivere Auseinandersetzung mit seinem Werk vgl. mein Buch *François Morellet*, Paris 1996.
31 Über diese Künstlerin vgl. den Ausst.Kat. *Vera Molnar*, Sammlung reConnaître, Musée de Grenoble, éditions de la Réunion des Musées Nationaux, Paris 2001, der sich vor allem auf den im Museum von Grenoble vorhandenen Fundus von Werken bezieht.

Von 1955 an erscheinen, angekündigt durch vielfache Vorstöße aus künstlerisch wie geografisch sehr unterschiedlichen Lagern, neue Tendenzen, die in den sechziger Jahren zu ihrer Entfaltung kommen werden. Die Hauptidee besteht darin, Bewegung auf plastische Weise zu vermitteln und sich auch mit Hilfe des Lichts auszudrücken: Es handelt sich um die Lichtkinetik, deren Vorläufer in den Schöpfungen von László Moholy-Nagy, Naum Gabo, Marcel Duchamp und Alexander Calder aus den zwanziger und dreißiger Jahren zu sehen sind, aber auch in Werken von Lucio Fontana am Ende der vierziger Jahre, und die vor allem durch die südamerikanischen Künstler der Gruppen »Arte Concreto – Invencíon« und »Madi« während der vierziger Jahre in Buenos Aires in den Mittelpunkt des Interesses gerückt wurde. Bewegliche Skulpturen, Bilder mit zerschnittener Leinwand, der Einsatz von künstlichem Licht, gegeneinander verschiebbare Elemente – Gyula Kosice, Carmelo Arden Quin und einige andere hatten für sich schon alles ausprobiert und ihre Arbeiten in Argentinien ausgestellt, ehe sie diese in Paris im »Salon des Réalités Nouvelles« zeigten. Vasarely seinerseits hatte schon sehr früh in der Linie der Experimente des Bauhauses versucht, kinetische Effekte zu produzieren. Er hatte außerdem die Idee gehabt, vier junge Künstler zusammenzubringen, die sich gerade in Paris niedergelassen hatten und deren Werke, in unterschiedlichen Galerien ausgestellt, seiner Meinung nach zusammenpassten: Es waren Yaacov Agam, Pol Bury, Jesús-Rafael Soto und Jean Tinguely. So fand 1955 in der Galerie Denise René die Ausstellung »Le Mouvement« statt, die sich als ungeheuer reich an Zukunftsperspektiven erweisen sollte.[32] Die Lichtkinetik, die zur »Optical Art« werden sollte, die »Op Art«, in Analogie zur »Pop Art« war in den sechziger Jahren geboren. Sie sollte sich in Europa und Amerika ausbreiten durch ihre Manifestationen in Stockholm, Eindhoven, Kassel, Bern, New York, aber nach wie vor mit ihrem Zentrum in Paris. Sie ging aus von Vasarely und Schöffer, der die Kybernetik einbrachte, von Soto, Agam und auf einer anderen Ebene von Bury und Tinguely, ebenso ab 1960 durch die G.R.A.V., »Groupe de Recherche d'Art Visuel«, einem Team von sechs Künstlern: Horacio Garcia-Rossi, Julio Le Parc, François Morellet, Francisco Sobrino, Joël Stein und Jean-Pierre Yvaral, die ihre Anstrengungen auf die kollektive und anonyme Arbeit konzentrierten und auf der Notwendigkeit insistierten, neue Kunstformen zu finden, die weniger subjektiv, dafür mehr experimenteller Art wären, wobei sie vor allem auf die Beteiligung des Betrachters setzten.[33] Die Lichtkinetik wird ein weltweites Phänomen werden, das bis zum Ende der sechziger Jahre seinen Einfluss auf die Architektur, die Innenarchitektur, das Design und die Mode ausüben wird.

Die Sammlung Ruppert legt von der Verschiedenheit und dem breiten Spektrum dieses Phänomens ein beeindruckendes Zeugnis ab durch ihre Bilder von Vasarely (Abb. S. 102, 103, 143) und die Skulptur von Schöffer (Abb. S. 161), die die Anfänge dieser Richtung illustrieren. Drei Teilnehmer der Ausstellung »Le Mouvement« sind hier außerdem vertreten: Yaacov Agam, ein Israeli, der durch die Kunst von Herbin geprägt ist und von dem hier ein Bild mit gemalten Lamellen gezeigt wird (Abb. S. 120), die der Komposition einen changierenden Effekt geben, je nachdem ob der Betrachter rechts oder links davon steht; Jesús-Rafael Soto (Abb. S. 159) aus Venezuela, der bei Mondrian und Malewitsch in die Schule gegangen ist und der sich bemüht, die Struktur einzig durch das Spiel einer optischen Täuschung in Bewegung zu bringen; und schließlich Pol Bury (Abb. S. 118), der Belgier, der, aus dem Surrealismus kommend, seinerseits eher auf das Mysterium rekurriert, das sich aus der langsamem Bewegung herleitet, der die Formen unmerklich verschiebt und dadurch neue Konfigurationen erzeugt. Alle insistieren auf der Transformation, der Instabilität, wie der Argentinier Julio Le Parc (Abb. S. 158) mit seinen permanent

32 Vgl. oben, Anm. 6, Ausst.Kat. 2001.
33 Über die G.R.A.V. vgl. den Katalog *Stratégies de participation, grav groupe de recherche d'art visuel,* Magasin, Grenoble 1998.

sich verändernden und in Silberglanz erstrahlenden Formen, Mitglied der G.R.A.V., wie auch der Spanier Francisco Sobrino (Abb. S. 157), dessen schiefe Ebenen sich unendlich ineinander spiegeln. Luis Tomasello seinerseits zeigt sich bemüht um die Reflexe der Farben, Carlos Cruz-Diez (Abb. S. 164) um ihre Mischungen.

Insgesamt ist die kinetische Kunst aus Paris in der Sammlung Ruppert umfassend vertreten. Sie findet im übrigen Entsprechungen in den Werken von Bridget Riley in Großbritannien, von Gianni Colombo in Mailand, von Gerhard von Graevenitz in Deutschland und Christian Megert in der Schweiz (Abb. S. 310/311, 297, 116, 119).

Der in bemerkenswerter Weise zusammengetragene Schatz an Werken der Franzosen ist in der Sammlung Ruppert mit einem Reichtum und einem Spektrum vorhanden wie in keiner vergleichbaren Sammlung der letzten 25 Jahre: weder in der von Manfred Wandel in Reutlingen, die inzwischen in die »Stiftung für konstruktive und konkrete Kunst« eingegangen ist, noch in der Sammlung Etzold in Mönchengladbach, noch in der Sammlung Würth in Künzelsau/Schwäbisch Hall, noch in der von Gottfried Honegger – Sybil Albers-Barrier in Mouans-Sartoux, die alle, obwohl sie auch homogen sind und viele große Ensembles besitzen, das Thema nicht mit der gleichen Konsequenz vertreten. Die Sammlung Ruppert findet auch nichts Vergleichbares in den französischen Museen, abgesehen für einzelne Aspekte in der Sammlung des »Musée National d'Art Moderne« im Centre Georges Pompidou[34], aber diese wurde bisher nie so ausgestellt, dass sie ein Ganzes zu repräsentieren scheint. Das gilt auch für das Museum von Grenoble[35], das in Bezug auf lichtkinetische Werke weniger reich bestückt ist: Auch da sind die Unterschiede spürbar. Die abstrakte Malerei und die konstruktive Kunst, beide vor 1914 entstanden und lange Zeit in einen Topf geworfen, haben das ganze 20. Jahrhundert lang existiert. Dabei entwickelten sie sich, differenzierten sich, veränderten sich, wozu keine andere Kunstform fähig war, weder der Kubismus noch der Surrealismus. Außerdem hat sich die konstruktive Kunst seit ihrem Ursprung, das heißt seit Mondrian, Malewitsch und dem Konstruktivismus, immer in direkter Beziehung zur Architektur und den angewandten Künsten befunden, die sie auch beeinflußt hat. Aus diesen Besonderheiten leiten sich wahrscheinlich ihre Kraft und ihre Autorität her sowie der Beweis, dass sie einer der grundlegenden Tendenzen entspricht, die der menschliche Geist in Form umzusetzen versucht. Von da leiten sich wohl auch die Sammlungen her, die die konstruktive Kunst ausgelöst hat wie jene von Peter C. Ruppert und seiner Frau Rosemarie, die mit Kenntnis, Methode und Gespür aufgebaut wurde. Ihre »Sammlung der konkreten Kunst«, wie sie sie tituliert haben, wird der Städtischen Galerie Würzburg ein neues Gesicht geben und dem Süden Deutschlands eine zusätzliche Chance auf dem Sektor der Kunst eröffnen.

34 Vgl. mein Buch *Art constructif* in der Sammlung Jalons, Centre Georges Pompidou, Paris 1992, das sich mit der Sammlung des Musée National d'Art Moderne beschäftigt und ausschließlich Abbildungen von Werken enthält, die dort vorhanden sind.
35 Vgl. den unter meiner Leitung entstandenen Katalog *L'art du XXe siècle, La collection du Musée de Grenoble*, Musée de Grenoble, éditions de la Réunion des Musées Nationaux, Paris 1994.

Am Ende dieser Arbeit möchte ich mich ganz besonders bei Jeanine Scaringella bedanken, die freundlicherweise die Schreibmaschinenfassung meines Manuskripts angefertigt hat, bei Laurence Zeiliger, der mir in der Bibliothek des Museums von Grenoble bei meinen Forschungen geholfen hat, und bei Marianne Le Pommeré, die das Ganze noch einmal Korrektur gelesen hat.

La collection de Peter C. Ruppert, entièrement dévolue à l'art constructif, est d'un grand intérêt en raison même de son principe et surtout parce qu'elle se concentre sur une période aujourd'hui moins connue que d'autres, plus ancienne ou plus récente : celle des années 50. Ni Mondrian ou Rodtchenko, ni Carl Andre ou Dan Flavin, mais Max Bill et Vasarely.

Tous les pays, les principaux foyers de 1945 à 1970, les tendances artistiques qui les ont illustrées, y sont représentés : l'Allemagne et les Pays-Bas, Paris et Zurich, l'art concret et le cinétisme, les meilleurs peintres et sculpteurs, souvent avec des groupes de plusieurs œuvres. L'ensemble est exceptionnel, qui se compose de plus de 245 peintures, reliefs et sculptures et a été donné à la prestigieuse ville de Wurtzbourg pour son nouveau musée, aujourd'hui installé dans un entrepôt réhabilité des bords du Main.

Dans cet ensemble, la part consacrée à la France se révèle de première importance par le nombre des œuvres qui la constituent et la qualité de leurs auteurs. Deux époques y sont illustrées : les années qui suivent la fin de la guerre jusqu'en 1960, où se côtoient des artistes français comme Jean Dewasne et étrangers tels que Günter Fruhtrunk, qui exposaient ensemble au Salon des Réalités Nouvelles et dans la galerie Denise René; la décennie suivante, qui commence en fait en 1955 et se trouve représentée par le cinétisme. On pourrait s'étonner de ce déploiement, tant il est connu que l'art constructif est aujourd'hui une affaire allemande, hollandaise ou suisse, celle des artistes et des institutions, comme elle l'est des collectionneurs.

C'est méconnaître l'extraordinaire foyer que Paris a représenté au cours de ces années-là : Rome oubliée, Berlin détruite, Londres à l'écart et New York balbutiante, la capitale française rayonne alors dans toutes les directions de tendances créatrices nouvelles et se trouve plus que jamais être un centre d'attraction pour les artistes du monde entier. L'art abstrait s'y déploie avec vigueur, emmené par Herbin et alors que de nouvelles expressions y font leur apparition, avec Soulages, Hartung, Mathieu, Schneider, Atlan ou de Staël, tandis que Bissière, Manessier, Hajdu ou Vieira da Silva empruntent un autre sillon.

Le terrain était particulièrement favorable, si l'on veut bien se souvenir que Kupka, Mondrian, Delaunay, Picabia, Léger ont créé leurs premières œuvres abstraites à Paris avant 1914, que cette ville a déjà été la capitale de l'art abstrait dans les années 30, quand y travaillaient Mondrian et Delaunay, Freundlich et Vantongerloo, Arp et Pevsner, Calder et Taeuber-Arp, bientôt rejoints par Domela et Kandinsky. Il faut avoir bien conscience que c'est en France qu'a été réalisée la plus extraordinaire création architecturale de l'art abstrait : l'Aubette à Strasbourg par Théo van Doesburg, Arp et Taeuber-Arp en 1927-1928[1]. Dix ans plus tard, Robert Delaunay concevait en 1937 avec Sonia Delaunay, Félix Aublet[2] et toute une équipe de peintres l'installation et la décoration du Pavillon du chemin de fer et de celui de l'air à l'Exposition internationale des Arts et Techniques de Paris, métamorphosant ces constructions, avec l'aide des architectes, en cathédrales de l'art abstrait.

Les galeries, les salons, les associations Cercle et Carré, Art Concret[3], Salon 1940, Abstraction-Création, Renaissance plastique[4] témoignent bien de cette activité jusqu'en 1939 sans équivalent dans le monde et qui reprendra de plus belle, la guerre finie.

1 Le décor de l'Aubette a disparu au milieu des années 30, sans avoir été totalement détruit. Il a été partiellement reconstitué à partir des éléments originaux encore subsistants qui ont été retrouvés. La salle de ciné-dancing de Théo van Doesburg a ainsi été entièrement restaurée dans les années 90 et peut aujourd'hui être visitée. Le programme de restauration qui devait permettre la réhabilitation de la salle de bal a malheureusement été interrompu par la municipalité de Strasbourg de laquelle il dépend.

2 On connaît mieux aujourd'hui le travail de Félix Aublet grâce au remarquable catalogue de son œuvre qui a été rédigé par Bruno Ely pour l'exposition qu'il a organisé à Aix-en-Provence en 2001 dans les musées de la ville.

3 On se reportera sur la fondation du groupe Art Concret, son historique et ses développements au catalogue rédigé sous ma direction de l'exposition « Art Concret, Espace de l'Art Concret », Château de Mouans-Sartoux, éditions de la Réunion des Musées Nationaux, Paris, 2000.

4 L'association Renaissance plastique, dont s'occupaient déjà Yvanhoé Rambosson et Frédo Sidès, a organisé en 1939 à la galerie Charpentier à Paris le premier salon intitulé « Réalités Nouvelles ».

5 Sur cet organisme, voir notamment l'étude très complète de Dominique Viéville, « Vous avez dit géométrique ? Le Salon des Réalités Nouvelles 1946-1957 », dans le catalogue de l'exposition « Paris-Paris 1937-1957 », Centre Georges Pompidou, Paris, 1981, p. 407. Véronique Wiesinger, « Le Salon des Réalités Nouvelles 1946-1991 », dans le catalogue *Abstraction en France et en Italie, 1945-1975. Autour de Jean Leppien*, Musées de Strasbourg, éditions de la Réunion des Musées Nationaux, Paris, 1999. Domitille d'Orgeval, « Le Salon des Réalités Nouvelles : pour et contre l'art concret », dans le catalogue *Art Concret, op. cit.*, 2000, cf. *supra*, note 3. Domitille d'Orgeval prépare actuellement sous ma direction une thèse de doctorat d'Etat à l'Université de Paris IV-Sorbonne sur le Salon des Réalités Nouvelles.

6 Sur la galerie Denise René, voir Catherine Millet, *Conversations avec Denise René*, Paris, 1991 et le catalogue de l'exposition *Denise René, l'intrépide. Une galerie dans l'aventure de l'art abstrait 1944-1978*, Centre Georges Pompidou, Paris, 2001.

7 C'est Jean Cassou lui-même, le directeur du Musée National d'Art Moderne, qui pouvait écrire à propos de Mondrian : « Il y a là tout un puritanisme agressif dont il serait vain de méconnaître l'attrait qu'il exerce de par le monde, mais dont les effets artistiques ne peuvent être que nuls, la nullité étant la fin où aboutit l'esprit lorsqu'il se résout à n'aspirer exclusivement qu'à lui-même. » (*Panorama des arts plastiques*, Paris, 1960, p. 508).

8 Avant les manifestations de la galerie Denise René dont les débuts sont hésitants, cette exposition, dont la préface du catalogue est sans doute due à Jean Gorin, présentait les œuvres d'Arp, Robert et Sonia Delaunay, Domela, Freundlich, Gorin, Herbin, Kandinsky, Magnelli, Mondrian, Pevsner, Taeuber-Arp, van Doesburg.

9 Sur George Koskas et son œuvre remarquable des années 50, voir le catalogue de la collection reConnaître : *George Koskas, peintures 1947-1959*, Musée de Grenoble, éditions de la Réunion des Musées Nationaux, Paris, 1998. Dans le même esprit, les travaux de Hora Damian, Albert Bitran, Nicolas Ionesco, Charles Maussion, André Énard devraient être réédités.

10 L'exposition a été organisée par Michel Seuphor et Louis Clayeux et était placée « sous les auspices du Musée de Grenoble, M. Andry Farcy étant conservateur ». Michel Seuphor publiera à la suite son livre *L'art abstrait, ses origines, ses premiers maîtres* (Editions Maeght, Paris, 1949 et seconde édition, 1950).

11 C'est déjà en 1936 qu'Alfred Barr avait organisé au Museum of Modern Art, New York, l'exposition retentissante « Cubism and Abstract Art », avec, sur la couverture du catalogue, un tableau de Malévitch. Les carences du Musée National d'Art Moderne étaient déjà bien ressenties au début des années 50 comme en témoigne l'article de Léon Degand : « Le Musée qui devrait être exemplaire : Le Musée d'Art Moderne de Paris », *Art d'aujourd'hui*, série 2, n° 1, Paris, octobre 1950.

12 Sur Edgard Pillet, voir le catalogue *Edgard Pillet*, collection reConnaître, Musée de Grenoble, éditions de la Réunion des Musées Nationaux, Paris, 2001.

En 1945 ont malheureusement disparu Mondrian, Kandinsky, Delaunay, Freundlich, Taeuber-Arp. Mais Kupka, Herbin, Vantongerloo, Sonia Delaunay, Pevsner, Arp, Béöthy, Magnelli, Domela sont toujours là et plus que jamais actifs, aux côtés de Del Marle, de Gorin et de quelques autres. De nouvelles générations voient le jour, avec les noms de Victor Vasarely, Jean Dewasne, Edgard Pillet, Georges Folmer, Aurélie Nemours, Berto Lardera, ainsi que ceux de Georges Koskas et de François Morellet, tandis que de nombreux artistes étrangers s'installent à Paris, en provenance de l'Allemagne comme Günter Fruhtrunk, de Scandinavie tels que Richard Mortensen, Olle Baertling, Robert Jacobsen, d'Amérique du Nord, ainsi Ellsworth Kelly, Jack Youngerman, Ralph Coburn, d'Amérique du Sud, Carmelo Arden Quin, que rejoindront Gyulia Kosice et Lydia Clark, plus tard d'Espagne, le groupe Equipo 57.

Un organisme va jouer un rôle essentiel : le Salon des Réalités Nouvelles[5], fondé en 1946 et qui se situe lui-même dans son intitulé, ses statuts et son manifeste, dans la filiation du constructivisme, de l'art concret et d'Abstraction-Création. Animé par Herbin et Del Marle, il est strictement dévolu à l'abstraction géométrique, mais les tendances qui s'y manifestent iront en se diversifiant. Lieu de présentation et de débats – au moment de l'accrochage, le passage de Herbin était autant attendu que redouté –, il accueille les artistes étrangers, suisses, italiens, allemands, néerlandais, britanniques, belges, scandinaves, islandais et de bien d'autres nations encore, qui trouvent là l'endroit où être reconnus. Le Salon des Réalités Nouvelles continuera d'exercer sa prééminence, y compris avec la publication des albums des Réalités Nouvelles, jusqu'en 1956 : à cette date, un changement s'opère avec l'élection d'un nouveau président, Robert Fontené, qui introduira des éléments qui casseront son originalité et lui feront perdre sa force et son élan.

Dans le même temps, les galeries contribuent de façon primordiale à l'essor de cet art géométrique, celle de Denise René[6] en tout premier lieu, fondée en 1944 et qui ne tarde pas à se spécialiser dans cette forme d'expression, en lui restant fidèle jusqu'à aujourd'hui. Elle exposera Vasarely et Dewasne, Herbin et Arp, mais aussi Mondrian, dont l'art ne suscitait à l'époque qu'une indifférence pouvant parfois aller jusqu'à l'hostilité de la part des responsables des musées français[7]. Il faut citer aussi les galeries René Drouin, laquelle organise dès 1945 une exposition intitulée « Art Concret »[8], Colette Allendy, qui montrera aussi bien Gorin, Nemours, Morellet qu'Yves Klein, Lydia Conti, qui publiera notamment en 1949 le livre d'Herbin *L'art non figuratif non objectif*, Arnaud, où Kelly suivra Koskas[9]. Quant à la galerie Maeght, elle saura avec l'exposition qu'elle organise en 1949, intitulée « Les premiers maîtres de l'art abstrait »[10], accomplir le rôle que n'était pas capable de tenir le Musée National d'Art Moderne[11], tandis que dans la suite des expositions « Les Mains éblouies » organisées par Louis Clayeux se succèdent les jeunes artistes.

Complément indispensable à ces activités, qui demandent à être vues sur place, les publications, qui vont assurer la diffusion de cet art, en particulier la revue *Art d'aujourd'hui*, qui commence à paraître en 1949 : elle est éditée par André Bloc, le créateur de la revue *Architecture d'aujourd'hui*, avec Edgard Pillet comme secrétaire général de rédaction[12]. Avec ses couvertures originales conçues par des artistes relevant de cette esthétique (ill. p. 131), ses articles historiques et d'actualité, ses numéros spéciaux, ses critiques et ses nombreuses illustrations, cette revue est véritablement l'organe de l'abstraction géométrique. La revue *Cimaise*, qui commence à paraître en 1952, éditée par la galerie Arnaud, viendra compléter ce panorama par une approche différente.

De nombreux critiques d'art, ainsi Michel Seuphor, lui-même aussi poète et artiste, Léon Degand, Frank Elgar, Roger van Gindertael, Julien Alvard, Pierre Guéguen ou encore Michel Ragon, des écrivains comme Marcel Brion, des universitaires, tels que Raymond Bayer, résolument « engagés » dans la promotion de l'art abstrait, trouvent dans ces publications, ainsi que, plus tard, dans les revues *L'Œil* et *Quadrum*, tout comme dans l'édition, la presse quotidienne (*Combat*) et hebdomadaire (*Les Lettres françaises*[13], *Arts*), l'occasion d'exprimer leurs idées, qu'un livre viendra magnifiquement appuyer en 1952 : *Témoignages pour l'art abstrait*, publié par Julien Alvard et Roger van Gindertael avec une introduction de Léon Degand[14].

En marge des ateliers de Fernand Léger et d'André Lhote qui sont des pépinières pour de nombreuses générations de peintres abstraits, deux artistes, Jean Dewasne et Edgard Pillet, se lanceront dans son enseignement, en ouvrant un atelier où ils organiseront exercices, séances de travail, rencontres, visites et conférences : l'Atelier d'art abstrait, qui fonctionnera de 1950 à 1952[15].

D'autres artistes, fidèles à l'idéal du De Stijl, du Bauhaus et du Constructivisme russe, voudront reprendre à leur compte le principe de la synthèse des arts[16]. C'est ainsi qu'ils créeront en 1951 le Groupe Espace[17], une émanation du Salon des Réalités Nouvelles et de la salle qui y était consacrée à l'architecture. Animé par André Bloc, Félix Del Marle, Jean Gorin, Servanes[18] et de nombreux autres artistes, le Groupe Espace rassemble des peintres, des sculpteurs et des architectes de tous les pays, qui prônent l'intégration des arts dans l'architecture. Une première illustration en est donnée sur le champ avec la réalisation des Usines Renault à Flins construites par Bernard Zehrfuss et dont la polychromie a été l'œuvre de Del Marle[19]. Un deuxième exemple sera apporté, toujours par Bernard Zehrfuss, par les bâtiments de l'imprimerie Mame à Tours, dont la polychromie est due à Edgard Pillet[20]. L'écho s'en fera sentir jusqu'au Vénézuela avec la construction de la Cité universitaire de Caracas par l'architecte Carlos Raúl Villanueva, qui fera notam-

13 Du moins jusqu'en 1947, date à laquelle cet hebdomadaire publié par le Parti communiste français et dirigé par Louis Aragon se rangera à la terrifiante et grotesque doctrine du réalisme-socialiste.

14 Editions de l'Architecture d'aujourd'hui, Boulogne, 1952. Les artistes qui y figurent sont : Arp, Béöthy, Bloc, Bozzolini, Calder, Chapoval, Sonia Delaunay, Del Marle, Dewasne, Deyrolle, Dias, Domela, Fleischmann, Gabo, Gilioli, Gorin, Herbin, Jacobsen, Lanskoy, Lardera, Leppien, Magnelli, Mortensen, Pevsner, Pillet, Poliakoff, Raymond, Reth, Schnabel, de Staël, Vasarely, Zeid.

15 14, rue de la Grande-Chaumière. Dans les travaux demandés aux élèves et dont Yaacov Agam a fait partie, figuraient par exemple la création d'une couverture pour la revue *Art d'aujourd'hui*.

16 Un numéro spécial de la revue *Art d'aujourd'hui* sera consacré à ce sujet : « Synthèse des arts », série 5, n°s 4-5, mai-juin 1954.

17 Sur le groupe Espace, cf. *supra*, note 5, l'étude de Dominique Viéville, *op.cit.*, Paris, 1981, et Marianne Le Pommeré, *L'œuvre de Jean Gorin*, Zurich, 1985, pp. 465-478.

18 Sur cette artiste trop méconnue, voir Domitille d'Orgeval, « A propos d'acquisitions du Musée de Grenoble, les constructions spatiales de Servanes : des éléments pour la synthèse des arts », *Revue du Louvre – La revue des Musées de France*, n° 3, Paris, juin 2001, p. 72 et suivante.

19 A ce sujet, voir le catalogue de l'exposition *Félix Del Marle*, collection reConnaître, Musée de Grenoble, éditions de la Réunion des Musées Nationaux, Paris, 200.

20 Sur cette réalisation, cf. *supra*, note 12.

21 Voir les articles de Léon Degand et Roger Bordier, « Essai d'intégration des arts au centre culturel de la Cité universitaire de Caracas », *Art d'aujourd'hui*, série 5, n° 6, Paris, septembre 1954, pp. 1-6. Certains artistes vénézuéliens qui y ont collaboré ont été des élèves de l'Atelier d'art abstrait.
22 Voir le numéro spécial des *Cahiers des Amis de l'art*, n° 11, Paris, 1947, dont le rédacteur en chef était Gaston Diehl, intitulé « Pour et contre l'art abstrait ». Le numéro spécial de la revue *Le Point*, intitulé *Art réaliste art abstrait*, Souillac/Mulhouse, 1954 avec des textes de Francis Jourdain et Léon Degand.
23 C'est dans ce contexte que l'on peut aussi replacer le magnifique livre de Karl Gerstner, *kalte Kunst ?*, Teufen, 1957 sur l'abstraction géométrique et en particulier l'art concret suisse.
24 Paris, 1950. Publié aux Editions de Beaune, ce petit ouvrage de 32 pages a paru à l'occasion de l'ouverture de l'Atelier d'art abstrait.
25 Paris, 1957.
26 Editions de l'Architecture d'aujourd'hui, Boulogne, 1956.
27 Parmi les artistes influencés directement par Herbin, citons Agam, Baertling, Claisse, Delahaut, Dewasne, Folmer, Fruhtrunk, Lhotellier, Mortensen, Nemours, Pillet, Tinguely, Vasarely, parmi beaucoup d'autres.
28 Cf. par exemple, le catalogue *Paris-Paris 1937-1957*, Centre Georges Pompidou, Paris, 1981, reprod. p. 437 et celui de l'exposition *Histoires de blanc et noir, Hommage à Aurélie Nemours*, Musée de Grenoble, éditions de la Réunion des Musées Nationaux, Paris, 1996, p. 141.

ment appel à Arp, Calder, Pevsner, Laurens, Vasarely, Bloc, Léger pour la décoration des principaux bâtiments et espaces de ce gigantesque complexe[21].

Une telle présence ne devait pas aller sans susciter des réactions et engendrer de nombreux débats, qui porteront sur l'opposition entre réalisme et abstraction[22], l'abstraction géométrique, d'un seul coup qualifiée d' « art froid »[23] et l'abstraction lyrique dont on n'a pas osé affirmer qu'ainsi elle serait « chaude ». La polémique a culminé avec la publication en 1951 du pamphlet de Charles Estienne *L'art abstrait est-il un académisme ?*[24], suivi quelques années plus tard de l'opuscule de Robert Rey, *Contre l'art abstrait*[25], écrit dans un esprit encore plus sectaire, auquel répondront notamment Pierre Guéguen, Gaston Diehl, Michel Ragon et à plusieurs reprises Léon Degand, notamment avec son livre *Langage et signification de la peinture*[26].

De toute cette effervescence, de toute cette diversité, qui font de Paris la capitale de l'art abstrait et plus particulièrement celle de l'abstraction géométrique, la collection Ruppert rend bien compte. Auguste Herbin, on l'a vu, était le chef de file et le modèle pour les autres[27]. Son tableau *Rare* de 1959 (ill. p. 147), qui appartient à sa dernière période, est exemplaire de la maîtrise qu'il a atteinte dans le rapport entre les formes et les couleurs depuis la création de son « alphabet plastique ». Cet équilibre et cette puissance, sans équivalent, permettent de comprendre son audience et le magistère qu'il a exercé. Comme Herbin, Jean Gorin, Alberto Magnelli, André Heurtaux et Marcelle Cahn étaient déjà actifs avant la guerre : ils continuent dans les années 50 leur évolution, comme le montre le relief de Jean Gorin (ill. p. 148), qui travaille sur le rapport des formes et des couleurs dans l'espace. *Silhouette projetée* de Magnelli témoigne en 1958 (ill. p. 287) des préoccupations de l'artiste toujours attentif aux contrastes de formes et à l'expression du rythme. Le tableau d'André Heurtaux, *Composition n° 23* de 1947 (ill. p. 146), est un chef d'œuvre d'harmonie dans le rapport entre les triangles au nombre de 5, les couleurs limitées à 3 dont le blanc et le rythme créé par les diagonales. Quant au tableau de Marcelle Cahn, qui a été exposé au Salon des Réalités Nouvelles, c'est l'œuvre majeure de sa période « blanche » avec lignes : *Trois triangles* de 1954 (ill. p. 156), qui a été souvent montré dans de grandes expositions[28], traduit bien la subtilité de la pensée de cette artiste dont le jeu des droites et des obliques, des surfaces et du dessin tout entier dévolu à l'expression du rythme n'appartient qu'à elle.

Les artistes de la première heure de la galerie Denise René sont ensuite très bien représentés : Jean Deyrolle, avec son tableau de 1950 encore figuratif, *La feuille* (ill. p. 286), témoin de son évolution vers l'abstraction qu'il pratiquera de façon toujours sensible. A l'opposé, *Nethe II* de Victor Vasarely (ill. p. 103), une magnifique composition sur les contrastes de formes et de lignes à partir de l'usage exclusif du noir et du blanc, aboutit à un résultat purement optique, tandis que *Lapidaire* de 1972 (ill. p. 143) montre l'évolution de l'artiste préoccupé par les questions de standardisation et de reproduction. L'art de Jean Dewasne est représenté par deux tableaux caractéristiques de la fin des années 50 et de 1966 (ill. p. 285), à la composition à la fois simple et complexe avec leurs réseaux et leurs faux entrelacs, leurs couleurs violentes et leur exécution de type industriel. Moins radicale, la peinture de Richard Mortensen, ici un tableau de 1955, *Caen* (ill. p. 291), joue sur un rythme simple de lignes brisées et de couleurs en aplat. Olle Baertling avec *Iruk* de 1958 (ill. p. 290) fait éclater son originalité : format monumental, vastes champs de couleur, rythme simple, qui permettent de dégager une formidable énergie. La sculpture de Robert Jacobsen, exécutée en 1950 en fer peint en noir (ill. p. 284), joue avec les lignes et les plats pour créer une structure puissante dans les

trois directions de l'espace, ce que veut obtenir également Nicolas Schöffer, un artiste d'origine hongroise installé à Paris dès 1936 : *Spatiodynamique 19-02* de 1953 (ill. p. 161), avec ses tiges de fer disposées exclusivement à la verticale, à l'horizontale et en profondeur, est l'occasion pour lui d'installer un réseau de lignes sur lesquelles viennent s'attacher des plans, dans la suite directe des constructions néoplastiques de Jean Gorin (ill. p. 148), qui montre bien son attirance pour les structures architecturales.

L'art de Günter Fruhtrunk est représenté de façon magistrale par 10 tableaux, propres à retracer l'évolution de ce peintre. Le premier, *Intervalle* de 1958-1959 (ill. p. 151), traduit bien l'influence directe, quasi littérale d'Herbin, qui a été, on le sait, considérable à cette époque. Les tableaux suivants montrent comment il s'en est détaché en simplifiant son langage et en privilégiant l'usage intensif des lignes parallèles : *Mathematik der Intuition* (ill. p. 152) présente un réseau de lignes parallèles plus ou moins épaisses, décalées à certains endroits, dont l'ordonnance se montre finalement proche des arrangements de Frank Kupka. *Émotion* de 1973 (ill. p. 46) voit se développer un champ de couleur disposé en oblique et bordé par des lignes parallèles d'épaisseur variée, qui lui donnent de la vitesse, quand *Gleichzeitigkeit* (ill. p. 153) met davantage l'accent sur les couleurs saturées grâce à l'usage de la peinture fluorescente.

Le tableau d'Equipo 57 (ill. p. 145), un groupe de peintres et sculpteurs espagnols en exil, Ángel Duarte, José Duarte, Juan Serrano et Agustín Ibarrola fondé en 1957 à Paris, témoigne bien de leur style fondé sur l'interdépendance des formes et les rapports de couleurs dans le plan, qui se souvient de l'art des entrelacs de l'Alhambra[29]. Quant à François Morellet[30], sa création est mise en valeur par trois œuvres de premier plan : tout d'abord *Répartition aléatoire de 40.000 carrés suivant les chiffres pairs et impairs d'un annuaire de téléphone 50 % gris 50 % jaune* (ill. p. 155), un tableau de 1962 de grand format faisant partie des travaux de l'artiste sur le hasard et le grand nombre : les éléments d'une couleur ou de l'autre sont répartis grâce à un tirage au sort dans une grille orthogonale, dans laquelle ils se trouvent à égalité en raison de leur multitude. Le résultat, ici très subtil grâce aux valeurs très rapprochées dans le clair de ces deux couleurs, débouche à la fois sur une composition sans limite et présente l'aspect d'une surface monochrome légèrement modulée. *2 trames 1° + 1° (maille 12,5 mm)* (ill. p. 154) appartient à l'ensemble des œuvres comportant des réseaux de lignes horizontales et verticales parallèles, superposés et en décalage, commencé en 1958 dans le but d'abolir l'idée même de la composition artistique et qui a été poursuivi notamment avec l'utilisation de grillages de type industriel, ce qui en renforce à la fois le côté impersonnel et brutal. L'idée consiste ici à créer une structure régulière, de lecture difficile, qui occupe toute la surface en ne créant aucun motif. La troisième œuvre, plus tardive, appartient à la suite des *Steel Lifes* (ill. p. 154) développée dans les années 90, dans laquelle l'artiste s'est surtout montré préoccupé par la place du tableau considéré comme forme sur le mur, celle-ci étant poursuivie, amplifiée, contrariée ou agressée par son cadre.

La peinture de Vera Molnar[31] (ill. p. 256), pionnière de l'art programmé et de l'utilisation de l'ordinateur, témoigne bien de ses recherches sur les permutations de la forme et l'instabilité qui en résulte, tandis que *L'angle noir* d'Aurélie Nemours, un tableau de 1981 (ill. p. 149), affirme au contraire la force de la stabilité avec sa composition frontale et l'architecture de son angle droit magnifiée par la couleur.

Dès 1955, annoncée par de multiples propositions venant d'horizons artistiques et géographiques très variés, apparaissent de nouvelles tendances qui vont s'épanouir dans les années 60. L'idée maîtresse consiste à traduire le mouvement de façon plastique et

29 Leurs premiers travaux montrent l'influence combinée de l'art d'Herbin et de celui de Mortensen. Sur ce point, voir le catalogue de l'exposition *Equipo 57*, Museo Nacional Centro de Arte Reina Sofia, Madrid, 1993.
30 Pour une approche plus détaillée de son œuvre, voir mon livre *François Morellet*, Paris, 1996.
31 Sur cette artiste, voir le catalogue de l'exposition *Vera Molnar*, collection reConnaître, Musée de Grenoble, éditions de la Réunion des Musées Nationaux, Paris, 2001, qui porte notamment sur le fonds d'œuvres réunis au Musée de Grenoble.

à s'exprimer aussi au moyen de la lumière : il s'agit du lumino-cinétisme, dont les antécédents peuvent être recherchés dans les créations de László Moholy-Nagy, Naum Gabo, Marcel Duchamp et Alexander Calder dans les années 20 et 30, de Lucio Fontana à la fin des années 40 et qui va se trouver notamment remis au premier plan des préoccupations par les artistes sud-américains des groupes Arte Concreto – Invencíon et Madi dans les années 40 à Buenos-Aires. Sculptures manipulables, tableaux avec châssis découpé, utilisation de la lumière artificielle, éléments mobiles les uns par rapport aux autres, Gyula Kosice, Carmelo Arden Quin et quelques autres ont déjà tout repris à leur compte, exposé, publié leur travaux en Argentine, avant de les montrer à Paris au Salon des Réalités Nouvelles. De son côté, Vasarely a cherché aussi très tôt, dans la lignée des expériences du Bauhaus, à obtenir des effets cinétiques. Il a de plus eu l'intuition de rassembler quatre jeunes artistes nouvellement installés à Paris et dont les œuvres, exposées dans des galeries distinctes, pouvaient selon lui être rapprochées : il s'agit de Yaacov Agam, de Pol Bury, de Jesús-Rafael Soto et de Jean Tinguely. Ainsi a eu lieu l'exposition *Le Mouvement*, en 1955 à la galerie Denise René, qui devait se révéler tellement riche de possibilités d'avenir[32]. Le lumino-cinétisme, qui allait devenir l' « optical art », l'Op Art même par analogie avec le Pop Art, dans les années 60, était né, pour se répandre en Europe et en Amérique, à travers des manifestations qui ont marqué Stockholm, Eindhoven, Cassel, Berne, New York, mais dont le principal foyer est resté Paris. Il a été animé par Vasarely, Schöffer qui y introduit la cybernétique, Soto, Agam et sur un autre registre par Bury et Tinguely, ainsi que, à partir de 1960, par le G.R.A.V., Groupe de Recherche d'Art Visuel, une équipe de six artistes, Horacio Garcia-Rossi, Julio Le Parc, François Morellet, Francisco Sobrino, Joël Stein et Jean-Pierre Yvaral, qui a fait porter son effort sur le travail collectif et anonyme et insisté sur la nécessité de trouver de nouvelles formes d'art, moins subjectives, plus expérimentales, en réclamant notamment la participation du spectateur[33]. Le lumino-cinétisme deviendra un phénomène mondial au point d'influencer jusqu'à la fin des années 60 l'architecture, la décoration, le design et la mode.

La collection Ruppert rend bien compte de la diversité et de l'ampleur de ce phénomène avec les tableaux de Vasarely (ill. p. 102, 103, 143) et la sculpture de Schöffer (ill. p. 161), qui en illustrent les prémices. Trois participants de l'exposition « Le Mouvement » y figurent ensuite : Yaacov Agam, un Israélien marqué par l'art de Herbin et qui est représenté ici par un tableau à lamelles peintes (ill. p. 120), qui permet à la composition de changer, suivant la position à gauche ou à droite de celui qui le regarde ; Jesús-Rafael Soto (ill. p. 159), du Venezuela, qui a retenu la leçon de Mondrian et de Malévitch et cherche à faire bouger la structure uniquement par un jeu d'illusion optique ; Pol Bury, le Belge (ill. p. 118), venu du monde surréaliste, qui insiste, quant à lui, plutôt sur le mystère engendré par le mouvement lent, qui déplace imperceptiblement les formes et crée de nouvelles configurations. Tous insistent sur la transformation, l'instabilité, comme Julio Le Parc (ill. p. 158), un Argentin, avec ses formes toujours changeantes et à l'éclat de vif argent, membre du G.R.A.V. comme l'Espagnol Francisco Sobrino (ill. p. 157), dont les plans en oblique se reflètent les uns dans les autres à l'infini. Luis Tomasello se montre de son côté préoccupé par le reflet de la couleur et Carlos Cruz-Diez (ill. p. 164) par son mélange.

L'ensemble d'art cinétique en provenance de Paris de la collection Ruppert est là aussi très représentatif, qui trouve d'ailleurs des correspondances dans les œuvres de Bridget Riley en Grande-Bretagne, de Gianni Colombo à Milan, de Gerhard von Graevenitz en Allemagne et de Christian Megert en Suisse (ills. p. 310/311, 297, 116, 119).

32 Cf. *supra*, note 6, le catalogue de l'exposition, *op. cit.*, 2001.
33 Sur le G.R.A.V., voir le catalogue, *Stratégies de participation, grav – groupe de recherche d'art visuel*, Magasin, Grenoble, 1998.

34 Voir mon livre *Art constructif* dans la collection Jalons, Centre Georges Pompidou, Paris, 1992, qui porte sur l'étude de la collection du Musée National d'Art Moderne et est illustré exclusivement par des œuvres qui y figurent.
35 Voir le catalogue publié sous ma direction *L'art du XXe siècle, La collection du Musée de Grenoble*, Musée de Grenoble, éditions de la Réunion des Musées Nationaux, Paris, 1994.

Au terme de cette étude, je souhaite remercier tout particulière Jeanine Scaringella, qui a bien voulu se charger de la dactylographie de mon manuscrit, Laurence Zeiliger, qui, à la Bibliothèque du Musée de Grenoble, m'a aidé dans mes recherches et Marianne Le Pommeré, qui a accepté de relire l'ensemble.

Remarquablement constitué, le fonds français de la collection Ruppert ne se retrouve finalement avec autant de force et de discernement dans aucune autre collection de même esprit constituée au cours des 25 dernières années : ni dans celle de Manfred Wandel à Reutlingen conservée dans la « Stiftung für konstruktive und konkrete Kunst », ni dans la collection Etzold à Mönchengladbach, ni dans la collection Würth à Schwäbisch Hall, ni dans celle de Gottfried Honegger – Sybil Albers-Barrier à Mouans-Sartoux, qui, tout en étant aussi homogènes et possédant de grands ensembles, n'illustrent pas ce propos avec autant de conséquence. La collection Ruppert ne trouve pas non plus d'équivalent dans les musées français, sauf pour certains de ses aspects dans la collection du Musée National d'Art Moderne au Centre Georges Pompidou[34], mais celle-ci n'est jamais présentée de telle sorte qu'elle apparaisse constituer un ensemble, ni dans celle du Musée de Grenoble[35], moins riche en œuvres lumino-cinétiques : là-aussi les différences sont sensibles.

La peinture abstraite et l'art constructif, nés avant 1914 et pendant longtemps confondus, ont traversé tout le XXe siècle, en se développant, en se diversifiant, en se métamorphosant, ce qu'aucune autre forme d'art, ni le cubisme, ni le surréalisme n'ont engendré. De plus l'art constructif depuis l'origine, c'est-à-dire depuis Mondrian, Malévitch et le constructivisme, s'est trouvé en rapport direct avec l'architecture et les arts appliqués qu'il a influencés. De ces particularités, vient sans doute sa force et son évidence, et la preuve qu'il correspond à l'une des tendances profondes que l'esprit humain cherche à traduire au moyen de la forme. De là aussi les collections que l'art constructif a suscitées, comme celle réunie avec science, méthode et sensibilité par Peter C. Ruppert et son épouse Rosemarie. Leur collection d' « art concret », comme ils l'ont intitulée, va donner une nouvelle physionomie à la Galerie municipale de Wurtzbourg et constituer une chance de plus sur le plan artistique pour l'Allemagne du Sud.

Capital: Paris

Serge Lemoine

The Peter C. Ruppert Collection, which is wholly devoted to Concrete Art, is of great interest by virtue of its founding principle, but also and above all because it focuses on a period that is now less well known than others that are both older and more recent – i.e., the 1950s. Neither Mondrian nor Rodchenko, neither Carl Andre nor Dan Flavin, but Max Bill and Vasarely.

Every country, the main artistic centres from 1945 to 1970 and the tendencies that developed there – they are all represented: Germany and the Netherlands, Paris and Zurich, Concrete Art and Kinetic Art, the best painters and sculptors, often with several works. This remarkable ensemble of some 245 paintings, reliefs and sculptures has been donated to the prestigious town of Würzburg for its new museum, housed in a rehabilitated warehouse on the banks of the Main.

France occupies a leading position in this collection in terms of both the number of works and the quality of its artists. Two overlapping periods are illustrated here: the postwar years up to 1960, with French figures like Jean Dewasne and others such as Günter Fruhtrunk, both of whom exhibited at the "Salon des Réalités Nouvelles" and at the Galerie Denise René, and the "following decade," which in fact begin in 1955, and is represented by kinetic art. All of which might comes as something of a surprise nowadays, when constructive art is considered a speciality not only of German, Dutch and Swiss artists, but also of those countries' institutions and collectors.

But that is to forget the importance of Paris as an artistic centre during the period in question. Rome was forgotten, Berlin destroyed, London marginal and New York still emerging, leaving the French capital as the international epicentre of new creative tendencies and, more than ever, a magnet for artists from all over the world. Abstraction was vigorous, with the dominant figure of Herbin and new expressive modes represented by Soulages, Hartung, Mathieu, Schneider, Atlan and de Staël, while Bissière, Manessier, Hajdu and Vieira da Silva were exploring yet other directions.

The context was a particularly conducive one. Paris, after all, was where Kupka, Mondrian, Delaunay, Picabia and Léger all created their first abstract works before 1914, and the city had been the capital of abstract art in the 1930s, when Mondrian and Delaunay, Freundlich and Vantongerloo, Arp and Pevsner, Calder and Taeuber-Arp were all working there, soon to be joined by Domela and Kandinsky. And we should bear in mind that the most extraordinary architectural application of abstract art, the Aubette building in Strasbourg, had been accomplished in France by Theo van Doesburg, Hans Arp and Sophie Taeuber-Arp in 1927-28.[1]

Ten years later, Robert Delaunay along with Sonia Delaunay, Félix Aublet [2] and a whole team of painters conceived the installation and decoration of the Rail and Air pavilions at the 1937 "Exposition Internationale des Arts et Techniques" in Paris, working with architects to turn these constructions into true cathedrals of abstract art.

Galleries, fairs and the activities of the groups "Cercle et Carré," "Art Concret,"[3] "Salon 1940," "Abstraction-Création" and "Renaissance Plastique"[4] all partook of an intensely active scene unmatched anywhere else in the world, and which recovered all its old dynamism with the end of the war.

1 The decoration of l'Aubette was partially destroyed in the 1930s, then partially recreated on the basis of the original elements that had been recuperated. Theo van Doesburg's "Ciné-bal" (cinema/dance hall) section was thus wholly restored in the 1990s and is now open to visitors. Sadly, restoration work on the dance hall has been frozen by Strasbourg city council.
2 The work of Félix Aublet is now better known thanks to the remarkable catalogue produced by Bruno Ely to accompany the exhibition he organised at various spaces in Aix-en-Provence in 2001.
3 For the background, foundation and history of the "Art Concret" group, see the catalogue I edited for the exhibition "Art Concret, Espace de l'Art Concret," (Paris: Château de Mouans-Sartoux/Editions de la Réunion des Musées Nationaux, 2000).
4 In 1939, "Renaissance Plastique," an association run even then by Yvanhoé Rambosson and Frédo Sidès, organised the first "Réalités Nouvelles" show at the Galerie Charpentier in Paris.

5 On the "Salon des Réalités Nouvelles," see Dominique Viéville's exhaustive study, "Vous avez dit géométrique? Le Salon des Réalités Nouvelles 1946-1957," in the exhibition catalogue *Paris-Paris 1937-1957*, (Paris: Centre Georges Pompidou, 1981), p. 407; Véronique Wiesinger, "Le Salon des Réalités Nouvelles 1946-1991," in the exhibition catalogue *Abstraction en France and en Italie, 1945-1975. Autour de Jean Leppien*, (Paris: Musées de Strasbourg/Réunion des Musées Nationaux, 1999); Domitille d'Orgeval, "Le Salon des Réalités Nouvelles: pour et contre l'art concret," in the catalogue *Art Concret*, op. cit., cf. supra, note 3. Domitille d'Orgeval is currently preparing a doctoral thesis on the "Salon des Réalités Nouvelles" under my supervision at the Université de Paris IV-Sorbonne.

6 On the Galerie Denise René, see Catherine Millet, *Conversations avec Denise René*, (Paris, 1991) and the exhibition catalogue *Denise René, l'intrépide. Une galerie dans l'aventure de l'art abstrait 1944-1978*, (Paris: Centre Georges Pompidou, 2001).

7 No less a figure than Jean Cassou, director of the Musée National d'Art Moderne, wrote of Mondrian that "Here we find a kind of aggressive Puritanism whose attraction throughout the world it would be vain to deny, but whose artistic effects can only be null, nullity being the terminus where the mind ends up when it sets out to aspire solely to itself." (*Panorama des arts plastiques*, [Paris, 1960], p. 508).

8 Before the events at the Galerie Denise René, which made a hesitant start, this exhibition, with a catalogue prefaced by Jean Gorin, presented works by Arp, Robert and Sonia Delaunay, Domela, Freundlich, Gorin, Herbin, Kandinsky, Magnelli, Mondrian, Pevsner, Taeuber-Arp and Van Doesburg.

9 On Georges Koskas and his remarkable work of the 1950s, see the catalogue of the reConnaître Collection: *Georges Koskas, peintures 1947-1959*, (Paris: Musée de Grenoble/Réunion des Musées Nationaux, 1998). The work of kindred spirits such as Hora Damian, Albert Bitran, Nicolas Ionesco, Charles Maussion and André Énard also merits a reassessment.

10 The exhibition was organised by Michel Seuphor and Louis Clayeux and placed "under the auspices of the Musée de Grenoble, Mr Andry Farcy being the curator." Michel Seuphor later published his book *L'art abstrait, ses origines, ses premiers maîtres* (Paris: Editions Maeght, 1949 [second edition: 1950]).

11 At the Museum of Modern Art, New York, Alfred Barr organised his milestone exhibition "Cubism and Abstract Art" back in 1936. Its catalogue cover featured a Malevich painting. The failings of the Musée National d'Art Moderne were already strongly felt by the early 1950s, as attested by Léon Degand's article, "Le Musée qui devrait être exemplaire: Le Musée d'Art Moderne de Paris," Paris: *Art d'aujourd'hui*, second series, no. 1, October 1950.

12 On Edgard Pillet, see the *Edgard Pillet* catalogue, reConnaître Collection, (Paris: Musée de Grenoble/Réunion des Musées Nationaux, 2001).

By 1945, sadly, Mondrian, Kandinsky, Delaunay, Freundlich and Taeuber-Arp were no longer there. But Kupka, Herbin, Vantongerloo, Sonia Delaunay, Pevsner, Arp, Beöthy, Magnelli and Domela were still present and more active than ever alongside Del Marle, Gorin and others. A new generation was emerging, represented by figures such as Victor Vasarely, Jean Dewasne, Edgard Pillet, Georges Folmer, Aurélie Nemours and Berto Lardera, or Georges Koskas and François Morellet. At the same time, large numbers of artists were coming to Paris from abroad, such as Günter Fruhtrunk from Germany, Richard Mortensen, Olle Baertling and Robert Jacobsen from Scandinavia, Ellsworth Kelly, Jack Youngerman and Ralph Coburn from North America, Carmelo Arden Quin (later joined by Gyulia Kosice and Lydia Clark) from South America, and, some time afterwards, the "Equipo 57" group from Spain.

One organisation that was to play a key role in all this was the "Salon des Réalités Nouvelles,"[5] founded in 1946. Working, as its name, organisation and manifesto all indicated, from the heritage of Constructivism, Concrete Art and "Abstraction-Création," it was led by Herbin and Del Marle. Although resolutely dedicated to geometrical abstraction, it would come to represent a growing variety of tendencies. A foyer for presentation and debate where Herbin's judgement on group hangings was as eagerly awaited as it was feared, it provided a base and source of recognition for artists from Switzerland, Italy, Germany, the Netherlands, Britain, Belgium, Scandinavia (including Iceland) and many other nations. The "Salon des Réalités Nouvelles" retained its eminence, notably through the publication of its "Réalités Nouvelles" books, until 1956. That was when a change occurred with the election of a new president, Robert Fontené. He introduced elements that undermined the Salon's originality and caused it to lose its vigour and dynamism.

At the same time, galleries made a vital contribution to the rise of this geometric art. Foremost among them was the one founded by Denise René in 1944,[6] which quickly specialised in this form of expression which it has continued to support through to the present. It exhibited Vasarely and Dewasne, Herbin and Arp, but also Mondrian, whose work at the time met with indifference if not outright hostility from curators at French museums.[7] Other galleries worthy of mention are those of René Drouin, who organised an "Art Concret" exhibition in 1945;[8] Colette Allendy, who exhibited Gorin, Nemours and Morellet, as well as Yves Klein; Lydia Conti, who in 1949 published Herbin's book *L'art non figuratif non objectif*; and Arnaud, where a Kelly show followed one by Koskas.[9] As for the Galerie Maeght, its 1949 exhibition "Les premiers maîtres de l'art abstrait"[10] saw it take up the role that the Musée National d'Art Moderne seemed incapable of playing,[11] while Louis Clayeux provided a platform for numerous young artists with his series of shows entitled "Les Mains éblouies."

As a vital complement to these activities, which of course needed to be experienced on site, there were publications that helped to spread awareness of this art, notably *Art d'aujourd'hui*, which started coming out in 1949 and was published by André Bloc, founder of the journal *Architecture d'aujourd'hui*, with Edgard Pillet as editor in chief.[12] With its distinctive covers designed by artists representative of the aesthetic (ill. p. 131), its mixture of historical and contemporary subjects, its special issues, reviews and copious illustrations, it was very much the house journal of geometrical abstraction. In 1952 this panorama would be rounded out when the Galerie Arnaud started publishing *Cimaise*, which introduced a new approach.

Critics such as Michel Seuphor (who was also a poet and artist), Léon Degand, Frank Elgar, Roger van Gindertael, Julien Alvard, Pierre Guéguen and Michel Ragon, as well as writers like Marcel Brion and academics such as Raymond Bayer, all strongly committed to abstract

13 Or at least they were until 1947, which is when this weekly run by the French Communist Party and edited by Louis Aragon converted to the terrifying and grotesque doctrine of socialist realism.

14 Editions de l'Architecture d'aujourd'hui, Boulogne, 1952. The featured artists are: Arp, Beöthy, Bloc, Bozzolini, Calder, Chapoval, Sonia Delaunay, Del Marle, Dewasne, Deyrolle, Dias, Domela, Fleischmann, Gabo, Gilioli, Gorin, Herbin, Jacobsen, Lanskoy, Lardera, Leppien, Magnelli, Mortensen, Pevsner, Pillet, Polia-koff, Raymond, Reth, Schnabel, de Staël, Vasarely, Zeid.

15 14, Rue de la Grande-Chaumière. One of the projects set for its students, among them Yaacov Agam, was designing a cover for Art d'aujourd'hui.

16 In 1954 Art d'aujourd'hui brought out a special "Synthesis of the Arts" issue. Fifth series, nos. 4-5, May-June 1954.

17 On "Espace" group, cf. supra note 5, the study by Dominique Viéville, op. cit., Paris, 1981, and Marianne Le Pommeré, L'œuvre de Jean Gorin, (Zurich, 1985), pp. 465-478.

18 On this seriously underrated artist, see Domitille d'Orgeval, "A propos d'acquisitions du Musée de Grenoble, les constructions spatiales de Servanes: des éléments pour la synthèse des arts," Paris: Revue du Louvre – La revue des Musées de France, no. 3, June 2001, pp. 72f.

19 On this, see the exhibition catalogue Félix Del Marle, reConnaître Collection, (Paris, Musée de Grenoble/Réunion des Musées Nationaux, 2000).

20 On this building, cf. supra, note 12.

21 See the articles by Léon Degand and Roger Bordier, "Essai d'intégration des arts au centre culturel de la Cité universitaire de Caracas," Paris: Art d'aujourd'hui, fifth series, no. 6, September 1954, pp. 1-6. A number of the Venezuelan artists who worked on this projects had been students at the "Atelier d'Art Abstrait."

22 See the special issue of Cahiers des Amis de l'art, Paris: no. 11, 1947, edited by Gaston Diehl, entitled "Pour et contre l'art abstrait," and the special issue of the journal Le Point, "Art réaliste art abstrait," Souillac/Mulhouse, 1954, with texts by Francis Jourdain and Léon Degand.

23 This is the context in which we need to consider Karl Gerstner's superb book on geometrical abstraction and, in particular, Swiss Concrete Art, kalte Kunst? (Teufen, 1957).

24 Paris, 1950. This short 32-page book was published by Les Editions de Beaune to coincide with the opening of the "Atelier d'Art Abstrait."

25 Paris, 1957.

26 Editions de l'Architecture d'aujourd'hui, Boulogne, 1956.

27 Among the many artists directly influenced by Herbin, we can mention Agam, Baertling, Claisse, Delahaut, Dewasne, Folmer, Fruhtrunk, Lhotellier, Mortensen, Nemours, Pillet, Tinguely and Vasarely.

28 Cf. for example, the catalogues Paris-Paris 1937-1957, (Paris: Centre Georges Pompidou, 1981), reprod. p. 437, and Histoires de blanc et noir, Hommage à Aurélie Nemours, (Paris: Musée de Grenoble/Réunion des Musées Nationaux, 1996), p. 141.

art, were able to express their ideas in these publications as well as, later, in *L'Œil* and *Quadrum*, in books, and in the daily (*Combat*) and weekly (*Les Lettres françaises*,[13] *Arts*) newspapers. These were superbly backed up by *Témoignages pour l'art abstrait*, published by Julien Alvard and Roger van Gindertael with an introduction by Léon Degand.[14]

Around the studios of Fernand Léger and André Lhote, which functioned as real nurseries for new generations of abstract painters, the artists Jean Dewasne and Edgard Pillet went into teaching and opened a studio where they organised exercises, work sessions, talks and debates. This "Atelier d'art abstrait" ran from 1950 to 1952.[15]

Keeping faith with the ideals of De Stijl, the Bauhaus and Russian Constructivism, other artists set about attempting to establish their own synthesis of the arts.[16] Hence, in 1951, the creation of the "Groupe Espace,"[17] an emanation of the "Salon des Réalités Nouvelles" and its architecture room. Organised by André Bloc, Félix Del Marle, Jean Gorin, Servanes[18] and many other artists, the "Groupe Espace" was an international group of painters, sculptors and architects who believed in integrating art into architecture. The first practical application of this idea came with the Renault factory at Flins, built by the architect Bernard Zehrfuss with a polychrome design by Del Marle.[19] The second, again designed by Zehrfuss, were the buildings for the Mame print works at Tours with polychrome work by Edgard Pillet.[20] These ideas were to reach as far afield as Venezuela, where, for the construction of the huge university campus in Caracas, the architect Carlos Raúl Villanueva enlisted the talents of Arp, Calder, Pevsner, Laurens, Vasarely, Bloc and Léger to decorate the main buildings and spaces.[21]

This prominence inevitably prompted counter reactions and debates that set abstraction against realism, or a now purportedly "cold" geometrical abstraction[22] against lyrical abstraction that no one quite dared to claim as being "hot."[23] The polemics reached their peak in 1951 with Charles Estienne's pamphlet *L'art abstrait est-il un académisme?*,[24] followed a few years later by Robert Rey's short book, *Contre l'art abstrait*,[25] written in an even more sectarian spirit. Ripostes came, notably, from Pierre Guéguen, Gaston Diehl, Michel Ragon and Léon Degand, whose publications included the book *Langage and signification de la peinture*.[26]

All this effervescence and diversity, which made Paris the capital of abstract art and, more particularly, of geometrical abstraction, is vividly reflected in the Ruppert Collection. Auguste Herbin was, as we have seen, the dominant figure and a model for the others.[27] His painting here, *Rare*, 1959, is from his late period (Ill. p. 147), and exemplifies the mastery he had achieved in playing off colours and forms since developing his "visual alphabet." The unique balance and power he thus achieved help us understand his impact and powerful influence. Like Herbin, Jean Gorin, Alberto Magnelli, André Heurtaux and Marcelle Cahn had all been active before the war. They continued to develop after it, too, as is shown by Jean Gorin's relief (Ill. p. 148), which works on the relationship between forms and colours in space. Magnelli's *Projected Silhouette*, 1958 (Ill. p. 287), reflects this artist's ongoing concern with contrasting forms and the play of rhythm. André Heurtaux's painting, *Composition n° 23* from 1947 (Ill. p. 146), is a masterpiece of harmony in the way it combines its five triangles with its colours – limited to three, white included – and the rhythm created by the diagonals. As for Marcelle Cahn's painting, *Three triangles*, 1954 (Ill. p. 156), which was exhibited at the "Salon des Réalités Nouvelles" and has been seen in many major exhibitions,[28] it is the masterwork of her "white with lines" period and shows the intellectual subtlety of this artist with her unique interplay of straight and diagonal lines and surfaces and rhythmic approach to the overall design.

The artists involved in the early days of the Galerie Denise René are also well represented. A painting by Jean Deyrolle from 1950, *The leaf* (Ill. p. 286), is figurative but indicates his evolution towards a form of abstraction that in his hands would always take a sensuous approach. In contrast, *Nethe II*, 1956-59, by Victor Vasarely (Ill. p. 103), a magnificent composition based on contrasts between forms and lines, and using solely black and white, is purely optical in its effects, while *Lapidary* from 1972 (Ill. p. 143) shows the effect of his concern with questions of standardisation and reproduction. The art of Jean Dewasne is represented by two characteristic paintings from the late 1950s and from 1966 (Ills. p. 285), which, in terms of composition, are both simple and complex with their grids and false interlacings, their violent colours and their industrial-style finish. Less radical, the painting of Richard Mortensen – here, a work from 1955, *Caen* (Ill. p. 291) – plays on the simple rhythm of broken lines and zones of colour. Olle Baertling's *Iruk*, from 1958 (Ill. p. 290), is boldly original with its monumental format, broad fields of colour and simple rhythm, all of which give off a tremendous sense of energy. The sculpture by Robert Jacobsen, made in 1950 in iron with black paint (Ill. p. 284), plays on lines and flat surfaces to create a powerful structure moving in all three spatial directions, an effect also sought by Nicolas Schöffer, a Hungarian-born artist who came to Paris in 1936: with its iron rods set vertically, horizontally and into the depth, his 1953 *Spatiodynamic Sculpture 19-02* (Ill. p. 161) sets up a grid of lines to which flat surfaces have been attached very much in the lineage of Jean Gorin's neoplastic constructions (Ill. p. 148), clearly evincing his interest in architectural structures.

The art of Günter Fruhtrunk is superbly represented by ten works, enough to afford an overall vision of this painter's development. The first, *Intervals*, from 1958/59 (Ill. p. 151), clearly reveals the direct, almost literal influence of Herbin, which, as we know, was particularly powerful at this time. The subsequent paintings show how he moved away from this by simplifying his language, putting the emphasis on the use of parallel lines. *Mathematics of intuition* (Ill. p. 152) presents a network of parallel lines, their thickness varying from one area to another, and in some areas at odd angles, whose order is ultimately redolent of the compositions of Frantisek Kupka. *Emotion*, from 1973 (Ill. p. 46), shows an obliquely placed field of colour whose extent is endowed with an element of speed by the parallel lines of varying thickness along its edges, whereas *Simultaneity* (Ill. p. 153) puts the emphasis more on saturated colours through its use of fluorescent paint.

The painting by the group of exiled Spanish painters who went by the name of "Equipo 57" (Ángel Duarte, José Duarte, Juan Serrano and Agustín Ibarrola), named after the year of its formation in Paris, is a good example of their style, (Ill. p. 145), based as this was on the interdependence of forms and the relations between the colours in the picture plane, and recalls the interlacing patterns of the Alhambra.[29] As for François Morellet,[30] his art is admirably represented by three outstanding pieces: to begin with, *Random distribution of 40,000 squares, following the even and uneven numbers of a phone book, 50 % grey, 50 % yellow* (Ill. p. 155), is a large-format piece from 1962 reflecting the artist's work on chance and quantity: equal numbers of squares in each of the two colours are arranged in an orthogonal grid in accordance with randomly drawn numbers. The result, which is very subtle here because of the proximity of the two colours' values in their lighter tones, is both a potentially unlimited composition and what looks like a subtly modulated monochrome surface. *2 wefts – 1° + 1° (stitch # 12,5 mm)* (Ill. p. 154) belongs to the set of works comprising grids of parallel horizontal and vertical lines, both superimposed and apart. This was begun in 1958 with the aim of abolishing the very idea of artistic composition, and was developed,

29 Their early work betrays the combined influence of Herbin and Mortensen. On this point, see the exhibition catalogue *Equipo 57*, (Madrid: Museo Nacional – Centro de Arte Reina Sofia, 1993).
30 For a more detailed approach to his work, see my book *François Morellet*, (Paris, 1996).

notably, with the use of industrial-type grids, thus reinforcing the impersonal and brutal aspect of this work. The idea here is to create a regular structure that is hard to interpret, one that fills the entire surface without creating any motifs. The third work (Ill. p. 154) is a later piece from the *Steel Lifes* series of the 1990s, when the artist was concerned above all with the place of the picture-support considered as a form on the wall extended, amplified, contradicted or aggressed by its frame.

The painting by Vera Molnar[31] (Ill. p. 256), a pioneer of computer-based programmed art, gives a good idea of his research into the permutation of form and the resulting instability, whereas Aurélie Nemours' *Black angle*, a painting from 1981 (Ill. p. 149), asserts the strength of stability by means of its frontal composition and the architecture of its right angle magnified by colour.

As of 1955, a multiplicity of propositions coming from a great diversity of artistic and geographical horizons announced the coming of the new tendencies that would flourish in the 1960s. The central idea was to translate movement into visual terms and to use light as an expressive medium. This was lumino-kinetic art, the harbingers of which can be found in the work of László Moholy-Nagy, Naum Gabo, Marcel Duchamp and Alexander Calder in the 1920s and 1930s, and of Lucio Fontana in the late 1940s. This was the period when such work was brought back to the forefront of artistic concerns by the members of the South American groups "Arte Concreto – Invencíon" and "Madi" in Buenos-Aires. Manipulable sculptures, paintings with cut-away frames, the use of artificial light, the mobility of the respective elements in relation to one another – these ideas had were taken up there by Gyula Kosice, Carmelo Arden Quin and a few others, who exhibited and published their works in Argentina before coming to Paris to show them at the "Salon des Réalités Nouvelles." For his part, Vasarely displayed an early interest in kinetic effects, following up the experiments of the Bauhaus. He also had the intelligence to bring together four artists who had just come to Paris and were exhibiting in different galleries, but whose works, as he saw it, had affinities: Yaacov Agam, Pol Bury, Jesús-Rafael Soto and Jean Tinguely. The result was the exhibition "Le Mouvement," held in 1955 at the Galerie Denise René, which was to prove a rich glimpse of future developments.[32] It marked the birth of lumino-kineticism, which was to become "Optical Art," or in the 1960s, by analogy with "Pop Art," "Op Art." It would spread through Europe and America via a series of important exhibitions in Stockholm, Eindhoven, Kassel, Bern and New York. However, Paris remained the most important centre. Its proponents were Vasarely, Schöffer – who introduced cybernetics, Soto, Agam and, in another register, Bury and Tinguely as well as, starting in 1960, G.R.A.V., the "Groupe de Recherche d'Art Visuel." Comprising the artists Horacio Garcia-Rossi, Julio Le Parc, François Morellet, Francisco Sobrino, Joël Stein and Jean-Pierre Yvaral, GRAV put the emphasis on collective work and anonymity, arguing the need to find new forms of art that were less subjective and more experimental and that encouraged viewer participation.[33] Lumino-kineticism became a global phenomenon, one whose influence continued to be felt in architecture, decoration, design and fashion through to the end of the 1960s.

The Ruppert Collection faithfully reflects the diversity and magnitude of this phenomenon. Its beginnings are illustrated by the Vasarely paintings (Ills. pp. 102, 103, 143) and a sculpture by Schöffer (Ill. p. 161). Next come three of the artists featured in the exhibition "Le Mouvement": Yaacov Agam, an Israeli influenced by the work of Herbin, represented here by a work made from painted strips of metal (Ill. p. 120), whose composition seems to change, depending on whether it is seen from the left or the right; Jesús-Rafael Soto (Ill. p. 159), from Venezuela, who had learned from Mondrian and Malevich and sought to make his

31 On this artist, see the exhibition catalogue *Vera Molnar*, reConnaître Collection, (Paris: Musée de Grenoble/Réunion des Musées Nationaux, 2001), which, among other things, discusses the works held at the Musée de Grenoble.
32 Cf. the catalogue quoted in note 6, *Denise René, l'intrépide.*
33 On G.R.A.V., see the catalogue, *Stratégies de parti-cipation, grav – groupe de recherche d'art visuel*, (Grenoble: Le Magasin, 1998).

structures move solely by the effect of optical illusion; and the Belgian artist, Pol Bury (Ill. p. 118), who came from the world of Surrealism and who emphasised the mystery engendered by slow movement, organising the slow displacement of forms to create new configurations. All these artists emphasised transformation and instability, as did Julio Le Parc (Ill. p. 158), an Argentinean member of G.R.A.V., with his constantly changing, silvery forms, or the Spaniard Francisco Sobrino (Ill. p. 157), whose oblique planes reflect one another ad infinitum. As for Luis Tomasello, his work evinced a concern with reflections/highlights of colour, while Carlos Cruz-Diez (Ill. p. 164) concentrated on mixtures.

Again, the made-in-Paris kinetic art from the Ruppert Collection is highly representative. We find echoes of this work in pieces by Bridget Riley (Great Britain), Gianni Colombo (Italy), Gerhard von Graevenitz (Germany) and Christian Megert (Switzerland) (Ills. pp. 310/311, 297, 116, 119).

The strength and discernment of the Ruppert Collection's splendidly assembled French holdings are unrivalled by any other collection put together in the same spirit over the last 25 years, be it that of Manfred Wandel in Reutlingen, and kept at the "Stiftung für Konstruktive und Konkrete Kunst," or the Etzold Collection, Mönchengladbach, the Würth Collection in Künzelsau/Schwäbisch Hall, or, again, the Gottfried Honegger – Sybil Albers-Barrier Collection at Mouans-Sartoux. These collections may be just as homogenous and include major ensembles, but they do not illustrate the theme as searchingly. Nor can we find anything equivalent to the Ruppert Collection in French museums, except, in certain regards, at the Musée National d'Art Moderne, Centre Georges Pompidou,[34] although there the works are never presented as a meaningful ensemble. As for the Musée de Grenoble,[35] which is not so rich in lumino-kinetic works, there too the differences are considerable.

Abstract painting and constructive art came into existence before 1914. For many years they were taken as one and the same thing, and both developed, diversified and metamorphosed in the course of the 20th century. This cannot be said of any other form of art, be it Cubism or Surrealism. Moreover, right from the outset – in other words, since Mondrian, Malevich and Constructivism, constructive art has existed in a direct relation with, and has influenced, architecture and the applied arts. These particularities no doubt help to explain its power and immediacy, proving that it is the expression of one of those profound tendencies that the human spirit seeks to translate into form. Hence, too, the singularity of the collections inspired by constructive art, like the one assembled with great knowledge, rigour and sensitivity by Peter C. Ruppert and his wife Rosemarie. Their "Collection of Concrete Art," as they have named it, will put a new face on Würzburg's Städtische Galerie and constitute a valuable new artistic resource for southern Germany.

34 See my book *Art constructif* (Paris: Centre Georges Pompidou, "Jalons", 1992), which discusses and is illustrated solely by works in the collection of the Musée National d'Art Moderne.
35 See the catalogue published under my editorship, *L'art du XXe siècle, La collection du Musée de Grenoble*, (Paris: Musée de Grenoble/Réunion des Musées Nationaux, 1994).

I would particularly like to thank Jeanine Scaringella, for kindly agreeing to type out my manuscript; Laurence Zeiliger, the librarian at the Musée de Grenoble, who helped me with my research; and Marianne Le Pommeré, who reread the finished text.

Victor Vasarely, *Lapidar/Lapidary*, 1972

Angel Duarte, *Pyramide E. 31 A. I./Pyramid E. 31 A. I.*, 1971

Equipo 57, *Ohne Titel/Untitled*, 1961

André Heurtaux, *Komposition Nr. 23/Composition no. 23*, 1947

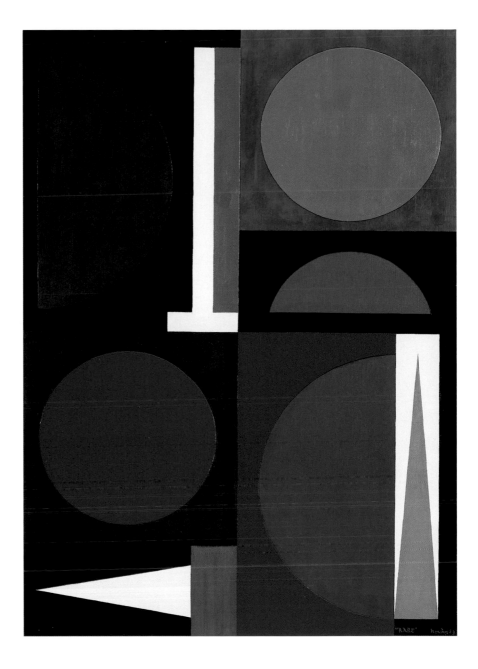

Auguste Herbin, *Rare*, 1959

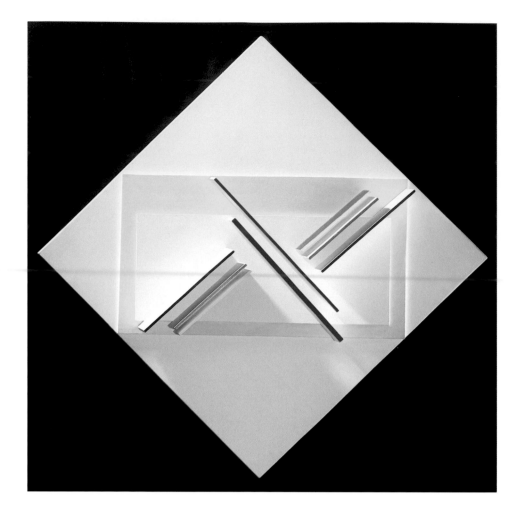

Jean Gorin, *Rhombische Raum-Zeit-Komposition Nr. 146/Rhombic spatiotemporal composition no. 146*, 1976

Aurélie Nemours, *Schwarzer Winkel Nr. 18/Black angle no. 18*, 1981

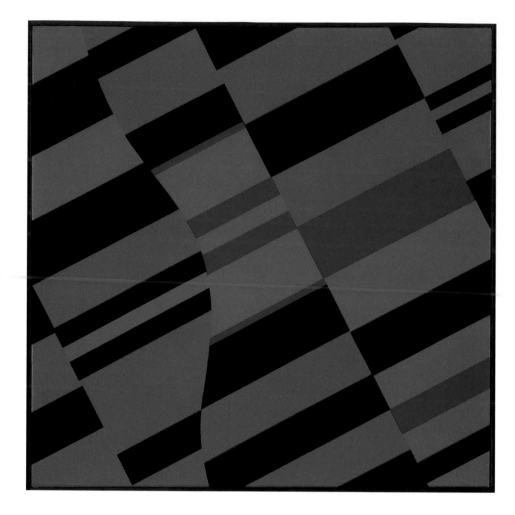

Günter Fruhtrunk, *Werdende Mitte/Centre in the process of becoming*, 1963/64-68

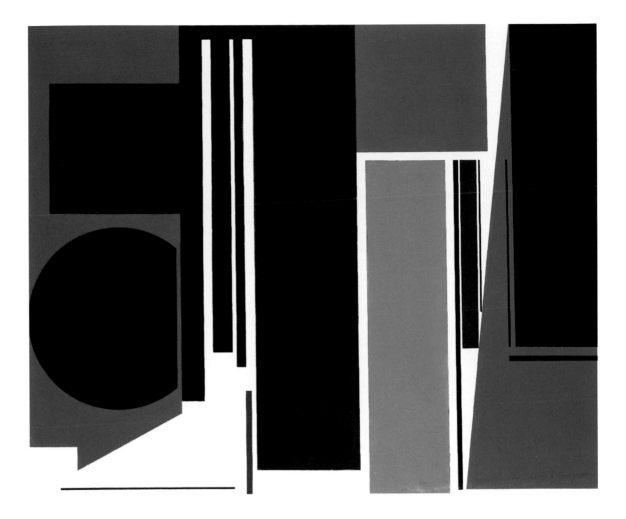

Günter Fruhtrunk, *Intervalle (Exemplar I)/Intervals (example I)*, 1958/59

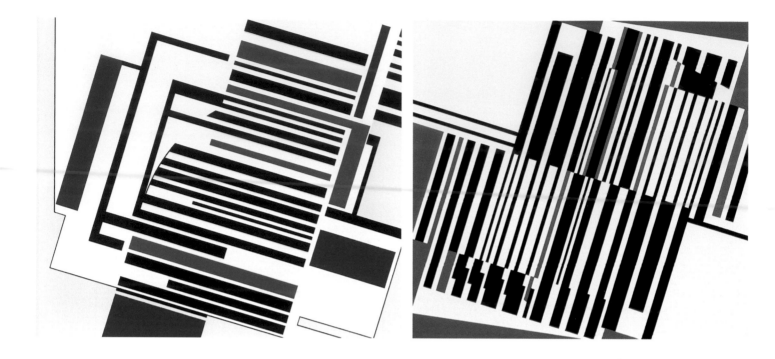

Günter Fruhtrunk, *Interferenz/Interference*, 1962/63

Günter Fruhtrunk, *Mathematik der Intuition/Mathematics of intuition*, 1963

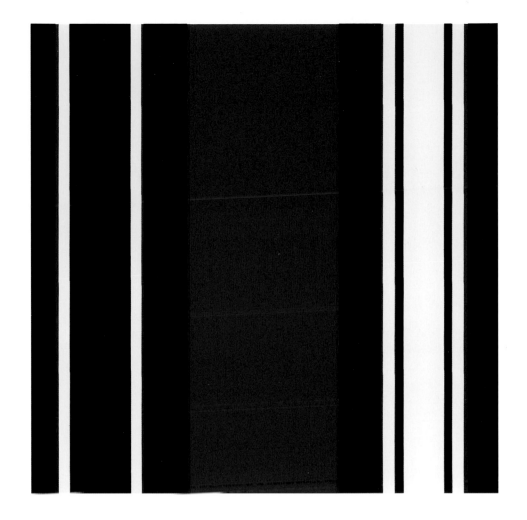

Günter Fruhtrunk, *Gleichzeitigkeit/Simultaneity*, 1973/74

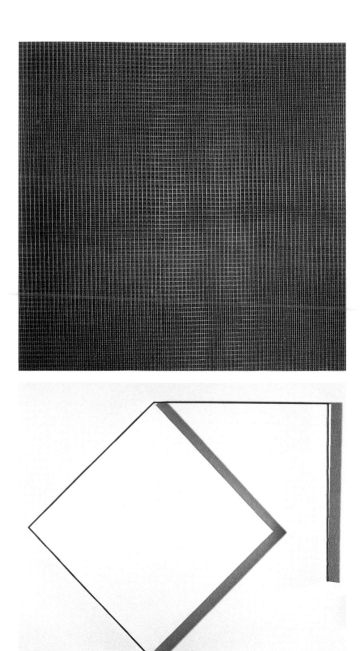

François Morellet, *2 Schussfäden −1°+1° (Masche # 12,5 mm)/2 wefts −1°+1° (stitch # 12,5 mm)*, 1978
François Morellet, *Stahlleben Nr. 11/Steel life no. 11*, 1990

François Morellet, *Zufällige Verteilung von 40 000 Quadraten, den geraden und ungeraden Zahlen eines Telefonbuchs folgend, 50% grau, 50% gelb/*
Random distribution of 40,000 squares, following the even und uneven numbers of a phone book, 50% grey, 50% yellow, 1962

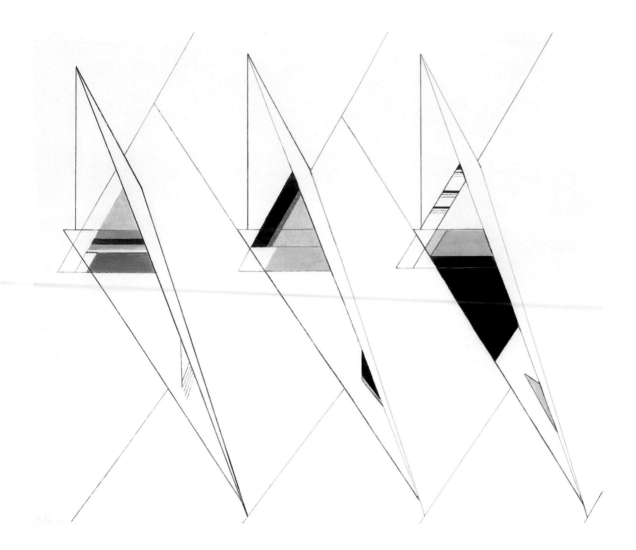

Marcelle Cahn, *Drei Dreiecke/Three triangles*, 1954

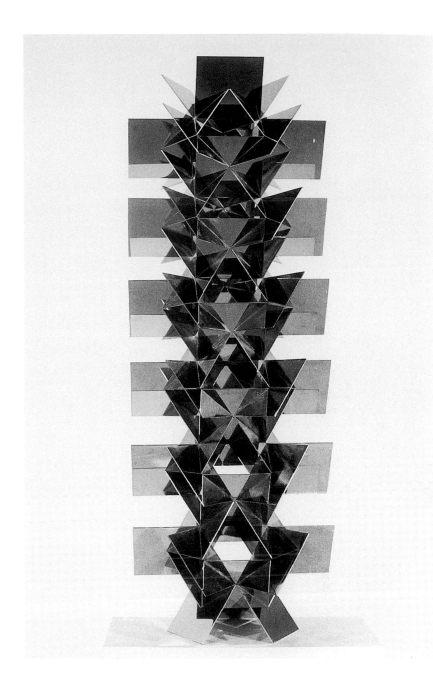

Francisco Sobrino, *Permutationelle Struktur M/Permutational structure M*, 1966-70

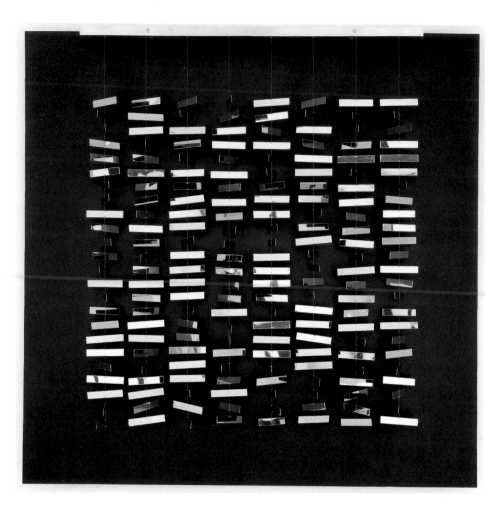

Julio Le Parc, *Rechteckiges Mobile, Silber auf Schwarz/Rectangular mobile, silver on black*, 1967

Jesús-Rafael Soto, *Ambivalenz im Farbraum Nr. 21/Ambivalence in the colour space no. 21*, 1981

Charles Bézie, *NO. 452,* 1989

Nicolas Schöffer, *Raumdynamik 19–02/Spatiodynamic 19–02*, 1953

Marcel Floris, *Relief schwarz und weiß/Relief black and white*, 1981

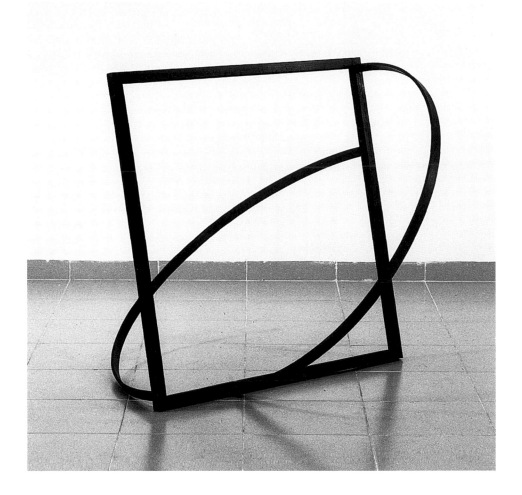

Marcel Floris, *GIROS*, 1994

Carlos Cruz-Diez, *Physiochromie no. 1070–A*, 1976

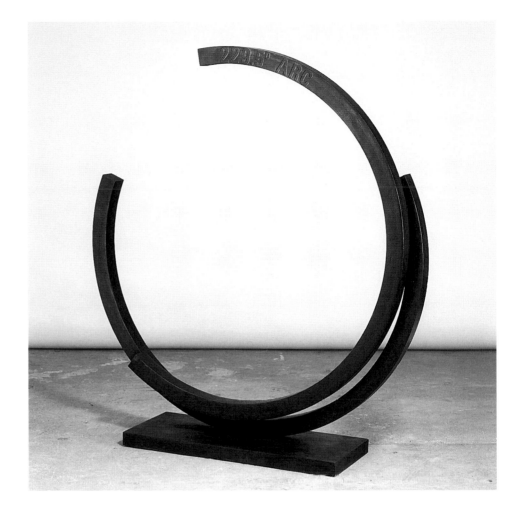

Bernar Venet, *Zwei Bögen von 229,5°/Two Arcs of 229.5°*, 1987

Konkrete Kunst in Deutschland in der Sammlung Ruppert – Ein Streiflicht

Marlene Lauter

Entscheidend ist, aus dem Maß heraus zu sehen (Erwin Heerich[1])

Einen wesentlichen Schwerpunkt der Sammlung Ruppert bildet die konkrete Szene in Deutschland beziehungsweise von Künstlern, die deutscher Herkunft sind. Der historische Sammlungszeitraum, beginnend in der Nachkriegszeit, ist hier mit Arbeiten von 1953 bis zur Gegenwart fast vollständig ausgefüllt und die Sammlung ein Spiegel der großen Variationsbreite, die diese Kunst in Deutschland erfuhr. Nirgendwo sonst in Europa lassen sich unter dem Dach der Konkreten so unterschiedliche Ansätze fassen wie diejenigen von Malern wie Leo Breuer und Rupprecht Geiger, von Kinetikern wie Gerhard von Graevenitz und Wolfgang Ludwig oder von plastisch Arbeitenden wie Eberhard Fiebig, Norbert Kricke oder Hartmut Böhm. Es versteht sich, dass dabei ein Austausch über die Landesgrenze hinaus stattfand. Einflüsse der Pariser Szene der fünfziger und sechziger Jahre sind in Deutschland spürbar; Klaus Staudt und Gerhard von Graevenitz zum Beispiel waren Mitglieder der internationalen Vereinigung »Nouvelle Tendence«. Günter Fruhtrunks Werk ist zu einem wesentlichen Teil der geometrischen Abstraktion in Paris zuzurechnen. Auch das amerikanische Hard Edge Painting fand Widerhall in Deutschland, zum Beispiel im Werk von Georg Karl Pfahler. Umgekehrt gingen von deutschen Künstlern Impulse aus wie etwa vom Spätwerk Friedrich Vordemberge-Gildewarts, das unter anderem in den Niederlanden und in der Schweiz rezipiert wurde. Der Einfluss der Farbuntersuchungen von Josef Albers auf die Malerei ist legendär. Und die Kinetik, die in den Nachkriegsjahren von Paris aus starken Aufschwung nahm, entwickelte eine ungeheure Vielfalt im Deutschland der sechziger Jahre. Ein Blick auf einige konkrete Positionen soll hier folgen, ohne die Bandbreite konkreter Kunst in Deutschland von den Nachkriegsjahren bis heute im gegebenen Rahmen ausschöpfen zu können.

So zeigt sich zum Beispiel, dass die Weiterentwicklung konkreter Malerei nach 1945 im deutschen Sektor der Sammlung sehr differenziert abzulesen ist. Der oben genannte Vordemberge-Gildewart kam 1954 aus dem holländischen Exil nach Ulm, um einem Ruf von Max Bill zu folgen, dem Gründungsrektor der Ulmer Hochschule für Gestaltung, die 1950 eröffnet wurde. Bills Idee war, das durch die Nationalsozialisten geächtete und aufgelöste Dessauer Bauhaus an anderem Ort wieder aufzubauen und weiterzuentwickeln. Vordemberge-Gildewart, der die Abteilung für visuelle Kommunikation übernahm, vertrat die These vom Modellcharakter der Malerei, die auf alle Gestaltungsaufgaben Anwendung finden solle. Sein Ausspruch »Ein Bild wird gebaut wie ein Haus«[2] deutet seine präzise, kalkulierte Arbeitsweise an, die Farbe und Form ausbalanciert (Abb. S. 21).

Josef Albers wirkte in Ulm kurze Zeit als sein Kollege. Seine Serie *Homage to the Square* hatte Albers 1949 in den USA begonnen. In zahlreichen Variationen untersuchte er in ihr die Wirkungen von Farbe und Raum anhand der elementaren Form des Quadrats (Abb. S. 101). Wie Vordemberge-Gildewart war er ein überzeugter, leidenschaftlicher Lehrer, der viel Energie in die Arbeit mit Studenten investierte. In Lehre und Werk legte Albers überzeugend dar, wie rational konstruierte Formen im farbigen Zusammenhang unkalkulierbare emotionale Wirkung entfalten. Die Ergebnisse seiner bildnerischen Untersuchungen veröffentlichte er 1963 in seinem Lehrbuch *Interaction of Color,* das breiten Einfluss auf

1 Zitiert nach: Willy Rotzler, *Konstruktive Konzepte,* 3. überarbeitete Auflage, Zürich 1995, S. 223.

2 Zitiert nach: Inge Jaehner, »ein bild wird gebaut wie ein haus«; in: Ausst.Kat. *Friedrich Vordemberge-Gildewart zum 100. Geburtstag,* Bramsche 1999, S. 10.

die zeitgenössische Kunst gewann. Zu seinen Schülern in Ulm zählte Almir Mavignier, aus Brasilien stammend und Assistent von Max Bill. Kennzeichen seiner Malerei ist die Verwendung von Punkt-Rastern, die durch systematische Vergrößerung und Verkleinerung konkave und konvexe Wölbungen der Fläche suggerieren (Abb. S. 188). Dies rückt ihn in die Nähe der Op Art, die optische Täuschungen zum Thema macht. Da die an- und abschwellenden Punktgrößen unterschiedliche Helligkeitszonen auf dem dunklen Bildgrund schaffen, steht er auch der Lichtkinetik nahe.

Während Bill, Albers und Vordemberge-Gildewart im Ulm der fünfziger und sechziger Jahre in der Ausbildung Maßstäbe für die Jüngeren setzten, entwickelte Leo Breuer, Generationsgenosse von Albers und Vordemberge-Gildewart, in Paris sein Spätwerk. Breuer hatte wie fast alle ungegenständlich arbeitenden Künstler in den Jahren der nationalsozialistischen Diktatur emigrieren müssen, kehrte erst 1953 nach Deutschland zurück, behielt indessen sein Atelier in Paris. Er nahm bereits an der ersten Ausstellung des »Salon des Réalités Nouvelles« teil, fand Anfang der fünfziger Jahre Kontakt zur Galerie Denise René und damit zum Mittelpunkt der konkreten Szene in Paris. Breuer bildete auf diese Weise ein Bindeglied zwischen Deutschland und Frankreich, blieb mit seiner Arbeit dennoch ein Einzelner, der kaum Einfluss auf Jüngere ausüben konnte. Sein Beitrag zur konkreten Kunst besteht in rhythmischen, vibrierenden Farbflächen, die er durch schmale Schraffuren erzeugte (Abb. S. 22) Das in der Sammlung Ruppert enthaltene Bild zeigt diese Spätphase seines Schaffens als reiche Farbtextur von horizontal-vertikalen Verschränkungen. Leicht lässt sich die Fortsetzung seiner Arbeit in den Flimmereffekten der Op Art denken, ein Schritt, den Breuer selbst nicht mehr vollzog.

Adolf Fleischmanns Malerei berührt hinsichtlich der »Definition des Bildes als Vibrationsraum einander überschichtender Ebenen«[3] Breuers Bildkonzept und ebenso die Ideen der Op Art. Das Beibehalten des persönlichen Malduktus, den die Op-Art-Künstler für ihre Arbeit ablehnten, unterscheidet beide jedoch von diesen. Auch Fleischmann hatte Deutschland in der Zeit des Nationalsozialismus verlassen müssen und Jahre in Paris verbracht. Das charakteristische Element des »équerre« (Winkeldreieck) als Bildbaustein bestimmt auch die *Komposition 13* in der Sammlung Ruppert (Abb. S. 23). Fleischmann zeigt sich als passionierter Farbforscher, der mit Hilfe der Horizontal- und Vertikalbalken seiner »équerres« zu einem dichten Gewebe kommt, in dem die Farben sich gegenseitig steigern.

Wenn von Malern die Rede ist, die in den Nachkriegsjahren ihr Spätwerk ausbildeten, muss auch Hermann Glöckner genannt werden, der in der DDR an seinem konstruktiv-konkreten Ansatz festhielt, obwohl die offizielle Doktrin kontra gegenstandsfreie Kunst gerichtet war. Glöckners ausschließlich auf Pappe und Papier angelegte Malereien und Faltungen, die er neben der grafischen und plastischen Kunst schuf, sind das Werk eines in Isolation Arbeitenden, der mit großen geometrischen sich überschneidenden Formen der Fläche starke räumliche Wirkungen abgewann (Abb. S. 245 – 248).

Fast eine Generation jünger als Glöckner ist Rupprecht Geiger, in der Sammlung Ruppert mit einem Gemälde von 1959 vertreten (Abb. S. 179). In seinem Einsatz um die Vorherrschaft der Farbe betritt er eher am Rande das Terrain der konkreten Kunst, das grundsätzlich Farbe und Form als Bedingung auf Gegenseitigkeit sieht. Farbe wird in seinen Bildern nicht seriell eingesetzt. Raum entsteht durch Farbmodulation von Hell nach Dunkel; Form sieht er für die Entfaltung reiner farbiger Energie eher hinderlich, sodass er sie auf ein Minimum reduziert. Die zugrunde liegende Idee, Farbe als Licht zu fassen, zielt auf Immaterielles. Das Beispiel der Sammlung Ruppert zeigt durch die horizontale

3 Albert Schulze Vellinghausen über Fleischmann, 1964; zitiert nach: Ausst.Kat. *Adolf Fleischmann*, Galerie der Stadt Esslingen Villa Merkel, Esslingen 1975, unpag.

Gliederung des Bildes einen Anklang an Landschaft, allerdings relativiert durch das oben eingestellte Rechteck mit Farbverdunkelung am Rand.

In der Arbeit am Bild steht Geiger Hejio Hangen diametral gegenüber, der in seiner Modulerfindung stets auf den Ausgleich zwischen Farbe und Form bedacht ist. Über systematische Arbeit mit Maß und Zahl fand er Teilungsprinzipien des Quadrats, der von ihm ausschließlich benutzten Flächenform, und schließlich die Modulform, die bis heute sein Werk bestimmt. Sie entstand 1968 durch Rasterung eines Quadrats nach mathematischer Methode. Durch die Hinzufügung der Farbe, das subjektive Moment im Bildverfahren, das er zulässt und schätzt, eröffnen sich ihm nahezu unendliche Gestaltungsmöglichkeiten und durch die definierten Flächengrößen entsprechend viele Varianten der Anordnung der Bilder. *Zeitversetzte Bildkombinationen*, wie Hangen die Zusammenstellung seiner Bilder selbst nennt, sind deshalb ein unverwechselbares Charakteristikum seiner Kunst, in der Sammlung Ruppert an der Kombination von neun Arbeiten anschaulich zu verfolgen (Abb. S. 52–55).

Zu den deutschen Malern der Sammlung zählt auch Anton Stankowski, in den dreißiger Jahren im Umkreis der Zürcher Konkreten tätig, und generationsgleich mit Geiger. Weithin als Designer bekannt, beharrte er gleichwohl stets auf der Einheit von freier und angewandter Kunst. Die Sammlung Ruppert verfügt über ein typisches seiner seriell angelegten Bilder, auf dem schräg gestellte Balken mit Farbverläufen zwischen Gelb und Violett ein Quadratraster in Violett überschneiden (Abb. S. 189). Durch die Diagonalverläufe und die unterschiedlichen Helligkeiten entsteht eine kräftige Bilddynamik mit lichtem vertikalem Zentrum. Stankowski war Vorbild für jüngere Künstler, kurze Zeit (1962/63) auch als Lehrender an der Ulmer Hochschule für Gestaltung tätig.

Stankowskis Malerei geschah eher im Stillen; erst in den siebziger Jahren wurde sein malerisches Werk öffentlich zur Kenntnis genommen. Hingegen gewann in den sechziger Jahren nach der Vorherrschaft von informeller Kunst und Pop Art, auch parallel zu letzterer, die konkrete Kunst vor allem in kinetischer Ausprägung an Gewicht. In der deutschen Szene sind hier in der Sammlung Ruppert neben dem oben genannten Almir Mavignier Protagonisten wie Gerhard von Graevenitz zu nennen mit einem schwarz-weißen Relief, das elektrisch angetrieben wird und mit seinen weißen Streifen unvorhersehbare Bewegungen vollführt (Abb. S. 116), Hans Geipel mit einem kinetischen Objekt aus Edelstahlstäben (Abb. S. 186) und Hans-Martin Ihme, Physiker im ersten Beruf, mit einer zweiteiligen Lichtmaschine, deren programmierte Leuchtfolge 40 Minuten dauert (Abb. S. 192). Die mathematischen Aspekte von Zufall und Wahrscheinlichkeit finden hier – wie nebenbei – durch elektronische Steuerung Eingang in die Kunst. Hinzu kommt Adolf Luther, der wie Ihme vor allem an lichtkinetischen Phänomenen interessiert war. Luthers Objekt in der Sammlung ist ein typisches Werk mit konvexen Plexiglasstreifen vor einem Spiegel, die bei Bewegung des Betrachters zu unabsehbaren Lichtbrechungen führen (Abb. S. 187). Mit Heinz Mack ist auch ein Mitglied von »Zero« in der Sammlung vertreten. Mack, der diese Gruppe zusammen mit Otto Piene 1957 in Düsseldorf gegründet hatte (1961 stieß auch Günther Uecker hinzu), konzentrierte sich auf Licht und Bewegung unter Verzicht auf die in ihrer Wirkung unkalkulierbare Farbe. Seine *Konstellation und Vibration* von 1967 zeigt anschaulich den Zugriff der Kinetiker auf technische Materialien (Abb. S. 191): Strukturiertes Glas und Aluminium setzt Mack als lichtdurchlässige bzw. reflektionsstarke Materialien ein, deren kombinierte Wirkung er durch den Motor dynamisiert. Ludwig Wilding stellte die Überlagerungen und Interferenzen, die Mack mit Hilfe des Motors erzeugte, durch stillstehende, jedoch die Wahrnehmung des Betrachters aufs

äußerste beanspruchende Linienstrukturen her, die auf ein oder zwei verschiedenen Bildebenen liegen. Bis heute beschäftigt er sich in seiner Kunst mit der Physiologie der optischen Wahrnehmung (Abb. S. 260, 261).

Auch Hartmut Böhm schuf in den sechziger Jahren farbkinetische Objekte – die Sammlung Ruppert verfügt über ein solches mit fluoreszierenden Farben (Abb. S. 182) –, um später alle farbige Sensationen zugunsten seiner strengen unfarbigen Progressionen zu eliminieren. Diese seit Mitte der siebziger Jahren entwickelten Arbeiten mit Stäben und T-Eisen an der Wand und auf dem Boden fordern die Wahrnehmungsfähigkeit des Betrachters heraus, allerdings nicht in physiologischer Weise wie die Kinetiker. Vielmehr ist geistige Mitarbeit erforderlich, denn es handelt sich um nicht geschlossene, offene Formen, deren Fortsetzung weitergedacht werden muss. Sie sind »... nur in ihrer aktiven Aneignung real präsent.«[4]

Zurück zu den Kinetikern, deren deutsche Vertreter sich im Spektrum der Sammlung Ruppert behaupten. Auch die jüngeren Ausprägungen, die der kinetischen Hoch-Zeit der sechziger Jahre folgen, sind in der Sammlung berücksichtigt. So arbeitet Martin Willing als Vertreter der nachfolgenden Generation an denjenigen Fragestellungen weiter, die seine Vorgänger der fünfziger und sechziger Jahre eröffnet hatten. Mit geometrisch exakt geschnittenen, gewundenen Metallstäben und -scheiben, die gegen die Schwerkraft vorgespannt sind, unternimmt der auch als Physiker ausgebildete Plastiker seit den achtziger Jahren systematische Erkundungen zu Schwingungsvorgängen im Raum (Abb. S. 190). Die nüchterne Beschreibung seiner Vorgehensweise kann die poetische und meditative Ausstrahlung seiner Objekte nicht vermitteln, die – ungewöhnlich zu nennen im Bereich der konkreten Kunst – Anregungen beziehen aus der Natur wie sie ihrerseits als Analogien zu Naturvorgängen gesehen werden können[5], zu Raum, Zeit und Gravitationskraft. Auf Wahrnehmung von Raum setzt auch Rolf Eisenburg mit seinen kinetischen Arbeiten. Seine stereografischen Bildobjekte strapazieren die Sehnerven. Sie zielen in Abkehr von der Zentralperspektive auf ein nicht-zentriertes zweiäugiges Sehen, ohne die beiden Netzhautbilder zur Deckung zu bringen. Für die Anstrengung zu sehen, ohne zu konvergieren, werden die Augen mit überraschenden Tiefenräumen belohnt (Abb. S. 193). Hier, mit der im Jahr 2000 entstandenen Arbeit, wendet sich die Sammlung auch jüngsten Erscheinungsformen der konkreten Kunst zu.

Doch von diesem kinetischen Solitär zurück zu früheren plastischen Arbeiten der Sammlung. Parallel zu den Untersuchungen der an Kinetik interessierten Kollegen entwickelte Norbert Kricke in den fünfziger Jahren seine ruhigen *Raumplastiken*. Dennoch beanspruchen diese das Moment der Bewegung für sich, da der Betrachter sie nur im sukzessiven Nachvollzug bei wechselndem Standort erfassen kann. Krickes plastisches Konzept zielt auf minimalen Materialeinsatz, nicht auf Masse, sondern Raum. »Ich will keinen realen Raum und keine reale Bewegung, ich will Bewegung darstellen.«[6] Mit der 1952 entstandenen Arbeit verfügt die Sammlung Ruppert über eine frühe Plastik, die schon die für Kricke charakteristischen abgerundeten Ecken aufweist. Als geformte Bewegung läuft sie jedoch noch in sich zurück, während die späteren Arbeiten frei in den Raum ausgreifen (Abb. S. 181).

Kricke erfuhr 1961 mit einer Einzelausstellung im Museum of Modern Art in New York internationale Anerkennung und übernahm drei Jahre später (mit Joseph Faßbender) die Rolle des deutschen Biennale-Vertreters in Venedig. Ähnlich breite Resonanz fand Thomas Lenk mit seinem in den sechziger Jahren entwickelten Prinzip der Schichtungen flacher Grundformen. Ausgehend von Kreis oder Quadrat mit abgerundeten Ecken, eröff-

4 Hartmut Böhm; zitiert nach: Ausst.Kat. *Hartmut Böhm*, Museum Folkwang Essen, 1972, unpag.
5 Vgl. Martin Willing im Gespräch mit Willi Stahlhofen; in: Ausst.Kat. *Martin Willing. Flächenschnitte, Körperschnitte*, Allianz Versicherungs-AG Berlin, Friedberg 2000, S. 9f.
6 Norbert Kricke über sich, 1955; zitiert nach: Ausst.Kat. *Norbert Kricke*, Städtische Galerie im Städelschen Kunstinstitut Frankfurt am Main, Düsseldorf 1980, unpag.

nete sich ihm durch versetztes Anordnen der Formen ein unerschöpfliches Repertoire plastischer Möglichkeiten mit starker räumlicher Illusionswirkung. Die *Schichtung 55* von 1967 ist die älteste modulare Plastik in der Sammlung Ruppert (Abb. S. 197). Lenk bestand immer auf dem technischen Charakter seiner Materialien. »Stapeln und Schichten hat viel mit Industrie und Großhandel zu tun; ich benutze deshalb ganz bewusst deren Normen und Angebote.«[7] Bezeichnend für ihn und andere Künstler, deren Konzept in den sechziger Jahren Kontur gewann, war das Streben nach Kunst im öffentlichen Raum, das Ziel, Kunstwerke für jedermann erreichbar in urbane Zusammenhänge zu stellen, was Lenk mit zahlreichen Aufträgen auch gelang. Diesen Ansatz teilt er mit dem Maler Georg Karl Pfahler, mit dem er befreundet war und der ebenso zahlreiche öffentliche Aufträge in die Tat umsetzte. Beide lieferten zusammen mit Heinz Mack und Günther Uecker den deutschen Beitrag für die Biennale in Venedig 1970.

Klaus Staudt bringt plastische Elemente in Form von Reliefs in die Sammlung (Abb. S. 184, 185). Licht als bildnerisches Thema, das Mack in Rotation anschaulich macht, thematisiert Staudt in Form seiner *Schattengitter* und holt farbige Werte durch die je nach Lichteinfall unterschiedliche Tönung der Schatten hinzu.

Einen weiteren Ansatz für die künstlerische Nutzbarmachung von Licht jenseits der kinetischen Positionen liefert Dieter Jungs Hologramm, dessen farbige Geometrie sich jeder materiellen Fassbarkeit entzieht (Abb. S. 199).

Mit Eberhard Fiebig treffen wir auf eine weitere plastische Position. Der *rotulus* von 1986 stammt aus der großen Serie der Arbeiten mit Breitflanschträgern, ausgebildet als Doppel-T-Profile (Abb. S. 180). Die Gruppe der *rotulus*-Arbeiten besteht dabei jeweils aus drei gleichen ineinander geschobenen Rahmen, die wie alle übrigen Werke Fiebigs seinem Prinzip folgen, in durchschaubarer geometrischer Formgebung dem Material gerecht zu werden, ohne es im Wortsinn zu verbiegen.

Beschäftigte sich Kricke mit linearer Plastik, Lenk mit dem seriellen Einsatz flächiger Elemente und Eberhard Fiebig unter anderem mit dem Doppel-T-Träger, so finden sich weitere Plastiker in der Sammlung, die aus dem geschlossenen Volumen heraus arbeiten wie Erich Hauser, Alf Lechner, Ernst Hermanns und Erwin Heerich. Die beiden erstgenannten sind in der Sammlung Ruppert mit Werken vertreten, die sich mit dem Würfel auseinandersetzen. Hauser stellt in seiner *Skulptur 10/83* Pyramiden in den Würfel ein, als ob sie aus diesem »herauswachsen« (Abb. S. 253), Lechner gibt der Massivität seiner Stahlwürfel durch die unterlegte Kristallglasscheibe die Wirkung von Eleganz und Leichtigkeit und führt durch den Anschnitt des auf die Spitze gestellten Würfels virtuell eine weitere Ebene unterhalb der Bodenfläche ein (Abb. S. 198). Ernst Hermanns und Erwin Heerich gehen von plastischen Volumen und den stereometrischen Grundformen aus, die sie durch Einschnitte gestalten. Hermanns bleibt dabei beim klassischen Bildhauermaterial Metall (Abb. S. 196), Heerich greift nicht zum geläufigen Materialkanon und erteilt mit seiner Vorliebe für Karton dem klassischen Bildhauermaterial eine deutliche Absage. Die *Kartonplastik* von 1967 (Abb. S. 250) vertritt Heerich in der Sammlung Ruppert mit einem charakteristischen Werk, das sich als progressive (auf der einen Seite) und gleichmäßige (auf der anderen Seite) Gliederung eines aufrecht stehenden Quaders mit eingestelltem Zylinder zeigt. Heerich, der seine Skulpturen stets von zeichnerischen Entwürfen ableitet, schätzt das anspruchslose Material Pappe, weil es ihm einen gleitenden Übergang vom zeichnerischen Entwurf in die Plastik erlaubt.

War Heerichs Zugriff auf anspruchslose Materialien ungewohnt und Abkehr von klassischer Bildhauertradition, so trat in den sechziger Jahren mit dem Computer ein neues

7 Vgl. Thomas Lenk, »Vom Herstellen von Kunst«, in: Ausst.Kat. *Thomas Lenk. Kunst und Leben. Angewandte Arbeiten,* Badisches Landesmuseum Karlsruhe, Ettlingen-Oberweier 1998, S. 8.

Arbeitsmittel auf den Plan, das auch unter den konkreten Künstlern in Deutschland auf reges Interesse stieß und ihre Ausdrucksmöglichkeiten erweiterte.

Unter den deutschen Künstlern ist hier Manfred Mohr als Pionier zu nennen, hier mit zwei Werken vertreten (Abb. S. 194, 195). Er begann 1969 in Paris mit seinen Experimenten am Computer. Sein schon zuvor vollzogener Schritt des Verzichts auf die Farbe, das heißt Arbeit in reinem Schwarzweiß, erleichterte die Verständigung mit dem binär arbeitenden Rechner. Die Maschine diente ihm fortan als Hilfsmittel bei der Gestaltung, nicht als Ersatz künstlerischer Kreativität; dabei war bald die linear aufgefasste Form des Würfels, genauer, seine zwölf Kanten, Ausgangspunkt für systematisch durchgerechnete Schnitte und Winkelkonstellationen. Mohr gelangte so zu einem Repertoire von linearen Zeichen, von denen er einzelne auswählte und in Malerei übertrug.

Ein Plastiker wie Eberhard Fiebig nutzt seit den achtziger Jahren den Computer, um die Entwurfsarbeit zu erleichtern. Einen anderen Weg im Umgang mit dem Computer beschreitet Gerhard Mantz mit seinen jüngsten Arbeiten: Bildern als Nachfolger seiner Wandarbeiten. Zeigen sich die früheren Werke in intensiver, schwingender Farbigkeit wie schwebend vor der Wand und starke physiologische Nachbilder erzeugend, so nehmen es die computergenerierten Bilder an plastischer Kraft mit den real dreidimensionalen Werken auf, sind sogar noch kühner, da sie auf Zwänge von Gestaltungsmaterial keine Rücksicht nehmen müssen. Wie auch die früheren plastischen Werke suggerieren die Computersimulationen Analogien zu regelmäßigen Formbildungen in Natur und Kosmos, ohne in der Tat mimetisch zu sein (Abb. S. 200, 201). Ursprünglich zur Unterstützung der Formerfindung gedacht, setzten sie sich als virtuelle Bilder gegen die wirklichen Objekte durch. »Das Atelier liegt im Datenraum«[8], sagt Mantz. Die hier eröffnete Dimension der Gestaltung lässt weitere neue Lösungen der konkreten Kunst erwarten.

Mantz' Hinweis zu seinen Farbkörpern der achtziger Jahre würde er wohl auch für seine aktuellen Werke gelten lassen: »Es sind Utopien einer anderen Dimension, Erscheinungen aus der Ferne. Utopien, wie sie im Archetypus der einfachen Formen liegen. Utopien, die aus der Sehnsucht entstehen. Utopien, wie Sternbilder am Nachthimmel – also durchaus romantisch.«[9] Dies aus dem Mund eines sich mit konkreten Formen beschäftigenden Künstlers zu hören, mag erstaunen. Allerdings wollten auch die klassisch Konkreten wie Lohse und Bill Verstand *und* Gefühl mit ihren Bildern erreichen, wissend, dass mit dem Auftreten von Farbe emotionale Wirkungen ausgelöst werden. Immer aber hatten sie auch Utopien im Blick, allerdings weniger romantisch gesehen, sondern Utopien im Hinblick auf menschenwürdige, durchschaubare Zusammenhänge im urbanen Raum, die alles Gestalterische einschließen.

Nur ein Streifzug durch den deutschen Teil der Sammlung konnte an dieser Stelle unternommen und nur einige ihrer Künstler vorgestellt werden. Wer die Gesamtheit der Werke von 67 Künstlern aus Deutschland in der Sammlung betrachtet, unternimmt einen Gang durch einen spezifischen Sektor deutscher Kunstgeschichte von der Nachkriegszeit bis heute. Er stößt dabei auf sehr vielfältige Ausprägungen und Erscheinungsformen, Materialien und Medien. Nicht selten trägt ein wissenschaftlicher Hintergrund den Einsatz des Künstlers; zumindest betreiben die meisten von ihnen ihre Arbeit mit forschender Intensität, die serielle, systematische Ansätze regelrecht fordert. Der Blick auf die jungen Künstler zeigt, dass das Feld sich weiterentwickelt, auch wenn die Konkreten im breiten Gewässer der Gegenwartskunst nicht die Strömung bestimmen. Peter C. Ruppert wird die Fortsetzungen verfolgen. Die Ergebnisse der Beobachtung werden als Zuwachs der Sammlung zu besichtigen sein.

8 Gerhard Mantz; zitiert nach: Ausst.Kat. *Gerhard Mantz. Virtuelle und Reale Objekte*, Galerie am Fischmarkt, Erfurt, Städtische Sammlungen Neu-Ulm, Kunstmuseum Ahlen 1999, Nürnberg 1999, S. 7.
9 Ausst.Kat. der 3. Triennale Fellbach, 1986, S. 203; hier zitiert nach: Ausst.Kat. *Gerhard Mantz*, Hartje Gallery, Frankfurt am Main u.a. 1989, unpag.

Concrete Art of Germany in the Ruppert Collection – A brief survey

Marlene Lauter

The essential thing is moderation (Erwin Heerich[1])

The concrete movement as practised in Germany as well as Concrete artists of German origin who worked in other countries form a primary focus of the Ruppert Collection. Within the historical period covered by the collection, beginning with the post-war era, Germany is represented almost unbrokenly with works dating from 1953 to the present, and the collection serves as a mirror of the great spectrum of variation which this artistic tendency underwent here. In no other country of Europe are such contrasting approaches at home under the roof of Concrete Art as those of painters like Leo Breuer and Rupprecht Geiger, kinetic artists like Gerhard von Graevenitz and Wolfgang Ludwig or sculptors like Eberhard Fiebig, Norbert Kricke and Hartmut Böhm. It goes without saying that the Concrete artists of Germany participated in an international artistic exchange. The influences of the activities taking place in Paris in the 1950s and '60s are perceivable in Germany; Klaus Staudt and Gerhard von Graevenitz were, for example, members of the international association "Nouvelle Tendence." To a very great degree, Günter Fruhtrunk's work is to be ascribed to Parisian Geometric Abstraction. American Hard Edge painting also found an echo in Germany, as seen in the work of Georg Karl Pfahler. Conversely, the work of German painters had an impact beyond the country's borders, an example being the late work of Friedrich Vordemberge-Gildewart, which was known in the Netherlands, Switzerland and elsewhere. Josef Albers' colour research had a legendary influence on painting. And Kinetic Art, having emerged in Paris and quickly risen to great popularity in the post-war years, developed tremendous diversity in the Germany of the 1960s. As the framework of the article at hand does not lend itself to an exhaustive study of the spectrum of Concrete Art in Germany from the post-war period to the present, we will concentrate below on a number of individual concrete approaches.

It soon becomes apparent that the further development of concrete painting after 1945 is quite comprehensively represented in the German section of the collection. Vordemberge-Gildewart, already mentioned above, concluded his exile in Holland and came to Ulm in 1954 upon the request of Max Bill, the founding director of the Hochschule für Gestaltung opened in Ulm in 1950. Bill had set himself the task of re-establishing and further developing the Dessau Bauhaus – which had been prohibited and disbanded by the National Socialists – at a new location. Vordemberge-Gildewart, who took over the department of visual communication, championed the theory of the model character of painting, which was to find application in all areas of design. His statement: "A picture is built like a house"[2] is indicative of his precise, calculated way of working, which strives for an equilibrium of colour and form (Ill. p. 21).

For a brief period, Josef Albers was his teaching colleague in Ulm. Albers had begun his series *Homage to the Square* in the U.S. in 1949. Here, in a great many variations, he studied the effects of colour and space with the aid of a single elementary form: the square (Ill. p. 101). Like Vordemberge-Gildewart, he was a convinced and impassioned teacher who invested great energy in his work with students. In both his teaching and his own artistic work, Albers convincingly demonstrated how, within the context of colour, rationally con-

1 Quoted from: Willy Rotzler, *Konstruktive Konzepte*, 3rd revised edition, Zürich, 1995, p. 223 (English edition: *Constructive Concepts. A History of Constructive Art from Cubism to the Present*, ABC Verlag, 1988).

2 Quoted from: Inge Jaehner, "ein bild wird gebaut wie ein haus," in: exhibition catalogue *Friedrich Vordemberge-Gildewart zum 100. Geburtstag*, Bramsche, 1999. p. 10.

structed forms could develop incalculable emotional effects. He published the results of his pictorial research in 1963 in his teaching manual *Interaction of Color*, which had a wide impact on contemporary art.

Among his pupils in Ulm was Almir Mavignier, a native of Brazil and assistant to Max Bill. His painting is characterised by dot grids in which the dots are systematically increased or decreased in size to suggest concavities and convexities (Ill. p. 188). This places him in the neighbourhood of Op Art, a style primarily concerned with optical illusions. Because the swelling and ebbing dot sizes create differing zones of brightness against the dark background, the works can also be associated with photokinetic art.

While in the Ulm of the 1950s and '60s Bill, Albers and Vordemberge-Gildewart were setting standards for the education of the coming generation, Leo Breuer – a contemporary of Albers and Vordemberge-Gildewart – was developing his late style in Paris. Like nearly all non-representational artists, Breuer had been compelled to emigrate during the period of the National Socialist dictatorship. He returned to Germany in 1953, retaining his studio in Paris. He participated in the very first exhibition of the "Salon des Réalites Nouvelles," and – in the late 1950s – established contact to the Galerie Denise René and thus to the hub of Concrete Art in Paris. Breuer therefore served as a connecting link between Germany and France, although with his work he remained an individual who exerted only minor influence on younger artists. His contribution to Concrete Art consists of rhythmic, vibrating colour surfaces created by means of close-knit hatching (Ill. p. 22). The Breuer work in the Ruppert Collection shows this late phase of his oeuvre as a richly woven colour texture of horizontal/vertical criss-crosses. The continuation of his work in the flicker effects of Op Art is easily conceivable, although Breuer himself did not take that step.

With regard to the "definition of the picture as a vibrating space of mutually overlapping planes,"[3] Adolf Fleischmann's painting touches on Breuer's work as well as on the ideas underlying Op Art. The maintenance of a personal painting style – which the Op artists rejected for their work – distinguishes both Breuer and Fleischmann from that movement. Fleischmann had likewise had to leave Germany during the National Socialist period and spent several years in Paris. As a pictorial building block, the "équerre" (right angle), a characteristic element of Fleischmann's work in general, determines the appearance of *Composition 13* in the Ruppert Collection (Ill. p. 23). Fleischmann was a fervent colour researcher in whose work the horizontal and vertical beams of the "équerres" form a dense texture in which various colours intensify one another reciprocally.

In the context of painters who developed their late work in the post-war years, Hermann Glöckner must also receive mention – an artist of Eastern Germany who adhered to his constructive/concrete approach despite the fact that the official doctrine was opposed to non-objective art. In addition to graphic and plastic art, Glöckner produced paintings and *Faltungen* (foldings) carried out exclusively with paper and cardboard. They are the work of an artist who, working in isolation, attained strong spatial effects with large, plane, overlapping geometrical forms (Ills. pp. 245 – 248).

An artist nearly a generation younger than Glöckner is Rupprecht Geiger, represented in the Ruppert Collection with a painting of 1959 (Ill. p. 179). Due to his convictions concerning the predominance of colour, his position is marginal within the sphere of Concrete Art, of which one fundamental condition is the reciprocity of colour and form. In Geiger's works, colour is not employed serially. Spatial effects are attained by means of chromatic modulations from light to dark while form, generally regarded as an obstacle to the unfolding of pure colour energy, is reduced to a minimum. The underlying idea of comprehending colour

3 Albert Schulze Vellinghausen on Fleischmann, 1964, quoted from: exhibition catalogue *Adolf Fleischmann*, Galerie der Stadt Esslingen Villa Merkel, Esslingen, 1975, n.p.

as light aims toward the immaterial. Because of its emphasis on the horizontal, the example in the Ruppert Collection is reminiscent of landscape, an impression which is modified, however, by the rectangle placed in the upper area of the picture and distinguished by a darkening of colour at the upper edge.

Heijo Hangen's pictorial work is diametrically opposed to Geiger's. In his development towards the module, Hangen was consistently mindful of the balance between colour and form. Working systematically with proportions and numbers, he arrived at principles for dividing the square – the only surface form he employs – and finally at the module form upon which his work is still based today. It emerged in 1968 as the result of breaking a square down into a grid according to a mathematical method. Through the addition of colour – the subjective element in the creative process, which he permits and values as such – he gains access to a nearly infinite number of formative possibilities, while the defined surface areas allow a correspondingly vast number of variations in the arrangement of the pictures. *Temporally deferred picture combinations*, as Hangen himself refers to the groupings of his pictures, are thus an unmistakable characteristic of his art, for which the nine-picture combination in the Ruppert Collection provides an excellent illustration (Ills. pp. 52 – 55).

Another German painter represented in the collection is Anton Stankowski, who was associated with the Concrete artists of Zurich in the 1930s. With regard to generation, Stankowski is a contemporary of Geiger's. Best-known as a designer, he nevertheless insisted upon the unity of free and applied art. The Ruppert Collection comprises a typical one of his serially produced pictures, on which diagonally placed beams with chromatic transitions between yellow and violet overlap a square violet grid (Ill. p. 189). The diagonal orientation of the beams and the varied brightness of the hues lead to a powerful pictorial dynamic with a light, vertical centre. Younger artists looked to Stankowski as a model, and for a short time (1962-63) he taught at the Ulm Hochschule für Gestaltung.

Stankowski's painting did not begin to receive public recognition until the 1970s, after many years of semi-isolation. Following the predominance of Art Informel, and temporally somewhat overlapping the heyday of Pop Art, it was primarily the kinetic tendency within Concrete Art that gained in importance during the 1960s. Among the German kinetic artists represented in the Ruppert Collection, aside from the above-discussed Almir Mavignier, were protagonists such as: Gerhard von Graevenitz with an electrically driven black-and-white relief whose white stripes carry out unpredictable movements (Ill. p. 116), Hans Geipel with a kinetic object made of stainless steel rods (Ill. p. 186) and Hans-Martin Ihme, originally a physicist, whose light machine is programmed to carry out a forty-minute lighting sequence (Ill. p. 192). Here the mathematical aspects of chance and probability are introduced to art as though incidentally by means of electronic control. Also worthy of mention is Adolf Luther who, like Ihme, was primarily interested in photokinetic phenomena. Luther's object in the collection is a typical work, with convex Plexiglas strips before a mirror which undergo unforeseeable refractions when the viewer moves (Ill. p. 187). With a work by Heinz Mack, a member of "Zero" is also represented in the collection, this being a group founded by Mack and Otto Piene in Düsseldorf in 1957 (joined by Günther Uecker in 1961). Mack concentrated on light and movement while renouncing colour as an element whose effect was incalculable. His *Constellation and vibration* of 1967 serves to illustrate the kinetic artists' access to technical materials (Ill. p. 191): He employs structured glass and aluminium – one a transparent material, the other a highly reflective one – whose combined effect he energises with a motor.

The superimpositions and interferences which Mack produced with the aid of a motor were produced in Ludwig Wilding's work by line structures on one or two different surfaces – structures which, although they are stationary, nevertheless make extreme demands on the viewer's powers of perception. To the present day, Wilding is concerned with the physiology of optical perception (Ills. p. 260, 261).

Hartmut Böhm also created objects combining kinetics and colour in the 1960s; the Ruppert Collection includes one which makes use of fluorescent colours (Ill. p. 182). Beginning in the mid 1970s he would eliminate all colour sensation in favour of rigorous uncoloured progressions. The latter works, employing rods and structural steel on the wall and floor, challenge the viewer's perceptive faculties, but not in a physiological manner as is the case with Kinetic Art. On the contrary, intellectual effort is required here, for the viewer is confronted with open forms whose continuation must be imagined. They are "really present only in their active acquisition."[4]

Let us return to Kinetic Art, whose German adherents are well represented within the spectrum of the Ruppert Collection, where care was also taken to include younger forms of expression that come after the kinetic heyday of the 1960s. Martin Willing, for example, a member of the later generation, continues to fathom the issues posed by his predecessors of the 1950s and '60s. With metal rods and discs, cut to geometric precision and provided with initial tension to counter the pull of gravity, the sculptor Willing – also a trained physicist – began his systematic explorations of oscillation in space in the 1980s (Ill. p. 190). The matter-of-fact description of his working method fails to convey the poetic and meditative aura of his objects. They are works which gather impulses from nature – a word rarely found within the context of Concrete Art – and can be seen, in turn, as analogies to natural processes,[5] to space, time and gravitational force.

Rolf Eisenburg's kinetic works are also concerned with the perception of space. His stereographic pictorial objects make high demands on the optic nerves. Departing from central perspective they strive for decentralised, two-eyed sight with double images – one for each retina – that do not coincide with one another. In return for the strain of seeing without converging, the eyes are rewarded with surprising spatial depths (Ill. p. 193). With his work of the year 2000, the collection also pays tribute to the most recent forms of Concrete Art.

Another important aspect of Concrete Art addressed by the collection is plastic work. Going back to the 1950s, when many Concrete artists were investigating the possibilities of kinetics, we find Norbert Kricke and the quiet *Raumplastiken* (spatial sculptures) he developed at that time. These works nevertheless also have a justified claim to the element of movement, as the viewer can comprehend them only in a process of successive reconstruction by means of changing positions/perspectives. Kricke's plastic concept aims toward a minimal employment of material, i.e. toward space rather than mass. "It is not real space and real movement that I want, but the depiction of space."[6] The Ruppert Collection contains a Kricke work of 1952 – an early plastic work which already exhibits the rounded corners characteristic of this artist. As shaped movement, however, it leads back into itself, unlike the later works, which extend freely into space (Ill. p. 181).

With a one-man show in the Museum of Modern Art in New York in 1961, Kricke received international recognition and three years later he assumed the role (along with Joseph Fassbender) of Germany's representative at the Venice Biennale. Thomas Lenk met with a similarly wide response with his principle of layering flat basic forms, developed in the 1960s. Taking a circle or a round-cornered square as a point of departure, he gained access to an inexhaustible repertoire of plastic possibilities and powerful spatial illusions by means

4 Hartmut Böhm, quoted from: *Hartmut Böhm*, exhibition catalogue, Museum Folkwang Essen, 1972, n.p.

5 Cf. Martin Willing in a conversation with Willi Stahlhofen in: exhibition catalogue *Martin Willing. Flächenschnitte, Körperschnitte*, Allianz Versicherungs-AG Berlin, Friedberg, 2000, p. 9f.

6 Norbert Kricke, speaking about himself, 1955, quoted from: exhibition catalogue *Norbert Kricke*, Städtische Galerie im Städelschen Kunstinstitut Frankfurt am Main, Düsseldorf, 1980, n.p.

of staggered arrangements of the forms. His *Schichtung 55* (stratification 55) of 1967 is the oldest modular plastic work in the Ruppert Collection (Ill. p. 197). Lenk always insisted on the technical character of his materials. "Stacking and layering is closely associated with industry and wholesale trade; I therefore consciously take advantage of their norms and offers."[7] He and other artists whose concepts gained distinction in the 1960s were characterised by their striving to produce artworks for the public realm – works placed in urban contexts where they were accessible to everyone –, a goal Lenk attained through numerous commissions. He shared this approach with the painter Georg Karl Pfahler, a friend of his who also realised a large number of public commissions. Along with Heinz Mack and Günther Uecker the two supplied the German contribution to the Venice Biennale of 1970.

Klaus Staudt is present in the collection with plastic elements in the form of reliefs (Ills. pp. 184, 185). Light as a pictorial theme, demonstrated by Mack with the use of rotation, is explored by Staudt in his *Shadow screens*. These he informs with chromatic values through the various hues of the shadows brought about by variations in the incidence of light.

A further approach to the artistic exploitation of light, now non-kinetic, is contributed by Dieter Jung's hologram, whose chromatic geometry evades all forms of material tangibility (Ill. p. 199). Eberhard Fiebig introduces yet another plastic concept. The *rotulus* of 1986 originated in the large series of wide-flange beams in the form of a double-T section (Ill. p. 180). The group of *rotulus* works consists in each case of three identical frames fit together in three-dimensional constellations which, like all of Fiebig's works, follow the dictates of the material in easily comprehensible, geometric formations, without bending the material in the lexical sense of the word.

Whereas Kricke was concerned with linear plasticity, Lenk with the serial employment of plane elements and Eberhard Fiebig with (among other things) the double-T beam, the collection also contains the works of sculptors who deal with self-contained volume: Erich Hauser, Alf Lechner, Ernst Hermanns and Erwin Heerich, for example. The two former artists are represented in the Ruppert Collection with works based on the cube form. In his *Sculpture 10/83*, Hauser places pyramids into the cube as though they had grown out of it (Ill. p. 253), while Lechner infuses the massiveness of his steel cubes with elegance and lightness by resting them on a plate of crystal. By cutting through the cube that has been turned to rest on one corner, he introduces a virtual extension of space beneath the surface of the floor (Ill. p. 198). Ernst Hermanns and Erwin Heerich employ plastic volumes and elementary stereometric forms, composing their sculptures in the act of cutting through theses volumes and forms. Hermanns uses a classical sculptor's material – metal – (Ill. p. 196), while Heerich makes use of a more modern material canon, giving the classical sculptor's materials a clear rebuff with his preference for cardboard. The cardboard sculpture of 1967 Ill. p. 250) represents Heerich in the Ruppert Collection with a characteristic work consisting of a rectangular parallelepiped broken down progressively (on one side) and regularly (on the other side), revealing the cylinder inserted in its centre. Heerich, who consistently develops his sculptures from graphic designs, values the unassuming material cardboard because it allows him a smooth transition from the preliminary drawing to the sculpture.

While Heerich's employment of unpretentious materials was uncustomary and represented a departure from the tradition of classical sculpture, another new working medium appeared on the scene in the 1960s – the computer, which met with lively interest on the part of the Concrete artists of Germany and considerably expanded their expressive possibilities.

Among the German artists, Manfred Mohr, represented in the Ruppert Collection with two works (Ills. pp. 194, 195), is to considered a pioneer in this field. He began his experiments

7 Cf. Thomas Lenk, "Vom Herstellen von Kunst," in: exhibition catalogue *Thomas Lenk. Kunst und Leben. Angewandte Arbeiten*, Badisches Landesmuseum Karlsruhe, Ettlingen-Oberweier, 1998, p. 8.

with the computer in Paris in 1969. His renunciation of colour was a step already carried to completion; in other words he worked exclusively with black and white, a factor which made his working method all the more compatible with the binary operations of the computer. From a certain time on, the machine served him as a formative aid but not a replacement for artistic creativity; the linearly depicted form of the cube – or, more precisely, its twelve edges – served as a point of departure for systematically calculated cross sections and angle constellations. In this way Mohr arrived at a repertoire of linear symbols from which he then made a selection before transcribing them in painting.

From the 1980s on, sculptors like Eberhard Fiebig used the computer to facilitate the design phase of his work. Gerhard Mantz takes a wholly different route in his approach to the computer, his most recent works being sequels to his wall pieces. The earlier works present themselves in intensive, vibrating coloration, seeming to float in front of the wall and producing strong physiological afterimages. With regard to plastic force, the computer-generated pictures are perfectly capable of competing with the earlier three-dimensional works, and can perhaps be considered even more daring because of the fact that they are not burdened with the pressures of any formative material. Like the earlier plastic works, the computer simulations suggest analogies to regular formations in nature and the cosmos, but without actually being mimetic (Ills. pp. 200, 201). Originally conceived of as an aid to the invention of form, the virtual images have come to prevail over the real objects. "The studio is located in the data realm,"[8] says Mantz. In view of this new formative dimension, further new solutions for Concrete Art can be expected in the future.

A remark by Mantz on his colour bodies of the 1980s applies as well to his current works, as he himself would surely agree: "They are utopias of another dimension, apparitions from afar. Utopias of the kind present in the archetypes of simple forms. Utopias that emerge from longing. Utopias like constellations in the nocturnal heavens – altogether romantic, in other words."[9] Such a statement might come as quite a surprise, spoken as it was by an artist concerned with concrete forms. Yet it must be recalled that the classical Concrete artists such as Lohse and Bill wanted to reach mind *and* feeling with their pictures, fully aware that colour brings about emotional effects. What is more, they also always had their eye on utopias – albeit ones of a somewhat less romantic nature, being linked closely with urban spaces as a complex of interrelationships that are easily comprehensible, worthy of the human being and entirely suffused with a sensibility for aesthetic and form.

Within the framework of this article, only a brief survey of the German part of the collection could be undertaken, and only some of the respective artists discussed. The visitor who views the works of the sixty-seven German artists represented in the collection in their entirety takes a tour of a specific sector of German art history from the post-war period to the present. On the way, he encounters a wide spectrum of formal solutions, materials and media. The artists' working processes have frequently been carried out before a scientific background, and nearly always with a speculative intensity that insistently demands serial, systematic approaches. A glimpse at more recent developments confirms that the field is developing further, even if, in the wide waters of contemporary art, the direction of the current is not determined by Concrete artists. Peter C. Ruppert will pursue the continuations, and the results of his observations will be on view as additions to the collection.

8 Gerhard Mantz, quoted from: exhibition catalogue *Gerhard Mantz. Virtuelle und Reale Objekte*, Galerie am Fischmarkt, Erfurt, Städtische Sammlungen Neu-Ulm, Kunstmuseum Ahlen, 1999, Nürnberg, 1999, p. 7.
9 Exhibition catalogue of the 3rd Fellbach Triennial, 1986, p. 203, here quoted from: exhibition catalogue *Gerhard Mantz*, Hartje Gallery, Frankfurt am Main, and others, 1989, n.p.

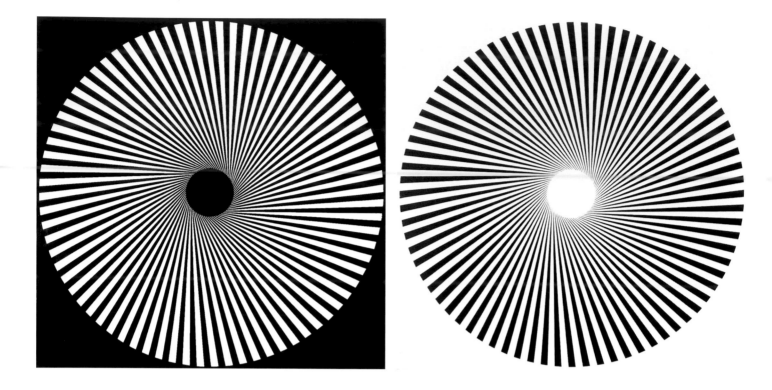

Wolfgang Ludwig, *Kinematische Scheibe XXXI, 2/*
Cinematic disc XXXI, 2, 1970

Wolfgang Ludwig, *Kinematische Scheibe XXXII, 2/*
Cinematic disc XXXII, 2, 1970

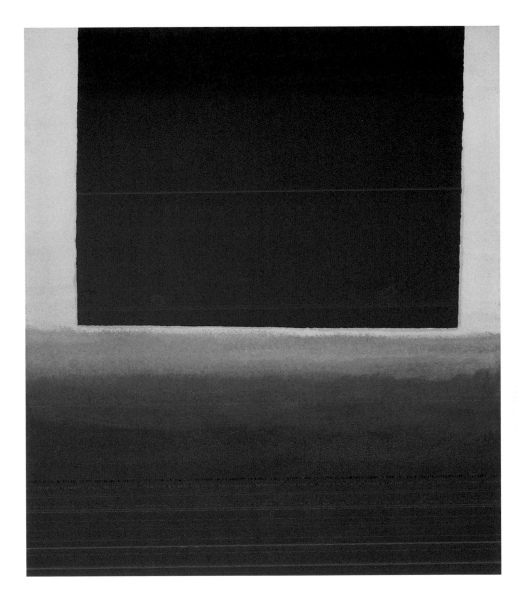

Rupprecht Geiger, *296/59*, 1959

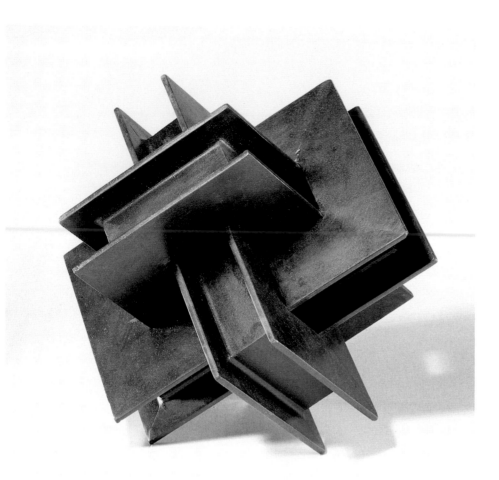

Eberhard Fiebig, *rotulus*, 1986

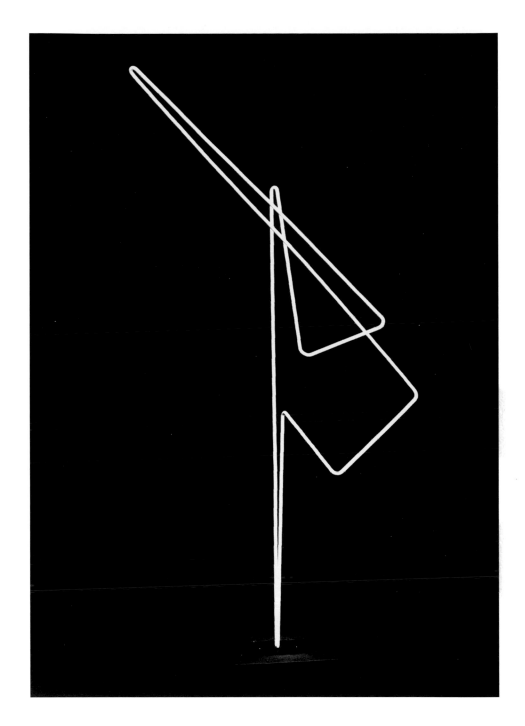

Norbert Kricke, *Raumplastik (WE 1318)/Spatial sculpture (WE 1318)*, 1952

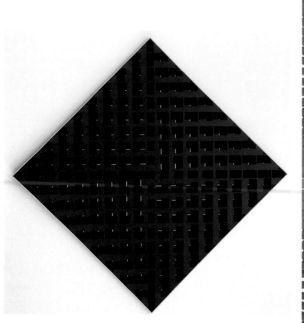

Hartmut Böhm, *Zentralisation II/Centralisation II*, 1962

Hartmut Böhm, *Quadratrelief 32/Square relief 32*, 1968

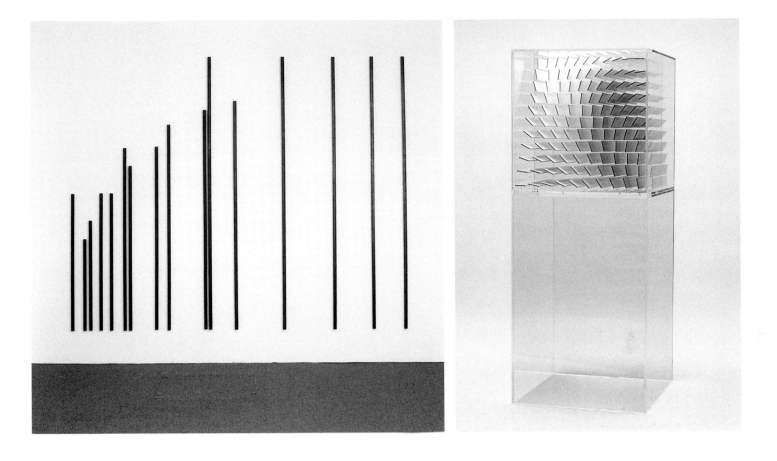

Hartmut Böhm, *Progression gegen Unendlich mit 15°, 18°, 22,5°, 30°, 45° – vertikale Parameter/Progression towards infinity with 15°, 18°, 22.5°, 30°, 45° – vertical parameters*, 1987/88

Hartmut Böhm, *Raumstruktur 14/Spatial structure 14*, 1971

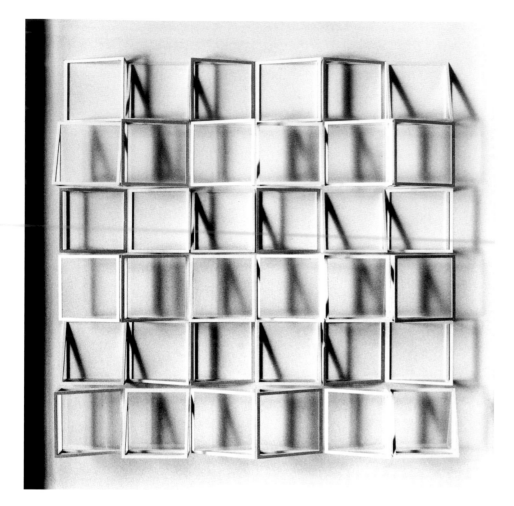

Klaus Staudt, *Schattengitter 9/Shadow screen 9*, 1983

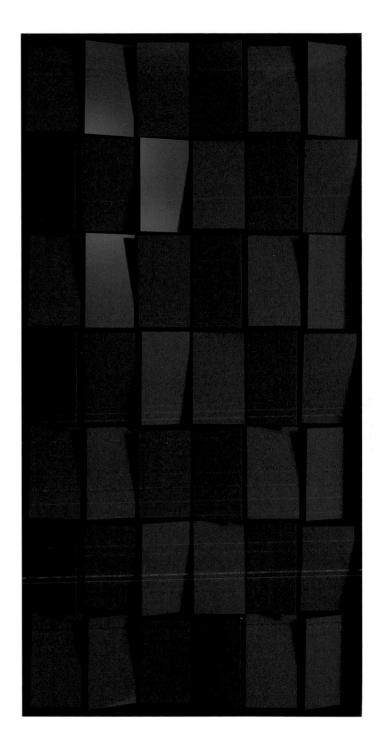

Klaus Staudt, *Plexiglasobjekt BR 1/Plexiglas object BR 1*, 1968

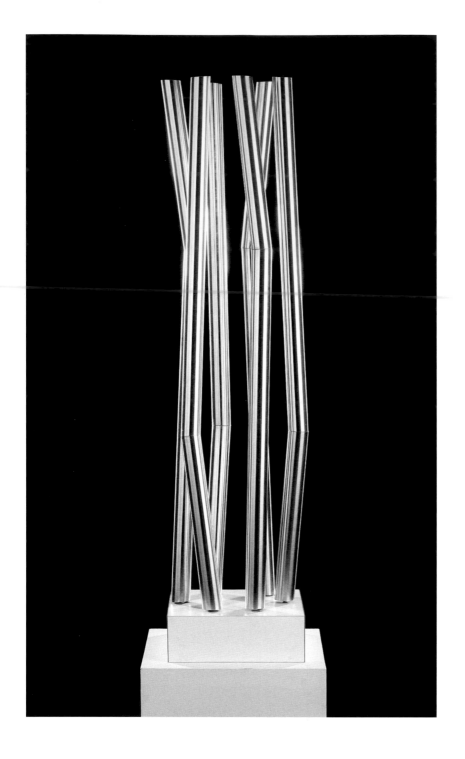

Hans Geipel, *Kinetisches Objekt 70/475/105/Kinetic object 70/475/105*, 1970

Adolf Luther, *Spiegel-Glas-Objekt (Licht und Materie)/Mirror-glass object (light and matter)*, 1974

Almir Mavignier, *Konvex-konkav-Verschiebung/Convex-concave displacement*, 1967

Anton Stankowski, *Schrägen Violett und Gelb/Diagonals violet and yellow*, 1975

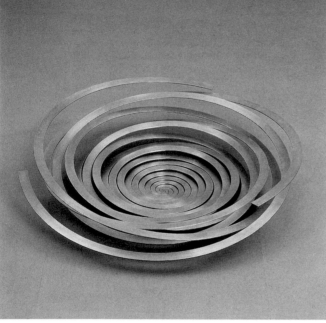

Martin Willing, *Dreibandscheibe/Three-strip plate*, 1997

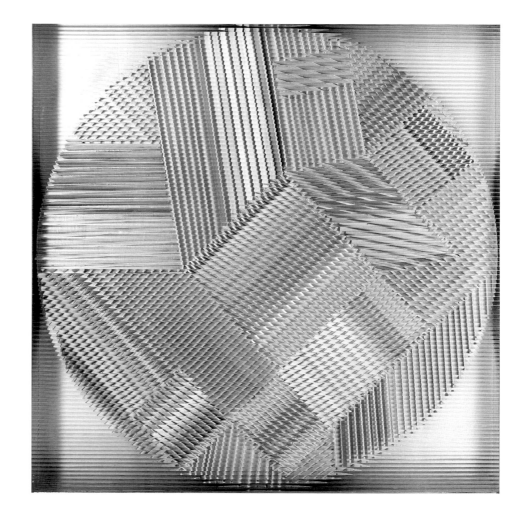

Heinz Mack, *Konstellation und Vibration/Constellation and vibration*, 1967

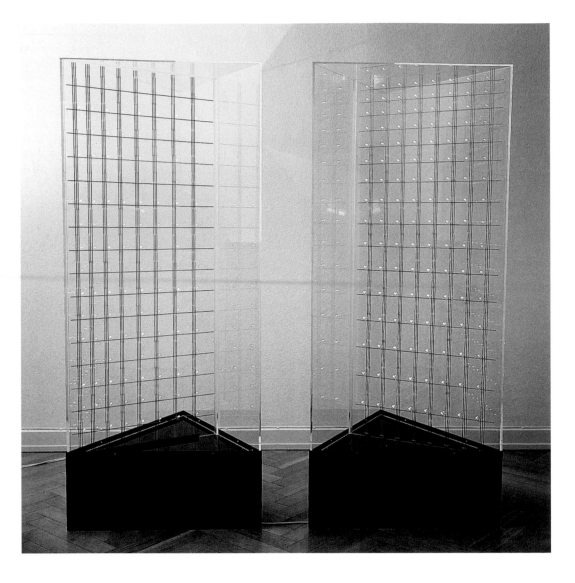

Hans-Martin Ihme, *Prisma III, Lichtmaschine XXXVI/86 A & B/Prism III, light machine XXXVI/86 A & B*, 1986

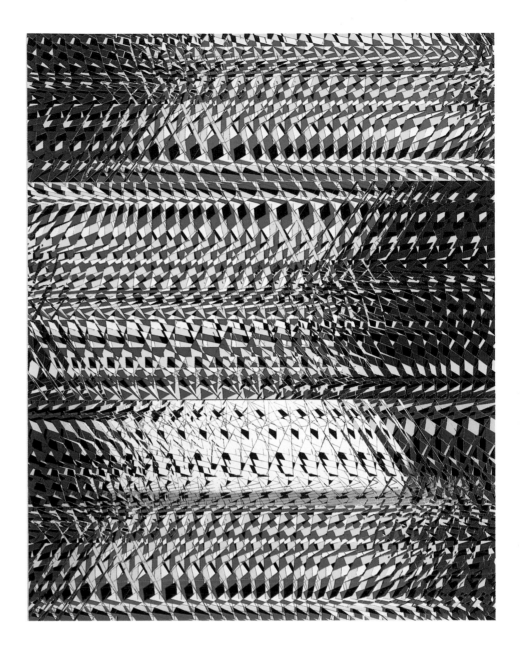

Rolf Eisenburg, *Ohne Titel, stereografisches Bildobjekt aus der Serie »Die Treppe hinunter«/*
Untitled, stereographic picture object from the series »Die Treppe hinunter«, 2000

Manfred Mohr, *P-360-GG, 1984*

Manfred Mohr, *P-708/B*, 2001

Ernst Hermanns, *Plastik I/66/Sculpture I/66*, 1966

Thomas Lenk, *Schichtung 55/Stratification 55*, 1967

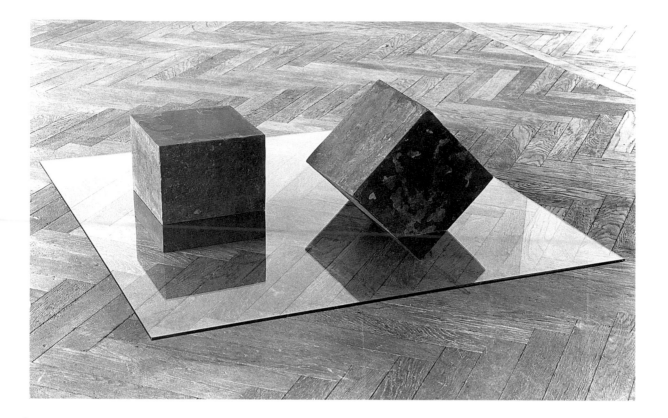

Alf Lechner, *Stabile und labile Würfelbeziehung/Stable and labile cube relationship*, 1979

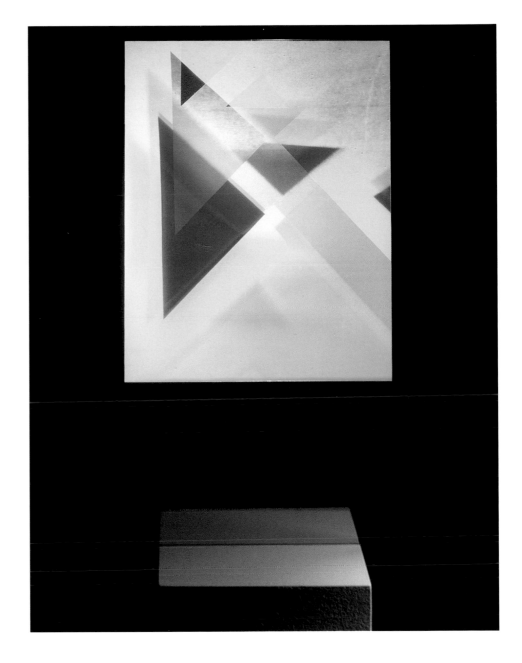

Dieter Jung, *Raum im Raum/Space in space*, 1994

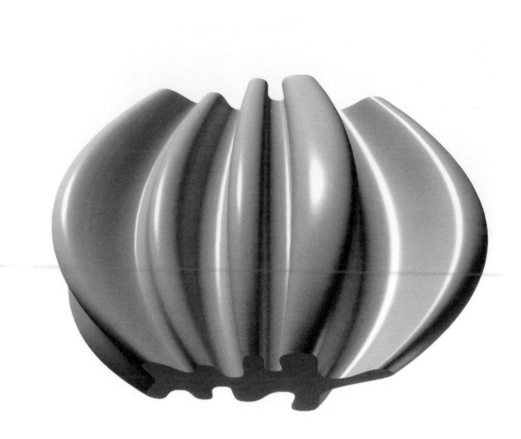

Gerhard Mantz, *Pelopi, Computersimulation/Computer simulation*, 1996

Gerhard Mantz, *Rambuteau*, 1995

Georg Karl Pfahler, *S-BBB/II*, 1969

Georg Karl Pfahler, *ESPAN, Nr. 14/no. 14*, 1975

Lothar Quinte, *Ohne Titel/Untitled*, 1964

Gudrun Piper, *strukturell positiv/structural positive*, 1967

Horst Bartnig, *90 Unterbrechungen, 90 Striche in drei Farben/90 interruptions, 90 strokes in three colours*, 1989

Andreas Brandt, *Schwarz mit Weiß und Orangegelb/Black with white and orange-yellow, 1984*

Andreas Brandt, *Grau-Weiß-Blau / Grey-white-blue*, 1973

Andreas Brandt, *Schwarz und Blau/Black and blue*, 1993

Klaus Schoen, *Ohne Titel/Untitled*, 1979

Klaus Steinmann, *Ohne Titel/Untitled*, 1980

Hermann Bartels, *System Nr. 370/System no. 370*, 1974

Gerhard Wittner, *Bild 43/73/Picture 43/73*, 1973

Uwe Kubiak, *Ohne Titel/Untitled*, 1994

214

Rune Mields, *Evolution: Progression und Symmetrie I + II/Evolution: progression and symmetry I + II*, 1987

Alf Schuler, *Rohr und Seil/Pipe and rope*, 1985

Wilhelm Müller, *Mai 89/May 89*, 1988/89

Horst Linn, *Ohne Titel/Untitled*, 1995

218

Heinz-Günter Prager, *Quadratkreuz 2/80/Square cross 2/80*, 1980

Günter Wolf, *Raum diagonal VI (4-teilig)/Space diagonal VI (4-part)*, 1984

Leo Erb, *Linienzeichnung/Line drawing*, 1989

Leo Erb, *Linienplastik/Line sculpture*, 1989

Manfred Luther, *Alles Vergängliche ist nur ein Gleichnis/Everything transitory is merely an equation.*
Aus der Folge/From the series *Cogito ergo sum*, 1988

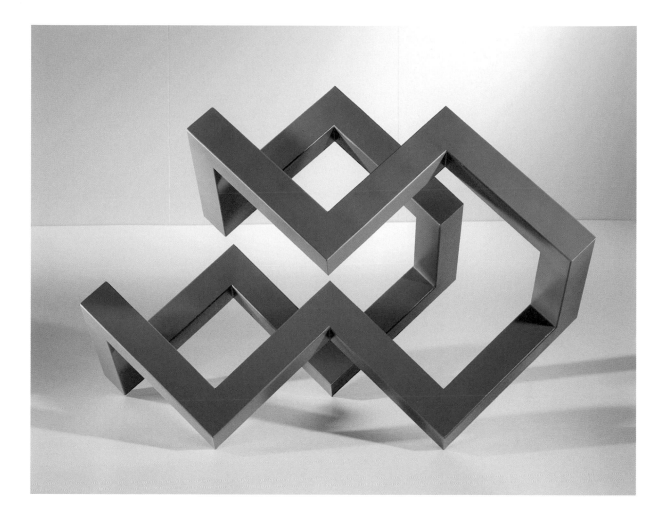

Ralph Eck, *Skulptur IV/1/96/Sculpture IV/1/96*, 1996

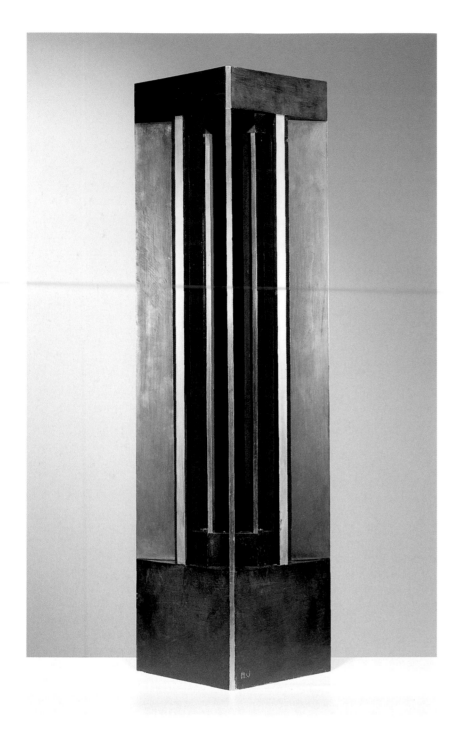

Hans Uhlmann, *Dreieck-Säule/Triangle column*, 1968

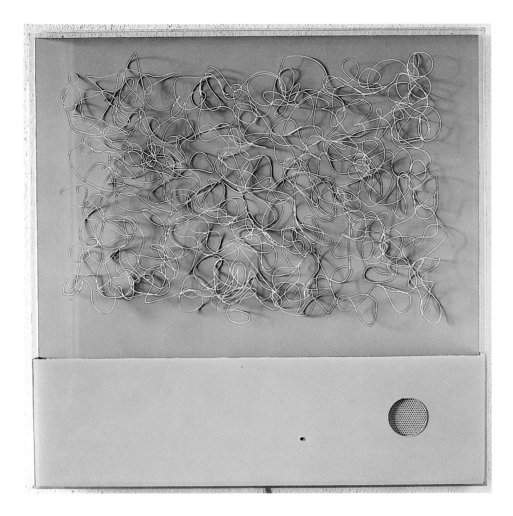

Walter Giers, *Roter Punkt im Labyrinth/Red dot in labyrinth*, 2001

Ulrich Rückriem, *Doppelstück aus 2 flachen Blöcken/Double piece made of two flat blocks*, 1996

Helmut Dirnaichner, *Säule, 105-teilig/105-part column,* 1998

Über »ureigene Mittel und Gesetzmäßigkeiten« in der konkreten Kunst in Europa nach 1945

Dietmar Guderian

Inhalte und mögliche Zielsetzungen der Sammlung Ruppert im Hinblick auf die konkrete Kunst stehen im Mittelpunkt dieses Beitrages. Zunächst werden an markanten Kunstwerken aus der Sammlung Wesenszüge der konkreten Kunst erläutert und dabei auch Randgebiete und neuere Entwicklungen gestreift. Der mittlere Teil fragt nach der Bedeutung der Jahreszahl 1945 für die konkrete Kunst. In Anbetracht der Konzentrierung der Sammlung auf Europa schließt der Beitrag mit einigen sehr kurzen Skizzierungen von Unterschieden, aber auch Ähnlichkeiten zwischen der konkreten Kunst in Europa und äußerlich oder gar geistig verwandten Kunstformen in anderen Erdteilen.

Konkrete Kunst in der Sammlung Ruppert

In Zürich traf sich Mitte der dreißiger Jahr in regelmäßigen Abständen eine Künstlergruppe und diskutierte Möglichkeiten der bildlichen Darstellung von Ideen. Seit Kasimir Malewitsch und Piet Mondrian kannte man Kunstwerke, die nicht reale Gegebenheiten, sondern ausschließlich Erzeugnisse des menschlichen Geistes – wie rechte Winkel, Rechtecke, Quadrate – zeigten. Dabei traten gewisse Unterschiede auf: Während Malewitsch zumindest in der Anfangszeit seiner abstrakten Malerei den Aufbau einiger seiner Bilder offensichtlich exakt konstruierte[1], legte Mondrian die geometrischen Elemente in seinen Werken in der Regel – abgesehen vom Senkrecht-Waagerecht-Netz – nach seinem persönlichen Gefühl fest. Gemeinsam war den Bildkompositionen aus dem Umkreis von Malewitsch und Mondrian und dann später auch vom Bauhaus und dem französischen »Cercle et Carré« (um 1934) jedoch, dass Kunstwerke unter Verwendung möglichst allgemein anerkannter, objektiver Farb- und Formvorräte entstanden. Doch in der Regel besaßen ein abstraktes Thema und dessen Realisierung noch nicht den streng logischen Zusammenhang bis hin zu dessen Überprüfbarkeit, wie es dann später bei der konkreten Kunst der Fall wurde. Das änderte sich im Zuge der Arbeitstreffen der Züricher Gruppe um Max Bill, Camille Graeser, Richard Paul Lohse, Verena Loewensberg, Anton Stankowski. Von einem Treffen zum anderen stellten sie sich Aufgaben: Sie legten einen oder mehrere Begriffe beziehungsweise Zustände fest (wie etwa »schwer« oder »gemeinsam«) und suchten dafür bis zum nächsten Treffen nach Visualisierungsvorschlägen. Erst nach 1945 kam es dann in anderen Gruppierungen zu einer Weiterführung dieser Gedanken bis hin zur Darstellung von Prozessen anstelle von Zuständen (das »Fließen« anstelle von »Fluss«). Max Bill formulierte bereits 1938: »konkrete kunst nennen wir jene kunstwerke, die aufgrund ihrer ureigenen mittel und gesetzmäßigkeiten – ohne äußere anlehnung an naturerscheinungen oder deren transformierung, also nicht durch abstraktion entstanden sind...« Doch erst um 1945 herum wurden systematisch Kunstwerke zu Themen gestaltet, die nicht mehr auf Bereiche aus unserer Vorstellung Bezug nahmen, sondern reine Produkte des menschlichen Geistes waren, wie später zum Beispiel Max Bills *Kern aus Doppelungen,* 1968 (Abb. S. 244), Richard Paul Lohses *Fünfzehn systematische Farbreihen mit vertikaler und horizontaler Verdichtung,* 1950/67 (Abb. S. 108) oder Anton Stankowskis *Schrägen Violett und Gelb,* 1975 (Abb. S. 189). Die Suche nach möglichst großer Allgemeingültigkeit der Darstellung führte dabei zu weitestmöglicher Entindividualisierung in Farb- und Formenwahl.

1 Dietmar Guderian, »Das Quadrat«, in: Bernhard Holoczek (Hg.), *Von zwei Quadraten*, Ausst.Kat. Wilhelm-Hack-Museum, Ludwigshafen am Rhein 1986.

Beginn mit Modul

Fortwährende
Verdopplung
der Seitenlängen

Fig. 1 Richard Paul Lohse, *Fünfzehn systematische Farbreihen mit vertikaler und horizontaler Verdichtung*, 1950/67
Formaler Aufbau

An drei Werken der Sammlung Ruppert möge die Spannweite angedeutet werden, mit der Künstler auf die »ureigenen gesetzmäßigkeiten« der Kunstwerke eingehen:

Max Bills *Kern aus Doppelungen* (1968) beginnt mit einem Modul in Gestalt eines Würfels, der sich über zwei seiner Seiten hinaus zu einem Stab verlängert. In der Mitte fügen sich zwei gleichartige Stäbe im rechten Winkel an. In die verbleibende dritte Richtung zeigen schließlich vier Stäbe. Damit vollendet sich das Kunstwerk ohne Einfluss durch den Künstler selbst, denn eine vierte Dimension gibt es nicht. Den Fuß der Skulptur bildet eine über einem gleichseitigen Dreieck errichtete Pyramide aus drei gleich langen Stäben – keine Richtung ist vor der anderen ausgezeichnet. Die Gestalt der Skulptur ergibt sich nach den Vorüberlegungen des Künstlers von selbst.

Ureigene Gesetzmäßigkeiten birgt auch Richard Paul Lohses *Fünfzehn systematische Farbreihen mit vertikaler und horizontaler Verdichtung* (1950/67; Abb. S. 108): Er beginnt mit einem Modul in Gestalt eines kleinen Quadrates (Fig. 1). Von diesem waagerecht und senkrecht ausgehend, verdoppeln sich alle Längen von Schritt zu Schritt. Sieben Schritte in jeder Richtung liefern gemeinsam mit dem Anfangsmodul in jeder Spalte und jeder Zeile fünfzehn Felder. Somit steht in jeder vertikalen und in jeder horizontalen Reihe für jede Farbe aus der vom Künstler für dieses Werk vorab ausgewählten Palette genau ein Feld zur Verfügung. Auch hier endet das Bild »automatisch« und ohne subjektive Einwirkung durch den Künstler: Eine Weiterführung nach außen durch fortwährende Verdopplungen wäre wie bei allen anderen Bildern dieser Serie nicht sinnvoll, weil manchen Farben dann vom Künstler mehr Fläche als anderen einzuräumen wären. (Eine Fortsetzung nach innen – gar zum »unendlich Kleinen« – ist unmöglich, da beim Halbieren stets eine überzählige Hälfte bliebe. Abgesehen davon, ließe die für die Zürcher Konkreten typische Existenz eines Moduls dessen beliebige Zerkleinerung grundsätzlich nicht zu.) Gerade Bilder wie *Fünfzehn systematische Farbreihen mit vertikaler und horizontaler Verdichtung* zeigen Möglichkeiten und Grenzen der konkreten Kunst bei Lohse auf:

Die Farben betreffend:

– Die Farben werden aus einer vom Hersteller vorgegebenen Farbenpalette gewonnen;
– ihre Zusammenstellung wahrt dadurch den Eindruck von Objektivität, obgleich sie vom Künstler bestimmt wird. Andererseits behält Lohse die einmal getroffene Auswahl bei allen Bildern mit fünfzehn systematischen Farbreihen bei und nimmt ihnen dadurch beim einzelnen Bild wiederum den Anschein der subjektiven Auswahl.

– Die Abfolge der Farben innerhalb einer (horizontalen) Zeile liegt grundsätzlich fest, sobald Lohse die Farbe für deren erstes Feld bestimmt: Nicht nur bei diesem Bild, sondern bei allen Werken mit systematischen Farbreihen lässt Lohse die Reihenfolge der Farben untereinander konstant, als wären sie auf einem Drehkreis fest platziert. Sobald eine Farbe den Beobachter passiert, ist sicher, in welcher Reihenfolge die übrigen vierzehn Farben erscheinen werden. Da jede Farbe die erste sein könnte, gibt es genau fünfzehn voneinander abweichende Zeilen, die sich auf mehr als eine Billion verschiedene Arten untereinander anordnen lassen:
$15 \cdot 14 \cdot 13 \cdot 12 \cdot 11 \cdot 10 \cdot 9 \cdot 8 \cdot 7 \cdot 6 \cdot 5 \cdot 4 \cdot 3 \cdot 2 \cdot 1 = 1\ 307\ 674\ 368\ 000$.

– Theoretisch könnte damit jeder Mensch ein Unikat erhalten. Die serielle Massenfertigung in der Industrie fände hier ihr künstlerisches Pendant. Lohse erschien gerade dieser Ansatz als besonders wichtig: Im Prinzip wäre es denkbar gewesen, auf diesem Wege seine Vorstellung von einer demokratischen Gesellschaft auch auf die Verteilung der Kunstgüter in ihr auszuweiten.

Fig. 2 Zyklischer Farbverlauf
(aufgezeigt an 7 statt 15 Farben)

4 Sym-
metrie-
achsen

Rotations-
symmetrie
90°

Fig. 3 Formale Ordnungsstrukturen sorgen für Gleich-
gewichtung aller Seiten und Ecken

– Die im Vergleich zu den vielen Möglichkeiten natürlich wenigen, tatsächlich von Lohse gemalten Bilder mit fünfzehn systematischen Farbreihen – auch die mit »demokratischer« Farbflächengleichheit ohne Verdichtungen – zeigen stets persönliche, die rein logische Struktur der Bilder sprengende Entscheidungen des Künstlers (häufig sogar im Titel angegeben). Im hier betrachteten Bild intensiviert der Künstler zum Beispiel mit den vier großen gelben beziehungsweise gelblichen Quadraten in den Ecken sowie der Konzentrierung der kleinen gelben Flächen im Zentrum den Eindruck von Verdichtung. (Fig. 2) zeigt beispielhaft für nur sieben Farben, wie Lohse in den ersten drei Zeilen des Bildes die Zeilenfolge festlegte).

Die Formen betreffend:
– Das quadratische Bildformat,
– der konsequente Einsatz eines quadratischen Moduls,
– seine Anordnung ausschließlich in Vertikal-Horizontal-Normallage, die Verwendung einer einzigen progressiven »Basis«-Operation – der Seitenverdopplung,
– die vor allem mit Achsensymmetrien und Rotationssymmetrie erzwungene formale Gleichartig- und damit Gleichrangigkeit aller Seiten und aller Ecken (Fig. 3) lassen keine subjektiven Entscheidungsfreiheiten für den Künstler zu, erzeugen zumindest im Formalen ein konkretes Kunstwerk.
Max H. Mahlmann reduziert im dritten hier betrachteten Bild – *Variable Grundnetzreduktion A, B, C, D*, 1979 (Abb. S. 249) – den konkreten Ansatz auf das Wesentliche: Es treten weder Farben noch Formen auf, sondern ausschließlich die zum gedanklichen Konzept gehörenden Progressionslinien und deren regelmäßige Verkürzungen.

Das Jahr 1945:
– seine Auswirkungen auf die Entwicklung der konkreten Kunst,
– sein Bezug zur Sammlung.
Die Geburtsstunde der konkreten Kunst liegt bereits früher. Spätestens mit Max Bills Erklärungen aus den dreißiger Jahren besteht Konsens über die hauptsächlichen Wesenszüge konkreter Kunst: Die Darstellung menschlicher Gedanken für den menschlichen Geist.
Es gibt schon vor 1940 zum Beispiel mit Max Bills *Fünfzehn Variationen über ein Thema* sowohl als auch mit den Züricher Studien der Gruppe um Lohse, Stankowski (teilweise im Buch *Gucken* von Gomringer/Stankowski wieder aufgegriffen) Annäherungen an die konkrete Kunst, doch die ersten in Thema und Ausführung ausgereiften konkreten Arbeiten entstehen tatsächlich erst zu Anfang der fünfziger Jahre. Dabei stellt für die Mehrzahl der bis dahin unter totalitären Regimes lebenden europäischen Künstler das Jahr 1945 den Zeitpunkt dar, ab dem sie ihre Richtung überhaupt wieder publik machen und sich zu ihr bekennen dürfen. Das weltpolitisch wichtige Jahr 1945 stellt somit für die konkrete Kunst tatsächlich eine sinnvolle Marke dar. Dabei hat das Datum für einige, zum Beispiel für die initiierende Schweizer Künstlergruppe, eine andere Bedeutung als für andere, zum Beispiel für Anton Stankowski, der die Schweiz 1938 verlassen muss und erst spät nach dem Krieg nach Deutschland zurückkehrt (noch später als viele andere, weil er in russischer Gefangenschaft »schöne« Stalinbilder malen musste; wenigstens verdiente er damit Brot für Mitgefangene und sich).
Betrachtet man die Entwicklung der konkreten Kunst ab 1945, so lässt sich feststellen: Sie beginnt mit der Aufarbeitung und Bereitstellung konstruktiver Methoden und Mittel

durch Malewitsch und die russischen Utopisten, durch Mondrian und De Stijl, durch die Lehrer des Bauhauses, durch den »Cercle et Carré« und mit den ersten theoretischen Ansätzen bei Vordemberge-Gildewart. Daneben gibt es Künstler (Victor Vasarely und andere), die bereits früh versuchen, mathematisches Denken und mathematische Resultate in bildende Kunst zu übertragen. Andere wie Salvador Dalí, aber auch der in erster Linie nicht als Künstler agierende M.C. Escher versuchen, Ergebnisse parallel zur Wissenschaft mit Kunstwerken anzusteuern.

Anfang der fünfziger Jahre entwickeln dann Künstler wie Hermann Glöckner, Max H. Mahlmann, die Zürcher Konkreten, Erwin Heerich systematisch rein konkrete Kunstwerke. Im Laufe der nächsten drei Jahrzehnte erleben wir, wie diese erste Künstlergeneration nahezu alle Möglichkeiten in Ebene und Raum auslotet und mit großer Strenge in Kunstwerke überträgt: Seien es grafische Serien wie *11 mal 4*4* bei Max Bill, die Suche nach allen möglichen *F*-Bildern bei Lohse, Heerichs Würfelprogressionen, Mahlmanns Linienprogressionen oder Glöckners Faltungen und strenge Dreieckssetzungen (zum Beispiel im *Triptychon: Schwarzes und weißes Dreieck übereinander*, 1980, Abb. S. 248), Verena Loewensbergs weiblich-farbenfrohe und doch streng regelmäßige Progressionen (*Ohne Titel*, 1978/79, Abb. S. 112)[2] oder Camille Graesers Dislokationen und Translokationen im regelmäßigen quadratischen Punkteraster (Abb. S. 111).[3] Spätestens mit dem Ende der achtziger Jahre ist praktisch alles geleistet, was zum Beispiel in der Ebene unter Beachtung strenger Prinzipien wie der Verwendung eines quadratischen Bildformats, eines quadratischen Moduls, formaler Gleichrangigkeit aller Seiten und Bildecken usw. realisierbar ist.

Die nachfolgende Generation steht vor der schwierigen Aufgabe, im fest vorgegebenen Gedankengerust nach neuen Wegen zu suchen. Dabei zeigen sich sehr verschiedene Ansätze:

Der Modul erhält eine ungewöhnliche Form, die jedoch durch dessen konsequente Verwendung durch den Künstler »objektiviert« wird, wie wir es über sehr viele Jahre hinweg bei Heijo Hangen und bei Paul Uwe Dreyer beobachten können. Doch erscheint dort die von der ebenen Grundfigur abweichende Form selbst als Zeichen und kann nur im begrenzten Umfang unter Einsatz von geometrischen Abbildungen wie Drehung, Vergrößerung/Verkleinerung, Parallelverschiebung, Spiegelung zum Aufbau weiterer Superzeichen dienen. Das führt häufig dazu, dass Module großformatig und in nur kleiner Anzahl ins Bild kommen (Heijo Hangen, *Bild Nr. 8228,* 1982, Abb. S. 53; Paul Uwe Dreyer, *Fluchtraum 1*, 1975, Abb. S. 252).

Die Sammlung Ruppert besticht durch den Versuch, alle Aspekte eines scharf umrissenen Teilgebietes der zeitgenössischen bildenden Kunst mit allen Randgebieten vollständig zu dokumentieren.

Neben der strengen Schule der konkreten Kunst stellen viele andere Künstler zur gleichen Zeit sowohl unter Verwendung elementarer Grundformen der Geometrie als auch von »sub-scientific«-Abbildungen wie Spiegelung, Parallelverschiebung, Vergrößerung und Verkleinerung sowie Drehung oder Klappung Kunstwerke her, die, obwohl sie keine konkreten Kunstwerke im engeren Sinne sind, der konkreten Kunst sehr nahe stehen:

Der Würfel in Erich Hausers *Skulptur 10/83*, 1983 (Abb. S. 253) ist ursprünglich vollständig, öffnet sich jedoch nach Hausers subjektiver Vorstellung. Christoph Freimanns *Treibholz*, 1987 (Abb. S. 255) geht aus dem Kantenmodell eines Würfels hervor, enthält noch immer exakt zwölf Kanten, diese jedoch willkürlich dimensioniert und platziert.

2 Dietmar Guderian, *Mathematik in der Kunst der letzten dreißig Jahre* (Neubearbeitung), Edition und Galerie Lahumière, Paris, und Bannstein-Verlag, Ebringen 1991 (mit umfangreicher Literaturliste).
3 Dietmar Guderian, »Camille Graeser – Konkret und poetisch?«, in: Richard W. Gassen u.a. (Hg.), *Camille Graeser*, Ausst.Kat. Wilhelm-Hack-Museum, Ludwigshafen am Rhein/Museum für Neue Kunst, Freiburg im Breisgau/Museum am Ostwall, Dortmund 1989.

Hans Steinbrenners *Figur*, 1966 (Abb. S. 259) suggeriert dem Betrachter ihren regelmäßigen Aufbau aus Würfeln und Quadern, doch entstammen deren Dimensionen der subjektiven Vorstellung des Künstlers. Günter Fruhtrunks *Interferenz*, 1962/63 (Abb. S. 152) erzwingt wie in fast allen Werken des Künstlers im Betrachter geradezu den Eindruck von streng regelmäßiger Abfolge der Streifen durch Parallelverschiebung, Progression oder Ähnliches, obwohl sie nicht vorhanden ist. Bei manchen dieser Künstlerinnen und Künstler finden sich sowohl im Sinne von objektiv nachvollziehbarer Regelmäßigkeit und damit Objektivität gestaltete konkrete Kunstwerke als auch teilweise subjektiv konstruierte: Aurélie Nemours malt zum Beispiel die völlig regelmäßige *Rythme du millimètre*-Serie einerseits, während sie in *Schwarzer Winkel Nr. 18,* 1981 (Abb. S. 149) den nur in seiner Gesamtfläche festgelegten »Winkel« teilweise willkürlich gestaltet und nach ihrem Belieben ins Bild setzt.

In Max Bills Charakterisierung der konkreten Kunst heißt es: »konkrete kunst … ist der ausdruck des menschlichen geistes für den menschlichen geist bestimmt …«. Bill wird bei dieser Umschreibung kaum den Zufall als Methode im Blick gehabt haben. Doch einer der herausragenden Ansätze des menschlichen Geistes im 20. Jahrhundert dokumentiert sich gerade in der intensiven Suche nach einer Festlegung von Zufall. Das damit einhergehende Einbeziehen so genannter zufälliger Ereignisse in den kreativen Prozess eröffnet der konkreten Kunst ein weites Feld. Wir können heute, nach dem Entdecken der Existenz von deterministischem Chaos, zwar nicht mehr sicher sein, dass es Zufall überhaupt gibt. Für die Verwendung der verschiedenen Szenarien für so genannte Zufallsereignisse bei der »aleatorischen« Schaffung konkreter Kunstwerke ist das jedoch ohne Bedeutung: Allesamt sind sie reine Schöpfungen des menschlichen Geistes, passend zu Bills Charakterisierung.

Die Sammlung Ruppert präsentiert diese Methode in auffälliger und prägnanter Weise: François Morellet entscheidet sich bei *Zufällige Verteilung von 40 000 Quadraten, 50% grau, 50% gelb*, 1962 (Abb. S. 155) für die leicht modifizierte Ziffernfolge im Pariser Telefonbuch. Jahre später eröffnet er sich eine über Farbverteilungen im Quadratraster hinausgehende Gestaltungsmöglichkeit: Er überzieht die Bildfläche mit Parallelenscharen (zum Beispiel *2 Schussfäden –1° +1°*, 1978, Abb. S. 154), deren Neigung er häufig nach Zufallsziffernfolgen bestimmt. Dabei benutzt er die Ziffernfolge der Kreiszahl 3,14. Herman de Vries legt für *Zufalls-Objektivierung*, 1966 (Abb. S. 30) einen quadratischen Punkteraster über die Bildfläche und lässt dann mit den Ziffern einer Zufallsszifferntabelle für jeden Rasterpunkt Länge und Ausrichtung (hier horizontal oder vertikal) des Streifens bestimmen, der durch den Punkt geht. Das Bild von Herman de Vries erlaubt es, auf Grenzen hinzuweisen, die ein Künstler trotz des Einsatzes von Zufallszahlen dem Erscheinungsbild des Kunstwerkes aufzuzwingen vermag: de Vries gibt das quadratische Bildformat, den quadratischen Raster, die Streifenbreite und die Vorräte an Streifenlängen sowie die Horizontale und die Vertikale als mögliche Richtungen vor. Durch Gewichtung (zum Beispiel, wenn 0, 1, 2, 3, 4 auftreten, die Streifenlänge A, bei 5, 6, 7 B und bei 8, 9 C) könnte er darüber hinaus die Verteilung der verschiedenen Streifenlängen zwar nicht im Einzelfall, wohl aber pauschal für das ganze Bild steuern. Ergebnisse, bei denen sich Streifen schneiden oder über den Rand hinausragen würden, schließt er entweder von Beginn an aus, oder er übernimmt sie nicht in das Bild. Der Künstler besitzt also trotz des Einsatzes des Zufalls noch genügend viele Möglichkeiten, das ästhetische Erscheinungsbild des Werkes zu beeinflussen.

Vera Molnar, die Künstlerpersönlichkeit, die als erste den Computer als Zufallsziffern-generator und Zeichner zugleich nutzt, beherrscht diese Fähigkeit geradezu perfekt. Im

Unterschied zu den Vorhergehenden begreift sie die grafischen Vorgaben des Computers jedoch nur als Vorschläge, aus denen sie dann erst mit ihrem persönlichen ästhetischen Empfinden auswählt (Abb. S. 256).

Bei Manfred Mohrs Arbeiten wird der Zufall nicht wie bei de Vries in der Weise eingesetzt, dass alles, was dieser unter den vom Künstler vorgegebenen Rahmenbedingungen liefert, als Kunstwerk realisiert wird. Aber Mohr nutzt Computer und Zufallszifferngenerator auch nicht wie Vera Molnar als ein normales Werkzeug, das Vorschläge liefert, aus denen die Künstlerin dann auswählt. Mohrs Werke lassen den Einsatz von Computer und Zufallszifferngenerator verdeckt (Abb. S. 194, 195). Der Rückschluss beim Betrachter auf die Verwendung von Zufall wird gar nicht erst provoziert. Insbesondere, wenn Mohr nur einen kleinen Ausschnitt aus einem größer möglichen Zusammenhang nimmt und in ein Bild überträgt, hat der Betrachter keine Chance mehr, die Ausgangssituation oder das nicht vorhandene Ganze zu erfassen. Einzig das Spüren, dass manche Bildteile auf unerklärliche Weise in einem Beziehungsgefüge miteinander zu schweben scheinen, lässt ihn einen ursprünglich vorhandenen größeren Zusammenhang erahnen – und damit den Reiz des Bildes erhöhen.

Auf eine ungewöhnlich strenge Weise bringt Diet Sayler, von dem die Sammlung ein frühes Streifenbild besitzt (Abb. S. 254), später den Zufall in seine Werke ein und lässt ihn den Betrachter auch bewusst erfahren: Dreiecke stehen – aleatorisch verschoben auf einer Horizontalen und manchmal auch an der Vertikalen gespiegelt – nebeneinander. Später treten an die Stelle des einen Dreiecks zwei Formen, die sich anfangs zu einem Rechteck ergänzen, bis die Bilder im Laufe der Jahre wieder Einzelelemente, nun aber in Farben aus einem neu hinzugekommenen Farbvorrat zeigen.

Exemplarisch soll an wenigen Beispielen auf Reaktionen vieler in der Sammlung vertretener Künstler auf neue Gegebenheiten aus ihrer Umwelt eingegangen werden: Attila Kovács findet einen Weg, nicht die in der konkreten Kunst viel eingesetzte Methode der Vergrößerung darzustellen, sondern er zeigt den Prozess der Vergrößerung, indem er die Schritte vom Ur- zum Endzustand optisch verbindet (Abb. S. 258).

Ludwig Wilding gelangt mit regelmäßigen Überlagerungen geometrischer Grundformen zu deterministisch chaotischen Figurationen, bei denen es darüber hinaus – ähnlich wie bei den in der modernen Wissenschaft wichtig gewordenen Fraktalen in der Ebene – schwierig wird, aus der euklidischen Geometrie überkommene Begriffe wie Fläche und Rand zu übertragen (Abb. S. 260, 261).

Karl Gerstner gelingt es auf geistreiche und überraschende Weise – durch Kombination einer Progression immer kleiner werdender Kreise mit einer gleichzeitigen optischen Annäherung zweier ursprünglich sehr verschiedener Farben aneinander –, im Betrachter den Eindruck eines ins unendlich Kleine fortsetzbaren Prozesses zu erwecken (Abb. S. 257). Dabei ähneln die von Schritt zu Schritt kleiner werdenden Figuren allen größeren, die von ihnen gebildet werden: Gerstners Bild erweckt den Anschein von bis ins Unendliche kleiner werdender und zugleich »selbstähnlicher« Figurationen und kommt damit allen markanten Kennzeichen der Fraktale nahe.

Über die Konzentrierung der Sammlung auf Europa

Im Zeitalter der Globalisierung sich in der Kunst ausschließlich auf einen Erdteil zu spezialisieren, erstaunt auf den ersten Blick. Bei genauerer Betrachtung lassen sich jedoch unter allen Vorbehalten gegenüber Pauschalisierungen für die anderen Erdteile zumindest

lokal Eigenarten aufzeigen, die eine Konzentrierung der Sammlung auf Europa plausibel erscheinen lassen können.

In der zeitgenössischen Kunst Schwarzafrikas zeigen Stoffdrucke, Körper- und Maskenbemalungen zwar häufig elementargeometrische Formen, doch im Vordergrund steht in aller Regel der Wunsch – auch dann, wenn wir Quadratteilungen wie von Bill und Stankowski antreffen –, ein Kultobjekt oder ein Ornament zu schaffen und nicht, wie die konkreten Künstler, eine abstrakte Idee nach ihren »ureigenen Gesetzmäßigkeiten« zu visualisieren. Die vom Islam beeinflusste Gegenwartskunst Nordafrikas erlaubt es dagegen, wenn es sich um an Mäandern und Parkettierungen angelehnte Kunstwerke handelt, durchaus von einer Nähe zur konkreten Kunst zu sprechen, denn auch dort geht dem Schaffen der Werke häufig deren vollständige logische Durchdringung voraus.

In Australien ist eine Künstlergruppe in jüngerer Zeit von Werken der Ureinwohner beeinflusst. Die Arbeiten der wichtigsten Vertreter dieser Richtung scheinen auf den ersten Blick der konkreten Kunst sehr nahe zu stehen, treten doch auch dort Rotationssymmetrie, Achsensymmetrie, Spiegelung und Parallelverschiebung sowie ebene Grundformen auf. Doch hier handelt es sich nicht um Visualisierung von Gedanken, sondern um verschlüsselte Darstellungen von realen Wegen, Wegenetzen, Lageplänen von Kultstätten usw. und damit um Abstraktionen.

Ein Vergleich der konkreten Kunst Europas mit Kunstwerken Asiens wäre im hier gegebenen engen Rahmen vermessen: Einige wenige Bemerkungen speziell im Hinblick auf Japan mögen beispielhaft andeuten, wie sehr optische Nähe von Kunstwerken zur konkreten Kunst einhergehen kann mit inhaltlicher Ferne: Die berühmten Faltfiguren und Origami-Legefiguren entstehen zwar nach exakten Plänen, doch stellen sie in der Regel Objekte unserer Anschauung dar. Viele Werke tragen bis zu einem gewissen Grad die strenge Gesetzmäßigkeit konkreter Kunstwerke in sich, stören diese dann aber individuell und gezielt: Das mit dem Reismattenmodul gebaute streng geometrische Teehaus mit der individuell gekleideten Geisha darin, die Vase in perfekter geometrische Form, die dann im Ascheanflugverfahren unregelmäßig gefärbt wird, ebenso wie die streng quadratische Keramikschale, über die der Meister zum Schluss einen sehr persönlichen Pinselquastenstrich zieht. Sogar bei Künstlern wie Sugai, die bereits seit Jahrzehnten in Europa arbeiten, bleibt dieses, dem Wesen der konkreten Kunst gegenläufige Merkmal, zum Beispiel in Gestalt gezielter minimaler Abweichungen von der Achsensymmetrie, sichtbar.

Die Werke von der konkreten Kunst nahe stehenden Arbeiten nordamerikanischer Künstler sind vielfach monumental ausgestaltet und lassen den Betrachter häufig eher an Minimal Art oder Konzeptkunst denken, zum Beispiel bei den großflächigen ebenen und räumlichen schwarzen Grundformen Richard Serras, bei den Quadratauslegungen und Holzbalkenkombinationen Carl Andres oder bei den Neon-Installationen Dan Flavins: Hier liegt oft nur eine einzige, konkretem Gedankengut nahe stehende Idee vor (zum Beispiel die Achsensymmetrie von Dan Flavins Neon-Installation am Hamburger Bahnhof in Berlin) und nicht (wie etwa in den Werken der Zürcher Konkreten) vollständig ins Bildliche übertragene, logisch in sich abgeschlossene Gedankengebäude. Doch gibt es selbstverständlich auch wichtige amerikanische konkrete Kunstwerke, man denke nur an Sol Le Witts kombinatorisch bestimmte, vollständige (Incomplete open cubes) oder unvollständige[4] Serien, an die exakt verzerrten Spiegelungen bei Artschwager oder die dem mathematischen Denken nahe stehenden Arbeiten von Alfred Jensen.

In Ländern Süd- und Mittelamerikas (Mexiko, Venezuela und andere) trifft man häufig auf eine geglückte Symbiose zwischen konkretem Gedankengut und monumentaler Aus-

4 »Kugel und Kubus – Mathematik und Kunst in moderner Architektur«, in: Ausst.Kat. *Innovation 3*, Ludwig-Erhard-Haus, Berlin (im Rahmen des Internationalen Mathematiker-Kongresses), Bannstein-Verlag, Ebringen 1998.

führung (wie die Kunstwerke auf den Avenidas von Mexico City oder im Skulpturenpark der dortigen Universität). Die Nähe zur europäischen konkreten Kunst erscheint plausibel: Zum einen lassen sich Künstler dieser Länder auch heute noch von der Gegenwartskultur in den ehemaligen europäischen »Mutterländern« beeinflussen. Zum anderen ist bei den fast überall noch vorhandenen vorkolumbischen Bevölkerungsteilen die Verbindung von nach strengen Gesetzmäßigkeiten genutzter Geometrie und ästhetischer Gestaltung aus präkolumbischer Zeit tradiert vorhanden. Nicht von ungefähr finden sich daher in der Sammlung Ruppert auch Künstler wie Carlos Cruz-Diez (Abb. S. 164) oder Jesús-Rafael Soto (Abb. S. 159), die zwischen beiden Welten pendeln.

Selbstverständlich schöpften und schöpfen umgekehrt auch die europäischen Künstler aus diesen Quellen, suchten gezielt die präkolumbischen Monumentalbauten auf, ließen sich von ihrer Gesamterscheinung (Josef Albers, Max Bill, Erwin Heerich), aber auch von Details (zum Beispiel Anton Stankowski bei der Gestaltung der Wandfriese) beeindrucken.

Zusammenfassung und Ausblick

Ein Dutzend Jahre nach dem Fall der Mauer und dem Beginn des Zusammenwachsens von Ost- und Westeuropa und im Moment des Beginns einer großen Globalisierungswelle, die im wissenschaftlichen Bereich längst vollzogen ist und die sich auf kulturellem und wissenschaftlichem Gebiet voll im Gang befindet, ist es sicher sinnvoll, eine sich auf Europa konzentrierende Sammlung zu präsentieren.

Mit einiger Wahrscheinlichkeit wird es in Zukunft gar nicht mehr möglich sein, einen in dieser Weise lokal definierten Ansatz für eine neue Sammlung – weder zur konkreten Kunst noch zu einem anderen Bereich der Kultur der Gegenwart – konsequent und ohne Lücken zu realisieren. So ist die Sammlung Ruppert schon jetzt ein wichtiges kulturhistorisches Dokument der vergangenen sechs Jahrzehnte, zumal ihr Anfangspunkt – das Jahr 1945 – den für Europa wohl politisch wichtigsten Zeitpunkt des Jahrhunderts markiert, nach dem erst wieder – wenn auch noch nach politischen Blöcken getrennt – innereuropäische Kontakte möglich wurden.

Die ursprünglich fest mit den Grundformen und Abbildungen der euklidischen Geometrie verbundene konkrete Kunst fand in den letzten zwei Jahrzehnten immer wieder überraschende Anknüpfungspunkte an neue Inhalte und Methoden der Naturwissenschaften und der Mathematik (Fraktale, Deterministisches Chaos, Gentechnik, Neuro-Informatik, Neon-Technik, Holografie, Prozessdarstellung und -steuerung). Gerade das scheint – wie auch schon bei den nur mit traditionellen Farb- und Formenvorräten arbeitenden konkreten Künstlern der ersten Jahrzehnte – zu belegen, dass diese Kunst, als »ausdruck des menschlichen geistes für den menschlichen geist bestimmt...« besonders geschaffen ist, geistige Entwicklungen unserer Zeit künstlerisch zu begleiten und den Menschen sogar zu helfen, neue Entwicklungen auch in außerkünstlerischen Bereichen besser zu verstehen.

Die Sammlung Ruppert kann mit Blick auf die traditionelle konkrete Kunst in gewisser Hinsicht als abgeschlossen bezeichnet werden. Doch jüngste Weiterentwicklungen der Sammlung in Anbetracht der sich verstärkenden Symbiose aus Wissenschaft und Kunst der Gegenwart könnten durchaus neue zukunftsweisende Ziele andeuten.

On "innate means and laws" in the Concrete Art in Europe after 1945

Dietmar Guderian

This article focuses on the contents and possible objectives of the Ruppert Collection with regard to Concrete Art. The discussion will begin with a description of the characteristic features of Concrete Art as illustrated by prominent artworks from the collection, touching also on marginal phenomena and later developments. The middle section will address the significance of the year 1945 for Concrete Art. Finally, with a view to the collection's concentration on Europe, the article will very briefly sketch differences as well as similarities between the Concrete Art of Europe and superficially or intellectually related art forms of other continents.

Concrete Art in the Ruppert Collection

In the mid 1930s, a group of artists met in Zurich regularly to discuss means of depicting ideas pictorially. Kasimir Malevich and Piet Mondrian had introduced the world to artworks showing not real circumstances but products exclusively of the human intellect, – right angles, rectangles, squares, etc. At the same time, certain differences were ascertainable: Whereas, at least in the early phase of his abstract painting, Malevich apparently constructed the composition of several of his pictures with great precision,[1] Mondrian usually determined the geometrical elements in his pictures – with the exception of the vertical-horizontal network – on the basis of personal feeling. Yet the pictorial compositions emerging from the circle of Malevich and Mondrian, and later from the Bauhaus and the French "Cercle et Carré" (c. 1934), shared the employment of a basic inventory of colours and forms that were to the greatest possible extent objective and generally acknowledged. As a rule, however, the abstract theme and its realisation did not yet possess a logical context so strict as to be later verifiable, as would be the case in Concrete Art. As the meetings attended by the Zurich group around Max Bill, Camille Graeser, Richard Paul Lohse, Verena Loewensberg and Anton Stankowski continued, the concept began to change: The artists began to assign themselves exercises, establishing at each meeting one or several ideas or states (e.g. "heavy" or "common") for which each artist would then seek visualisation proposals during the interval of time until the next meeting. Not until after 1945 were these ideas further pursued in other groups to the point of depicting processes instead of states ("flowing" [verb] as opposed to "flux" [noun]). As early as 1938, Max Bill stated: "we call those works of art concrete that came into being on the basis of their own innate means and laws – without borrowing from natural phenomena, without transforming those phenomena, in other words: not by abstraction … ."

Yet not until around 1945 were artworks systematically composed on themes that no longer made reference to areas of our imaginations but were pure products of human intellect, for example Max Bill's later *Kern aus Doppelungen* (Nucleus of doublings), 1968 (Ill. p. 244), Richard Paul Lohse's *Fünfzehn systematische Farbreihen mit vertikaler und horizontaler Verdichtung* (Fifteen systematic colour rows with vertical and horizontal concentration), 1950/67, (Ill. p. 108) or Anton Stankowski's *Schrägen Violett und Gelb* (Diagonals violet and yellow), 1975 (Ill. p. 189). In the process, the search for the greatest possible universality of depiction led to extreme de-individualisation in the choice of colour and form.

1 Dietmar Guderian, "Das Quadrat," in: Bernhard Holeczek (ed.), *Von zwei Quadraten*, exhibition catalogue, Wilhelm-Hack-Museum, Ludwigshafen am Rhein, 1986.

Beginning with module

Continuous
doubling of
side lengths

Fig. 1 Richard Paul Lohse, *Fifteen systematic colour rows with vertical and horizontal concentration*, 1950/67
Formal development

Three works from the Ruppert Collection provide an impression of the wide range of ways in which the artists concern themselves with the "innate laws" of an artwork: Max Bill's *Kern* aus *Doppelungen* (1968) begins with a module in the shape of a cube which extends from two of its sides to form a beam. In the middle, two beams of the same kind adjoin the first at a right angle. Four further beams describe the remaining third direction. The artwork thus completes itself without the influence of the artist, for the cube possesses no fourth dimension. Over an equilateral triangle, the base of the sculpture is formed by a pyramid consisting of three rods of equal length, no one direction more strongly emphasised than the others. The shape of the sculpture emerges of its own accord on the basis of the artist's preliminary considerations.

Innate laws are also comprised by Richard Paul Lohse's *Fünfzehn systematische* Farbreihen *mit vertikaler und horizontaler Verdichtung* (1950/67), a work based on a module in the shape of a small square (Fig. 1). Extending horizontally and vertically from the square, all lengths double from step to step. Along with the initial module, seven steps in each direction provide fifteen fields in each vertical and each horizontal row. Thus one field is available for each of the colours from the palette previously selected for this work by the artist. Here again, the picture ends "automatically" and without the subjective influence of the artist: As is the case for all the pictures of this series, the further outward extension of the composition by means of continued doublings would make no sense, for then the artist would have to allot more surface space to some colours than to others. (An inward extension – towards the "infinitely small" – is impossible, for cutting the lengths in half would lead to the remainder of one half too many. What is more, the existence of a basic module – a feature typical of the Concrete artists of Zurich – would fundamentally not permit its arbitrary breakdown into smaller and smaller units.)

Pictures like *Fünfzehn systematische Farbreihen mit vertikaler und horizontaler Verdichtung* are particularly appropriate means of showing how Lohse negotiated the possibilities and limitations of Concrete Art:

With regard to colour:
– The colours are derived from a palette previously established by a paint manufacturer and
– their combination thus appears objective, even though it has been determined by the artist. On the other hand, Lohse retains the selection of colours, once made, for all of the pictures with the fifteen systematic colour rows, thus in turn cancelling the appearance of subjective selection for the individual picture.
– The sequence of colours within each respective horizontal row is established automatically by Lohse's choice of colours for the first field of that row: Not only in this picture but in all of the works with systematic colour rows, Lohse retains the same colour sequence, as though they were permanently fixed on a colour wheel. As soon as one colour passes the viewer, the sequence in which the remaining fourteen colours will appear is clear. Since each colour could be the first, there are exactly fifteen different rows, which can be arranged one below the other in more than a billion different ways:
$15*14*13*12*11*10*9*8*7*6*5*4*3*2*1 = 1,307,674,368,000$.
– Theoretically every human being could thus obtain a unicum. Modern industry's serial mass production would have found its artistic counterpart. Lohse considered this concept particularly important: In principle, his vision of a democratic society could conceivably have been extended to include the distribution of artworks within that society.

Fig. 2 Cyclic course of colours (demonstrated on the basis of 7 rather than 15 colours)

4 sym-
metry
axes

Rotation
symmetry
(90°)

Fig. 3 Formal arrangement structures provide for the balancing out of all sides and corners

– The number of paintings with fifteen systematic colour rows actually painted by Lohse was small in relationship to the many possibilities. And even those characterised by a "democratic" parity of the colour surfaces, i.e. avoiding colour concentrations, consistently exhibit personal decisions by the artist (often clearly indicated in the title), decisions which transcend the pictures' purely logical structure. In the example under discussion here, the artist intensifies the impression of a concentration by means of the four large yellow – or yellowish – squares in the corners as well as the concentration of the small yellow surfaces in the centre. (On the basis of only seven colours, Fig. 2 shows how Lohse determined the sequence of the rows in the first three rows of the picture.)

With regard to form:
– The square format,
– the consistent use of a square module,
– its arrangement exclusively in the normal vertical-horizontal position, the employment of a single progressive basic operation: the doubling of the length of the sides and
– the formal uniformity – and with it the equality of rank – of all sides and all corners, enforced above all by means of axial symmetries and rotation symmetry (Fig. 3) do not permit any subjective liberties on the part of the artist and generate, at least in the formal sense, a Concrete artwork.

In the third of the works examined here – *Variable Grundnetzreduktion A, B, C, D* (Variable basic net reduction A, B, C, D), 1979 (Ill. p. 249.), Max H. Mahlmann strips the concrete approach down to its essentials: Neither colours nor forms appear, only the progression lines which belong to the rational concept and the regular reductions of those lines.

The year 1945:

– its effects on the development of Concrete Art and
– its relationship to the collection.

Concrete Art had its beginnings before 1945. With Max Bill's 1930s declarations, if not earlier, a consensus had been reached on the primary attributes of Concrete Art: the depiction of human thought for the human intellect.

Even before 1940, there were approximations of Concrete Art, for example in Max Bill's *Fifteen variations on a theme* as well as in the Zurich studies of the group around Lohse and Stankowski (taken up again to some extent in the book *Gucken* [looking] by Gomringer/ Stankowski). Yet the first Concrete works to be characterised by maturity with regard to both content and execution did not emerge until the early 1950s. For the most of the European artists who had spent the previous years living under totalitarian regimes, the year 1945 represented the point in time at which they could once again publicise their artistic approach and openly profess their interest in it. Thus 1945 – a year of great significance to world politics – really does represent a meaningful milestone for Concrete Art. That said, it should be pointed out that the meaning of the date for some, e.g. the initial Swiss artists' group, was different from its meaning for others: Anton Stankowski, for instance, had to leave Switzerland in 1938 and did not return to Germany until several years later after the war (much later than many others because he was compelled to paint "beautiful" Stalin pictures in Russian captivity, by which means he was at least able to earn bread for his fellow prisoners and himself).

Taking a closer look at the development of Concrete Art from 1945 on, we ascertain the following: It begins with the provision and processing of constructive methods and means by

Malevich and the Russian utopians, by Mondrian and De Stijl, by the Bauhaus teachers and by "Cercle et Carré", and with the first theoretical concepts by Vordemberge-Gildewart. In addition there are artists (Victor Vasarely and others) already attempting at this early stage to transfer mathematical thought and mathematical results to the fine arts. Others, such as Salvador Dalí, as well as M.C. Escher, who was not active primarily as an artist, endeavour to use artworks to achieve results parallel to those of science.

Then, in the early 1950s, artists like Hermann Glöckner, Max H. Mahlmann, the Concrete artists of Zurich, Erwin Heerich and others systematically develop purely concrete artworks. In the course of the next three decades we experience how this initial artist generation explores nearly all possibilities offered by the second and third dimension and transfers them to artworks with strict precision: whether in graphic series such as Max Bill's *11 mal 4*4* (11 times 4*4), the search for all manner of *F* pictures by Lohse, Heerich's cube progressions, Mahlmann's line progressions or Glöckner's "foldings" and stringent triangle arrangements (e.g. in the *Triptych: black and white triangle, overlapping,* 1980, Ill. p. 248), Verena Loewensberg's femininely vivid and nevertheless strict regular progressions (*Ohne Titel* [without title, 1978/79, Ill. p. 112])[2] or Camille Graeser's dislocations and translocations on regular dot grids (Ill. p. 111).[3] By the end of the 1980s, if not sooner, practically everything which is at all realisable – on the surface, for example, in consideration of strict principles such as the employment of a square picture format, a square module, the formal equality of all sides and picture corners, etc. – has been achieved.

The succeeding generation is faced with the difficult task of looking for new paths within this firmly established conceptual structure. Greatly differing approaches are manifested here:

The module receives an unusual form, which is nevertheless "objectified" through its consistent employment by the artist, sometimes, as for example in the cases of Heijo Hangen and Paul Uwe Dreyer, over many years. Yet the form that deviates from the flat basic figure appears in such works as a symbol, thus only to a limited extent can it serve the construction of further super-symbols with the aid of geometric models such as rotation, enlargement/reduction, parallel translation, mirror image, etc. As a result, the modules often appear in the picture in large format and small number (Heijo Hangen, *Bild Nr. 8228* [picture no. 8228, 1982, Ill. p. 53]; Paul Uwe Dreyer, *Fluchtraum 1* [vanishing space 1, 1975, Ill. p. 252]).

The Ruppert Collection fascinates by virtue of its attempt to document in full all aspects of a clearly delineated subsection of the contemporary fine arts with all of its peripheral areas. Alongside the orthodox school of Concrete Art, a large number of other artists also employ fundamental geometric forms as well as "sub-scientific" models such as the mirror image, parallel translation, enlargement, reduction, rotation and folding to produce artworks closely associated with Concrete Art although they are not concrete in the strict sense:

The cube in Erich Hauser's *Skulptur 10/83,* 1983 (Ill. p. 253) is originally complete, but opens up as directed by Hauser's subjective idea. Christoph Freimann's *Treibholz* (driftwood), 1987 (Ill. p. 255) emerges from the linear model of a cube; it still comprises exactly twelve lines whose dimensions and positions are arrived at , however, by arbitrary means. Hans Steinbrenner's *Figur,* 1966 (Ill. p. 259) suggests to the viewer a regular construction of cubes and parallelepipeds, yet their dimensions have originated in the artist's subjective imagination. Günter Fruhtrunk's *Interferenz* (Interference), 1962/63 (Ill. p. 152), like almost all of his works, leads involuntarily to the impression of strict regularity in the suc-

2 Dietmar Guderian, *Mathematik in der Kunst der letzten dreißig Jahre* (revised edition), Galerie Lahumière, Paris and Bannstein-Verlag, Ebringen, 1991 (with extensive bibliography).

3 Dietmar Guderian, "Camille Graeser – Konkret und poetisch?" in: Richard W. Gassen et al. (eds.): *Camille Graeser,* exhibition catalogue, Wilhelm-Hack-Museum, Ludwigshafen am Rhein, Museum für Neue Kunst, Freiburg im Breisgau, Museum am Ostwall, Dortmund, 1989.

cession of stripes by means of parallel translation, progression, etc., although the regularity does not actually exist. Many of these artists produced both Concrete artworks whose compositions are based on objectively reconstructible regularity and in that sense are objective, as well as ones based on subjective construction: Aurélie Nemours, for example, paints the entirely regular "rythme du millimètre" series on the one hand, while in *Black angle no. 18*, 1981 (Ill. p. 149) only the overall area of the "angle" is previously established; its shape and position are the results of arbitrary decisions.

Max Bill characterises Concrete Art as "… the expression of the human mind, intended for the human mind …". In formulating this paraphrase he will hardly have considered the aleatory as a method. Yet one of the outstanding speculations emerging from the human intellect in the twentieth century is documented in the intensive search for a means of determining probability. The related integration of so-called chance occurrences in the creative process opens up a wide field for Concrete Art. Today, having discovered the existence of deterministic chaos, we can of course no longer be certain that there is such a thing as chance. This circumstance is unimportant, however, for the employment of various scenarios in order to arrive at random events in the "aleatory" creation of Concrete artworks: Every one of them is still a pure creation of the human mind, thus corresponding to Bill's definition.

The Ruppert Collection presents these methods in a conspicuous and trenchant manner: For the *Repartition aléatoire de 40.000 carrés, 50% gris, 50% jaune* (Random distribution of 40,000 squares, 50% grey, 50% yellow), 1962 (Ill. p. 155), François Morellet chooses the slightly modified sequence of numerals in the Paris telephone book. Many years later he opens up a new means of composition that goes beyond the distribution of colour on a square grid: He covers the picture surface with systems of parallels (e.g. *2 trames –1 +11* [2 wefts –1 +11, 1978, Ill. p. 154]), whose inclination he frequently determines with the aid of random numerical sequences. In this process he employs the sequence 3, 14 … . For *Random objectivation,* 1966 (Ill. p. 30) Herman de Vries applies a square pattern of regularly placed dots to the picture surface, then using the numerals in a random table of numbers to determine the length and orientation (in this case horizontal or vertical) of the stripe that intersects each dot. The picture by Herman de Vries provides us with a demonstration of the limitations the artist is able to impose upon the appearance of the artwork despite his use of random numbers: de Vries pre-establishes the square picture format, the dot pattern, the width of the stripes and the overall amount of available stripe length as well as the horizontal and the vertical as possible orientations. By means of a weighting system (e.g. stripe length A when 0, 1, 2, 3, 4 occur, B for 5, 6, 7 and C for 8, 9) he was able to control the overall stripe length, if not the length of each individual stripe. Results causing one stripe to cut off another or to extend beyond the edge are either precluded altogether or rejected if and when they occur. In other words, despite the employment of randomness the artist still has plenty of means at his disposal for influencing the picture's aesthetic appearance.

Vera Molnar, the artistic personality who is the first to use the computer as a random number generator and drawing tool at the same time, masters this ability to near perfection. Unlike those who went before her, she conceives of the graphic output of the computer merely as suggestions from which she then makes selections on the basis of her personal aesthetic preferences (Ill. p. 256).

Chance is also employed in the works of Manfred Mohr, although not in the manner of de Vries, who realises as an artwork everything that has been supplied randomly under the conditions he has specifically pre-established. Mohr uses the computer and the random number

generator (Ills. pp. 194, 195), but not as a normal tool that supplies suggestions from which the artist chooses, as in the case of Vera Molnar. In Mohr's works the employment of the computer and random number generator remains concealed; the viewer never even becomes aware that chance has been employed. Particularly when Mohr extracts a small detail from a larger possible context and transfers it to a picture, the viewer no longer has any means of grasping the initial situation of the non-existing whole. Only the unexplainable feeling that many of the pictorial elements seem to be integral parts of a system of interrelationships allows him to sense an originally existing larger context – thus heightening the fascination the picture holds for him. Diet Sayler – who is represented in the collection by an early stripe picture (Ill. p. 254) – later incorporates chance into his works in an unusually stringent manner, and allows the viewer to experience it consciously: Triangles are placed alongside one another, shifted at random on a horizontal axis and sometimes also reflected on a vertical axis. Later the single triangle is replaced by two forms which initially join to form a rectangle; in the course of the years, however, the pictures show individual elements again, now bearing the hues of a newly introduced palette of colours.

Let us now turn to a few examples of the way in which many of the artists represented in the collection reacted to new circumstances in their surroundings:
As opposed to depicting the method of enlargement much employed in Concrete Art, Attila Kovács finds a way of representing the process of enlargement by optically connecting the steps from the original to the final state (Ill. p. 258).
Ludwig Wilding arrives at deterministically chaotic configurations by superimposing basic geometric forms in a regular fashion. In these pictorial systems, as is the case of the two-dimensional fractals that have assumed such significance for modern science, it becomes difficult to transfer concepts bequeathed to us by Euclidean geometry, concepts such as surface and edge (Ills. pp. 260, 261).
In a witty and surprising manner, Karl Gerstner combines a progression of smaller and smaller circles with the simultaneous optical approximation of two originally very different colours, thus arousing in the viewer the impression of an infinitely continuable process (Ill. p. 257). Gradually decreasing in size, the figures resemble all of the larger ones that form them: The configurations in Gerstner's picture appear to be in the process of becoming infinitely smaller and at the same time more and more "self-resembling" and thus to approximate all of the salient features of fractals.

The collection's concentration on Europe

In the age of globalisation, the collector's decision to specialise in the art of a single continent initially comes as a surprise. Upon closer examination, however, and with every awareness of the danger of generalisation, it can be said that the concentration of the collection on Europe seems plausible in view of the local peculiarities that can be ascertained with regard to the art of the other continents.
In the contemporary art of Black Africa, textile prints and body and mask decorations often exhibit elementary geometric forms, but as a rule – even when we encounter square divisions à la Bill and Stankowski – they go in hand in hand with the desire to create a cult object or ornament and not, as is the case with the Concrete artists, to visualise an abstract idea according to its "innate laws." In the present-day Islamic-influenced art of North Africa, on the other hand, the works that make reference to meanders and parquetage certainly can be said to have certain characteristics in common with Concrete Art.

For, there as well, the creation of the works are frequently preceded by their complete logical penetration.

In Australia a recent artists' group is influenced by works of the Aborigines. The works of the group's most important representatives would seem at first glance to be very closely associated with Concrete Art, exhibiting as they do rotational symmetry, axial symmetry, mirror image and parallel translation as well as basic two-dimensional forms. These artists are not, however, concerned with the visualisation of thoughts, but rather with encoded depictions of real paths, path networks, the layouts of cult sites, etc. and thus with abstractions.

A comparison of European Concrete Art with artworks of Asia would exceed the limited scope of this article: Yet a few brief remarks, especially with regard to Japan, will suffice to indicate the great degree to which optical similarity to Concrete Art can go hand in hand with dissimilarity regarding content: While the famous folded figures and Origami mosaic figures are made according to precise plans, they usually represent objects we know from experience. To a certain extent, many Asian works adhere to the strict regularity of Concrete artworks, only to then counter this regularity individually and intentionally with a wholly different element: the strictly geometric tea house constructed with the rice mat module and provided with an individually costumed geisha, the vase in perfect geometric form which is then irregularly glazed by means of a special technique employing ash, the rigorously square ceramic dish on whose finished surface the master applies a very personal brushstroke. Even in the case of artists like Sugai who have lived and worked in Europe for decades, this characteristic so antithetical to the essence of Concrete Art remains visible, for example in the form of intentional minimal deviations from axial symmetry.

The works of the North American artists possessing an affinity to Concrete Art are often of monumental proportions and tend to remind the viewer more of Minimal or Concept art. Examples are the large-scale, black plane and elementary three-dimensional forms of Richard Serra, the square arrangements and wooden beam combinations of Carl Andre and the neon installations by Dan Flavin: These works are often based on a single concrete-like idea (e.g. the axial symmetry of Dan Flavin's neon installation at the Hamburger Bahnhof, Berlin) and not on an entire edifice of thought, logically complete within itself before being transferred in its entirety to the depictive medium (as in the works of the Concrete artists of Zurich). To be sure, there are important American Concrete artworks: Sol Le Witt's combinatorially determined complete (*incomplete open cubes*) and incomplete[4] series, the precisely distorted mirror images of Artschwager or the works of Alfred Jensen closely associated with mathematical thought, to name a few examples.

In the countries of South and Central America (Mexico, Venezuela, etc.) one frequently encounters a well-wrought symbiosis of concrete ideas and monumentality (as seen in the artworks on the Avenidas of Mexico City or in the sculpture park of the university there). The affinity with European Concrete Art appears plausible: For one thing, the artists of these countries are still open to influences from the contemporary cultures of their former European "motherlands." For another thing, in the pre-Columbian sections of the population still present almost everywhere in these countries, the traditional pre-Columbian use of strictly regular geometry for aesthetic purposes is still alive. It is no coincidence that artists such as Carlos Cruz-Diez (Ill. p. 164) and Jesús-Rafael Soto (Ill. p. 159), commuters between the two worlds, are represented in the Ruppert Collection.

Conversely, European artists naturally also have drawn still and draw from these sources, purposely seeking out the monumental works of pre-Columbian architecture and receptive

4 "Kugel und Kubus - Mathematik und Kunst in moderner Architektur," in: exhibition catalogue, *Innovation 3*, in the Ludwig-Erhard-Haus within the ramework of the International Mathematicians' Congress in Berlin, Bannstein Verlag, Ebringen, 1998.

to the impressiveness of their overall appearances (Josef Albers, Max Bill, Erwin Heerich) as well as of their details (e.g. Anton Stankowski in connection with the design of a wall frieze).

Recapitulation and outlook

More than a decade has passed since the fall of the Berlin wall, which triggered the coalescence between Eastern and Western Europe as well as the process of globalisation – already long completed in the area of economy, still in full swing in the areas of culture and science. In view of these developments, the presentation of a collection that concentrates on Europe certainly makes sense.

It is quite likely that, in the future, it will no longer be possible for a new collection – be it concerned with Concrete Art or with any other area of contemporary culture – to realise consistently and completely a locally defined approach of this kind. Thus, already today, the Ruppert Collection is an important cultural-historical document of the past six decades, particularly in view of the fact that, for Europe, its point of departure – the year 1945 – is probably the politically most important date of the twentieth century, the date after which inner-European contacts once again became possible, even if they were isolated within political blocs.

At its inception, Concrete Art was strongly associated with the basic forms and models of Euclidean geometry. Again and again in the past two decades it has had surprising encounters with new contents and methods of the natural sciences and mathematics (fractals, deterministic chaos, gene technology, neuro-informatics, neon technology, holography, process depiction and control). As could already be said of the Concrete artists of the early decades, who worked solely with the traditional reserves of colour and form, this is the circumstance that seems to substantiate most effectively that Concrete Art – as an "expression of the human mind, intended for the human mind" – is particularly well-suited as a means of artistically accompanying the intellectual developments of our time, and even of helping people better understand new developments, including developments outside the boundaries of art.

In a certain sense, with regard to traditional Concrete Art, the Ruppert Collection can be considered complete. On the other hand, in view of the increasingly strong symbiosis of the science and art of the present, the collection's most recent developments might well be indicative of trend-setting goals for the future.

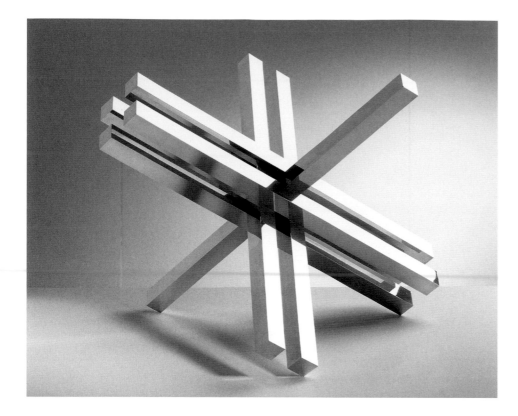

Max Bill, *Kern aus Doppelungen/Nucleus of doublings*, 1968

Hermann Glöckner, *Ohne Titel (Schwarz, Weiß, Rot)/Untitled (black, white, red)*, 1968

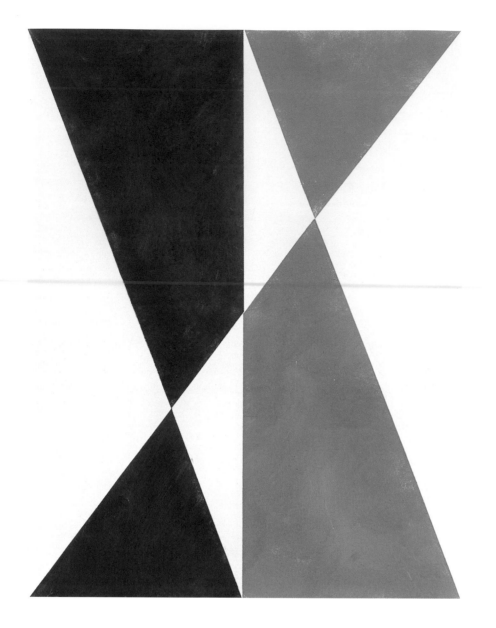

Hermann Glöckner, *Ohne Titel (Rot/Blau auf Weiß/Untitled (red/blue on white)*, 1977

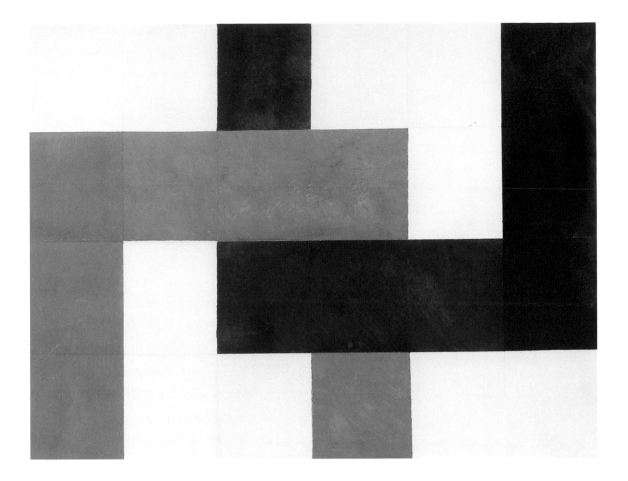

Hermann Glöckner, *Verklammerung, Rot, Grün auf Weiß/Interlocking, red, green on white*, 1978

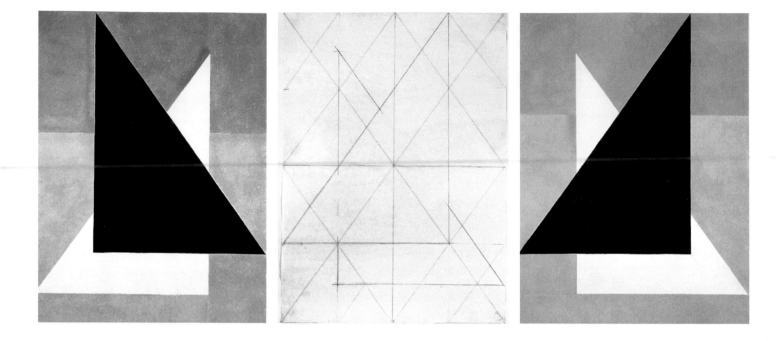

Hermann Glöckner, *Triptychon: Schwarzes und weißes Dreieck übereinander/Triptych: black and white triangle, overlapping*, 1980

Max H. Mahlmann, *Variable Grundnetzreduktion A,B,C,D/Variable basic net reduction A,B,C,D*, 1979

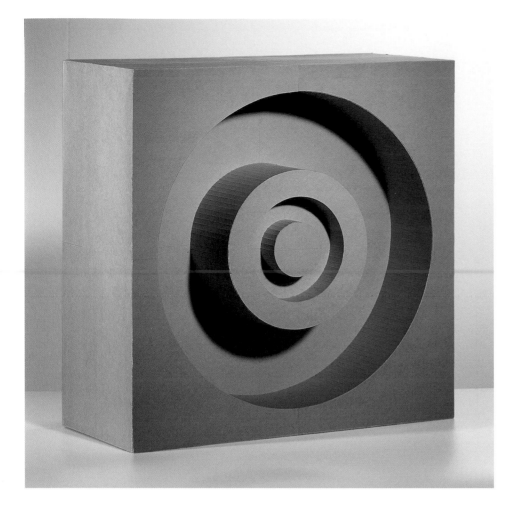

Erwin Heerich, *Kreise/Circles*, 1967

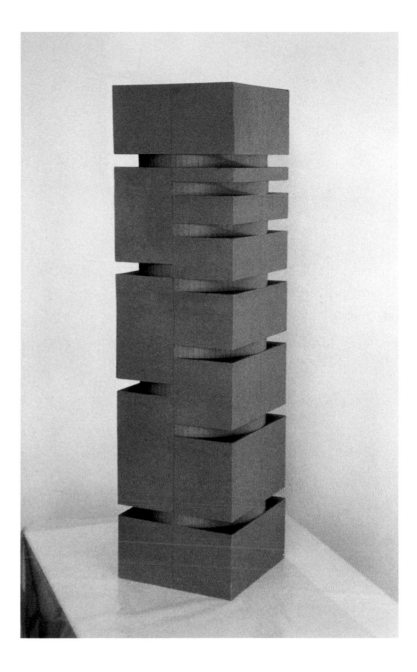

Erwin Heerich, *Kartonplastik/Cardboard sculpture*, 1969

Paul Uwe Dreyer, *Fluchtraum 1/Vanishing space 1*, 1975

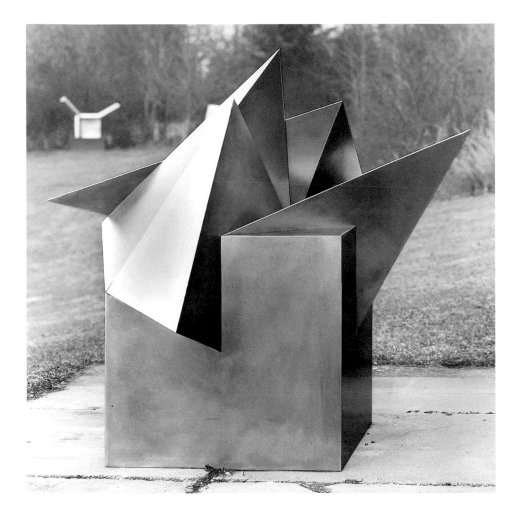

Erich Hauser, *Skulptur 10/83/Sculpture 10/83*, 1983

Diet Sayler, *Ohne Titel/Untitled*, 1971

Christoph Freimann, *Treibholz/Driftwood*, 1987

Vera Molnar, *Quadrate/28/Squares/28*, 1972

Karl Gerstner, *Farbfraktal/Colour Fractal*. Aus der Serie/From the series »*Hommage an Benoit Mandelbrot*«, 1989

Attila Kovács, *Koordination p3-8-1975/Coordination p3-8-1975*, 1975

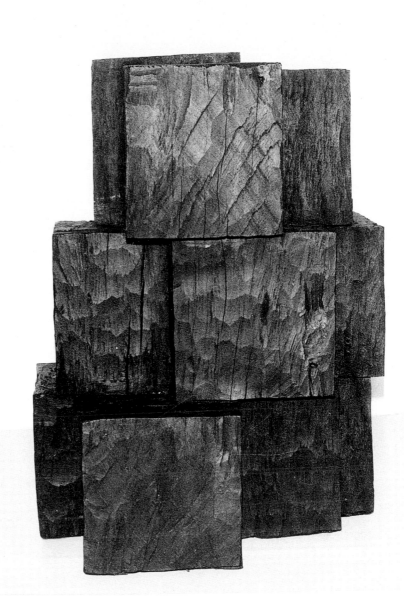

Hans Steinbrenner, *Figur/Figure*, 1966

Ludwig Wilding, *FRG 10853, fraktal-geometrische Struktur (überlagerte Quadrate)/*
FRG 10853, fractal-geometric structure (overlapped squares), 1991

Ludwig Wilding, *PSR 85/26, stereoskopisches Bild/PSR 85/26, stereoscopic picture*, 1981

Die europaweite Ausbreitung der konkreten Kunst nach 1945

Beate Reese

1955 bemerkt die einflussreiche Schweizer Kunstkritikerin Carola Giedion-Welcker, dass sich die nicht-gegenständliche Kunst – darunter versteht sie auch die konkrete – als Arbeitsweise in Europa und Amerika immer weiter ausbreite.[1] Vielfältige Aktivitäten – Ausstellungen und Gruppenbildungen – Mitte und Ende der fünfziger Jahre scheinen ihre Beobachtung zu bestätigen. Die konkrete Kunst hat demnach nach 1945 nicht nur ihre Position behaupten, sondern sie auch festigen und ausweiten können. Inwieweit ist die konkrete Kunst nach 1945 in eine neue Phase getreten? Welche Faktoren haben ihre Ausbreitung begünstigt?

Die Sammlung Ruppert setzt 1945 an, als sich nach dem Ende des Zweiten Weltkriegs und der Kapitulation faschistischer Herrschaft auch in der Kunst eine Zäsur anbahnte. War die ungegenständliche Kunstentwicklung in Ländern mit totalitären Systemen vom Kunstdiktat restriktiv beschnitten, konnte sie sich in Paris und besonders in der politisch neutralen Schweiz weiter behaupten und entwickeln. Mitbedingt durch die Emigrationsbewegung vieler konstruktiv arbeitender Künstler aus Osteuropa, traten die geometrische Abstraktionsbewegung und der Konstruktivismus in den dreißiger Jahren in eine internationale Phase. Da die Grundlagen der konkreten Kunst bereits in diesen Jahren angelegt waren, bezeichnet das Jahr 1945 im Hinblick auf die Entwicklung und Entfaltung dieser spezifischen künstlerischen Sprache keine Zäsur.[2] Vielmehr stellte sich in jenen Jahren des Umbruchs die Herausforderung, die Gedanken und Errungenschaften dieser Richtung der Moderne zu beleben, zu erneuern, in ein neu zu ordnendes Nachkriegseuropa hinüber zu retten und sie einer veränderten gesellschaftlichen Realität anzupassen.

Wesentlich für die Entstehung der konkreten Kunst waren die De-Stijl-Bewegung und der Konstruktivismus, Bewegungen, die mit revolutionärem Impetus nach einer neuen Form der Gestaltung strebten, die in Abkehr von der Tradition und einer gegenständlichen Darstellungsweise allein aus den eigenen bildnerischen Mitteln schöpft und eine anti-individuelle, universelle Bildsprache schafft. In diesem Sinne sah van Doesburg – der Begründer der konkreten Kunst –, diejenigen Kunstrichtungen als Vorläufer an, die – beginnend mit dem Impressionismus – die Eigenwertigkeit der bildnerischen Mittel gegenüber dem Gegenstand betonen.[3] Für van Doesburg wirkte die Herauslösung, Umwertung und Reinigung der Gestaltungsmittel zwingend auf das exakte Kunstwerk hin, in dem nur mehr die rein gestaltende Ausdrucksform zum Tragen kommt. »Der Künstler gestaltet seine Idee nicht mehr durch mittelbare Darstellung: Symbole, Naturausschnitte, Genreszenen usw., sondern er gestaltet seine Idee unmittelbar rein durch das dazu vorhandene Kunstmittel«, schrieb er bereits in dem 1915 begonnenen Text *Grundbegriffe der neuen gestaltenden Kunst*.[4]

Fortgesetzt werden diese Gedanken in den Grundlagen und Kommentaren zur konkreten Kunst, die 1930 als Manifest unter der Federführung van Doesburgs von der Gruppe »art concret« in Paris veröffentlicht wurden.[5] Hier ersetzt er den Begriff »exakt« durch »konkret« und grenzt ihn von »abstrakt« ab. Konkret ist für ihn die Kunst, die allein auf sich selbst verweist, abstrakt dagegen jene, die sich auf eine außerbildliche Realität bezieht. In den Kommentaren legt er dar, wie die universelle Sprache auszusehen hat, in der sich das konkrete Kunstwerk verwirklicht. Voraussetzung für das Kunstwerk ist der geistige

1 Carola Giedion-Welcker, »Die Zukunft der nicht-gegenständlichen Kunst« (1955), in dies.: *Schriften 1926-1971. Stationen zu einem Zeitbild,* Hg. Reinhold Hohl, Köln 1973, S. 167. Unter dem Oberbegriff nicht- oder ungegenständlich wird verschiedentlich auch die konkrete Kunst subsummiert.

2 Auf Kontinuitäten verweist auch Richard W. Gassen, »Paris – Zentrum der 2. Moderne«, in: Ausst.Kat. *Kunst im Aufbruch. Abstraktion zwischen 1945 und 1959,* Wilhelm-Hack-Museum, Ludwigshafen am Rhein, Stuttgart 1998, S. 15-20, S. 20.

3 Der Regensburger Katalog folgt dieser Vorgabe in der künstlerischen Herleitung der konkreten Kunst, wobei jedoch Kunstrichtungen wie der Postimpressionismus und andere allein auf ihre Bedeutung für die Entwicklung ungegenständlicher Kunst reduziert werden. Ausst.Kat. *Kunst als Konzept. Konkrete und geometrische Tendenzen seit 1960 im Werk deutscher Künstler aus Ost- und Südeuropa*, Ostdeutsche Galerie Regensburg 1996.

4 Theo van Doesburg, *Grundbegriffe der neuen gestaltenden Kunst (1915-1918).* Wiederabdruck in: *Kunsttheorie im 20. Jahrhundert, Band 1, 1895-1941,* Hg. Charles Harrison und Paul Wood, Ostfildern-Ruit 1998, S. 378.

5 Theo van Doesburg u.a., »Die Grundlage der konkreten Malerei« und »Kommentare zur Grundlage der konkreten Malerei« (1930), in: ebd., S. 441-443.

Entwurf, der mit den entsprechenden bildnerischen Mitteln auch unter Zuhilfenahme der Mathematik und anderer Wissenschaften zu realisieren ist. Der Klarheit des geistigen Entwurfs entspricht die Beschränkung auf einfachste bildnerische Grundelemente. Bestimmend ist die Auseinandersetzung mit Problemen der Farbe, der Fläche und des Raums im Sinne einer rational bestimmten, nachvollziehbaren Konstruktion einer Idee oder von Grundsätzen. Die Konzentration auf den Gestaltungsprozess und die Systematisierung künstlerischer Prozesse führt mit zur Bildung der Bezeichnung »konkret«, die die Gestaltung von »abstrakten mathematischen Denkresultaten im ästhetischen Anschauungsbild« bezeichnet.[6] Geometrische Formen sind somit nicht allein Ergebnis der bildnerischen Gestaltung, sondern auch Bildmittel, um die sogenannten geistigen Prozesse und Konzepte anschaulich zu machen.

Die Schweizer Pioniere

Van Doesburgs Manifest bildete zwar im wesentlichen die Grundlage der konkreten Kunst, doch bis diese Anwendung fand und sich jene mathematisch geprägte Bildsprache entwickelte, die heute mit konkret assoziiert wird, war zunächst eine Phase des Suchens, der Abgrenzung und der erneuten Theoriebildung zu durchlaufen.[7] Das Erbe des 1931 früh verstorbenen van Doesburg wurde in den dreißiger und vierziger Jahren in der politisch neutralen Schweiz fruchtbar gemacht und in Ausstellungen und Publikationen zunächst national verbreitet. Der Bauhaus-Schüler Max Bill, der als Mitglied in der in Paris ansässigen Künstlergruppe »Abstraction-Création« über Kontakte nach Paris verfügte, nahm 1936 den Begriff konkret auf und demonstrierte im selben Jahr mit seiner Mappe *Fünfzehn Variationen über ein Thema* Möglichkeiten, mittels methodischer Ordnungen nach Maß und Zahl und der Variation von wenigen Grundelementen die konstruktive zur konkreten Kunst weiter zu entwickeln. In dieser Zeit begann sich die konkrete Kunst als eigene Bewegung von ihrem konstruktivistischen Erbe abzulösen, ohne dieses jedoch ganz aufzugeben. Vielmehr stellte sich in der Auseinandersetzung mit van Doesburg und De Stijl die Aufgabe, im Zuge einer kritischen Revision des bisher Erreichten die konstruktiv-konkrete Kunst weiter zu führen und den Stillstand der zwanziger Jahre zu überwinden. Dieser resultierte mit aus formalen und technologischen Problemen in den Bereichen Architektur und Design, denen sich die interdisziplinär orientierten Künstler der De-Stijl-Gruppe und auch viele russische Konstruktivisten verschrieben hatten.[8] Problematisch war auch angesichts sich ausbreitender totalitärer Systeme die »Beschädigung« jener revolutionären Utopie, die unlösbar verbunden war mit den theoretischen Grundlagen der konstruktiven Kunst.[9]

Der Schweizer Richard Paul Lohse stellte die konkrete oder serielle Kunst, wie er sie dann nannte, in einen neuen Sinnzusammenhang, indem er das serielle Prinzip, das alle Elemente des Bildes gleichartig behandelt, als radikales Demokratieprinzip betrachtete.[10] Die systematische Methode der Bildgestaltung sieht er als adäquaten Ausdruck für die strukturelle Denkweise, mit der sich eine technologisch orientierte Zivilisation die Welt aneignet.[11] Bereits 1943 führte Lohse Farbformen als Standardelemente oder Teileinheiten in die konkrete Bildgestaltung ein[12], um kombinatorisch Gruppen zu bilden und diese wiederum als Bildkonzept zu variieren. Rechteck, Quadrat und Farbbänder bilden ein Netz formaler und farbiger Beziehungen. Entscheidend ist, dass die Formelemente nicht mehr während des Arbeitsprozesses entstehen, sondern konzeptionell vorbestimmt werden.[13] Systematisieren heißt demnach auch, dass der erste Arbeitsschritt alle weiteren bedingt.

6 Karin Thomas, *Bis heute. Stilgeschichte der bildenden Kunst im 20. Jahrhundert,* Köln 1971, S. 221.
7 Vgl. den Beitrag von Hella Nocke-Schrepper in dieser Publikation.
8 Hans-Peter Riese, »Richard P. Lohse. Das Werk und seine historischen Voraussetzungen«, in: *Richard Paul Lohse. Modulare und Serielle Ordnungen 1943-84*, Zürich 1984, S. 30-38, S. 35.
9 Ebd., S. 35.
10 Richard Paul Lohse, »Entwicklungslinien 1943-1984«, in: ebd., S. 46-53, S. 52f.
11 Riese, »Richard P. Lohse«, a.a.O., Anm. 8, S. 31.
12 Friedrich W. Heckmanns, »Camille Graeser«, in: *Erläuterungen zur Modernen Kunst. 60 Texte von Max Imdahl, seinen Freunden und Schülern,* Hg. Norbert Kunisch, Kunstsammlungen der Ruhr-Universität Bochum, Bochum 1990, S. 87-92, S. 89.
13 Ebd., S. 89.

Die kurze Vorherrschaft der geometrischen Abstraktion in Paris

In Hinblick auf die Systematisierung der Gestaltungsmittel waren die »Zürcher Konkreten« nach 1945 den Vertretern einer geometrischen Abstraktion einen entscheidenden Schritt voraus. Die Prinzipien konkreter Kunst fanden zwar über Veröffentlichungen auch Eingang in die entsprechenden Pariser Künstlerkreise[14], doch unter der Vorherrschaft der abstrakten Kunst erfuhr die geometrische Abstraktion zunächst eine Neubelebung und Fortsetzung. Hierbei herrscht die Wahl individueller Gestaltungsmöglichkeiten, das Komponieren und das individuelle Ausbalancieren geometrischer Formen vor, was die Werke von Jean Dewasne, Jean Deyrolle, Robert Jacobsen, Alberto Magnelli und auch das frühe Gemälde *Intervalle* von Günter Fruhtrunk erkennen lassen. Charakteristisch für die geometrische Abstraktion ist, dass das geometrische Element – der Kreis oder das Quadrat – nicht in einen systematisch-strukturellen Verband eingeordnet ist, sondern als Bildzeichen eingesetzt wird, das verschiedene Bedeutungen annehmen und so über sich hinausweisen kann.[15] Erst in den fünfziger Jahren vollzogen Künstler wie Vasarely und Morellet in Frankreich, Jo Delahaut in Belgien, Nigro in Italien, Fruhtrunk und Heijo Hangen in Deutschland die Entwicklung vom intuitiv komponierten zum systematisch konstruierten Bild.[16] Der Vergleich von Fruhtrunks Gemälde *Intervalle* von 1958/59 (Abb. S. 151) mit *Vibration Grün, Blau, Schwarz* von 1965/68 (Abb. S. 45) aus der Sammlung Ruppert zeigt exemplarisch diesen Übergang. Die vereinzelt wirkenden geometrischen Grundformen verdichten sich zu gereihten vektorartigen Grundelementen. Gemäß seiner Vorstellung von der Wirklichkeit als Kräftepotential aktiviert die rhythmische Abfolge eine dynamische Räumlichkeit und verkehrt sich je nach dem Hervortreten von Hell und Dunkel im Sinne des Figur/Grund-Austausches. Die Bildstrukturen werden austauschbar und lassen sich gedanklich über den Bildrand hinaus erweitern.

Annäherung der Generationen

Die immer wieder angefochtene Legitimität der konkreten Kunst und ihre umstrittene Stellung in der Gunst des Publikums begünstigten auch nach 1945 den Zusammenschluss von Künstlern in Gruppen und Ausstellungsforen und damit einhergehend die Gründung von eigenen Kunstzeitschriften.[17] Eine jüngere Generation von Künstlern aus verschiedenen europäischen Ländern versammelte sich um die 1945 gegründete Galerie Denise René in Paris und trat neben die Künstler der so genannten zweiten Generation. Diese – so Marcelle Cahn, Nelly Rudin, Auguste Herbin – stand noch in Verbindung mit jenen Pionieren der konkreten Kunst, die – wie Mondrian, Friedrich Vordemberge-Gildewart und das Ehepaar Arp – Frankreich verlassen hatten. Als Vertreter der ersten Generation war in Paris der aus Italien stammende und mit Hans Arp befreundete Alberto Magnelli präsent, der mit seinen frühen Gemälden von 1915 in die Reihe der Vorreiter der konkreten Kunst gestellt und 1947 als abstrakter Maler gefeiert wurde.[18] Auf die Vertreter einer jüngeren Generation, so auf Fruhtrunk und Dewasne, übte Herbin sicherlich den stärksten Einfluss aus. Nach 1945 fand er zu einer strengen Systematik in der Anordnung von Farben und Formen auf der Fläche (Abb. S. 147) und trat mit den Künstlern der zweiten Generation wieder an die Öffentlichkeit. Als neues Forum versammelte der 1946 gegründete »Salon des Réalités Nouvelles« die ehemaligen Mitglieder der von 1931 bis 1936 bestehenden Künstlergruppe »Abstraction-Création« ebenso wie die versprengten Mitglieder von »Cercle et Carré«. Gemeinsam stellten sie mit der jüngeren Künstlergeneration aus dem Kreis der Galerie Denise René aus, wobei in den unmittelbaren Nachkriegsjahren die Grenzen zwischen abstrakt, konkret und informell/tachistisch

14 Seine Mappe *Fünfzehn Variationen über ein Thema*, die Bill in einem Interview mit Walter Vitt als sein »Rezept« bezeichnete, erschien 1938 in Paris. Walter Vitt, »Ein Meister der konkreten Kunst. Max Bill«, in ders.: *Von strengen Gestaltern. Texte zur konstruktiven und konkreten Kunst*, Köln 1982, S. 73-79, S. 73. Nach 1945 widmete sich die erste Nummer der Zeitschrift *Salon des Réalités Nouvelles* von 1947 den Pionieren der konkreten Kunst. Mit Statements zu Wort kamen die Schweizer Künstlerin Verena Loewensberg, die Engländerin Barbara Hepworth, Marcelle Cahn und Aurélie Nemours als französische Vertreterinnen der so genannten zweiten Generation.
15 Hans-Peter Riese, »Die Sammlung Etzold im kunsthistorischen Kontext«, in: Ausst.Kat. *Sammlung Etzold – Ein Zeitdokument*, Städtisches Museum Abteiberg, Mönchengladbach 1987, S. 9-127, S. 54.
16 Walter Vitt, »Der Konstruktivismus und seine Nachfolger«, in ders.: *Von strengen Gestaltern. Texte zur konstruktiven und konkreten Kunst*, Köln 1982, S. 152-156, S. 155.
17 Vgl. Annemarie Bucher, *spirale. Eine Künstlerzeitschrift. 1953-1964,* Baden 1990.
18 Magnelli selber lehnte die konkrete Kunst als »zerebrale Arbeit« ab. Ausst.Kat. *Alberto Magnelli 1888-1971. Plastischer Atem in der Malerei*, Museum Würth, Künzelsau 2000, S. 264f.

zunächst noch relativ fließend waren. So stellten Jean Deswasne und Jean Deyrolle 1946 beispielsweise noch gemeinsam mit dem tachistischen Künstler Hans Hartung aus, der später als Romantiker von den konkret arbeitenden Künstlern abgelehnt wurde. Diese unterschiedlichen Auffassungen ungegenständlicher Kunst präsentierten sich oftmals nebeneinander in den Ausstellungen des Salons und der »Ecole de Paris«, die mit Gruppenausstellungen auch außerhalb von Frankreich auftrat.

Durchsetzen konnte sich letztlich die tachistische oder informelle Kunst. Diese Kunstrichtung betonte zwar auch den Entstehungsprozess des Bildes, doch erwies sich ihre künstlerische Praxis schon bald als unvereinbar mit van Doesburgs Entwurf einer unpersönlichen Kunst. Während sich bei der tachistischen Malweise die Formen erst im Verlauf eines intuitiv gesteuerten Arbeitsprozesses entwickeln, sind sie in der konkreten Kunst bereits im Zuge der Entwurfsbildung mit bedacht und kalkuliert. Als Ausdruck individueller Freiheit setzte sich letztlich die informelle oder tachistische Malerei in den fünfziger Jahren durch und drängte die Aktivitäten konstruktiv-konkreter Gruppierungen in den Hintergrund.[19] Wie vormals der Surrealismus und heute die postmoderne Strömung[20] stellte diese als subjektiv und irrational bezeichnete Richtung von nun an einen Widerpart dar, den man mit rationalen Bestrebungen zu überwinden suchte.

Transfer über Ländergrenzen hinweg

Das Zusammentreffen von Künstlern verschiedenster Nationalitäten im Umkreis der Galerie Denise René bewirkte wiederum einen Austausch mit den Herkunftsländern der Künstler vor dem Hintergrund eines befreiten Europas. So regten beispielsweise Richard Mortensen und Robert Jacobsen von Paris aus konstruktiv-konkrete Ausstellungen in Dänemark an, vermittelte Olle Baertling seinem Künstlerkollegen Herbin eine Ausstellung in Stockholm[21], übernahmen Deyrolle und Jacobsen, die wiederum mit dem aus Deutschland stammenden Fruhtrunk bekannt waren, Lehrtätigkeiten in München.[22]

Während von Paris aus ein Transfer in die Herkunftsländer der Künstler um die Galerie Denise René begann, setzte sich Max Bill in der Schweiz für die Verbreitung der konkreten Kunst über die eigenen Landesgrenzen hinaus ein und stellte auch Verbindungen nach Südamerika her. Bill war Produzent und Vermittler jener Kunst, deren Tradition er skizzierte, die er unermüdlich verteidigte und die er gezielt weiter zu entwickeln und zu erweitern suchte. Vielfach von Max Bill organisiert, begann nach 1945 eine rege Ausstellungstätigkeit auch über die Grenzen Frankreichs hinaus und in Ländern außerhalb Europas. 1947 war er Mitorganisator einer umfassenden Ausstellung konkreter Kunst im Palazzo Reale in Mailand[23], die mit zur 1948 erfolgten Gründung der Bewegung M.A.C. – »Movimento d'Arte Concreta« (Bewegung der konkreten Kunst) führte.[24] 1949 wurden Ausstellungen der konkreten Züricher Kunst in Deutschland und der Schweiz organisiert, 1960 fand unter Mitwirkung von Bill die bislang umfassendste Ausstellung in Zürich statt. Diese Ausstellungen wirkten bestärkend und impulsgebend für eine junge Künstlergeneration, die nicht mehr im direkten Kontakt stand zu den so genannten Pionieren.

Als »Offenbarung« bezeichnet der aus Brasilien stammende Almir Mavignier die Retrospektive von Max Bill 1950 in São Paulo, wobei gerade Bills thematische Ordnung in *Fünfzehn Variationen über ein Thema* ihn von »abstrakt zu konkret« geführt habe. Die Bewunderung Bills und auch der große Einfluss anderer konkreter Künstler, die er in Ausstellungen sah, inspirierten ihn später zum Umzug und zur Aufnahme seines Studiums an der Hochschule für Gestaltung in Ulm.[25] Die entscheidende Auseinandersetzung mit Phänomenen der Op Art ging, so Mavignier 2001, jedoch auf Josef Albers

19 Ausst.Kat. *Arte concreta. Der italienische Konstruktivismus,* Westfälischer Kunstverein Münster 1971, S. 104.
20 So steht für Hans Jörg Glattfelder – wie er in seiner Stellungnahme von 1999 schreibt – die konkrete Kunst als letzte Bastion der Aufklärung der permanenten Erfindung, dem »anything goes« den beliebigen postmodernen Strömungen gegenüber. Das vernunftbestimmte Suchen ist für ihn letztlich eine utopische, vorwärts gerichtete Grundhaltung, die einer Flucht in Individualismus und kollektive Mythologien entgegentritt.
21 Teddy Brunius, *Baertling. Mannen verket,* Uddevalla 1990 (Sveriges Allmänna Konstförening, Publikation 99), S. 156.
22 1959 übernahm Deyrolle eine Professur für Malerei in München, 1962 folgte aus dem Kreis Denise René der Plastiker Robert Jacobsen, der bis 1981 in München lehrte.
23 *Arte concreta,* a.a.O., Anm. 19, S. 102.
24 Zur Entwicklung und den Aktivitäten dieser Bewegung vgl. Klaus Wolbert (Hg.), Ausst.Kat. *Mario Nigro. Konzentration und Reduktion in der Malerei,* Institut Mathildenhöhe Darmstadt, Darmstadt 2000, S. 200.
25 Interview zwischen Christiane Wachsmann und Almir Mavignier am 10.5.1993 (unpubliziert), Archiv der Hochschule für Gestaltung, Ulmer Museum, Ulm, S. 1-14, S. 1; Dank an Frau Dr. Rinker vom HfG-Archiv für den Hinweis auf dieses Interview und Herrn Mavignier für die Genehmigung zur Veröffentlichung.

zurück.[26] Wiederholt trat Max Bill als (Mit)Organisator wegweisender Ausstellungen auf, doch die Rehabilitation des konstruktivistischen Erbes zog sich zumindest in Deutschland bis in die fünfziger Jahre hin. Die Rückkehr emigrierter Vertreter blieb zunächst unbemerkt. Aufbruch und Aufbau bedeutete die von der amerikanischen Besatzungsmacht unterstützte Gründung der Hochschule für Gestaltung in Ulm als Nachfolgeinstitution des Bauhauses. Doch in Abgrenzung zum Bauhaus konzentrierte sie sich mit ihrem Lehrplan und den Abteilungen Visuelle Kommunikation, Produktgestaltung, Industrialisiertes Bauen ausschließlich auf die angewandte Kunst.[27] Bis zur Schließung 1969 übertrug sie die Prinzipien konstruktiver Gestaltung in den Alltag und bestimmte das Design der Nachkriegszeit entscheidend mit. Bill stand ihr von 1953 bis 1956 als Rektor vor und verpflichtete als Gastprofessoren auch Friedrich Vordemberge-Gildewart sowie 1953/54 und 1955 den nach Amerika emigrierten Josef Albers. Zusammen mit Bill bestritt Albers seine frühesten Ausstellungen in Europa, 1948 in Stuttgart und 1949 in Berlin. Eine breitere Rezeption seines Werkes setzte erst in den späten fünfziger Jahren ein. Dozent in Ulm war von 1954 bis 1958 und 1966 auch der Stuttgarter Philosophieprofessor Max Bense, der sich mit seinen an der Informationstheorie und den Naturwissenschaften orientierten Forschungen besonders der konkreten Kunst widmete und auch als Vertreter konkreter Poesie hervortrat. Er setzte auf die Berechenbarkeit von Kunst und fasste das Kunstwerk als selbstbezügliches System von Zeichen. Sein kybernetisches Konzept traf sich wiederum mit Bestrebungen des Plastikers Nicolas Schöffer (Abb. S. 161), der 1956 die erste kybernetische Skulptur schuf.

Spezialisierung

Trotz des beginnenden länderübergreifenden Austauschs, der in einem weitgehend demokratisierten Europa wieder möglich war, gingen wesentliche Impulse zur Verbreitung, aber auch der künstlerischen Erneuerung von einzelnen Künstlern aus. Einer dieser Künstler ist Victor Vasarely. Konsequent erforschte er zu Beginn der fünfziger Jahre die scheinräumliche Wirkung geometrischer Elemente auf der Fläche, dabei an unterbrochene Experimente der dreißiger Jahre anknüpfend. Um optische Bewegung zu erzeugen, störte er durch Unterbrechungen, Verschiebungen und rhythmische Versetzungen die Regularität eines gleichartig geordneten Systems (Abb. S. 103). 1955 initiierte er in der Galerie Denise René die legendäre Ausstellung »Le mouvement«. Diese erspürte und dokumentierte mit Exponaten von Yaacov Agam, Pol Bury, Anthony Calder, Jesús-Rafael Soto, Tinguely und Vasarely die Wendung zu einer bewegten, kinetischen Kunst, die sich unterschiedlichster Mittel bediente, um Bewegung zu erzeugen: rein virtuell über physiologische optische Erlebnisse, durch die Veränderung des Standortes des Betrachters oder auch durch den mechanischen oder natürlichen Antrieb von Reliefs und räumlichen Konstruktionen.[28] Für das scheinräumliche Pulsieren eines Bildes, das Vasarely als Flächenkinetik bezeichnet, setzte sich 1964 der Begriff Op Art (Optical Art) als Analogon zur Pop Art durch. Gleichwohl ist es schwierig, bestimmte Künstler darauf festzulegen, zumal dann, wenn man die Op Art im Sinne konkreter Kunst als rein rationalistische kalkulierte Haltung verstanden wissen will, »die sich allein auf optische Reize und Netzhautirritationen beschränkt«.[29]

In der Folge der kinetischen Kunst und den 1949 beginnenden Untersuchungen von Albers zur Wechselwirkung von Farben, die 1963 in sein Buch *Interaction of Color* eingingen, verlagerte sich die Aufmerksamkeit auf die Wirkung, die Farben und Formen auf die Physis und die Psyche haben und auf das Sehen selber. Albers führte dafür die

26 Auf die Bedeutung von Josef Albers verwies Mavignier in einem Telefongespräch mit der Verfasserin am 6.11.2001.
27 Obwohl Malerei nicht im Lehrplan stand, wurde zumindest von Lehrern wie Josef Albers, Max Bill und Vordemberge-Gildewart trotzdem gemalt.
28 Verschiedene Möglichkeiten, Bewegung darzustellen, führt das Manifest der 1960 gegründeten »Groupe de Recherche d'Art visuel« an; Abdruck in: Jürgen Claus, *Kunst heute*, Hamburg 1965, S. 154-156, S. 155.
29 Die Schwierigkeit, die Zero-Künstler unter dem Begriff der Op Art zu fassen, diskutiert Annette Kuhn, *Zero. Eine Avantgarde der sechziger Jahre*, Frankfurt am Main/Berlin 1991, S. 53.

Begriffe »factual fact« (die tatsächliche Substanz, den Sachverhalt des Bildes betreffend) und »actual fact« (die optischen, durch das Bild bedingten Bewegungssensationen) ein. Diese optischen Prozesse, die ausgehend vom faktisch gegebenen im Auge eine eigene Bildwirklichkeit entstehen lassen, wurden in der 1960 gegründeten »Groupe de Recherche d'Art visuel« (kurz GRAV) zum Gegenstand systematischer Untersuchungen. Mitglieder waren unter anderem Morellet, Vasarely und Vera Molnar. Im Zusammenspiel von reaktivierten traditionellen Bezügen und individueller Gestaltung sowie im Austausch der Generationen eröffnen sich in den fünfziger und sechziger Jahren neue Möglichkeiten der Bildgestaltung, die diese Zeit mit zu der fruchtbarsten werden lassen. Fruchtbar auch deshalb, weil die Aufbaujahre nach dem Krieg auch im öffentlichen Raum und angewandten Bereich viele Möglichkeiten der Teilhabe an der Gestaltung der Umwelt boten, was mit unterschiedlichen Implikationen ein erklärtes Ziel von Künstlern wie Albers, Bill, Lohse und Vasarely war.

Differenzierung der Positionen

Ein wichtiger Impuls, der von der kinetischen Kunst ausging, war der Einbezug des Betrachters und die Aktivierung des menschlichen Sehprozesses. Diese Verbindung von Raum und Zeit über den Aspekt der Bewegung verlieh der kinetischen Kunst eine enorme Popularität und erregte auch in Ländern außerhalb Europas Aufsehen. Ausstellungen in verschiedenen europäischen Ländern führten zu einer Verbreitung dieser Prinzipien: 1959 im Hessenhuis in Arnheim und in der kleinen Galerie Renate Boukes in Wiesbaden, 1961 im Stedelijk Museum in Amsterdam, im Moderna Museet in Stockholm sowie im Louisiana Museum in Humlebæk/Dänemark. Unter den Teilnehmern waren zum Teil auch die wechselnden Mitglieder der Düsseldorfer Gruppe Zero, darunter der Niederländer Jan Schoonhoven, Soto und Tinguely. Die sich immer wieder erweiternde und verändernde lose Künstlergemeinschaft ging aus einer Reihe von Abendausstellungen in Düsseldorf hervor. Der Kern dieser Gruppe, die Künstler Heinz Mack, Otto Piene und Günther Uecker, konzentrierte sich auf die Erscheinungs- und physikalischen Wirkungsweisen des Lichts, auf die Bewegtheit von Lichtobjekten sowie die Raum- und Lichtwirkungen einzelner Farben, was wiederum in der so genannten monochromen Malerei Fortsetzung fand.

Im Unterschied zu den Künstlern der Gruppe GRAV, die in Paris eine Art Studienzentrum gründeten, vermieden die Zero-Künstler jedoch eine strenge Geometrisierung und logisches rechnerisches Kalkül.[30] In Auseinandersetzung mit der Gestaltungskraft von Licht und Bewegung bezogen sich die Zero-Künstler zwar bewusst auf die konstruktivistische Tradition und hier besonders auf Mondrian, Malewitsch, die osteuropäischen Künstler Henryk Berlevi, Wladyslaw Strzeminski und Henryk Stazewski[31], doch ihre Zuordnung zur konkreten Kunst bleibt fraglich. Sie teilten zwar die »Skepsis gegenüber dem Gefühlsmäßigen«, doch stehen individuelle Experimente und Begriffe wie »Immaterialität«, »Natur« und »Idealismus« im Vordergrund.[32] Otto Piene lehnte gar eine Kunst als einseitig ab, die sich – wie die konkrete – alleine auf das Denken und die Logik beziehe.[33] Gleiches wie für Zero gilt auch für die ihr nahe stehende Gruppe Nul mit den zunächst informell arbeitenden Jan Schoonhoven und Walter Leblanc (Abb. S. 292, 294, 295), die sich 1961 in den Niederlanden gründete, was ohne den Austausch mit Zero kaum denkbar gewesen wäre. Fast gleichzeitig mit Zero bildete sich 1959 in Mailand die Gruppo T, unter anderen mit Grazia Varisco und Gianni Colombo (Abb. S. 297), deren Ziel es ist, »die Realität in den Begriffen des Werdens auszudrücken«.[34] Diese Gründungen von

30 Claus, a.a.O., Anm. 28, S. 151.
31 Kuhn, a.a.O., Anm. 29, S. 58.
32 Ebd., S. 58, 198.
33 Otto Piene, zit. nach ebd., S. 210.
34 Claus, a.a.O., Anm. 28, S. 149.

T und N in Padua fielen in eine Phase, in der sich auch die konkrete Kunst erweiterte, sich visuellen Untersuchungen widmete und somit die Anbindung an wissenschaftliche Errungenschaften und technische Materialien und Verfahren erprobte. Während zunächst noch die Gemeinsamkeiten dieser Gruppierungen in gemeinsamen Ausstellungen hervorgehoben wurden, kristallisierten sich um 1961 gerade auch in Reflexion des historischen Erbes Unterschiede in den Intentionen und Zielen heraus. War die Avantgarde bis dahin in ihrer antitachistischen Haltung geschlossen aufgetreten, beschleunigte spätestens der Ausschluss der Zero-Künstler 1963 aus der Künstlervereinigung Neue Tendenzen, unter anderem wegen mangelnder Klarheit, die Aufgliederung in zwei Gruppen: einer rational orientierten und einer gemäßigten, offeneren.[35] Als Fortführer einer rational ausgerichteten konkreten Kunst gelten fortan die Gruppen GRAV, T, Equipo 57, N sowie die Neuen Tendenzen mit ihrer Zielrichtung, sich auf der Basis experimenteller Objektivität und Anonymität mit wahrnehmungspsychologischen Aspekten auseinander zu setzen. Daneben verblieben die argentinische Gruppo Arte Concreto und die polnische BLOK-Gruppe, unter anderem mit Strzeminski, die die Struktur als kontrollierbares Ordnungsschema in den Vordergrund rücken.[36] Auch Zero arbeitet mit Strukturen, die im Unterschied zur Komposition mit der Gleichheit aller Elemente operiert. Doch für Zero ist die Struktur Mittel, um Licht und Bewegung darzustellen, während es in der konkreten Kunst nach den Worten von Max Bill darum geht, die Gesetzmäßigkeiten von Strukturen anschaulich zum machen: »Und die Gesetze der Struktur sind: die Reihung, Rhythmus, Progression, Polarität, die Regelmäßigkeit, die innere Logik von Ablauf und Aufbau.«[37]

Der Beitrag Osteuropas

Zum Teil versammelten sich die oben genannten nationalen Nachfolgegruppen der konkreten Kunst in der Künstlervereinigung Nove tendencije (Neue Tendenzen). Begründet nach der 1961 in Zagreb begonnenen gleichnamigen Ausstellungsreihe, arbeitete sie nach einem streng anti-individuellen Programm. Namensgeber und Förderer dieser Ausstellung war Almir Mavignier.[38] Das gemeinsame Interesse, auf dem Gebiet der optisch-kinetischen Kunst weiter zu forschen, führte trotz der politischen Blockbildung zu einer ersten Annäherung von Ost und West. Teilnehmer aus den östlichen Ländern waren Julije Knifer mit seinen als Antibildern bezeichneten Mäanderbildern und Ivan Picelj. Trotz staatlicher Restriktionen hatten die Künstler Osteuropas vielfach im Stillen weiter gearbeitet und die legendäre konstruktivistische Avantgarde des Ostens neu belebt. Ihre wichtigsten Vertreter, Strzewski und Stazewski, waren nach 1948 wieder nach Polen zurückgekehrt, hielten aber Verbindung zur Galerie Denise René in Paris. Weit vor der Gründung von GRAV in Frankreich bekannte sich Picelj mit anderen Mitgliedern der Gruppe EXAT 51 – vorrangig Vertretern einer funktionalistischen Architektur – 1951 in Zagreb zu »Arbeitsmethoden und -prinzipien auf dem Gebiet der nichtfigurativen beziehungsweise der abstrakten Kunst«. Im Unterschied zur offiziellen Staatsdoktrin des sozialistischen Realismus sahen sie in dieser Kunst nicht den »Ausdruck dekadenter Bestrebungen«, sondern die Möglichkeit, »durch ein Studium dieser Methoden und Prinzipien das Feld der visuellen Kommunikation bei uns weiterzuentwickeln und zu bereichern«.[39] Weitgehend im Untergrund wirkten in Russland Lev Nussberg und seine 1962 gegründete kinetisch arbeitende Gruppe Dvijenie (Bewegung) (Abb. S. 301) und in der ehemaligen DDR Hermann Glöckner, der bereits Ende der zwanziger Jahre zu einem konstruktiven Ansatz fand und diesen mit seinen Faltungen weiter entwickelte (Abb. S. 246, 247). Über Staatsgrenzen hinweg wurden in den sechziger Jahren unter dem Sammelbegriff der visuellen

35 Kuhn, a.a.O., Anm. 29, S. 46.
36 Ebd., S. 58; zu den Entstehungsdaten, Mitgliedern und Programmen der einzelnen Gruppen vgl. den detaillierten Überblick, Anm. 241, S. 242f.
37 Max Bill (1960), zit. nach: Margit Staber, *Max Bill*, St. Gallen 1971, S. 172.
38 Zum Entstehungskontext dieser Ausstellung vgl. Zelimir Koscevic, »Victor Vasarely, Julije Knifer, Vjenceslav Richter, Ivan Picelj, Nicolas Schöffer, Miroslav Sutej, Slavko Tihec, Aleksandar Srnec, István Haraszty. Neue Tendenzen«, in: Ausst.Kat *Europa, Europa. Das Jahrhundert der Avantgarde in Mittel- und Osteuropa,* Band 1, Kunst- und Ausstellungshalle der Bundesrepublik Deutschland, Bonn 1994, S. 358 – 368, S. 358.
39 Gruppe »Exat 51«, Manifest von 1951; Wiederabdruck in: ebd., Bd. 3, a.a.O., Anm. 38, S. 226.

Forschung in verschiedenen Ländern auf breiter Basis ähnliche Probleme bearbeitet, teilweise aber auch durch die zögernde Öffnung des Ostens mit Verspätung.

Individuelle Rezeption

Wenngleich der Zugang einzelner Künstler zu systematischen Gestaltungsweisen durchaus individuell motiviert sein kann, nähern sich die Ergebnisse über Ländergrenzen hinweg formal-künstlerisch an. Beispielhaft zeigt der Vergleich von Zufallsstrukturbildern von Ryszard Winiarski (Abb. S. 302) und Morellet (Abb. S. 154, 155), wie eine mathematisch orientierte Gestaltungsmethode der konkreten Kunst länderspezifische Ausprägungen und geografische Unterschiede aufzuheben vermag.[40] Gleichwohl können individuelle Zugangsweisen und der Rückgriff auf nationale konstruktive Traditionen die Anwendung dieser Gestaltungsweisen durchaus bestimmen. Das Fehlen eines konstruktiven Erbes oder eines Zugangs zur Tradition erschwerte ebenso wie die politische Situation in Ländern wie Griechenland, Portugal oder dem Spanien der Franco-Diktatur die Entwicklung entsprechender Gestaltungsweisen, oder diese blieben – wie es im Fall von Italien heißt – ein »Import«.[41] Demnach ist die Ausbildung und Durchsetzbarkeit einer international geprägten künstlerischen Ausdrucksform zumindest in dieser Zeit noch abhängig von nationalen oder geografischen Kontexten und auch vom Zugang zum künstlerischen Erbe.

Zieht man einzelne künstlerische Äußerungen in Betracht, so basiert die Hinwendung zu einer konkret-systematischen Formensprache nach 1945 auf der Auseinandersetzung mit der konstruktiven Tradition und der bewussten künstlerischen Entscheidung, sich in diese einzugliedern. Das verdeutlichen beispielhaft die Positionen des britischen Künstlerpaares Kenneth und Mary Martin. Erst Ende der vierziger Jahre entschied sich Kenneth Martin im Zuge der Rezeption des russischen Konstruktivismus für abstrakt-geometrische Bilder.[42] Angeregt durch dessen Vorlesungen, unter anderem über Mondrian, beschloss auch Mary Martin, seine spätere Ehefrau, sich dieser Kunstrichtung der Moderne anzuschließen und den insularen Provinzialismus, der für sie nach dem Fortgang der Emigranten Mondrian und Naum Gabo eingekehrt war[43], zu durchbrechen. Kenneth und Mary Martin, Victor Pasmore und Anthony Hill gehören nach den Künstlern des Vortizmus und der Gruppe Unit One mit Hepworth und Nicholson somit zur dritten Generation abstrakter Künstler in Großbritannien (Abb. S. 304 – 309). Kenneth Martins Auseinandersetzung mit dem Prinzip des Zufalls, aber auch mit irrationalen Wachstums-, Bewegungs- und Formbildungsprozessen findet Eingang in seine »chance and order«-Bilder mit ihren irregulären wuchernden linearen Überlagerungen und Überschneidungen. Das Interesse an strukturalen Prozessen und am Übergang von Fläche zu Raum verbindet die Martins wiederum mit dem Niederländer Joost Baljeu (Abb. S. 313), der von 1958 bis 1964 die Zeitschrift *structure* herausgab. Neben den Martins und Anthony Hill in England, pflegte er in Frankreich Kontakt mit Jean Gorin und in der Schweiz mit Lohse und Andreas Christen.[44]

Amerika – Europa

Verwandte Bestrebungen in der Auseinandersetzung mit Strukturen waren in dieser Zeit auch in Amerika anzutreffen. Europäische Künstler wie Mondrian, Moholy-Nagy und Albers fanden hier als Emigranten einen dauerhaften Zufluchtsort und konnten nach ihrer Einwanderung eine fruchtbare Kunst- und Lehrtätigkeit entfalten. Mondrians rhythmisierte Farbbeziehungen und Albers' strukturale Konstellationen sowie seine Untersuchungen

40 Matthias Bleyl, »Konkrete Kunst nach 1945 in Ost- und Westeuropa«, in: Ausst.Kat. *Kunst als Konzept,* a.a.O., Anm. 3, S. 64-67, hier S. 64f.
41 Klaus Honnef, »arte concreta«, in: Ausst.Kat. *Arte concreta,* a.a.O., Anm. 19, S. 77.
42 Ausst.Kat. *Kenneth und Mary Martin,* Quadrat Bottrop, Josef Albers Museum 1989, o. S.
43 Sie beschreibt die britische Kunstszene der vierziger und fünfziger Jahre als »incredibly insular and provincial after the tentative international links of the thirties...« Mary Martin, zit. nach: Ausst.Kat. *Mary Martin, Kenneth Martin. An Arts Council touring exhibition,* Museum of Modern Art Oxford u.a. 1970/71, S. 6.
44 Willy Rotzler, *Konstruktive Konzepte. Eine Geschichte der konstruktiven Kunst vom Kubismus bis heute,* 3. überarbeitete Auflage, Zürich 1995, S. 228.

zur Wechselwirkung von Farben waren impulsgebend für jene spezifisch amerikanischen Varianten ungegenständlicher Kunst, die heute unter den Begriffen »Hard Edge Painting«, »Minimal Art« und »Concept Art« allgemein geläufig sind.[45] Albers, der frühere Bauhaus-Meister, lehrte von 1933 bis 1949 am Black Mountain College in North Carolina und an der Yale University, New Haven unterschiedliche Künstler wie Eva Hesse, Kenneth Noland und Robert Rauschenberg. Sein Einfluss auf die amerikanische Nachkriegskunst wird immer wieder postuliert. Doch der relationale Charakter seines Werkes in Bezug auf die Interaktion von Farben und die Einführung verschiedener Farbstimmungen sind von einer europäischen Kunsttradition geprägt, was seine Kunst vom Minimalismus der Hard-Edge-Abstrakten unterscheidet.[46] Das gilt auch für Künstler wie den Amerikaner Frank Stella und den Franzosen Morellet, der um 1971 im Kontext der weltweiten Beachtung der amerikanischen Minimal Art seinen künstlerischen Durchbruch erlebte.[47] Formalästhetisch scheinen die frühen Gemälde Stellas und die Strukturbilder Morellets einem gemeinsamen Kontext zu entstammen, doch auch hier offenbaren sich im Detail unterschiedliche Konzeptionen und Seherfahrungen.[48]

Große Resonanz fand die amerikanische Nachkriegskunst in den sechziger Jahren besonders in den Museen jener Länder, so den Niederlanden, Deutschland und der Schweiz, die sich ihres konstruktiv-konkreten Erbes bewusst waren. Diese Präsenz der amerikanischen Kunst bereitete wiederum neuen Ansätzen in der konkreten Kunst den Weg, wofür Georg-Karl Pfahlers Einsatz signalartiger Farbformen ein Beispiel ist (Abb. S. 203). Sie bewirkte aber auch in einzelnen Fällen eine Rückbesinnung auf die spezifisch europäischen Wurzeln der konkret-konstruktiven Kunst. Diese Intention verfolgten 1971 die Bochumer Ausstellung und Publikation Neue Konkrete Kunst. Vertraten diese doch den Anspruch, »auf die europäische Eigenständigkeit der hier vorgestellten Werke« im Verhältnis zu der theoretisch begünstigten amerikanischen »Non-Relational Art« hinzuweisen[49], wozu unter anderen die Bilder von Frank Stella gezählt wurden. Künstler verschiedener Nationen wie Dekkers, Herman de Vries, von Graevenitz, Leblanc, Morellet waren eingeladen, wobei die bestimmenden Prinzipien ihrer Bilder und Reliefs – nämlich Struktur, Zufall, Kinetik – auf van Doesburgs Grundlagen zur konkreten Kunst zurückgeführt wurden.

Hinterfragung der konkreten Prinzipien

Waren die vierziger, fünfziger und frühen sechziger Jahre noch geprägt von zunehmend verflochteneren Gruppen, die in ihren jeweiligen Manifesten in einer Art Aufbruchstimmung neue Auffassungen propagierten, verebbte diese Bewegung Ende der sechziger Jahre.[50] Die gern und viel beschworene Blütezeit der konkret-systematischen oder auch konstruktiv genannten Kunst in den sechziger und siebziger Jahren bezieht sich somit mehr auf die vielfältigen Ausstellungsaktivitäten und Galeriegründungen, die dem künstlerischen Aufbruch folgten. Hans-Peter Riese spricht gar von einer »Krise der exakten Ästhetik« in den sechziger Jahren, mitbedingt durch eine immer stärkere Theorieabhängigkeit und Konzentration auf die Methode der Systematik, die mit ihrem Anspruch absoluter Erklärbarkeit die Eigenwertigkeit des Kunstwerkes dann ansatzweise aufhebe, wenn das Prinzip nicht durch eine besondere Gestaltung individualisiert sei.[51] Das Prinzip, geometrische Operationen mit Hilfe des Computers rational und für den Betrachter logisch nachvollziehbar darzustellen, scheint in dieser Zeit ebenso zum Selbstzweck zu werden, wie sich die innovativen Impulse erschöpfen. So stellt Victor Vasarely in seinem Text Die bunte Stadt von 1964 fest, dass die strengen Wege der klassischen

45 Die Wechselwirkungen in Hinblick auf einzelne Entwicklungsphasen der konstruktiv-konkreten Kunst sind u.a. skizziert in: ebd., S. 239-280.
46 Josef Albers, Texte, Wiederabdruck in: Kunsttheorie im 20. Jahrhundert 1940-1991, Band 2, Ostfildern-Ruit 1998, S. 920.
47 Ausst.Kat. François Morellet. Grands Formats, Hg. Ernst-Gerhard Güse, Saarland Museum Saarbrücken 1991, S. 45.
48 Max Imdahl, »Zur Bild-Objekt-Problematik in europäischer und amerikanischer Nachkriegskunst«, in: Ausst.Kat. Europa/Amerika. Die Geschichte einer künstlerischen Faszination seit 1940, Museum Ludwig Köln 1986, S. 245-255.
49 Neue Konkrete Kunst. Konkrete Kunst – Realer Raum, Hg. Alexander v. Berswordt-Wallrabe, Galerie m, Bochum 1971, S. 5.
50 Quasi als Nachklang der optisch-visuellen Richtung bildete sich 1967 in Syon die Gruppe Y, u.a. mit Angel Duarte.
51 Hans-Peter Riese, »Bildentwurf und System – Bedeutung von System und Systematik im Werk von Zdenek Sýkora«, in: Ausst.Kat. Zdenek Sýkora. Retrospektive, Hg. Richard. W. Gassen, Wilhelm-Hack-Museum, Ludwigshafen am Rhein 1995, S. 43-49, S. 43.

Abstraktion – Konstruktivismus, Suprematismus, Neoplastizismus – »kaum noch grundlegende Neuerungen auf der Leinwand gestatten, die abdankt, indem sie mit der Wand verschmilzt«.[52] Er sieht einen Ausweg in der Synthese, der Verbindung aller Künste in der konkreten Konstruktion der vielfarbigen Stadt. Doch der Versuch, die Gestalt gesellschaftlicher Einrichtungen mittels visueller Forschungen zu erneuern, stieß an die Grenze einer funktionalistisch vorgehenden Städteplanung.

»Kann man fortgesetzt neue Fundamente legen?«, fragte 1961 der Maler und Mitherausgeber der Zeitschrift *Das Kunstwerk*, Klaus-Jürgen Fischer, provokativ.[53] Für ihn ist die Kunst im allgemeinen, dabei die konstruktiv-konkrete im besonderen, an einem Punkt angekommen, an dem sich das Prinzip der Neuerung als weitgehend illusorisch erweise, zumal das, was als neue Tendenz firmiere, in Ansätzen schon von den Pionieren entwickelt wurde. Der Künstler sei also gezwungen, sich auf den Kern seiner Arbeit zu besinnen und auf die gelegten Fundamente aufzubauen. Die von Fischer prognostizierte Gefahr der Spezialisierung und eines rationalen Doktrinarismus wurde in diesen Jahren auch von anderen Künstlern gesehen, die, wie Rainer Jochims, zwar an eine Weiterentwicklung der konkreten Kunst glaubten, aber ihre »formalistische, ungeistige Spielart« ablehnten. Neue Offenheit sollte der Begriff »Konzeptuelle Kunst« bringen.[54] In gewisser Weise nimmt die Diskussion um Innovation Entwicklungen vorweg, die Walter Vitt als charakteristisch für die achtziger Jahre bezeichnet. Er konstatiert, dass sich die konkrete Kunst von großen Konzepten abgewandt und Detailproblemen und Teilgebieten zugewandt habe, um das Vorhandene weiterzudenken, was wiederum eine Vereinzelung der künstlerischen Position bewirkt. Er verzeichnet eine Askese in den bildnerischen Mitteln, einen Verzicht auf Farbe, um nicht durch Farbreize vom Konzept abzulenken, sowie einen neuen Einbezug des Betrachters in der konkreten Plastik. Darin zeigt sich auch ein verändertes Verhältnis zur Tradition. Es gehe nicht mehr darum, mit Traditionen zu brechen, was noch die Pioniere bewogen habe, sondern es hat sich ein Denken entwickelt, »das bewusst die Errungenschaften der Vor-Generation anerkennt und in den Schaffensprozess einbezieht«.[55]

Musealisierung

Mit der Gründung von Museen und eigenen Häusern für die konkrete Kunst tritt diese Kunstrichtung in eine weitere Phase der Verbreitung und Vermittlung. Die ersten Museumsgründungen gingen in den siebziger Jahren von einem Künstler selber aus: 1971 gründete Vasarely die mittlerweile wieder geschlossenen Museen in Vaucluse und Aix-en-Provence und schließlich 1976 ein weiteres in seiner Heimatstadt Pécs in Ungarn. In den achtziger und neunziger Jahren folgten die vielfach von Künstlern, Sammlern und der öffentlichen Hand getragenen Gründungen und Stiftungen. Einige seien hier genannt: 1987 wird am Ortsrand von Zürich das auf einer Stiftung basierende Haus für konstruktive und konkrete Kunst gegründet, im gleichen Jahr die Stiftung für Konkrete Kunst in Reutlingen, 1991 wird das Museum für konkrete Kunst in Ingolstadt geöffnet. Auffällig ist, dass sich die museale Vermittlung dieser Kunst aus den Großstädten in die Peripherie verlagert oder, anders ausgedrückt, sich ein von Künstlern und Sammlern getragenes Austauschsystem entwickelt hat, das die konkrete Kunst in jene regionalen Kontexte zurückführt, aus denen sie sich mit ihrer Formensprache weitgehend zu lösen suchte. Bei dieser Art der Verbreitung geht es nun weniger – wie in den fünfziger und sechziger Jahren – um produktiven künstlerischen Austausch, sondern darum, zu bewahren, zu klassifizieren und zu historisieren und Künstler zusammenzubringen, die nach

52 Victor Vasarely, *Die bunte Stadt*, zit. nach: Claus, a.a.O., Anm. 27, S. 146-148, hier S. 146.
53 Klaus-Jürgen Fischer, »Post Scriptum Neue Tendenzen«, in: *Das Kunstwerk*, Heft 5/6 1961, S. 72.
54 Rainer Jochims, *Antonio Calderara in Briefen und Gesprächen, Schriften der Kunsthalle zu Kiel*, Heft 8, Kiel 1982.
55 Walter Vitt, »Einige Aspekte zum Verständnis konkreter Plastik heute«, 1978, in: Vitt, a.a.O., Anm. 14, S. 157-160, S. 159.

ähnlichen Prinzipien arbeiten. Angesichts dieser vorerst letzten Stufe des Transfers, der Musealisierung, liegt es nahe, die konkrete Kunst als abgeschlossene Bewegung zu behandeln, die den Prozess der Historisierung und Kategorisierung bereits durchlaufen hat. Diese Entwicklung wird von einem Künstler wie Hans Jörg Glattfelder kritisch gesehen, gefährde sie doch das lebendige Weiter- und Überleben jener Idee, die grundlegend ist für die konkrete/konstruktive Kunst. Doch die Historisierung ist nicht erst in den Jahren der Museumsgründungen zu beobachten. Vielmehr ist bereits die Entstehung des Terminus »Konkrete Kunst« eng mit der Bildung von Genealogien und Herkunftsbeziehungen verbunden.[56] Entscheidet sich ein Künstler für diese Richtung, ist er mit Vorläufern, Theoremen, Leitfiguren und einem vorgeprägten Kanon konfrontiert, die einen Rahmen abstecken, in dem er sich mit seinen Gestaltungen zu bewegen hat oder von dem er abweichen kann. Die Gefahr eines erstarrten Akademismus[57] liegt ebenso nahe wie der Vorwurf des Epigonentums, wenn die konkrete Kunst zu eng bei den Vorbildern und Pionieren bleibt oder ihren gesellschaftlichen Anspruch gänzlich aufgibt.

Somit ist es weniger die Historisierung, sondern die mit einer bestimmten Form der Musealisierung einhergehende Ästhetisierung, die ihr die Lebendigkeit nimmt. Die museale Aufbereitung von Spezialsammlungen betont zwar den kunsthistorischen Stellenwert konkreter/konstruktiver Kunst und ihren Beitrag für die Gestaltungen heutigen Lebens, hebt sie aber gleichzeitig auch aus der gesamtkünstlerischen Betrachtung einer Epoche heraus, was wiederum die Konzentration auf ästhetische Gesichtspunkte forciert. Doch erschöpft sich mit der Musealisierung wirklich die Idee konkreter Kunst? Lohse sieht je nach den Ansätzen, auf die sich die konkrete Kunst bezieht, eine Fülle zukunftsweisender Richtungen. Für ihn modifiziert sich der künstlerische Kanon entsprechend den sich verändernden Zeit- und Bildstrukturen und den technischen und geistigen Prinzipien der Gegenwart immer wieder neu, denn die »technischen Prinzipien der Gegenwart unterscheiden sich durch die neue Dimensionierung ihrer Strukturen diametral von denjenigen zu Beginn der konstruktiven Kunst.«[58]

56 Vgl. dazu den Beitrag von Hella Nocke-Schrepper in dieser Publikation.
57 Rotzler, a.a.O., Anm. 44, S. 280.
58 Ebd., S. 52.

The spread of Concrete Art in Europe after 1945

Beate Reese

In 1955 the influential Swiss art critic Carola Giedion-Welcker remarked that non-representational art, which for her also comprised Concrete Art, was being practised increasingly in Europe and America.[1] Various activities – exhibitions and group formations – in the mid and late 1950s seemed to confirm her observations: After 1945, Concrete Art had succeeded in not only maintaining its position but also consolidating and propagating it. To what extent did Concrete Art enter a new phase after 1945? What factors were favourable to the spread of Concrete Art?

The Ruppert Collection takes 1945 as its point of departure, a year in which – following the end of World War II and the surrender of fascist power – a break in art was also in the offing. Whereas in countries with totalitarian regimes the development of non-representational art had been severely restricted, it had been able to maintain its significance and further advance in Paris, and particularly in politically neutral Switzerland. Due in part to the emigration of many constructively oriented artists from Eastern Europe, the geometric abstraction movement and Constructivism had entered an international phase in the 1930s. Thus, because of the fact that Concrete Art had already been established, the year 1945 did not signify a break with regard to the development and enhancement of this specific artistic idiom.[2] On the contrary, the years of upheaval following the war presented artists with the challenge of putting new life into the ideas and achievements of this modern art movement, of renewing them, ensuring their safe conveyance to a post-war Europe that faced a comprehensive new order, and adjusting them to new social realities.

Of essential importance for the emergence of Concrete Art were the De Stijl movement and Constructivism: movements which strove with revolutionary impetus for a new form of artistic production, a form which abandoned tradition and representational depiction, turning instead to the exclusive use of pictorial means and the creation of an anti-individual, universal pictorial idiom. For van Doesburg – the founder of Concrete Art – the forerunners of the new approach were all artistic styles which, beginning with Impressionism, had emphasised the intrinsic value of the pictorial means as opposed to the real object.[3] From van Doesburg's point of view, the extraction, revaluation and purification of artistic means work compellingly towards the exact artwork, i.e. the artwork in which only purely formative expression plays a role. "The artist no longer shapes his idea by means of indirect depiction: symbols, details of nature, genre scenes, etc., but directly, using exclusively the artistic means available," he wrote in *Grundbegriffe der neuen Kunst*, a treatise begun in 1915.[4] These ideas find their continuation in the fundamental principles and related commentary on Concrete Art published by the group "art concret" as a manifesto in Paris in 1930 under van Doesburg's leadership.[5] Here the term "exact" has been replaced by "concrete," and differentiated from "abstract." For van Doesburg, concrete art is the art which refers solely to itself, while abstract art is related to an extrapictorial reality. In the commentary he expounds on the attributes of the universal idiom in which the concrete artwork is realised. The prerequisite for the artwork is the intellectual design, which is then brought to realisation with the appropriate pictorial means and, where necessary, the aid of mathematics and other sciences. The clarity of the intellectual design finds its correspondence in the limitation to the very simplest basic pictorial elements. Of decisive importance is the confronta-

1 Carola Giedion-Welcker, "Die Zukunft der nicht-gegenständlichen Kunst" (1955), in: Carola Giedion-Welcker, Reinhold Hohl (ed.), *Schriften 1926-1971. Stationen zu einem Zeitbild*, Cologne, 1973, p. 167. Concrete Art is not consistently subsumed under the general term "non-representational."

2 Another critic to point out the continuity is Richard W. Gassen, "Paris – Zentrum der 2. Moderne," in: *Kunst im Aufbruch. Abstraktion zwischen 1945 und 1959*, exhibition catalogue, Wilhelm-Hack-Museum, Ludwigshafen am Rhein, Stuttgart, 1998, pp. 15-20, p. 20.

3 The Regensburg catalogue adheres to this condition to determine the artistic derivation of Concrete Art, in the process reducing styles such as Post-Impressionism and others to their mere significance for the development of non-representational art: *Kunst als Konzept. Konkrete und geometrische Tendenzen seit 1960 im Werk deutscher Künstler aus Ost- und Südeuropa*, exhibition catalogue, Ostdeutsche Galerie, Regensburg, 1996.

4 Theo van Doesburg, *Grundbegriffe der neuen gestaltenden Kunst* (1915-1918), reprint in: Charles Harrison and Paul Wood (eds.), *Kunsttheorie im 20. Jahrhundert*, Band 1, 1895-1941, Ostfildern-Ruit, 1998, p. 378 (German translation of: Charles Harrison and Paul Wood [eds.], *Art in Theory, 1990-1990. An Anthology of Changing Ideas*, Cambridge, Mass.: MIT Press, 1994).

5 Theo van Doesburg et al., "Die Grundlage der konkreten Malerei" and "Kommentare zur Grundlage der konkreten Malerei" (1930), in: ibid., pp. 441-443.

tion with issues of colour, surface and space in the form of a rationally determined, comprehensible construction of an idea or principle. The concentration on the formative process and the systematisation of artistic processes contributes to the shaping of the term "concrete," which refers to the formation of "abstract, conceptual, mathematical results in the aesthetic visual image."[6] Geometric forms are thus not merely a result of pictorial formation but also a pictorial means of illustrating so-called intellectual processes and concepts.

The Swiss pioneers

Van Doesburg's manifesto essentially forms the foundation of Concrete Art, yet before it could be applied and before the mathematically oriented pictorial idiom it called for could be developed – the idiom now associated with "concrete" – the style had to pass through a phase of search, delimitation and the renewed formation of theories.[7] The heritage of van Doesburg, who died prematurely in 1931, came to fruition in politically neutral Switzerland in the 1930s and 1940s and was propagated, at first nationally, in exhibitions and publications. The Bauhaus pupil Max Bill, who had various contacts in Paris due to his membership in the Paris-based artists' group "Abstraction-Création," adopted the term in 1936. In the same year, with his portfolio *Fünfzehn Variationen über ein Thema* (fifteen variations on a theme), he used methodical successions based on size and number and the variation of a small number of basic elements to demonstrate means of developing Constructive Art into Concrete Art. In this period, Concrete Art began to detach itself from its Constructivist past as a movement in its own right, yet without entirely abandoning that heritage. On the contrary, the confrontation with van Doesburg and De Stijl presented it with the task of overcoming the standstill of the 1920s and carrying on Constructive/Concrete Art within the context of a critical revision of its past achievements. (Progress had come to a halt due to formal and technological problems in the areas of architecture and design: precisely those areas to which the interdisciplinarily oriented artists of the De Stijl group as well as many Russian Constructivists had dedicated their efforts.[8]) A further problem was presented by the fact that, in view of the growing totalitarian systems, "damage" had been suffered by the revolutionary utopia inextricably linked with the theoretical principles of Constructive Art.[9] Richard Paul Lohse of Switzerland placed concrete or serial art – as he then called it – into a new context by associating the serial principle, which treats all elements of the picture equally, with a radical principle of democracy.[10] He regards the systematic method of pictorial formation as an adequate expression of the structural mode of thinking with which a technologically oriented civilisation assimilates the world.[11] As early as 1943, Lohse introduced colour forms into concrete pictorial formation as standard elements or partial units,[12] as a means of forming groups combinatorially and basing the pictorial concept on the variation of these groups. The rectangle, square and stripes of colour form a network of formal and chromatic relationships. It is of decisive importance that the formal elements no longer emerge during the working process but are conceptually pre-determined.[13] In this context, systematisation thus also implies that the first step of the working process postulates all further steps.

The brief predominance of geometric abstraction in Paris

With regard to the systematisation of formative means, the post-1945 Concrete artists of Zurich were a decisive step ahead of the representatives of geometric abstraction. The various corresponding Parisian artists' circles were aware of the principles of Concrete Art through publications,[14] but it was initially the somewhat different approach of geometric

6 Karin Thomas, *Bis heute. Stilgeschichte der bildenden Kunst im 20. Jahrhundert*, Cologne, 1971, p. 221.

7 Cf. the contribution by Hella Nocke-Schrepper in this publication.

8 Hans-Peter Riese, "Richard P. Lohse. Das Werk und seine historischen Voraussetzungen," in: *Richard Paul Lohse. Modulare und Serielle Ordnungen 1943-84*, Zurich, 1984, pp. 30-38, p. 35.

9 Ibid., p. 35.

10 Richard Paul Lohse, from: "Entwicklungslinien 1943-1984," in: ibid., pp. 46-53, p. 52f.

11 Riese, Note 8, p. 31.

12 Friedrich W. Heckmanns, "Camille Graeser," in: Norbert Kunisch (ed.), *Erläutcrungen zur Modernen Kunst. 60 Texte von Max Imdahl, seinen Freunden und Schülern*, Kunstsammlungen der Ruhr-Universität Bochum, Bochum, 1990, pp. 87-92, p. 89.

13 Ibid., p. 89.

14 Max Bill's portfolio *Fünfzehn Variationen über ein Thema*, which the artists referred to in an interview with Walter Vitt as his "recipe," was published in Paris in 1938. Walter Vitt, "Ein Meister der konkreten Kunst. Max Bill," in: Walter Vitt, *Von strengen Gestaltern. Texte zur konstruktiven und konkreten Kunst*, Cologne, 1982, pp. 73-79, p. 73. After 1945 the first issue of the magazine *Salon des Réalités Nouvelles* of 1947 was devoted to the pioneers of Concrete Art. Statements by the following artists were quoted: the Swiss artist Verena Loewensberg, Barbara Hepworth of England and Marcelle Cahn and Aurélie Nemours as French representatives of the so-called second generation.

abstraction which enjoyed revival and continuation under the predominance of abstract art. This style focuses primarily on the choice of individual formative possibilities, the act of composition and the individual balancing of geometrical forms, as can be seen in the works of Jean Dewasne, Jean Deyrolle, Robert Jacobsen and Alberto Magnelli as well as in the early painting *Intervalle* (intervals) by Günter Fruhtrunk. In geometric abstraction, the geometric element – the circle or square – is not incorporated into a systematic structural union but employed as a pictorial symbol which can take on various meanings and thus point beyond itself.[15] Not until the 1950s was the development from the intuitively composed picture to the systematically constructed one completed – by artists such as Vasarely and Morellet in France, Jo Delahaut in Belgium, Nigro in Italy, Fruhtrunk and Heijo Hangen in Germany.[16] A comparison of Fruhtrunk's painting *Intervalle* of 1958-59 (Ill. p. 151) with his *Vibration Grün, Blau, Schwarz* (vibration green, blue, black) of 1965/68 (Ill. p. 45), also in the Ruppert Collection, illustrates this transition. The simple, isolated geometric forms condense in rows of vector-like elements. In keeping with the artist's understanding of reality as potential force, the rhythmic succession activates a dynamic spatiality and, in the varied emergence of light and dark, undergoes a constant figure/background exchange. The pictorial structures become interchangeable and can be conceptually extended beyond the edge of the picture.

The approximation of the generations

Concrete Art was a style that never enjoyed the unreserved favour of the public, and even among artistic circles its legitimacy was frequently contested. Both before and after 1945 these circumstances encouraged the union of artists in groups and exhibition forums and the founding of art magazines that often accompanied the other activities.[17] A younger (third) generation of artists from various countries of Europe gathered around the Galerie Denise René, which had been founded in Paris in 1945, taking their place alongside the artists of the so-called second generation. The latter – e.g. Marcelle Cahn, Nelly Rudin, Auguste Herbin – were still in contact with the pioneers of Concrete Art who, like Mondrian, Friedrich Vordemberge-Gildewart and the Arps, had left France. Alberto Magnelli, a native of Italy and friend of Hans Arp, was present in Paris as a member of the first generation: With his early paintings of 1915 he had been placed among the ranks of the harbingers of Concrete Art; in 1947 he was celebrated as an abstract painter.[18] It was Herbin who probably exerted the strongest influence on the younger generation, e.g. on Fruhtrunk and Dewasne. After 1945 Herbin's work was characterised increasingly by rigorous systematisation in the arrangement of colours and forms on the surface (Ill. p. 147), and he joined other artists of the second generation in once again making his work public. Former members of "Abstraction-Création" (an artists' group which had existed from 1931 to 1936) as well as scattered members of "Cercle et Carré" gathered at the "Salon des Réalites Nouvelles," a forum founded in 1946. They exhibited their works with those of the younger generation from the Galerie Denise René circle, in which context it should be pointed out that, in the years directly following the war, the boundaries between abstract, concrete and Art Informel/Tachisme were still relatively fluid. In 1946, for example, Jean Dewasne and Jean Deyrolle took part in a group exhibition with the Tachisme artist Hans Hartung, who was later rejected by the artists of the Concrete movement for being too much of a Romantic. The widely ranging conceptions of non-representational art also often presented themselves side by side in the exhibitions of the Salon and the "Ecole de Paris," two institutions which also organised exhibitions outside France.

15 Hans-Peter Riese, in: *Sammlung Etzold – Ein Zeitdokument*, exhibition catalogue, Städtisches Museum Abteiberg, Mönchengladbach, 1987, p. 54.
16 Walter Vitt, "Der Konstruktivismus und seine Nachfolger," in: Walter Vitt, *Von strengen Gestaltern. Texte zur konstruktiven und konkreten Kunst*, Cologne, 1982, pp. 152-156, p. 155.
17 Cf. Annemarie Bucher, *spirale. Eine Künstlerzeitschrift. 1953-1964*, Baden, 1990.
18 Magnelli himself rejected Concrete Art as "cerebral work." *Alberto Magnelli 1888-1971. Plastischer Atem in der Malerei*, exhibition catalogue, Museum Würth, Künzelsau, 2000, p. 264f.

The Art Informel or Tachisme-oriented styles finally prevailed. This movement also emphasised the process of the picture's emergence, but in practice it soon proved irreconcilable with van Doesburg's concept of an impersonal style of art: Whereas in the Tachisme-oriented manner of painting the forms only develop in the course of an intuitively guided work process, in Concrete Art they are already taken into precise, calculated consideration during the phase in which the idea for the picture is formed. In the 1950s, as an expression of individual freedom, Art Informel/Tachisme finally took precedence, forcing the activities of the constructive/concrete groupings into the background.[19] From this time on – as had previously been the case with Surrealism and as is the case today with the post-modern tendencies[20] – Art Informel/Tachisme, a current regarded as subjective and irrational, represented an adversary against which the best weapon was thought to be the striving toward rationality.

Transfer across national borders

The gathering of artists of a wide range of nationalities within the radius of the Galerie Denise René led in turn to an exchange with the artists' native countries against the background of a liberated Europe. From their base in Paris, for instance, Richard Mortensen and Robert Jacobsen provided impulses for constructive/concrete exhibitions in Denmark, Olle Baertling organised an exhibition of the work of his artist colleague Herbin in Stockholm,[21] and Deyrolle and Jacobsen, who were acquainted with the native German artist Fruhtrunk, took on teaching positions in Munich.[22]

As artistic ideas thus began to wander from Paris to the native countries of the artists' associated with the Galerie Denise René, Max Bill also advocated the propagation of Concrete Art beyond the borders of Switzerland and established contact to artists in South America. Bill was a producer and conveyer of the style: He retraced and documented its tradition, tirelessly defended it and worked concertedly to further develop and expand it. After 1945 a lively succession of exhibitions got underway, not only in France but in other countries of Europe and even beyond, often at Max Bill's instigation. In 1947 he acted as co-organiser of a comprehensive exhibition of Concrete Art in the Palazzo Reale in Milan,[23] one of the factors leading to the founding of the M.A.C. ("Movimento d'Arte Concreta;" Concrete Art movement) in 1948.[24] Exhibitions of the Concrete Art of Zurich were organised in Germany and Switzerland in 1949 and, in collaboration with Bill, the most comprehensive exhibition of this art form ever before presented took place in Zurich in 1960. These exhibitions served to strengthen and provide impulses to the younger generation of artists who no longer enjoyed direct contact to the so-called pioneers.

The Brazilian Almir Mavignier referred to the Max Bill retrospective conducted in São Paulo in 1950 as a "revelation," adding that it was Bill's thematic arrangement in *Fünfzehn Variationen über ein Thema* which led him from "abstract to concrete." His admiration for Bill as well as the great influence of other Concrete artists whose works he saw in exhibitions inspired his later move to Europe and his commencement of the study of art at the Hochschule für Gestaltung in Ulm.[25] In 2001, however, Mavignier stated that his decisive confrontation with phenomena of Op Art was to be attributed to Josef Albers.[26] Although Max Bill repeatedly appeared on the scene as the (co-)organiser of pathbreaking exhibitions, the rehabilitation of the Constructivist heritage dragged on, at least in Germany, into the 1950s. The return of previously emigrated representatives initially went unnoticed. The founding of the Hochschule für Gestaltung in Ulm as the successor institution to the Bauhaus, achieved with the support of the American occupying power, signified reconstruction

19 *Arte concreta. Der italienische Konstruktivismus*, exhibition catalogue, Westfälischer Kunstverein Münster, Münster, 1971, p. 104.

20 As he writes in a statement of 1999, Hans Jörg Glattfelder, for example, regards Concrete Art as the last bulwark of the Enlightenment as opposed to permanent new invention, the "anything-goes" mentality, the arbitrariness of post-modern tendencies. In his view the rationally determined search is in the final analysis a utopian, forward-looking stance which counters the escape to individualism and collective mythologies.

21 Teddy Brunius, *Baertling. Mannen verket*, Uddevalla, 1990 (Sveriges Allmänna Konstförening, Publikation 99), p. 156.

22 In 1959 Deyrolle became a professor of painting in Munich; in 1962 the sculptor Robert Jacobsen – also from the Denise René circle – followed, teaching art in Munich until 1981.

23 *Arte concreta*, Note 19, p. 102.

24 For a discussion of the development and activities of this movement, see: Klaus Wolbert (ed.), *Maria Nigro. Konzentration und Reduktion in der Malerei*, exhibition catalogue, Institut Mathildenhöhe Darmstadt, Darmstadt, 2000, p. 200.

25 Interview between Christiane Wachsmann and Almir Mavignier on May 10, 1993 (unpublished), archive of the Hochschule für Gestaltung, Ulmer Museum, Ulm, pp. 1-14, p. 1; many thanks to Dr. Rinker of the HfG archive for referring me to this interview and to Mr. Mavignier for permitting me to publish it.

26 Mavignier pointed out the significance of Josef Albers during a telephone conversation with the author on November 6, 2001.

and a new departure. Yet in contrast to the Bauhaus, the curriculum of the new academy and its departments of visual communication, product design, industrialised construction, etc. concentrated exclusively on applied art.[27] Until its closure in 1969, the Hochschule transmitted the principles of constructive design to everyday life and exerted a decisive influence on post-war design. As the school's director from 1953 to 1956, Bill recruited Friedrich Vordemberge-Gildewart and Josef Albers as guest professors. (Albers, who had emigrated to America, taught in Ulm in 1953/54 and 1955.) The latter artist had carried out his earliest European exhibitions in collaboration with Bill: in Stuttgart in 1948 and in Berlin in 1949. The reception of his work by a broader public did not get underway until the late 1950s. A further lecturer in Ulm – from 1954 to 1958 and in 1966 – was the philosophy professor Max Bense of Stuttgart. Bense's research, oriented toward information theory and the natural sciences, was devoted primarily to Concrete Art; he also distinguished himself as a representative of Concrete Poetry. His work was based on the assumption of the calculability of art and he understood the artwork as a self-referential system of symbols. His cybernetic concept concurred with the endeavours of the sculptor Nicolas Schöffer (Ill. p. 161) who produced the first cybernetic sculpture in 1956.

Specialisation

Despite the international exchange that had commenced – now that such communication was once again possible in a largely democratised Europe – essential impulses for the spread as well as for the artistic renewal of concrete concepts were often provided by individual artists. One such artist was Victor Vasarely. In the early 1950s, he meticulously researched the illusions of space created by geometric elements on the surface, picking up the thread of experiments that had been interrupted in the 1930s. In order to produce optical movement, he disturbed the regularity of an evenly arranged system by introducing interruptions, displacements and rhythmic shifts (Ill. p. 103). In 1955 he initiated the legendary exhibition "Le mouvement" in the Galerie Denise René. With works by Yaacov Agam, Pol Bury, Anthony Calder, Jesús-Rafael Soto, Tinguely and Vasarely, the show traced and documented the development towards Kinetic Art, which uses means of the most varied kind to produce movement: purely virtual movement by way of physiological optical sensations, the experience of movement brought about by the changing position of the viewer, or mechanical/natural means employed to set reliefs and spatial constructions in motion.[28] As an analogue to Pop Art, the term Op Art (optical art) took hold in 1964 to designate the illusionary spatial pulsation of a picture, also referred to by Vasarely as surface kinetics. Yet it is difficult to assign this designation to certain artists, particularly if Op Art is understood in the sense of Concrete Art as a purely rationalist, pre-calculated act "limited exclusively to optical stimuli and irritations of the retina."[29]

As a consequence of Kinetic Art and the investigations on the interplay of colours begun by Albers in 1949 and published in his 1963 book *Interaction of Color*, increasing attention was now paid to the effect of colours and forms on the body, mind and visual perception. In this context Albers introduced the terms "factual fact" (the really existing substance of the picture) and "actual fact" (the optical sensations of movement brought about by the picture). These optical processes which, on the basis of factual givens, lead to a new pictorial reality in the eye became the subject of systematic investigations by the members of the "Groupe de Recherche d'Art visuel" (abbr.: GRAV) founded in 1960 – Morellet, Vasarely and Vera Molnar, among others. Reactivated traditional frames of reference, interacting with individual formative processes in the context of the exchange between the generations, led

27 Although painting was not included on the curriculum, teachers such as Josef Albers, Max Bill and Vordemberge-Gildewart were nevertheless active as painters.
28 Various means of depicting motion are described in the manifesto of the "Groupe de Recherche d'Art visuel" founded in 1960, reprint in: Jürgen Claus, *Kunst heute*, Hamburg, 1965, pp. 154-156, p. 155.
29 The difficulty of classifying the Zero artists under the term Op Art is discussed by Annette Kuhn in: *Zero. Eine Avantgarde der sechziger Jahre*, Frankfurt am Main, Berlin, 1991, p. 53.

in the 1950s and '60s to the emergence of new means of pictorial formation which render this period one of the most fruitful of all. This productivity was due in part to the fact that the years of post-war reconstruction offered many opportunities for participation in the design of the human environment – for example in the public realm and the area of applied art –, a circumstance which coincided with the declared goal (if with differing implications) of artists such as Albers, Bill, Lohse and Vasarely.

Differentiation of positions

Two important impulses arising from Kinetic Art were the involvement of the viewer and the activation of the human sight process. The linking of space and time through movement made Kinetic Art immensely popular, even attracting attention in countries outside Europe. Exhibitions in various European countries led to the propagation of these principles: in 1959 in the Hessenhuis in Arnheim and the small Galerie Renate Boukes in Wiesbaden, in 1961 in the Stedelijk Museum in Amsterdam, the Moderna Museet in Stockholm and the Louisiana Museum in Humlebæk (Denmark). Among the participants were the frequently changing members of the Düsseldorf group Zero, including Soto, Tinguely and the Dutchman Jan Schoonhoven. Zero was a loosely delineated, continually expanding and changing artists' association which had emerged from a series of evening exhibitions in Düsseldorf. The core of the group – the artists Heinz Mack, Otto Piene and Günther Uecker – concerned themselves primarily with the effects of light, both physical and illusionary, the animation of light objects and the spatial and light effects of various colours, an aspect further explored in so-called monochrome painting.

Unlike the artists of GRAV, however, who founded a kind of study centre in Paris, the members of Zero avoided strict geometrisation and logical mathematical calculation.[30] Exploring the formative power of light and movement, the Zero artists consciously associated themselves with the Constructivist tradition, particularly with Mondrian, Malevich and the Eastern European artists Henryk Berlevi, Wladyslaw Strzeminski and Henryk Stazewski,[31] yet their classification as Concrete artists remains doubtful. They did share Concrete Art's "scepticism with regard to the emotional," but their primary focus was on individual experiments and concepts such as "immateriality," "nature" and "idealism."[32] Otto Piene even went so far as to reject all art which – like Concrete Art – made reference solely to thought and logic, regarding it to be one-sided.[33]

The approach that characterised Zero applied as well to the closely related group Nul, whose members included Jan Schoonhoven and Walter Leblanc (Ills. pp. 292, 294, 295), who had initially worked in the style of Art Informel. Nul was founded in the Netherlands in 1961, an event which would hardly have been conceivable without close contact to Zero. Almost simultaneously with Zero, the Gruppo T formed in Milan in 1959 with Grazia Varisco, Gianni Colombo (Ill. p. 297) and others, their goal being "to express reality in terms of process."[34] The founding of Gruppo T as well as of Gruppo N in Padua occurred during a phase in which Concrete Art was also expanding, concerning itself with investigations of vision and thus testing its association with scientific achievements and technical materials and methods. Initially, the similarities of these groupings were emphasised in their joint exhibitions. In 1961, however differences in intentions and goals began to crystallise, due especially to reflection of the art historical heritage of these concepts. Whereas until then the avant-garde had unanimously championed the anti-Tachisme stance, a breakdown into two groups – one rationally oriented, the other moderate and more open – now gradually occurred.[35] This development will certainly have been accelerated by the exclusion of the

30 Claus, Note 28, p. 151.
31 Kuhn, Note 29, p. 58.
32 Ibid., pp. 58, 198.
33 Piene, quoted in ibid., p. 210.
34 Claus, Note 28, p. 149.
35 Kuhn, Note 29, p. 46.

Zero artists from the artists' association "Neue Tendenzen" (new tendencies) in 1963, due partially to a lack of clarity. Rationally oriented Concrete Art was now in the hands of the groups GRAV, T, Equipo 57, N and Neue Tendenzen with their goal of dealing with perceptal-psychological aspects on the basis of experimental objectivity and anonymity. Apart from these groups there remained the Argentine Gruppo Arte Concreto and the Polish BLOK group (of which Strzeminski was a member), both of which placed primary emphasis on structure as a controllable system of arrangement.[36] Zero also worked with structures which, unlike the composition process, operate with the equality of all elements. For Zero, however, structure is a medium for depicting light and movement, while in Concrete Art – according to the words of Max Bill – the concern is with making the laws of structures visually perceivable: "And the laws of structure are: sequence, rhythm, progression, polarity, regularity, the inner logic of process and construction."[37]

The contribution of Eastern Europe

To some extent, the above-mentioned national successor groups of Concrete Art joined in the artists' association Nove tendencije (new tendencies). This amalgamation, founded in Zagreb in 1961 following the commencement of a series of exhibitions by the same name, worked according to a strictly anti-individual programme. It was Almir Mavignier who christened and promoted the initial exhibition.[38] The interest in intensifying research into Optical/Kinetic Art was shared by artists of East and West alike and brought them closer together despite the formation of political blocs. Julije Knifer, whose meander pictures he himself referred to as anti-pictures, and Ivan Picelj were two artists of the Eastern countries who participated in this process. Despite governmental restrictions, the artists of Eastern Europe had continued to work in secret to revive the legendary Constructivist avant-garde of the East. Its most important representatives, Strzeminski and Stazewski, had returned to Poland in 1948, but remained in contact with the Galerie Denise René in Paris. Long before the founding of GRAV in France, Picelj and other members of the group EXAT 51 – primarily representatives of a functional approach to architecture – had professed their devotion to "working methods and principles in the field of non-figurative or abstract art." They rejected the official doctrine of Socialist Realism, which defined non-representational art as an "expression of decadent endeavours," regarding it instead as a means "of further developing and enriching the field of visual communication through the study of these methods and principles."[39] Among the various artists working primarily underground were Lev Nussberg in Russia with "Dvijenie" (movement), a group founded in 1962 and concerned with Kinetic Art (Ill. p. 301), and in Eastern Germany Hermann Glöckner, who had already chosen to go the way of Constructivism in the 1920s and was now further developing his "Faltungen" (foldings; Ills. pp. 246, 247). In the 1960s, regardless of national borders, similar issues – generally classifiable under the heading "visual research" – were being addressed on a broad basis in different countries, although delayed to some extent by the only gradually decreasing isolation of the Eastern bloc countries.

Individual reception

Although the artists' adoption of systematic means of artistic creation may well have been individually motivated, from the formal point of view the results attained in the various countries were quite similar. A comparison of the random structure works by Ryszard Winiarski (Ill. p. 302) and Morellet (Ills. pp. 154, 155) provides a good example of how the mathematically oriented formative method of Concrete Art serves to neutralise country-specific

36 Ibid., p. 58, for information on the founding dates, members and programmes of the various groups, see the detailed survey in Kuhn, Note 241, p. 242f.
37 Max Bill (1960), quoted in: Margit Staber, *Max Bill*, St. Gallen, 1971, p. 172.
38 For more insight into the background of this exhibition, see Zelimir Koscevic, "Victor Vasarely, Julije Knifer, Vjenceslav Richter, Ivan Picelj, Nicolas Schöffer, Miroslav Sutej, Slavko Tihec, Aleksandar Srnec, István Haraszty. Neue Tendenzen," in: *Europa, Europa. Das Jahrhundert der Avantgarde in Mittel- und Osteuropa*, exhibition catalogue, Volume 1, Kunst- und Ausstellungshalle der Bundesrepublik Deutschland, Bonn, 1994, pp. 358-368, here p. 358.
39 1951 manifesto of the group "Exat 51," reprint in: *Europa, Europa*, Volume 3, Bonn, 1994, Note 38, p. 226.

characteristics and geographical differences.[40] At the same time, individual approaches and recourse to national constructive traditions certainly could have a decisive influence on the application of this creative method. In countries such as Greece, Portugal and Spain in the period of the Franco dictatorship, it was accordingly not only the political situation which made it difficult to develop such artistic approaches, but also the lack of a constructive heritage and of a means of access to tradition. In some countries, as for example in Italy, these concepts remained an "import."[41] In this respect, the development and assertability of a form of expression characterised by internationality was still dependent on national or geographic contexts as well as on access to artistic heritage. Various individual statements suggest that the turn towards a concrete, systematic formal idiom after 1945 was based upon the exploration of the constructive tradition and the conscious artistic decision to associate oneself with that tradition. A very clear example is the stance taken by the British artist couple Kenneth and Mary Martin. Not until the late 1940s, in the wake of the reception of Russian Constructivism, did Kenneth Martin decide in favour of abstract geometric pictures.[42] Inspired by his lectures on Mondrian and other related themes, Mary Martin, who would later become his wife, also resolved to pursue this tendency of modern art, and thus to break through the insular provincialism which had taken root following the departure of the emigrants Mondrian and Naum Gabo.[43] Along with the members of the group Unit One – including Hepworth, Nicholson, and the Vorticists – Kenneth and Mary Martin, Victor Pasmore and Anthony Hill belonged to the third generation of abstract artists in Great Britain (Ills. pp. 304 – 309). Kenneth Martin's concern with the principle of chance as well as with irrational processes of growth, movement and formation is reflected in his "chance, order" pictures with their rampant, irregular linear intersections and overlaps. Their interest in structural processes and in the transition from surface to space is something that united the Martins with the Dutch artist Joost Baljeu (Ill. p. 313), editor of the magazine *structure* from 1958 to 1964. He maintained contact with the Martins and Anthony Hill in England as well as with Jean Gorin in France and Lohse and Andreas Christen in Switzerland.[44]

America – Europe

Related endeavours in the exploration of structures were also being undertaken in America during this period. As emigrants, European artists like Mondrian, Moholy-Nagy and Albers found permanent refuge in America and were able to establish productive livelihoods there as artists and teachers following their immigration. Mondrian's rhythmical colour relationships and Albers' structural constellations as well as his studies on the interaction of colours provided important impulses for the specific American versions of non-representational art now referred to in general as "Hard Edge" painting, "Minimal" and "Concept" art.[45] Albers, the former Bauhaus master, taught from 1933 to 1949 at Black Mountain College in North Carolina and Yale University in New Haven; among his pupils were various artists such as Eva Hesse, Kenneth Noland and Robert Rauschenberg. His influence on the postwar art of America is frequently postulated. Yet the relational character of his work in connection with the interaction of colours and the introduction of various colour atmospheres clearly reflect his roots in the European art tradition and distinguish his art from the minimalism of the Hard Edge painters.[46] The same applies to artists such as the American Frank Stella and the Frenchman Morellet, who made his artistic breakthrough in 1971 within the context of world-wide interest in American Minimal art.[47] From the formal aesthetic point of view, Stella's early paintings and Morellet's structure pictures seem to emerge from one and the same context, yet upon closer observation they reveal differing conceptions and visual

40 Matthias Bleyl, "Konkrete Kunst nach 1945 in Ost- und Westeuropa," in: exhibition catalogue *Kunst als Konzept*, Regensburg, Note 3, pp. 64-67, here p. 64f.
41 Klaus Honnef, "arte concreta," in: exhibition catalogue *Arte concreta*, Münster, Note 19, p. 77.
42 *Kenneth and Mary Martin*, exhibition catalogue, Quadrat Bottrop, Josef Albers Museum, 1989, n.p.
43 She describes British art of the 1940s and '50s as "incredibly insular and provincial after the tentative international links of the thirties ...". Mary Martin, quoted from: *Mary Martin, Kenneth Martin. An Arts Council touring exhibition*, exhibition catalogue, Museum of Modern Art, Oxford etc., 1970-71, p. 6.
44 Willy Rotzler, *Konstruktive Konzepte. Eine Geschichte der konstruktiven Kunst vom Kubismus bis heute*, 3rd revised edition, Zurich, 1995, p. 228 (English edition: *Constructive Concepts. A History of Constructive Art from Cubism to the Present*, ABC Verlag, 1988).
45 The interrelationships with regard to various developmental phases of constructive/concrete art is also discussed in ibid., pp. 239-280.
46 Josef Albers, *Texte*, reprint in: *Kunsttheorie im 20. Jahrhundert 1940-1991*, Volume 2, Ostfildern-Ruit, 1998, p. 920.
47 Ernst-Gerhard Güse (ed.), *François Morellet. Grands Formats*, exhibition catalogue, Saarland Museum Saarbrücken, 1991, p. 45.

experiences.[48] In the 1960s, American post-war art met with particularly favourable response in the museums of those European countries – particularly the Netherlands, Germany and Switzerland – which were conscious of their constructive/concrete heritage. Here the presence of American art in turn laid the ground for new approaches within Concrete Art, Georg-Karl Pfahler's employment of signal-like colour forms being one example (Ill. p. 203). On the other hand, in some cases it led artists to direct their attention back to the specific European roots of concrete/constructive art. This was the intention pursued by the Bochum exhibition and publication *Neue Konkrete Kunst* in 1971. They claimed to call attention to "the European autonomy of the works exhibited" in relationship to American "Non-Relational Art,"[49] which the theoreticians tended to place in the limelight and with which the works of Frank Stella, among others, were associated. Artists of different nations – such as Dekkers, Herman de Vries, von Graevenitz, Leblanc and Morellet – were invited to participate by virtue of the fact that the decisive principles of their pictures and reliefs – namely structure, chance and kinetics – were traceable back to van Doesburg's basic principles of Concrete Art.

The questioning of concrete principles

Thus the 1940s, '50s and early '60s were influenced by increasingly interwoven groups which propagated their respective new approaches in manifestos that tended to be infused with a sense of new departure. This movement ebbed in the late 1960s.[50] The much honoured and celebrated heyday of the concrete/systematic or constructive tendency (as it was called) in the 1960s and '70s was in reality no longer the artistic breakthrough itself but the period of thriving exhibition activities and new gallery foundations which followed it. Hans-Peter Riese even speaks of a "crisis of the exact aesthetic" in the 1960s, caused in part by increasingly strong dependence on theory and concentration on the methods of systematisation. With their claim to absolute explainability, these aspects tend to cancel the intrinsic value of the artwork, particularly when the principle is not individualised by an unusual formative solution.[51] In this period the idea of using a computer to depict geometrical operations in a manner that is rational and logically reconstructible for the viewer seems an end in itself and, to the same degree, innovative impulses seem to exhaust themselves. In his text *Die bunte Stadt* (the colourful city) of 1964, Victor Vasarely ascertains that the rigorous approaches of classical abstraction – Constructivism, Suprematism, Neo-Plasticism – "are virtually no longer capable of allowing essential innovations on the canvas, which is renouncing its position by merging with the wall."[52] He sees an alternative in synthesis: the interconnection of all forms of art in the concrete construction of the multi-coloured city. Yet the attempt to introduce innovations into the design of society's institutions by means of visual research collided with urban planning concepts that were primarily function-oriented.

"Can one continually lay new foundations?" was the provocative question posed in 1961 by the painter and co-editor of the magazine *Das Kunstwerk*, Klaus Jürgen Fischer.[53] To his mind, art in general and constructive/concrete art in particular had reached a point at which the principle of innovation was proving deceptive to a large extent, especially in view of the fact that the tendency which still advertised itself as new had basically already been developed by the pioneers. In other words, the artist was compelled to ponder the essentials of his work and build upon foundations already laid. The danger of specialisation and of rational doctrinairism predicted by Fischer was also sensed by other artists. Like Rainer Jochims, many believed in the further development of Concrete Art but rejected its

48 Max Imdahl, "Zur Bild-Objekt-Problematik in europäischer und amerikanischer Nachkriegskunst," in: *Europa/Amerika. Die Geschichte einer künstlerischen Faszination seit 1940*, exhibition catalogue, Museum Ludwig, Cologne, 1986, pp. 245-255.
49 Alexander v. Berswordt-Wallrabe (ed.), *Neue Konkrete Kunst. Konkrete Kunst – Realer Raum*, Galerie m, Bochum, 1971, p. 5.
50 Quasi as a late echo of the optical/visual tendency, the Group Y formed in Syon in 1967 with Angel Duarte and others.
51 Hans-Peter Riese, "Bildentwurf und System – Bedeutung von System und Systematik im Werk von Zdenek Sýkora," in: Richard W. Gassen (ed.), *Zdenek Sýkora. Retrospektive*, exhibition catalogue, Wilhelm-Hack-Museum, Ludwigshafen am Rhein, 1995, pp. 43-49, p. 43.
52 Victor Vasarely, *Die bunte Stadt*, quoted from: Claus, Note 27, pp. 146-148, here p. 146.
53 Klaus-Jürgen Fischer, "Post Scriptum Neue Tendenzen," in: *Das Kunstwerk*, No. 5/6, 1961, p. 72.

"formalistic, unintellectual variety." The term "Conceptual Art" was intended as a means of achieving new openness.[54] In a certain sense, the discussion on innovation anticipated developments which Walter Vitt referred to as typical of the 1980s. He ascertained that Concrete Art had turned away from major concepts and was concerning itself with subsidiary issues and areas as artists sought the logical continuation of what had already been achieved. This state of affairs was leading to an isolation of artistic stances. He further registered an asceticism of pictorial means, a renunciation of colour so as not to detract from the concept with the enticements of colour, as well as a new involvement of the viewer in Concrete sculpture. In this respect a change in the relationship to tradition had taken place: Traditions were no longer to be broken with, as the pioneers had felt compelled to do, but rather a new approach had developed "which consciously recognises the achievements of the previous generation and integrates them into the creative process."[55]

Concrete Art in museums

With the foundation of museums and other exhibition settings specifically for Concrete Art, the movement entered a phase of further propagation and conveyance to the public. The first museums were established in the 1970s by an artist: In 1971 Vasarely founded museums in Vaucluse and Aix en Provence (both of them no longer existing) and in 1976 a third in his native city Pécs in Hungary. In the 1980s and '90s a large number of artists, collectors and public institutions followed suit with various forms of foundations, of which I would like to mention a few by name: In 1987 the Haus für konstruktive und konkrete Kunst was established on the basis of a foundation on the periphery of Zurich, and the same year saw the inauguration of the Stiftung für Konkrete Kunst in Reutlingen, while in 1991 the Museum für Konkrete Kunst opened in Ingolstadt. A striking feature is that the conveyance of this art by museums shifted from the large metropolises to the periphery. In other words a system of exchange developed, borne by artists and collectors and leading Concrete Art back to the regional context from which it had attempted to distance itself with its formal idiom. This form of propagation is less concerned with productive artistic exchange than had been the case in the 1950s and '60s, and more with preserving, classifying and historicising, as well as with assembling artists who work according to similar principles. In view of this step in the art transfer process – transfer to the museum, which for the time being represents the final step – it would seem appropriate to treat Concrete Art as a completed movement, a movement which has already run the gamut of historicisation and categorisation. Artists like Hans Jörg Glattfelder take a critical view of this development, as it endangers the survival and active continuation of the idea that is fundamental for concrete/constructive art. Yet the historicisation of this artistic tendency has not been in progress only since the museum foundation phase. On the contrary, the emergence of the term Concrete Art was already closely associated with the formation of genealogies and relations to origins.[56] When an artist chooses this direction he is confronted with forerunners, theorems, leading figures and a pre-shaped canon which lay the framework within which he or she can act, or from which he or she can deviate, in the process of producing artworks. The danger of a rigid academicism[57] is just as present as the accusation of epigonism if Concrete Art stays too close to its models and pioneers or wholly abandons its claim to relevance for society. What robs Concrete Art of its liveliness is therefore less its historicisation than the particular form of aestheticisation that goes hand in hand with its transfer to the museum. Naturally, the way in which museums deal with and present special collections emphasises the art historical rank of concrete/constructive art and its contribution to the designs of

54 Rainer Jochims, "Antonio Calderara in Briefen und Gesprächen," in: Schriften der Kunsthalle zu Kiel, No. 8, Kiel, 1982.
55 Walter Vitt, "Einige Aspekte zum Verständnis konkreter Plastik heute," 1978, in: Vitt, Cologne, Note 14, pp. 157-160, p. 159.
56 Cf. the contribution by Hella Nocke-Schrepper in this publication.
57 Rotzler, Note 44, p. 280.

contemporary life. At the same time, however, the museum removes art from the overall artistic context of an era, leading necessarily to concentration on aesthetic aspects. But does the idea of Concrete Art really exhaust itself in its relegation to the museum? Lohse sees a wealth of possibilities for the future of Concrete Art, at least for some of the approaches which have been taken within its context. In his view, the artistic canon modifies itself again and again to correspond to changing time and image structures and to the technical and intellectual principles of the present, for, "due to the new dimensioning of their structures, the technical principles of the present differ diametrically from those existing when the Concrete Art movement began."[58]

58 Ibid., p. 52.

Robert Jacobsen, *Skulptur Nr. 56, ohne Titel/Sculpture no. 56, untitled*, 1950

Jean Dewasne, *Wegkreuzung/Crossroad*, 50-er Jahre/In the fifties

Jean Dewasne, *Mittag – Sonne/ Midday – sun*, 1966

Jean Deyrolle, *Das Blatt/The leaf*, 1950

Alberto Magnelli, *Projektierte Silhouette/Projected silhouette*, 1958

Mario Nigro, *Mah*, 1974

Mario Nigro, *Totaler Raum: Drama/Total space: drama*, 1953/54

Olle Baertling, *Iruk*, 1958

Richard Mortensen, *Caen*, 1955

Jan Schoonhoven, *Relief R 69-14*, 1969

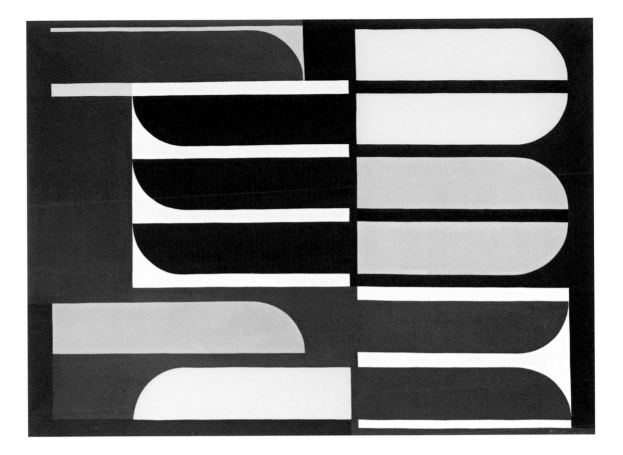

Jo Delahaut, *Goldener Morgen/Golden morning*, 1953

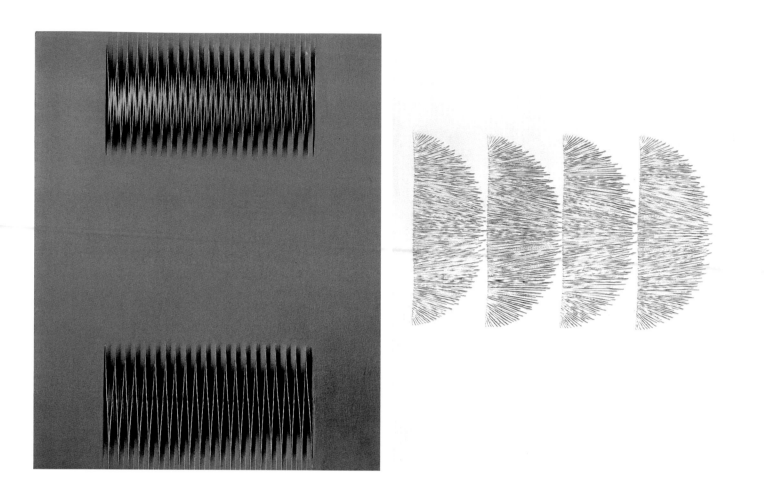

Walter Leblanc, *Drehungen 40 F.036 »mobilo«, statisch/*
Torsions 40 F.036 mobilo. Static, 1970

Walter Leblanc, *Gedrehte Fäden 40 F X 261/*
Twisted strings 40 F X 261, 1967

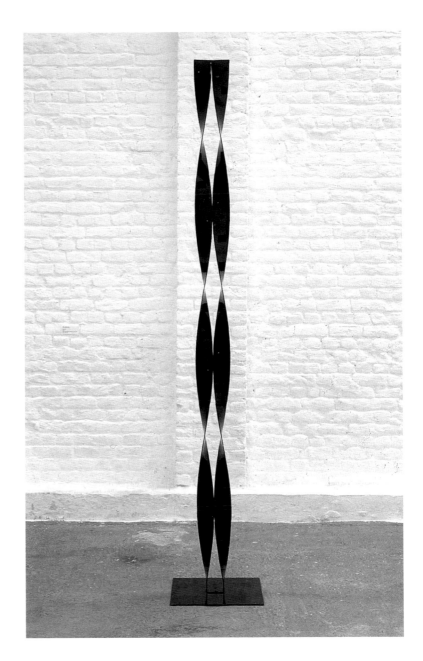

Walter Leblanc, *Drehungen/Torsions*, 1965

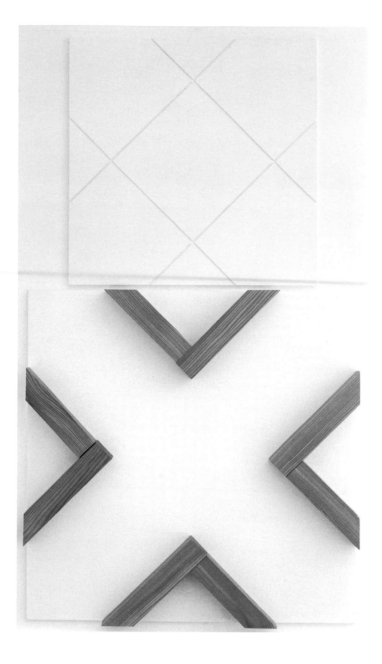

Ivan Picelj, *Connexion 27-CS, Relief*, 1981-82

Gianni Colombo, *Elastischer Raum – 12 doppelte Rechtecke/Elastic space – 12 double rectangles*, 1977

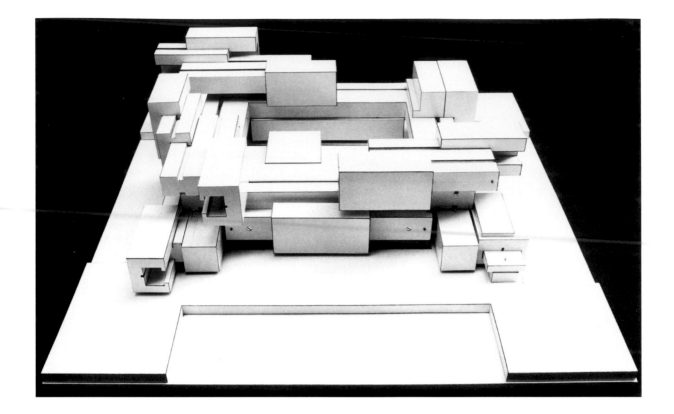

Rüdiger Utz Kampmann, *Maschinenplastik 71/8/Machine sculpture 71/8*, 1971

Julije Knifer, *Mäander EN-HDA-TÜ/Meander EN-HDA-TÜ*, 1975

Nadir Afonso, *Neue Räume/New spaces*, 1968

Lev Nussberg, *Das kristallische Blümchen/The cristallic floweret*, 1962 Lev Nussberg, *Kinetische Komposition/Cinetic composition*, 1962

Ryszard Winiarski, *Statistische Fläche 153/Statistical area 153*, 1973

Ryszard Winiarski, *Vertikales Spiel 1-2-3-4-5/Vertical game 1-2-3-4-5*, 1986

Mary Martin, *Weißer Diamant/White Diamond*, 1963

Kenneth Martin, *Zufall und Ordnung 21 (schwarz)/Chance and order 21 (black)*, 1977/78

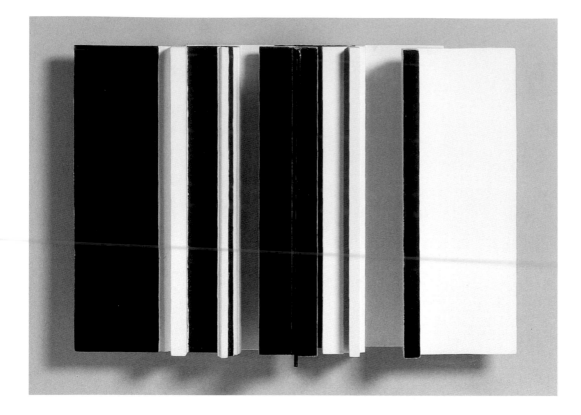

Victor Pasmore, *Transparente Reliefkonstruktion in Schwarz, Weiß und Kastanienbraun/*
Transparent relief construction in black, white and maroon, 1956

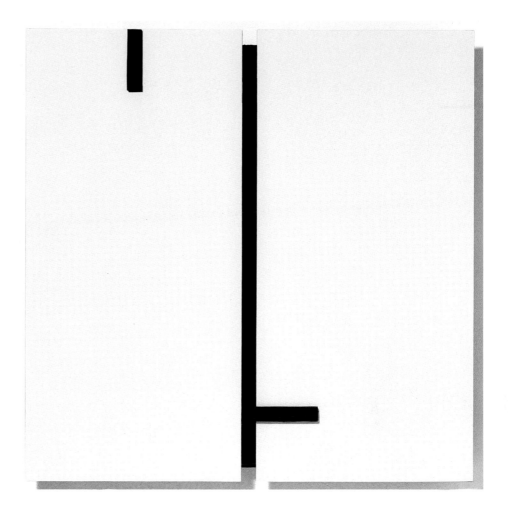

Anthony Hill, *Diptychon I/Diptych I*, 1955-57

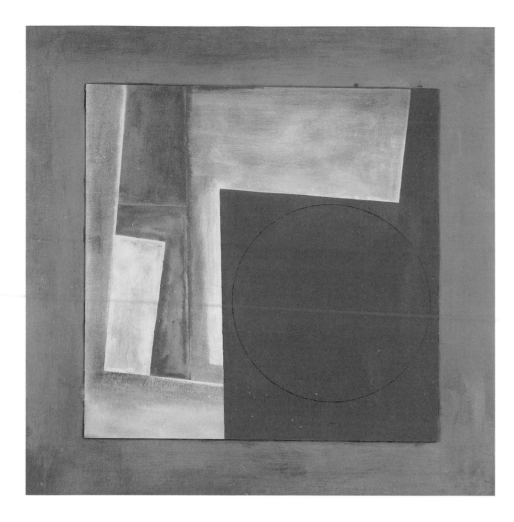

Ben Nicholson, *Nachtblau und brauner Kreis/Night blue and brown circle*, 1975

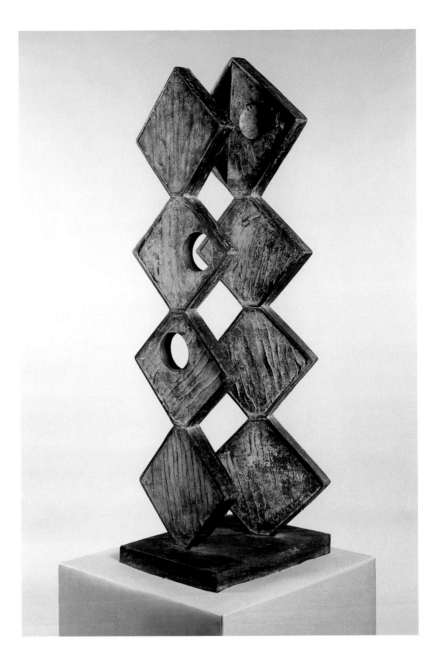

Barbara Hepworth, *Quadratische Formen (Zwei Sequenzen)/Square Forms (Two sequences)*, 1966

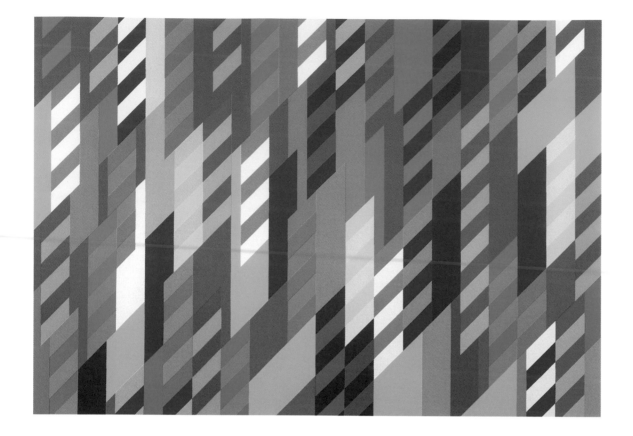

Bridget Riley, *Gemälde mit Rosa/Painting with pink*, 1994

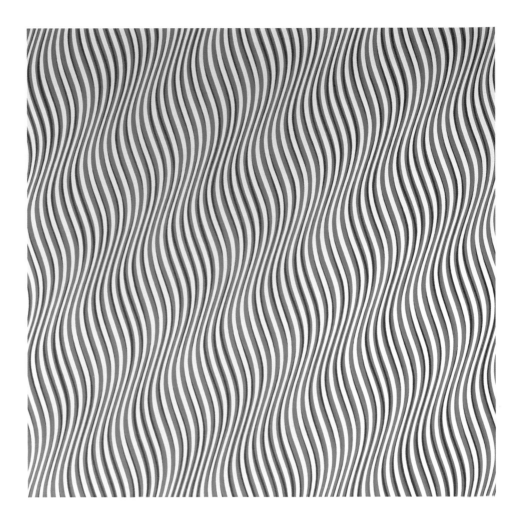

Bridget Riley, *K'ai ho*, 1974

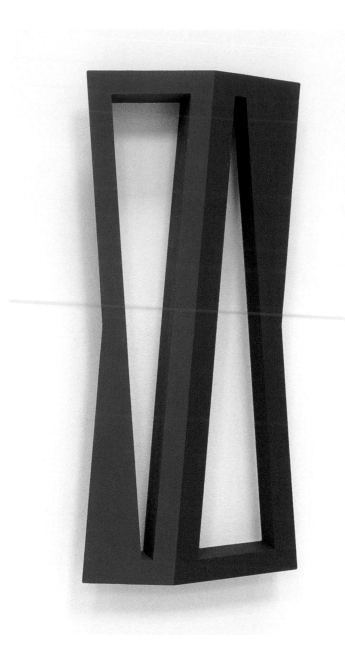

John Carter, *Thema ohne Titel: zwei Rottöne/Untitled theme, two Reds*, 1984

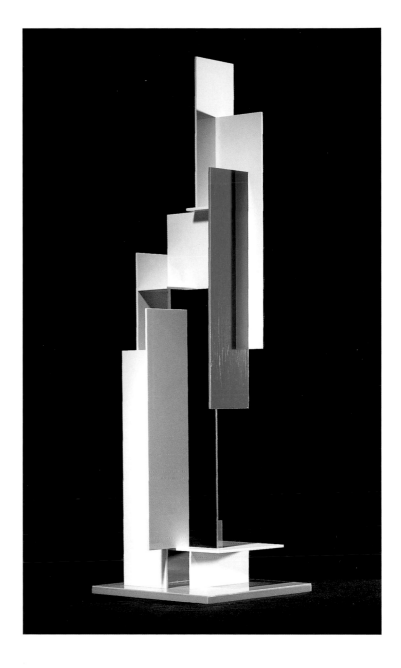

Joost Baljeu, *F6 – 3 d.c.*, 1967/69

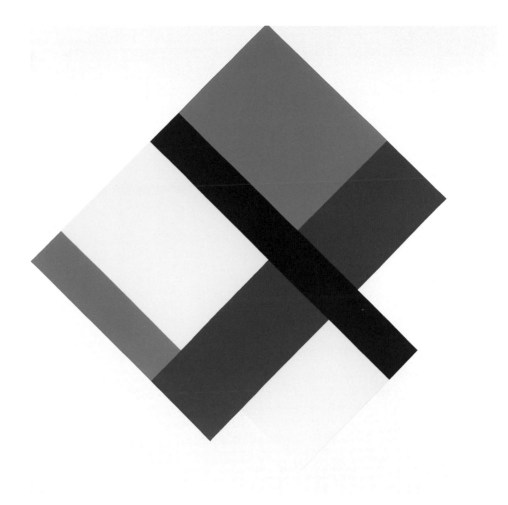

Bob Bonies, *Ohne Titel/Untitled*, 1975

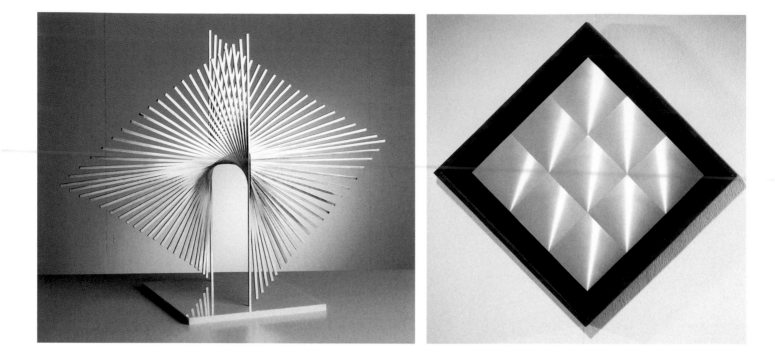

Andreu Alfaro, *Ein Rhombus/A rhombus*, 1977

Getulio Alviani, *Oberfläche 1/4 x 9/Surface 1/4 x 9*, 1965-70

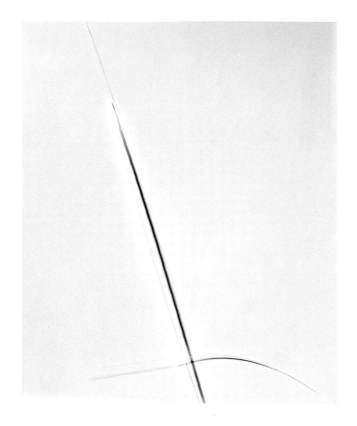

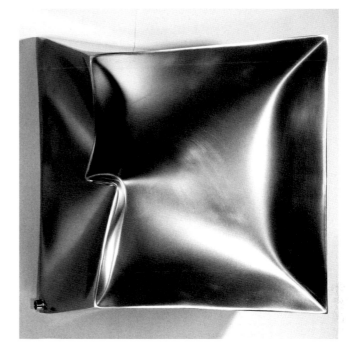

Francis Dusépulchre, *Helligkeit/Luminosity*, 1984

Ewerdt Hilgemann, *Implosion Nr. 951012/Implosion no. 951012*, 1995

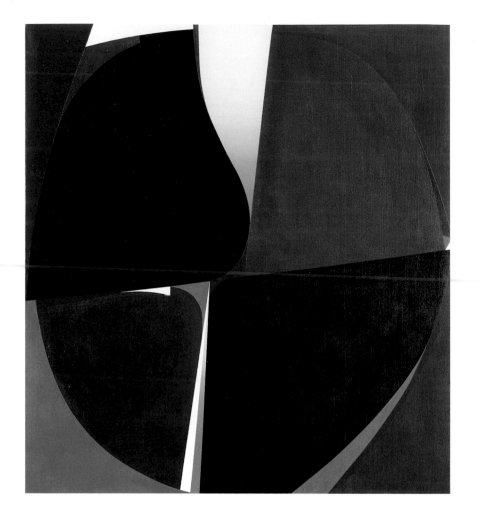

Gunnar S. Gundersen, *Komposition/Composition*, 1973

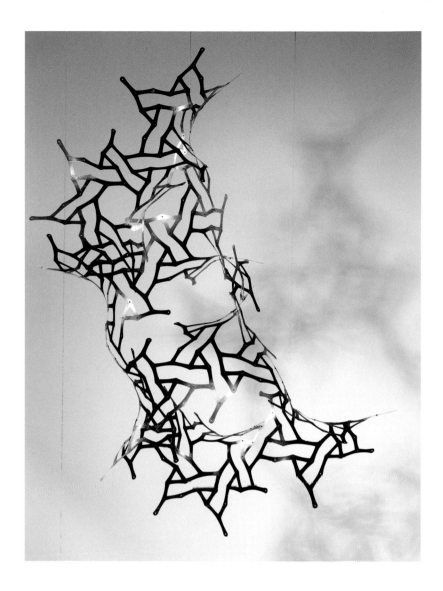

Lars Englund, *Verwicklungen/Involvements*, 1990

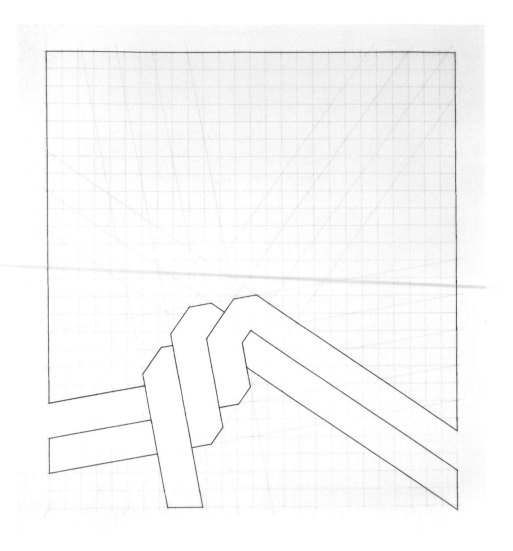

Jørn Larsen, *ZAWR II*, 1980-88

Matti Kujasalo, *9-teiliges Gemälde/9-part painting*, 1981

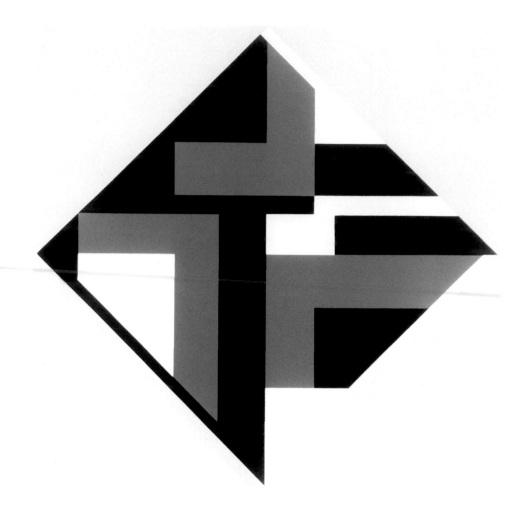

Lars-Gunnar Nordström, *Konstellation/Constellation*, 1952

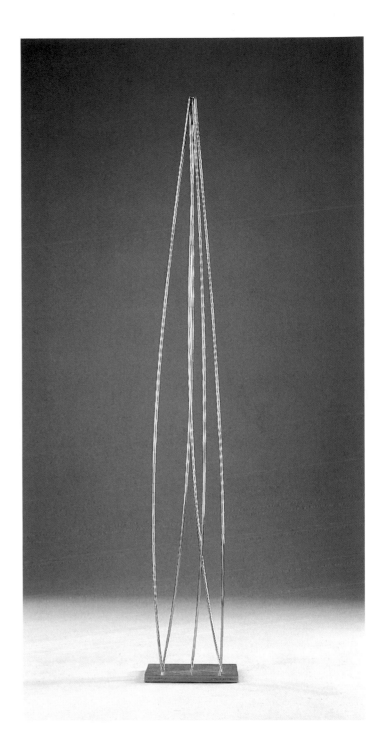

Walter Kaitna, *KS 237*, 1981

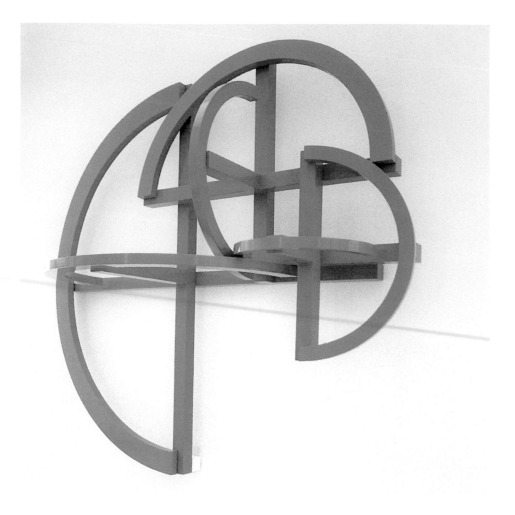

Nausica Pastra, *Relief Nr. 17 aus der Serie »Analogiques 2«/Relief no. 17 from the series »Analogiques 2«*, 1981

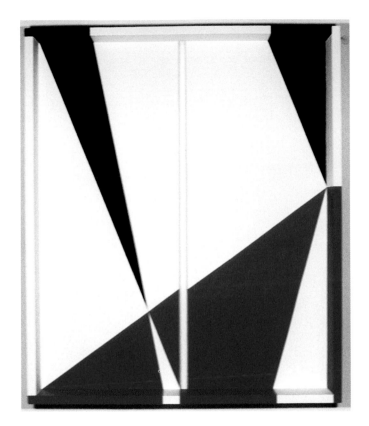

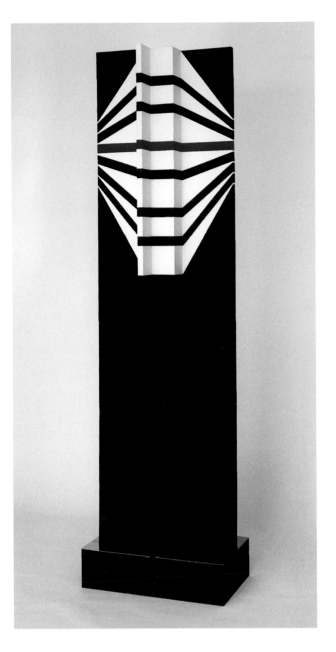

Opi Zouni, *Zwei Lichtstrahlen/Two beams of light*, 1975

Opi Zouni, *Konvergierende Balken mit rotem Horizont/*
Converging beams with red horizon, 1976

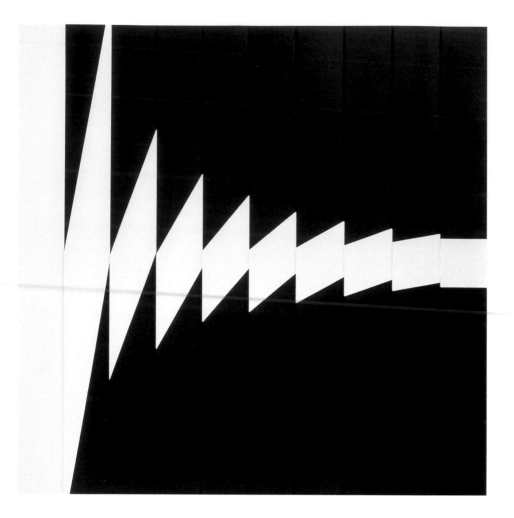

Marcello Morandini, *Struktur 64-1971/Structure 64-1971*, 1971

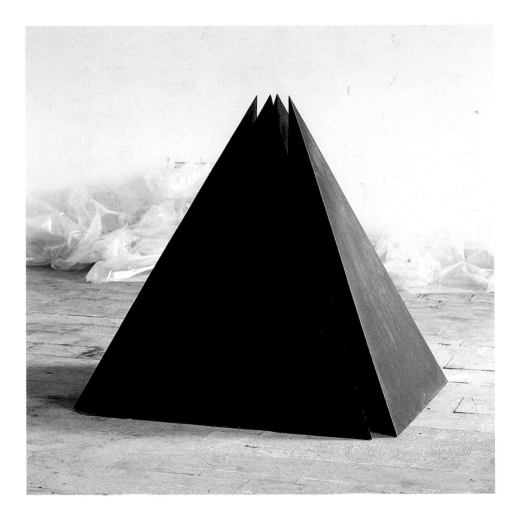

Václav Fiala, *Geteilte Pyramide/Divided Pyramid*, 1992

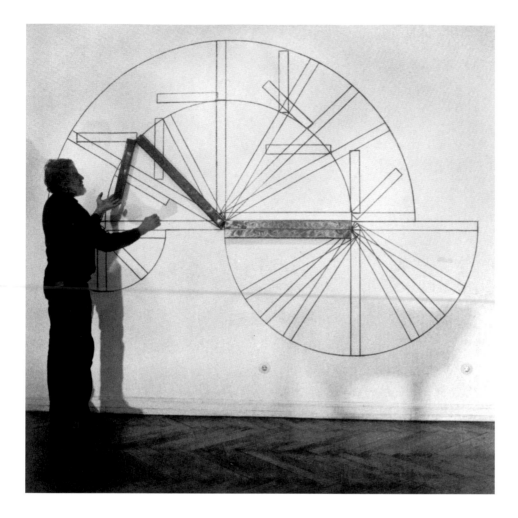

Rudolf Valenta, *TREM (Wandobjekt zum Ändern/Changeable wall object)*, 1982/83

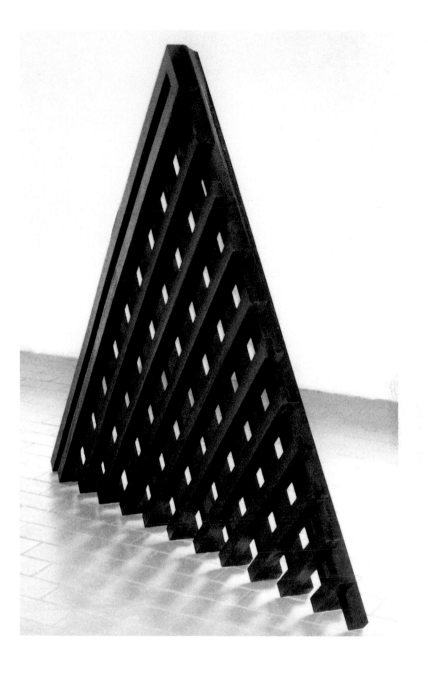

Norman Dilworth, *Einzelne Linie (3. und letzte Ausführung)/Single line (3rd and last realisation)*, 1977

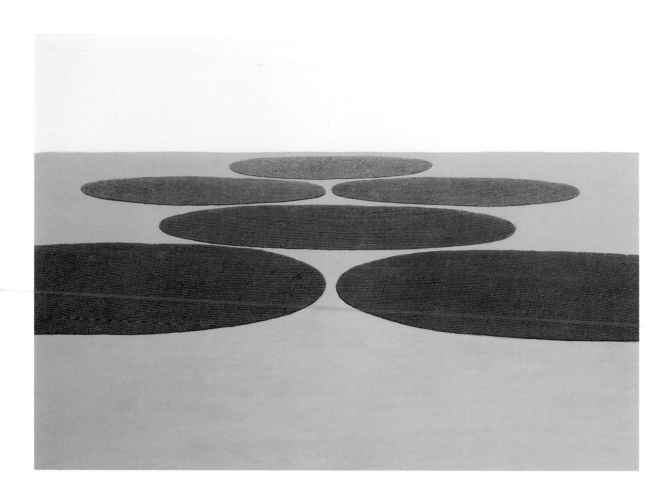

Horia Damian, *Ohne Titel – Blaue Kiesel/Untitled – Blue pebbles*, 1977

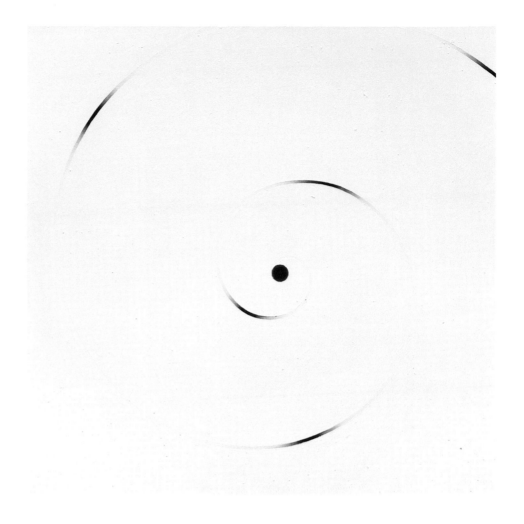

Francisco Infante, *Der Punkt in seinem Raum (erste Variante von fünf)/The point in its space (first variation of five)*, 1964

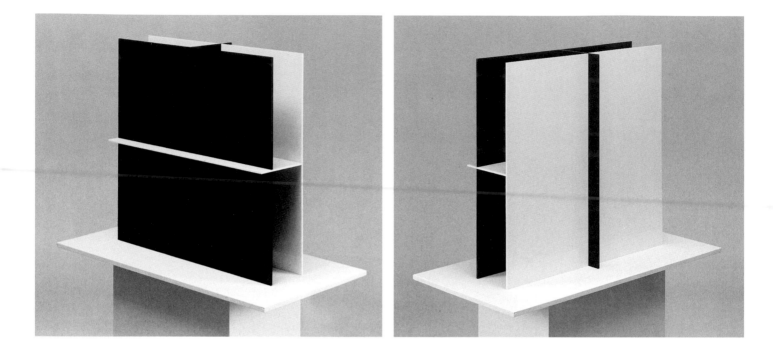

Jan Kubicek, *Weiße und schwarze Quadrate mit Linienteilung im Gegensatz/White and black squares with line division in contrast*, 1970

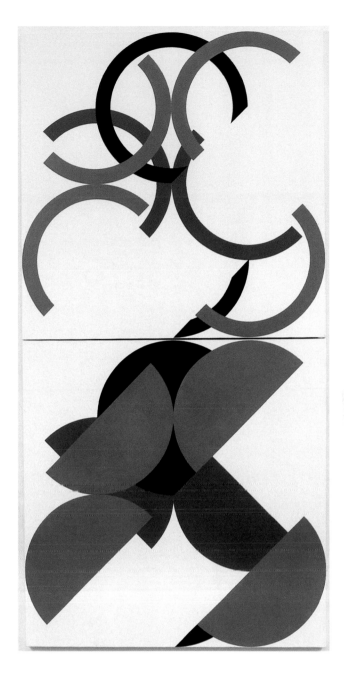

Jan Kubicek, *Geteilte Kreise, zwei Dimensionen (2-teilig)/Divided circles, two dimensions (2 parts)*, 1988-92

Aleksander Konstantinov, *Formen auf schwarzem Papier/Forms on black paper*, 1996/97

Aleksander Konstantinov, *form*, 2000

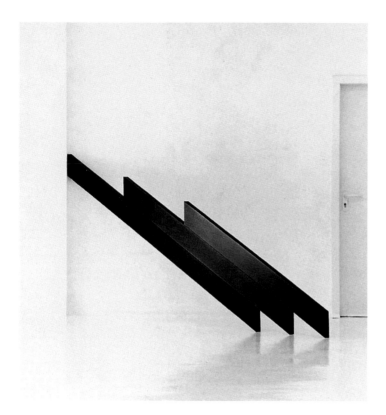

Imre Kocsis, *O. I. 83/85*, 1985

Imre Kocsis, *O. VII. 84*, 1984

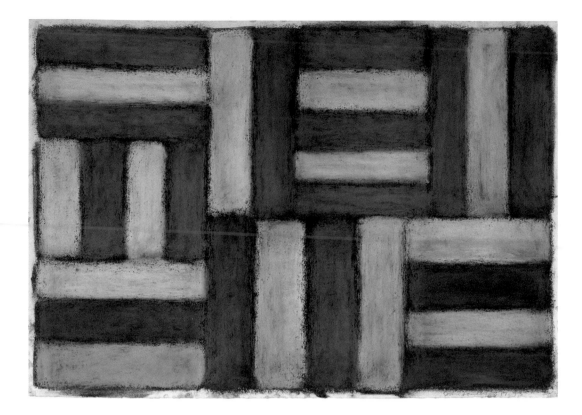

Sean Scully, *Ohne Titel/Untitled*, 1993

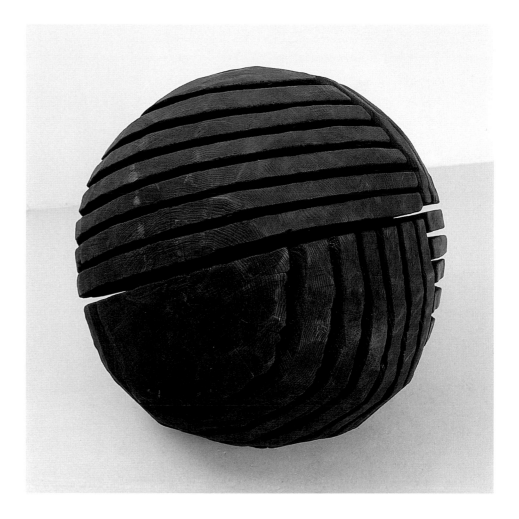

David Nash, *Verkohlte keltische Perle/Charred celtic bead*, 1991

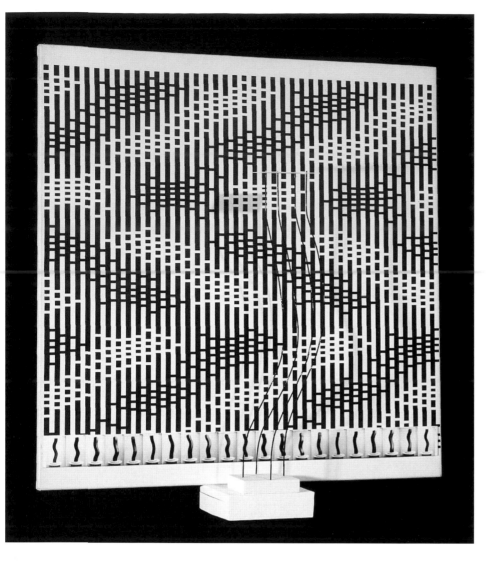

Michael Kidner, *Drahtsäule vor schwarz-weißer Aufzeichnung/Wire column in front of black and white recording*, 1970

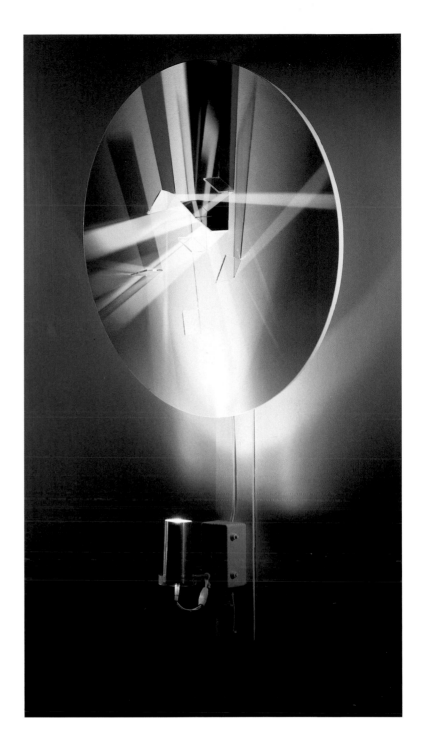

Peter Sedgley, *Strom/Stream*, 1978

Adler, Karl-Heinz
Schichtung mit Ovalen (Layered configuration
with ovals), 1979
Folie, Collage/Foil, collage, 86 x 74 cm
Auf dem Unterlagekarton signiert und datiert/
Signed and dated on cardboard mounting
Abb. S./Ill. p. 56 rechts/right

Adler, Karl-Heinz
Schichtung mit Rhomben (Layered configuration
with rhombi), 1979
Folie, Collage/Foil, collage, 86 x 74 cm
Auf dem Unterlagekarton signiert und datiert/
Signed and dated on cardboard mounting
Abb. S./Ill. p. 56 links/left

Afonso, Nadir
Nouveaux Espaces (Neue Räume/New spaces),
1968
Öl auf Leinwand/Oil on canvas, 90 x 130 cm
Signiert; verso betitelt und bezeichnet/Signed;
titled and inscribed on reverse
Ausst., Lit./Exhib., Bibl.: Marcel Joray, *Nadir
Afonso, Die Mechanismen des künstlerischen
Schaffens*, Neuchâtel 1970, Farbabb.Nr./
Col.ill.no. 166; *Nadir Afonso*, Colecção Arte
Contemporânea, Lisboa 1986, Farbabb.S./
Col.ill.p. 90
Abb. S./Ill. p. 300

Agam, Yaacov (Jacop Gipstein)
Composition X 5 – Contrapoint (Komposition
X 5 – Kontrapunkt), 1979-80
Tableau polymorphe; Acryl auf Metall, auf
weiß grundierter Holzplatte/Acrylic on metal,
on white-grounded wooden panel,
72 x 45 cm
Verso signiert, datiert »Paris 1979-80« und
bezeichnet/Signed, dated »Paris 1979-80«
and inscribed on reverse
Abb. S./Ill. p. 120

Albers, Josef
Bright September (Strahlender September),
1963
Öl auf Masonit/Oil on masonite,
121,5 x 121,5 cm

Verso signiert, datiert, betitelt und bezeichnet/
Signed, dated, titled and inscribed on reverse
Ausst., Lit./Exhib., Bibl.: *Josef Albers*, Ausst.-
Kat./exhib.cat., Galerie Teufel, Köln 1986,
Farbabb.S./Col.ill.p. 9
Abb. S./Ill. p. 101

Alfaro, Andreu
Un Rombe (Ein Rhombus/A rhombus), 1977
Edelstahl auf Plexiglassockel/Stainless steel
on Plexiglas base, 62 x 84 x 27 cm
Am Sockel monogrammiert und datiert/Mono-
grammed and dated on base
Ausst., Lit./Exhib., Bibl.: *Andreu Alfaro*,
Ausst.Kat./exhib.cat., Quadrat Bottrop 2000,
Kat.Nr./Cat.no. 20, S./p. 30; *Alfaro & Goethe*,
Beelden aan Zee, Scheveningen 2000/2001
Abb. S./Ill. p. 316 links/left

Alviani, Getulio
superficie 1/4 x 9 (Oberfläche 1/4 x 9/
Surface 1/4 x 9), 1965-70
Aluminiumplatten, Hartfaser, Holzrahmen/
Aluminium plates, fibreboard, wooden frame;
Diagonale/diagonals: 124 cm
(87,5 x 87,5 x 6 cm)
Ausst., Lit./Exhib., Bibl.: *getulio alviani. superfici
1960-1972*, Ausst.Kat./exhib.cat., galleria
seno, Milano 1987, Abb.Nr./Ill.no. 25, o.S./n.p.
Abb. S./Ill. p. 316 rechts/right

Baertling, Olle
Iruk, 1958
Öl auf Leinwand/Oil on canvas, 180 x 92 cm
Verso signiert, datiert, betitelt und bezeichnet/
Signed, dated, titled and inscribed on reverse
Abb. S./Ill. p. 290

Baljeu, Joost
F6 – 3.d.c., 1967/69
Skulptur, Plexiglas, weiß, blau, schwarz/
Sculpture, Plexiglas, white, blue, black,
110 x 32 x 32 cm
Auf der Standfläche signiert und bezeichnet/
On supporting surface signed and inscribed:
»synth. constr. Nr./no. F6 1967/69 3.d.c.«
Abb. S./Ill. p. 313

Bartels, Hermann
System Nr. 370 (System no. 370),
1974
Parallelmontage, 13-teilig, Innenecke 90°,
vielfarbig, Acryl und Harzfarbe auf Nessel/
Parallel montage, 13 parts, interior angle 90°,
multicoloured, acrylic and resin paint on nettle
cloth, 122 x 90 x 86 cm
Verso signiert und bezeichnet/Signed and
inscribed on reverse
Ausst., Lit./Exhib., Bibl.: *Gedichte, Texte,
Bilder*, Frankfurter Aufbau FAAG, Frankfurt am
Main 1980
Abb. S./Ill. p. 212

Bartels, Hermann
Bild Nr. 415, 2. Fassung (Picture no. 415,
2nd version), 1977
6-teilige Winkelmontage, 90°/6-part angle
montage, 90°
Harzfarbe auf Nessel/Resin paint on nettle
cloth, 168 x 100 cm
Verso signiert und datiert/Signed and dated
on reverse
Ausst., Lit./Exhib., Bibl.: *Hermann Bartels.
Malerei*, Galerie St. Johann, Saarbrücken 1980;
Gedichte, Texte, Bilder, Frankfurter Aufbau
FAAG, Frankfurt am Main 1980; *Hermann
Bartels (1928-1989)*, Ausst.Kat./exhib.cat.,
Galerie der Stadt Kornwestheim 1993, Farb-
abb.S./Col.ill.p. 57

Bartnig, Horst
90 Unterbrechungen, 90 Striche in drei Farben
(90 interruptions, 90 strokes in three colours),
1989
Acryl auf Leinwand/Acrylic on canvas,
120 x 120 cm
Verso monogrammiert und datiert/Mono-
grammed and dated on reverse
Ausst., Lit./Exhib., Bibl.: *horst bartnig – unter-
brechungen 1984-1991*, Ausst.Kat./exhib.cat.,
Galerie Heinz Teufel, Bad Münstereifel/Mahl-
berg 1991, S./p. 25
Abb. S./Ill. p. 206

Bézie, Charles
NO. 452, 1989
Acryl auf Leinwand, auf Holz/Acrylic on canvas,
on wood, 130 x 76 cm
Verso signiert, datiert und betitelt sowie mit
Monogrammstempel/Signed, dated and titled
as well as monogramme stamp on reverse
Ausst./Exhib.: Art Frankfurt 1990; Galerie
Lahumière, Paris 2000
Abb. S./Ill. p. 160

Bill, Max
Farbfeld mit weißen und schwarzen Akzenten
(Colour field with white and black accents),
1964-66
Öl auf Leinwand/Oil on canvas, 100 x 200 cm
Verso zweifach signiert und datiert, betitelt und
bezeichnet sowie mit Richtungsangabe/Signed
and dated twice, titled and inscribed as well as
indication of direction on reverse
Ausst., Lit./Exhib., Bibl.: *Max Bill. Malerei und
Plastik 1928-68*, Ausst.Kat./exhib.cat.,
Kunsthalle Bern 1968, Abb.S./Ills.p. 47 & 48;
Max Bill, Ausst.Kat./exhib.cat., Musée Rath,
Genève 1972, Abb.S./Ill.pp. 50; Eduard
Hüttinger, *Max Bill,* Zürich 1977, Farbabb.S./
Col.ill.p. 150; *Max Bill. Retrospektive.
Skulpturen, Gemälde, Grafik 1928-1987,*
Ausst.Kat./exhib.cat., Schirn Kunsthalle,
Frankfurt am Main 1987, S./p. 162; *Max Bill,*
Ausst.Kat./exhib.cat., Zentrum für Kunstaus-
stellungen der DDR (Galerie am Weidendamm),
Berlin 1988, Farbabb.S./Col.ill.p. 42
Abb. S./Ill. p. 106

Bill, Max
Kern aus Doppelungen (Nucleus of doublings),
1968
Skulptur, Metall, verchromt/Sculpture, metal,
chrome-plated, 72 x 72 x 60 cm
Signiert und datiert/Signed and dated
Ausst., Lit./Exhib., Bibl.: *Max Bill,* Ausst.Kat./
exhib.cat., Musée Rath, Genève 1972, Abb.S./
Ill.p. 60; Art Cologne, Galerie Teufel 1985
Abb. S./Ill. p. 244

Bill, Max
Strahlung aus Rot (Radiation from red), 1972-74
Öl auf Leinwand/Oil on canvas; Diagonale/
diagonals: 141 cm (100 x 100 cm)
Verso zweifach signiert und datiert, betitelt
sowie mit Richtungs- und Maßangaben/Signed

and dated twice, titled as well as indications
of direction and dimensions on reverse
Ausst., Lit./Exhib., Bibl.: *Max Bill,* Ausst.Kat./
exhib.cat., Galerie Teufel, Köln 1984,
Farbabb.S./Col.ill.p. 5
Abb. S./Ill. p. 107

Böhm, Hartmut
Zentralisation II (Centralisation II), 1962
Öl auf Leinwand/Oil on canvas; Diagonale/
diagonals: 114 cm (80 x 80 cm)
Verso signiert, datiert und betitelt/Signed,
dated, titled on reverse
Ausst., Lit./Exhib., Bibl.: *Hartmut Böhm,*
Ausst.Kat./exhib.cat., Van Reekum Museum,
Apeldorn, Wilhelm-Hack-Museum, Ludwigshafen
am Rhein, Nürnberg 1990, S./p. 42
Abb. S./Ill. p. 182 links/left

Böhm, Hartmut
Quadratrelief 32 (Square relief 32), 1968
Plexiglas (blau fluoreszierende Mittelscheibe,
zweiseitig rot fluoreszierende Elemente in durch-
sichtigem Schutzkasten)/Plexiglas (fluorescent
blue central plate, two-sided fluorescent red
elements in transparent protective case),
127 x 127 x 5,5 cm
Ausst., Lit./Exhib., Bibl.: Hans Peter Riese,
Böhm, Fritz, Krieglstein, München 1969,
Abb./Ill., o.S./n.p.; '68 – Kunst und Kultur,
Hg./ed. Sekretariat für kulturelle Zusammen-
arbeit nichttheatertragender Städte und Ge-
meinden in NRW, Ausst.Kat./exhib.cat., Museen
und Städtische Galerien der Mitgliedsstädte
des Kultursekretariats NRW 1993/94, Pulheim
1993, Farbabb.S./Col.ill.p. 193
Abb. S./Ill. p. 182 rechts/right

Böhm, Hartmut
Raumstruktur 14 (Spatial structure 14), 1971
Plexiglas, 50 x 50 x 50 cm (ohne Sockel/with-
out base)
Signiert an der Seitenkante der Fußplatte/
Signed on side edge of base plate
Abb. S./Ill. p. 183 rechts/right

Böhm, Hartmut
Progression gegen Unendlich mit 15°, 18°,
22,5°, 30°, 45° – vertikale Parameter
(Progression towards infinity with 15°, 18°,
22.5°, 30°, 45° – vertical parameters),
1987/88

16-teilige Wandinstallation/16-part wall instal-
lation; Stahl, patiniert/Steel, patinated,
240 x 293 x 3 cm
Verso auf einem der T-Profile auf einem Etikett
signiert und datiert; dort maschinenschriftlich
nochmals datiert, betitelt sowie mit Angaben zu
Maßen und Technik/Signed and dated on label
on reverse of one T-beam; there also typewrit-
ten date, title, indications of dimensions and
technique
Ausst., Lit./Exhib., Bibl.: *Progression gegen
Unendlich 1985-1988*, Ausst.Kat./exhib.cat.,
Pfalzgalerie Kaiserslautern 1989, S./p. 42;
Progression gegen Unendlich, Ausst.Kat./
exhib.cat., Wilhelm-Hack-Museum, Ludwigs-
hafen am Rhein 1990, S./p. 153; *Der Raum
um die Linie. Wandarbeiten und Zeichnungen
1973-1990*, Städtische Galerie Ingolstadt
1990, S./pp. 18/19; *Hommage à Friedrich
Vordemberge-Gildewart*, Ausst.Kat./exhib.cat.,
Museums- und Kunstverein Osnabrück 1999/
2000, S./pp. 21 & 27
Abb. S./Ill. p. 183 links/left

Böhm, Hartmut
Didaktische Zeichnung zur »Progression gegen
Unendlich mit 15°, 18°, 22,5°, 30°, 45° ver-
tikale Parameter, 1987/88« (Didactic drawing
for »progression towards infinity with 15°, 18°,
22.5°, 30°, 45° vertical parameters, 1987/88«),
2001
Farbstifte und Bleistift auf Papier/Coloured
pencil and pencil on paper, 50 x 70 cm
Signiert, datiert und betitelt/Signed, dated, titled

Bonies, Bob
Ohne Titel (Untitled), 1975
Acryl auf Leinwand/Acrylic on canvas,
120 x 120 cm
Verso signiert und datiert sowie mit Richtungs-
und Maßangaben/Signed and dated as well
as indications of direction and dimensions on
reverse
Ausst., Lit./Exhib., Bibl.: *Bob Bonies. Werke
1965-1986*, Wilhelm-Hack-Museum, Ludwigs-
hafen am Rhein 1986; *Kunst und Unterricht,*
Heft/no. 218/1997, Farbabb.S./Col.ill.p. 46
Abb. S./Ill. p. 315

Brandt, Andreas
Grau-Weiß-Blau (Grey-white-blue), 1973
Öl auf Leinwand/Oil on canvas, 130 x 97 cm

Verso zweifach signiert und datiert/Signed and dated twice on reverse
Abb. S./Ill. p. 208

Brandt, Andreas
Schwarz mit Weiß und Orangegelb (Black with white and orange-yellow), 1984
Öl auf Leinwand/Oil on canvas, 100 x 165 cm
Verso signiert und datiert/Signed and dated on reverse
Ausst., Lit./Exhib., Bibl.: *Andreas Brandt. Bilder und Graphik 1972-1988,* Ausst.Kat./exhib.cat., Kunsthalle zu Kiel, Wilhelm-Hack-Museum, Ludwigshafen am Rhein, Quadrat Bottrop, Josef Albers Museum, Hamburg 1989, Farbabb.Nr./Col.ill.no. 30 (o.S./n.p.).
Abb. S./Ill. p. 207

Brandt, Andreas
Schwarz und Blau (Black and blue), 1993
Öl, Acryl auf Leinwand/Oil, acrylic on canvas, 165 x 100 cm
Verso signiert und datiert/Signed and dated on reverse
Ausst., Lit./Exhib., Bibl.: Eugen Gomringer, Friedrich W. Heckmanns u.a./et al., *Andreas Brandt,* Hg./ed. Viviane Ehrli, Zürich 1994, Farbabb.S./Col.ill.p. 130; erweiterte Auflage/enlarged edition, Ostfildern Ruit 1995, Farbabb.S./Col.ill.p. 31
Abb. S./Ill. p. 209

Breler, Kilian
Programmierte Bildserie mit 5 Elementen (Programmed picture series with 5 elements), 1962
4 Fotoarbeiten, Vintages, Collage aus Lumino-grammen/4 photographic works, vintages, collage of luminograms,
je/each 60 x 60 cm
Jeweils verso signiert und datiert/Each signed and dated on reverse
Ausst., Lit./Exhib., Bibl.: *Kilian Breier. Foto-grafische Arbeiten 1953-1986,* Ausst.Kat./exhib.cat., Galerie St. Johann, Saarbrücken 1987, Abb./Ill. 11
Abb. S./Ill. p. 50

Breuer, Leo
Konzentration (Concentration), 1953/54
Öl auf Leinwand/Oil on canvas, 105 x 120 cm
Signiert und datiert; verso betitelt und mit

Pariser Adresse/Signed and dated; titled and Paris address on reverse
Ausst., Lit./Exhib., Bibl.: *Leo Breuer.* Ausst.-Kat./exhib.cat., Galerie Teufel, Koblenz/Köln 1968/69, S./p. 40; *Leo Breuer,* Ausst.Kat./exhib.cat., Städtisches Museum Gelsenkirchen 1979, Abb.S./Ill.p. 5; *Prinzip Vertikal. Europa nach 1945.* Ausst.Kat./exhib.cat., Galerie Teufel, Köln 1980, Farbabb.S./Col.ill.p. 43; *Leo Breuer 1893-1975. Retrospektive.* Hg./eds. Richard W. Gassen & Bernhard Holeczek. Mit einem Werkverzeichnis von Andreas Pohlmann, Ausst.Kat./exhib.cat., Wilhelm-Hack-Museum, Ludwigshafen am Rhein, Bonner Kunstverein, Ludwigshafen 1992, Abb.S./Ill.p. 139, Nr./no. G 242; *Leo Breuer (1893-1975). Ein Konstruk-tivist im künstlerischen Aufbruch nach dem Zweiten Weltkrieg,* Ausst.Kat./exhib.cat., Bonner Kunstverein, Bonn 1994, Farbtafel/Col.pl. 33, S./p. 146
Abb. S./Ill. p. 22

Bury, Pol
22 disques sur rectangle rouge et noir
(22 Scheiben auf rotem und schwarzem Recht-eck/22 discs on red and black rectangle), 1977
Holz, bemalt, 2 Motore/Wood, painted, 2 motors, 125 x 85 cm
Verso zweifach signiert sowie datiert/Signed twice and dated on reverse
Ausst., Lit./Exhib., Bibl.: *Pol Bury. Sculptures, Cinétisations 1953-88,* Ausst.Kat./exhib.cat., Gallery 44, Kaarst bei Düsseldorf 1989, Farbabb.S./Col.ill.p. 42; *Pol Bury,* Ausst.Kat./exhib.cat., Quadrat Bottrop, Josef Albers Museum, Bottrop 1990, Abb.Nr./Ill.no. 14
Abb. S./Ill. p. 118

Cahn, Marcelle
Trois triangles (Drei Dreiecke/Three triangles), 1954
Öl, Tempera, Gouache und Tusche auf Isorel-platte/Oil, tempera gouache and ink on isorel board, 73,8 x 85,8 cm
Signiert and datiert; verso nochmals signiert, datiert, betitelt, bezeichnet und mit Maßan-gaben/Signed and dated; also signed, dated, titled and inscribed as well as indication of dimensions on reverse
Ausst., Lit./Exhib., Bibl.: *Archives de l'art con-temporain. Marcelle Cahn,* 1972 (Band/Vol. 21), Abb.S./Ill.p. 27; *Histoire de blanc et noir.*

Hommage à Aurélie Nemours, Ausst.Kat./exhib.cat., Musée de Grenoble, Réunion des Musées nationaux, Grenoble 1996, Abb.Kat.-Nr./Ill. cat.no. 108, S./p. 141; *Kunst im Aufbruch,* Ausst.Kat./exhib.cat., Wilhelm-Hack-Museum, Ludwigshafen am Rhein, Stuttgart 1998, Farbabb.S./Col.ill.p. 54
Abb. S./Ill. p. 156

Calderara, Antonio
Spazio luce Nr. 39/1 (Lichtraum Nr. 39/1/Light space no. 39/1), 1960-63
Öl auf Holz/Oil on wood, 73 x 73 cm
Verso monogrammiert, datiert und bezeichnet sowie mit einem Künstleretikett versehen/Monogrammed, dated, inscribed, artist's label on reverse
Ausst., Lit./Exhib., Bibl.: Friedrich W. Heckmanns, *Antonio Calderara,* Köln 1981, S./p. 109; *Künstler. Kritisches Lexikon der Gegenwarts-kunst,* Edition 38, Nr. 10, München 1997, Farbabb./Col.ill. 9, S./p. 8
Abb. S./Ill. p. 24

Carter, John
Untitled theme: two Reds (Thema ohne Titel: zwei Rottöne), 1984
Tempera auf Sperrholz/Tempera on plywood, 92 x 40 x 8 cm
Verso zweifach signiert, datiert und betitelt sowie bezeichnet/Signed twice, dated, titled and inscribed on reverse
Ausst., Lit./Exhib., Bibl.: *The Presence of Painting. Aspects of British Abstraction 1957-1988,* Sheffield, Newcastle on Tyne, Birming-ham 1989; *John Carter. Objekte von 1971-1990,* Ausst.Kat./exhib.cat., Galerie Hoffmann, Friedberg 1990, Nr./no. 8
Abb. S./Ill. p. 312

Christen, Andreas
Ohne Titel (Untitled), 1977 (84)
Relief, Epoxy, gespritzt/Relief, epoxy, sprayed, 90 x 60 x 7,5 cm
Verso signiert und datiert/Signed and dated on reverse
Abb. S./Ill. p. 117

Colombo, Gianni
Spazio elastico – 12 doppi rettangoli (Elasti-scher Raum – 12 doppelte Rechtecke/Elastic space – 12 double rectangles), 1977

Acryl, Stahlfedern und -stifte, Holz/Acrylic, steel springs and pins, 97 x 97 x 3,5 cm
Verso signiert, datiert und betitelt/Signed, dated, titled on reverse
Ausst./Exhib.: Art Basel 22, 1991; Galerie Dabbeni, Lugano
Abb. S./Ill. p. 297

Cordier, Pierre
Chimigramme (Chemigramm/Chemigramme), 1957-58
Öl/Wachs auf Fotopapier/Oil/wax on photographic paper, 24 x 28,7 cm
Unikat/Only copy
Verso signiert und datiert/Signed and dated on reverse
Abb. S./Ill. p. 59

Cordier, Pierre
Chimigramme 8/1/82 (Chemigramm/Chemigramme), 1982
Öl/Wachs auf Silbergelatinepapier/Oil/wax on silver gelatine paper, 50 x 50 cm
Unikat/Only copy
Signiert, datiert und betitelt; verso signiert und bezeichnet/Signed, dated, titled; signed and inscribed on reverse
Abb. S./Ill. p. 58

Cruz-Diez, Carlos
Physiochromie no. 1.070 – A, 1976
Acryl, Holz, Kunststofflamellen, Aluminium/Acrylic, wood, plastic foil stups, aluminium, 100 x 150 x 4 cm
Verso signiert, datiert »Paris 1976« und betitelt/Signed, dated »Paris 1976«, titled on reverse
Abb. S./Ill. p. 164

Damian, Horia
Sans titre – Galets bleus (Ohne Titel – Blaue Kiesel/Untitled – Blue pebbles), 1977
Gouache auf Karton/Gouache on cardboard, 77 x 106 cm
Signiert und datiert/Signed and dated
Abb. S./Ill. p. 330

Dekkers, Ad(rian)
Vertikaal Reliëf (Vertikalrelief/Vertical relief), 1964
Holz, bemalt/Wood, painted, 175 x 30 x 11 cm
Verso datiert/Dated on reverse
Ausst., Lit./Exhib., Bibl.: Carel Blotkamp, *Ad*

Dekkers, Staatsuitgevenig, 's-Gravenhage 1981, S./p. 178, Werk-Nr./work no. 61 (als Zeichnung/as drawing); *Bild(er)-Streit, Bild-Relief-Bild*, Ausst.Kat./exhib.cat., Galerie Teufel, Köln 1989, Abb./Ill. (o.S./n.p.)
Abb. S./Ill. p. 26 links/left

Dekkers, Ad(rian)
Van cirkel naar kwartcirkel, gefreesd (Vom Kreis zum Viertelkreis/From circle to quadrant), 1971/73
Holz, bemalt/Wood, painted, ø 120 x 2 cm
Verso signiert, datiert und bezeichnet »Houtgrafiek no XX« sowie mit Maßangaben/Signed, dated, inscribed »Houtgrafiek no XX« and indication of dimensions on reverse
Ausst., Lit./Exhib., Bibl.: Carel Blotkamp, *Ad Dekkers*, Staatsuitgevenig, 's-Gravenhage 1981, S./p. 193, Nr./no. 172 (als Zeichnung/as drawing)
Abb. S./Ill. p. 26 rechts/right

Delahaut, Jo
Matin Or (Goldener Morgen/Golden morning), 1953
Öl auf Leinwand/Oil on canvas, 97 x 130 cm
Signiert und datiert; verso nochmals datiert sowie bezeichnet/Signed and dated; dated again and inscribed on reverse
Ausst., Lit./Exhib., Bibl.: *Jo Delahaut. Werkübersicht des belgischen Konstruktivisten von 1945-1980*, Hg./ed. Heinz Teufel, Ausst.Kat./exhib.cat., Wilhelm-Hack-Museum, Ludwigshafen am Rhein, Köln 1981, S./p. 29
Abb. S./Ill. p. 293

Deyrolle, Jean
La Feuille (Das Blatt/The leaf), 1950
Öl auf Leinwand/Oil on canvas, 100 x 60 cm
Signiert/Signed
Ausst., Lit./Exhib., Bibl.: Georges Richar-Rivier, *Jean Deyrolle. Catalogue Raisonné. Œuvre peint 1944-1967*, Paris 1992, Nr./no. 50.18, S./p. 117; *1963-1993: Une Collection*, Ausst.Kat./ exhib.cat., Galerie Lahumière, Paris 1993, S./p. 69
Abb. S./Ill. p. 286

Dewasne, Jean
La croisée des chemins (Wegkreuzung/Crossroad), 1950-er Jahre/In the fifties

Polyester und Email auf Holz/Polyester and enamel on wood, 50 x 65 cm
Verso signiert und betitelt/Signed, titled on reverse
Ausst., Lit./Exhib., Bibl.: *Les Années 50 – l'Art Abstrait*, Ausst.Kat./exhib.cat., Centre d'Art Contemporain, Meymac 1985, S./p. 30
Abb. S./Ill. p. 285 links/left

Dewasne, Jean
Midi – soleil (Mittag – Sonne/Midday – sun), 1966
Polyester und Email auf Holz/Polyester and enamel on wood, 50 x 65 cm
Verso signiert, datiert und betitelt/Signed, dated, titled on reverse
Abb. S./Ill. p. 285 rechts/right

Dilworth, Norman
Single line, (3rd and last realisation) [Einzelne Linie, (3. und letzte Ausführung)], 1977
Holz, gebeizt/Wood, stained, 153 x 168 x 68 cm
Ausst., Lit./Exhib., Bibl.: *Norman Dilworth. Sculptures and Reliefs 1972-1980*, Ausst.Kat./exhib.cat., Sally East Gallery, London 1981, S./p. 24/25; *Norman Dilworth in the nature of things,* Hg./eds. Norman Dilworth, Cees de Boer, Amsterdam 2001, Abb.S./Ills.pp. 74 & 75
Abb. S./Ill. p. 329

Dirnaichner, Helmut
Säule, 105-teilig (105-part column), 1998
Skulptur, Tuffstein, Lehmerde, apulische Erde, Sumpferde, Zellulose/Sculpture, Tufa, clay, Apulian soil, marsh soil, cellulose, ø 30 cm, Höhe/height: 136 cm
Ausst./Exhib.: *Helmut Dirnaichner. Neue Arbeiten,* Galerie Horst Dietrich, Berlin 1999 (Farbabb. auf der Einladungskarte/Col. ill. on invitation)
Abb. S./Ill. p. 227

Dorazio, Piero
Gira, 1968
Öl auf Leinwand/Oil on canvas, 130 x 70 cm
Verso signiert, datiert und betitelt/Signed, dated, titled on reverse
Ausst., Lit./Exhib., Bibl.: *Piero Dorazio*, Stuttgart 1978, Œuvre-Verz.Nr./Cat.Res.No. 1046; *Prinzip Vertikal. Europa nach 1945*, Ausst.Kat./exhib.cat., Galerie Teufel, Köln 1980, Farbabb.S./Col.ill.p. 55
Abb. S./Ill. p. 29

Dreyer, Paul Uwe
Fluchtraum 1 (Vanishing space 1), 1975
Öl auf Leinwand, auf Novopan/Oil on canvas,
on novopan, 125 x 120 cm
Verso signiert, datiert und betitelt/Signed,
dated, titled on reverse
Ausst., Lit./Exhib., Bibl.: *Paul Uwe Dreyer.
Bilder*, Ausst.Kat./exhib.cat., Kunsthalle Baden-
Baden 1975, Farbabb.S./Col.ill.p. 63; *Paul
Uwe Dreyer. Gemälde 1963-1981*, Ausst.Kat./
exhib.cat., Kunstmuseum Hannover, Wilhelm-
Hack-Museum, Ludwigshafen am Rhein,
Hannover 1981, Abb.S./Ill.p. 44
Abb. S./Ill. p. 252

Duarte, Angel
Pyramide E. 31 A. I. (Pyramid E. 31 A I.),
1971
Stahl/Steel, 90 x 96 x 68 cm
Ausst., Lit./Exhib., Bibl.: *Angel Duarte*,
Ausst.Kat./exhib.cat., Junta de Extremadura,
Consejería de Educatión y Cultura, Cáceres
1992, Abb.S./Ill.p. 116/117
Abb. S./Ill. p. 144

Dusépulchre, Francis
Luminances (Helligkeit/Luminosity), 1984
Wandobjekt, Cellulose-Lack, Masonit, Plexiglas,
Sperrholz, Glühbirne, Stecker/Wall object,
cellulose lacquer, masonite, Plexiglas, plywood,
light bulb, plug, 69 x 59 x 9,5 cm
Verso signiert und datiert; Zertifikat der Authen-
tizität/Signed, dated on reverse; certificate of
authenticity
Abb. S./Ill. p. 317 links/left

Eck, Ralph
Skulptur IV/1/96 (Sculpture IV/1/96), 1996
Stahl, bemalt/Steel, painted,
94 x 145 x 108 cm
Signiert und bezeichnet »I/1/96«/Signed and
inscribed »I/1/96«
Abb. S./Ill. p. 223

Eisenburg, Rolf
Ohne Titel, stereografisches Bildobjekt aus der
Serie »Die Treppe hinunter« (Untitled, stereogra-
phic picture object from the series »Die Treppe
hinunter«), 2000
Siebdruck, Polysterol, Spiegel/Silkscreen, poly-
sterol, mirror, 150 x 120 cm
Verso signiert, datiert »Berlin 2000« und be-

zeichnet/Signed, dated »Berlin 2000,« inscribed
on reverse
Ausst./Exhib.: *Rolf Eisenburg. »Stereoshow«*,
Haus am Lützowplatz, Berlin 2000
Abb. S./Ill. p. 193

Englund, Lars
Förvecklingar (Verwicklungen/Involvements),
1990
Modulskulptur, Stahl, schwarz verchromt/
Module sculpture, steel, black chrome-plated,
Höhe/height 170 cm
Signiert und datiert/Signed and dated
Abb. S./Ill. p. 319

Englund, Lars
Sphäre (Sphere), 1997
Stahl, schwarz verchromt/Steel, black chrome-
plated, ø 30 cm
Signiert und datiert/Signed and dated
Ausst., Lit./Exhib., Bibl.: *Englund. Pars pro
toto*, Kat./cat. o. O., o. J./no indication of
place or date of publication

Equipo 57
Sans titre (Ohne Titel/Untitled), 1961
Öl auf Holz/Oil on wood, 102 x 80 cm
Ausst., Lit./Exhib., Bibl.: *Equipo 57*,
Ausst.Kat./exhib.cat., Museo Nacional Centro
de Arte Reina Sofía, Madrid 1993, Farbabb.Nr./
Col.ill.no. 58, S./p. 126; *Equipo 57*,
Ausst.Kat./exhib.cat., Galerie Denise René,
Paris 1996, Abb./Ill., o.S./n.p.
Abb. S./Ill. p. 145

Erb, Leo
Linienplastik (Line sculpture), 1989
Holz, weiß lackiert, auf oxidierter Eisenplatte/
Wood, painted white, on oxidised iron plate,
122 x 47 x 16 cm; Holzsockel/wooden base:
79,5 x 63,5 x 23 cm
An der Unterseite der Sockelplatte signiert und
datiert/Signed and dated on undersurface of
base plate
Abb. S./Ill. p. 221 rechts/right

Erb, Leo
Linienzeichnung (Line drawing), 1989
Graphit auf Papier/Graphite on paper,
80 x 51 cm
Signiert und datiert/Signed and dated
Abb. S./Ill. p. 221 links/left

Fiala, Václav
Geteilte Pyramide (Divided Pyramid), 1992
4-teilige Skulptur aus Stahlblech/4-part sculp-
ture of steel sheeting, Höhe/height: 119 cm,
Basis/base: 100 cm, Seitenlänge/side length:
141 cm
Ausst., Lit./Exhib., Bibl.: *Václav Fiala*, Ausst.-
Kat./exhib.cat., Galerie Nová sín, Praha 1994,
Abb.Nr./Ill.no. 1; *Václav Fiala. Sochy a objek-
ty/Sculptures and objects*, Ausst.Kat./exhib.-
cat., Románské Podlazí Starého Královského
Paláce, Praha Hrad/Romanesque Gallery of the
Old Royal Palace, Prague Castle, Praha 1997,
o.S./n.p.
Abb. S./Ill. p. 327

Fiebig, Eberhard
rotulus, 1986
Stahl, Breitflanschträger geschweißt/Steel,
wide-flange beams, welded, 57 x 57 x 57 cm
Signiert, datiert, betitelt/Signed, dated, titled
Abb. S./Ill. p. 180

Fleischmann, Adolf Richard
Composition 13 (Komposition 13), 1954
Öl auf Leinwand/Oil on canvas, 140 x 76 cm
Verso signiert, datiert, betitelt und bezeichnet
sowie mit Maßangaben/Signed, dated, titled,
inscribed, dimensions indicated on reverse
Ausst., Lit./Exhib., Bibl.: Rolf Wedewer, *Adolf
Fleischmann. Mit dem Werkverzeichnis der
Ölbilder, Reliefbilder, Collagen, Zeichnungen
und Druckgraphiken der Jahre 1950-1967*,
Stuttgart 1977, Kat.Nr./Cat.no. 088
Abb. S./Ill. p. 23

Floris, Marcel
Relief noir et blanc (Relief schwarz und weiß/
Relief black and white), 1981
Acryl auf Holz/Acrylic on wood,
127 x 98 x 5,5 cm
Verso signiert und datiert/Signed and dated
on reverse
Ausst./Exhib.: *Apparence et Réalité*, Galerie
Lahumière, Paris 1990; *L'espace sensible*,
Musée des Arts de Cholet 1991
Abb. S./Ill. p. 162

Floris, Marcel
GIROS, 1994
Skulptur, Eisen bemalt/Sculpture, painted iron,
90 x 104 x 90 cm

An der Innenseite eines Kreisbogens signiert und datiert/Signed and dated on inner side of one circular arc
Ausst./Exhib.: *Escultures 1993/94*, Fondation Culturelle SA NOSTRA, Ibiza 1994; *La géométrie transparente*, Galerie Lahumière, Art Basel 1996
Abb. S./Ill. p. 163

Freimann, Christoph
Treibholz (Driftwood), 1987
Stahl, lackiert/Steel, lacquered,
34 x 163 x 65 cm
Signiert und datiert/Signed and dated
Abb. S./Ill. p. 255

Freund, Jürgen
Farbrelief (Coloured relief), 1996
Acryl auf Holz/Acrylic on wood,
100 x 79,5 x 9 cm
Verso signiert und datiert/Signed and dated on reverse
Ausst./Exhib.: Galerie Neumann, Düsseldorf, Art Cologne 1996

Fruhtrunk, Günter
Intervalle (Exemplar I) [Intervals (example I)], 1958/59
Öl auf Hartfaser/Oil on fibreboard, 96 x 116 cm
Verso signiert, betitelt und bezeichnet »Paris«/Signed, titled and inscribed »Paris« on reverse
Ausst., Lit./Exhib., Bibl.: Eugen Gomringer, Max Imdahl, Gabriele Sterner, *Fruhtrunk*, Starnberg 1978, Kat.Nr./Cat.no. 080, S./p. 77 (o.Abb./no ill.); *Punkt. Linie. Form. Fläche. Raum. Farbe. Zeitpunkt Paris 1950-59*, Ausst.Kat./exhib.cat., Galerie Teufel, Köln 1984, Farbabb./Col.ill., o.S./n.p.; Karin Wendt, *Günter Fruhtrunk. Monographie und Werkverzeichnis. Möglichkeiten und Grenzen des konkreten Bildes, Schriften zur Bildenden Kunst*, Bd./Vol. 10, Hg./ed. Jürg Meyer zur Capellen, Frankfurt a.M./Berlin/Bern/Bruxelles/New York/Oxford/Wien 2001, WVZ-Nr./Cat.no. 1958/59-02, S./pp. 230f. (o.Abb./no ill.)
Abb. S./Ill. p. 151

Fruhtrunk, Günter
Interferenz (Interference), 1962/63
Acryl und Kasein auf Hartfaser/Acrylic and casein on fibreboard, 73 x 83 cm
Verso monogrammiert, datiert »62 – Jan. 63«,

betitelt und bezeichnet »Etude No 4 endgültige Lösung«/Monogrammed, dated »62 – Jan. 63,« titled and inscribed »Etude No. 4 endgültige Lösung« on reverse
Ausst., Lit./Exhib., Bibl.: *Fruhtrunk. Bilder 1952-1972*, Ausst.Kat./exhib.cat., Städtische Galerie im Lenbachhaus München u.a./and elsewhere, München 1973, Abb.S./Ill.p. 63, Kat.Nr./Cat.no. 28; Œuvre-Verz./Oeuvre Cat. 126, S./p. 79, Abb.S./Ill.p. 31; *Fruhtrunk. Bilder 1956-1970*, Ausst.Kat./exhib.cat., Galerie Bossin, Berlin 1980, Farbabb./Col.ill. 17; Wendt, *Fruhtrunk, Werkverzeichnis 2001*, WVZ-Nr./Cat.Res.no. 1958/59-02, S./pp. 250f. (o.Abb./no ill.)
Abb. S./Ill. p. 152 links/left

Fruhtrunk, Günter
Mathematik de l'Intuition (Mathematik der Intuition/Mathematics of intuition), 1963
Acryl auf Hartfaser/Acrylic on fibreboard, 78 x 82 cm
Verso monogrammiert, datiert, betitelt, bezeichnet »Hommage à Arp Étude No 5 (gelbliches Weiss, aufgegelbtes Grün, Blauränder) endgültige Lösung« sowie mit Richtungsangaben/Monogrammed, dated, titled, inscribed »Hommage à Arp Étude No 5 (gelbliches Weiss, aufgegelbtes Grün, Blauränder) endgültige Lösung« and indication of direction on reverse
Ausst., Lit./Exhib., Bibl.: *Fruhtrunk. Bilder 1956-1970*, Ausst.Kat./exhib.cat., Galerie Bossin, Berlin 1980, Abb./Ill. 18; Gomringer, Imdahl, Sterner, *Fruhtrunk 1978*, Oeuvre-Verz.Nr./Oeuvre Cat.no. 127, S./p. 79 (o.Abb./no ill.); Wendt, *Fruhtrunk, Werkverzeichnis 2001*, WVZ-Nr./Cat.Res.no. 1958/59-02, S./pp. 255f. (o.Abb./no ill.)
Abb. S./Ill. p. 152 rechts/right

Fruhtrunk, Günter
Werdende Mitte (Centre in the process of becoming), 1963/64-68
Acryl auf Leinwand/Acrylic on canvas, 98 x 100 cm
Verso signiert, datiert und betitelt/Signed, dated and titled on reverse
Ausst., Lit./Exhib., Bibl.: *Günter Fruhtrunk*, Ausst.Kat./exhib.cat., Kunstverein Braunschweig, 1983/84, Nr./no. 1, S./p. 184 (o.Abb./no ill.); Wendt, *Fruhtrunk, Werkverzeich-*

nis 2001, WVZ-Nr./Cat.Res.no. 1958/59-02, S./pp. 260f. (o.Abb./no ill.)
Abb. S./Ill. p. 150

Fruhtrunk, Günter
Vibration Grün, Blau, Schwarz (Vibration green, blue, black), 1965/68
Acryl und Kasein auf Leinwand/Acrylic and casein on canvas, 142 x 141 cm
Verso monogrammiert, datiert und betitelt sowie mit Richtungsangaben/Monogrammed, dated, titled, indication of direction on reverse
Ausst., Lit./Exhib., Bibl.: *Fruhtrunk. Bilder 1952-1972*, Ausst.Kat./exhib.cat, Städtische Galerie im Lenbachhaus, München u.a./and elsewhere, München 1973, Abb.S./Ill.p. 65, Kat.Nr./Cat.no. 43; Gomringer, Imdahl, Sterner, *Fruhtrunk 1978*, Kat.-Nr./Cat.no. 203, S./p. 82 (als Serigrafie in der Anlage/as silk screen in the appendix); *Günter Fruhtrunk*, Ausst.Kat./exhib.cat., Kunstverein Braunschweig 1983, Abb.Nr./Ill.no. 15, S./p. 97; Wendt, *Fruhtrunk, Werkverzeichnis 2001*, WVZ-Nr./Cat.Res.no. 1958/59-02, S./pp. 273f. (o.Abb./no ill.)
Abb. S./Ill. p. 45

Fruhtrunk, Günter
3 Grün (3 green), 1971
Acryl und Kasein auf Leinwand/Acrylic and casein on canvas, 80 x 80 cm
Verso signiert, monogrammiert, datiert und betitelt/Signed, monogrammed, dated, titled on reverse
Ausst., Lit./Exhib., Bibl.: *Fruhtrunk. Bilder 1952-1972*, Ausst.Kat./exhib.cat., Städtische Galerie im Lenbachhaus, München u.a./and elsewhere, München 1973, Abb.S./Ill.p. 67, Kat.Nr./Cat.no. 61; Gomringer, Imdahl, Sterner, *Fruhtrunk 1978*, Kat.Nr./Cat.no. 246, S./p. 83; Wendt, *Fruhtrunk Werkverzeichnis 2001*, WVZ-Nr./Cat.Res.no. 1958/59-02, S./pp. 301f. (o.Abb./no ill.)
Abb. S./Ill. p. 47

Fruhtrunk, Günter
Emotion, 1973
Acryl auf Leinwand/Acrylic on canvas, 80 x 80 cm
Verso monogrammiert, signiert, datiert, betitelt und bezeichnet »Etude II A«/Monogrammed, signed, dated, titled and inscribed »Etude II A« on reverse

Ausst., Lit./Exhib., Bibl.: Wendt, *Fruhtrunk Werkverzeichnis 2001*, WVZ-Nr./Cat.Res.no. 1958/59-02, S./p. 313 (o.Abb./no ill.)
Abb. S./Ill. p. 46

Fruhtrunk, Günter
Gleichzeitigkeit (Simultaneity), 1973/74
Acryl und Kasein auf Leinwand/Acrylic and casein on canvas, 120 x 119 cm
Verso signiert, monogrammiert, datiert, betitelt und bezeichnet »ET. II« sowie mit Richtungs-angabe/Signed, monogrammed, dated, titled, inscribed »ET. II«, indication of direction on reverse
Ausst., Lit./Exhib., Bibl.: Gomringer, Imdahl, Sterner, *Fruhtrunk 1978*, Kat.Nr./Cat.no. 264, S./p. 84 (als Serigrafie in der Anlage/as silk screen in the appendix); *Günter Fruhtrunk*, Ausst.Kat./exhib.cat., Kunstverein Braun-schweig, 1983, Farbabb.S./Col.ill.p. 127; Wendt, *Fruhtrunk Werkverzeichnis 2001*, WVZ-Nr./Cat.Res.no. 1958/59-02, S./p. 314 (o.Abb./no ill.)
Abb. S./Ill. p. 153

Fruhtrunk, Günter
Agitation (Aufruhr) [Agitation (revolt)], 1974
Acryl auf Leinwand/Acrylic on canvas, 174 x 159,9 cm
Verso signiert, monogrammiert, datiert, betitelt und bezeichnet »(Aufruhr) III« sowie mit Rich-tungsangabe/Signed, monogrammed, dated, titled, inscribed »(Aufruhr) III«, direction indicated on reverse
Ausst., Lit./Exhib., Bibl.: *Fruhtrunk*, Kunstverein Braunschweig 1984 (Kat./Cat. 20, S./p. 184, o.Abb./no ill.); Wendt, *Fruhtrunk Werkverzeich-nis 2001*, WVZ-Nr./Cat.Res.no. 1958/59-02, S./pp. 315f. (o.Abb./no ill.)
Abb. S./Ill. p. 49

Fruhtrunk, Günter
Trennendes-Bindendes (Dividing-binding), 1974
Acryl auf Leinwand/Acrylic on canvas, 54 x 116 cm
Ausst., Lit./Exhib., Bibl.: Kunstverein Braun-schweig 1984 (Kat./Cat. 19, S./p. 184, o.Abb./no ill.); Wendt, *Fruhtrunk Werkverzeichnis 2001*, WVZ-Nr./Cat.Res.no. 1958/59-02, S./p. 319 (o.Abb./no ill.)
Abb. S./Ill. p. 48

Gappmayr, Heinz
Senkrechte (Verticals), 1962/93
Aquatec auf Leinwand, auf Holz/Aquatec paint on canvas, on wood, 120 x 82 cm
Verso signiert, datiert, betitelt und bezeichnet/Signed, dated, titled, inscribed on reverse
Ausst., Lit./Exhib., Bibl.: *Opus. Heinz Gappmayr. Gesamtverzeichnis der visuellen und theoreti-schen Texte 1961-1990*, Mainz 1993, WVZ/Cat.Res. 68, S./p. 28 (visueller Text/visual text)
Abb. S./Ill. p. 51

Geiger, Rupprecht
296/59, 1959
Eitempera auf Leinwand/Egg tempera on canvas, 145 x 125 cm
Verso signiert und datiert/Signed and dated on reverse
Ausst., Lit./Exhib., Bibl.: *Rupprecht Geiger*, Ausst.Kat./exhib.cat., Quadrat Bottrop 1977, Kat.Nr./Cat.no. 26; *Rupprecht Geiger. Retrospektive*, Ausst.Kat./exhib.cat., Akademie der Künste, Berlin u.a./and elsewhere, Berlin 1985, Farbabb.S./Col.ill.p. 64; *Rupprecht Geiger*, Hg./ed. Peter-Klaus Schuster, Ausst.Kat./exhib.cat., Staatsgalerie moderner Kunst, München 1988, Farbabb.Nr./Col.ill. no. 59
Abb. S./Ill. p. 179

Geipel, Hans
Kinetisches Objekt 70/475/105 (Serie/Nr.: 3/1) [Kinetic object 70/475/105 (series/no.: 3/1), 1970
Edelstahlröhren, Motor, Antriebssockel/Stainless steel pipes, motor, drive base (30 x 30 x 10 cm), Gesamthöhe/total height 130 cm
Am Sockel auf dem Künstleretikett signiert; dort auch Angaben zum Objekt sowie Künstler-adresse/Signed on artist's label on base; there also information on object as well as artist's address
Ausst., Lit./Exhib., Bibl.: *Hans Geipel. Kineti-sche Objekte, Multiples*, Ausst.Kat./exhib.cat., Gemeindezentrum Matthäuskirche Gerlingen 1973, Abb./Ill. 11; Werkbuch des Künstlers Nr./Artist's Oeuvre Cat. no. 70/475/105
Abb. S./Ill. p. 186

Gerstner, Karl
Colour Fractal (Farbfraktal aus der Serie/From the series »Hommage an Benoit Mandelbrot«), 1989
Acryl auf Kunststoffplatte/Acrylic on plastic panel, 104 x 104 cm
Verso signiert, datiert, betitelt und bezeichnet »Hommage an Mandelbrot Unikat«/Signed, dated, titled and inscribed »Hommage an Mandelbrot Unikat« on reverse
Abb. S./Ill. p. 257

Giers, Walter
Roter Punkt im Labyrinth (Red dot in labyrinth), 2001
Elektronisch gesteuertes Wandobjekt/Electro-nically controlled wall object
Laser, Kabel, Lautsprecher, beschichtetes Holz, Plexiglaskasten/Laser, cable, loudspeaker, coated wood, Plexiglas case, 75 x 75 x 5 cm
Verso signiert, datiert und betitelt/Signed, dated and titled on reverse
Abb. S./Ill. p. 225

Glarner, Fritz
Relational painting Tondo no. 41 (Beziehungs-gemälde Tondo Nr. 41), 1956
Öl auf Hartfaser/Oil on fibreboard, ø 75 cm
Signiert und datiert; verso nochmals signiert und datiert sowie betitelt und bezeichnet/Signed and dated; signed and dated again, as well as titled and inscribed on reverse
Ausst., Lit./Exhib., Bibl.: Margit Staber, *Fritz Glarner. Mit Werkverzeichnis/With oeuvre catalogue*, Zürich 1976, Abb.S./Ill.p. 134
Abb. S./Ill. p. 113 unten/bottom

Glattfelder, Hans Jörg
Der Grenzgänger (The border crosser), 1986/87
Acryl auf Leinwand, auf Holz/Acrylic on canvas, on wood, 87 x 212 cm
Verso signiert, datiert, betitelt und bezeichnet »projekt 47«/Signed, dated, titled and inscribed »projekt 47« on reverse
Abb. S./Ill. p. 114

Glöckner, Hermann
Ohne Titel (Schwarz, Weiß, Rot) [Untitled (black, white, red)], 1968
Faltung, Tempera auf Papier/»Folding«, tempera on paper, 50 x 71,8 cm (Unikat/only copy)
Verso signiert, datiert und bezeichnet »Falt-

grafik«/Signed, dated and inscribed »Faltgrafik«
on reverse
Abb. S./Ill. p. 245

Glöckner, Hermann
Ohne Titel (Rot/Blau auf Weiß) [Untitled (red/
blue on white)], 1977
Faltung, Tempera auf Papier/»Folding«, tempera
on paper, 56 x 43 cm
Verso signiert, datiert und bezeichnet »Falt-
grafik 20/30 6«/Signed, dated and inscribed
»Faltgrafik 20/30 6« on reverse
Ausst., Lit./Exhib., Bibl.: *Souveräne Wege.
1949-1989. Sechs Künstler in der DDR*,
Ausst.Kat./exhib.cat., Stadtmuseum Göhre,
Jenaer Kunstverein, Galerie der Jenoptik, Jena,
Galerie Gunar Barthel, Berlin, Galerie Oben,
Chemnitz, Jena 1997, Farbabb.S./Col.ill.p. 91
Abb. S./Ill. p. 246

Glöckner, Hermann
Verklammerung, Rot, Grün auf Weiß (Inter-
locking, red, green on white), 1978
Faltung, Tempera auf Papier/»Folding«, tempera
on paper, 49 x 63 cm (Unikat/only copy)
Verso signiert, datiert, bezeichnet »Faltgrafik«
sowie mit der Widmung:/Signed, dated and
inscribed »Faltgrafik« as well as with the
dedication on reverse: »Traudes Wunsch vom
6. April 1978 in Dresden. in Liebe. Hermann«
Ausst., Lit./Exhib., Bibl.: *Hermann Glöckner*,
Ausst.Kat./exhib.cat., Galerie der Stadt
Esslingen, Villa Merkel, Esslingen 1988,
Farbabb.S./Col.ill.p. 104; *Hermann Glöckner*,
Ausst.Kat./exhib.cat., Batuz Foundation Sach-
sen, Batuz 1996, Farbabb./Col.ill., o.S./n.p.
Abb. S./Ill. p. 247

Glöckner, Hermann
Triptychon: Schwarzes und weißes Dreieck über-
einander (Triptych: black and white triangle,
overlapping), 1980
Unikat/only copy
Triptychon (jeweils Tempera auf Papier) inklusive
Konstruktionszeichnung (Graphit auf Papier)/
Triptychon (each tempera on paper) including
construction drawing (graphite on paper),
je/each 70 x 50 cm
Verso signiert und datiert/Signed and dated
on reverse
Ausst., Lit./Exhib., Bibl.: *Hermann Glöckner.
Die Tafeln 1919-1985*, Hg./ed. Hermann

Glöckner Archiv Dresden. Werkverzeichnis von/
Oeuvre catalogue by Christian Dittrich, Dresden,
Stuttgart 1992, Kat.Nr./Cat.no. 270 A-C,
S./p. 343
Abb. S./Ill. p. 248

Gorin, Jean
Composition spatiotemporelle losange No 146
(Rhombische Raum-Zeit-Komposition Nr. 146/
Rhombic spatiotemporal composition no. 146),
1976
Relief, Vinyl auf Holz/Relief, vinyl on wood,
100 x 100 x 11 cm
Verso signiert, datiert, betitelt und bezeichnet/
Signed, dated, titled and inscribed on reverse
Ausst., Lit./Exhib., Bibl.: Marianne Le Pommeré,
*L'œuvre de Jean Gorin/The works of Jean
Gorin/Das Werk von Jean Gorin*, Zürich 1985,
Farbabb.S./Col.ill.p. 303, Nr./no. 209 R
Abb. S./Ill. p. 148

Graeser, Camille
Translokation B (Translocation B), 1969
Arcyl auf Leinwand/Acrylic on canvas,
120 x 120 cm
Verso signiert/Signed on reverse
Ausst., Lit./Exhib., Bibl.: Verzeichnis/Cat.
Graeser, Nr./no. 227; Wieland Schmied,
*Malerei nach 1945. In Deutschland, Österreich
und der Schweiz*, Frankfurt am Main/Berlin/
Wien 1974, Tafel/Pl. 55; Friedrich W. Heck-
manns, *Camille Graeser, Retrospektive*, Ausst.-
Kat./exhib.cat., Münster, Düsseldorf, 1976,
Abb./Ill. S./p. 12; Marcel Joray, *Peintres
Suisses/Schweizer Maler*, Neuchâtel 1982,
Farbabb.S./Col.Ill.p. 32; Rudolf Koella, *Camille
Graeser. Bilder, Reliefs und Plastiken. Camille
Graeser*, Band/Vol. 3, Hg./eds. Camille
Graeser-Stiftung und Schweizerisches Institut
für Kunstwissenschaft, Zürich 1995, Farbabb.
S./Col.ill.p. 233, Kat.Nr./Cat.no. B 1969.12
Abb. S./Ill. p. 111

Graeser, Camille
Komplementär-Relation der Horizontalen III
(Complementary relationship of horizontals III),
1961/78
Acryl auf Leinwand/Acrylic on canvas,
120 x 120 cm
Verso signiert/Signed on reverse
Ausst., Lit./Exhib., Bibl.: Verzeichnis/Cat.
Graeser Nr./no. 339; Willy Rotzler, *Camille

*Graeser. Lebensweg und Lebenswerk eines
konstruktiven Malers*, Zürich 1979, Farbabb./
Col.ill. 59, S./p. 95; Rudolf Koella, *Camille
Graeser. Bilder, Reliefs und Plastiken. Camille
Graeser Werkverzeichnis*, Band/Vol. 3,
Hg./eds. Camille Graeser-Stiftung und
Schweizerisches Institut für Kunstwissenschaft,
Zürich 1995, Farbabb.S./Col.ill.p. 254, Kat.Nr./
Cat.no. B 1978.2
Abb. S./Ill. p. 110

Graevenitz, Gerhard von
181 weiße Streifen auf Schwarz (181 white
stripes on black), 1966
Kinetisches Wandobjekt, weiße Kunststoff-
lamellen, schwarz grundierte Spanplatte,
Motor, Holzkasten/Kinetic wall object, white
plastic stups, black-grounded chipboard, motor,
wooden case, 102 x 102 x 9,5 cm
Verso signiert und datiert/Signed and dated
on reverse
Ausst., Lit./Exhib., Bibl.: *Gerhard von Graeve-
nitz*, Ausst.Kat./exhib.cat., Rijksmuseum
Kröller-Müller, Otterlo 1984, Abb.S./Ill.p. 88,
Nr./no. 179; Kornelia von Berswordt-Wallrabe,
*Gerhard von Graevenitz. Eine Kunst jenseits
des Bildes* (mit Werkverzeichnis/with oeuvre
catalogue), Ausst.Kat./exhib.cat., Staatliches
Museum Schwerin, Von der Heydt-Museum,
Wuppertal, Ostfildern-Ruit 1994, Kat.Nr./
Cat.no. 529 (o.Abb./no ill.)
Abb. S./Ill. p. 116

Gundersen, Gunnar S.
Komposition (Composition), 1973
Acryl auf Leinwand/Acrylic on canvas,
110 x 100 cm
Signiert/Signed
Abb. S./Ill. p. 318

Gutbub, Edgar
Wandsockelobjekt 6/1989 (Wall base object
6/1989), 1989
Acryl, Öl und Dispersion auf Spanplatten/
Acrylic, oil and paint dispersed in synthetic
resin on chipboard, 40 x 90 x 20 cm
Verso signiert, datiert, betitelt und bezeich-
net/Signed, dated, titled and inscribed on
reverse

Hangen, Heijo
Zeitversetzte Bildkombination, Bild-Nr. 6706
(Temporally deferred picture combination,
picture no. 6706), 1967/83
Acryl auf Leinwand/Acrylic on canvas,
120 x 120 cm
Verso signiert, datiert, bezeichnet »2. Fassung«
sowie mit Nummern-Stempel/Signed, dated,
inscribed »2. Fassung« and number stamp on
reverse
Abb. S./III. p. 52 links/left

Hangen, Heijo
Zeitversetzte Bildkombination, Bild-Nr. 8319
(Temporally deferred picture combination,
picture no. 8319), 1983/84
Acryl auf Leinwand/Acrylic on canvas,
120 x 60 cm
Verso signiert, datiert »83/84« und bezeich-
net sowie mit Künstler- und Nummern-Stempel/
Signed, dated »83/84« and in-scribed as well
as artist's and number stamp on reverse
Abb. S./III. p. 52 rechts/right

Hangen, Heijo
Zeitversetzte Bildkombination, Bild-Nr. 7121
(Temporally deferred picture combination,
picture no. 7121), 1971
Acryl auf Nessel/Acrylic on nettle cloth,
80 x 80 cm
Verso signiert und datiert sowie mit Nummern-
Stempel und dem Adress-Stempel desKünst-
lers/Signed and dated as well as number
stamp and artist's address stamp on reverse
Ausst., Lit./Exhib., Bibl.: Ausst.Kat./exhib.cat.,
Galerie Teufel, Köln 1973, Abb.S./III.p. 16
Abb. S./III. p. 53 links/left

Hangen, Heijo
Zeitversetzte Bildkombination, Bild-Nr. 8524
(Temporally deferred picture combination,
picture no. 8524), 1985
Acryl auf Leinwand/Acrylic on canvas,
80 x 80 cm
Verso signiert, datiert und bezeichnet sowie
mit dem Nummern-Stempel/Signed, dated and
inscribed as well as number stamp on reverse
Ausst., Lit./Exhib., Bibl.: *Heijo Hangen, zeitver-
setzte Bildkombination,* Ausst.Kat./exhib.cat.,
Städtische Galerie im Theater, Ingolstadt,
1991, Farbabb.S./Col.ill.p. 23
Abb. S./III. p. 53 Mitte/centre

Hangen, Heijo
Zeitversetzte Bildkombination, Bild-Nr. 8228
(Temporally deferred picture combination,
picture no. 8228), 1982
Acryl auf Leinwand/Acrylic on canvas,
80 x 80 cm
Verso signiert, datiert und bezeichnet sowie
mit dem Nummern-Stempel/Signed, dated and
inscribed as well as number stamp on reverse
Ausst./Exhib.: *heijo hangen. bildbeispiele
ungleicher modulgrößen,* Galerie Teufel, Köln
1983
Abb. S./III. p. 53 rechts/right

Hangen, Heijo
Zeitversetzte Bildkombination, Bild-Nr. 7533 B-3
(Temporally deferred picture combination,
picture no. 7533 B-3), 1975
Acryl auf Leinwand/Acrylic on canvas,
120 x 120 cm
Verso signiert, datiert und bezeichnet sowie
mit mehreren Adress-Stempeln des Künstlers/
Signed, dated, inscribed as well as several
artist's address stamps on reverse
Abb. S./III. p. 54 links/left

Hangen, Heijo
Zeitversetzte Bildkombination, Bild-Nr. 8701 4 4
(Temporally deferred picture combination,
picture no. 8701-4-4), 1987
Acryl auf Leinwand/Acrylic on canvas,
120 x 120 cm
Verso signiert und bezeichnet/Signed and
inscribed on reverse
Abb.S./III. p. 54 rechts/right

Hangen, Heijo
Zeitversetzte Bildkombination, Bild-Nr. 7638
(Temporally deferred picture combination,
picture no. 7638), 1976 (1978)
Acryl auf Leinwand/Acrylic on canvas,
120 x 120 cm
Verso signiert, datiert »1978« und bezeichnet
sowie mit dem Nummern-Stempel/Signed,
dated »1978« and inscribed as well as number
stamp on reverse
Ausst., Lit./Exhib., Bibl.: Ausst.Kat./exhib.cat.,
Galerie Teufel, Köln 1978, Farbabb./Col.ill.
Abb. S./III. p. 55 links/left

Hangen, Heijo
Zeitversetzte Bildkombination, Bild-Nr. 8220
(Temporally deferred picture combination,
picture no. 8220), 1982
Acryl auf Leinwand/Acrylic on canvas,
120 x 60 cm
Verso signiert und datiert sowie mit mehreren
Nummern-Stempeln/Signed and dated as well
as several number stamps on reverse
Abb. S./III. p. 55 rechts/right

Hauser, Erich
Skulptur 10/83 (Sculpture 10/83), 1983
Edelstahl/Stainless steel, 127 x 135 x 89 cm
Am Quader signiert und bezeichnet »10/83«/
Signed and inscribed »10/83« on base element
Ausst., Lit./Exhib., Bibl.: *Erich Hauser. Werkver-
zeichnis III. Plastik 1980-1990,* Hg./ed. Institut
für moderne Kunst, Nürnberg 1990, Farbtafel/
Col.pl. S./p. 91; *Erich Hauser – Bildhauer,*
Hg./eds. Claudia & Jürgen Knubben, anlässlich
der Ausstellung/on occasion of the exhibition
»Bilder aus der Sammlung Erich Hauser«,
Forum Kunst Rottweil, Ostfildern-Ruit 1995,
Farbabb.S./Col.ill.p. 133
Abb. S./III. p. 253

Heerich, Erwin
Kreise (Circles), 1967
Kartonplastik/Cardboard sculpture,
70 x 70 x 30 cm
Ausst., Lit./Exhib., Bibl.: Gerhard Storck,
Erwin Heerich. Arbeiten aus Karton, Band/Vol.
2, Essen 1979, Abb.S./III.p. 149; »*Atelier 4«.
Erwin Heerich,* Ausst.Kat./exhib.cat.,
Städtisches Museum Leverkusen, Schloss
Morsbroich 1980, Abb.S./III.p. 38
Abb. S./III. p. 250

Heerich, Erwin
Kartonplastik (Cardboard sculpture), 1969
Karton/Cardboard, 95,5 x 25 x 25 cm
Ausst., Lit./Exhib., Bibl.: Gerhard Storck,
Erwin Heerich. Arbeiten aus Karton, Band/Vol.
2, Essen 1979, Abb.S./III.p. 83; Joachim Peter
Kastner, *Erwin Heerich,* Köln 1991, Tafel/pl.
S./p. 95 (dort im Abbildungsverzeichnis fälsch-
lich auf 1965 datiert/there falsely dated 1965
in list of illustrations); *Erwin Heerich. Skulptur
und der architektonische Raum,* Köln 1998,
Tafel/pl. S./p. 152
Abb. S./III. p. 251

Heidersberger, Heinrich
Triplum, 1955
Aus der Werkgruppe Rhythmogramme/From
the Rhythmogrammes work group
Fotografie/Photograph (Archiv Nr./Archive
no. 3782/185)
Vintage, Silbergelatinepapier/Vintage, silver
gelatine paper, 102 x 80 cm
Verso signiert und datiert sowie mit dem
Adress-Stempel des Künstlers/Signed and
dated as well as artist's address stamp on
reverse
Ausst., Lit./Exhib., Bibl.: *Heinrich Heidersberger
– Rhythmogramme*, Ausst.Kat./exhib.cat.,
Museum für Konkrete Kunst Ingolstadt in der
Städtischen Galerie Harderbastei, 1997,
Abb.S./Ill.p. 27
Abb. S./Ill. p. 57

Hepworth, Barbara
Square Forms (Two sequences) [Quadratische
Formen (Zwei Sequenzen)], 1966
Bronze, grün und braun patiniert, Exemplar 6/7/
Patinated bronze, green and brown, no. 6 of 7,
135 x 48 x 48 cm
An der Standfläche signiert und datiert sowie
mit dem Gießerstempel/Signed and dated
as well as caster's stamp on supporting sur-
face
Ausst., Lit./Exhib., Bibl.: Alan Bowness (Hg./
ed.), *The Complete Sculpture of Barbara Hep-
worth 1960-1969,* London 1971, Kat.Nr./
Cat.no. 331, Taf./pl. 64; Penelope Curtis,
Alan G. Wilkinson, *Barbara Hepworth. A Retro-
spective,* Ausst.Kat./exhib.cat., Tate Gallery
Liverpool u.a./and elsewhere, London 1994,
Abb.S./Ill.p. 134; *Sculptures from the Estate,*
Galerie Wildenstein, New York 1996, Farb-
abb.S./Col.ill.p. 45
Abb. S./Ill. p. 309

Herbin, Auguste
Rare (Rar), 1959
Öl auf Leinwand/Oil on canvas, 92 x 73 cm
Signiert, datiert und betitelt/Signed, dated
and titled
Ausst., Lit./Exhib., Bibl.: Geneviève Claisse,
Herbin. Catalogue raisonné de l'œuvre peint,
Lausanne, Paris 1993, WVZ/Cat.Res., Abb.Nr./
Ill.no. 1045, S./p. 466
Abb. S./Ill. p. 147

Hermanns, Ernst
Plastik I/66 (Sculpture I/66), 1966
Leichtmetall/Light metal, 49 x 56,5 x 49 cm
Ausst., Lit./Exhib., Bibl.: *Sammlung Dobermann,*
Ausst.Kat./exhib.cat., Westfälisches Landes-
museum Münster 1973, Kat.Nr./Cat.no. 85
(o.Abb./no ill.); *Ernst Hermanns. Plastische
Arbeiten mit Werkverzeichnis 1946-1982,* Hg./
ed. Galerie Heinz Herzer, München, Institut für
moderne Kunst, Nürnberg 1982, Abb.S./Ill.p.
93, Nr./no. 106/1, S./p. 249; *Ernst
Hermanns. Zeichnungen und Skulpturen,*
Hg./ed. Ernst-Gerhard Güse, Ausst.Kat./
exhib.cat., Westfälisches Landesmuseum
Münster 1985, Abb.S./Ill.p. 43
Abb. S./Ill. p. 196

Hersberger, Marguerite
Polissage Nr. 255, Rotation um einen Mittel-
punkt (Polissage no. 255, rotation around a
central point), 1982
Acrylglas geschliffen, Acrylfarbe/Acrylic glass,
cut, acrylic paint, 99 x 99 x 5 cm
Verso signiert, datiert, betitelt und mit Maßan-
gaben; auf dem Künstleretikett nochmals sig-
niert und handschriftliche Angaben zum Objekt,
zudem ein Etikett mit Montageanleitung/
Signed, dated, titled, indication of dimensions
on reverse; on the artist's label again signed
and handwritten information on object; in
addition label with installation instructions
Ausst., Lit./Exhib., Bibl.: *Marguerite Hersberger,*
Ausst.Kat./exhib.cat., Haus für konstruktive und
konkrete Kunst, Zürich 1995, Abb.S./Ill.p. 61
Abb. S./Ill. p. 115

Heurtaux, André
Composition No. 23 (Komposition Nr. 23), 1947
Öl auf Leinwand/Oil on canvas, 67 x 130 cm
Verso signiert, datiert und bezeichnet »No 23«/
Signed, dated and inscribed »No 23« on reverse
Ausst., Lit./Exhib., Bibl.: *André Hertaux 1898-
1983,* Ausst.Kat./exhib.cat., Centre Culturel
Noroit, Arras 1987, Farbabb.S./Col.ill.p. 9
Abb. S./Ill. p. 146

Hilgemann, Ewerdt
Implosion Nr. 951012 (Implosion no. 951012),
1995
Wandskulptur, Edelstahl/Wall sculpture, stain-
less steel, 70 x 65 x 35 cm
Verso signiert und datiert sowie mit Richtungs-

und Maßangaben/Signed and dated as well
as indications of direction and dimensions on
reverse
Abb. S./Ill. p. 317 rechts/right

Hill, Anthony
Diptych I (Diptychon I), 1955-57
Kunststoff, Metallprofile, Holz/Plastic, metal
profiles, wood, 60 x 60 x 3 cm
Verso signiert, datiert und bezeichnet
»Relief 1955-57 49/I/3/B« sowie mit Rich-
tungsangabe/Signed, dated and inscribed
»Relief 1955-57 49/I/3/B« as well as indi-
cation of direction on reverse
Ausst., Lit./Exhib., Bibl.: *Anthony Hill: a
retrospective,* Hayward Gallery, South Bank,
Arts Council of Great Britain, London 1983,
Abb.mit Text/Ill.with text S./pp. 21 & 45;
Espace de l`Art Concret, Ausst.Kat./exhib.cat.,
Mouans-Sartoux 2000, Farbabb.S./Col.ill.p. 249
Abb. S./Ill. p. 307

Hinterreiter, Hans
Opus 60, 1944
Tempera auf Pavatex/Tempera on pavatex
board, 82 x 82 cm
Verso signiert, datiert, betitelt »OP. 60« und
bezeichnet »Sta. Eulalia/Ibiza/Espana«/
Signed, dated, titled »OP. 60« and inscribed
»Sta. Eulalia/Ibiza/Espana« on reverse
Ausst., Lit./Exhib., Bibl.: Hans Joachim
Albrecht, Rudolf Koella, *Hans Hinterreiter.
Ein Schweizer Vertreter der konstruktiven
Kunst,* Zürich 1982, Farbabb.S./Col.ill.p. 35
Abb. S./Ill. p. 113 oben/top

Hinterreiter, Hans
Kompositionszeichnung zu Opus 60 (Com-
position drawing for Opus 60)
Verso: Zeichnung zu Opus 3 (on reverse:
Drawing for Opus 60), 1944
Tusche auf braunem Papier/Ink on brown
paper, 82 x 82 cm
Jeweils signiert und bezeichnet/Both signed
and inscribed
Ausst., Lit./Exhib., Bibl.: Albrecht/Koella, *Hans
Hinterreiter. Ein Schweizer Vertreter der kon-
struktiven Kunst,* Zürich 1982, Abb.S./Ill.p. 34

Holzhäuser, Karl Martin
Mechano-optische Untersuchungen (Mechano-
optical investigations)

Aus der Serie 20 (From Series 20), 1975
Vintage, Farbfotografie/Vintage, colour photograph, 30 x 40 cm
Signiert und bezeichnet/Signed and inscribed
»Serie 20.1975 2/4. 1975«

Holzhäuser, Karl Martin
Mechano-optische Untersuchungen (Mechano-optical investigations)
Aus der Serie 21 (From Series 21), 1975
Vintage, Farbfotografie/Vintage, colour photograph, 30 x 40 cm
Signiert, bezeichnet »Serie 21.75 3/3. 1975«/
Signed, inscribed »Serie 21.75 3/3. 1975«
Ausst., Lit./Exhib., Bibl.: *Karl Martin Holzhäuser. Mechano optische Untersuchungen und Lichtmalerei,* Marburg 1993, Farbabb./Col.ill., o.S./n.p.
Abb. S./Ill. p. 60

Holzhäuser, Karl Martin
Lichtmalerei Nr. 87.12 (Light painting no. 87.12), 1987
Unikat/Only copy
Farbiges Licht auf PE-Colorpapier/Coloured light on PE colour paper, 120 x 50 cm
Monogrammiert und bezeichnet »87.12.a.«/
Monogrammed and inscribed »87.12.a.«
Ausst., Lit./Exhib., Bibl.: *Karl Martin Holzhäuser. Lichtmalerei,* Düsseldorf, Bielefeld 1990, Farbabb./Col.ill. 25
Abb. S./Ill. p. 61

Holzhäuser, Karl Martin
Lichtmalerei Nr. 87.22 (Light painting no. 87.22), 1987
Unikat/Only copy
Farbiges Licht auf PE-Colorpapier/Coloured light on PE colour paper, 120 x 50 cm
Monogrammiert und bezeichnet »87.22.«/
Monogrammed and inscribed »87.22.«
Ausst., Lit./Exhib., Bibl.: *Karl Martin Holzhäuser. Lichtmalerei,* Düsseldorf 1990, Farbabb./Col.ill. 24

Honegger, Gottfried
Tableau-Relief Z 838, 1980
Acryl, Öllasur auf Karton, auf Leinwand/Acrylic, oil glaze on cardboard, on canvas, 150 x 120 cm
Signiert, datiert »Zürich 1980« und betitelt sowie mit den Maßangaben/Signed, dated

»Zürich 1980« and titled as well as indication of dimensions
Abb. S./Ill. p. 121

Humbert, Roger
Luminogramm (Lichtstruktur) [Luminogram (light structure)], 1959
Unikat/Only copy
Silbergelatine, Barytpapier/Silver gelatine, baryta paper, 30 x 40 cm
Verso signiert und datiert sowie mit dem Copyright-Stempel des Künstlers/Signed and dated as well as artist's copyright stamp on reverse
Abb. S./Ill. p. 62 links/left

Humbert, Roger
Luminogramm (Lichtstruktur) [Luminogram (light structure)], 1965
Unikat/Only copy
Silbergelatine, Barytpapier/Silver gelatine, baryta paper, 30 x 40 cm
Verso signiert, datiert und bezeichnet »Orig.«/
Signed, dated and inscribed »Orig.« on reverse
Abb. S./Ill. p. 62 Mitte/centre

Humbert, Roger
Luminogramm (Lichtstruktur) [Luminogram (light structure)], 1978
Unikat/Only copy
Silbergelatine, Barytpapier/Silver gelatine, baryta paper, 30 x 31 cm
Verso signiert, datiert und bezeichnet »Orig.«
sowie mit dem Copyright-Stempel des Künstlers/
Signed, dated and inscribed »Orig.« as well as artist's copyright stamp on reverse
Abb. S./Ill. p. 62 rechts/right

Ihme, Hans-Martin
Prisma III, Lichtmaschine XXXVI/86 A & B
(Prism III, light machine XXXVI/86 A & B), 1986
Unikat/Only copy
2 Plexiglasobjekte mit je 128 Glühlampen, Metallsockeln, Elektronik/2 Plexiglas objects, each with 128 light bulbs, metal base, electronic component,
je/each 180 x 60 x 52 cm
Im Sockelbereich signiert, datiert und bezeichnet/Signed, dated and inscribed in area of base
Ausst., Lit./Exhib., Bibl.: *Hans-Martin Ihme. Rauminstallation. Spiegelraum und andere Lichtmaschinen,* Ausst.Kat./exhib.cat., Wilhelm-

Hack-Museum, Ludwigshafen am Rhein 1987, Abb./Ill. o.S./n.p.; *Hans-Martin Ihme. Lichtmaschinen,* Ausst.Kat./exhib.cat., im electum, Hamburg 1989, Abb./Ill. o.S./n.p.; Dietmar Guderian, *Mathematik in der Kunst der letzten dreißig Jahre,* Ebringen i. Br. 1990, Farbabb./Col.ill. Kat.Nr./Cat.no. 2.5
Abb. S./Ill. p. 192

Infante, Francisco
Der Punkt in seinem Raum (erste Variante von fünf) [The point in its space (first variation of five)], 1964
Öl auf Leinwand/Oil on canvas, 93 x 93 cm
Verso signiert, datiert, betitelt und bezeichnet (auf russisch)/Signed, dated, titled and inscribed (in Russian) on reverse
Abb. S./Ill. p. 331

Jacobsen, Robert
Skulptur Nr. 56, ohne Titel (Sculpture no. 56, untitled), 1950
Eisen, schwarz patiniert/Iron, black patinated, 52 x 42 x 37 cm
Monogrammiert und bezeichnet »56«/Monogrammed and inscribed »56«
Abb. S./Ill. p. 284

Jäger, Gottfried
Lochblendenstruktur 3.8. 14 F 3.2
(Aperture stop structure 3.8. 14 F 3.2), 1967
Vintage, Silbergelatine, Barytpapier/Vintage, silver gelatine, baryta paper, 49 x 49 cm
Verso auf der Rahmenrückpappe signiert, datiert und bezeichnet/Signed, dated and inscribed on reverse on back of frame cardboard
Abb. S./Ill. p. 65

Jäger, Gottfried
Lochblendenstruktur 3.8. 14 A (Aperture stop structure 3.8. 14 A), 1967
Vintage, Silbergelatine, Barytpapier/Vintage, silver gelatine, baryta paper, 49 x 49 cm
Verso auf der Rahmenrückpappe signiert, datiert und bezeichnet/Signed, dated and inscribed on reverse on back of frame cardboard
Abb. S./Ill. p. 64

Jung, Dieter
Raum im Raum (Space in space), 1994
Hologramm/Hologram, 102 x 47 cm
Signiert/Signed
Abb. S./Ill. p. 199

Kaitna, Walter
KS 237, 1981
Skulptur, Edelstahl, eloxierte Aluminiumplatte/
Sculpture, stainless steel, anodised aluminium
plate, 196 x 31,5 x 31,5 cm
Auf der Fußplatte bezeichnet/Inscribed on base
plate
Abb. S./Ill. p. 323

Kaitna, Walter
Koordinatenraster »Variationen« (Coordinate
grid »variations«)
Computer-Realisation/computer realisation,
50 x 70 cm

Kampmann, Rüdiger Utz
Maschinenplastik 71/8 (Machine sculpture
71/8) – Automobile Skulptur 24 (Automobile
sculpture 24), 1971
Formica auf Holz/Formica on wood,
20 x 76 x 76 cm
Auf der Standfläche signiert, datiert, betitelt
und bezeichnet/Signed, dated, titled and
inscribed on supporting surface
Abb. S./Ill. p. 298

Keetman, Peter
Lichtpendelbewegung (Light pendular move-
ment), 1948-52
Vintage, Schwarzweiß-Fotografie/Vintage,
black-and-white photograph, Inv. Nr./no. 1002,
22,7 x 16,7 cm
Verso signiert, datiert und bezeichnet »Vintage-
Print«; auf dem Unterlagekarton nochmals
signiert/Signed, dated and inscribed »Vintage-
Print« on reverse; also signed on cardboard
mounting
Abb. S./Ill. p. 63

Kidner, Michael
Wire column in front of black and white record-
ing (Drahtsäule vor schwarz-weißer Aufzeich-
nung), 1970
Acryl auf Leinwand mit montiertem Fotostreifen
und Drahtsäule/Acrylic on canvas with
mounted photographic strip and wire column,

112 x 112 cm
Auf der umgeschlagenen Leinwand signiert,
datiert und bezeichnet »Column No 1«/Signed,
dated and inscribed »Column No 1« on turned-
down edge of canvas
Ausst., Lit./Exhib., Bibl.: *Michael Kidner. Bilder,
Zeichnungen und Objekte von 1958-1993*,
Galerie Hoffmann, Friedberg 1993 (Abb. im
Faltblatt zur Ausstellung/Ill. in brochure on
exhibition)
Abb. S./Ill. p. 340

Knifer, Julije
Mäander EN-HDA-TÜ (Meander EN-HDA-TÜ),
1975
Acryl auf Leinwand/Acrylic on canvas,
100 x 100 cm
Verso signiert, datiert und bezeichnet
»E.N H.DA TÜ«/Signed, dated and inscribed
»E.N. H.DA TÜ« on reverse
Abb. S./Ill. p. 299

Kocsis, Imre
O.VII. 84, 1984
3-teilige Installation, Spanplatten, bemalt/
3-part installation, chipboards, painted,
134 x 5 x 278 cm
Verso auf einem Teil signiert, datiert und
betitelt/Signed, dated and titled on one part
on reverse
Abb. S./Ill. p. 337 unten/bottom

Kocsis, Imre
O.I. 83/85, 1985
2-teiliges Wandobjekt, Spanplatten, bemalt/
2-part wall object, chipboards, painted,
162,5 x 25 x 15 cm
Verso signiert und bezeichnet/Signed and
inscribed on reverse
Ausst., Lit./Exhib., Bibl.: *Imre Kocsis*, Ausst.-
Kat./exhib.cat., Städtische Galerie Lüdenscheid
1991, S./pp. 74 & 75
Abb. S./Ill. p. 337 oben/top

Konstantinov, Aleksander
Forms on black paper (Formen auf schwarzem
Papier), 1996/97
Installation von 8 Arbeiten der Serie der so
genannten »Formulare«/Installation of 8 works
from the series of the so-called »Formulare«
(forms)
Tempera auf schwarzem Büttenkarton/Tempera

on black vat cardboard, je/each 60 x 45 cm
Gesamthöhe/Total height 183 x 86 cm
Jeweils monogrammiert und datiert/Each
monogrammed and dated
Abb. S./Ill. pp. 334-335

Konstantinov, Aleksander
form, 2000
Foto-Negativ-Zeichnung (Schabtechnik auf Film)/
Photographic negative drawing (scratch tech-
nique on film), 29,5 x 39,5 cm
Abb. S./Ill. p. 336

Kovács, Attila
Koordination p3-8-1975 (Coordination p3-8-
1975), 1975
Acryl auf Leinwand, auf Holz/Acrylic on canvas,
on wood, 110 x 110 cm
Verso signiert/Signed on reverse
Abb. S./Ill. p. 258

Kricke, Norbert
Raumplastik (WE 1318) [Spatial sculpture
(WE 1318)], 1952
Stahldraht, lackiert/Steel wire, painted,
174 x 87 x 34 cm
Abb. S./Ill. p. 181

Kubiak, Uwe
Ohne Titel (Untitled), 1994
Tusche auf Karton/Ink on cardboard,
135,5 x 105,5 cm
Abb. S./Ill. p. 214

Kubicek, Jan
Geteilte Kreise, zwei Dimensionen (2-teilig)
[Divided circles, two dimensions (2 parts)],
1988-92
Acryl auf Leinwand/Acrylic on canvas,
je/each 80 x 80 cm
Verso signiert, datiert, betitelt und bezeichnet
»Teil I« bzw. »Teil II« sowie jeweils mit Richtungs-
angaben/Signed, dated, titled and inscribed
»Teil I« and »Teil II« respective as well as indica-
tions of direction on reverse
Ausst., Lit./Exhib., Bibl.: *Jan Kubicek*,
Ausst.Kat./exhib.cat., Wilhelm-Hack-Museum,
Ludwigshafen am Rhein 1994, Farbabb.S./
Col.ill.p. 95
Abb. S./Ill. p. 333

Kubicek, Jan
Weiße und schwarze Quadrate mit Linienteilung
im Gegensatz (White and black squares with
line division in contrast), 1970
Skulptur, Plexiglas, Holzsockel/Sculpture,
Plexiglas, wood base, 60 x 60 x 25 cm
Abb. S./Ill. p. 332

Kujasalo, Matti
9-part painting (9-teiliges Gemälde), 1981
Acryl auf Leinwand, auf Hartfaserplatte/Acrylic
on canvas, on fibreboard, 135 x 159 cm
Alle Teile nummeriert, ein Teil signiert und
datiert/All parts numbered, one part signed
and dated
Abb. S./Ill. p. 321

Larsen, Jorn
ZAWR II, 1980-88
Tusche auf Papier/Ink on paper, 90 x 82 cm
Signiert, datiert »1988« und bezeichnet
»209 II ZAWR«/Signed, dated »1988« and
inscribed »209 II ZAWR«
Ausst., Lit./Exhib., Bibl.: *Jorn Larsen, Alev
Siosbye*, Ausst.Kat./exhib.cat., Sophienholm
1993, Abb.S./Ill.p. 47
Abb. S./Ill. p. 320

Leblanc, Walter
Torsions (Drehungen), 1965
Stahl, schwarz lackiert/Steel, painted black,
235 x 15 x 0,4 cm
Zertifikat der Witwe/Certificate of widow,
Madame Nicole Leblanc, Bruxelles
Ausst., Lit./Exhib., Bibl.: Nicole Leblanc,
Danielle Everarts de Velp-Seynaeve,
Walter Leblanc. Catalogue raisonné, Gent
1997, Kat.Nr./Cat.no. 743, Abb.S./Ill.p. 220,
Farbabb.S./Col.ill.p. 85
Abb. S./Ill. p. 295

Leblanc, Walter
Torsions 40 F.036 mobilo. Static (Drehungen
40 F.036 »mobilo«, statisch), 1970
Relief, Latex auf Leinwand/Relief, latex on
canvas, 100 x 81 cm
Verso signiert, datiert und betitelt/Signed,
dated and titled on reverse
Ausst., Lit./Exhib., Bibl.: *Walter Leblanc,
Catalogue raisonné,* Gent 1997, Kat.Nr./
Cat.no. 915, S./p. 239, Farbabb.S./Col.ill.p. 98
Abb. S./Ill. p. 294 links/left

Leblanc, Walter
Twisted strings 40 F X 261 (Gedrehte Fäden
40 F X 261), 1967
Latex und Baumwollfäden auf Leinwand/Latex
and cotton strings on canvas, 100 x 81 cm
Verso signiert und datiert/Signed and dated on
reverse
Ausst., Lit./Exhib., Bibl.: *Walter Leblanc, Cata-
logue raisonné*, Gent 1997, Kat.Nr./Cat.no. 774,
S./p. 223
Abb. S./Ill. p. 294 rechts/right

Lechner, Alf
Stabile und labile Würfelbeziehung (Stable and
labile cube relationship), 1979
5-teilige Bodenskulptur, 2 Stahlwürfel ge-
schmiedet und gesägt/5-part floor sculpture,
2 steel cubes forged and sawed (Kantenmaß/
edges 30 x 30 x 30 cm)
Kristallglasscheibe/pane of crystal,
44 x 150 x 150 cm
Zertifikat des Künstlers/Artist's certificate
Ausst., Lit./Exhib., Bibl.: *Alf Lechner. Maß
und Masse*, Ausst.Kat./exhib.cat., Städtische
Galerie Regensburg 1981, Abb.S./Ill.p. 36;
Dieter Honisch, *Alf Lechner: Monografie mit
Werkverzeichnis*, Hg./ed. Institut für moderne
Kunst, Nürnberg 1990, WVZ-Nr./Cat.Res.
no. 269, Abb.S./Ill.p. 291
Abb. S./Ill. p. 198

Lenk, Thomas
Schichtung 55 (Stratification 55), 1967
Holz, bemalt/Wood, painted, 70 x 142 x 20 cm
Abb. S./Ill. p. 197

Linn, Horst
Ohne Titel (Untitled), 1995
Acryl auf Aluminium/Acrylic on aluminium,
80 x 76 x 15 cm
Abb. S./Ill. p. 218

Loewensberg, Verena
Ohne Titel (Untitled), 1978/79
Öl auf Leinwand/Oil on canvas, 106 x 106 cm
Verso zweifach signiert und datiert/Signed and
dated twice on reverse
Ausst., Lit./Exhib., Bibl.: Dietmar Guderian,
*Mathematik in der Kunst der letzten dreißig
Jahre*, Ebringen i. Br. 1987, Farbabb./Col.ill.
3.10
Abb. S./Ill. p. 112

Lohse, Richard Paul
Fünfzehn systematische Farbreihen mit
vertikaler und horizontaler Verdichtung
(Fifteen systematic colour rows with vertical
and horizontal concentration), 1950/67
Öl auf Leinwand/Oil on canvas,
120 x 120 cm
Ausst., Lit./Exhib., Bibl.: *Richard Paul Lohse.
Modulare und serielle Ordnungen*, Köln 1973,
Farbabb.S./Col.ill.p. 176, Nr./no. 164; *Richard
Paul Lohse. Modulare und serielle Ordnungen
1943-84*, Zürich 1984, Farbabb.S./Col.ill.p. 200
Abb. S./Ill. p. 108

Lohse, Richard Paul
Diagonal von Gelb über Grün zu Rot (Diagonal
from yellow via green to red), 1955/72
Öl auf Leinwand/Oil on canvas,
120 x 120 cm
Ausst., Lit./Exhib., Bibl.: *Richard Paul Lohse.
Modulare und serielle Ordnungen*, Köln 1973,
Farbabb.S./Col.ill.p. 136; *Richard Paul Lohse.
Modulare und serielle Ordnungen*, Ausst.Kat./
exhib.cat., Städtische Kunsthalle Düsseldorf
1975, Farbabb.S./Col.ill.p. 51; *Richard Paul
Lohse. Modulare und serielle Ordnungen 1943-
84*, Zürich 1984, Farbabb.S./Col.ill.p. 200;
Richard Paul Lohse. Colour becomes form,
Ausst.Kat./exhib.cat., Galerie Annely Juda,
London 1997, Farbabb.S./Col.ill.p. 19
Abb. S./Ill. p. 109

Ludwig, Wolfgang
Kinematische Scheibe XXXI, 2 (Cinematic
disc XXXI, 2), 1970
(Gleichstrahliges System mit pulsierendem
Schwingungsfeld)/(Equal length ray system
of rays with pulsating oscillation field)
Kunstharz auf Novopan/Synthetic resin on
novopan board, 110 x 110 cm
Verso signiert und datiert/Signed and dated
on reverse
Abb. S./Ill. p. 178 links/left

Ludwig, Wolfgang
Kinematische Scheibe XXXII, 2 (Cinematic
disc XXXII, 2), 1970
(Gleichstrahliges System mit pulsierendem
Schwingungsfeld)/(Equal length ray system
of rays with pulsating oscillation field)
Kunstharz auf Novopan/Synthetic resin on
novopan board, 110 x 110 cm

Verso signiert und datiert/Signed and dated
on reverse
Abb. S./Ill. p. 178 rechts/right

Luther, Adolf
Spiegel-Glas-Objekt (Licht und Materie)
[Mirror-glass object (light and matter)],
1974
Konvexe Plexiglasstreifen vor Spiegel auf Holz
(unter Plexiglas)/Convex Plexiglas strips in
front of mirror on wood (under Plexiglas),
141,2 x 42,2 x 7,6 cm
Verso signiert und datiert sowie mit Künstler-
stempel »Luther Licht & Materie«/Signed and
dated as well as artist's stamp »Luther Licht &
Materie« on reverse
Abb. S./Ill. p. 187

Luther, Manfred
Alles Vergängliche ist nur ein Gleichnis
Aus der Folge »Cogito ergo sum«
(Everything transitory is merely an equation
From the series »Cogito ergo sum«), 1988
Wachskreide, Mischtechnik, Goldbronze/Wax
crayon, mixed technique, gold bronze,
60 x 50 cm
Verso signiert, datiert, betitelt und bezeichnet/
Signed, dated, titled and inscribed on reverse
Abb. S./Ill. p. 222

Mächler, René
Kreuz strahlend (Cross radiating), 1971
Unikat/Only copy
Luminogramm/Luminogram, 49 x 49 cm
Signiert und datiert/Signed and dated
Abb. S./Ill. p. 66 oben/top

Mächler, René
Videogramm 04/93 (Videogramme 04/93), 1993
Farbiges Ilfochromepapier auf Aluminium/
Coloured ilfochrome paper on aluminium,
Exemplar 1/10/no. 1 of 10, 70 x 70 cm
Signiert, datiert und bezeichnet/Signed, dated
and inscribed
Abb. S./Ill. p. 67

Mächler, René
Weißes Quadrat IV (White square IV), 1997
(1977)
Zweites Unikat nach einem Unikat von 1977/
Only copy after a work (also an only copy) of
1977

Fotogramm/Luminogramm/Photogram/
luminogram, 49 x 49 cm
Signiert, datiert »77/97« und betitelt/Signed,
dated »77/97« and titled
Ausst., Lit./Exhib., Bibl.: *René Mächler.*
Konstruktive Fotografie. Fotogramme 1956
bis 1992, Ausst.Kat./exhib.cat., Aarau 1993,
S./p. 27
Abb. S./Ill. p. 66 unten/bottom

Mack, Heinz
Konstellation und Vibration (Constellation and
vibration), 1967
Kinetisches Wandobjekt, Aluminium, Glas,
Motor/Kinetic wall object, aluminium, glass,
motor, 144 x 144 x 17 cm
Verso signiert, datiert und bezeichnet
»220 Volt«/Signed, dated and inscribed
»220 Volt« on reverse
Ausst., Lit./Exhib., Bibl.: Dieter Honisch,
Mack Skulpturen 1953-86, Düsseldorf 1986,
WVZ-Nr./Cat.Res.no. 319
Abb. S./Ill. p. 191

Magnelli, Alberto
Silhouette projetée (Projektierte Silhouette/
Projected silhouette), 1958
Öl auf Leinwand/Oil on canvas, 65 x 81 cm
Signiert und datiert; verso nochmals signiert,
datiert »Paris 1958« und betitelt/Signed and
dated; also signed, dated »Paris 1958« and
titled on reverse
Ausst., Lit./Exhib., Bibl.: Anne Maisonnier, *Les*
ardoises peintres. Catalogue raisonné, Paris
1981, WVZ-Nr./Cat.Res.no. 783, S./p. 163
Abb. S./Ill. p. 287

Mahlmann, Max H.
Variable Grundnetzreduktion A,B,C,D (Variable
basic net reduction A,B,C,D), 1979
Tusche auf weiß grundierter Holzplatte/Ink on
white-grounded wooden board, 114 x 114 cm
Verso signiert, datiert, betitelt und bezeichnet
»Grundnetz: II/2«/Signed, dated, titled and
inscribed »Grundnetz: II/2« on reverse
Abb. S./Ill. p. 249

Mantz, Gerhard
Pelopi, Computersimulation (Computer simula-
tion), 1996
Colorprint, Plexiglas/Colour print, Plexiglas,
87,7 x 120 cm

Verso signiert, datiert und betitelt/Signed,
dated and titled on reverse
Ausst., Lit./Exhib., Bibl.: *Gerhard Mantz. Virtu-*
elle und reale Objekte, Ausst.Kat./exhib.cat.,
Galerie am Fischmarkt, Erfurt, Albrecht Dürer
Gesellschaft/Kunstverein Nürnberg, Kunst-
Museum Ahlen, Städtische Sammlungen Neu-
Ulm, Nürnberg 1999, Farbabb.S./Col.ill.p. 47
Abb. S./Ill. p. 200

Mantz, Gerhard
Rambuteau, 1995
Wandobjekt, Acryl auf MDF/Wall object, acrylic
on medium-density chipboard, 65 x 65 x 65 cm
Signiert und datiert/Signed and dated
Ausst., Lit./Exhib., Bibl.: *Gerhard Mantz.*
Virtuelle und reale Objekte, Ausst.Kat./
exhib.cat., Galerie am Fischmarkt, Erfurt,
Albrecht Dürer Gesellschaft/Kunstverein
Nürnberg, Kunst-Museum Ahlen, Städtische
Sammlungen Neu-Ulm, Nürnberg 1999,
Farbabb.S./Col.ill.p. 33
Abb. S./Ill. p. 201

Martin, Kenneth
Chance and order 21 (black) [Zufall und
Ordnung 21 (schwarz)], 1977/78
Öl auf Leinwand/Oil on canvas,
121,9 x 121,9 cm
Ausst., Lit./Exhib., Bibl.: *Kenneth Martin.*
Recent Works, Waddington & Tooth Galleries,
London 1978, Abb.S./Ill.p. 9; *Kenneth Martin,*
Ausst.Kat./exhib.cat., Yale Center for British
Art, New Haven 1979, Kat./cat. 69, Abb.S./
Ill.p. 86; *Kenneth Martin,* Ausst.Kat./exhib.cat.,
Serpentine Gallery, London 1985
Abb. S./Ill. p. 305

Martin, Mary
White Diamond (Weißer Diamant), 1963
Perspex auf Formica und Holz/Perspex on
formica and wood, 79,5 x 79,3 x 4,8 cm
Verso signiert und datiert/Signed and dated
on reverse
Ausst., Lit./Exhib., Bibl.: *Mary Martin,*
Ausst.Kat./exhib.cat., Tate Gallery London
1984, Abb.S./Ill.p. 19, Kat.Nr./Cat.no. 23;
Kenneth and Mary Martin, Ausst.Kat./
exhib.cat., Annely Juda Fine Art, London 1987,
Abb.S./Ill.p. 31, Kat.Nr./Cat.no. 17
Abb. S./Ill. p. 304

Maurer, Dóra
Quasi-Bild »Schritt 124« (Quasi picture
»step 124«)
Bildmontage/Picture montage, 1984/86
Acryl auf Spanplatten/Acrylic on chipboard,
120 x 144 cm
Alle Teile verso signiert, datiert »1984/86«,
betitelt und bezeichnet; zudem mit Montie-
rungsangaben und Skizze/All parts signed,
dated »1984/86«, titled and inscribed on
reverse, in addition installation instructions
and sketch
Ausst., Lit./Exhib., Bibl.: Dieter Ronte, Beke
László, *Dora Maurer. Arbeiten 1970-1993*,
Present Time Foundation, Budapest 1994,
Abb.S./Ill.p. 122
Abb. S./Ill. p. 31 rechts/right

Maurer, Dóra
Gemischte räumliche Verhältnisse IV, Nr. 8
(Mixed spatial relationships IV, no. 8), 1993/96
Collage, Schwarzweiß-Fotografie, Gouache,
Bleistift, Karton/Collage, black-and-white
photograph, gouache, pencil, cardboard,
70 x 100 cm
Signiert, datiert und bezeichnet/Signed, dated
and inscribed
Abb. S./Ill. p. 31 links/left

Mavignier, Almir
Konvex-konkav-Verschiebung (Convex-concave
displacement), 1967
Öl auf Leinwand/Oil on canvas,
100 x 100 cm
Verso signiert und datiert »Hamburg 1967«
sowie mit Richtungsangabe/Signed and dated
»Hamburg 1967« as well as indication of direc-
tion on reverse
Ausst., Lit./Exhib., Bibl.: *Sammlung Dober-
mann,* Ausst.Kat./exhib.cat., Westfälisches
Landesmuseum Münster 1973, Kat.Nr./
Cat.no. 122, o.Abb./no ill.; *Almir Mavignier –
Prinzip Seriell,* Ausst.Kat./exhib.cat., Kunst-
museum Düsseldorf 1973, Farbabb.Nr./
Col.ill.no. 2
Abb. S./Ill. p. 188

Megert, Christian
Kleine Ellipse (Small ellipse), 1974
Lichtkinetisches Objekt, Holz, Spiegel, Leucht-
stoffröhren, Motor/Light-kinetic object, wood,
mirror, fluorescent lamps, motor,

65 x 74 x 13 cm
Verso signiert, datiert und bezeichnet/Signed,
dated and inscribed on reverse
Ausst., Lit./Exhib., Bibl.: *Christian Megert.
Werke 1956-78*, Kunstverein für die Rheinlande
und Westfalen, Düsseldorf 1979, Abb. o.S./
n.p.; *Christian Megert,* Ausst.Kat./exhib.cat.,
Städtisches Museum Gelsenkirchen 1997
Abb. S./Ill. p. 119

Mields, Rune
Evolution: Progression und Symmetrie I + II
(Evolution: progression and symmetry I + II),
1987
Aquatec auf Leinwand/Aquatec paint on
canvas, je/each 250 x 95 cm
Verso jeweils signiert, datiert, betitelt und
bezeichnet »(Leonardo Pisano)« sowie mit
Maßangaben/Each signed, dated, titled and
inscribed »(Leonardo Pisano)« as well as
indication of dimensions on reverse
Ausst., Lit./Exhib., Bibl.: *Rune Mields,*
Ausst.Kat./exhib.cat., Staatliche Kunsthalle
Baden-Baden, Bonner Kunstverein 1988,
Abb. S./Ill.p. 160
Abb. S./Ill. p. 215

Mohr, Manfred
P-360-GG, 1984
Acryl auf Leinwand/Acrylic on canvas,
120 x 120 cm
Verso zweifach signiert, datiert, betitelt und
bezeichnet/Signed twice, dated, titled and
inscribed on reverse
Ausst., Lit./Exhib., Bibl.: *Divisibility II,* Ausst.-
Kat./exhib.cat., Galerie Teufel, Köln 1985,
Abb./Ill. o.S./n.p.
Abb. S./Ill. p. 194

Mohr, Manfred
P-411-J, 1988
Acryl auf Leinwand auf Holz/Acrylic on canvas
on wood, 111 x 114 cm
Verso signiert, datiert und betitelt/Signed,
dated and titled on reverse

Mohr, Manfred
P-708/B, 2001
Endura Chrome, Leinwand, Vinyl Elastomer/
Endura chrome, canvas, vinyl elastomer,
117 x 109 cm
Verso zweifach signiert, datiert und betitelt

sowie mit Richtungsangabe/Signed twice,
dated and titled as well as indication of
direction on reverse
Ausst., Lit./Exhib., Bibl.: *Manfred Mohr.
space. color,* Ausst.Kat./exhib.cat., Museum
für Konkrete Kunst, Ingolstadt, Wilhelm-Hack-
Museum, Ludwigshafen am Rhein 2001, Farb-
abb./Col.ill. o.S./n.p.
Abb. S./Ill. p. 195

Molnar, Vera
Carrés/28 (Quadrate/28/Squares/28), 1972
Acryl auf Leinwand/Acrylic on canvas,
110 x 110 cm
Verso signiert, datiert und betitelt/Signed,
dated and titled on reverse
Ausst., Lit./Exhib., Bibl.: *Zufall als Prinzip,*
Ausst.Kat./exhib.cat., Wilhelm-Hack-Museum,
Ludwigshafen am Rhein, Heidelberg 1992,
Abb. S./Ill.p. 310
Abb. S./Ill. p. 256

Morandini, Marcello
Struttura 64-1971 (Struktur/Structure 64-1971),
1971
Unikat/Only copy
Holz, lackiert/Wood, painted, 100 x 100 x 6 cm
Verso auf dem Künstleretikett signiert, datiert
und bezeichnet/Signed, dated and inscribed on
artist's label on reverse
Ausst., Lit./Exhib., Bibl.: *Marcello Morandini,*
Milano 1993, S./p. 58
Abb. S./Ill. p. 326

Morellet, François
Répartition aléatoire de 40 000 carrés, suivant
les chiffres pair et impair d'un annuaire de
téléphone, 50% gris, 50% jaune (Zufällige Ver-
teilung von 40 000 Quadraten, den geraden
und ungeraden Zahlen eines Telefonbuchs fol-
gend, 50% grau, 50% gelb/Random distribution
of 40,000 squares, following the even and
uneven numbers of a phone book, 50% grey,
50% yellow), 1962
Öl auf Leinwand/Oil on canvas, 130 x 130 cm
Verso signiert, datiert, betitelt und mit der ge-
stempelten Werknummer »62009«/Signed,
dated, titled and stamped with work
no. »62009« on reverse
Abb. S./Ill. p. 155

Morellet, François
2 trames – 1⁰ + 1⁰ (maille # 12,5 mm)
[2 Schussfäden – 1°+ 1° (Masche # 12,5 mm)/
2 wefts – 1°+ 1° (stitch # 12,5 mm)], 1978
Grillage, Drahtgitter, Eisendraht auf Holz/
Wire-screen, steel wire on wood, 100 x 100 cm
Verso signiert, datiert, betitelt und bezeichnet
»No 78006«/Signed, dated, titled and inscribed
»No 78006« on reverse
Abb. S./Ill. p. 154 oben/top

Morellet, François
Steel Life no. 11 (Stahlleben Nr. 11),
1990
Acryl, Leinwand, Holz, Bandeisen/Acrylic,
canvas, wood, metal strips, 86 x 105 cm
Verso signiert, datiert und betitelt sowie mit
der gestempelten Werknummer »90008«/
Signed, dated, titled and stamped with work
no. »90008« on reverse
Abb. S./Ill. p. 154 unten/bottom

Mortensen, Richard
Caen, 1955
Öl auf Leinwand/Oil on canvas, 130 x 97 cm
Verso signiert, datiert und betitelt sowie mit
Richtungsangabe/Signed, dated and titled as
well as indication of direction on reverse
Ausst., Lit./Exhib., Bibl.: *Carte blanche à
Denise René*, Ausst.Kat./exhib.cat., Paris
1984, Farbabb. S./Col.ill.p. 117
Abb. S./Ill. p. 291

Müller, Wilhelm
Mai 89 (May 89), 1988/89
Auto-metallic-Lack, Perlonfäden auf Hartfaser/
Metallic car body paint, Perlon threads on fibre-
board, 61 x 61 cm
Verso signiert, datiert und betitelt/Signed,
dated and titled on reverse
Ausst., Lit./Exhib., Bibl.: *Tendenz Konstruktiv-
Konkret*, Ausst.Kat./exhib.cat., Galerie Junge
Kunst, Frankfurt/Oder, Museum Meininger
Schloss Elisabethenburg, Meiningen 1990/91,
Farbabb.S./Col.ill.p. 23
Abb. S./Ill. p. 217

Nannucci, Maurizio
Zeit (Time), 1989
Farbige Neonröhren (blau, grün, gelb, rot)/
Coloured neon tubes (blue, green, yellow, red),
200 x 200 cm

Zertifikat des Künstlers/Artist's certificate
Abb. S./Ill. p. 28

Nash, David
Charred celtic bead (Verkohlte keltische Perle),
1991
Eiche/Oak, ø 80 cm
Abb. S./Ill. p. 339

Nemours, Aurélie
L'angle noir No. 18 (Schwarzer Winkel Nr. 18/
Black angle no. 18), 1981
Öl auf Leinwand/Oil on canvas, 92 x 73 cm
Verso signiert und datiert/Signed and dated
on reverse
Ausst., Lit./Exhib., Bibl.: Serge Lemoine,
Aurélie Nemours, Zürich 1989, Farbabb.S./
Col.ill.p. 221
Abb. S./Ill. p. 149

Neusüss, Floris M.
Tellerbild (Plate picture), 1969
Fotogramm (Objekt und Licht auf technischem
Papier (Autorevesal Leonar)/Photogramme
(Object and light on technical paper), (Autore-
vesal Leonar), 105 x 41 cm
Monogrammiert und datiert; verso signiert und
bezeichnet »Kassel«/Monogrammed and dated;
signed and inscribed »Kassel« on reverse
Abb. S./Ill. p. 68

Nicholson, Ben
Night blue and brown circle (Nachtblau und
brauner Kreis), 1975
Öl auf Karton/Oil on cardboard,
85 x 85 cm
Verso signiert, datiert und betitelt/Signed,
dated and titled on reverse
Ausst., Lit./Exhib., Bibl.: Galerie Beyeler,
Basel 1982; Norbert Lynton, *Ben Nicholson*,
London 1993, Nr./no. 395, Farbabb.S./ Col.ill.
p. 402
Abb. S./Ill. p. 308

Nigro, Mario
Spazio totale: dramma (Totaler Raum:
Drama/Total space: drama),
1953/54
Tempera auf Leinwand/Tempera on canvas,
100 x 81 cm
Signiert und datiert; verso nochmals signiert
und datiert, betitelt und bezeichnet/Signed and

dated; also signed, dated, titled and inscribed
on reverse
Ausst., Lit./Exhib., Bibl.: Klaus Wolbert
(Hg./ed.), *Mario Nigro. Konzentration und
Reduktion in der Malerei*, Ausst.Kat./
exhib.cat., Institut Mathildenhöhe, Darmstadt
2000, Farbabb.Nr./Col.ill.no. 20
Abb. S./Ill. p. 289

Nigro, Mario
Mah, 1974
Tempera auf Leinwand/Tempera on canvas,
146 x 130 cm
Verso signiert und betitelt/Signed and titled
on reverse
Ausst., Lit./Exhib., Bibl.: *Mario Nigro. Retro-
spektive. Die konstruierte Linie von 1947 bis
1992*, Ausst.Kat./exhib.cat., Wilhelm-Hack-
Museum & Kunstverein, Ludwigshafen am
Rhein, Quadrat Bottrop, Ludwigshafen 1984,
Kat.S./Cat.p. 124 (o.Abb./no ill.)
Abb. S./Ill. p. 288

Nordström, Lars-Gunnar
Konstellation (Constellation), 1952
Öl, Dammar auf Karton/Oil, dammar on card-
board; Diagonale/diagonals 170 cm
(120 x 120 cm)
Verso signiert und bezeichnet »-54.«/Signed
and inscribed »-54.« on reverse
Ausst./Exhib.: Amos Anderson Konstmuseum,
Helsinki 1970
Abb. S./Ill. p. 322

Novosad, Karel
Ohne Titel (Untitled), 1973
Acryl auf Leinwand/Acrylic on canvas,
100 x 100 cm
Verso signiert und datiert/Signed and dated
on reverse

Nussberg, Lev
The cristallic floweret (Das kristallische
Blümchen), 1962
Tempera auf Papier/Tempera on paper,
51 x 51 cm
Verso signiert und bezeichnet/Signed and
inscribed on reverse
Abb. S./Ill. p. 301 links/left

Nussberg, Lev
Kinetic composition (Kinetische Komposition),
1962
Tempera auf Papier/Tempera on paper,
51 x 51 cm
Abb. S./III. p. 301 rechts/right

Le Parc, Julio
Mobile Rectangulaire Argent Sur Noir
(Rechteckiges Mobile, Silber auf Schwarz/
Rectangular mobile, silver on black),
1967
Wandobjekt (Mobile), Metallplatte (schwarz
grundiert), Metallstreifen, Nylonfäden, Alumi-
niumschienen/Wall object (mobile), metal board
(black-grounded) metal strips, nylon strings,
aluminium tracks, 100 x 100 x 7 cm
Verso signiert, datiert, betitelt und bezeichnet/
Signed, dated, titled and inscribed on reverse
Abb. S./III. p. 158

Pasmore, Victor
Transparent relief construction in black, white
and maroon (Transparente Reliefkonstruktion
in Schwarz, Weiß und Kastanienbraun), 1956
Relief, Holz, bemalt, Perspex/Relief, painted
wood and perspex, 69 x 81,5 x 15 cm
Verso signiert und bezeichnet/Signed and
inscribed on reverse
Ausst., Lit./Exhib., Bibl.: Alan Bowness,
Luigi Lambertini, *Victor Pasmore. A Catalogue
Raisonné of the paintings, constructions and
graphics 1926-1979*, New York 1980, Abb./III.
Kat.Nr./Cat.no. 192, S./p. 297
Abb. S./III. p. 306

Pastra, Nausica
Relief Nr. 17 aus der Serie »Analogiques 2«
(Relief no. 17 from the series »Analogiques 2«),
1981
Holz, lackiert/Wood, painted, 130 x 124 x 60 cm
Verso signiert und datiert/Signed and dated on
reverse
Ausst., Lit./Exhib., Bibl.: *Arti*, Nov./Dez. 1995,
S./p. 61; Ausst.Kat./exhib.cat., art gallery
Medoussa, Athen 1984, S./p. 32
Abb. S./III. p. 324

Pfahler, Georg Karl
S-BBB/II, 1969
Acryl auf Leinwand/Acrylic on canvas,
200 x 200 cm

Verso signiert, datiert, betitelt und bezeichnet/
Signed, dated, titled and inscribed on reverse
Ausst., Lit./Exhib., Bibl.: *Georg Karl Pfahler*,
Ausst.Kat./exhib.cat., Westfälischer Kunst-
verein, Kunsthalle Tübingen, Kölnischer Kunst-
verein 1976, Farbabb.S./Col.ill.p. 147; *Georg
Karl Pfahler. Zeichnungen, Collagen, Gouachen,
Präkonzeptionen, Gemälde, Farbraumobjekte,
Architekturprojekte*, Ausst.Kat./exhib.cat.,
Kunsthalle Nürnberg, Kunstverein Ingolstadt,
Ulmer Museum, Nürnberg 1978, Farbabb./
Col.ill. o.S./n.p.
Abb. S./III. p. 202

Pfahler, Georg Karl
ESPAN, Nr. 14 (no. 14), 1975
Acryl auf Leinwand/Acrylic on canvas,
170 x 170 cm
Verso signiert, datiert, betitelt und bezeichnet/
Signed, dated, titled and inscribed on reverse
Ausst., Lit./Exhib., Bibl.: *Georg Karl Pfahler*,
Ausst.Kat./exhib.cat., Westfälischer Kunst-
verein Münster, Kunsthalle Tübingen,
Kölnischer Kunstverein 1976, Abb.S./III.p. 150
Abb. S./III. p. 203

Picelj, Ivan
Connexion 27-CS, Relief, 1981 82
Holz, bemalt/Wood, painted, 121 x 72 x 10 cm
Verso zweifach signiert, datiert und betitelt/
Signed twice, dated and titled on reverse
Ausst., Lit./Exhib., Bibl.: *Carte blanche à
Denise René*, Ausst.Kat./exhib.cat., Paris Art
Center 1984, Farbabb.S./Col.ill.p. 123
Abb. S./III. p. 296

Piper, Gudrun
strukturell positiv (structural positive), 1967
Relief, Holz bemalt/Relief, painted wood,
60 x 78 x 4 cm
Verso signiert, datiert und bezeichnet/Signed,
dated and inscribed on reverse
Abb. S./III. p. 205

Prager, Heinz-Günter
Quadratkreuz 2/80 (Square cross 2/80), 1980
Bodenskulptur, Gips, Stahlblech/Floor sculpture,
plaster, sheet steel, 12 x 180 x 180 cm
Ausst., Lit./Exhib., Bibl.: *Heinz-Günter Prager.
Skulpturen 1980-1995*, Hg./ed. Gabriele
Uelsberg, Ausst.Kat./exhib.cat., Museum
für Konkrete Kunst, Ingolstadt, Museum am

Ostwall, Dortmund, Köln 1996, Abb.S./III.p.
30; *Heinz-Günter Prager Skulpturen*,
Ausst.Kat./exhib. cat., Palais Liechtenstein,
Wien, Wilhelm-Lehmbruck Museum, Duisburg,
Städtische Kunsthalle Mannheim, Stuttgart
1984, Abb.S./III.p. 114; *Günther Prager*,
Ausst.Kat./exhib. cat., Skulpturenmuseum
Glaskasten Marl, Kunststation St. Peter, Köln
1991, Abb.S./III.p. 13
Abb. S./III. p. 219

Quinte, Lothar
Ohne Titel (Untitled), 1964
Öl auf Leinwand/Oil on canvas, 180 x 130 cm
Verso signiert und datiert/Signed and dated on
reverse
Abb. S./III. p. 204

Riley, Bridget
K´ai ho, 1974
Acryl auf Leinwand/Acrylic on canvas,
140 x 132,5 cm
Verso zweifach signiert, datiert, betitelt,
Angaben zu Maßen und Technik sowie
Richtungsangaben; seitlich nochmals signiert
und datiert/Signed twice, dated and titled as
well as indications of dimensions, technique
and direction on reverse; also signed and dated
on side
Ausst., Lit./Exhib., Bibl.: *Bridget Riley*,
Ausst.Kat./exhib.cat., Galerie Beyeler, Basel
1975, Kat.Nr./Cat.no. 16, o.Abb./no ill.
Abb. S./III. p. 311

Riley, Bridget
Painting with pink (Gemälde mit Rosa), 1994
Öl auf Leinwand/Oil on canvas, 85,3 x 121,8 cm
Verso signiert, datiert, betitelt, Angaben zu
Maßen und Technik sowie Richtungsangabe/
Signed, dated, titled as well as indications of
dimensions, technique and direction on reverse
Abb. S./III. p. 310

Rudin, Nelly
Winkelobjekt (4-teilig) [Angle object (4 parts)],
1996
Nitrofarbe auf Aluminium/Nitro dye on alumi-
nium, Gesamthöhe/Total height 140 cm,
40 x 40 x 6 cm (Maße der Winkel/Dimensions
of angles)
Verso jeweils signiert, datiert »1996 (1987)«,
bezeichnet »no 4«; zudem jedes Teil numme-

riert/Each part signed, dated »1996 (1987)«, inscribed »no 4«; in addition each part numbered
Abb. S./Ill. p. 25

Rückriem, Ulrich
Doppelstück aus 2 flachen Blöcken
(Double piece made of two flat blocks), 1996
Granit Rosa Porrino, gespalten und geschnitten/Rosa Porrino granite; cracked and cut, je/each 43 x 70 x 70 cm
Zertifikat, signiert und datiert/Certificate bearing signature and date
Ausst./Exhib.: Stedelijk Museum Amsterdam 1997
Abb. S./Ill. p. 226

Sayler, Diet
Ohne Titel (Untitled), 1971
Acryl auf Leinwand/Acrylic on canvas, 85 x 85 cm
Verso monogrammiert und datiert/Monogrammed and dated on reverse
Ausst., Lit./Exhib., Bibl.: Willy Rotzler, *Konstruktive Konzepte*, Zürich 1988, Abb.S./Ill.p. 226; *Diet Sayler*, Ausst.Kat./exhib.cat., Wilhelm-Hack-Museum, Ludwigshafen am Rhein u.a./and elsewhere, Nürnberg 1999, Farbabb.S./Col.ill.p. 22
Abb. S./Ill. p. 254

Scaccabarozzi, Antonio
Misura/Distanza – (PESO) Framenti di Bleu (Maß/Abstand – (GEWICHT) Fragmente in Blau/Scale/distance – (WEIGHT) Fragments of Blue), 1982
Öl auf Leinwand, auf Holz/Oil on canvas, on wood, 100 x 100 cm
Verso signiert, datiert »1/4/1982«, betitelt und bezeichnet »564« bzw. »Framenti incollati su tela«/Signed, dated »1/4/1982«, titled and inscribed »564« and »Framenti incollati su tela« on reverse

Schöffer, Nicolas
Spatiodynamique 19–02 (Raumdynamik 19–02/Spatiodynamic 19–02), 1953
Stahl (schwarz) mit Messing- und Aluminiumplatten/Steel (black) with brass and aluminium plates, 102 x 83 x 83 cm
Unbezeichnet, Zertifikat von Eléonore Schöffer,

Paris/No inscription, certificate from Eléonore Schöffer, Paris
Ausst., Lit./Exhib., Bibl.: *Nicolas Schoeffer*, Neuchâtel 1963, Abb.S./Ills.pp. 34-36; *Nicolas Schoeffer*, Ausst.Kat./exhib.cat., Städtische Kunsthalle Düsseldorf 1968, Abb./Ill. 3, S./p. 7
Abb. S./Ill. p. 161

Schoen, Klaus
Ohne Titel (Untitled), 1979
Öl auf Leinwand mit montiertem Pappstreifen/Oil on canvas with mounted cardboard strips, 160 x 40 cm
Verso signiert und datiert/Signed and dated on reverse
Ausst., Lit./Exhib., Bibl.: *Klaus Schoen*, Ausst.Kat./exhib.cat., Kunstverein Braunschweig 1984, Farbabb.S./Col.ill.p. 39
Abb. S./Ill. p. 210

Schoonhoven, Jan
Relief R 69-14, 1969
Papiermaché, Pappe, Mauerfarbe/Papier mâ-ché, cardboard, wall paint, 94 x 94 x 5 cm
Ausst., Lit./Exhib., Bibl.: *Jan Schoonhoven Retrospektief,* Ausst.Kat./exhib.cat., Haags Gemeentemuseum, Den Haag, Kunsthalle Nürnberg, Badischer Kunstverein Karlsruhe 1984/85, Abb.S./Ill.p. 122
Abb. S./Ill. p. 292

Schuler, Alf
Rohr und Seil (Pipe and rope), 1985
Wandstück, 3 Stahlrohre, 3 Seile, Rohre je 80 cm, Seillänge je 240 cm/Wall piece, 3 steel pipes, 3 ropes, pipes 80 cm each, ropes 240 cm each
Auf dem Zertifikat mit Hängefolge signiert und datiert/Signed, dated, indication of installation sequence on certificate
Ausst., Lit./Exhib., Bibl.: *Alf Schuler*, Ausst.Kat./exhib.cat., Städtisches Museum Leverkusen, Schloss Morsbroich, Wilhelm-Hack-Museum, Ludwigshafen am Rhein 1988, S./p. 78
Abb. S./Ill. p. 216

Scully, Sean
Ohne Titel (Untitled), 1993
Pastell auf Bütten/Pastel on handmade paper, 75,5 x 105,5 cm
Signiert und datiert »3.17.93«/Signed and dated »3.17.93«

Ausst., Lit./Exhib., Bibl.: *Sean Scully. Paintings and works on paper*, Hg./ed. Bernd Klüser, Ausst.Kat./exhib.cat., Galerie Bernd Klüser, München 1993, Farbtafel/Col.pl. 9, S./p. 34; *Sean Scully. Works on Paper 1975-1996*, Ausst.Kat./exhib.cat., Staatliche Sammlung München, Museum Folkwang Essen u.a./and elsewhere, 1996, Farbabb.S./Col.ill.p. 116
Abb. S./Ill. p. 338

Sedgley, Peter
Stream (Strom), 1978
Lichtkinetisches Objekt, Platte mit fluoreszierenden Plexiglasscheiben, Motor, Scheinwerfer/Light-kinetic object, board with fluorescent Plexiglas plates, motor, spotlights, ø 72 cm
Verso signiert, datiert, betitelt und bezeichnet »Kinetic work 1978, Berlin (with 2 Min. Motor)« sowie mit Richtungsangabe und Montierungsskizze/Signed, dated, titled and inscribed »Kinetic work 1978, Berlin (with 2 Min. Motor)« as well as indication of direction and installation sketch on reverse
Ausst., Lit./Exhib., Bibl.: *FarbLicht*, Ausst.Kat./exhib.cat., Städtische Galerie Würzburg, Kunstmuseum Heidenheim, Ostfildern-Ruit 1999, Farbabb.S./Col.ill.p. 29
Abb. S./Ill. p. 341

Sobrino, Francisco
Structure Permutationelle M (Permutationelle Struktur M/Permutational structure M), 1966-70
Edelstahl, poliert, Exemplar 3/3/Polished stainless steel, no. 3 of 3, 197 x 60 x 60 cm
Zweifach signiert/Signed twice
Abb. S./Ill. p. 157

Soto, Jesús-Rafael
Ambivalencia en el espacio color no. 21 (Ambivalenz im Farbraum Nr. 21/Ambivalence in the colour space no. 21), 1981
Relief, Acryl, Metalltafeln, Holzelemente und -platte/Relief, acrylic, metal panels, wood elements and board, 105 x 105 x 16 cm
Verso signiert, datiert und bezeichnet sowie mit Richtungsangabe/Signed, dated and inscribed as well as indication of direction on reverse
Abb. S./Ill. p. 159

Stankowski, Anton
Schrägen Violett und Gelb (Diagonals violet
and yellow), 1975
Acryl auf Leinwand/Acrylic on canvas,
120 x 120 cm
Monogrammiert; verso signiert und datiert/
Monogrammed; signed and dated on reverse
Abb. S./Ill. p. 189

Staudt, Klaus
Plexiglasobjekt BR 1 (Plexiglas object BR 1),
1968
Plexiglas (weiß und transparent braun 301)/
Plexiglas (white and transparent brown 301)
Reliefkasten/Relief case, 120 x 60 x 6,5 cm
Verso signiert, datiert, betitelt und bezeichnet
»WVZ 1/117«, mit der Widmung »für Barbara
5.1.1969« sowie mit einem signierten Künst-
leretikett/Signed, dated, titled and inscribed
»WVZ 1/117«, with the dedication »für Barbara
5.1.1969« as well as with a signed artist's
label
Ausst., Lit./Exhib., Bibl.: *Klaus Staudt.
Retrospektive 1960-97,* Ausst.Kat./exhib.cat.,
Museum für konkrete Kunst, Ingolstadt,
Frankfurter Kunstverein u.a./and elsewhere,
Ingolstadt 1997, S./p. 39; Jo Enzweiler,
Sigurd Rompza (Hg./eds.), *Klaus Staudt. Werk-
verzeichnis 1960-1984,* Saarbrücken 1985,
Farbabb.S./Col.ill.p. 17; *Klaus Staudt. Werkver-
zeichnis 1960-1999,* Galerie St. Johann,
Saarbrücken 1999, Abb.S./Ill.p. 107, Kat.Nr./
Cat.no. 1/117
Abb. S./Ill. p. 185

Staudt, Klaus
Schattengitter 9 (Shadow screen 9),
1983
Objektbild, Holz, Dispersion, Plexiglas/Object
picture, wood, paint dispersed in synthetic
resin, Plexiglas, 100 x 100 x 15 cm
Verso signiert, datiert und bezeichnet »WR-SG 9«
sowie mit zwei signierten Künstleretiketten/
Signed, dated and inscribed »WR-SG 9« as
well as two signed artist's labels on reverse
Ausst., Lit./Exhib., Bibl.: Jo Enzweiler, Sigurd
Rompza (Hg./eds.), *Klaus Staudt. Werkverzeich-
nis 1960-1984,* Saarbrücken 1985, Abb.S./
Ill.p. 106, Kat.Nr./Cat.no. 1/577; *Klaus Staudt.
Werkverzeichnis 1960-1999,* Saarbrücken
1999, S./p. 254, Nr./no. 1/57
Abb. S./Ill. p. 184

Stazewski, Henryk
Ohne Titel (Untitled), 1963
Relief, Holz, bemalt/Relief, wood, painted,
66 x 66 x 6 cm (mit Rahmen/with frame)
Verso signiert, datiert und mit Maßangaben/
Signed, dated, indication of dimensions on
reverse
Abb. S./Ill. p. 105 links/left

Stazewski, Henryk
Gelb-blau-grünes Relief Nr. VIII (Relief no. VIII
yellow, blue, green), 1963
Holz, bemalt/Wood, painted,
71,1 x 86,3 x 8,5 cm
Verso signiert, datiert, bezeichnet »VIII« sowie
mit Maßangaben/Signed, dated, inscribed
»VIII« as well as indications of dimensions on
reverse
Ausst., Lit./Exhib., Bibl.: *Henryk Stazewski,*
Quadrat Bottrop 1980, Abb./Ill. Kat.Nr./
Cat.no. 12; *Henry Stazewski. Paintings and
reliefs,* Ausst.Kat./exhib.cat., Annely Juda Fine
Art, London 1982, Abb.Nr./Ill.no. 7 (o.S./n.p.)
Abb. S./Ill. p. 105 rechts/right

Stazewski, Henryk
Relief Nr. 27 (Relief no. 27), 1970
Holz, bemalt/Wood, painted, 71 x 71 x 4 cm
Verso signiert, datiert und bezeichnet »nr 27«/
Signed, dated and inscribed »nr 27« on reverse
Abb. S./Ill. p. 104

Steinbrenner, Hans
Figur (Figure), 1966
Platanenholz/Plane wood, 68 x 48 x 38 cm
Abb. S./Ill. p. 259

Steinmann, Klaus
Ohne Titel (Untitled), 1980
Öl auf Leinwand/Oil on canvas, 141 x 105 cm
Verso signiert, datiert und bezeichnet/Signed,
dated and inscribed on reverse
Abb. S./Ill. p. 211

Sýkora, Zdenek
Schwarz-weiße Struktur, LGP 1 (Structure black
and white, LGP 1), 1968
Öl auf Leinwand/Oil on canvas, 145 x 145 cm
Verso signiert, datiert und betitelt sowie mit
Maßangaben/Signed, dated and titled as well
as indications of dimensions on reverse
Ausst., Lit./Exhib., Bibl.: *Zdenek Sýkora,*

Ausst.Kat./exhib.cat., Galerie Teufel/Art Affairs,
Köln 1991, Abb.S./Ill.p. 16; *Zdenek Sýkora,*
Ausst.Kat./exhib.cat., Galerie 2 G – Gegenwart,
Hg./ed. Kultur- & Informations-Zentrum der
CSFR, Berlin 1992, Abb./Ill. o.S./n.p.
Abb. S./Ill. p. 27 links/left

Sýkora, Zdenek
Linienbild Nr. 16 (Line picture no. 16), 1981
Öl auf Leinwand/Oil on canvas, 150 x 150 cm
Verso signiert, datiert und bezeichnet »Nr. 16«/
Signed, dated and inscribed »Nr. 16« on
reverse
Abb. S./Ill. p. 27 rechts/right

Tomasello, Luis
Atmosphère Chromoplastique No 385
(Chromoplastische Atmosphäre Nr. 385/
Chromoplastic atmosphere no. 385),
1975
Relief, Acryl auf Holz/Relief, acrylic on wood,
90 x 90 x 7 cm
Verso zweifach signiert, datiert und betitelt
sowie mit Maßangaben/Signed twice, dated
and titled as well as indications of dimensions
on reverse

Uhlmann, Hans
Dreieck-Säule (Triangle column), 1968
Chromnickelstahl, bemalt/Chrome-nickel steel,
painted, 92 x 30 x 30 cm
Monogrammiert und datiert/Monogrammed and
dated
Ausst., Lit./Exhib., Bibl.: *Hans Uhlmann. Leben
und Werk.* Mit Œuvreverzeichnis der Skulpturen,
Berlin 1975, WVZ/Cat.Res. 231, S./p. 294
Abb. S./Ill. p. 224

Valenta, Rudolf
TREM, 1982/83
Wandobjekt zum Ändern, Kohlezeichnung,
auf die Wand aufgebracht mit Hilfe eines Stahl-
elementes/Changeable wall object, charcoal
drawing, fixed to the wall with the aid of a steel
element, 230 x 315 cm
Stahlelement signiert und datiert/Signed and
dated on steel element
Ausst., Lit./Exhib., Bibl.: *Rudolf Valenta.
Plastiken, Collagen, Zeichnung,* Neuer Berliner
Kunstverein, Galerie Jesse, Berlin 1990
Abb. S./Ill. p. 328

Vasarely, Victor
Jobbal, 1955
Acryl, Silberbronze auf Leinwand/Acrylic,
silver bronze on canvas, 102 x 97 cm
Signiert; verso nochmals zweifach signiert,
datiert »1955/NE/74«, betitelt und bezeichnet
»3296«/Signed; also signed twice on reverse
as well as dated »1955/NE/74«, titled and
inscribed »3296«
Abb. S./Ill. p. 103

Vasarely, Victor
Nethe II, 1956-59
Öl auf Leinwand/Oil on canvas, 120 x 100 cm
Verso signiert, datiert und betitelt/Signed,
dated and titled on reverse
Ausst., Lit./Exhib., Bibl.: *Victor Vasarely*,
Ausst.Kat./exhib.cat., Kestner-Gesellschaft
Hannover 1963/64, S./p. 63, Nr./no. 40
Abb. S./Ill. p. 102

Vasarely, Victor
Lapidaire (Lapidar/Lapidary), 1972
Acryl auf Leinwand/Acrylic on canvas,
140 x 140 cm
Signiert; verso nochmals zweifach signiert,
datiert, betitelt und bezeichnet sowie mit
Maßangaben/Signed; also signed twice on
reverse as well as dated, titled, inscribed and
indications of dimensions
Abb. S./Ill. p. 143

Venet, Bernar
Deux arcs de 229,5° (Zwei Bögen von 229,5°/
Two Arcs of 229.5°), 1987
Gewalzter Stahl/Rolled steel, 140 x 128 x 30 cm
An beiden Kreisbögen bezeichnet/Inscribed on
both circular arcs »229.5° ARC«
Ausst., Lit./Exhib., Bibl.: *Bernar Venet,
Retrospektive 1963-1993*, Ausst.Kat./
exhib.cat. Wilhelm-Hack-Museum, Ludwigshafen
am Rhein 1993, Farbabb.S./Col.ill.p. 77
Abb. S./Ill. p. 165

Vordemberge-Gildewart, Friedrich
Komposition 198 (Composition 198), 1953
Öl auf Leinwand/Oil on canvas, 50 x 50 cm
Verso signiert, datiert und bezeichnet/Signed,
dated and inscribed on reverse
Ausst., Lit./Exhib., Bibl.: *Friedrich Vordemberge-
Gildewart. The complete works*, Friedrich
Vordemberge-Gildewart-Foundation, München

1990, Abb. S./Ill.p. 324; Ausst.Kat./exhib.cat.,
Wilhelm-Hack-Museum, Ludwigshafen am Rhein
1998/99, Farbabb.S./Col.ill.p. 101; *Espace
de l'Art Concret*, Mouans-Sartoux 2000, Farb-
abb.S./Col.ill.p. 183
Abb. S./Ill. p. 21

Vries, Herman de
Zufalls-Objektivierung mit Einflüssen von
draußen (Schattenwirkungen) [Random objecti-
vation with influences from the outside (shadow
effects)], 1966
Relief, Holz, Spanplatte, Dispersion/Relief,
wood, chipboard, paint dispersed in synthetic
resin, 60 x 60 x 6 cm
Verso signiert, datiert »1966/29« und betitelt/
Signed, dated »1966/29« and titled on reverse
Abb. S./Ill. p. 30

Wasko, Ryszard
Broken film no. 23 (Gerissener Film Nr. 23),
1984
Fotoarbeit, Filmcollage, Zeichnung, Schnittgrafik
auf Karton/Photographic work, film collage, dra-
wing, »Schnittgrafik« on cardboard, 51 x 73 cm
Verso signiert, datiert und bezeichnet/Signed,
dated and inscribed on reverse
Ausst., Lit./Exhib., Bibl.: *Ryszard Wasko*,
Galerie Hoffmann, Friedberg 1984; *Ryszard
Wasko. Discontinuity*, Neuer Berliner Kunst-
verein, Berlin 1986
Abb. S./Ill. p. 69

Wilding, Ludwig
PSR 85/26, stereoskopisches Bild
(PSR 85/26, stereoscopic picture), 1981
Papier, Pappe, Spanplatte, Holz, Plexiglas,
Depafit/Paper, cardboard, chipboard, wood,
Plexiglas, Depafit, 85 x 85 cm
Verso signiert, datiert, betitelt und bezeichnet
»Original«/Signed, dated, titled and inscribed
»Original« on reverse
Ausst., Lit./Exhib., Bibl.: Galerie Schoeller,
Düsseldorf 1982; Pfalzgalerie Kaiserslautern
1987; Ulmer Museum, Ulm 1988; Galerie
Hermanns, München 1988
Abb. S./Ill. p. 261

Wilding, Ludwig
FRG 930, fraktal-geometrische Struktur
(FRG 930, fractal-geometric structure),
1990

Papier, Pappe, Spanplatte, Holz, Plexiglas/
Paper, cardboard, chipboard, wood, Plexiglas,
90 x 90 cm
Verso signiert und bezeichnet/Signed and
inscribed on reverse
Ausst., Lit./Exhib., Lit.: Galerie Schoeller,
Düsseldorf 1993; Galerie Jenoptik, Jena 1996;
*Ludwig Wilding. 8 Ideen/Schwarz-Weiss,
37 Jahre/1960-1997*, Ausst.Kat./exhib.cat.,
Landesmuseum Mainz 1997, S./p. 41,
Nr./no. 4

Wilding, Ludwig
FRG 10853, fraktal-geometrische Struktur
(überlagerte Quadrate) [FRG 10853, fractal-
geometric structure (overlapped squares)],
1991
Erste Ausführung von 3 vorgesehenen Exem-
plaren/First of three intended copies
Zusammengesetzte Laserdrucke/Assembled
laser prints, 108 x 108 cm
Signiert, datiert »1992« und betitelt; verso
nochmals signiert, datiert »1993«, betitelt und
bezeichnet »1. Bild von Drei«/Signed, dated
»1992« and titled; also signed, dated »1993«,
titled and inscribed »1. Bild von Drei« on reverse
Abb. S./Ill. p. 260

Willing, Martin
Dreibandscheibe (Three-strip plate), 1997
Bodenskulptur, Titan wassergeschnitten,
vorgespannt/Floor sculpture, water-cut titanium,
charged with initial tension, ø 126 cm,
Höhe/height 25 cm, Titanbodenplatte/titanium
base plate 125 x 125 cm
An der Unterseite eines Bandes monogram-
miert und datiert/Monogrammed and dated
on the undersurface of one strip
Abb. S./Ill. p. 190

Winiarski, Ryszard
Statistische Fläche 153 (Statistical area 153),
1973
Acryl auf Leinwand/Acrylic on canvas,
100 x 100 cm
Verso signiert, datiert und bezeichnet/Signed,
dated and inscribed on reverse »Statistical Area
153« und Aufkleber/and label »Winiarski
Statistical Area Landscape. Mutable 1ot-dice
Acryl, 100 x 100, 1973«
Ausst., Lit./Exhib., Bibl.: *Polnische Avantgarde
1930-1990*, Ausst.Kat./exhib.cat., Neuer Ber-

liner Kunstverein in Zusammenarbeit mit dem
Muzeum Sztuki, Lodz, Berlin 1992, S./p. 91
Abb. S./Ill. p. 302

Winiarski, Ryszard
Vertikales Spiel 1-2-3-4-5 (Vertical game 1-2-3-
4-5), 1986
Wandobjekt, 5 Stäbe, Acryl auf Holz/
Wall object, 5 rods, acrylic on wood,
je/each 195 x 8 x 4 cm
Jeweils seitlich signiert und datiert; verso
nochmals signiert, datiert, betitelt, zudem alle
Teile nummeriert/Each signed and dated on
side; also signed, dated, titled on reverse;
in addition all parts numbered
Abb. S./Ill. p. 303

Wittner, Gerhard
Bild 43/73 (Picture 43/73), 1973
Acryl auf Karton und Sperrholzplatte/Acrylic
on cardboard and plywood board, 73 x 73 cm
Verso signiert und bezeichnet »-43/73-«/Signed
and inscribed »-43/73-« on reverse
Ausst., Lit./Exhib., Bibl.: *Gerhard Wittner. Bilder
und Zeichnungen 1970 – 1996*, Ausst.Kat./
exhib.cat., Kunstverein Göttingen, Museum
Wiesbaden, Göttingen 1996, S./p. 90
Abb. S./Ill. p. 213

Wolf, Günter
Raum diagonal VI (4-teilig) [Space diagonal VI
(4-part)], 1984
Eisen/Iron, 52 x 36 x 32 cm (ohne Podest/
without base)
An der geraden Platte signiert, datiert und
betitelt/Signed, dated and titled on straight
plate
Ausst., Lit./Exhib., Bibl.: Galerie Teufel, Köln
1984
Abb. S./Ill. p. 220

Zouni, Opi
Two beams of light (Zwei Lichtstrahlen), 1975
Wandobjekt, Acryl auf Holz/Wall object, acrylic
on wood, 96 x 80 x 13 cm
Seitlich signiert und datiert; verso nochmals
signiert und datiert/Signed and dated on side;
also signed and dated on reverse
Ausst., Lit./Exhib., Bibl.: *Opi Zouni. Monograph,*
Athen 1997, Farbabb.S./Col.ill.p. 52
Abb. S./Ill. p. 325 links/left

Zouni, Opi
Converging beams with red horizon (Konver-
gierende Balken mit rotem Horizont), 1976
Skulptur, Acryl auf Holz, auf Holzsockel mit
Edelstahlplatte/Sculpture, acrylic on wood,
on wooden base with stainless steel plate,
198 x 54 x 32 cm (mit Sockel/with base)
Seitlich signiert und datiert/Signed and dated
on side
Ausst., Lit./Exhib., Bibl.: *Opi Zouni. Monograph,*
Athen 1997, Farbabb.S./Col.ill.p. 97
Abb. S./Ill. p. 325 rechts/right

Alle Maßangaben in cm; Höhe vor Breite vor
Tiefe/All dimensions in cm; sequence: height,
width, depth

Biografien/Biographies
Anke Brakhage

Adler, Karl-Heinz

1927 Geboren in/Born in Remtengrün/Vogtland (Germany)

1947-53 Studium/Studies: Hochschule für Bildende Künste, Berlin & Dresden

Ab/from 1960 Konzentration auf architektur-bezogene Kunst; verarbeitet Anregungen der Bauhauskünstler und der Zürcher Konkreten/Concentrated on art installations for architecture; processed influence of Bauhaus artists and the Concrete artists of Zürich

Lebt und arbeitet in/Lives and works in Dresden

Bibl.: *Saur. Allgemeines Künstlerlexikon. Die Bildenden Künstler aller Zeiten und Völker*, Hg./ed. Günter Meißner, Bd. 3, München/Leipzig 1992, S./p. 392.

Afonso, Nadir

1920 Geboren in/Born in Chaves (Portugal) Architekturstudium in/Studied architecture in Porto

1946 Studium der Malerei/Studied painting: Ecole des Beaux-Arts, Paris

1946-54 Zunächst Mitarbeiter von Le Corbusier in Paris, danach bei dem Architekten Oscar Niemeyer in Rio de Janeiro/Initially employee of Le Corbusier in Paris, then of the architect Oscar Niemeyer in Rio de Janeiro

1954 Rückkehr nach Paris, dort Verbindungen zu Künstlerkreisen der sich entwickelnden kinetischen Kunst/Returned to Paris, contacts there to artists involved in the emerging Kinetic Art movement

1956, 1957 Ausstellung der Werkgruppe/Exhibited the work group *Espacillimité*, Galerie Denise René, Paris

1957-69 Regelmäßige Beteiligung an der/Regular participation in the Biennale, São Paulo

Ab/from 1965 Ausschließliche Beschäftigung mit der Malerei/Exclusive focus on painting

1966 Übersiedlung nach/Moved to Portugal

1967 Nationalpreis für Malerei/National prize for painting (Prémio nacional de pitura)

Lebt und arbeitet in/Lives and works in Paris & Portugal

Bibl.: *Afonso, Nadir. Die Mechanismen des künstlerischen Schaffens,* Neuchâtel 1970.
Nadir Afonso. Colecção Arte Contemporânea, Edition Bertrand, Lisboa 1986.
Saur. Allgemeines Künstlerlexikon. Die Bildenden Künstler aller Zeiten und Völker, Hg./ed. Günter Meißner, Bd. 3, München/Leipzig 1992, S./p. 479.

Agam, Yaacov

1928 Geboren in/Born in Rishon le Zion (Israel)

1946 Studium an der Akademie für Kunst und Design/Studied at the Academy of Art and Design, Bezalel, Jerusalem

1949 Fortsetzung des Studiums unter Johannes Itten an der/Continued his studies under Johannes Itten at the Kunstgewerbeschule Zürich & Eidgenössische Technische Hochschule

1951 Übersiedlung nach/Moved to Paris Bekanntschaft mit/Became acquainted with Léger & Herbin

Ab/from 1954 Beteiligung am/Participated in the »Salon des Réalités Nouvelles«, Paris

1955 Teilnahme an der Ausstellung/Participated in the exhibition »Le Mouvement«, Galerie Denise René, Paris

1960 Beteiligung an der Ausstellung/Participated in the exhibition »Konkrete Kunst«, Helmhaus Zürich

1960/61 Musikalische Experimente, Entwicklung von Tast- und Tonbildern, kinetische Reliefs/Musical experiments, development of touch and tone pictures, kinetic reliefs

1964 Beteiligung an der/Participated in »documenta 3« in Kassel

1965 Teilnahme an der Wanderausstellung/Participated in the touring exhibition »The Responsive Eye«, The Museum of Modern Art, New York

1968 Erstmals Beschäftigung mit computerer-zeugten Bildern/First work with computer-generated images

1972 Retrospektive/Retrospective: Musée National d'Art Moderne, Paris

1974 Im Palais de l'Elysée wird der »Salon Agam« eingerichtet, ein kinetischer Raum, der 1979 im Centre Georges Pompidou installiert wird/The »Salon Agam« was set up at the Palais de l'Elysée, a kinetic space that was then installed at the Centre Georges Pompidou in 1979

1996 Jan Amos Comenius-Medaille/Medal, UNESCO. Einzelausstellung/One-man show: Museo Nacional de Bellas Artes, Buenos Aires

Lebt und arbeitet in/Lives and works in Paris

Bibl.: *Saur. Allgemeines Künstlerlexikon. Die Bildenden Künstler aller Zeiten und Völker,* Hg./ed. Günter Meißner, Bd. 1, München/Leipzig 1992, S./pp. 488 ff.
Sayako Aragaki, *Agam. Beyond the visible,* Jerusalem 1996.
Yaacov Agam, Ausst.Kat./exhib.cat., Fundación Arte y Tecnología, Madrid 1997.
Ralph Köhnen, »Weltkunst/Glaube/Technik«, in: *Künstler. Kritisches Lexikon der Gegenwartskunst,* Edition 42, Nr. 9, München 1998.

Albers, Josef

1888 Geboren in/Born in Bottrop/Westfalen (Germany)

1905-13 Ausbildung und Tätigkeit als Volks-schullehrer/Trained and worked as a teacher at a Volksschule (elementary school)

1913-15 Studium/Studies: Königliche Kunst-schule, Berlin

1916-19 Studium/Studies: Kunstgewerbeschule, Essen

1919/20 Studium/Studies: Akademie der Bildenden Künste, München

1920-23 Studium/Studies: Bauhaus, Weimar

1923-33 Lehrtätigkeit am Bauhaus:/Teaching position at the Bauhaus: ab/from 1925 in Dessau, ab/from 1932 in Berlin. – 1923 Leitung der Werkstatt für Glasmalerei, 1928-30 der Möbelwerkstatt/1923 headed the glass painting studio, 1928-30 the furniture studio

1933 Nach Schließung des Bauhauses Emigration in die USA, bis 1949 Lehrtätigkeit am neu gegründeten/Emigrated to USA when Bauhaus closed, teaching assignment until 1949 at newly founded Black Mountain College in North Carolina
1933-36 Mitglied der Pariser Künstlergruppe/ Member of the Parisian artists' group »Abstraction-Création«
1936-40 Seminare und Vorlesungen an der/ Held seminars and lectures at the Graduate School of Design, Harvard University, Cambridge
1949 Gastdozent an der/Guest lecturer at the Cincinnati Art Academy
Farbkurse und Unterricht am/Colour courses and instruction at Pratt Institute, New York
Ab/from 1949 Entstehung der Werkfolge *Homage to the Square*, eine Serie von Quadratbildern, die er bis an sein Lebensende weiterentwickelt/Began the sequence of works entitled *Homage to the Square*, a series of square pictures which he continued to develop further until the end of his life
1950-59 Direktor des/Director of the Department of Design, Yale University, New Haven
1953-55 Gastprofessur an der/Guest professor at the Hochschule für Gestaltung, Ulm
1955 Beteiligung an der/Participated in »documenta 1« in Kassel
1963 Veröffentlichung seines Lehrbuches/ Published his manual *Interaction of Color*
1965 Beteiligung an der Wanderausstellung/ Participated in the touring exhibition »The Responsive Eye«, The Museum of Modern Art, New York
1968 Teilnahme an der/Participated in »documenta 4« in Kassel
1975 Außerordentliches Mitglied der/Made Extraordinary Member of the Akademie der Künste, Berlin
1976 Gestorben in/Died in New Haven, Connecticut (USA)

Bibl.: *Saur. Allgemeines Künstlerlexikon. Die Bildenden Künstler aller Zeiten und Völker*, Hg./ed. Günter Meißner, Bd. 2, München/ Leipzig 1992, S./pp. 47-51.
Josef Albers. Retrospektive, Ausst.Kat./ exhib.cat., Musée du Jeu de Paume, Paris, Haus der Kunst, München, Hamburger Kunsthalle, Paris 1997.

Josef Albers. Werke auf Papier, Ausst.Kat./ exhib.cat., Kunstmuseum Bonn, Staatliches Museum Schwerin, Stiftung Bauhaus Dessau, Ulmer Museum, Bonn 1998.
Josef und Anni Albers. Europa und Amerika. Künstlerpaare – Künstlerfreunde, Hg./eds. Josef Helfenstein/Henriette Mentha, Ausst.-Kat./exhib.cat., Kunstmuseum Bern, Köln 1998.

Alfaro, Andreu

1929 Geboren in/Born in Valencia (Spain)
Als Künstler Autodidakt/Self-taught artist
1958 Erste abstrakte Gouachen, Skulpturen aus Draht und Blech/First abstract gouaches, wire and tin sculptures
Ab/from 1959 Monumentale Plastiken für den öffentlichen Raum/Monumental sculptures for public spaces
Ab/from 1974 Als freier Bildhauer in Valencia tätig/Freelance sculptor in Valencia
1995 Vertritt Spanien zusammen mit dem Maler Eduardo Arrayo auf der/With the painter Eduardo Arrayo, represented Spain at the 46. Biennale, Venezia

Lebt und arbeitet in/Lives and works in Valencia

Bibl.: *Andreu Alfaro*, Ausst.Kat./exhib.cat., Quadrat Bottrop, Josef Albers Museum 2000.

Alviani, Getulio

1939 Geboren in/Born in Udine (Italy)
Künstlerische Entwicklung im wesentlichen autodidaktisch/Essentially self-taught in his development as an artist
Ab/from 1959 Arbeitet als Grafiker und Art-director in der Industrie/Worked as graphic artist and art director for industry
1961 Erste Einzelausstellung/First one-man show: Mala Galerija, Ljubljana
Serienmäßig hergestellte plastische Objekte, Arbeiten mit Lichtvibration/Serially manufactured sculptured objects, works using light vibration
1962 Spiegelreliefs aus poliertem Aluminium/ Mirror reliefs using polished aluminium
1963 Teilnahme an der Ausstellung/Participated in the exhibition »Nove Tendencije« in Zagreb; auch/also 1965, 1970
Textilprojekte auf kinetisch-visueller Grundlage/ Textile projects on kinetic-visual basis
1964 Einführung der Farbe in vorrangig gerasterten Chromostrukturen, Zirkular- und Schriftstrukturen/Introduced colour into primarily grid-like chromo-structures, circular and script structures
1965 Wand- und Raumensembles aus reliefierten Standardelementen sowie Environments aus polierten Aluminiumröhren/Wall and room ensembles made up of standard elements of reliefs, environments comprising polished aluminium tubes
Beteiligung an der Wanderausstellung/ Participated in the touring exhibition »The Responsive Eye«, The Museum of Modern Art, New York
1966 Teilnahme am/Participated in the »Salon des Réalités Nouvelles«, Paris
1967 Mechanisch bewegte Lichtobjekte; Untersuchung chemisch bedingter Materialveränderungen/Mechanically moved light objects; investigation of chemically induced changes in materials
1968 Teilnahme an der/Participated in »documenta 4« in Kassel
Nutzung kinetischer Effekte in den Environments durch Einsatz von Feuer und Wasser; konkrete Gedichte/Produced kinetic effects in his environments with the use of fire and water; concrete poems
1969/70 Übergang zu geometrischen Farbgestaltungen; Studien zu abgestuften chromatischen Phänomenen/Transition to geometric colour forms; studies on graduated chromatic phenomena
Ab/from 1974 Mathematische Formeln als Ausgangspunkt der zwei- und dreidimensionalen Strukturen/Mathematical formulae as the point of departure for two- and three-dimensional structures
1976-81 Lehrstuhl für Malerei/Professorship in painting: Accademia di Belle Arti di Carrara
1981-85 Direktor des/Director of the Museo de Arte Moderno, Ciudad Bolivar, Venezuela

Lebt in Mailand und arbeitet hauptsächlich in der Kulturvermittlung und Organisation von Kunstausstellungen/Lives in Milan and works primarily in cultural communication and organising art exhibitions

Bibl.: *getulio alviani. superfici 1960-1972*, Ausst.Kat./exhib.cat., galleria seno, Milano 1987.

Saur. Allgemeines Künstlerlexikon. Die Bildenden Künstler aller Zeiten und Völker, Hg./ed. Günter Meißner, Bd. 3, München/Leipzig 1992, S./pp. 29f.

costruttivismo, concretismo, cinevisualismo + nuova visualità internazionale. Getulio Alviani, Giulio Carlo Argan, Carlo Belloni et al., Ausst.-Kat./exhib.cat., Associazione culturale arte struttura, centro internazionale d'arte contemporanea, Milano 1997.

Baertling, Olle

1911 Geboren in/Born in Halmstad (Sweden)
1928 Übersiedlung nach/Moved to Stockholm
1938/39 Zunächst Orientierung an expressionistischen Vorbildern sowie an der Farbauffassung von Matisse; Ende der 40-er Jahre Annäherung an symbolistisch-abstrakte Ideen/Focused initially on expressionist models and the colour culture of Matisse; moved closer to symbolic abstract ideas in the late 1940s
1948 Aufenthalt in/Spent time in Paris
Arbeitet im Atelier von/Worked in the studio of André Lhote & Fernand Léger
1949 Erste Einzelausstellung/First one-man show: Galleri Samlaren, Stockholm
Ab/from 1949 Nonfigurative Malerei; nimmt künstlerische Konventionen der Op Art vorweg, um sich ab 1951 einem Kompositions-System zuzuwenden, das er später als »offene Form« bezeichnet: Gliederung der Fläche durch spitzwinklig verlaufende Linien und Dreiecke ohne Begrenzung des Bildrandes/Non-figurative painting; anticipates artistic conventions of Op Art, turning from 1951 on towards a composition system that he would later term »open form«: division of the space by triangles and lines intersecting at acute angles without limiting edge of picture
1950 Begegnung mit/Made acquaintance of Auguste Herbin in Paris
Erstmals Teilnahme am/First participation in »Salon des Réalités Nouvelles«
Anfang der 50-er Jahre Experimente mit kinetischer Kunst/Experiments in kinetic art at beginning of 1950s
1952 Mitbegründer und bis 1959 Mitglied der Pariser Gruppe/Co-founder, and until 1959 member, of the Paris-based group »Espace«
1954 Erste plastische Arbeiten; erste Einzelausstellung in der/First sculpted works; first one-man show at the Galerie Denise René, Paris
Ab/from 1958 Intensive Beschäftigung mit der Bildhauerei/Intensive concern with sculpture
1963 Vertritt Schweden auf der/Represented Sweden at the 7. Biennale, São Paulo
1967 Teilnahme an der Ausstellung/Participated in the exhibition »Vom Konstruktivismus zur Kinetik«, Galerie Denise René/Hans Mayer, Krefeld
1978 »Manifest der offenen Form«/»Manifesto of open form«
1981 Gestorben in/Died in Stockholm

Bibl.: *Olle Baertling. Gemälde und Skulpturen*, Ausst.Kat./exhib.cat., Galerie Karin Fesel, Wiesbaden 1978.
Olle Baertling. Das bildhauerische Werk, Ausst.Kat./exhib.cat., Moderne Galerie, Bottrop 1983.
Teddy Brunius, *Baertling Mannen Verket*. Sveriges Allmän Konstförening 99, 1990.
Saur. Allgemeines Künstlerlexikon. Die Bildenden Künstler aller Zeiten und Völker, Hg./ed. Günter Meißner, Bd. 6, München/Leipzig 1992, S./p. 252.

Baljeu, Joost

1925 Geboren in/Born in Middelburg (Netherlands)
1942/43 Studium am Institut für Design, Amsterdam; danach verschiedene, zum Teil publizistische Tätigkeiten/Studied at the Design Institute, Amsterdam; trained as a drawing teacher, then various jobs, some in publishing
1950 Naturalistische Malerei/Naturalistic painting
1952-55 Abstrakte Arbeiten/Abstract works
1954/55 Erste Reliefs, es folgen *Synthetische Konstruktionen* aus Aluminium und Perspex, nach dem Vorbild von Mondrian dreidimensional umgesetzt/First reliefs, followed by *Synthetic constructions* in aluminium and Perspex, realised in three dimensions after example of Mondrian
Ab/from 1955 Beschäftigung mit Architektur/Concern with architecture
Ab/from 1957 Dozent an der Akademie der Bildenden Künste, Den Haag/Lecturer at the Academy of Fine Arts, The Hague
1958 Begründer und bis 1964 Herausgeber des internationalen Magazins für konstruktive Kunst *Structure*/Founder, and until 1964 editor, of international magazine for constructive art *Structure*
Ab/from 1963 Freistehende Konstruktionen, parallel dazu architektonische Experimente/Free-standing constructions, architectural experiments
1965 Lehrtätigkeit an der/Teaching assignment at the School voor Hoger Beroepsonderwijs, Rotterdam
1966 Gastdozent am/Guest lecturer at the College of Art and Design, Minnesota
1969 Einzelausstellung/One-man show: Stedelijk Museum, Amsterdam
Ab/from 1970 Zunehmende Anwendung der konstruktiven Formensprache in den 70-er Jahren auf Architektur und Stadtplanung; Entwicklung so genannter »Basiseinheiten« für Wohn- und Wochenendbaukomplexe/In the 1970s increasing application of constructivist formal language to architecture and town planning; development of »basis units« for residential and weekend complexes
1991 Gestorben in/Died in Amsterdam

Bibl.: *joost baljeu. space-time-constructions*, Amsterdam 1988.
Saur. Allgemeines Künstlerlexikon. Die Bildenden Künstler aller Zeiten und Völker, Hg./ed. Günter Meißner, Bd. 6, München/Leipzig 1992, S./p. 466.
Sigurd Rompza, »joost baljeu, leonardo mosso, klaus staudt. drei künstlerische konzepte – ein vergleich«, in: *Bulletin 4*, Galerie St. Johann, Saarbrücken 1993, S./pp. 7-12.

Bartels, Hermann

1928 Geboren in/Born in Riesenburg/Westpreußen (heute Polen/now Poland)
1948-52 Neben Buchhandelslehre künstlerische Ausbildung im Atelier Bernecker, Lüneburg, dann Autodidakt/In addition to book retailing apprenticeship, artistic training at Bernecker studio, Lüneburg, after that self-taught
1952-60 Lebt in/Lived in Frankfurt am Main
Kontakte zur Künstlergruppe/Contacts to artists' group »Quadriga«

1955-56 Weißgrundige Farbfleckenbilder/
Colour spot pictures on white background
1957 Aufenthalt in/Brief periods of residence in
Lausanne & Vevey
Erste Einzelausstellung in/First one-man exhi-
bition in Lausanne
1957-59 Informelle Bilder mit einer dominieren-
den Farbe/Pictures in the style of Art Informel,
with one dominant colour
1958 Kontakte zu Arnulf Rainer und zur
Künstlergruppe »Zero«/Contact to Arnulf
Rainer and the »Zero« artists' group
Mitarbeit an *Zero Vol.1*, der ersten Katalogzeit-
schrift der Gruppierung/Worked on *Zero Vol.1*,
the group's first catalogue magazine
1959-63 Monochrome Spachtelbilder/
Monochrome palette-knife pictures
1960 Niederlassung in/Settled in Düsseldorf
1963-65 Gespachtelte Farbfelder- und Farb-
streifen-Bilder/Colour blocks and stripes
applied with palette knife
1965/66 Streifen *Überspannungen*/Stripes
Überspannungen (overstrainings)
Ab/from 1967 Parallele Relief-Montagen/
Parallel relief montages
Ab/from 1974 Winklige Objekt-Montagen/
Angular object montages
Ab/from 1977 Freiwinklige *Combines* in kon-
kaven und konvexen Formen/Free angled
Combines in concave and convex forms
1979 Teilnahme an der Ausstellung/Partici-
pated in the exhibition »Zero«, Kunsthaus
Zürich
1987 So genannte *Complexe*, Montagen,
die aus freiwinkligen Teilen mit Zwischen-
leisten bestehen/So called *Complexe*, mon-
tages comprising free angled parts with divid-
ing strips
1989 Gestorben in/Died in Düsseldorf

Bibl.: *Hermann Bartels. Werkübersicht von
1960-1980*, Ausst.Kat./exhib.cat., Galerie
Teufel, Köln 1982.
*Saur. Allgemeines Künstlerlexikon. Die Bilden-
den Künstler aller Zeiten und Völker*, Hg./ed.
Günter Meißner, Bd. 7, München/Leipzig 1993,
S./pp. 210f.
Hermann Bartels (1928-1989), Ausst.Kat./
exhib.cat., Galerie der Stadt Kornwestheim
1993.

Bartnig, Horst

1936 Geboren in/Born in Militsch/Schlesien
(heute Polen/now Poland)
1954-57 Studium/Studies: Fachschule für
Angewandte Kunst, Magdeburg
1957 Bühnenbildner/Set designer: Deutsches
Nationaltheater Weimar
1959 Umzug nach/Moved to Berlin
Theatermaler/Theatre painter: Deutsches
Theater Berlin
1960 Beginnt die Fotografie als Arbeitsmittel
einzusetzen/Began using photography as an
aid in his work
1964 Erste konstruktiv-konkrete Arbeiten/First
constructive-concrete works
1966 Erster Aufenthalt in Paris, dort Begegnung
mit moderner Kunst/First stay in Paris, encoun-
ter with modern art
1971 Begegnung mit/Made acquaintance of
Hermann Glöckner in Dresden
1972 Beginn des Interesses am Motiv des
»variablen Systems«/Initial interest in the motif
of the »variable system«
1976 Erste öffentliche Ausstellung/First public
exhibition: Galerie Arcade, Berlin
1979 Erste Computergrafiken/First computer
graphics
1984/85 Erste grafische *Unterbrechungen*
mit Hilfe des Computers/First graphic *Unter-
brechungen* (interruptions) using computer
1987 Begegnung mit/Made acquaintance of
Max Bill & Richard Paul Lohse
Erstes *Unterbrechungs*-Gemälde/First *Unter-
brechung* painting
1989 Paris-Aufenthalt/Brief period of residence
in Paris
Atelierbesuch bei der Computerkünstlerin/
Visited studio of computer artist Vera Molnar
1993 Will Grohmann-Preis/Prize, Akademie der
Künste, Berlin
1996 Künstlerbuch »60«

Lebt und arbeitet in/Lives and works in Berlin

Bibl.: *Saur. Allgemeines Künstlerlexikon. Die
Bildenden Künstler aller Zeiten und Völker*,
Hg./ed. Günter Meißner, Bd. 7, München/
Leipzig 1993, S./p. 252.
horst bartnig. Unterbrechungen, Richard W.
Gassen (Hg./ed.), Ausst.Kat./exhib.cat.,
Wilhelm-Hack-Museum, Ludwigshafen am Rhein
1996.

horst bartnig 1968-1998, Ausst.Kat./exhib.-
cat., Quadrat Bottrop. Josef Albers Museum,
Galerie für zeitgenössische Kunst Leipzig,
Neues Museum. Staatliches Museum für Kunst
und Design Nürnberg, Leipzig 1999.

Bézie, Charles

1934 Geboren in/Born in Varades, Loire-
Atlantique (France)
Mitglied der Künstlervereinigung/Member of
the artists' association »Repères«
1953-56 Studium/Studies: Ecole de peinture,
Saint-Nazaire
1957/58 Studium/Studies: Académie Julian,
Paris
1958/59 Besuch der/Attended the Ecole régio-
nale des Beaux-Arts, Reims
1960 Übersiedlung nach/Moved to Paris
1974 Beginn der Malerei; bis 1980 entwirft er
feine, flächendeckende All-over-Strukturen aus
sich überlagernden Linienrastern/Began paint-
ing; until 1980 produced fine, all-over struc-
tures made up of superimposed line grids
ca. 1982 Konzentration des Bildaufbaus auf
beschränkte Formentypologie; erzielt durch
systematische Überlagerung von breiten Farb-
bändern vor hellem Grund unzählige Variationen
eines vereinheitlichten, auf den rechten Winkel
aufbauenden Konstruktionsprinzips/
Concentration of pictorial structure on limited
formal typology; by means of systematic super-
imposition of broad bands of colour against a
light ground achieved innumerable variations of
a uniform construction principle based on the
right angle
Ab/from 1989 Freischaffender Künstler/
Freelance artist

Lebt und arbeitet in/Lives and works in Paris

Bibl.: *Saur. Allgemeines Künstlerlexikon. Die
Bildenden Künstler aller Zeiten und Völker*,
Hg./ed. Günter Meißner, Bd. 10, München/
Leipzig 1995, S./p. 361.
Charles Bézie. Peintures 1980-2000, Ausst.-
Kat./exhib.cat., Galerie Lahumière, Paris 2000.

Bill, Max

1908 Geboren in/Born in Winterthur
(Switzerland)

1924-27 Silberschmiedlehre/Apprenticeship as a silversmith: Kunstgewerbeschule Zürich
1927 Architekturstudium am/Studied architecture at Bauhaus Dessau, Schüler u.a. von/Pupil of Albers, Kandinsky, Klee, Schlemmer and others
1929 Lässt sich in Zürich nieder, wo er als Architekt, Maler, Grafiker, seit 1931 als Plastiker und seit 1936 als Publizist tätig ist/Settled in Zürich where he worked as an architect, painter, graphic designer, from 1931 as a sculptor and from 1936 as a publicist
1932-36 Mitglied der Gruppe/Member of the group »Abstraction-Création«, Paris
1933 Erste konstruktive Raumplastiken/First constructivist spatial sculptures
1935-38 Grafische Reihe/Graphic series *Fünfzehn Variationen über ein Thema* – ein erster Versuch serieller und systematischer Denkweise in der Malerei/first attempt at serial and systematic thought in painting
Seit Anfang der 40-er Jahre Malerei als Erzeugung und Steuerung von Farbenergie in der Fläche mittels geometrischer Strukturen/Beginning in the 1940s painting as generation and control of colour energy on the surface using geometric structures
1936 Erste Fassung des Textes/First version of text *Konkrete Gestaltung*
1937 Mitglied der »Allianz«, Vereinigung moderner Schweizer Künstler/Member of »Allianz«, association of modern Swiss artists
1944 Produktgestalter und Serienmöbel-Designer/Product and serial furniture designer
Herausgeber der Zeitschrift/Editor of the magazine *abstrakt/konkret*
Organisator der Ausstellung/Organiser of exhibition »Konkrete Kunst«, Kunsthalle Basel
1944/45 Lehrauftrag für Formenlehre an der/Contract to teach form theory at the Kunstgewerbeschule Zürich
1951-56 Mitbegründer der/Co-founder of the Hochschule für Gestaltung in Ulm
Erster Rektor und seit 1952 Leiter der Abteilungen Architektur und Produktform/First director and, beginning in 1952, head of the architecture and product design departments
1955 Teilnahme an der/Participated in »documenta 1« in Kassel, auch/also 1959, 1964
1960 Organisator der Ausstellung/Organiser of exhibition »Konkrete Kunst«, Helmhaus Zürich
1967-74 Professor an der/Professorship at

Hochschule für Bildende Künste, Hamburg Lehrstuhl für Umweltgestaltung/Department of environmental design
1968-93 Zahlreiche Preise und Auszeichnungen, u.a. 1968 Kunstpreis der Stadt Zürich, 1979 Kulturpreis der Stadt Winterthur/Numerous prizes and awards, including 1968 art prize of the City of Zürich, 1979 culture prize of the City of Winterthur
1987 Retrospektive/Retrospective: Schirn Kunsthalle, Frankfurt am Main, die er selbst einrichtet/which he installed himself
1994 Gestorben in/Died in Berlin

Bibl.: *Max Bill*, Ausst.Kat./exhib.cat., Wilhelm-Hack-Museum, Ludwigshafen am Rhein 1990.
Angela Thomas, *max bill*, Ausst.Kat./exhib.cat., Fondation Saner Studen, Studen 1993.
Saur. Allgemeines Künstlerlexikon. Die Bildenden Künstler aller Zeiten und Völker, Hg./ed. Günter Meißner, Bd. 11, München/Leipzig 1995, S./pp. 30ff.
max bill. die grafischen reihen, Ausst.Kat./exhib.cat., Landratsamt Esslingen, Stuttgart 1995.
Max Bill, Ausst.Kat./exhib.cat., Galerie Beyeler Basel, 1996.

Böhm, Hartmut

1938 Geboren in/Born in Kassel (Germany)
1958-62 Studium bei Arnold Bode an der/Studied under Arnold Bode at the Hochschule für Bildende Künste, Kassel
1959 Erstes systematisches, weißes Relief/First systematic white relief
Ab/from 1961 Weiterentwicklung der konstruktiv-seriellen Strukturuntersuchungen einfacher geometrischer Bildelemente/Further development of constructivist/serial structure investigations of simple geometric pictorial elements
1964 Erste Einzelausstellung/First one-man show: Kunstkabinett, Emden
Erste kinetische Magnetobjekte/First kinetic magnet objects
Ab/from 1964 Teilnahme an den Ausstellungen der Künstlervereinigung/Participated in the exhibitions of the artistic association »Nouvelle Tendance«
1966 Erstes/First *Quadratrelief*
1967 Beteiligung an der Ausstellung/Participated in the exhibition »Vom Konstruk-

tivismus zur Kinetik«, Galerie Denise René/Hans Mayer, Krefeld
1969/70 Gastdozent an der/Guest lecturer at the Hochschule für Bildende Künste, Kassel
1972 *Streifenreliefs*, die das skulpturale Werk bis zum Ende der 70-er Jahre bestimmen; bis 1977 entstehen *Bleistiftlinien-Programme/Streifenreliefs* (stripe reliefs) which dominated his sculptural work until the end of the 1970s; *Bleistiftlinien-Programme* (pencil line programmes) developed by 1977
1973 Professur an der/Professorship at Fachhochschule Dortmund
1974 Erste *Progression gegen Unendlich*, kleine Werkgruppe konkreter Wand- und Bodenarbeiten/First *Progression gegen Unendlich* (progression towards infinity), small work group of concrete wall and floor works
1990 Preis/Prize Camille Graeser-Stiftung, Zürich
Erste *Gegenüberstellungen*, lapidare Anordnungen im Raum/First *Gegenüberstellungen* (juxtapositions), casual arrangements in space
1992 Beginn der/Began *Farbstiftlinien-Programme* (coloured pencil line programmes)
1994 *Re-Konstruktion*, Untersuchung der gleichen Arbeiten unter verschiedenen räumlichen Bedingungen/Investigation of the same works under varying spatial conditions
1995 Werkgruppe/Work group *Materiallogik und Raumverdichtung* (material logic and spatial condensation)
1998 Wandarbeiten und Zeichnungen/Wall works and drawings *figura*

Lebt und arbeitet in/Lives and works in Lünen/Westfalen & Berlin

Bibl.: *Saur. Allgemeines Künstlerlexikon. Die Bildenden Künstler aller Zeiten und Völker*, Hg./ed. Günter Meißner, Bd. 12, München/Leipzig 1996, S./pp. 139f.
Hartmut Böhm, Ausst.Kat./exhib.cat., Museum am Ostwall, Dortmund, Haus für konstruktive und konkrete Kunst, Zürich, Dortmund 1996.
Stephan Maier, »Profile der Progression«, in: *Künstler. Kritisches Lexikon der Gegenwartskunst*, Edition 45, Nr. 2, München 1999.
Hartmut Böhm. Ausdehnung und Begrenzung. Das extreme Eine und das extreme Andere, Ausst.Kat./exhib.cat., Stiftung für konkrete Kunst, Reutlingen 1999/2000.

Hartmut Böhm. Zeichnungen, Ausst.Kat./ exhib.cat., Saarland Museum, Saarbrücken 1999/2000.

Bonies, Bob

1937 Geboren in Den Haag/Born in The Hague
1956-60 Studium/Studies: Vrije Academie & Koninklijke Academie in Den Haag und/and: Högre Konstindustriëlla Skolan in Stockholm
1959 Erste Einzelausstellung/First one-man show: Haags Gemeentemuseum, Den Haag
1962/63 Tätig in/Worked in Washington & Montreal
1965 Erweitert die Formensprache – nach konstruktivistischen Anfängen in Nachfolge von De Stijl – um geometrische Grundelemente in reinen Grundfarben; nach dem Baukastenprinzip variiert er gleichbleibende Formen, die Bewegung vermitteln/Expanded formal language – after constructivist beginnings in adherence to De Stijl – to include basic geometric elements in pure primary colours; according to the »building-block« principle he varies shapes which remain the same and convey the impression of movement
1988-92 Dozent an der/Lecturer at the Vrije Academie Psychopolis
Mitglied und ab 1987 Vorsitzender des/ Member, and from 1987 chairman, of the Bond van Beeldende Kunstarbeiders, Utrecht

Lebt und arbeitet in/Lives and works in Den Haag/The Hague

Bibl.: *Bob Bonies. Werke 1965-1986*, Ausst.-Kat./exhib.cat., Wilhelm-Hack-Museum, Ludwigshafen am Rhein 1986.
Zwei Künstler aus zwei Ländern. Nelly Rudin. Uitikon, Schweiz. Bob Bonies. Den Haag, Holland, Ausst.Kat./exhib.cat., Kunsthaus Zug 1989.
Saur. Allgemeines Künstlerlexikon. Die Bildenden Künstler aller Zeiten und Völker, Hg./ed. Günter Meißner, Bd. 12, München/Leipzig 1996, S./p. 18.

Brandt, Andreas

1935 Geboren in/Born in Halle an der Saale (Germany)

1954/55 Studium der Biologie/Studied biology: Universität Halle
1955 Übersiedlung nach/Moved to West-Berlin
1955-61 Studium der Malerei/Studied painting: Hochschule für Bildende Künste, Berlin
1959 Beginn der geometrischen Abstraktion/ Began geometric abstraction
1962 Emil Nolde Stipendium/Scholarship
1968/69 Arbeiten mit Farbbalken und Farbstreifen auf weißem Grund, die sein ganzes Œuvre prägen/Works with colour beams or colour stripes on a white ground: elements that determine his entire oeuvre
1970 Gastdozent an der/Guest lecturer at the Hochschule für Bildende Künste, Berlin
Erste Einzelausstellung/First one-man show: Galerie Peuckert, Köln
Ab/from 1970 Beschränkung auf eine Farbe im Kontrast von Weiß, Schwarz und Grau/ Limitation to one colour in the context of white, black and grey
1977-80 Berliner Kunstpreis, Stipendium; ab 1980 Ausbildung einer asymmetrischen »dialogischen Bildform«/Berlin art prize, scholarship; beginning in 1980 development of asymmetrical »dialogical picture form«
Ab/from 1982 Professur für Textildesign/ Professorship in textile design: Hochschule für Bildende Künste, Hamburg
1987 Teilnahme an der Ausstellung/Participated in the exhibition »Mathematik in der Kunst der letzten 30 Jahre«, Wilhelm-Hack-Museum, Ludwigshafen am Rhein
1989 Bildfolge, in der horizontale Bahnen im Dialog mit der weißen Bildfläche erscheinen/ Picture series in which horizontal bands appear in dialogue with the white surface of the picture
1990 Preis/Prize Camille Graeser-Stiftung, Zürich
1995 Fred-Thieler-Preis für Malerei/Prize for painting, Berlin

Lebt und arbeitet in/Lives and works in Niebüll & Hamburg

Bibl.: *Andreas Brandt. Bilder und Graphik 1972-1988*, Ausst.Kat./exhib.cat., Kunsthalle zu Kiel, Wilhelm-Hack-Museum, Ludwigshafen am Rhein, Quadrat Bottrop, Josef Albers Museum, Hamburg 1989.
Eugen Gomringer et al., *Andreas Brandt*, Hg./ed. Viviane Ehrli, Ostfildern-Ruit 1995.

Andreas Brandt. Fred Thieler Preis für Malerei 1995, Berlin 1995.
Saur. Allgemeines Künstlerlexikon. Die Bildenden Künstler aller Zeiten und Völker, Hg./ed. Günter Meißner, Bd. 13, München/Leipzig 1996, S./p. 633.

Breier, Kilian

1931 Geboren in/Born in Saarbrücken-Ensheim (Germany)
1948-52 Studium der Malerei und Grafik/ Studied painting and graphics: Staatliche Schule für Kunst und Handwerk, Saarbrücken
1953-55 Studium der Fotografik/Studied photography: Staatliche Schule für Kunst und Handwerk, Saarbrücken
1955-58 Assistent Fotografik bei/Photographic assistant to Otto Steinert
1961-66 Dozent an der/Lecturer at the Werkkunstschule Darmstadt. – Aufbau der Fotoklasse und Trickfilmwerkstatt/Established photography course and cartoon studio
1966 Professur für Fotografie/Professorship in photography: Hochschule für Bildende Künste, Hamburg

Lebt und arbeitet in/Lives and works in Hamburg

Bibl.: *Saur. Allgemeines Künstlerlexikon. Die Bildenden Künstler aller Zeiten und Völker*, Hg./ed. Günter Meißner, Bd. 14, München/ Leipzig 1996, S./p. 82.

Breuer, Leo

1893 Geboren in/Born in Bonn (Germany)
1912-15 Besuch der/Attended Kunstgewerbeschule Köln; Fortsetzung nach dem Krieg/ continued after the war
1920/21 Studium/Studies: Akademie der Künste, Kassel
1921-28 Wechselnde Ateliers, zuerst in Bonn, ab 1927 in Düsseldorf/Different studios; first in Bonn, from 1927 in Düsseldorf
Bühnenbildner/Set designer: Rheinisches Städtebund Theater, Neuss
1928 Mitglied der/Member of Rheinische Sezession
1933 Erste Einzelausstellung/First one-man show: Galerie Fritz Gurlitt, Berlin

1934 Emigration nach Den Haag/Emigrated to The Hague

1936-40 Atelier in Brüssel, Tätigkeit als Restaurator im/Studio in Brussels; worked as restorer at Institut Roeder

1939 Erstes abstraktes Gemälde/First abstract painting

1940-45 Internierung in Südfrankreich/Interned in South of France

1945-52 Freischaffender Künstler in Paris, wo er Auguste Herbin kennenlernt/Freelance artist in Paris where he made acquaintance of Auguste Herbin

Ab/from 1946 Regelmäßige Teilnahme am/Regular participation in the »Salon des Réalités Nouvelles«

1955 Erste Experimente mit rhythmischen Studien, Ende der 50-er Jahre Beschäftigung mit dem Thema der Vibration/First experiments with rhythmic studies, end of 1950s concern with topic of vibration

Ab/from 1965 *Konstruktive Rasterbilder* (constructive grid pictures)

1966/67 Erste farbige Reliefs mit virtueller Kinetik/First colour reliefs with virtual kinetics

1967 Gründungsmitglied der Künstlergruppe/Founding member of the artists' group »Construction et Mouvement«

Ab/from 1971 *Streifenreliefs/Stripe reliefs*

1973 Retrospektive/Retrospective: Rheinisches Landesmuseum Bonn

1975 Gestorben in/Died in Bonn

Bibl.: *Leo Breuer 1893-1975. Retrospektive*, Hg./eds. Richard W. Gassen/Bernhard Holeczek, Werkkatalog von/Catalogue of works by Andreas Pohlmann, Ausst.Kat./exhib.cat., Wilhelm-Hack-Museum, Ludwigshafen am Rhein, Bonner Kunstverein, Heidelberg 1992.
Andreas Pohlmann/Jacques Breuer (Hg./eds.), *Begegnungen mit Leo Breuer. Hommage zum 100. Geburtstag 1993*, Bonn 1993.
Andreas Pohlmann, *Leo Breuer (1893-1975). Ein Konstruktivist im künstlerischen Aufbruch nach dem Zweiten Weltkrieg*. Hg./ed. Bonner Kunstverein, Bonn 1994.
Saur. Allgemeines Künstlerlexikon. Die Bildenden Künstler aller Zeiten und Völker, Hg./ed. Günter Meißner, Bd. 14, München/Leipzig 1996, S./pp. 170f.

Bury, Pol

1922 Geboren in/Born in Haine-Sainte-Pierre (Belgium)

1938 Einjähriges Studium/One year of studies: Ecole des Beaux-Arts, Mons

1946 Erste Einzelausstellung/First one-man show: Galerie Lou Cosyn, Bruxelles

1949-51 Zusammenarbeit mit der Gruppe/Collaboration with the group »COBRA«

1952 Mitbegründer der Gruppe/Co-founder of the group »Art Abstrait«

1953 Aufgabe der Malerei; Arbeit an den Reliefs *Plans mobiles*, vom Betrachter zu bewegende Formen/Gave up painting; worked on *Plans mobiles* reliefs, geometric shapes to be moved by the viewer

1955 Teilnahme an der Ausstellung/Participated in the exhibition »Le Mouvement«, Galerie Denise René, Paris

1959 Mitorganisator der Ausstellung/Co-organiser of exhibition »Vision in Motion – Motion in Vision«. Hessenhuis, Antwerpen

Ab/from 1959 Teilnahme an zahlreichen Ausstellungen der Gruppe/Participated in numerous exhibitions of the group »Zero«

1962 Erste Holzskulpturen/First wood sculptures

1964 Erste Anwendung der/First application of *Cinétisation*
Beteiligung an der/Participated in Biennale, Venezia, & »documenta 3«, Kassel

1967 Erste Metallskulpturen/First metal sculptures

1971-73 Verschiedene Filmprojekte, Lehrauftrag am/Various film projects, contract to teach at the Minneapolis College of Art and Design

1976 Erster hydraulischer Brunnen/First hydraulic fountain

Ab/from 1978 Zahlreiche Großplastiken und Brunnen für private und öffentliche Einrichtungen, u.a. 1988 Brunnen für die Olympiade in Seoul/Numerous large sculptures and fountains for private and public institutions, including fountain for 1988 Seoul Olympic Games

1983-87 Professor für Monumentalplastik an der/Professor of monumental sculpture at the Ecole Nationale Supérieure des Beaux-Arts, Paris

1985 Grand Prix National für Skulptur/for sculpture

Lebt und arbeitet in/Lives and works in Paris

Bibl.: Rosemarie E. Pahlke, *Pol Bury*, Dissertation, Universität Hamburg 1988.
Pol Bury, Ausst.Kat./exhib.cat., Quadrat Bottrop, Josef Albers Museum, Bottrop 1990.
Le monochrome bariolé. Pol Bury, Caen 1991.
»Pol Bury. La gravité des images«, in: *L'Art en écrit*, No. 26, Paris 1996.
Saur. Allgemeines Künstlerlexikon. Die Bildenden Künstler aller Zeiten und Völker, Hg./ed. Günter Meißner, Bd. 15, München/Leipzig 1997, S./p. 293.

Cahn, Marcelle

1895 Geboren in/Born in Strasbourg (France)

1915 Übersiedlung nach/Moved to Berlin Schülerin von/Studied under Lovis Corinth

1922 Umzug nach/Moved to Paris Geometrische Formen als Grundelemente der noch figurativen Malerei; bis etwa 1945 gegenständliche und konkrete Malerei im Wechsel/Geometric shapes as basic elements of figurative painting; until ca. 1945 alternated between representational and concrete painting

1928 Mitglied der Künstlergruppe/Member of artists' group »Cercle et Carré«

Ab/from 1946 Dominanz von Rhythmus und Farbe/Dominance of rhythm and colour

1964-76 Ausstellungen bei der/Exhibitions at the Galerie Denise René, Paris

1981 Gestorben in/Died in Neuilly-sur-Seine

Bibl.: *Karo Dame. Konstruktive, konkrete und radikale Kunst von Frauen von 1914 bis heute*, Ausst.Kat./exhib.cat., Aargauer Kunsthaus, Aarau, Baden 1995, S./pp. 190-195.
M. Cordonnier, *Marcelle Cahn. Sa vie – son œuvre*, Vol. I & II, Dissertation, Strasbourg 1995.
Saur. Allgemeines Künstlerlexikon. Die Bildenden Künstler aller Zeiten und Völker, Hg./ed. Günter Meißner, Bd. 15, München/Leipzig, 1997, S./pp. 512f.

Calderara, Antonio

1903 Geboren in/Born in Abbiategrasso/Lombardia (Italy)

1923 Beginn des Studiums der Ingenieurwissenschaften am Polytechnikum in/Began studying engineering at the polytechnic in Milano

Erste Einzelausstellung/First one-man show: Albergo Maulini, Vacciago

1925 Abbruch des Studiums, autodidaktische Beschäftigung mit der Malerei/Discontinued studies; auto-didactic painting activity

Ab/from 1942 Beschränkung auf kleine Formate; in den 40-er Jahren entstehen Porträts, Landschaften und Stillleben/Limitation to small formats; produced portraits, landscapes and still-life pieces in the 1940s

1954 Beeindruckt von den konstruktivistischen Werken Piet Mondrians, beginnt er mit ersten Versuchen einer abstrahierenden Ausdrucksweise/Impressed by the constructivist works of Piet Mondrian, began initial attempts at abstract mode of expression

1957/58 Forschendes Interesse am Thema Licht/Research interest in the topic of light

1959 Übergang zur geometrischen, nichtfigurativen Darstellungsform/Transition to geometric, non-figurative form of depiction

1960 Begegnung mit/Made acquaintance of Almir Mavignier
Teilnahme an der Ausstellung/Participated in the exhibition »Konkrete Kunst«, Helmhaus Zürich

1968 Teilnahme an der/Participated in »documenta 4« in Kassel

1969 Einzelausstellung/One-man show: Kunsthalle Bern

1970 *Autobiographische Notizen* (autobiographical notes)

1977 Stiftung des Museums/Founded the museum »Fondazione Antonio Calderara« in Vacciago – mit eigenen Werken und Arbeiten von befreundeten Künstlern/with his own works and those of artist friends

1978 Gestorben in/Died in Vacciago

Bibl.: *Saur. Allgemeines Künstlerlexikon. Die Bildenden Künstler aller Zeiten und Völker*, Hg./ed. Günter Meißner, Bd. 15, München/Leipzig 1997, S./pp. 564f.
Peter Wiench, »Poesie der stillen Lichträume«, in: *Künstler. Kritisches Lexikon der Gegenwartskunst*, Edition 38, Nr. 10, München 1997.
Annette Wittboldt, »Figuration – Abstraktion – Konstruktion. Das Werk Antonio Calderaras«, in: *Studien zur Kunstgeschichte*, Bd. 118, Dissertation, Universität Kiel 1994, Hildesheim 1998.

Carter, John

1942 Geboren in/Born in Middlesex (Great Britain)

1958/59 Besuch der/Attended Twickenham School of Art

1959-63 Studium an der/Studied at Kingston School of Art, Kingston-upon-Thames; u.a. 1962 experimentelle Malerei bei Harry Thubron und Terry Frost/including experimental painting under Harry Thubron and Terry Frost in 1962

1963/64 Aufenthalt in Frankreich und Italien/Temporary residence in France and Italy
Nach realistischen Anfängen entstehen in Rom 1964 erste abstrakte geometrische Bilder und Konstruktionen/After realistic beginnings, produced first abstract pictures and constructions in Rome in 1964

1968 Erste Einzelausstellung/First one-man show: Redfern Gallery, London

1977, 1979 Arts Council Awards

Ab/from 1980 Wandobjekte, die ab 1985 mit Marmorpuder und Pigmenten beschichtet sind/Wall objects that, from 1985, are provided with a layer of marble powder and pigments

1993 Architektonische Skulptur für die/Architectural sculpture for the Technische Universität Darmstadt

1996 Lehrtätigkeit an der/Teaching assignment at Chelsea School of Art and Design, London

Lebt und arbeitet in/Lives and works in London

Bibl.: Britta Buhlmann, *Blick über den Ärmelkanal*, Ausst.Kat./exhib.cat., Pfalzgalerie Kaiserslautern 1994.
Saur. Allgemeines Künstlerlexikon. Die Bildenden Künstler aller Zeiten und Völker, Hg./ed. Günter Meißner, Bd. 17, München/Leipzig 1997, S./p. 7.

Christen, Andreas

1936 Geboren in/Born in Bubendorf bei/near Basel

1956-59 Ausbildung zum Produktgestalter an der/Trained as a product designer at the Kunstgewerbeschule Zürich

1956 Erste konstruktivistische Bilder mit Elementarfarben auf der Grundlage von Rechtecksystemen/First constructivist pictures with elementary colours on the basis of rectangular systems

1959 Beginn der selbstständigen Tätigkeit als Maler und Designer/Began work as freelance painter and designer

1960 Erste *Monoforms*, in Polyester gegossene monochrom weiße Flachreliefs/First *Monoforms*, white monochrome bas-reliefs cast in polyester. – Teilnahme an der Ausstellung/Participated in the exhibition »Konkrete Kunst«, Helmhaus Zürich

Ab/from 1961 Beteiligung an den Ausstellungen der Künstlergruppe/Participated in the exhibitions of the artists' association »Nouvelle Tendance«

1965 Erste *Polyester*, freistehende farbige Reliefplatten aus Kunststoffelementen/First *Polyesters*, freestanding colour relief plates made of sculpted elements

1968 Wandreliefs mit zum Teil farbigen Elementen/Wall reliefs with some colour elements

1968-73 Unterbrechung der künstlerischen Arbeit/Interruption of artistic work

1971/72 Dozent/Lecturer: Staatliche Hochschule für Bildende Künste, Hamburg

1973 Erste *Komplementär-Strukturen* aus weiß gespritzten Positiv-Negativ-Formen/First *Komplementär-Strukturen* made of white sprayed positive-negative forms

Ab/from 1980 Wandarbeiten und raumbildende Reliefs aus montierten Winkeln, Stäben oder schrägstehenden Platten/Wall work and space-forming reliefs made of mounted angles, rods or inclined plates

1986 Teilnahme an der/Participated in 42. Biennale, Venezia

1986-89 Teilnahme an der Ausstellungsreihe/Participated in the exhibition series »konkret schweiz heute«

1987 Beteiligung an der Ausstellung/Participated in the exhibition »Mathematik in der Kunst der letzten 30 Jahre«, Wilhelm-Hack-Museum, Ludwigshafen am Rhein

1992 Preis/Prize Camille Graeser-Stiftung, Zürich

Lebt und arbeitet in/Lives and works in Zürich

Bibl.: *Andreas Christen. Werke Œuvres 1958-1993*, Ausst.Kat./exhib.cat., Kunstmuseum Winterthur, Fonds Régional d'Art Contemporain de Bourgogne, Dijon, Musée des Beaux-Arts, La Chaux-de-Fonds, Quadrat Bottrop, Josef Albers Museum, Winterthur 1994.

Saur. *Allgemeines Künstlerlexikon. Die Bildenden Künstler aller Zeiten und Völker*, Hg./ed. Günter Meißner, Bd. 19, München/Leipzig 1998, S./p. 18.

Colombo, Gianni

1937 Geboren in/Born in Milano
1956-59 Studium/Studies: Accademia di Belle Arti di Brera
1958/59 Erste einfarbige Reliefs aus Watte; erste durch den Betrachter veränderbare Reliefs; erste elektrisch bewegte Objekte/ First monochrome reliefs using cotton wool; first reliefs to be modified by the viewer; first electrically driven objects
1959/60 Gründung der/Founded the »Gruppo T« mit/with Anceschi, Boriani & De Vecchi, Milano
1960 Erste Einzelausstellung/First one-man show: Galleria Pater, Milano
1961 Teilnahme an der Ausstellung/Participated in the exhibition »Bewogen-Beweging«, Stedelijk Museum, Amsterdam
1961-64 Arbeiten mit künstlichem Licht: Lichtprojektionen auf vibrierende Spiegel, Lichteffekte auf Plexiglas, rasch bewegte Strukturen/ Work with artificial light: light projections on vibrating mirrors, light effects on Plexiglas, fast-moving structures
Ab/from 1963 Beteiligung an der Ausstellungsreihe/Participated in exhibition series »Nove Tendencije«, Zagreb
1964 Erstes begehbares Ambiente unter Verwendung von künstlichem Licht im/First walk-in environment using artificial light at Palais du Louvre, Paris
Ab/from 1964 Als Industriedesigner tätig/ Worked as industrial designer
1964-67 Realisierung von Räumen mit künstlichem Licht unter aktiver Beteiligung des Betrachters/Created spaces with artificial light involving viewers' active participation
1965 Kontakte zur Künstlergruppe/Contact to artists' group »Zero«
Beteiligung an der Wanderausstellung/ Participated in touring exhibition »The Responsive Eye«, The Museum of Modern Art, New York
1967-70 Erste Realisierung des Ambientes/ First realisation of environment *Spazio elastico* (elastischer Raum/elastic space), »Trigon 67«, Graz

1968 Erster Preis der/First prize in the Biennale, Venezia. – Teilnahme an der/Participated in »documenta 4« in Kassel
1980 Dozent für/Lecturer of »Strutturazione dello spazio«, Nuova Accademia di Belle Arti, Milano
1982 Lehrauftrag an der Fakultät für Architektur/Teaching assignment at the Architecture Faculty, Universität Berlin
Ab/from 1985 Leitung der/Head of the Nuova Accademia di Belle Arti di Milano
1988 Erste Realisation des Ambientes/ First realisation of environment *Spazio curvo*
1993 Gestorben in/Died in Melzo (Milano)

Bibl.: *Gianni Colombo. Silvio Wolf*, Ausst.Kat./ exhib.cat., Staatliche Kunsthalle Baden-Baden, Ostfildern-Ruit 1992.
I Colombo. Joe Colombo 1930-1971. Gianni Colombo 1937-1993, Ausst.Kat./exhib.cat., Galleria d'Arte Moderna e Contemporanea, Bergamo, Milano 1995.
Saur. *Allgemeines Künstlerlexikon. Die Bildenden Künstler aller Zeiten und Völker*, Hg./ed. Günter Meißner, Bd. 20, München/Leipzig 1998, S./p. 370.

Cordier, Pierre

1933 Geboren in/Born in Bruxelles
1956 Entwicklung der ersten so genannten *Chemigramme*, Erzeugung von Bildern unter Einwirkung von Chemikalien auf lichtempfindliche Oberflächen der verschiedenen Stofflichkeiten/Developed first *Chemigrammes*, generation of images under the influence of chemicals on the light-sensitive surfaces of a wide range of materials
1957 Fotoreportagen u.a. in der Türkei, Syrien und dem Irak/Photojournalistic reports from Turkey, Syria, Iraq and elsewhere
1957-67 Freiberuflicher Fotograf in/Freelance photographer in Bruxelles
1958 Viermonatiges Studium der Fotografie bei/ Studied photography for four months under Otto Steinert in Saarbrücken
1960 Teilnahme an der Ausstellung/Participated in the exhibition »Ungegenständliche Photographie«, Gewerbemuseum Basel
1963 Entwicklung des *Photo-Chemigramms*, bei dem ein fotografisches Bildmotiv in die Komposition mit einbezogen ist/Developed *Photo-*

chemigrammes, in which a photographic image is incorporated into the composition
1965-98 Dozent an der/Lecturer at the Ecole Nationale Supérieure des Arts visuels de la Cambre, Bruxelles
1968 Mitbegründer der »Generativen Fotografie«/Co-founder of »generative photography«
ca. 1972 Thematisiert auch geometrische Motive, u.a. Computergrafiken von Manfred Mohr, deren exakte Strukturen durch die chemigrafische Technik umspielt und »gestört« werden/Concern with the theme of geometric motifs, e.g. in the computer graphics by Manfred Mohr, whose exact structures he played with and »disrupted« by means of the chemigraphic technique
1988 Retrospektive/Retrospective: Musée Royaux des Beaux-Arts de Belgique, Bruxelles

Lebt und arbeitet in/Lives and works in Saint-Saturnin-lès-Apt/Vaucluse (France)

Bibl.: *Pierre Cordier*, Ausst.Kat./exhib.cat., Musée Royaux des Beaux-Arts de Belgique, Art Moderne, Bruxelles 1988.
Das Foto als autonomes Bild. Experimentelle Gestaltung 1839-1989, Ausst.Kat./exhib.cat., Kunsthalle Bielefeld 1989.
Otto Steinert und Schüler. Fotografie und Ausbildung 1948 bis 1978. Ausst.Kat./exhib.cat., Museum Folkwang, Essen 1991.
Saur. *Allgemeines Künstlerlexikon. Die Bildenden Künstler aller Zeiten und Völker*, Hg./ed. Günter Meißner, Bd. 21, München/Leipzig 1999, S./pp. 184f.

Cruz-Diez, Carlos

1923 Geboren in/Born in Caracas
1940-45 Studium an der Akademie für Bildende Künste in/Studied at the Academy of Fine Arts in Caracas
1946-51 Künstlerischer Direktor der Werbeagentur McCann-Erickson/Artistic director of McCann-Erickson advertising agency
1947 Erste Einzelausstellung in/First one-man show in Caracas
1953-55 Professur für Geschichte des Kunsthandwerks an der Akademie für Bildende Künste in/Professorship in history of arts and crafts at the Academy of Fine Arts in Caracas
1958-60 Konrektor und Dozent für Malerei an

der Akademie für Bildende Künste in/Co-rector and lecturer of painting at the Academy of Fine Arts in Caracas

Ab/from 1959 Verschiedene Serien optisch bewegter sowie kinetischer Kunstwerke, die so genannten *Physiogromien/*Different series of optically moved and kinetic artworks referred to as *physichromia*

1959/60 Professur für Typografie und Design an der Universität von/Professorship in typography and design at the University of Caracas

1960 Niederlassung in/Settled in Paris

1962 Teilnahme an der/Participated in the Biennale, Venezia, auch/also 1970

1965 Teilnahme an der Wanderausstellung/Participated in the touring exhibition »The Responsive Eye«, The Museum of Modern Art, New York

1969 Erste Einzelausstellung/First one-man show: Galerie Denise René, Paris

1971 Nationalpreis für Bildende Kunst/National prize for fine arts, Venezuela

1972-73 Professur für kinetische Techniken/Professorship in kinetic techniques: Ecole Supérieure des Beaux-Arts, Paris

1986-93 Direktor der Abteilung für Bildende Kunst/Director of fine arts department: Instituto Internacional de Estudios Avanzados (IDEA), Caracas

1994 Retrospektive/Retrospective: Galerie Denise René, Paris

1997 Vorsitzender auf Lebenszeit und Stiftungsrat des/Chairman for life and member of board of trustees of the »Museo de la Estampa y del Diseño Carlos Cruz-Diez«

1998 Mitglied der Akademie der Wissenschaften in/Member of the Academy of Sciences in Mérida, Venezuela

Retrospektive/Retrospective: Museo de Arte Moderno Jesús Soto, Ciudad Bolívar, Venezuela

Lebt und arbeitet in/Lives and works in Paris & Caracas

Bibl.: *Carlos Cruz-Diez en la arquitectura*, Hg./ed. José Maria Salvador, Ausst.Kat./exhib.cat., Centro Cultural Consolidado, Caracas 1991. *Saur. Allgemeines Künstlerlexikon. Die Bildenden Künstler aller Zeiten und Völker*, Hg./ed. Günter Meißner, Bd. 22, München/Leipzig 1999, S./pp. 503f.

Damian, Horia

1922 Geboren in Bukarest/Born in Bucharest

1940 Kurzzeitiges Architekturstudium an der Hochschule Bukarest/Studied architecture briefly at the University of Bucharest

1942 Erste Einzelausstellung/First one-man show: Ateneul Român, Bukarest
Teilnahme an der/Participated in the Biennale, Venezia
In den 40-er Jahren entstehen Landschaften, Porträts und Stillleben/In the 1940s produced landscapes, portraits and still-life pieces

1946 Übersiedlung nach/Moved to Paris

1946/47 Als Stipendiat tätig im Atelier von/Worked as intern at studio of André Lhote, Paris

1948/49 Mitarbeiter im Pariser Atelier von Fernand Léger/Employed at Paris studio of Fernand Léger
Begegnung mit/Made acquaintance of Auguste Herbin
Entdeckt für sich die Malerei von/Discovered painting of Mondrian

1951-55 Arbeitsphase der abstrakten Bilduntersuchung/Exploration of the abstract image

1958-62 Lyrische Tendenzen, anschließend Aufgabe der Malerei und Entstehung der ersten Reliefs, die er 1964 und 1965 ausstellt/Lyric tendencies, then abandoned painting and produced first reliefs, exhibited in 1964 and 1965

1967/68 Erste/First *Constructions*

1970 Mit der Arbeit *Grand Parallélépipède de étoile* Beginn seiner *Projets Visionnaires*: Metallskulpturen, die er seit 1972 für verschiedene Museen realisiert/With the work *Grand Parallélépipède de étoile* began his *Projets Visionnaires:* monumental sculptures produced for various museums starting in 1972

1973 Internationaler Preis an der/International Prize at the Biennale, São Paulo

Ab/from 1977 Erneute Beschäftigung mit der Malerei/Renewed concern with painting

1992 Teilnahme an der/Participated in »documenta 9« in Kassel

Lebt und arbeitet in/Lives and works in Paris

Bibl.: *Les Cahiers de l'Herne: Les Symboles du lieu. Habitation de l'homme. A l'occasion de l'exposition Horia Damian – J.-S. Reynaud au Grand-Palais*, Paris 1983.

Saur. Allgemeines Künstlerlexikon. Die Bildenden Künstler aller Zeiten und Völker, Hg./ed. Günter Meißner, Bd. 24, München/Leipzig 2000, S./p. 13.

Dekkers, Ad(rian)

1938 Geboren in/Born in Nieuwpoort bei/near Schoonhoven (Netherlands)

1954-58 Studium im Fach Werbung an der Akademie für Bildende Kunst und Technische Wissenschaften in/Studied advertising at the Academy of Fine Arts and Technical Sciences, Rotterdam

Ab/from 1960 Freischaffender Künstler, es entstehen erste abstrakte Reliefs, angeregt durch/Freelance artist; first abstract reliefs inspired by Arp, Ben Nicholson, Mondrian

1960-63 Lehrtätigkeit an der Technischen Schule in/Teaching assignment at the technical school in Culemborg

1962 Bekanntschaft mit/Made acquaintance of Joost Baljeu

1965 Erste Reliefs; von nun an entstehen ausschließlich monochrome Arbeiten/First reliefs; from this point onwards produces exclusively monochrome works

1967 Teilnahme an der/Participated in the 9. Biennale, São Paulo

1968 Beteiligung an der/Participated in »documenta 4« in Kassel
Erste freistehende Skulptur/First freestanding sculpture

1969 Herausgabe seines *Statement* durch die/Issued his *Statement* through the Galerie Swart, Amsterdam

1970 Erste *begrenzingsreliefs* und Zeichnungen/First *begrenzingsreliefs* and drawings

1971 Wandgestaltung für den Anbau des/Wall design for the annex of the Rijksmuseum Kröller-Müller in Otterlo

1972 Retrospektive/Retrospective: Haags Gemeentemuseum, Den Haag

1974 Gestorben in/Died in Gorinchem

Bibl.: *Als golfslag op het strand…/Waves Breaking on the Shore… . Ad Dekkers in zijn tijd/Ad Dekkers in his Time*, Ausst.Kat./exhib.cat., Stedelijk Museum Amsterdam 1998.

Delahaut, Jo

1911 Geboren in/Born in Vottem-Lez-Liège (Belgium)

1928-34 Zeichenkurse an der/Took drawing courses at the Académie des Beaux-Arts, Liège

1935 Examen in Kunstgeschichte und Archäologie/Degree in art history and archaeology: Université Liège

1939 Promotion, Stipendium/Doctorate; scholarship: Marie-José Foundation, Roma

1940 Übersiedlung nach/Moved to Charleroi Malt figurative, fauvistische Bilder/Painted figurative, fauvist pictures

1942 Erste Einzelausstellung/First one-man show: Nouvelles Galeries, Charleroi

1945 Übersiedlung nach/Moved to Bruxelles Erste abstrakte Arbeiten/First abstract works

1946 Mitglied der Künstlergruppen/Member of the artists' groups »Apport« & »Jeune Peinture Belge«

1947 Begegnung mit/Made acquaintance of Auguste Herbin
Bis 1956 Teilnahme am/Participated until 1956 in the »Salon des Réalités Nouvelles«, Paris

Ab/from 1948 Ausschließlich konstruktivistische und konkrete Gestaltungen/Exclusively constructivist and concrete works

Ab/from 1949 Korrespondent der Zeitschrift/Correspondent for the magazine *Art d'aujourd' hui*

1952 Mitbegründer der Gruppe/Co-founder of the group »Art Abstrait«
Findet zu einer neuen künstlerischen Form mit strengen, gleichmäßigen U-förmigen Elementen/Discovered a new artistic form with strict, uniform U-shaped elements

1954 Veröffentlichung des Manifests/Published the manifesto *Le Spatialisme*, zusammen mit/with Pol Bury, Horemans, Jean Séaux

1956 Mitbegründer der Gruppe/Co-founder of the group »Art abstrait – Formes«

1960 Mitbegründer der Gruppe/Co-founder of the group »Art Construit«
Erste monochrome Reliefs/First monochrome reliefs

1962-76 Professur für Malerei an der Staatlichen Hochschule für Architektur und visuelle Künste in/Professsorship in painting at the State University of Architecture and the Visual Arts in Bruxelles

1966-68 Monochrome/Monochrome *cut-outs*

1968-77 Präsident des Belgischen Nationalrates für Bildende Kunst der UNESCO/President of the Belgian National Council for Fine Arts under UNESCO

1977/78 Korrespondierendes Mitglied der Königlichen Akademie, Belgien/Corresponding member of the Royal Academy, Belgium

1980 Monochrome Raumstrukturen/Monochrome spatial structures

1980-90 Zahlreiche Retrospektiven, u.a. in/ Numerous retrospectives, including those in Ludwigshafen, Bruxelles, Montreal, Liège

1985 Teilnahme an der/Participated in the 18. Biennale in São Paulo

1988 Mitbegründer der Zeitschrift für Konstruktivismus/Co-founder of the magazine for constructivism: *Mesures Art international*

1992 Gestorben in/Died in Schaerbeek bei/ near Bruxelles

Bibl.: Heinz Teufel (Hg./ed.), *Jo Delahaut. Werkübersicht des belgischen Konstruktivisten von 1945-1980*, Köln 1981.
Jo Delahaut. Ausst.Kat./exhib.cat., Musée Provincial d'Art Moderne, Ostende/Musée de l'Art Wallon, Liège, Bruxelles 1989.
Philippe Robert-Jones et al., *Jo Delahaut*, Bruxelles 1990.
Jo Delahaut, Ausst.Kat./exhib.cat., Kunstamt Wedding, Berlin 1998.

Dewasne, Jean

1921 Geboren in/Born in Hellemmes-lès-Lille (France)

Ab/from 1942 Beschäftigung mit ungegenständlicher Malerei/Concern with non-representational painting

1945-53 Kontakt mit der/Contact to the Galerie Denise René, Paris

1946 Beteiligung an der Gründung des/Participated in the founding of the »Salon des Réalités Nouvelles«
Prix Kandinsky (mit/with Jean Deyrolle)

Ab/from 1951 *Anti-Skulpturen*: farbige Arbeiten u.a. aus verformten Autokarosserien und Motorteilen; Verwendung von industriellen Materialien für seine Malerei: Lack, Glyzerinverbindungen, Email, Ripolin, Sperrholz, Metall; Spritztechnik/*Anti-sculptures*: colourful works comprising (among other things) distorted car chassis and engine parts; use of industrial materials for his painting: car paint, glycerine compounds, enamel, Ripolin paint, plywood, metal; spray techniques

1999 Gestorben in/Died in Paris

Bibl.: *Saur. Allgemeines Künstlerlexikon. Die bildenden Künstler aller Zeiten und Völker*, Hg./ed. Günter Meißner, Bd. 27, München/ Leipzig 2000, S./pp. 8f.

Deyrolle, Jean

1911 Geboren in/Born in Nogent-sur-Marne (France)

1928-31 Studium an der/Studied at the Ecole d'Art et de Publicité, Paris

1931 Beginn der Malerei/Started painting

1938 Wohnsitz in/Resident of Concarneau Begegnung mit/Made acquaintance of Nicolas de Staël
Studium des Werkes und der Schriften von/ Studied the work and writings of Paul Sérusier

Ab/from 1940 Beeinflusst von den Kubisten, insbesondere von Braque/Influenced by the Cubists, particularly Braque

1942 Wohnsitz in/Resident of Paris
Hinwendung zur geometrischen Abstraktion nach Begegnung mit/Turned to geometric abstraction after making acquaintance of César Domela

1943 Findet zum Stil einer betont rhythmischen Version der geometrischen Flächengestaltung/ Developed style of emphatically rhythmic version of geometricising surface design

1944/45 Teilnahme am/Participated in the »Salon d'Automne« & »Salon des Surindépendants«, Paris

1946 Prix Kandinsky

Ab/from 1946 Beteiligung an den Ausstellungen der/Participated in the exhibitions of the Galerie Denise René, Paris
Teilnahme an zahlreichen Gruppenausstellungen und den großen Ausstellungen abstrakter Malerei in Paris/Participated in numerous group exhibitions and the major exhibitions of abstract painting in Paris

1948 Erste Einzelausstellung/First one-man show: Galerie Denise René, Paris

1953 Lehrtätigkeit an der/Teaching assignment at the Académie Montmartre, geleitet von/ directed by Fernand Léger

1957, 1961 Beteiligung an der/Participated in the Biennale, São Paulo
Ab/from 1959 Professur für Malerei an der/Professorship in painting at the Akademie der Bildenden Künste, München
1960 Teilnahme an der/Participated in the 30. Biennale, Venezia
1965 Zusammen mit Robert Jacobsen Ausstellung in der/With Robert Jacobsen, exhibition at the Galleri Hybler, København
1967 Gestorben in/Died in Toulon (France)

Bibl.: *Jean Deyrolle*, Ausst.Kat./exhib.cat., Galerie de Luxembourg, Luxembourg 1991.
Georges Richar-Rivier, *Jean Deyrolle. Catalogue raisonné de l'œuvre peint 1944-1967*, Paris 1992.
Entrevue 95, Ausst.Kat./exhib.cat., Spadem Parvi, Paris 1995.

Dilworth, Norman

1933 Geboren in/Born in Wigan (Great Britain)
1949-52 Besuch der/Attended Wigan School of Art
1952-56 Studium an der/Studied at Slade School of Art, University College, London
1955 Tonks Prize
1956 Zeichenpreis der/Drawing Prize of Sunday Times
1956/57 Stipendium der französischen Regierung/Scholarship from the French government, Paris
1968 Erste Einzelausstellung/First one-man show: Redmark Gallery, London
1971 Erster Preis, Skulptur für/First Prize, sculpture for Haverfordwest, Arts Council
Ab/from 1972 Entwicklung der/Developed *Structures Series*
1975 Beteiligung an der Ausstellung/Participated in the exhibition »Englische Konstruktivisten«, Städtisches Museum Gelsenkirchen
1980 Mit/With Gerhard von Graevenitz Organisator der Ausstellung/organised the exhibition »pier + ocean. Construction in the art of the seventies«, British Art Council, London
1982 Niederlassung in/Settled in Amsterdam
1990 Beteiligung an der Ausstellung/Participated in the exhibition »Britisch-Systematisch«, Stiftung für konstruktive and konkrete Kunst, Zürich

1994 Teilnahme an der Ausstellung/Participated in the exhibition »Blick über den Ärmelkanal ... via Guernsey«, Pfalzgalerie Kaiserslautern
1999 Artist-in-residence, Guernsey

Lebt und arbeitet in/Lives and works in Amsterdam

Bibl.: *Norman Dilworth. Sculptures and reliefs 1972-1980*, Ausst.Kat./exhib.cat., Sally East Gallery, London 1981.
Norman Dilworth. Sculpture & Drawings, Ausst.Kat./exhib.cat., Art Affairs, Amsterdam 1992.
Generations – Norman Dilworth, Ausst.Kat./exhib.cat., Hermen Molendijk Stichting, Amersfoort 1994.

Dirnaichner, Helmut

1942 Geboren in/Born in Kolbermoor (Germany)
1958 Umzug nach München, kaufmännische Lehre, erste Holzschnitte/Moved to München, commercial apprenticeship, first woodcuts
1967 Fachschule für Holzbildhauerei in Oberammergau
1968/69 Fachlehrerstudium für Kunsterziehung in/Teacher training in art education in Augsburg & München
1970 Studium bei Gunter Fruhtrunk an der/Studied under Günter Fruhtrunk at the Akademie der Bildenden Künste, München
1976 Meisterschüler/Master pupil
1978 DAAD-Stipendium/Scholarship (Deutscher Akademischer Austauschdienst/German Academic Exchange Service) nach Mailand/to Milan
Regelmäßige Arbeitsaufenthalte in Apulien/Regular working visits to Apulia
Ab/from 1983 Reisen und Arbeitsaufenthalte u.a. in Spanien, Mexiko, Amsterdam/Trips and working visits to Spain, Mexico, Amsterdam and other places
1990 Förderpreis für Bildende Kunst der Stadt/Grant from the City of München

Lebt und arbeitet in der säkularisierten Kirche von/Lives and works at the converted church of Santa Marta in Merate

Bibl.: *Helmut Dirnaichner. transparente. Steine Lichtfelder Räume*, Ausst.Kat./exhib.cat.,

Städtische Galerie Rosenheim, Heidelberger Kunstverein, Staatliche Kunstsammlungen Dresden, Gemäldegalerie Neue Meister, Skulpturenmuseum Glaskasten Marl, Nürnberg 1997.

Dorazio, Piero

1927 Geboren in/Born in Roma
1945 Beginn des Architekturstudiums, das er 1951 abbricht/Began to study architecture, discontinued studies in 1951
1946 Mitbegründer der Künstlergruppe/Co-founder of the artist' group »Arte Sociale«
1947 Veröffentlichung des/Published the *Manifesto del formalismo – Forma 1*
1947/48 Stipendium der französischen Regierung: Studium an der/Scholarship from the French government: studied at the Ecole nationale supérieur des Beaux-Arts, Paris
Beginn kunstpublizistischer Tätigkeit/Began work in art publishing
1950 Gründung der Kunstgalerien/Founded the galleries »Age d'Or« in Roma & Firenze
1952 Erste weiße Holzreliefs, ab 1953 Plexiglasobjekte/First white wooden reliefs; from 1953 Plexiglas objects
Gründung der/Founded the »Fondazione Origine«, einem Ausstellungs- und Dokumentationszentrum für moderne Kunst/an exhibition and documentation centre for modern art
1953 Erste Einzelausstellung/First one-man show: Wittenborn One-Wall Gallery, New York
1954/55 Reliefs aus Bronze und Silber; Wiederaufnahme der Malerei/Reliefs in bronze and silver; resumption of painting
1957 Förderpreis für Malerei der italienischen Regierung/Grant for painting from the Italian government
Ab/from 1958 Farb/Licht-Vibrationen/Colour/light vibrations
1959 Teilnahme an der/Participated in »documenta 2« in Kassel, auch/also 1964
1960 Beteiligung an der/Participated in the Biennale, Venezia, auch/also 1966, 1988
1960-70 Lehrtätigkeit an der/Teaching assignment at the Graduate School of Fine Arts, University of Pennsylvania, Philadelphia; 1963 Gründung des dortigen/in 1963 founded there the Institute of Contemporary Art
1961 Teilnahme an der Ausstellung/Participated in the exhibition »Nove Tendencije«, Zagreb

1963/64 Gastvorlesungen am/Guest lecturer at the Carnegie Institute of Technology, Pittsburgh
Ab/from 1971 Farbcollagen/Colour collages
1974 Übersiedlung nach/Moved to Todi in Umbria
1981 Mitbegründer der Zeitschrift/Co-founder of the magazine *Retina*
1986 Preis der/Prize of the Accademia Nazionale di San Luca
1992 Mitglied der/Member of the Akademie der Künste, Berlin
Ab/from 1994 Symmetrische, hierarchische Kompositionen mit farbigen Streifen/Symmetrical, hierarchical compositions with coloured stripes
1997 Michelangelo-Preis/Prize: Accademia dei Virtuosi del Pantheon

Lebt und arbeitet in/Lives and works in Todi, Umbria

Bibl.: *Piero Dorazio. Arbeiten auf Papier. 1946-1991*, Ausst.Kat./exhib.cat., Kunstverein Ludwigshafen am Rhein, Saulgau 1992.
Anette Kuhn, »Farbe als Gegenstand und Medium«, in: *Künstler. Kritisches Lexikon der Gegenwartskunst*, Edition 29, München 1995.
Gabriele Simongini, *Piero Dorazio. Catalogo Ragionato dell'Opera Incisa (1962-1993)*, Firenze 1996 (Werkverzeichnis der grafischen Arbeiten/Catalogue of the graphic works).
Piero Dorazio. Gli Anni Sessanta, Ausst.Kat./exhib.cat., Padiglione d'Arte Contemporanea, Milano 1998.

Dreyer, Paul Uwe

1939 Geboren in/Born in Osnabrück (Germany)
1958-61 Studium/Studies: Werkkunstschule Hannover
Ab/from 1959 Teilnahme an zahlreichen Gruppenausstellungen im In- und Ausland/Participated in numerous group exhibitions in Germany and abroad
1961/62 Studium/Studies: Hochschule für Bildende Künste, Berlin
1963 Erste Einzelausstellung/First one-man show: Kulturgeschichtliches Museum, Osnabrück
1968 Stipendium der/Scholarship from the

Akademie der Künste Berlin, »Villa Serpentara, Olevano Romano«
Ab/from 1970 Mitglied/Member of the Deutscher Künstlerbund
1970/71 Villa Massimo-Preis/Prize. – Aufenthalt in/Temporary residence in Roma
1972 Berufung an die/Appointment to the Staatliche Akademie der Bildenden Künste, Stuttgart
1974 Ernennung zum Professor/Appointed professor
1981/82 Einzelausstellung/One-man show: Sprengelmuseum Hannover
1985 Internationaler Grafikpreis/International Graphics Prize, Südwestdeutsche Landesbank Stuttgart
1987-91 Rektor/Rector: Staatliche Akademie der Bildenden Künste Stuttgart
1992-97 Vorsitzender/Chairman: Deutscher Künstlerbund e.V., Berlin
Kunstpreis/Art Prize: Landschaftsverband Osnabrücker Land
Ab/from 1998 Rektor/Rector: Staatliche Akademie der Bildenden Künste Stuttgart

Lebt und arbeitet in/Lives and works in Stuttgart

Bibl.: *Paul Uwe Dreyer. Bilder und Zeichnungen 1980-1990*, Ausst.Kat./exhib.cat., Galerie der Stadt Esslingen, Villa Merkel, Esslingen 1991.
Paul Uwe Dreyer, Ausst.Kat./exhib.cat., Galerie Eremitage, Berlin 1993.
Paul Uwe Dreyer, Ausst.Kat./exhib.cat., Galerie Brühlsche Terrasse Dresden/Hochschule für Bildende Künste, Gotha 1995.
Paul Uwe Dreyer, Ausst.Kat./exhib.cat., Galerie »Vartai«, Vilnius/Nationales M.K. Ciurlionis-Kunstmuseum, Kaunas, Vilnius 1998.

Duarte, Angel

1930 Geboren in/Born in Aldeanueva del Camino, Cáceres (Spain)
1945-48 Besuch der Kunstgewerbeschule/Attended School of Applied Art, Palma, Madrid
Ab/from 1952 Zahlreiche Ausstellungen, u.a. in der/Numerous exhibitions, e.g. at the Galerie Denise René, Paris, 1975
1954 Emigration nach/Emigrated to Paris
Besuch der/Attended the Ecole des Beaux-Arts
Seine anfänglich vom abstrakten Expressionis-

mus geprägten Bilder und Plastiken zeigen Ende der 50-er Jahre eine Vereinfachung und Rationalisierung der Formen/His pictures and sculptures, initially influenced by Abstract Expressionism, demonstrate a simplification and rationalisation of forms by the end of the 1950s
1957 Gründung der Gruppe/Founded the group »Equipo 57«, zusammen mit/with Augustin Ibarrola, Juan Serrano & José Duarte. – Die Künstler erarbeiten eine Theorie der »Interaktivität des plastischen Raumes«/The artists developed a theory of »interactivity of sculpted space«
In der Folge entwickelt Duarte auf der Basis hyperbolischer Paraboloide nach mathematischen Gesetzen Module, auf denen seine vielfältigen, dreidimensionalen Gestaltungen aufbauen/Duarte subsequently developed modules on the basis of hyperbolic paraboloids according to mathematical laws on which his diverse three-dimensional forms are based
1958 Beteiligung mit »Equipo 57« am/Participated with »Equipo 57« in the »Salon des Réalités Nouvelles«, Paris
1960 Teilnahme der Gruppe »Equipo 57« an der Ausstellung/»Equipo 57« group participated in the exhibition »Konkrete Kunst«, Helmhaus Zürich
1961 Übersiedlung nach/Moved to Sion (Sitten), Schweiz/Switzerland
1963 Mitbegründer der/Co-founder of the »Association Valaisanne des Artistes«
1965 Teilnahme der Gruppe »Equipo 57« an der Wanderausstellung/»Equipo 57« group participated in the travelling exhibition »The Responsive Eye«, The Museum of Modern Art, New York
1967 Zusammen mit Walter Fischer und Robert Tanner Gründung der Gruppe »Y«, die sich 1970 auflöst/With Walter Fischer and Robert Tanner founded the group »Y«, which disbanded in 1970
1976-86 Vizepräsident der/Vice-president of the Ecole cantonale des Beaux-Arts, Sion
1997 Teilnahme an der Ausstellung/Participated in the exhibition »Regel und Abweichung«, Haus für konstruktive und konkrete Kunst, Zürich
1999 Picasso-Preis/Prize, Museo Picasso, Malaga

Lebt und arbeitet in/Lives and works in Sion

Bibl.: *Angel Duarte*, Ausst.Kat./exhib.cat., Städtische Galerie am Strauhof, Zürich 1981. *Angel Duarte*, Ausst.Kat./exhib.cat., Junta de Extremadura, Consejería de Educación y Cultura, Cáceres 1992.

Dusépulchre, Francis

1934 Geboren in/Born in Seneffe (Belgium) Studium/Studies: Ecole Normale de l'Etat, Mons

1964 Erste Einzelausstellung/First one-man show: Hôtel de Ville, Morlanwelz

1964-83 Lehrtätigkeit im Bereich Landschafts-architektur/Taught landscape architecture: Ecole Technique Horticole Provinciale, Marie-mont

1964-95 Lehrtätigkeit am/Teaching assignment at the Institut Provincial Supérieur, Marcinelle

Ab/from 1969 Beteiligung an Gruppenaus-stellungen im In- und Ausland/Participated in group exhibitions in Belgium and abroad

Ab/from 1971 Zahlreiche Arbeiten in architek-tonischem Zusammenhang/Numerous works in architectural context

1979 »Prix de Sculpture«, Internationale Bien-nale zeitgenössischer Kunst/International Biennial of contemporary art, Palais des Arts et de la Culture, Brest

1982 Zusammen mit Walter Leblanc und W. Hellewegen Beteiligung an der Ausstellung/With Walter Leblanc and W. Hellewegen partici-pated in the exhibition »LUX 3«, Musée de Beaux-Arts, Verviers

1987 Lehrtätigkeit im Bereich Grafik am/Taught graphics at the Institut Supérieur Alexandre André, Saint-Ghislain

1988 Einzelausstellung/One-man show: Palais des Beaux-Arts, Charleroi

1997 Gewinner des Architekturprojektes/Winner of the architecture project »A Tower for Europe«, Bruxelles

Lebt und arbeitet in/Lives and works in Carnières bei/near Charleroi

Bibl.: *Confrontations*, Ausst.Kat./exhib.cat., Galerie Piatno, St. Idesbalde 1993. *Environnemental-Réservoir d'idées, des pro-jects d'art pour une capitale*, Ausst.Kat./exhib.cat., I.S.E.L.S., Bruxelles 1999.

Eck, Ralph

1951 Geboren in/Born in Unterpörlitz bei/near Ilmenau/Thüringen (Germany)

1970-73 Studium/Studies: Technische Hoch-schule Ilmenau

1973-78 Studium im Fachbereich Metallge-staltung/Studied metal design: Hochschule für Industrielle Formgestaltung, Halle, Burg Giebichenstein

Ab/from 1979 Freischaffender Bildhauer/Freelance sculptor

1983 Erste großformatige Stahlskulptur kon-struktiver Prägung/First large-scale steel sculp-ture in the constructive mode

1987 *Raum Sicht Projekt*, Untersuchungen zu Wahrnehmungsphänomenen; Darstellung von Raum und Raumachsen mittels Reihung gleich-förmiger geometrischer Elemente/*Raum Sicht Projekt* (space sight project), studies in percep-tual phenomena; representation of space and spatial axes by means of aligning uniform geometric elements

1989 Darstellende Untersuchungen zu »stabil-labil Zuständen«/Representational studies in »stabile-labile conditions«

1992 Systematische Beschäftigung mit dem Würfel: die lineare Umschreibung von Würfel-systemen, Begriff der skulpturalen Transpa-renz/Systematic concern with the cube: linear definition of cube systems, concept of sculp-tural transparency

1995 Untersuchungen zu seriell-analogen Würfelsystemen; kleinformatige Skulpturen/Investigations of serial-analogue cube systems; small-scale sculptures

1998 Skulpturen im architektonischen Raum/Sculptures in architectural space

Lebt und arbeitet in/Lives and works in Unter-pörlitz

Bibl.: *Kunst, die es nicht gab? – Konstruktiv und konkret aus der ehemaligen DDR*, Ausst.-Kat./exhib.cat., Zürich 1991. *horst bartnig. ralph eck*, Faltblatt zur Ausstel-lung/Brochure on exhibition, Galerie Teufel-Holze, Dresden-Blasewitz, Dresden 1996.

Eisenburg, Rolf

1954 Geboren in/Born in Sigmaringen (Germany)

1973-80 Studium der Kunst/Studied art: Hochschule der Künste, Berlin

1984 Kunstpreis/Art prize of Berlin, Förderpreis Bildende Kunst/fine arts grant

Ab/from 1993 Stereo-Shows

Lebt und arbeitet in/Lives and works in Berlin

Bibl.: *Rolf Eisenburg. System Dual*, Ausst.Kat./exhib.cat., Haus am Lützowplatz, Berlin 2000.

Englund, Lars

1933 Geboren in/Born in Stockholm

1950/51 Studium bei/Studied under Wilhelm Bjerke-Petersen, Stockholm

1952 Studium bei/Studied under Fernand Léger, Paris

Ende 50-er/Late 1950s Bilder in Weiß mit einer minimalen formalen Struktur; flache Reliefs, aus Pappe ausgeschnitten; Lackbilder aus transparentem Film; Plastiken aus Gummituch (mit Luft gefüllt); polychrome Plastikreliefs/Pictures in white with minimal formal structure; bas-reliefs cut out of cardboard; lacquer pictu-res made with transparent film; sculptures made of rubberised cloth (filled with air); poly-chrome plastic reliefs

Lebt und arbeitet in/Lives and works in Stockholm & Jonstorp

Bibl.: edition hoffmann (Hg./ed.), *Im Gehen sehen. Kunst in der Allianz Versicherungs-AG*, Berlin 1999, S./pp. 53, 58, 59.

EQUIPO 57

Im Jahre 1957 wird in Paris nach einer Aus-stellung im Café Rond Point die spanische Künstlergruppe »Equipo 57« gegründet, die ein Manifest an die Öffentlichkeit leitet, das unter-zeichnet ist von/The Spanish artists' group »Equipo 57« was founded in 1957, following an exhibition at the Café Rond Point. This group issued a public manifesto signed by Aguilera Mate, Nestor Bastarrechea, Aguilera Bernier, Juan Cuenca, Angel Duarte, Jose Duarte, Agustin Ibarrola, Marino, Juan Serrano, Thorkild.

In ihrer methodisch begründeten kollektiven Arbeit verfolgte sie auf Pevsner, Gabo und

Vasarely basierende konstruktivistische Gestaltungsziele. Sie erstrebte eine enge Kollektivarbeit, in der die Signatur des Einzelnen ersetzt war durch diejenige der Gruppe. Die Ausstellung der »Equipo 57« in der Galerie Denise René in Paris im Jahre 1957 zeugt von der aktiven Rolle dieser Gruppe innerhalb der damaligen internationalen Kunstszene./
In their method-based, collective work they pursued constructivist design objectives based on Pevsner, Gabo and Vasarely. They sought close collective work in which the signature of the individual was replaced by that of the group. The exhibition by the »Equipo 57« at the Galerie Denise René in Paris in 1957 testified to the active role this group played in the international art scene at that time.

Die Gruppe löste sich 1965 offiziell auf/
The group dissolved officially in 1965.

Bibl.: *Equipo 57*, Ausst.Kat./exhib.cat., Museo Nacional Centro de Arte Reina Sofia, Madrid 1993.
Equipo 57, Ausst.Kat./exhib.cat., Galerie Denise René, Paris 1996.

Erb, Leo

1923 Geboren in/Born in St. Ingbert/Saar (Germany)
1940-43 Ausbildung bei Joseph Wack an der/ Trained under Joseph Wack at the Kunstgewerbeschule Kaiserslautern
1946/47 Besuch der/Attended the Schule für Kunst und Handwerk, Saarbrücken
Ittensche Bauhauslehre bei/Itten Bauhaus apprenticeship under Boris Kleint
1947 Erste lineare Papierschnitte/First linear paper cuts
1948/49 Aufbau eines Ateliers in/Established a studio in St. Ingbert
Erste lineare Plastik/First linear sculpture
1952 Erste/First *Linienzeichnung* (line drawing)
1957 Mitbegründer der/Co-founder of the »Neue Gruppe Saar«. – Erste Einzelausstellung/First one-man show: Galerie Elitzer, Saarbrücken
1957-61 Gruppe der so genannten/Work group *Imkerbürstenzeichnungen* (beekeeper's brush drawings)
1958 Erste strukturierte/First structured *Linienbilder* (line pictures)

Ausstellung seiner Arbeiten bei der 7. Abendausstellung/Exhibition of his works at the 7th evening exhibition »Das rote Bild«, Gruppe Zero, Düsseldorf
1960 Erste/First *Linienreliefs* (line reliefs)
1961 Übersiedlung in die Nähe von Paris; Bau eines Ateliers/Moved to near Paris; built a studio
1963 Erste kinetische Objekte/First kinetic objects
1970 Entwicklung der ersten Solarplastik/ Developed the first solar sculpture
1972 Teilnahme am/Participated in the »Salon des Réalités Nouvelles«, Paris
1975 Rückkehr nach Deutschland; Schillerbrunnen für die Stadt Kaiserslautern/Returned to Germany; Schiller Fountain for the city of Kaiserslautern
1977 Teilnahme an der/Participated in »documenta 6«, Kassel
1987 Teilnahme an der Ausstellung/Participated in the exhibition »Mathematik in der Kunst der letzten 30 Jahre«, Wilhelm-Hack-Museum, Ludwigshafen am Rhein
1988 Albert Weisgerber-Preis für Bildende Kunst der Stadt St. Ingbert/Albert Weisgerber Prize for Fine Arts of the City of St. Ingbert
1993 Ernennung zum Professor/Appointed professor
1996 Solarplastik für das/Solar sculpture for the Max-Planck-Institut für Informatik, Universität Saarbrücken

Lebt und arbeitet in/Lives and works in St. Ingbert & Schopp/Pfalz

Bibl.: *leo erb. linienbilder + linienskulpturen*, Ausst.Kat./exhib.cat., Museum Moderner Kunst Landkreis Cuxhaven, Studio a – Sammlung Konkreter Kunst, Otterndorf 1992.
leo erb. eine retrospektive, Ausst.Kat./ exhib.cat., Städtische Galerie Villa Zanders, Bergisch Gladbach 1993.
leo erb. Linien, Ausst.Kat./exhib.cat., Galerie Wack, Kaiserslautern 2000.

Fiala, Václav

1955 Geboren in/Born in Klatovy (Tschechien/ Czech Republic)
Mitglied der/Member of the S.V.U. Mánes artists' association

1973-76 Besuch der Hochschule für angewandte Kunst in Prag/Attended the Academy of Applied Arts in Prague
Ab/from 1976 Zahlreiche Ausstellungen im In- und Ausland; figurative Gemälde, Zeichnungen, Grafik/Numerous exhibitions at home and abroad; figurative paintings, drawings, graphics
1985/86 Aufenthalt in Indien und Nepal/ Visited India and Nepal
1989 Mitbegründer und Organisator des/Co-founder and organiser of U bílého jednorozce Muzeum in Klatovy
1992 Erste Skulpturen aus Stahlblech oder Holz/First sculptures in sheet steel or wood
Ab/from 1992 Teilnahme an zahlreichen Bildhauersymposien/Participated in numerous sculptors' symposia
1992-96 Realisierung zahlreicher Außenskulpturen, u.a. in der BRD und Österreich/ Realised numerous outdoor sculptures in the Federal Republic of Germany and Austria, among other places
1994 Einzelausstellung/One-man show: Galerie Nová sín & Národní Technické Muzeum, Praha
1995 Erste Skulpturen aus Stein/First stone sculptures
1996 Denkmal für die Opfer des Ersten und Zweiten Weltkriegs in/Monument for the victims of the First and Second World Wars in Roznov pod Radhoštem
1997 Stipendium/Scholarship: Pollock Krasner Foundation, New York
1999 Einzelausstellung/One-man show; »White garden of Václav Fiala«, Mánes, Praha

Lebt und arbeitet in Prag/Lives and works in Prague

Bibl.: *Václav Fiala. Sochy a objekty/Sculptures and objects,* Ausst.Kat./exhib.cat., Románské Podlazí Starého Královského Paláce, Praha Hrad/Romanesque Gallery of the Old Royal Palace, Prague Castle, Praha 1997.

Fiebig, Eberhard

1930 Geboren in/Born in Bad Harzburg (Germany)
1953 Erste Plastiken; als Bildhauer ist er Autodidakt/First sculptures; as a sculptor he is self-taught
1957 Eröffnung der Galerie »Renate Boukes«, in

der u.a. Albers, Geiger, Fruhtrunk ausstellen/ Opened the gallery »Renate Boukes«, in which Albers, Geiger, Fruhtrunk et al. exhibited

1959 Erste Stahlskulpturen/First steel sculptures

Ab/from 1960 Freischaffender Künstler/ Freelance artist

1961 Erste/First *Lamellen-Skulpturen*

1962 Pneumatische Skulpturen und *Tensegrity-Konstruktionen*/Pneumatic sculptures and *Tensegrity* constructions

1964 *Transformationen ebener Figuren* (transformations of plane figures), Faltungen aus Stahlblech/Works made by folding sheet steel

1967 Entwicklung der/Developed *Perforationen* Erste Versuche auf dem Gebiet rechnergestützter Operationen/First attempts in the area of computer-aided operations

1969 Erste Eckreliefs; endgültige Fassung der »Nomenklatur« seiner Faltobjekte/First corner reliefs; final version of the »Nomenklatur« of his folded objects

1974-95 Hochschullehrer für Metallbildhauerei/ University instructor for metal sculpture: Universität Kassel

1979 Erste Konstruktionen aus Latten, die so genannten *Spaliere*/First constructions using slats, referred to as *Spaliere* (trellises)

1981-83 Geschmiedete Skulpturen, großformatige Tuschen sowie Versuche mit/Wrought-iron sculptures, large scale pen and ink drawings and experiments with *Pyrographischen Katagamis*

1986 Mitbegründer des Ateliers/Co-founder of the studio »art engineering« Rechnergestützte Konstruktionen/Computeraided constructions

1992 Erste/First *Idole* – aus Wellpappe/made of corrugated cardboard

1995 Erster/First *rotulus* – aus Rohren mit rundem Querschnitt/using pipes with a round cross-section

Lebt und arbeitet in/Lives and works in Frankfurt am Main & Kassel

Bibl.: *Eberhard Fiebig. Werke und Dokumente. Plädoyer für eine intelligente Kunst,* Ausst.Kat./ exhib.cat., Germanisches Nationalmuseum, Nürnberg, documenta-Halle, Kassel, Galerie am Fischmarkt, Erfurt, Ostfildern-Ruit 1996.

Fleischmann, Adolf Richard

1892 Geboren in/Born in Esslingen am Neckar (Germany)

ca. 1908-11 Besucht die/Attended the Königliche Kunstgewerbeschule in Stuttgart

1911-13 Studium/Studies: Königliche Kunstakademie Stuttgart, u.a. bei/among others under Adolf Hoelzel

1925 Erstes erhaltenes abstraktes Gemälde/ First preserved abstract painting

1928-33 Lebt abwechselnd in/Lived alternately in Berlin, Hamburg, Ascona, Paris, Tessin

1936 Serie konstruktiv-geometrischer Collagen/ Series of constructive-geometric collages

1937 Verlässt die strenge Geometrie; stärker durch organische Formen geprägte abstrakte Malerei/Departed from strict geometry; moved towards abstract painting influenced by organic forms

1938-40 Paris-Aufenthalt/Period of residence in Paris. – Anschluss an die Gruppe/Association with group »L'Equipe«

1940-45 Lebt in Südfrankreich; wird mehrmals interniert/Lived in South of France; interned several times

1943 Kurze Periode geometrischer Bildsprache/ Briefly employed geometric formal idiom

Ab/from 1946 Mitglied der/Member of »Réalités Nouvelles«. – Mitbegründer der Gruppe/ Co-founder of the group »Espace« in Paris

1948 Erste Einzelausstellung/First one-man show: Galerie Creuze, Paris

1950 Beginn des Spätwerkes: Prinzip rhythmisch gruppierter, in schmale Winkel gebundener Farbstreifen/Start of his late work: principle of rhythmically grouped coloured stripes, linked in narrow angles

1952 Übersiedlung nach New York/Moved to New York

1956 Erstes Reliefbild mit versteifter Wellpappe/First relief picture with stiffened corrugated cardboard

1958-63 Teilweise Auflösung der L-Formen durch Ineinanderflechten von senkrechten Streifen/ Partial dissolution of the L-shapes by intertwining vertical stripes

1963/64 Aufenthalt in Stuttgart; es entstehen die so genannten *Metamorphosen*-Bilder/ Brief residence in Stuttgart; production of the *Metamorphosen* pictures

1965 Endgültige Rückkehr nach Deutschland/ Permanent return to Germany

1966 Retrospektive/Retrospective: Württembergischer Kunstverein, Stuttgart

1967 Teilnahme an der Ausstellung/Participated in the exhibition »Vom Konstruktivismus zur Kinetik«, Galerie Denise René/Hans Mayer, Krefeld

1968 Gestorben in/Died in Stuttgart

Bibl.: Rolf Wedewer, *Adolf Fleischmann*, Stuttgart 1977 (Werkverzeichnis/Oeuvre catalogue).
Adolf Fleischmann (1892-1968). Retrospektive, Ausst.Kat./exhib.cat., Moderne Galerie des Saarland-Museums, Saarbrücken 1987.
Adolf Fleischmann. Retrospektive zum 100. Geburtstag, Ausst.Kat./exhib.cat., Galerie der Stadt Esslingen, Villa Merkel, Esslingen 1992.

Floris, Marcel

1914 Geboren in/Born in Hyères (France) Studium der Ästhetischen Theorie/Studied aesthetic theory, Aix-en-Provence Ecole des Beaux-Arts, Toulon

1950 Emigration nach/Emigrated to Caracas, Venezuela Beginn der künstlerischen Tätigkeit/Began work as an artist

Ab/from 1956 Beteiligung an zahlreichen Gruppenausstellungen in Amerika und Europa/ Participated in numerous group exhibitions in America and Europe

1960 Erste Einzelausstellung/First one-man show: Galeria Fundación Mendoza in Caracas

1966-70 Professur am/Professorship at the Instituto de Diseño, Caracas

1967 Erster Preis der/First prize from the Museum of Fine Arts Association in Caracas

1968 Nationalpreis Venezuelas für Malerei/ Venezuelan National Prize for painting

1969 Nationalpreis Venezuelas für Bildhauerei/ Venezuelan National Prize for sculpture

1971 Goldmedaille/Gold medal: Biennale, São Paulo

Ab/from 1972 Ateliers auf Ibiza und in der Nähe von Paris/Studios on Ibiza and near Paris

1986 Beteiligung an der Ausstellung/ Participated in exhibition »konkret sechs«, Kunsthaus Nürnberg

1991 Einzelausstellung/One-man show: Musée des Beaux-Arts, Cholet

2000 Monumentale Skulptur für die/Monumental sculpture for »Ruta del Arte« in Venezuela
Einzelausstellung/One-man show: Städtisches Museum Gelsenkirchen

Lebt und arbeitet auf/Lives and works on Ibiza

Bibl.: *Marcel Floris. Alfonso Hüppi. Leonardo Mosso. Quadrat. Idee – Form – Struktur*, Ausst.-Kat./exhib.cat., Quadrat Bottrop, Josef Albers Museum, Bottrop 1991.

Freimann, Christoph

1940 Geboren in/Born in Leipzig (Germany)
1962-68 Studium bei Otto Baum und Herbert Baumann/Studies under Otto Baum and Herbert Baumann: Staatliche Akademie der Bildenden Künste Stuttgart
1970 Erste Einzelausstellung/First one-man show: Württembergischer Kunstverein, Stuttgart
1973/74 Stipendium/Scholarship: Cité Internationale des Arts, Paris
1976 Arbeitsstipendium/Working scholarship: Kulturkreis im BDI, Köln
Ab/from 1976 Aufträge für Großskulpturen im In- und Ausland/Commissions for large sculptures in Germany and abroad
1982 Prix de la Chambre de Commerce et de l'Industrie de Mulhouse, Cinquième Biennale Européenne de la Gravure, Mulhouse
1985 Werkstipendium/Working scholarship: Kunstfonds e.V., Bonn
1987-89 Gastprofessor/Guest professor: Hochschule für Gestaltung, Offenbach am Main
1988 Internationales Bildhauersymposium/International sculptor symposium, Cuba
1993 *Baumskulptur* (tree sculpture) für das/for the Daimler Benz Forschungszentrum Ulm
1995 Monumentalskulptur vor dem/Monumental sculpture in front of the Regierungspräsidium Stuttgart

Lebt und arbeitet in/Lives and works in Stuttgart

Bibl.: *christoph freimann. manfred mohr*, Ausst.Kat./exhib.cat., Galerie der Stadt Stuttgart 1994.
Christoph Freimann. Skulpturen 1990-1995, Ostfildern-Ruit 1995.

Freund, Jürgen

1949 Geboren in/Born in Koblenz (Germany)
1969-72 Praktika in unterschiedlichen grafischen Berufen/Internships in a variety of graphic professions
1972-78 Studium »Freie Grafik« bei Rolf Sackenheim/Studied »Free Graphics« under Rolf Sackenheim: Staatliche Kunstakademie Düsseldorf. – Abschluss als Meisterschüler/Qualified as master pupil
Studium »Fotografie«/Studied photography: Folkwangschule Essen
1974/75 Erste Beschäftigung mit dem Thema »Rost«; Beginn der Serie *Rost und Farbe*/First concern with the theme »rust«; began the series *Rost und Farbe* (rust and colour)
1985 Erste Einzelausstellung/First one-man show: Mittelrhein-Museum, Koblenz
1986 *Eckbilder* (corner pictures)
1990 182-teilige Serie/182-piece series *Große Rostwand* (large rust wall)
Mitte der 90-er Jahre Beginn der Serien *Zerschnitten* (Schnittbilder) und *Zerrissen*/In the mid 1990s began the series *Zerschnitten* and *Zerrissen* (on the themes of cutting and tearing, respectively)

Lebt und arbeitet in/Lives and works in Düsseldorf

Bibl.: *Jürgen Freund. Arbeiten 1988-1992*, Düsseldorf 1992.

Fruhtrunk, Günter

1923 Geboren in/Born in München (Germany)
1940/41 Architekturstudium/Studied architecture: Technische Universität München
1941 Einberufung zum Militärdienst; Kriegseinsatz in Finnland/Drafted to military service; war service in Finland
1945-50 Privatstudium bei dem Maler und Grafiker/Private study under painter and graphic artist William Straube
1947 Erste Einzelausstellung/First one-man show: Galerie »Der Kunstspiegel«, Freiburg
1952 Arbeit im Atelier von/Work at studio of Fernand Léger in Paris
Erstes gegenstandsloses Bild/First abstract picture
1954 Paris-Stipendium des Landes Baden-Württemberg und des Gouvernement Français; lässt sich endgültig in Paris nieder/Paris scholarship from the Land of Baden-Württemberg and the French government; finally settled in Paris
1955 Arbeitet im Atelier von Hans Arp, lernt dort u.a. Vasarely und Mortensen kennen und entwickelt in diesem Freundeskreis seine konkrete Formensprache/Worked at the studio of Hans Arp; made acquaintance of Vasarely, Mortensen and others there, developed his concrete formal language in this circle
1957 Beginn der Zusammenarbeit mit der/Began collaboration with the Galerie Denise René, Paris
1961 Prix Jean Arp vom/from the Kulturkreis im BDI, Köln
1963 Erste umfassende Retrospektive/First comprehensive retrospective: Museum am Ostwall, Dortmund
Ab/from 1963 Rhythmisches Streifensystem, das durch die besondere Funktion der Farb-Interferenzen dynamisiert wird/Rhythmic system of stripes energised by the special function of colour interferences
1965 Beteiligung an der Wanderausstellung/Participated in the touring exhibition »The Responsive Eye«, The Museum of Modern Art, New York
Ab/from 1966 Zahlreiche architekturbezogene Arbeiten/Numerous architecture-related works
1967-82 Professur für Malerei/Professorship in painting: Akademie der Bildenden Künste, München
1968 Atelier und Wohnung in/Studio and residence in Périgny-sur-Yerres (bei/near Paris)
Beteiligung an der/Participated in the 34. Biennale, Venezia, & »documenta 4«, Kassel
ca. 1979 Erste Arbeiten mit expressiver Struktur in streifig-gestischem Farbauftrag/First works with expressive structure, paint gesturally applied in bands
1982 Gestorben in/Died in München

Bibl.: *Günter Fruhtrunk. Retrospektive*, Hg./ed. Peter-Klaus Schuster, Ausst.Kat./exhib.cat., Neue Nationalgalerie, Staatliche Museen zu Berlin, etc., München 1993.
Günter Fruhtrunk. Serigraphien, Ausst.Kat./exhib.cat., Richard-Haizmann-Museum, Niebüll 1997.

Gappmayr, Heinz

1925 Geboren in/Born in Innsbruck (Austria) Ausbildung als Grafiker/Trained as graphic artist

ca. 1961 Beginnt ausschließlich konkret zu arbeiten; Entwicklung einer spekulativen Theorie konkreter Dichtung/Began working exclusively in concrete mode; developed speculative theory of concrete poetry

1962 *Zeichen*, erste Publikation visueller Texte; in den folgenden Jahren zahlreiche weitere Buchveröffentlichungen/*Zeichen*, first publication of visual texts; in subsequent years numerous other book publications

1964 Erste Einzelausstellung in/First one-man show in München

1969 Teilnahme an der/Participated in the Biennale, Venezia

1970 Teilnahme an der Ausstellung/Participated in the exhibition »Konkrete Poesie«, Stedelijk Museum, Amsterdam

Ab/from 1972 Zahlen-Texte/Number texts

1973 Erste Raumtexte in/First spatial texts in Milano & München

Ab/from 1979 Raumbezogene Klebeband-Installationen im Innenbereich/Spatially oriented sticky tape installations in interiors

ca. 1980 Fototexte entstehen/Photo texts produced

1983 *colors*, Publikation mit Farbseiten/publication with colour pages

1988 Verleihung des Professorentitels durch den Staat Österreich/Awarded title of professor by the State of Austria

1988/89 Lehrauftrag an der/Teaching assignment at the Universität Innsbruck

1989/90 Erste Textobjekte/First text objects

1997 Retrospektive/Retrospective: Kunsthalle Wien

Lebt und arbeitet in/Lives and works in Innsbruck

Bibl.: *Opus. Heinz Gappmayr. Gesamtverzeichnis der visuellen und theoretischen Texte 1961-1990*, Mainz 1993.
Dorothea van der Koelen, »Das Werk Hans Gappmayrs. Darstellung und Analyse«, in: Hg./ed. Matthias Bleyl, *Theorie der Gegenwartskunst*, Bd. 1, Dissertation, Universität Mainz 1992, Münster/Hamburg 1994.
I. Simon, *Vom Aussehen der Gedanken. Heinz Gappmayr und die konzeptuelle Kunst*, Klagenfurt 1995.
Opus. Heinz Gappmayr. Gesamtverzeichnis der visuellen und theoretischen Texte 1991-1997, Ausst.Kat./exhib.cat., Kunsthalle Wien, Kunsthalle Budapest, Mainz/München 1997.
Dorothea van der Koelen, »Wort – Zahl – Zeichen oder: die Realität des Gedachten«, in: *Künstler. Kritisches Lexikon der Gegenwartskunst*, Edition 48, Nr. 27, München 1999.

Geiger, Rupprecht

1908 Geboren in/Born in München (Germany)

1926-29 Architekturstudium/Studied architecture: Kunstgewerbeschule München

1933-35 Studium/Studies: Staatsbauschule München

1936-40 Arbeitet als Architekt in verschiedenen Münchner Architekturbüros/Worked as an architect in various München architectural firms

1940-44 Kriegsdienst; autodidaktisches Studium der Malerei als Kriegsmaler in der Ukraine und in Griechenland/Military service; self-taught study of painting as war artist in the Ukraine and Greece

1946 Arbeiten mit expressionistischen und surrealistischen Tendenzen/Concern with expressionist and surrealist tendencies

1948 Erste abstrakte Bilder und Beginn der Reihe/First abstract pictures and beginning of series of *shaped canvasses*
Teilnahme am/Participated in the »Salon des Réalités Nouvelles«, Paris

1949 Mitbegründer der Gruppe/Co-founder of the group »ZEN 49«

1949-62 Tätigkeit als selbstständiger Architekt/Worked as freelance architect

Ab/from 1952 Arbeitet in Anlehnung an Malewitsch mit geometrischen Formen und wenigen leuchtenden Farbkontrasten/Worked in the style of Malevich with geometric shapes and a few luminous colour contrasts

1959 Teilnahme an der/Participated in »documenta 2« in Kassel, auch/also 1964, 1968, 1977

1962 Beginn der monochromen modulierten Farbfelder/Began modulated monochrome colour fields

Ab/from 1965 Verwendung von Leuchtfarben, Einsatz von Spritztechnik/Employment of luminous paints, spray technique

1965-75 Professur für Malerei/Professorship in painting: Staatliche Kunstakademie Düsseldorf

1968 Absolute Isolation der Farbe zum »Element«; ausschließlicher Einsatz von Leuchtfarben/Absolute isolation of colour as »Element«, exclusive use of luminous paints

1970 Mitglied der/Member of the Akademie der Künste, Berlin

Ab/from 1975 Dominanz der Farbe Rot/Dominance of colour red

1992 Rubens-Preis/Prize, Stadt Siegen

Lebt und arbeitet in/Lives and works in München

Bibl.: Jürgen Morschel, »Farbe als Darstellungsgegenstand und Beweggrund«, in: *Künstler. Kritisches Lexikon der Gegenwartskunst*, Edition 1, München 1988.
Rupprecht Geiger, Hg./ed. Peter-Klaus Schuster, Ausst.Kat./exhib.cat., Staatsgalerie Moderner Kunst, Haus der Kunst München, München 1988.
Rupprecht Geiger im Lenbachhaus München, Hg./ed. Helmut Friedel, Ausst.Kat./exhib.cat., Städtische Galerie im Lenbachhaus, München 1998.
Rupprecht Geiger, Ausst.Kat./exhib.cat., Galerie im Rathausfletz, Neuburg an der Donau, München 1999.

Geipel, Hans

1927 Geboren in/Born in Meiningen/Thüringen (Germany)

1946-49 Besuch der/Attended the Landesschule für angewandte Kunst, Erfurt

1950 Flucht aus der DDR, erste Unterkunft bei/Escape from the GDR, first stayed with Willi Baumeister in Stuttgart

1950-52 Besuch der/Attended the Werkkunstschule Offenbach

Ab/from 1955 Selbstständiger Grafik-Designer in/Freelance graphic designer in Stuttgart

1955-75 Gestaltung der Programme, Publikationen und Ausstellungen/Designed programmes, publications and exhibitions: Süddeutscher Rundfunk, Stuttgart (Southern German broadcasting company)

1957 Erste Bilder und Objekte/First pictures and objects

1960 Erste geschweißte Eisenplastiken/First welded iron sculptures

1962 Erste kinetische Objekte/First kinetic objects

1965 Mitbegründer und ab 1966 Chefredakteur der Zeitschrift *Format* für visuelle Kommunikation/Co-founder, and from 1966 onwards editor-in-chief of *Format*, a magazine for visual communication

1967-71 Freier Dozent für Typografie und Gestaltungslehre/Freelance lecturer on typography and design theory: Grafische Fachhochschule, Stuttgart

1968 Mitbegründer der Gruppe/Co-founder of the group »parallel«

1974 Zusammenarbeit mit dem Atelier Stankowski und Partner/Collaboration with the Stankowski and Partners Studio

1983 Mitbegründer der Künstlergruppe/Co-founder of the artists' group »Konstruktive Tendenzen«

1985 Entwicklung der/Developed the *Spiegelmobiles*

1992-95 Kinetische Objekte und Installationen im Architekturbereich/Kinetic objects and installations in architectural contexts

1992 Entwicklung der/Developed the *Rastermobiles* (grid mobiles)

1998 Entwicklung der Computergrafiken/Developed computer graphics

Lebt und arbeitet in/Lives and works in Gerlingen bei/near Stuttgart

Bibl.: *Hans Geipel. Arbeiten aus verschiedenen Werkgruppen 1987-1997*, Ausst.Kat./exhib.cat., Rathaus der Stadt Gerlingen, Gerlingen 1997.

Gerstner, Karl

1930 Geboren in/Born in Basel

1945-50 Grafikerlehre und Besuch der/Graphic design apprenticeship and attendance of the Kunstgewerbeschule Zürich

1952 Tätig als Grafik-Designer/Works as a graphic designer

Erste veränderbare Bilder/First changeable pictures

1953 Erste programmierte Bilder unter dem Titel/First programmed pictures under the title *Aperspektiven*

1957 Publiziert sein erstes Buch/Publishes his first book *kalte Kunst?*

Erste Einzelausstellung im/First one-man exhibition at Club Bel Etage, Zürich

1958 Erste/First Multiples

1959-70 Gründet und betreibt die Werbeagentur/Founds and directs the advertising agency »GGK«

1960 Teilnahme an der Ausstellung/Participation in the exhibition »konkrete kunst«, Helmhaus Zürich

1961/63/64 Teilnahme an den Ausstellungen/Participation in the exhibitions »Neue Tendenzen«

1964-67 Serie kinetischer Bilder/Series of kinetic pictures

1967 Teilnahme an der Wanderausstellung/Participation in the touring exhibition »The Responsive Eye«, The Museum of Modern Art, New York

1979 Geht nach/Moves to Paris

1986 Publiziert/Publishes *Die Formen der Farbe* (The Forms of Colour)

1992 Retrospektive/Retrospective exhibition, Kunsthalle Tübingen

Lebt und arbeitet abwechselnd in/Lives and works in Basel, Hippoltskirch (Elsass/Alsace) und Paris

Bibl.: *Karl Gerstner*, Ausst.Kat./exhib.cat., Museum für Gegenwartskunst, Basel, Kunsthalle Tübingen, Von der Heydt-Museum Wuppertal, Kunsthalle Weimar, Kunstmuseum Solothurn, Ostfildern-Ruit 1992.
Karl Gerstner. Rückblick auf 5 x 10 Jahre Grafik Design etc., Hg./ed. Manfred Kröplien, Ostfildern-Ruit 2001.

Giers, Walter

1937 Geboren in/Born in Mannweiler/Pfalz (Germany)

1955 Studium Industrie-Design/Studied industrial design: Werkkunstschule Schwäbisch Gmünd

Jazzmusiker/Jazz musician

1968 Erste Ausstellungen von elektronischen Spielobjekten/First exhibitions of electronic toy objects

1971 Objekte mit Zufallsgeneratoren/Objects with random generators

1973 Autonome Objekte/Autonomous objects

1975 Manipulative Objekte/Manipulative objects

1992/93 Dozent an der/Lecturer at the Hochschule für Gestaltung, Karlsruhe

Lebt und arbeitet als selbstständiger Industrie-Designer in/Lives and works as freelance industrial designer in Schwäbisch Gmünd

Bibl.: *Licht/Spiele. Holographie und kinetische Objekte*, Ausst.Kat./exhib.cat., Deutsches Museum München, Brauweiler 1984.
Walter Giers, Electronic Art, Berlin 1987.

Glarner, Fritz

1899 Geboren in/Born in Zürich

1914-20 Studium/Studies: Regio Istituto di Belle Arti, Napoli

1917/18 Lehrtätigkeit in Zeichnen und darstellender Geometrie an/Taught drawing and depictive geometry: Regia Scuola Tecnica, Sarno

Ab/from 1920 Verschiedene Ausstellungen mit italienischen Künstlern u.a. in/Various exhibitions with Italian artists, e.g. in Napoli, Roma

1923 Übersiedlung nach/Moved to Paris

Kontakt zu avantgardistischen Künstlerkreisen/Contact to avant-garde artistic circles

1926 Erste Einzelausstellung/First one-man show: Galerie d'Art Contemporain, Paris

1930/31 Erster Aufenthalt in den/First visit to the USA

1932 Bekanntschaft mit/Made acquaintance of Max Bill in Zürich

1933 Mitglied der Pariser Künstlergruppe/Member of the Parisian artists' group »Abstraction-Création«

1935/36 Kurzer Aufenthalt in/Brief stay in Zürich

Übersiedlung nach/Moved to New York. – Wird 1944 amerikanischer Staatsbürger/Became American citizen in 1944

1937 Mitglied der Gruppe/Member of the group »Allianz«

1938-44 Mitglied der Gruppe/Member of the group »American Abstract Artists«

ca. 1941 Erstes/First *Relational Painting*

1942 Beginn einer engen freundschaftlichen Beziehung zu/Beginning of close friendship with Piet Mondrian

1944 Erstes *Relational Painting* in Rundformat/First round *Relational Painting*

1955 Teilnahme an der/Participated in »documenta 1« in Kassel

1958 Beteiligung an der/Participated in the 29. Biennale, Venezia, auch/also 1968
1958-62 Monumentales Wandbild im/Monumental mural at Time & Life Building. – Wandgestaltung in der Bibliothek des UNO-Gebäudes, New York/Wall design in the library of the UN building, New York
1966 Schwerer Unfall, Rekonvaleszenz/Serious accident, lengthy convalescence period
1968 Vertritt die Schweiz auf der/Represented Switzerland at the 34. Biennale, Venezia
1971 Rückkehr in die Schweiz/Returned to Switzerland
1972 Gestorben in/Died in Locarno

Bibl.: *Fritz Glarner*, Ausst.Kat./exhib.cat., Museo Cantonale d'Arte, Lugano, Stiftung für konstruktive und konkrete Kunst, Zürich, Lugano/Zürich 1993.

Glattfelder, Hans Jörg

1939 Geboren in/Born in Zürich
1958 Beginn des Studiums an der/Began studying at the Universität Zürich
Grundkurs an der/Basic course at the Kunstgewerbeschule Zürich
1961/62 Abbruch des Studiums; Mitarbeit bei einem Projekt für Entwicklungshilfe in Sizilien/Discontinued studies; worked on a development aid project in Sicily
1963 Wohnsitz in/Took up residence in Firenze
Erste Arbeiten mit formal streng strukturierten Farbelementen/First works with formally and strictly structured colour elements
1966 Beginn der Serie der programmierten Farbreliefs/Began series of programmed colour reliefs
Erste Einzelausstellung in der/First one-man exhibition at the Galerie »Numero«, Milano; dort macht er die Bekanntschaft von/where he made acquaintance of Calderara, Colombo & Nigro
1966-68 Eidgenössisches Kunststipendium/National scholarships
1969 Teilnahme an der Ausstellung/Participated in the exhibition »Nove Tendencije«, Zagreb
1970 Übersiedlung nach/Moved to Milano
1971 Mitorganisator der Ausstellung/Co-organiser of the exhibition »arte concreta«, Westfälischer Kunstverein, Münster
Ab/from 1977 Serie der *nicht-euklidischen Metaphern*/Series of *non-Euclidian metaphors*

1982 Veröffentlichung des Manifests/Publication of manifesto *elogio del raziocinio* (in praise of reason)
1983 Veröffentlichung des programmatischen Textes »Nicht-euklidische Metaphern« in der Zeitschrift/Published programmatic text »Non-Euclidian Metaphors« in the magazine *Temporale*, Lugano
1986 Beteiligung an der/Participated in the Biennale, Venezia
1987 Preis/Prize Camille Graeser-Stiftung, Zürich
1988-97 Wohnsitz in/Resident of Ameno, Lago di Orta
1990 Aufenthalt im Atelier der Stadt Zürich in/Temporary residence at studio of the City of Zürich in New York
1992 Retrospektive/Retrospective: Quadrat Bottrop, Josef Albers Museum, Bottrop
1998 Übersiedlung nach Frankreich/Moved to France

Lebt und arbeitet in/Lives and works in Paris

Bibl.: *Hans Jörg Glattfelder,* Ausst.Kat./ exhib. cat., Quadrat Bottrop, Josef Albers Museum, Bottrop 1992.
Hans Jörg Glattfelder. Hauptsätze und Nebensätze, Vorwort/Foreword by Peter Weiermair, Ausst.Kat./exhib.cat., Galerie Dr. István Schlégl, Zürich 1994.
Hans Jörg Glattfelder. Reliefs. Werkübersicht 1965-1996, Ausst.Kat./exhib.cat., Galerie am See, Zug 1996.
Hans Jörg Glattfelder, Ausst.Kat./exhib.cat., Fondation Saner Studen. Stiftung für Schweizer Kunst, Studen/Biel 1997.
Hans Jörg Glattfelder. Konstruktive Metaphern, Ausst.Kat./exhib.cat., Museum für Konkrete Kunst Ingolstadt 1999.

Glöckner, Hermann

1889 Geboren in/Born in Cotta bei/near Dresden (Germany)
1910 Beginn der freiberuflichen künstlerischen Tätigkeit/Began work as freelance artist
1915-18 Kriegsdienst/Military service
1920 Erste geometrische Arbeiten/First geometric works
1923/24 Studium/Studies: Kunstakademie Dresden

1930-37 Entwicklung eines konstruktivistischen Tafelwerkes, in dem die Gesetzmäßigkeiten präziser Flächeneinteilung erkundet werden; um 1935 entsteht die erste plastische Arbeit/Developed a constructivist panel work in which he explored the laws governing the precise subdivision of a surface; first sculptural work ca. 1935
1937-44 Tätigkeit am Bau: bis 1967 Beschäftigung mit der Technik des Sgraffito-Putzschnitts/Architectural decoration: until 1967 concern with sgraffito technique
1945 Beschäftigung mit freier Abstraktion/Concern with free abstraction
1945-48 Mitglied der Künstlergruppe/Member of the artists' group »Der Ruf«, Dresden
1946 Atelier im/Studio at Künstlerhaus Dresden-Loschwitz
1950 Papier wird zum wichtigsten Bildträger und Gestaltungsmittel/Paper becomes most important underlying material and artistic medium
1956 Beginn großformatiger Collagen/First large-scale collages
Ab/from 1959 Verstärkte Hinwendung zu plastischen Arbeiten/Increased concern with sculpted works
1962 Entwicklung eines eigenen Abdruckverfahrens/Developed his own monotypic printing process
1969 Erstes Beispiel der gefalteten Blätter/First example of folded sheets
Retrospektive/Retrospective: Dresdener Kupferstich-Kabinett
Beteiligung an der Biennale/Participated at Biennial »Konstruktive Kunst«, Nürnberg/Ljubljana
1975 Modell und Entwurf einer Stahlplastik für die Stadt Dresden, die erst 1984 an der Technischen Universität aufgestellt wird/Model and design for a steel sculpture for the city of Dresden, not erected until 1984 at the Technische Universität
1979 Erste Einzelausstellung in der BRD/First one-man show in the Federal Republic of Germany: Galerie Alvensleben, München
1987 Gestorben in/Died in West-Berlin

Bibl.: *Hermann Glöckner. Werke 1909-1985*, Hg./ed. Ernst-Gerhard Güse, Ausst.Kat./exhib.cat., Saarland Museum Saarbrücken, Stuttgart 1993.

Hermann Glöckner. Faltungen. Arbeiten aus fünf Jahrzehnten, Ausst.Kat./exhib.cat., Staatliches Museum Schwerin, Kunsthalle Dresden, Städtische Galerie Plauen, etc., Schwerin 1996.

Gorin, Jean

1899 Geboren in/Born in Saint-Emilien-de-Blain (France)
Besuch der/Attended the Académie de la Grande Chaumière, Paris
1919-22 Studium/Studies: Ecole des Beaux-Arts, Nantes
1925 Erste ungegenständliche Kompositionen/First abstract compositions
1926 Begegnung mit Mondrian in dessen Pariser Atelier/Made acquaintance of Mondrian in the latter's Paris studio
1928 Erste Ausstellung seiner neoplastischen Werke zusammen mit der Gruppe/First exhibition of neo-plastic works with the group »STUCA« in Lille; Projekte für Villen, Bürogebäude und Wohnsiedlungen; Polychromiestudien/Projects for villas, office buildings and residential communities; polychromatic studies
1929/30 Erste Flächenkonstruktionen im Raum/First surface constructions in space
1930 Stellt in der Pariser Galerie 23 zusammen mit der Gruppe »Cercle et Carré« aus/Exhibited at the Paris Galerie 23 with the group »Cercle et Carré«
Fertigstellung des ersten neoplastischen Reliefs; Abwendung von der Malerei, die er erst 1944 wiederaufnimmt/Completed first neo-plastic reliefs; abandoned painting, not to resume it until 1944
1931 Mitglied der künstlerischen Vereinigung »1940« und der Gruppe/Member of the artists' association »1940« and the group »Abstraction-Création«, Paris
1937 Umzug nach/Moved to Vésinet bei/near Paris
Teilnahme an der Ausstellung/Participated in the exhibition »Konstruktivisten«, Kunsthalle Basel
1939 Arbeitet zusammen mit Antoine Pevsner an einer metallischen Konstruktion/Worked with Antoine Pevsner on a metallic construction
1945 Erste Reliefs mit aufsteigenden Flächen im Raum/First reliefs with ascending surfaces in space

Ab/from 1946 Regelmäßige Teilnahme am/Regular participation in the »Salon des Réalités Nouvelles«, Paris
1947 Niederlassung in/Settled in Grasse
Erste Raumkonstruktionen mit schwarzen Stäben und Farbflächen/First spatial constructions with black rods and colour surfaces
1950 Übersiedlung nach/Moved to Nice
Projekte neoplastischer Architektur/Projects in neo-plastic architecture
1951 Gründung der Gruppe »Espace«, deren Mitglied er bis 1957 ist/Founded the group »Espace« of which he remained a member until 1957
1957 Erste Einzelausstellung/First one-man show: Galerie Colette Allendy, Paris
1965 Retrospektive/Retrospective: Musée des Beaux-Arts, Nantes
1974 Einzelausstellung/ One-man show: Galerie Denise René, Paris
1981 Gestorben in/Died in Niort (France)

Bibl.: *reConnaître. Jean Gorin*, Ausst.Kat./exhib.cat., Musée de Grenoble, etc., Paris 1998.

Graeser, Camille

1892 Geboren in/Born in Carouge bei/near Genève (Switzerland)
1911-15 Besuch der/Attended the Kunstgewerbeschule Stuttgart. – Meisterschüler bei/Master pupil under Bernhard Pankok
1917-33 Eigenes Atelier für Innenarchitektur, Grafik und Produktgestaltung in Stuttgart/Ran his own studio for interior decoration, graphics and product design in Stuttgart
1918/19 Privatschüler von/Private student of Adolf Hoelzel in Stuttgart-Degerloch
1926/27 Kontakt zu/Contact to Mies van der Rohe; richtet 1927 in der Stuttgarter Weißenhofsiedlung eine Musterwohnung ein/Interior decoration of model home in Weissenhof area of Stuttgart in 1927
1933 Rückkehr in die Schweiz; freier Mitarbeiter des Innenarchitekten R. Hartung/Returned to Switzerland; freelance employee of interior designer R. Hartung
1937/38 Erste konkrete Ölbilder und Holzreliefs; Mitglied der Künstlergruppe »Allianz«/First concrete oil paintings and wood reliefs; member of the »Allianz« artists' group

1944 Erstes Erscheinen des Gestaltungselementes der T-Figur/The »T« figure first appeared as a design element
1947 Teilnahme am/Participated in the »Salon des Réalités Nouvelles«, Paris
1947-51 Auseinandersetzung mit der Zwölftontechnik Schönbergs; es entstehen Balkenkonstruktionen, so genannte/Studied Schönberg's twelve tone technique; produced beam constructions referred to as *laxodromische Bildkompositionen*
1949 Teilnahme an der von Max Bill organisierten Wanderausstellung/Participated in the touring exhibition organised by Max Bill: »Züricher konkrete Kunst«
1953 Starkfarbige Horizontal- und Vertikalteilungen, aus denen bereits einzelne Teile »dislozieren« können/Strongly coloured horizontal and vertical arrangements from which specific parts can already »dislocate«
1957/58 *Progressionen* aus regelmäßig anwachsenden Farbelementen in rhythmischer Aufreihung oder in exzentrischer Rotationsbewegung/*Progressionen* consisting of regularly growing colour elements in rhythmic alignment or in eccentric rotational movement
1958 Beteiligung an der/Participated in the 29. Biennale, Venezia
Entwicklung der so genannten *Relationen*, zunächst hochformatige, dann auch quadratische Streifenbilder/Developed what he referred to as *Relationen*, initially vertical format, but also square stripe pictures
1964 Erste Retrospektive/First retrospective: Kunsthaus Zürich
Entwicklung der *Dislokationen* oder *Translokationen*, indem er Formteile in ein benachbartes Feld verlagert/Developed *Dislokationen* or *Translokationen*, in which he shifts parts of a shape into an adjacent field
1969 Vertritt die Schweiz auf der/Represented Switzerland at the 10. Biennale in São Paulo
1975 Kunstpreis/Art prize, Stadt Zürich
1977 Teilnahme an der/Participated in »documenta 6« in Kassel
Ernennung zum Ehrenmitglied/Appointed honorary member: Staatliche Akademie der Bildenden Künste, Stuttgart
1979 Retrospektive/Retrospective: Kunsthaus Zürich & Wilhelm-Hack-Museum, Ludwigshafen am Rhein
1980 Gestorben in/Died in Wald (Zürich)

Bibl.: *Camille Graeser 1892-1980*, Ausst.Kat./
exhib.cat., Kunstmuseum Winterthur, Galerie
der Stadt Stuttgart, Kunsthalle zu Kiel, Zürich
1992.

Rudolf Koella, *Camille Graeser. Bilder, Reliefs
und Plastiken. Camille Graeser Werkverzeich-
nis*, Bd. 3, Hg./eds. Camille Graeser-Stiftung &
Schweizerisches Institut für Kunstwissenschaft
in Zürich, Zürich 1995.

Gerhard Mack, »Quadrat und Träne«, in:
*Künstler. Kritisches Lexikon der Gegenwarts-
kunst*, Edition 35, Nr. 20, München 1996.

Camille Graeser, Ausst.Kat./exhib.cat., Galerie
am See, Zug 1997.

Graevenitz, Gerhard von

1934 Geboren in/Born in Schilde/Mark Bran-
denburg (Germany)

1956-61 Studium/Studies: Kunstakademie
München. – Meisterschüler bei/Master pupil
under Ernst Geitlinger

Ab/from 1958 Monochrome Reliefs, so ge-
nannte/Monochrome reliefs, referred to as
Weiße Strukturen (white structures)
Bekanntschaft mit/Made acquaintance of Josef
Albers

1959/60 Herausgeber der Zeitschrift/Editor of
magazine *nota*

1960/61 Erste kinetische Objekte/First kinetic
objects
Leiter der/Head of the Galerie »nota«, München

1961 Teilnahme an den Ausstellungen/ Parti-
cipated in the exhibitions »Nove Tendencije«,
Zagreb, & »structures«, Galerie Denise René,
Paris
Dort Bekanntschaft mit der/There made
acquaintance of the »Groupe de Recherche
d'Art Visuel«

1962 Mitbegründer der internationalen
Bewegung/Co-founder of the international
movement »Nouvelle Tendance«, Sektion
München
Erste Einzelausstellung/First one-man show:
Galerie Roepcke, Wiesbaden

Ab/from 1962 Beschäftigung mit Computer-
grafik/Concentration on computer graphics

1964 Erste Spielobjekte/First toy objects

1965 Beteiligung an der Wanderausstellung/
Participated in the touring exhibition »The
Responsive Eye«, The Museum of Modern Art,
New York

1967-69 Gastdozent/Guest lecturer: Werk-
kunstschule Kassel, Akademie der Bildenden
Künste Nürnberg & Hochschule für Bildende
Künste, Braunschweig

1968 Teilnahme an der/Participated in »docu-
menta 4« in Kassel

1969 Installation eines kinetischen Raumes
für die/Installation of a kinetic space for the
Biennale Nürnberg

1970 Niederlassung in/Settled in Amsterdam

1978 Gastprofessor/Guest professorship:
Hochschule für Bildende Künste, Hamburg

1980 Zusammen mit Norman Dilworth
Organisator der Ausstellung/With Norman
Dilworth, organised exhibition »pier + ocean.
Construction in the art of the seventies«,
British Arts Council, London

1983 Gestorben in der Schweiz (bei einem
Flugzeugunglück)/Died in Switzerland (in an
aeroplane accident)

Bibl.: *Gerhard von Graevenitz. Eine Kunst
jenseits des Bildes*, Hg./ed. Kornelia von
Berswordt-Wallrabe, Ausst.Kat./exhib.cat.,
Staatliches Museum Schwerin, Von der Heydt-
Museum, Wuppertal, Ostfildern-Ruit 1994.

Gundersen, Gunnar S.

1921 Geboren in/Born in Førde/Sunnfjord
(Norway)

1945-47 Besuch der Staatlichen Kunstgewerbe-
schule, Oslo/Attended the National School of
Applied Art, Oslo

1947-53 Studium bei Storstein und Heiberg/
Studied under Storstein and Heiberg: Statens
Kunst Akademi, Oslo

1949 Studienreise nach/Study trip to Paris

1951 Erste Einzelausstellung/First one-man
show: Galleri KB, Oslo

1952-54 Beteiligung an der/Participated in the
Triennale, Milano
In den 50-er Jahren Lehrer für Malerei an der
Staatlichen Kunstgewerbeschule, Oslo/In the
1950s taught painting at the National School of
Applied Art, Oslo

1956 Mitbegründer der Gruppe/Co-founder of
the group »Terningen« (Würfel/Cubes)

1956-66 Dozent/Lecturer: Norges Tekniske
Hogskole, Trondheim

1955, 1959 Beteiligung an der/Participated in
the Biennale, São Paulo

Ab/from 1965 Teilnahme am/Participated in the
»Salon des Réalités Nouvelles«, Paris

1968 Beteiligung an der/Participated in the
34. Biennale, Venezia
Zahlreiche öffentliche Auftragsarbeiten in den
60-er und 70-er Jahren/Numerous public com-
missions in the 1960s and 1970s

1983 Gestorben in/Died in Bærum bei/near
Oslo

Bibl.: Jan Otto Johansen, *Gunnar S. Gundersen*,
Oslo 1982.

Gutbub, Edgar

1940 Geboren in/Born in Mannheim (Germany)

1961-63 Studium der Bildhauerei/Studied sculp-
ture: Freie Akademie Mannheim

1963-69 Fortsetzung des Studiums/Continued
studies: Hochschule für Bildende Künste,
Berlin. – 1968 Meisterschüler/Master pupil

1971 Erste architekturbezogene weiße Instal-
lationsplastiken/First architecture-related white
installation sculptures

1972 Preis/Prize Villa Romana, Firenze

1975/76 Stipendium/Scholarship: Cité Inter-
nationale des Arts, Paris

1976-78 *Winkelarbeiten* (angle works); ab/from
1979 *Winkelabschnitte* (angle sections)

1978 Stipendium/Scholarship: Aldegrever-
Gesellschaft, Soest

1979 Neues Konstruktionsschema der/
New construction scheme *Abwinkelung*

1981 Stipendium/Scholarship: Hand Hollow
Foundation; und/and DAAD (Deutscher
Akademischer Austauschdienst/German
Academic Exchange Service)
Aufenthalt in/Period spent in East Chatham,
N.Y.
Arbeitet zum ersten Mal mit Metallen bei/
Worked with metals for first time under George
Rickey

1983 Erste Skulpturen mit farbigen Innen-
räumen/First sculptures with colour interiors

1984 Erste Steinskulpturen und Betonobjekte
sowie Collagen/First stone sculptures, concrete
objects and collages

1986 Werkstipendium/Working scholarship:
Kunstfonds e.V., Bonn
Preis der/Prize at the »3. Triennale für Klein-
plastik« in Fellbach

1990-92 Gastprofessor für Bildhauerei/Guest

professorship in sculpture: Hochschule für Bildende Künste, Braunschweig

1994/95 Gastprofessor/Guest professorship: Hochschule für Gestaltung, Offenbach am Main

Lebt und arbeitet in/Lives and works in Köln & Kirchberg-Mistlau

Bibl.: *Edgar Gutbub. Arbeiten 1965-1991*, Ausst.Kat./exhib.cat., Hällisch-Fränkisches Museum, Schwäbisch Hall 1991.
Edgar Gutbub, Ausst.Kat./exhib.cat., Museum Moderner Kunst, Landkreis Cuxhaven, Otterndorf 1991.
4 Positionen aus Hohenlohe. Edgar Gutbub, Ausst.Kat./exhib.cat., Hällisch-Fränkisches Museum, Schwäbisch Hall 1998.

Hangen, Heijo

1927 Geboren in/Born in Bad Kreuznach (Germany)

1947-50 Studium/Studies: Landeskunstschule Mainz

1950 Erste Arbeiten mit abstrakten Bildformen/First works with abstract picture forms

1952 Erste konstruktive Arbeiten in supremativer Ordnung/First constructive works in supremative order

1954 Erste Arbeiten mit Bildübersetzungen von Zahl und Maß/First works with pictorial transpositions of number and dimension

1958-61 Artdirector der/Art director of U.S.I.S. Exhibit Section, American Embassy, Bonn-Bad Godesberg

1962-73 Mit Wolfgang Best Atelier für Ausstellungs- und Grafikdesign/With Wolfgang Best, studio for exhibition and graphic design, Bonn & Frankfurt am Main

1962 Anwendung von zwei systemgebundenen konstanten Modulelementen/Use of two, constant, system-linked modular elements

1965 Erste Silhouettenbilder, Weiterführung dieser Bildidee in der Siebdruckgrafik ab 1966/First silhouette pictures, extension of this pictorial idea with silk-screen technique starting in 1966

1969 Beginn der Verwendung eines einzigen, konstanten Form-Moduls/Began to employ one single, constant form module

1971 Entwicklung der Drehphasentabelle/Developed rotation phase table

1977 Teilnahme an der/Participated in »documenta 6« in Kassel

1977-93 Dozent/Lecturer: Europäische Akademie für Bildende Kunst, Trier

1979 Erste Anwendung der Kombination von systemgebundenen ungleichen Größen der Modulform/First application of combination of system-linked unequal sizes of modular form

1986 Arbeiten mit Bewegungen auf matriximmanentem Systemfeld/Works with movements on matrix-inherent system field

1988 Bildkombinationen mit rekombinatorischen Formtranspositionen/Picture combinations with recombinatorial form transpositions

1991 Kunstpreis/Art prize Stadt Koblenz & Land Rheinland-Pfalz

1997 Arbeiten mit Konstruktions-Ästhetik aus Linien und Punkten über der Modulform/Works with construction aesthetics consisting of lines and dots over the modular form

Lebt und arbeitet in/Lives and works in Koblenz

Bibl.: *heijo hangen. modul methode modul. bildsequenzen 1967-1997*, Ausst.Kat./exhib.cat., Kunstverein Ludwigshafen am Rhein e.V., Städtische Galerie Würzburg 1998.
Klaus Weschenfelder (Hg./ed.), *heijo hangen. werkverzeichnis der serigraphien von 1966-1999*, Ausst.Kat./exhib.cat., Haus Metternich & Mittelrhein-Museum Koblenz, Köln 1994.

Hauser, Erich

1930 Geboren in/Born in Rietheim, Kreis Tuttlingen (Germany)

1945-48 Lehre als Stahlgraveur; gleichzeitig Unterricht in Zeichnen und Modellieren im Kloster Beuron/Apprenticeship as steel engraver; at the same time took lessons in drawing and modelling at Kloster Beuron

1949-51 Abendkurse/Evening courses: Freie Kunstschule Stuttgart, Abteilung Bildhauerei/Sculpture department

1952-59 Freischaffender Bildhauer in/Freelance sculptor in Schramberg

1959 Übersiedlung nach/Moved to Dunningen bei/near Rottweil

1960 Konstruktive Plastiken/Constructive sculptures

1963 Kunstpreis/Art prize »junger westen«, Stadt Recklinghausen

1964 Teilnahme an der/Participated in »documenta 3« in Kassel, auch/also 1968, 1977

1964/65 Gastdozent/Guest lecturer: Hochschule für Bildende Künste, Hamburg

1966/67 Entwicklung der Säulenplastik und Flächenwand/Developed column sculpture and surface wall

1969 Großer Preis/Grand Prix: 10. Biennale, São Paulo

1970 Begründer des/Founded the »Forum Kunst« in Rottweil
Mitglied der/Member of the Akademie der Künste, Berlin

1971/72 Säulenkonfigurationen, Reihe der großen, dynamisch ausgreifenden *Raumsäulen*/Column configurations, series of large and dynamically extending *Raumsäulen*

1984/85 Gastprofessur/Guest professorship: Hochschule für Bildende Künste, Berlin

1986 Verleihung des Professorentitels durch das/Awarded title of professor by the Land Baden-Württemberg

1990-92 Bau und Bezug der Pyramide in Rottweil/Constructed and took up residence in the pyramid in Rottweil

1996 Gründung der/Founded the Erich Hauser-Stiftung

Lebt und arbeitet in/Lives and works in Rottweil

Bibl.: *Erich Hauser – Bildhauer*, Hg./eds. Claudia & Jürgen Knubben, Ausst.Kat./exhib. cat. »Bilder aus der Sammlung Erich Hauser«, Forum Kunst Rottweil, Ostfildern-Ruit 1995.
Erich Hauser. Thomas Lenk. Georg Karl Pfahler. Europäische Avantgarde der sechziger Jahre, Ausst.Kat./exhib.cat., Galerie Schlichtenmaier, Grafenau, Museum des Landkreises Waldshut, Schloß Bonndorf, Landesvertretung Baden-Württemberg, Bonn, Grafenau 1997.
Erich Hauser. Vor allem Zeichnungen 1962-1997, Ausst.Kat./exhib. cat., Kreissparkasse Esslingen-Nürtingen, Esslingen 1997.

Heerich, Erwin

1922 Geboren in/Born in Kassel (Germany)

1938-41 Besuch der/Attended the Kunstgewerbeschule Kassel

1945-50 Studium der Bildhauerei bei Ewald Mataré/Studied sculpture under Ewald Mataré: Staatliche Kunstakademie Düsseldorf

1950-54 Meisteratelier; Beginn der selbstständigen künstlerischen Arbeit; erste Kartonplastiken und Zeichnungen isometrischer Darstellung/Master studio; began freelance artistic work; first cardboard sculptures and isometric depiction drawings

Ab/from 1959 Kartonplastiken, Zeichnungen, Drucke und Grafiken im freien Bereich isometrischer Gesetzlichkeit/Cardboard sculptures, drawings, prints and graphics in free area of isometric laws

1961-69 Lehrtätigkeit/Teaching assignment: Seminar für werktätige Erziehung, Düsseldorf

1964 Erste Einzelausstellung/First one-man show: Haus van der Grinten, Kranenburg

1968 Beteiligung an der/Participated in »documenta 4« in Kassel, auch/also 1977

1969-88 Professur/Professorship: Staatliche Kunstakademie Düsseldorf

ca. 1970 Erste Außenskulpturen; seit Mitte der 70-er Jahre zahlreiche plastische Arbeiten im öffentlichen Raum/First outdoor sculptures; numerous sculpted works for public spaces from mid 1970s onwards

1973 Teilnahme an der/Participated in the 12. Biennale, São Paulo

1974 Mitglied der/Member of the Akademie der Künste, Berlin

1978 Will Grohmann-Preis/Prize, Berlin

1980-93 Planung und Ausführung von Gebäuden, so genannte *begehbare Skulpturen,* für das/Planned and executed buildings referred to as *begehbare Skulpturen* (walk-in sculptures), for Museum Insel Hombroich bei/near Neuss

1987 Max Beckmann-Preis/Prize, Stadt Frankfurt am Main

1995 Anton Stankowski-Preis/Prize, Stuttgart

1999 Mitglied der/Member of the Akademie der Schönen Künste, München

Lebt und arbeitet in/Lives and works in Meerbusch bei/near Düsseldorf

Bibl.: Joachim Peter Kästner, *Erwin Heerich,* Köln 1991.
Hans M. Schmidt, »Vom Objektiven und Poetischen maßlicher Verhältnisse«, in: *Künstler. Kritisches Lexikon der Gegenwartskunst,* Edition 26, München 1994.
Kunst + Design. Erwin Heerich. Plastische Modelle für Architektur und Skulptur. Preisträger der Stankowski-Stiftung 1995, Ausst.-Kat./exhib.cat., Kunstmuseum Düsseldorf, Neues Museum Weserburg Bremen, Museum Wiesbaden, Städtische Galerie Göppingen, Düsseldorf 1995.
Erwin Heerich. Skulptur und der architektonische Raum, Köln 1998.
Jochen Kastner, *Erwin Heerich,* Köln 2000.

Heidersberger, Heinrich

1906 Geboren in/Born in Ingolstadt (Germany)

1928 Abbruch des Architekturstudiums/Discontinued architectural studies: Technische Hochschule, Graz

1928-31 Aufenthalt in Paris, wo er mit Mondrian, Léger und Tanguy zusammentrifft; autodidaktisches Erlernen der Fotografie/Period of residence in Paris, where he made acquaintance of Mondrian, Léger and Tanguy; taught himself photography

1936 Übersiedlung nach Berlin, um dort als Bildjournalist sowie als Sach- und Werbefotograf zu arbeiten; Beginn der Architekturfotografie/Moved to Berlin to work there as photo journalist and product and advertising photographer; began architectural photography

1938 Industriefotograf im/Industrial photographer at the Stahlwerk Braunschweig, Salzgitter. – Leiter der Bildstelle/Head of picture archive

1946 Übersiedlung nach/Moved to Braunschweig
Erste Ausstellung/First exhibition: Haus »Salve Hospes«, Braunschweig
Seitdem Fotoreportagen für die Illustrierte *Stern*/Since that time, photo reports for *Stern* magazine

Ab/from 1950 Versuche mit dem Rhythmographen; Architekturfotografie/Experiments with rhythmographs; architectural photography

1955 Entwicklung der *Rhythmogramme,* dreidimensional wirkende Lichtpendelfiguren (Lissajou-Figuren)/Developed *Rhythmogramme,* suspended light figures that appear as three-dimensional (Lissajou figures)

1957 Berufung in die/Appointed to the Deutsche Gesellschaft für Photographie

1961 Niederlassung in/Settled in Wolfsburg

1989 Einladung nach/Invited to Tucson, USA. – Ausstellungen und Vorträge in der Universitätsgalerie/Exhibitions and lectures at the university gallery

1996 Reisen nach/Trips to Lemvig, København & Paris im Zusammenhang mit den Dreharbeiten zum Film »Die zweite Wirklichkeit« über seine fotografische Entwicklung/in connection with the filming of »Die zweite Wirklichkeit« about his photographic development

Lebt und arbeitet in/Lives and works in Wolfsburg

Bibl.: *Heinrich Heidersberger. Das photographische Werk im Querschnitt,* Ausst.Kat./exhib.cat., Kunstverein Wolfsburg 1986.
Heidersberger. Strukturen – Konstruktionen – Rhythmogramme, Ausst.Kat./exhib.cat., Museum für Photographie, Braunschweig 1992.
Heinrich Heidersberger, Ausst.Kat./exhib.cat., Studio Schloss Wolfsburg, Wolfsburg 1996.
Heinrich Heidersberger – Rhythmogramme, Ausst.Kat./exhib.cat., Museum für Konkrete Kunst Ingolstadt in der Städtischen Galerie Harderbastei 1997.

Hepworth, Barbara

1903 Geboren in/Born in Wakefield, West Yorkshire (Great Britain)

1920 Besuch der/Attended Leeds School of Art
Erste Begegnung mit/Initial encounter with Henry Moore

1921-24 Studium am/Studied at Royal College of Art, London

1925 Einjähriges Reisestipendium für Italien/One-year travel scholarship to Italy

1926 Rückkehr nach/Returned to England

1931/32 Begegnung mit/Made acquaintance of Ben Nicholson
Mitglied der/Member of the »Seven and Five Society«, London
Erste durchdrungene (»pierced«) Form/First »pierced« form
Frankreich-Reise, dort Atelierbesuche u.a. bei/Trip to France, visited studios (among others) of Brancusi, Arp, Picasso

1933-35 Teilnahme an den Ausstellungen der Gruppe/Participated in exhibitions of the group »Abstraction-Création« in Paris

1934 Mitglied der Künstlergruppe/Member of the artists' group »Unit One«, London
Verknappung der formalen Elemente, konstruktivistische Plastik/Reduction of formal elements, constructivist sculpture

1937 Erste kristalline Formen in Zeichnungen/ First crystalline forms in drawings
Veröffentlichung der Zeitschrift/Publication of magazine *Circle International Survey of Constructive Art,* an der sie seit 1935 zusammenarbeitet mit/on which she had been working since 1935 with Nicholson, Martin & Gabo
1938 Erste Fadenverspannungen in Holzplastiken/First string networks in wood sculptures
Heirat mit/Married Ben Nicholson
1939 Übersiedlung nach/Moved to Cornwall
1947-49 Beteiligung am/Participated in the »Salon des Réalités Nouvelles«, Paris
1950 Vertritt Großbritannien auf der/Represented Great Britain at the 25. Biennale, Venezia
1952 Erste Skulpturengruppe/First sculpture group
1955 Teilnahme an der/Participated in »documenta 1« in Kassel, auch/also 1959
1958-68 Zahlreiche Ehrungen und Auszeichnungen in Großbritannien/Numerous awards and honours in United Kingdom
1959 Großer Preis/Grand Prix: Biennale, São Paulo
1968 Retrospektive/Retrospective: Tate Gallery, London
1970 Figurenzyklus/Figure cycle *Family of Man*
1973 Ehrenmitglied der/Honorary member of the American Academy of Arts & Letters
1975 Gestorben in/Died in St. Ives

Bibl.: Heinz Ohff, »Die natürliche Abstraktion«, in: *Künstler. Kritisches Lexikon der Gegenwartskunst,* Edition 26, München 1994.
Penelope Curtis/Alan G. Wilkinson, *Barbara Hepworth. A Retrospective,* Ausst.Kat./exhib. cat., Tate Gallery Liverpool, Yale Center for British Art, New Haven, Art Gallery of Ontario, Toronto, London 1994.
Sally Festing, *Barbara Hepworth. A life of forms,* London 1995.
Barbara Hepworth. Reconsidered, Hg./ed. David Thistlewood, Tate Gallery Liverpool Critical Forum Series, Vol. 3, Liverpool 1996.
Penelope Curtis, *Barbara Hepworth. St. Ives Artists,* Tate Gallery Publishing, London 1998.

Herbin, Auguste

1882 Geboren in/Born in Quiévy bei/near Cambrai (France)
1899 Beginn des Studiums/Began studies: Ecole des Beaux-Arts in Lille
1901 Niederlassung in/Settled in Paris
Malerei im impressionistischen Stil/Painted in impressionist style
1905 Hinwendung zum Fauvismus/Turned to Fauvism
Ab/from 1906 Regelmäßige Ausstellungsbeteiligung am/Regular participation in the exhibitions at »Salon des Indépendants«, Paris
1907 Teilnahme am/Participated in »Salon d'Automne«
1913 Einführung von farbigen geometrischen Formen im Stil des Synthetischen Kubismus/ Introduced coloured geometric forms in the style of Synthetic Cubism
1917 Erste abstrakt-geometrische Kompositionen/First abstract geometric compositions
1922 Vorübergehende Rückkehr zur figürlichen Malerei/Temporary return to figurative painting
1926 Beginn der zweiten abstrakten Periode; endgültige Hinwendung zur gegenstandslosen Malerei/Beginning of second abstract period; permanent turn to non-figurative painting
1929 Organisation des ersten/Organised the first »Salon des Surindépendants«
1931 Mitbegründer der Gruppe/Co-founder of the group »Abstraction-Création«
Mitherausgeber der Zeitschrift/Co-editor of magazine *abstraction-création, art non figuratif*
1937 Drei seiner Monumentalbilder werden auf der Weltausstellung in Paris gezeigt/Three of his monumental pictures displayed at the world's fair in Paris
1942 Entwicklung eines *Alphabet plastique,* das seine Bildsprache kodifziert/Developed an *Alphabet plastique,* that codified his pictorial idiom
1946 Mitbegründer und ab 1955 Präsident des/Co-founder, and beginning in 1955 president, of the »Salon des Réalités Nouvelles«
Ab/from 1946 Regelmäßige Teilnahme an den Ausstellungen der/Regular participation in the exhibitions of Galerie Denise René, Paris
1949 Veröffentlichung seiner kunsttheoretischen Schriften/Published his writings on art theory: *L'Art figuratif non objectif*
1953 Halbseitige Lähmung, lernt mit der linken Hand zu malen/Became hemiplegic, learned to paint with his left hand
1955 Teilnahme an der/Participated in »documenta 1« in Kassel, auch/also 1959

1958 Erste Retrospektive/First retrospective: Kunstverein Freiburg im Breisgau
1960 Gestorben in/Died in Paris

Bibl.: Joachim Heusinger von Waldegg, »Metamorphosen«, in: *Künstler. Kritisches Lexikon der Gegenwartskunst,* Edition 33, Nr. 3, München 1996.
Auguste Herbin. Der Pionier der geometrischen Abstraktion in Frankreich/Le pionnier de l'art non figuratif en France, Hg./eds. Richard W. Gassen & Lida von Mengden, Ausst.Kat./ exhib.cat., Wilhelm-Hack-Museum, Ludwigshafen am Rhein 1997.
Auguste Herbin. Vom Impressionismus zum Konstruktivismus. Ein Maler des Jahrhunderts, Ausst.Kat./exhib.cat., Stadtgalerie Klagenfurt, Galerie Lahumière, Paris 1998.

Hermanns, Ernst

1914 Geboren in/Born in Münster/Westfalen (Germany)
Mitarbeit im Malatelier des Vaters/Worked in his father's painting studio
1936-39 Besuch der/Attended the Kunstgewerbeschule Aachen & Kunstakademie Düsseldorf
Einberufung zum Kriegsdienst/Called up for military service
1945 Rückkehr nach/Returned to Münster
Figürliche Plastiken/Figurative sculptures
1948 Mitbegründer der Gruppe/Co-founder of the group »junger westen«
1950 Erste abstrakte Plastik; Anfang der 50-er Jahre entstehen eine Reihe von informellen Skulpturen und Zeichnungen/First abstract sculpture; a number of sculptures and drawings in the style of Art Informel beginning in the 1950s
1951 Kunstpreis/Art prize »junger westen«
1959 Kunstpreis/Art prize, Stadt Darmstadt
Teilnahme an der/Participated in »documenta 2« in Kassel
Einführung des Terminus/Introduction of term *mehrförmige Plastik*
1960 Erste durchgehbare Plastik; ab jetzt ausschließlich geometrische Formen/First walkthrough sculpture; from this point on exclusive employment of geometric forms
1964 Erste Kugelform mit Vierkantstab und Rundstäben/First spherical form with square and round rods

1967 Wilhelm Morgner-Preis/Prize
Umzug nach/Moved to München
1971 Stipendium/Scholarship: Cité Internationale des Arts, Paris
1976-80 Professur für Bildhauerei/Professorship in sculpture: Institut für Kunsterzieher, Münster (Zweigstelle/branch of the Kunstakademie Düsseldorf)
1981-84 Serie von Raumplastiken/Series of spatial sculptures
1983/84 Retrospektive/Retrospective: Städtische Galerie im Lenbachhaus, München
1984 Stellt seine neuen Arbeiten unter den Begriff/Placed new works under the heading *räumliche Konstellationen* (spatial constellations)
2001 Gestorben in/Died in Bad Aibling

Bibl.: Heiner Stachelhaus, »Die Suche nach einem neuen Ordnungsgefüge«, in: *Künstler. Kritisches Lexikon der Gegenwartskunst*, Edition 11, München 1990.
Ernst Hermanns. Ein Raum, Hg./ed. Raimund Stecker, Ausst.Kat./exhib.cat., Kunstverein für die Rheinlande und Westfalen, Düsseldorf 1994.
Ernst Herrmans zum 85. Geburtstag, Ausst.-Kat./exhib.cat., Westfälisches Landesmuseum Münster, Wilhelm Lehmbruck Museum Duisburg, Städti-sches Museum Leverkusen, Schloß Morsbroich, Duisburg 1999.

Hersberger, Marguerite

1943 Geboren in/Born in Basel
1964-66 Kunstgewerbeschule Basel
1967-70 Wohnhaft in/Resident of Paris
Zusammenarbeit mit dem Bildhauer/Collaboration with sculptor François Stahly
1970 Übersiedlung nach/Moved to Zürich

Lebt und arbeitet in/Lives and works in Zürich

Bibl.: *Hersberger*, Ausst.Kat./exhib.cat., Zürich 1995, S./p. 95.

Heurtaux, André

1898 Geboren in/Born in Paris
Als Künstler Autodidakt/Self-taught artist
1921 Figurative Malerei nach der Natur/Figurative painting modelled on nature
1922 Malerei mit kubistischen Tendenzen/Painting with Cubist tendencies
1933 Begegnung mit dem Werk von/Encountered the work of Theo van Doesburg
Beginnt nach geometrisch-konstruktiven Prinzipien zu arbeiten/Began work according to geometric-constructivist principles
1937 Mitglied der Künstlergruppe/Member of the artists' group »Abstraction-Création«
Ab/from 1939 Beteiligung am/Participated in the »Salon des Réalités Nouvelles«, Paris
Ab/from 1963 Regelmäßige Ausstellungsbeteiligung in der/Regular participation in exhibitions at the Galerie Denise René, Paris
1983 Gestorben in/Died in Paris

Bibl.: B. Fauchille/Serge Lemoine, *André Heurtaux*, Ausst.Kat./exhib.cat., Musée de Cholet, 1983.

Hilgemann, Ewerdt

1938 Geboren in/Born in Witten (Germany)
1958/59 Studium/Studies: Universität Münster
1959-61 Werkkunstschule & Saarland-Universität, Saarbrücken
1960 Erste Materialbilder/First material pictures
Ab/from 1961 Intensive Beschäftigung mit systematischen Reliefstrukturen/Intense concern with systematic relief structures
1963 Künstlersiedlung/Artists' community Asterstein, Koblenz
1967-70 Gelsenkirchen, u.a. in der Künstlersiedlung Halfmannshof/Gelsenkirchen, partially at artists' community Halfmannshof
1968 Raumstrukturen mit Rohren, angewandte Arbeiten/Spatial structures with pipes, applied works
1970 Übersiedlung nach/Moved to Gorinchem (Netherlands)
Erste Reliefs mit Quadratrastern in Serien/First reliefs with square grids in series
1971 Kubusstrukturen, positiv-negativ/Cube structures, positive-negative
1975 Erste Marmor- und Granitarbeiten/First marble and granite works
1975-84 Atelier und Aufenthalt in/Studio and residence in Carrara, Italia
Ab/from 1977 Lehrtätigkeit an der/Teaching assignment at the Academie van Beeldende Kunsten, Rotterdam
1981 Erste Skulpturen mit Findlingen auf geometrischer Basis/First sculptures with erratic blocks on geometric basis
1983 Erste Stahlarbeiten/First steel works
1984 Niederlassung in/Settled in Amsterdam
Implodierte Stahlarbeiten auf geometrischer Basis, so genannte/Imploded works in steel on geometric basis, called *Implosionen*
1993 Erste implodierte Wandskulpturen in Edelstahl/First imploded wall sculptures in stainless steel

Lebt und arbeitet in/Lives and works in Amsterdam

Bibl.: *Hilgemann. Implosions,* Ausst.Kat./exhib.cat., Museum für Konkrete Kunst, Ingolstadt 1995.

Hill, Anthony

1930 Geboren in/Born in London
1949-51 Studium/Studies: Central School of Arts and Crafts, London
1950 Mitglied der Gruppe/Member of group »Constructed Abstract Art« (mit/with Robert Adams, Adrian Heath, Kenneth & Mary Martin, Victor Pasmore)
Ab/from 1955 *Relief constructions*
Anfang 60-er Jahre/Early 1960s Halbreliefkonstruktionen/Semi-relief constructions
Mitglied der/Member of the »London Mathematical Society«

Lebt und arbeitet in/Lives and works in London

Bibl.: *Kunst im Aufbruch. Abstraktion zwischen 1945 und 1959*, Ausst.Kat./exhib.cat., Wilhelm-Hack-Museum, Ludwigshafen am Rhein, Ostfildern-Ruit 1998.

Hinterreiter, Hans

1902 Geboren in/Born in Winterthur (Switzerland)
1920/21 Studium der Mathematik/Studied mathematics: Universität Zürich
1921-25 Architekturstudium/Studied architecture: Eidgenössische Technische Hochschule, Zürich
Anschließend in Architekturbüros in Aarau und Bern tätig, daneben entstehen flächig stilisierte, stark farbige Landschaftsbilder/Then worked

in architectural firms in Aarau and Bern, during the same period produced stylised, strongly coloured landscape pictures
Ab/from 1929 Freischaffender Maler; fünfjähriger Aufenthalt in/Freelance painter; spent five years in Seelisberg, Innerschweiz
Studium der Farbtheorie von/Studied the colour theory of Wilhelm Ostwald
1930 Erste völlig ungegenständliche Arbeiten; Experimente mit geometrischen Formen, deren Harmoniegesetze in der *Formorgel* festgehalten werden/First completely abstract works; experiments with geometric forms, the harmony laws of which are set out in a *Formorgel*
1934 Erfindung des/Invented the *Form- und Farbwandelspiel* (form and colour transformation game), das nie realisiert wird/that was never realised
1936 Beginn der Niederschrift seiner gestalterischen Theorien, die 1978 in Barcelona erscheinen/Began recording his design theory which was published in Barcelona in 1978: *Die Kunst der reinen Form*
Verbindung zu Max Bill und den »Zürcher Konkreten«/Association with Max Bill and the Concrete artists of Zürich; Teilnahme an deren Ausstellungen/Participated in their exhibitions
1942, 1947 Beteiligung an der Ausstellung der Schweizer Künstlergruppe/Participated in the exhibition of the Swiss artist group »Allianz«, Kunsthaus Zürich
1943 Übersiedlung nach/Moved to Ibiza
1948 Teilnahme am/Participated in the »Salon des Réalités Nouvelles«, Paris
1963 Nach jahrelanger Pause wendet er sich wieder der Malerei und ihrer theoretischen Erfassung zu/After a break of many years, returned to painting and to recording the theory of painting
1967 Veröffentlichung seines Werkes/Published his work *A Theory of Form and Color* in Barcelona
1973 Erste Museumsausstellung/First museum exhibition: Kunstmuseum Winterthur
1985 Gründung der/Founded the Hans Hinterreiter-Stiftung, Vaduz
1989 Gestorben auf/Died on Ibiza

Bibl.: *Hans Hinterreiter. Konstruktionszeichnungen*, Ausst.Kat./exhib.cat., Galerie István Schlégl, Zürich 1997.
Hans Hinterreiter 1902-1989, Ausst.Kat./exhib. cat., Fondation Saner Studen. Stiftung für Schweizer Kunst, Studen/Biel 1999.

Holzhäuser, Karl Martin

1944 Geboren in/Born in Gardelegen (Germany)
1962-65 Fotografische Lehre im/Photography apprenticeship at Museum Dahlem, Berlin
Neben der klassischen Schwarzweiß- und Farbfotografie erste fotografische Experimente/In addition to classic black-and-white and colour photography undertook first photographic experiments
1965-67 Studium/Studies: Werkkunstschulen in Darmstadt & Saarbrücken
1967-69 Kunst- und Fotografie-Studium/Studied art and photography: Hochschule für Bildende Künste, Hamburg
Entwicklung der ersten »Mechano-optischen Untersuchungen«, künstlerische Darstellungen fotografischer optischer Erscheinungen/Developed first »mechanooptical investigations«, artistic depictions of photographic optical phenomena
1969 Fotograf für experimentelle Werbefotografie in/Photographer for experimental advertising photography in Nürnberg
1969-71 Art director photography, Vogelsänger Studios, Oerlinghausen/Bielefeld
1970-74 Dozent für Fotografie/Lecturer on photography: Fachhochschule Bielefeld
1972 Berufung an die/Appointed to the Deutsche Gesellschaft für Photographie
Einrichtung eines Studios zur Erzeugung experimenteller, synthetischer fotografischer Bilder/Set up a studio to generate experimental, synthetic photographic images
Ab/from 1975 Professor für Fotografie/Professor of photography: Fachhochschule Bielefeld
1979 Entwicklung der fotografischen Aufglasmalerei, einer künstlerischen Technik, die Malerei und Fotografie verbindet/Developed photographic »on-glass painting«, an artistic technique which combines painting and photography
1982 Arbeit an großformatigen experimentalen Landschaften/Work on large-scale experimental landscapes
1983 Entwicklung der fotografischen Farblichtmalerei/Developed photographic colour-light painting

1986 Berufung an die/Appointed to Freie Akademie der Künste, Mannheim

Lebt und arbeitet in/Lives and works in Bielefeld

Bibl.: *Karl Martin Holzhäuser: Mechano optische Untersuchungen und Lichtmalerei*, Marburg 1993.
Karl Martin Holzhäuser: Konkrete Gesten. Lichtmalerei zwischen Konstruktion und Informel, Hg./ed. Theodor Helmert-Corvey, Ausst.Kat./exhib.cat., Daniel-Pöppelmann-Haus, Herford, Bielefeld 1995.

Honegger, Gottfried

1917 Geboren in/Born in Zürich
1931/32 Besuch der/Attended Kunstgewerbeschule Zürich
Anschließend Dekorateurlehre bis 1935/Then decorator apprenticeship until 1935
1937 Gründung eines grafischen Ateliers, das bis 1958 besteht/Established a graphics studio that operated up until 1958
1939 Umzug nach Paris, ist dort als freier Maler tätig/Moved to Paris; worked there as a freelance painter
1948 Berufung als Dozent durch Johannes Itten an die/Appointed lecturer by Johannes Itten at the Kunstgewerbeschule Zürich
Erste Begegnung mit/First encounter with Le Corbusier in Paris
1949 Mitbegründer der/Co-founder of the »Alliance Graphique Internationale«
Raumskulpturen mit Neonlicht für die Züricher Gartenbauausstellung/Spatial sculptures with neon light for Zürich horticultural exhibition
1953 Gründung der Zeitschrift/Founded magazine *Vernissage*
1955 Konzeption der Ausstellung/Conceived exhibition »Kunst und Wissenschaft«, Kunsthalle Basel
1958 Aufbau einer Sammlung zeitgenössischer Kunst in/Assembled a collection of contemporary art in Ardsley, New York
Begegnung u.a. mit/Made acquaintance of Mark Rothko, Barnett Newman, and others
1960 Rückkehr nach/Returned to Paris & Zürich
1961 Gemeinsam mit Michel Seuphor Publikation des Buches/With Michel Seuphor published the book *Cercle et Carré*

1965 Teilnahme an den Ausstellungen der Gruppe/Participated in exhibitions by the group »Zero«

1975 Vertritt Frankreich bei der/Represented France at the 13. Biennale, São Paulo

1987 Kunstpreis/Art prize, Stadt Zürich

1990 *Espace de l'Art Concrete*, Schloss Mouans-Sartoux

1998 Veröffentlicht das Buch/Published the book *Dank dem Zufall – Begegnungen*

Lebt und arbeitet in/Lives and works in Paris & Zürich

Bibl.: *Gottfried Honegger. Vom Bild zum Raum/ From canvas to space/Du tableau à l'espace*, Ausst.Kat./exhib.cat., Hg./ed. Dorothea van der Koelen, Mainz 1997.
Gottfried Honegger – Eine Werkschau. Bilder, Reliefs, Skulpturen, Ausst.Kat./exhib.cat., Galerie Neher in Zusammenarbeit mit/in collaboration with Galerie am Lindenplatz, Vaduz 2000.

Humbert, Roger

1929 Geboren in/Born in Basel

1945/46 Studium/Studies: Kunstgewerbeschule Basel

1947-50 Fotografenlehre bei/Apprenticeship in photography under Jacques Weiss, Basel

1950-52 Fotoassistent bei/Photographic assistant under Hermann König, Fotofachschule Vevey

1952/53 Fachausbildung auf dem Gebiet der Farbfotografie bei/Training in the area of colour photography under Dr. Rickli, Zürich, & Ciné-gram SA, Geneva

1953 Es entstehen die ersten ungegenständlichen *Luminogramme* oder *Lichtstrukturen*/ Produced the first abstract *Luminogrammes* or *Lichtstrukturen* (light structures)
Erste Ausstellungsbeteiligung/First exhibition »Photographie unserer Zeit«, bei/at the Ulysses, Bewegung junger Kunst, Basel

1954-65 Freier Fotograf/Freelance photographer

1960 Organisator und Teilnehmer der Ausstellung/Organised and participated in the exhibition »Ungegenständliche Photographie«, Gewerbemuseum Basel

Ab/from 1965 Eigenes Fotoatelier in/Managed his own photographic studio in Basel

1984 Gründung der Aktiengesellschaft/Founded the public limited company Humbert + Vogt AG, Riehen; ab/from 1989 Humbert, Leu + Vogt AG, Studio für visuelle + verbale Kommunikation (studio for visual and verbal communication)

2000 Arbeitet an reinen *Luminogrammen*, die auf den Kraftzentren der Pyramiden beruhen/ Worked on pure *luminogrammes* based on the power centres of the pyramids

Lebt und arbeitet in/Lives and works in Basel

Bibl.: *Roger Humberts Lichtstrukturen*, Basel 1965.

Ihme, Hans-Martin

1934 Geboren in/Born in Montreal (Canada)

1937 Übersiedlung nach Deutschland/Moved to Germany

1960 Diplom als Physiker an der/Diploma in physics from the Universität Kiel
Wissenschaftlicher Angestellter am Institut für Angewandte Physik der Universität/Research assistant at the university's Institut für Angewandte Physik

1968 Beginn der Arbeit an Lichtmaschinen/ Began work on generators

1974 Erste Einzelausstellung der Lichtmaschinen in der/First one-man show of generators at the Kunsthalle zu Kiel

Lebt und arbeitet in/Lives in Kronshagen bei/ near Kiel

Bibl.: *Hans-Martin Ihme. Lichtmaschinen*, Ausst.Kat./exhib.cat., Museum der Elektrizität in Zusammenarbeit mit/in collaboration with Galerie Meißner, Hamburg 1989.

Infante, Francisco Arana

1943 Geboren in/Born in Vasilevka/Saratov (Russia)

1956-61 Studium an der Kunst-Mittelschule am Moskauer Surikow-Institut/Studied at the art high school at Surikov Institute in Moscow
Anschließend Studium an der Hochschule für industrielle Kunst, Fakultät für monumentale Malerei/Then studied at the Academy of Industrial Art, department of monumental painting

1962 Gründungsmitglied der Künstlergruppe/ Founding member of the artists' group »Dvizenie« (Bewegung/movement), – der bedeutendsten Vereinigung sowjetischer Kinetiker, an deren Aktivitäten er sich bis 1968 beteiligt/ the most important grouping of Soviet kineticists, in whose activities he participated until 1968
Knüpft in seinen Arbeiten an den Konstruktivismus und Suprematismus von Kasimir Malewitsch an/Links in his works to Constructivism and the Suprematism of Kasimir Malevich

1963 Ausstellung geometrischer Zeichnungen im Zentralhaus der Kunstschaffenden, Moskau/ Exhibition of geometric drawings at the Central House of Artists, Moscow

1966 Kinetische Kunst im Haus der Architekten, Leningrad/Kinetic art at the House of Architects, Leningrad

1970 Gründung der Gruppe/Founded the group »ARGO« – einer Gruppe von Künstlern und Ingenieuren, die Ideen der kinetischen Kunst in die Realität umsetzen wollen/a group of artists and engineers who wished to translate the ideas of kinetic art into reality; Organisation von Aktionen und Happenings/ Organised activities and happenings

Ab/from 1970 »Fantastische« Architekturprojekte/»Fantastic« architectural projects

1976 Beginn der Kreation von *Artefakten* unter Verwendung fotografischer und diapositiver Techniken; es entstehen Fotografien, die die Beziehung zwischen dem Natürlichen und Künstlichen thematisieren/Began the creation of *Artefacts* using photographic and slide techniques; produced photographs that address the link between the natural and the artificial

1981 Retrospektive »Artefakte«, Haus der Akademie der Wissenschaften, Tschernogolowka bei Moskau/Retrospective »Artefacts«, House of the Russian Academy of Sciences, Chernogolovka near Moscow

Lebt und arbeitet in Moskau/Lives and works in Moscow

Bibl.: Jirí Valoch, *Francisco Infante. Artefakty a kresby*, Ausst.Kat./exhib.cat., Brno, Louny, 1987.
Francisco Infante. Artefactos, Ausst.Kat./exhib. cat., Sala de Exposiciones Recalde, Bilbao 1995.

Russlands zweite Avantgarde, Hg./ed. Gerwald Sonnberger, Ausst.Kat./exhib.cat., Verein zur Förderung Moderner Kunst, Schärding, Museum Moderner Kunst, Stiftung Wörlen, Passau, Schärding/Passau 1998.
Francisco Infante. Monografie, Moskau 1999.

Jacobsen, Robert

1912 Geboren in/Born in København
1930 Erste Holzskulpturen, arbeitet autodidaktisch/First wood sculptures; works autodidactically
1933-44 Lehre bei einem Holzschnitzer und einem Steinmetz/Apprenticeship to a wood carver and a stonemason
ca. 1936 Erste so genannte *Puppen*, aus Schrottteilen zusammengesetzte figurative Arbeiten/First so called *dolls*, figurative work assembled from scrap
1940-45 Enge Freundschaft mit den Malern/Close friendship with the painters Asger Jorn & Richard Mortensen
ca. 1940 Erste Granit- bzw. Sandsteinskulpturen irrealer und mystischer Tierwesen/First granite and sandstone sculptures of unreal and mystical beasts
1947 Paris-Stipendium des französischen Staates, zusammen mit Mortensen, im dänischen Künstlerhaus in Suresnes/Paris scholarship from the French government, with Mortensen at the Danish House of Artists in Suresnes
1947-55 Im Künstlerkreis des/Member of artists' group associated with »Salon des Réalités Nouvelles« & Galerie Denise René, Paris Begegnung u.a. mit/Made acquaintance of Deyrolle, Magnelli, Vasarely and others
1949 Atelierwohnung mit/Studio apartment with Asger Jorn
Erste Eisenkonstruktionen/First iron constructions
Ab/from 1950 Eigenes Atelier in/Own studio in Paris
1952 Kunstpreis der Kopenhagener Zeitung/Art prize of Copenhagen newspaper *Politiken*
1959 Teilnahme an der/Participated in »documenta 2« in Kassel
1962-81 Professur für Bildhauerei/Professorship in sculpture: Akademie der Bildenden Künste, München
1966 Großer Preis für Plastik/Grand Prix for sculpture: Biennale, Venezia

1967 Thorvaldsen-Medaille/Medal
1969 Übersiedlung nach Dänemark/Moved to Denmark
Ab/from 1970 Große Freiplastiken entstehen/Produced large freestanding sculptures
1975 Erste Retrospektive in Deutschland/First retrospective in Germany: Kunsthalle Kiel
1976-85 Professur/Professorship: Det Kongelige Danske Kunstakademi, København
1979-89 Zahlreiche Ehrungen und Auszeichnungen, u.a. 1981 Ehrenmitglied der/Numerous awards and honours, including 1981 honorary membership of the Akademie der Bildenden Künste, München
1993 Gestorben in/Died in Tagelund bei/near Egtved (Denmark)

Bibl.: *Raum und Zeichen. Werke des Bildhauers Robert Jacobsen*, Ausst.Kat./exhib.cat., Städtische Kunsthalle, Mannheim, Skulpturenmuseum Glaskasten Marl, Kunsthalle in Emden, Mannheim 1987.
Jens Christian Jensen, »Stil ist für mich Monotonie«, in: *Künstler. Kritisches Lexikon der Gegenwartskunst*, Edition 4, München 1988.
Robert Jacobsen. Biographische Skizzen, Hg./eds. Lothar Romain & C. Sylvia Weber, Museum Würth, Bd. I, Sigmaringen 1992.
Robert Jacobsen. Werke aus 50 Jahren, Hg./eds. Lothar Romain & C. Sylvia Weber, Museum Würth, Bd. II, Sigmaringen 1992.

Jäger, Gottfried

1937 Geboren in/Born in Burg bei/near Magdeburg (Germany)
1954-58 Fotografenlehre und Berufspraxis in/Photography apprenticeship and practical experience in Bielefeld
1958-60 Studium/Studies: Staatliche Höhere Fachschule für Photographie, Köln
1960 Meisterprüfung; Fachlehrer für Fototechnik an der/Master examination teacher of photographic technique at the Werkkunstschule Bielefeld
Experimentalfotografie, Lichtgrafik/Experimental photography, light graphics
1965 Textillustrationen zur konkreten Poesie/Text illustrations for Concrete Poetry
1967 Camera obscura-Arbeiten: Werkgruppe *Lochblendenstrukturen*/Camera obscura works:

work group *Lochblendenstrukturen* (aperture stop structures)
1968 Einführung des Begriffs »Generative Fotografie« für eine bildgebende Fotografie auf systematisch-konstruktiver Basis/Introduced the term »Generative Fotografie« for a form of photography producing images on a systematic and constructivist basis
1970 Apparative Kunst, Rechengrafik/Apparatus-related art, calculative graphics
Ab/from 1973 Professur für Fotografie/Professorship in photography: Fachhochschule Bielefeld
1977-1998 Multimedia-Projekte, u.a. zusammen mit/Multimedia projects with K.M. Holzhäuser and others
Ab/from 1979 Beteiligung am Aufbau der Studienrichtung Fotografie und Medien/Helped develop a course in photography and media
Konzeption und Durchführung der/Designed and realised »Bielefelder Symposien über Fotografie und Medien«
1980 Farbsysteme, chromogene Entwicklungen/Colour systems, chromogenous developments
1983 Fotomaterialarbeiten: Objekte, Assemblagen, Installationen/Works with photographic materials: objects, assemblages, installations
1983-92 Präsident/President: Deutsche Fotografische Akademie e.V.
Ab/from 1984 Konzeption des Forschungs- und Entwicklungsschwerpunktes Fotografie an der/Designed research and development focus for photography at the Fachhochschule Bielefeld
Ab/from 1990 Mitarbeiter der Zeitschrift/Worked for the magazine *European Photography*, Göttingen
1994 Generative Computergrafik/Generative computer graphics
1996 David Octavius Hill-Medaille/Medal: Deutsche Fotografische Akademie e.V.
Vorstandsmitglied und 1998 Vizepräsident/Member of the Board, and in 1998 Vice President: Deutsche Gesellschaft für Photographie e.V.
1999/2000 Gastprofessur an der/Guest professorship at RMNIT University, Melbourne

Lebt und arbeitet in/Lives and works in Bielefeld

Bibl.: *Gottfried Jäger. Fotoästhetik. Zur Theorie der Fotografie*, Texte der Jahre/texts of the years 1965-1990, München 1991.

Gottfried Jäger. Schnittstelle. Generative Arbeiten, Hg./ed. Andreas Beaugrand, Ausst.-Kat./exhib.cat., Bielefelder Kunstverein, Bielefeld 1994.
Gottfried Jäger. Indizes. Generative Arbeiten 1967-1996. Drei Projekte, Hg./ed. Claudia Gabriele Philipp, Deutsche Fotografische Akademie, Bielefeld 1996.

Jung, Dieter

1941 Geboren in/Born in Bad Wildungen (Germany)
1964-67 Studium der Malerei und Grafik/ Studied painting and graphics: Hochschule für Bildende Künste, Berlin. – 1967 Meisterschüler unter/Master pupil under Hann Trier
1965/66 Paris-Stipendium/Paris scholarship: Institut Français, Berlin
1967 Stipendium/Scholarship: Studienstiftung des Deutschen Volkes
1968/69 USA-Stipendium des DAAD (Deutscher Akademischer Austauschdienst)/USA scholarship from the German Academic Exchange Service
Atelier an der/Studio at the New York Studio School
1971-74 Studium/Studies: Deutsche Film- und Fernsehakademie, Berlin
1975 Gastprofessur an der Architekturfakultät der/Guest professorship at the architectural department of the Universidade Federal da Bahia, Salvador (Brazil)
1977 Artist-in-residence, »The MacDowell Colony«, Petersborough, N.H.
Studium der Holografie bei Dan Schweitzer und Sam Moree an der/Studied holography under Dan Schweitzer and Sam Moree at New York School of Holography
Eigene Weiterentwicklungen auf dem Gebiet der Holografie/Achieved his own developments in the area of holography
1977-82 Zusammenarbeit mit/Collaboration with Donald White
Entwicklung von Integral-Hologrammen/ Developed integral holograms
1978 Artist-in-residence, »Yaddo«, Saratoga Springs, New York
1982-86 Zusammenarbeit mit/Collaboration with Jody Burns, New Jersey
Weiterentwicklung von/Further developed his *One-Step Rainbow Holograms*

1983 Artist-in-residence-Stipendium/Scholarship: Museum of Holography, New York
1984 Stipendium/Scholarship: Kunstfonds e.V., Bonn
1985/86 Rockefeller Foundation Fellow, Center for Advanced Visual Studies, M.I.T., Cambridge, Massachusetts
1985-88 Zusammenarbeit mit/Collaborated with Mark Holzbach & David Chen, Media Lab, M.I.T.
1988 Holografie-Preis/Holography Prize: Shearwater Foundation, New York
Ab/from 1990 Professur für Medienkunst/ Professorship in media art: Kunsthochschule für Medien, Köln
1992-96 Kuratoriumsmitglied/Member of the Board of Trustees: Zentrum für Kunst und Medientechnologie, Karlsruhe
Ab/from 1997 Mitglied des/Member of the M.I.T. Advisory Council on Art-Science-Technology, Cambridge, Massachusetts

Lebt und arbeitet in/Lives and works in Berlin

Bibl.: *Dieter Jung. Bilder Zeichnungen Hologramme*, Ausst.Kat./exhib.cat., Kunsthalle Berlin, Karl Ernst Osthaus-Museum Hagen, etc., Köln 1990.

Kaitna, Walter

1914 Geboren in/Born in Wien
1936-42 Studium des Bauingenieurwesens/ Studied construction engineering: Universität Wien
1946-77 Chefingenieur und Technischer Direktor in der Bau- und Baustoffindustrie; eigene Forschungen über Spannungsverteilungen und elastische Formänderungen, die die Grundlage für die späteren künstlerischen Arbeiten bilden/ Chief engineer and technical director in the building and building materials industry; carried out research into distribution of tension and elastic form changes, forming the basis for later artistic works
1957 Promotion zum Doktor der Technischen Wissenschaften/Awarded doctorate in Technical Sciences
1962 Stabfiguren und Stabbilder aus beiderseits eingespannten Stahlstäben/Rod figures and rod pictures made from steel rods fixed at both ends
1963 Übergang zu Kräftesystemen; strukturelle

Gleichgewichtsordnungen/Transition to energy systems; structural balance systems
Erste Einzelausstellung im Atelier von/First one-man show at the studio of Prof. Ernst Hartmann, Mödling/Wien
1964 *Wandlungen;* gesetzmäßige Zuordnung mehrerer Kräftesysteme/*Wandlungen* (transformations); classification of energy systems
1965 Spiegelungen und Überlagerungen/ Reflection images and overlays
Ab/from 1977 Ausschließlich künstlerisch tätig; erstes Klangobjekt/Worked exclusively as an artist; first sound object
1978 Den Kräftesystemen adäquate Klangstrukturen und deren Darstellung durch schwingende Saiten, Partituren, Variationen und Tonbandaufzeichnungen/Sound structures compatible to the energy systems; depiction of these structures by way of vibrating strings, scores, variations and tape recordings
1980 Farbige Darstellungen von Kräftekonstellationen/Colour depictions of energy constellations
1981 Kräfteentfaltungen und Fusionen/Energy developments and fusions
1982 Fließende Übergänge/Fluid transitions Satelliten/Satellites
1983 Gestorben in/Died in Wien

Bibl.: *Walter Kaitna, »Kräftesysteme«*, Hg./ ed. Kunstraum Buchberg, Ausst.Kat./exhib.cat., Galerie Hoffmann, Friedberg 1994.

Kampmann, Utz

1935 Geboren in/Born in Berlin
1957-63 Bildhauerstudium unter Karl Hartung/ Studied sculpture under Karl Hartung: Hochschule für Bildende Künste, Berlin
1962 Meisterschülerprüfung/Master pupil examination
1964 Villa Romana-Preis/Prize
Es entstehen die ersten Farbobjekte/Produced first colour objects
1965 Kunstpreis/Art prize, Stadt Wolfsburg
1966 Übersiedlung nach/moved to Zürich
1967 Versuche mit elektrisch gesteuerten Lichttastaturen/Experiments with electrically controlled light keyboards
1968 Teilnahme an der/Participated in »documenta 4« in Kassel
1969 Entstehung der ersten sich bewegenden

und automatisch gesteuerten Kunstmaschine, die erstmals auf der Biennale von São Paulo gezeigt wird/Produced the first moving and automatically controlled art machine which was shown for the first time at the São Paulo Biennial

Intensive Arbeit an den Maschinenplastiken/ Intensive work on machine sculptures

Kunstpreis/Art prize, Stadt Berlin

1971 Erste Arbeiten der Serie/First works in the series *Raumstrukturen* (spatial structures)

1972 Partner des Architekturbüros Grub in München; Zeichnungen und Detailausarbeitungen für Lichträume, Lichtwände und Großskulpturen/Partner in the Grub architectural firm in München; drawings and detail plans for light rooms, light walls and large sculptures

Ab/from 1973 Arbeit an künstlerischen Landschaftsformationen in Verbindung mit überspannenden Raumstrukturen/Worked on artistic landscape formations in conjunction with overarching spatial structures

1975 Beginn der Serie *Kooperationsobjekte*, dadurch intensive Zusammenarbeit mit Rupprecht Geiger/Began the series »*Kooperationsobjekte*« (co-operation objects) which involved intense collaboration with Rupprecht Geiger

1976-78 Arbeitsaufenthalt auf/Working visit to Paros (Griechenland/Greece)

Skulpturen aus Lynchnitmarmor/Sculptures in lynchnite marble

1978 Umzug nach/Moved to Berlin

1980-89 Bauleitung beim Wiederaufbau des ehemaligen/Directed reconstruction of the former Kunstgewerbemuseum, heute/today Martin-Gropius-Bau, Berlin

Ab/from 1989 Wieder ausschließlich als Bildhauer tätig; Arbeit an Landschaftsmodellen mit organisch wachsender Architektur/Again worked exclusively as a sculptor; worked on landscape models where the architecture grows organically out of the models

Lebt und arbeitet in/Lives and works in Cogolin (France)

Bibl.: *Museum für Konkrete Kunst*, Sammlungskatalog/Catalogue of the collection, Ingolstadt 1993, S./pp. 209f.

Keetman, Peter

1916 Geboren in/Born in Wuppertal-Elberfeld (Germany)

1935-37 Bayerische Staatslehranstalt für Lichtbildwesen, München

1937 Gesellenprüfung im Fotografenhandwerk/ Journeyman examination in photography

1937-39 Geselle im Atelier von/Journeyman at the studio of Gertrud Hesse, Duisburg

1939-40 Industriefotograf bei der Firma/ Industrial photographer for C.H. Schmeck, Aachen

1947/48 Fortsetzung des Studiums in der Meisterklasse an der/Continued studies in the master course at Bayerische Staatslehranstalt für Lichtbildwesen

1948 Meisterschule/Master school Adolf Lazi, Stuttgart. – Meisterprüfung als Fotograf/ Master examination as photographer

1948-51 Licht-Pendelaufnahmen/Light pendulum shots

1949 Mitbegründer und Mitglied der Gruppe/ Co-founder and member of the group »fotoform«

1950 Teilnahme an der ersten/Participated in the first »Photokina«, Köln

Ab/from 1952 Selbstständiger Industrie- und Werbefotograf/Freelance industrial and advertising photographer

1981 David-Octavius-Hill-Medaille/Medal: Gesellschaft Deutscher Lichtbildner

1991 Deutscher Kulturpreis/German cultural prize: Deutsche Gesellschaft für Photographie

Lebt in/Lives in Marquartstein am Chiemsee (Germany)

Bibl.: Rolf Sachsse, *Peter Keetman, Eine Woche im Volkswagenwerk (1953)*, Berlin 1985.
Rolf Sachsse, *Peter Keetman. Bewegung und Struktur*, Hg./ed. Manfred Heiting, Ausst.Kat./ exhib.cat., Amsterdam 1996.

Kidner, Michael

1917 Geboren in/Born in Kettering, Northamptonshire (Great Britain)

1936-39 Studium der Geschichte und Anthropologie/Studied history and anthropology, Cambridge University

1940/41 Studium der Landschaftsarchitektur/ Studied landscape architecture, Ohio State University, Columbus

1947-50 Arbeitet als Lehrer/Worked as a teacher

Ab/from 1953 Freischaffender Maler/Freelance painter

1953-55 Aufenthalt in/Period of residence in Paris

Atelierbesuche bei/Visited studio of André Lhote

1955/56 Niederlassung in/Settled in Barnstaple, North Devon

1957 Umzug nach/Moved to London

1957-62 *after-image paintings* (Gemälde mit Nachbild-Effekt), Skulpturen und Reliefs/*afterimage paintings*, sculptures and reliefs

1959 Besucht Harry Thubrons am Bauhausorientierten Kurs am/Attended Harry Thubron's Bauhaus-oriented course at Leeds Art College

1962 Besuch der/Attended the Barry Summer School, South Wales

1963/64 Lehrtätigkeit am/Teaching assignment at Leicester Polytechnic

1963-67 Arbeitet an Interferenz-Mustern, Streifen- und Wellenbildern/Worked on interference patterns, stripe and wave pictures

1964-84 Dozent an der/Lecturer at Bath Academy of Art, Corsham

1965 Beteiligung an der Wanderausstellung/ Participated in the touring exhibition »The Responsive Eye«, The Museum of Modern Art, New York

1967/68 Artist-in-residence, University of Sussex, & American University, Washington, D.C.

1969 Mitbegründer der/Co-founder of the »Systems group«, die sich 1975 auflöst/which disbanded in 1975

1970 Organisation der Ausstellung/Organised exhibition »Colour Extensions«, Camden Arts Centre

1975 Erste Computerzeichnungen/First computer drawings

1976 Rasterverzerrungen mit elastischem Material/Distorted grids using elastic materials

1981-84 Dozent an der/Lecturer at Chelsea School of Art

1987 Beginn der Verspannungen mit Fiberglasstäben und elastischen Spannelementen/ Began networks with fibre glass rods and elastic elements

1988 Lehrtätigkeit an der Kunstakademie in/ Teaching assignment at the art academy in Montmiral (France), und an der Universität von/ and the University of Rio de Janeiro

1993 Referent beim Symposium/Speaker at symposium »Creativity and Cognition«, Loughborough University

Lebt und arbeitet in/Lives and works in London

Bibl.: *michael kidner. bilder, zeichnungen und objekte von 1958-1993*, Ausst.Kat./exhib.cat., Galerie Hoffmann, Friedberg 1994.

Knifer, Julije

1924 Geboren in/Born in Osijek (Croatia)
1951-57 Studium an der/Studied at the Akademija likovnih umjetnosti, Zagreb – bei Gjuro Tiljak, einem Schüler von Kandinsky und Malewitsch/under Gjuro Tiljak, a pupil of Kandinsky and Malevich
Beginn der Rückführung der Bildelemente auf primäre geometrische Formen/Began reducing pictorial elements to primary geometric shapes
1959 Gründung der Künstlergruppe/Founded the artists' group »Gorgona«, die sich 1966 auflöst/which disbanded in 1966
1959/60 Der »Mäander« wird zum zentralen bleibenden Motiv/The »meander« became the permanent central motif
1961 Teilnahme an den Ausstellungen/Participated in the exhibitions »Nove Tendencije«, Zagreb (auch/also 1963, 1968, 1973) & »Art abstrait constructif international«, Galerie Denise René, Paris
1963 Gemeinsam mit/With Morris Louis, Kenneth Noland, Piero Dorazio, Teilnahme an der von G.C. Argan und Pierre Restany organisierten Ausstellung/Participated in the exhibition organised by G.C. Argan and Pierre Restany: »Oltre l'informale«, San Marino
Ab/from 1973 Arbeit an großformatigen Mäander-Bildern im Rahmen des Projektes/Worked on large-size meander pictures in the context of the project *Arbeitsprozess* (work process), Tübingen
1976 Beteiligung an der/Participated in 37. Biennale, Venezia
1981-85 Hört auf zu malen und widmet sich ganz der grafischen Arbeit (Graphit-Zeichnungen)/Stopped painting and devoted time exclusively to graphic work (pencil drawings)
1994 Niederlassung in/Settled in Paris

Lebt und arbeitet in/Lives and works in Paris

Bibl.: *Julije Knifer. Mäander 1960-1990*, Hg./ed. Udo Kittelmann, Ausst.Kat./exhib.cat., Dany Keller Galerie, München, Köln 1990. *Julije Knifer. Neue Arbeiten 1991-1993*, Ausst.-Kat./exhib.cat., Institut für Auslandsbeziehungen, Stuttgart 1994.

Kocsis, Imre

1937 Geboren in/Born in Karcag (Hungary)
1956 Emigration in die Bundesrepublik Deutschland/Emigrated to the Federal Republic of Germany
1958-60 Studium/Studies: Hochschule für Bildende Künste, Hamburg
1960-62 Assistent für grafische Techniken/Assistant for graphic techniques: Hochschule für Bildende Künste, Hamburg
1962/63 Frankreich-Aufenthalt/Period of residence in France
1963-70 Niederlassung in/Settled in München
1971 Übersiedlung nach/Moved to Düsseldorf
1980 Atelieraufenthalt im/Studio residence at »Project Studio One«, New York
Arbeitsstipendium/Working scholarship: Stadt Düsseldorf & Poensgen Stiftung
Ab/from 1985 Professur/Professorship: Hochschule für Bildende Künste, Reykjavik (Iceland)
1989 Karl Ernst Osthaus-Preis/Prize, Stadt Hagen
1991 Gestorben in/Died in Kaltenherberg/Monschau (Germany)

Bibl.: *Imre Kocsis,* Ausst.Kat./exhib.cat., Frankfurter Kunstverein, Steinernes Haus am Römerberg, Frankfurt am Main 1990.

Kovács, Attila

1938 Geboren in/Born in Budapest
1958-64 Studium an der Hochschule für Angewandte Künste/Studied at the Academy of Applied Art, Budapest
1960 Erste strukturalistische Zeichnungen und Bilder mit abzählbaren Elementen/First structuralist drawings and pictures with countable elements
1964 Übersiedlung in die Bundesrepublik Deutschland/Moved to the Federal Republic of Germany
Ab/from 1964 Konzeption sequentieller Programme/Conceived sequential programmes

1965-69 Studium/Studies: Staatliche Akademie der Bildenden Künste, Stuttgart
1967 Mathematisch programmierte Prozesse, Einführung des Bezugssystems; Manifest der transmutativen Plastizität/Mathematically programmed processes, introduced system of references; manifesto on transmutative plasticity
1968 Transformationen und Gruppen nach Sequenz-Modellen/Transformations and groups based on sequence models
1970 Erste Daten-Formate als nicht-euklidische distanzielle Bezugssysteme/First data formats as non-Euclidian distantial reference systems
1970/71 Beschäftigung mit der Transformierbarkeit und Relativierbarkeit von Bezugssystemen/Concern with transformability and relativity of reference systems
1973 Erste Metastrukturen, Algorithmen/First metastructures, algorithms
1973-76 Generierung von 18.144 zweidimensionalen Bezugssystemen/Generated 18,144 two-dimensional reference systems
1975 Förderstipendium der Stadt Köln für Malerei/Scholarship from the City of Köln for painting
1976 Erste Daten-Formate als/First data formats as *Metaquadrate* (metasquares)
1977 Teilnahme an der/Participated in »documenta 6« in Kassel, Katalogtext/catalogue text »visuell, transformationell«
Arbeitsstipendium/Working scholarship: Kulturkreis im BDI, Köln
1979 *Metaquadrate* mit Individual-Einheiten/*Metaquadrate* with individual units
1980 Transitive/Transitive *Metaquadrate*
1981 Erste Programme auf Bildschirmtext/First programmes on monitor text
1984 1,2,3,4,5 Metalinien in Positionsabhängigkeit/1,2,3,4,5 metalines in dependent position
1985 Erste endlose Säulen/First endless columns
1986 Meta-Punkte/Metapoints (Hier ist dort – dort ist hier [here is there – there is here])
1989 Arbeitsstipendium/Working scholarship: Kunstfonds e.V., Bonn
Ab/from 1997 Gastprofessur/Guest professorship: Magyar Képzőmůveszeti Egyetem, Budapest

Lebt und arbeitet in/Lives and works in Köln & Budapest

Bibl.: *Attila Kovács, bezugsysteme –> meta-linien*, Ausst.Kat./exhib.cat., Wilhelm-Hack-Museum, Ludwigshafen am Rhein 1987.
Attila Kovács, Ausst.Kat./exhib.cat., Petőfi Irodalmi Múzeum, Budapest 1992.
Attila Kovács, Ausst.Kat./exhib.cat., Galerie Eremitage, Berlin 1993.
Kovács Attila – Szekvenciák 1974-1994, Ausst.-Kat./exhib.cat., Fóvárosi Képtár, Budapest 1994.
Kovács Attila, Ausst.Kat./exhib.cat., Kunsthalle Budapest, Budapest 1995.

Kricke, Norbert

1922 Geboren in/Born in Düsseldorf (Germany)
1946-47 Bildhauerstudium/Studied sculpture: Hochschule für Bildende Künste, Berlin Meisterschüler bei/Master pupil under Richard Scheibe
1947 Übersiedlung nach/Moved to Düsseldorf Freischaffender Bildhauer/Freelance sculptor
1949 Erste Raumplastiken, meist aus aneinander geschweißten, dynamisch in den Raum greifenden Metallstäben/First spatial sculptures, generally made of metal rods welded to one another reaching dynamically into space
1955 Entwicklung von Wasserformen/Developed water forms
Teilnahme an Ausstellungen der Gruppe/Participated in the exhibitions of the group ZEN 49, auch/also 1956/57
1956 Erste Niederschrift des Exposés *Forms of Water* mit John Anthony Thwaites/First edition of exposé *Forms of Water* with John Anthony Thwaites
1957 Teilnahme am/Participated in the »Salon des Réalités Nouvelles«, Paris
1958 Preis der/Prize from the Graham Foundation for Advanced Studies in the Fine Arts, Chicago
1959 Zusammenarbeit mit/Collaboration with Walter Gropius: Wassergestaltungen für den Universitätsneubau in Bagdad/Water designs for new university building in Baghdad
Teilnahme an der/Participated in »documenta 2« in Kassel, auch/also 1964, 1977
1963 Großer Kunstpreis für Bildhauerei/Grand prix for sculpture, Land Nordrhein-Westfalen
1964 Berufung als Professor für Bildhauerei/Appointed professor of sculpture: Staatliche Kunstakademie Düsseldorf

Beteiligung an der/Participated in 32. Biennale, Venezia (Deutscher Pavillon/German pavilion)
1971 Wilhelm Lehmbruck-Preis/Prize, Stadt Duisburg
1972-81 Direktor/Director: Staatliche Kunstakademie Düsseldorf
1984 Gestorben in/Died in Düsseldorf

Bibl.: Jürgen Morschel, *Norbert Kricke*, Stuttgart 1976.
Manfred Schneckenburger, »Über den Konstruktivismus hinaus«, in: *Künstler. Kritisches Lexikon der Gegenwartskunst*, Edition 2, München 1988.
Norbert Kricke. Zeichnungen, Ausst.Kat./exhib.cat., Kunstmuseum Bonn, Kunstverein Braunschweig, Köln 1995.

Kubiak, Uwe

1955 Geboren in/Born in Aachen (Germany)
1976-84 Studium an der/Studied at the Kunstakademie in Düsseldorf

Lebt und arbeitet in/Lives and works in Düsseldorf

Kubícek, Jan

1927 Geboren in/Born in Kolín bei/near Praha (Tschechien/Czech Republic)
1948-54 Studium an der Hochschule für Angewandte Kunst in Prag/Studied at the University of Applied Art in Prague
1954-57 Studium an der Akademie der Musischen Künste, Prag, Fachrichtung Bühnengestaltung/Studied set design at the Academy of Arts, Prague
1957 Erste ungegenständliche Arbeiten/First abstract works
1962-65 Phase der lettristischen Bilder/Phase of lettristic pictures
1965 Erstes Hard-Edge-Bild mit drei L-Elementen/First Hard-Edge picture with three L elements
1966 Entstehung der *Variomobile*, kleine Skulpturen/Produced the *Variamobile*, small sculptures
1968 Begegnung mit/Encounter with Heijo Hangen & Eberhard Fiebig in Koblenz
1968/69 Findet zu seiner Methodik des konzeptuellen Konstruktivismus/Develops his methodology of conceptual constructivism

1970 Ausstellungsverbot durch die tschechoslowakische Regierung/Exhibition ban imposed by the Czechoslovakian government
1972 Begegnung in Prag mit/Made in Prague acquaintance of Richard Paul Lohse
1975-78 Untersuchung der Wechselwirkung von Ordnung und Zufall/Investigated interaction of order and chance
1979 Entwicklung des Verfahrens der Dislokation/Developed process of dislocation
1982 *Form-Aktion-Folgen* (form-action sequences), in denen das Prinzip der Dislokation ausgebaut wird/in which the principle of dislocation is expanded
1985 *Aktionen mit Linien und Rastern* (actions with lines and grids)
1987 Bilder, die »zweierlei Dimensionen« (linear und flächig) einer Struktur zeigen/Pictures that demonstrate »zweierlei Dimensionen« (two dimensions: linear and surface) of a structure
1992 Erste große Retrospektive im Haus der Kunst, Brünn/First major retrospective at House of Art, Brno

Lebt und arbeitet in/Lives and works in Praha

Bibl.: *Jan Kubícek. Gemälde 1958-1993*, Hg./eds. Richard W. Gassen & Bernhard Holeczek, Ausst.Kat./exhib.cat., Wilhelm-Hack-Museum, Ludwigshafen am Rhein 1993.

Kujasalo, Matti

1946 Geboren in/Born in Helsinki
1961 Ausbildung im grafischen Bereich/Trained in graphics
1964 Besuch der Freien Kunstschule in/Attended Free School of Art in Helsinki
1964-68 Studium/Studies: Kuvatai deakatemia, Helsinki
1967 Erste Studienreise in die USA/First study trip to USA
Ab/from 1968 Streng logische Seriengemälde/Strictly logical serial paintings
1973-77 Lehrtätigkeit am Institut für Industrielles Design/Teaching assignment at the Institute for Industrial Design
1974 Kunstpreis des Finnischen Staates/Art prize from the Finnish government
1975 Erstes schwarz-weißes Bild; Arbeiten im Bereich Industriedesign, Architektur, Innenraumgestaltung/First black-and-white picture;

works in the area of industrial design, architecture, interior design

Ab/from 1976 Mitglied von/Member of »Arbeitskreis«, Internationale Arbeitsgruppe für konstruktive Kunst/international working group for constructive art

1977-88 Dozent und ab 1983 Direktor/Lecturer and from 1983 director: Finnish Kuvatai deakatemia, Helsinki

1978 Erste dreidimensionale Arbeiten/First three-dimensional works

1980 Vertritt Finnland auf der/Represented Finland at the Biennale, Venezia

1984 Teilnahme an der Ausstellung/Participated in the exhibition »Die Sprache der Geometrie«, Kunstmuseum Bern

1988 Erste Arbeiten mit runder Grundfläche/First works on round surface

1995-97 Einzelausstellung/One-man show: Josef Albers Museum, Bottrop, Wilhelm-Hack-Museum, Ludwigshafen am Rhein, Museum für Konkrete Kunst, Ingolstadt

Lebt und arbeitet in/Lives and works in Helsinki

Bibl.: *Matti Kujasalo. Vuoden Taiteilija/Årets Konstnär,/Artist of the year 1994*, Ausst.Kat./exhib.cat., Helsinki Art Hall, Ludwig Museum Budapest, Josef Albers Museum, Bottrop, Wilhelm-Hack-Museum, Ludwigshafen am Rhein, Museum für Konkrete Kunst, Ingolstadt, Helsinki 1994.

Larsen, Jørn

1926 Geboren in/Born in Næstved (Denmark)

1941-46 Malerlehre in/Painting apprenticeship in Næstved

1948-50 Zeichenunterricht/Learned draughtsmanship: Bizzie Høyer, Tekniske Skole, København

1951 Einsemestriges Studium an der Kunstakademie in/One-semester of study at the Academy of Art in København

1956 Mitglied der Künstlergruppe/Member of the artists' group »Linien II«

1962 Erste achromatische Arbeiten/First achromatic works

1963 *Hommage à Exekias*, erstes Objekt aus weißem Carrara-Marmor/first object in white Carrara marble

1967 Oluf Hartmann Stipendium/scholarship

1968 Erste Arbeit aus Eisen/First iron work, Herning (Denmark)

1969/70 Entstehung der/Produced *Birk Suite,* 16 Objekte aus Stahl und Granit/16 steel and granite objects

1971 Teilnahme am/Participated in the »Salon des Réalités Nouvelles«, Paris

1978 Eckersberg-Medaille; dreijähriges Stipendium des Staatlichen Kunst-Fonds/Eckersberg medal; three-year scholarship from the State Art Fund

1985 Erhält ein Stipendium auf Lebenszeit des Staatlichen Kunst-Fonds/Received lifetime scholarship from the State Art Fund

1987 Teilnahme an der Wanderausstellung/Participated in the touring exhibition »Concrete (Art) in Scandinavia 1907-1960«, Amos Anderson's Art Museum, Helsinki

1988 Erstes Glasbild in Zusammenarbeit mit/First glass picture in collaboration with Per Hebsgaard, København

1989 Thorvaldsen-Medaille/Medal

1990 Künstlerischer Berater für den Dänischen Pavillon auf der Weltausstellung/Artistic advisor for Danish pavilion for World Exhibition, Sevilla 1992

1991 Entstehung der *Ydrasil*-Serie/*Ydrasil* series produced

1993 Biennale, Venezia

Lebt und arbeitet in Dänemark/Lives and works in Denmark

Bibl.: *Marianne Barbusse. Jørn Larsen. Denmark*, Ausst.Kat. für den Dänischen Pavillon/exhib.cat. for the Danish pavilion, Biennale, Venezia 1993.
Jørn Larsen. Bevægelse med bevægelse med bevægelse, Ausst.Kat./exhib.cat., Fr. G. Knudtzons Bogtrykkeri A/S, København 1997.
Katarina Andersson. Mikael Fagerlund. Jørn Larsen. Carl Magnus, Ausst.Kat./exhib.cat., Galerie István Schlégl, Zürich, Galerie Michael Sturm, Stuttgart, Zürich/Stuttgart 1997.

Leblanc, Walter

1932 Geboren in/Born in Antwerpen (Belgium)

1949-54 Studium/Studies: Koninklijke Academie voor Schone Kunsten, Antwerpen

1951 Erste geometrisch abstrakte Arbeiten/First geometric abstract works

1955 Beginn der Bildhauerei/Began sculptural work

1955/56 Besuch des/Attended Hoger Instituut voor Schone Kunsten, Antwerpen

1957 Erste monochrome Arbeiten/First monochrome works

1958 Mitglied der Künstlergruppe/Member of the artists' group »G 58«, die sich 1962 auflöst/which disbanded in 1962

1958/59 Entstehung der/Produced *Twisted Strings*

Ab/from 1959 Verwendung der Torsion als hauptsächliches plastisches Element/Use of torsion as primary sculptural element

1960 Entstehung der/Produced *Mobilo-Statics*

1962 Organisation der Ausstellung/Organised exhibition »Anti-Peinture«, Antwerpen
Mitglied der internationalen Künstlergruppe/Member of international artists' group »Nouvelle Tendance«

1962-65 Teilnahme an den Ausstellungen der Gruppe/Participated in exhibitions of the group »Zero«

1964 Erste Architektur-Integration/First architectural integration. – Teilnahme an der Ausstellung/Participated in the exhibition »Nouvelle Tendance«, Musée des Arts Décoratifs, Paris

1965 Beteiligung an der Wanderausstellung/Participated in the touring exhibition »The Responsive Eye«, The Museum of Modern Art, New York

1969 Eugène Baie-Preis für Malerei/Prize for Painting

1970 Teilnahme an der/Participated in 35. Biennale, Venezia

1975 Erste *Archetypen*/First *Archetypes*

Ab/from 1977 Dozent an der Hochschule für Architektur und Städtebau/Lecturer at the University for Architecture and Town Planning, Antwerpen

1981-86 Arbeit an der künstlerischen Gestaltung einer Brüsseler U-Bahn-Station zum Thema *Archetypen*/Worked on the artistic design of a Brussels underground station on the theme of *Archetypes*

1986 Gestorben in/Died in Silly (Belgium)

Bibl.: *Walter Leblanc. Beitrag zur Geschichte der »Neuen Tendenz«*, Ausst.Kat./exhib.cat., Atelier 340, Bruxelles, Wilhelm-Hack-Museum, Ludwigshafen am Rhein, Josef Albers Museum, Quadrat Bottrop, etc., Bruxelles 1989.

397

Nicole Leblanc & Danielle Everarts de Velp-Seynaeve, *Walter Leblanc. Catalogue raisonné*, Gent 1997.
Walter Leblanc, Ausst.Kat./exhib.cat., Stedelijk Museum voor Actuele Kunst, Gent, Brugge 2001.

Lechner, Alf

1925 Geboren in/Born in München (Germany)
Ab/from 1940 Schüler des Landschaftsmalers/ Pupil of landscape painter Alf Bachmann in Ambach/Starnberger See
1950-60 Als Maler und Grafiker tätig/Worked as painter and graphic artist
Ab/from 1963 Als freier Bildhauer tätig/Worked as freelance sculptor
1967-72 Werkgruppe der *Verformungen*, von hydraulischen Pressen zusammengedrückte, geknickte oder ausgebeulte Stahlrohre/Work group *Verformungen* (distortions): steel tubes compressed, bent or distorted by hydraulic presses
1970 Entwicklung großformatiger Skulpturen/ Developed large-scale sculptures
1972 Förderpreis/Prize, Stadt München
Verwindungen aus Doppel-T-Trägern/*Verwindungen* (torsions) using double T beams
1973 Arbeitsstipendium/Working scholarship: Kulturkreis im BDI, Köln
1974 Kunstpreis/Art prize: Akademie der Künste, Berlin
Beginn der umfangreichen Werkgruppe *Konjunktionen*; Mitte der 70-er Jahre treten die Elemente Würfel und Würfelskelett in den Mittelpunkt der plastischen Arbeit/Began extensive work group *Konjunktionen* (conjunctions); the elements cubes and cube skeletons became primary focus of his sculpted work in the mid 1970s
1976/77 Stahlformen und deren Flächenabwicklungen; räumliche Stabilisierung massiver Stahlkonstruktionen durch Glasscheiben; Weiterentwicklung der *Konjunktionen* zu *Konstellationen*/Steel shapes and their surface processing; spatial stabilisation of massive steel constructions using sheets of glass; further development of the *Konjunktionen* into *Konstellationen* (constellations)
1981-86 Werkgruppe/Work group *Teilungen* (divisions)
1983 Bodenskulpturen aus gewalzten Stahlplatten; *Versinkende Skulpturen* aus massiv geschmiedeten Körpern/Floor sculptures using rolled sheet steel; *Versinkende Skulpturen* (sinking sculptures) made of massive welded bodies
1984 Würfelskelett-Reduktionen aus massivem Vierkantstahl/Cube skeleton reductions made of square steel
1985 Beginn der Werkgruppe/Began work group *Stahlblätter* (steel sheets)
1988 Kunstförderpreis/Art prize, Stadt Hanau
1990/91 Gastprofessur/Guest professorship: Akademie der Bildenden Künste, München
1992 Pipenbrock-Preis für Skulptur/Prize for Sculpture, Osnabrück

Lebt und arbeitet in/Lives and works in Obereichstätt bei/near Eichstätt

Bibl.: Karl Ruhrberg, »Ich suche, um zu erfinden«, in: *Künstler. Kritisches Lexikon der Gegenwartskunst*, Edition 9, München 1990.
Alf Lechner. Skulpturen 1990-1995, Hg./ed. Christoph Brockhaus, Ausst.Kat./exhib.cat., Wilhelm Lehmbruck Museum Duisburg, etc., München 1995.
Alf Lechner, Ausst.Kat./exhib.cat., Museum Moderner Kunst Landkreis Cuxhaven, Studio a, Otterndorf 1996.
Alf Lechner. Zeichnungen und Skulptur, Ausst.-Kat./exhib.cat., Institut für Auslandsbeziehungen Stuttgart, Ostfildern-Ruit 1998.

Lenk, Thomas

1933 Geboren in/Born in Berlin-Charlottenburg (Germany)
1950 Kurzer Besuch der/Briefly attended the Akademie der Bildenden Künste, Stuttgart; danach Steinmetzlehre/then apprenticeship as stone mason
1955 Erste nicht-figurative Skulpturen/First non-figurative sculptures
Freundschaft mit/Friendship with Georg Karl Pfahler
1960 *Dialektische Objekte* (dialectical objects)
1964 Erste *Schichtungen*, Plastiken mit nebeneinander liegenden, gegeneinander versetzten Flächen, die über- und hintereinander zu liegen scheinen/First *Schichtungen* (stratifications): sculptures featuring surfaces lying next to one another, offset from one another and appearing to lie above or below one another
1967 Übersiedlung nach/Moved to Stuttgart
1968 Beteiligung an der/Participated in the 34. Biennale, Venezia
Teilnahme an der/Participated in »documenta 4« in Kassel
1970 Projekt einer/Project of a *Phono-Skulptur*
Teilnahme an der/Participated in 35. Biennale, Venezia
1972 *Theater-Klang-Skulptur* (theatre-sound-sculpture)
1974 Niederlassung in/Settled in Tierberg
Preis der Grafik-Biennale in/Prize from the Graphics Biennial in Fredrikstad (Norway)
Ab/from 1977 Serie *ADGA*, Untersuchungen mit den Elementen des Zollstocks/*ADGA* series, studies using inch rule as element
1978 Gastprofessur an der Heluwan-Universität, Kairo/Guest professorship at Heluwan University, Cairo
1981 Architekturprojekt/Architecture project *Stadt über dem Davidstern*
1982 Papierobjekte/Paper objects
1989 Verleihung des Professorentitels/Awarded title of professor: Land Baden-Württemberg
Ab/from 1990 Skulpturen der *Hexa*-Serie/ Sculptures of the *Hexa* series
1997 Collagenzyklus/Collage cycle *Kater Murr*

Lebt und arbeitet auf/Lives and works at Schloss Tierberg bei/near Schwäbisch Hall

Bibl.: *Thomas Lenk. Skulpturen*, Ausst.Kat./ exhib.cat., Brandenburgische Kunstsammlungen Cottbus, Anhaltinische Gemäldegalerie Dessau, Museum für Konkrete Kunst, Ingolstadt 1995.
Gesa Bartholomeyczik, »Die Trias Raum-Objekt-Betrachter«, in: *Künstler. Kritisches Lexikon der Gegenwartskunst*, Edition 36, Nr. 29, München 1996.
Erich Hauser. Thomas Lenk. Georg Karl Pfahler. Europäische Avantgarde der sechziger Jahre, Ausst.Kat./exhib.cat., Galerie Schlichtenmaier, Grafenau, Museum des Landkreises Waldshut, Schloss Bonndorf, Landesvertretung Baden-Württemberg, Bonn, Grafenau 1997.
Thomas Lenk. Kunst und Leben. Angewandte Arbeiten, Ausst.Kat./exhib.cat., Badisches Landesmuseum, Museum beim Markt, Karlsruhe 1998.

Le Parc, Julio

1928 Geboren in/Born in Mendoza (Argentina)
1942 Übersiedlung nach/Moved to Buenos Aires
1943-47 Abendkurse/Evening classes: Escola de Belles Artes, Buenos Aires
1947-54 Arbeitet als Maurer und in Metallwerkstätten/Worked as mason and in metal workshops
1955 Rückkehr an die/Returned to Escola de Belles Artes, Buenos Aires
Aktive Beteiligung an der Studentenbewegung/Active participation in student movement
1958/59 Paris-Stipendium der französischen Regierung und des Nationalen Kunst-Fonds/Paris scholarship from the French government and the National Art Fund
Besucht/Visited Victor Vasarely
1959 Experimente mit elektrischem Licht/Experiments with electric light
1960 Mitbegründer der/Co-founder of »Groupe de Recherche d'Art Visuel« (GRAV), die sich 1968 auflöst/which disbanded in 1968
Innerhalb der Gruppe entwickelt er die Idee der Einbeziehung des Zuschauers/Within the group he developed the idea of involving the viewer
Erste Mobiles; erste Holzreliefs nach dem Prinzip der Progression/First mobiles; first wood reliefs according to the principle of progression
1961 Teilnahme an der Ausstellung/Participated in the exhibition »Nove Tendencije« in Zagreb
Untersuchungen mit Farblicht/Investigations with coloured light
1963 Erstes *Labyrinthe* der GRAV, vorgestellt auf der/First GRAV *labyrinthe* exhibited at the 3. Biennale, Paris
1965 Beteiligung an der Wanderausstellung/Participated in the touring exhibition »The Responsive Eye«, The Museum of Modern Art, New York
Realisierung eines »Spielsaals« für die GRAV auf der/Realised a »game room« for GRAV at the Biennale, Paris
1966 Großer Internationaler Preis für Malerei der/International grand prix for painting at the Biennale, Venezia
1969 Arbeiten über 14 Farben und ihre von einfachen und strengen Systemen ausgehenden Kombinationen/Works employing 14 colours and the combination of these colours on the basis of strict, simple systems

Erstes/First *jeu-enquête*
1972 Retrospektive/Retrospective: Kunsthalle Düsseldorf
1986 Beteiligung an der/Participated in Biennale, Venezia
Ab/from 1988 Serie von Werken unter dem Titel/Series of works entitled *Alchimies*

Lebt und arbeitet in/Lives and works in Paris

Bibl.: *Horacio Garcia Rossi, Julio Le Parc, Morellet, Francisco Sobrino, Joël Stein. GRAV – Group de Recherche d'Art Visuel*, Ausst.Kat./exhib.cat., Magasin, Centre National d'Art Contemporain, Grenoble 1998.

Linn, Horst

1936 Geboren in/Born in Friedrichsthal/Saar (Germany)
1956-61 Studium der Malerei bei Boris Kleint/Studied painting under Boris Kleint: Schule für Kunst und Handwerk, Saarbrücken
1961-63 Philosophiestudium/Studied philosophy: Universität des Saarlandes
Ab/from 1961 Als Bildhauer freischaffend tätig; Arbeit an Kupferreliefs; erste Ausstellungsbeteiligung in Saarbrücken/Worked as freelance sculptor; worked on copper reliefs; participated in first exhibition in Saarbrucken
1968 So genannte *Spiegel*-Objekte entstehen: klar gegliederte Verformungen von Aluminium und Chromstahl/Produced *Spiegel* (mirror) objects: clearly structured distortions in aluminium and chrome steel
1974 Systematische Faltungen: *Wellbleche*/Systematic »Faltungen« (foldings), entitled *Wellbleche* (corrugated metal sheets)
Ab/from 1976 Professur/Professorship: Fachhochschule Dortmund
1978 Wandobjekte aus Winkelformen/Wall objects employing angular shapes
1981 Teilnahme an der Ausstellung/Participated in exhibition »Relief Konkret«, Saarlandmuseum, Saarbrücken
1982 Erste Einzelausstellung/First one-man show: Galerie Wack, Kaiserslautern
Arbeit an Flachreliefs: zweiteilige Faltarbeiten aus Karton/Worked on bas-reliefs: two-part folded works made of cardboard
1986 Wandskulpturen/Wall sculptures
1992 Beginn der Werkgruppe *Öffnungen*, bei der die Wandfläche in die Komposition einbezogen wird/Began *Öffnungen* (openings) work group, in which the wall surface is incorporated into the composition

Lebt und arbeitet in/Lives and works in Dortmund

Bibl.: *Horst Linn*, Ausst.Kat./exhib.cat., Wilhelm-Hack-Museum, Ludwigshafen am Rhein, Museum Bochum, Ludwigshafen 1994.
Horst Linn. Relief und Zeichnung, Ausst.Kat./exhib.cat., Städtische Galerie Villa Zanders, Bergisch Gladbach 1997.
Horst Linn. Wandskulpturen und Arbeiten auf Papier, Ausst.Kat./exhib.cat., Kunst-Museum Ahlen 1999.

Loewensberg, Verena

1912 Geboren in/Born in Zürich
1927-29 Besuch der/Attended the Kunstgewerbeschule Basel
Anschließend Weberlehre in/Then weaving apprenticeship in Speicher (Appenzell)
1934 Beginn der Malerei/Started painting
1935 Studienaufenthalt/Period of study: Académie Moderne, Paris, bei/under Auguste Herbin
Ab/from 1936 Konkrete Arbeiten; Teilnahme an der Ausstellung/Concrete works; participated in exhibition »Zeitprobleme in der Schweizer Malerei und Plastik«
1937 Mitbegründerin und Mitglied der Gruppe »Allianz« in Zürich, der Vereinigung moderner Schweizer Künstler/Co-founder and member of the group »Allianz« in Zürich, the association of modern Swiss artists
1938 Teilnahme an der Ausstellung/Participated in the exhibition »Neue Kunst in der Schweiz«, Kunsthalle Basel
1942 Teilnahme am/Participated in »Salon des Indépendants«, Paris
1944/45 Druckgrafiken und Beiträge für die von der »Allianz«-Gruppe veröffentlichte Zeitschrift *abstrakt/konkret*/Printed graphics and contributions to *abstrakt/konkret*, the magazine published by the group »Allianz«
Ab/from 1959 Arbeiten mit Überlagerungen und Zentrierung des Bildfeldes unter Wahrung von Randzonen/Works where picture field is overlaid and centred while preserving margins

1960 Teilnahme an der Ausstellung/Participated in the exhibition »Konkrete Kunst«, Helmhaus Zürich

1974/75 Hochformatige Bilder mit horizontalen Farbstreifen/Vertical format pictures with horizontal coloured stripes

1976-78 So genannte *Twins,* zwei quadratische verschiedenfarbige, in sich monochrom gehaltene Leinwände im gleichen Rahmen; Arbeiten mit schwarzen und schwarz-grauen Streifen auf weißem Grund, stark reduzierte schwebende Figuren/*Twins:* two square canvasses of different colours, each in itself monochrome, in the same frame; works with black and grey-black stripes on white ground, greatly reduced floating figures

1983-86 Quadratische Bilder, so genannte *Zweifärber,* diese Werkgruppe nimmt Bezug auf die Serie/Square pictures referred to as *Zweifärber,* this work group makes reference to the series: *Homage to the Square* von/by Josef Albers

1986 Gestorben in/Died in Zürich

Bibl.: *Verena Loewensberg. 1912-1986,* Ausst.-Kat./exhib.cat., Aargauer Kunsthaus Aarau, Baden 1992.
Verena Loewensberg. Retrospektive, Ausst.-Kat./exhib.cat., Haus für Konstruktive und Konkrete Kunst, Zürich, Städtische Kunstsammlungen Chemnitz, Zürich 1998.

Lohse, Richard Paul

1902 Geboren in/Born in Zürich

1917 Erste realistische Bilder/First realistic pictures

1918-22 Lehre als Reklamezeichner und Besuch der/Apprenticeship as advertising artist and attendance at Kunstgewerbeschule Zürich

1922-30 Tätigkeit im Reklameatelier/Employment at advertising studio Max Dalang, Zürich

Ab/from 1930 Selbstständiger Grafiker in/Freelance graphic artist in Zürich

1937 Mitbegründer und zweites Vorstandsmitglied der/Co-founder and vice-chairman of the board of »Allianz. Vereinigung moderner Schweizer Künstler« (association of modern Swiss artists), Zürich

1938 Mitarbeit an der Ausstellung/Collaborated on exhibition »20th Century German Art«, London

Einrichtung einer Grafikausstellung deutscher und russischer Konstruktivisten in/Set up graphic exhibition of German and Russian constructivists in Zürich

1940 Ideenzeichnungen zu Diagonal-, Vertikal- und Horizontalstrukturen/Idea drawings on diagonal, vertical and horizontal structures
Mitherausgeber des/Co-editor of *Almanach neuer Kunst in der Schweiz*

1942 Mitglied/Member: Schweizerischer Werkbund

Ab/from 1944 Entwicklung zweier Grundprinzipien, die er als »modulare« und »serielle« Ordnungen bezeichnet und die sein ganzes weitere Schaffen bestimmen/Development of two basic principles which he designated »modular« and »serial« orders and which determined his entire work from that time on

1944-58 Mitarbeit an den Publikationen/Collaboration on the publications *abstrakt/konkret, Spirale, Plan*

1947-55 Redakteur und Gestalter der Architekturzeitschrift/Editor and designer for the architectural magazine *Bauen und Wohnen*

1948, 1950 Organisation der Schweizer Teilnahme am/Organised Swiss participation in »Salon des Réalités Nouvelles«, Paris

1949 Preis für Schweizer Malerei/Prize for Swiss painting

1958 Teilnahme an der/Participated in the Biennale, Venezia, auch/also 1968, 1972, 1986

1958-65 Mitherausgeber und Redakteur der Zeitschrift/Co-publisher and editor of the magazine *Neue Grafik,* Zürich

1960 Beteiligung an der Ausstellung/Participated in the exhibition »Konkrete Kunst«, Helmhaus Zürich

1968 Teilnahme an der/Participated in »documenta 4« in Kassel, auch/also 1982

1969-75 Mitarbeit am Aufbau der/Collaborated on assembling McCrory Corp. Collection, New York

1973 Kunstpreis/Art prize, Stadt Zürich

1976 Monografische Ausstellung/Monographic exhibition: Kunsthaus Zürich

1977-87 Zahlreiche Preise und Auszeichnungen/Numerous prizes and awards

1987 Gründung der/Founded Richard Paul Lohse-Stiftung, Zürich

1988 Retrospektive im/Retrospective at Musée de Grenoble
Gestorben in/Died in Zürich

Bibl.: *Richard Paul Lohse. Modulare und serielle Ordnungen 1943-84,* Zürich 1984.
Annemarie Monteil, »Freiheit in selbstgewählter Ordnung«, in: *Künstler. Kritisches Lexikon der Gegenwartskunst,* Edition 28, München 1994.
Richard Paul Lohse. Die Konstruktion ist das Bild/Le construction est le tableau, Ausst.Kat./exhib.cat., Fondation Saner, Studen/Biel 1995.
Richard Paul Lohse. Colour becomes form, Ausst.Kat./exhib.cat., Annely Juda Fine Art, London, Kettle's Yard, Cambridge, Norwich 1997.

Ludwig, Wolfgang

1923 Geboren in/Born in Mielesdorf/Thüringen (Germany)

1947 Beginn des Studiums/Began studies: Hochschule für Grafik und Buchkunst, Leipzig

1950 Fortsetzung des Studiums bei Hans Uhlmann und Alexander Camaro/Continued studies under Hans Uhlmann and Alexander Camaro: Hochschule für Bildende Künste, Berlin

1955 Stipendium/Scholarship: Studienstiftung des Deutschen Volkes

1956-62 Freier Mitarbeiter des Berliner Architekten/Freelance employee of Berlin architect Paul G.R. Baumgarten

1959-70 Chromatische Farbkontinuen und kinematische Scheiben/Chromatic colour continua and cinematic disc

1963-65 Arbeitet mit Gleichgesinnten einer neokonstruktivistischen Avantgarde zusammen, der später der Richtungsname »Op Art« gegeben wird/Collaborated with like-minded artists in the neo-constructivist avant-garde movement later referred to as »Op Art«

1965 Teilnahme an der Wanderausstellung/Participated in the touring exhibition »The Responsive Eye«, The Museum of Modern Art, New York
Beteiligung an der Ausstellung/Participated in exhibition »Nove Tendencije«, Zagreb

1966 Erste Einzelausstellung/First one-man show: galerie situationen 60, Berlin

1967 Dozent/Lecturer: Akademie für Grafik, Druck und Werbung, Berlin

1971-91 Professur für Visuelle Kommunikation/Professorship in visual communication: Hochschule für Bildende Künste Berlin

Lebt und arbeitet in/Lives and works in Berlin

Bibl.: *Wolfgang Ludwig*, Ausst.Kat./exhib.cat., Schwartzsche Villa, Berlin 2000.

Luther, Adolf

1912 Geboren in/Born in Krefeld (Germany)
1938-42 Jurastudium an den Universitäten Köln und Bonn, 1943 Promotion/Studied law at the universities of Köln and Bonn, doctorate in 1943
1948-52 Auseinandersetzung mit der kubistischen Malerei Picassos/Encounter with Cubist painting of Picasso
1953/54 Abstrakte Malerei/Abstract painting
1957 Aufgabe des Juristenberufes zugunsten künstlerischer Tätigkeit/Gave up law profession in favour of artistic work
1957/58 Gestisch-informelle Malerei/Gestural painting in Art Informel style
1958 Künstlerischer Neuanfang mit/New artistic beginning with *Farbfeldbilder* (colour field pictures)
1959 Erste monochrome pastose/First monochrome pastose *Materiebilder* (material pictures)
1961 *Entmaterialisierungen* (dematerialisations). Destruktion verschiedener Materialien und Assemblagen/Destruction of different materials and assemblages
1962 Erste Lichtobjekte, so genannte *Lichtschleusen* aus Glasbruchstücken/First light objects, called *Lichtschleusen* (light sluices) from glass shards
Ab/from 1963 Beteiligung an den Ausstellungen der »Zero«-Gruppe/Participated in exhibitions of the group »Zero«
1964 Kunstpreis/Art prize, Stadt Krefeld
1965 Brillenglas- und Linsenobjekte/Spectacle glass and lens objects
1966 Energetische Plastiken durch konkav und konvex gewölbte Hohlspiegel/Energetic sculptures employing concave and convex mirrors
1968 Erster/First *Focussierender Raum* (focusing room)
1970 Entstehung der ersten Laserobjekte/Produced first laser objects
1976 Einbeziehung des Mondes in eine energetische Plastik, so genanntes *Mondprojekt*/Incorporated the moon into an energetic sculpture referred to as the *Mondprojekt*
1979 Verleihung der Professur durch das/Awarded title of professor: Land Nordrhein-Westfalen
1982 Thorn Prikker-Medaille/Medal, Krefeld
1989 Gründung der/Founded Adolf Luther-Stiftung, Krefeld
1990 Gestorben in/Died in Krefeld

Bibl.: Magdalena Broska, *Adolf Luther. Sein Werk von 1942 bis 1961*, Dissertation, Bochum 1991.
Adolf Luther. Licht und Materie. Werke von 1958-1990, Hg./ed. Magdalena Broska, Ausst.Kat./exhib.cat., Mönchehaus – Museum für Moderne Kunst, Goslar 1992.
Magdalena Broska, »Vom Material zum Licht«, in: *Künstler. Kritisches Lexikon der Gegenwartskunst*, Edition 24, München 1993.
Adolf Luther. Licht sehen, Ausst.Kat./exhib.cat., Kunst-Museum Ahlen, Bielefeld 1996.

Luther, Manfred

1925 Geboren in/Born in Dresden (Germany)
Ab/from 1955 Freischaffender Maler und Grafiker/Freelance painter and graphic artist
1960-65 Studien bei/Studied under Ernst Hassebrauk
1960/68-85 Arbeit an dem Thema/Worked on the theme *idee konkrete zeichnungen* (idea concrete drawings)
Ab/from 1983 Arbeit an der Folge/Worked on the series *cogito ergo sum*

Lebt und arbeitet in/Lives and works in Weissig bei/near Dresden

Bibl.: *Manfred Luther*, Ausst.Kat./exhib.cat., Galerie Teufel, Bad Münstereifel-Mahlberg, Dresden-Blasewitz 1994.

Mack, Heinz

1931 Geboren in/Born in Lollar/Hessen (Germany)
1950-53 Studium der Malerei/Studied painting: Kunstakademie Düsseldorf
1956 Gründung der Gruppe »Zero« mit/Founded the group »Zero« with Otto Piene in Düsseldorf
1958 Entstehung erster/Produced the first *Lichtreliefs* (light reliefs), *Lichtkuben* (light cubes), *Lichtstelen* (light steles), und des so genannten/and the so-called *Saharaprojekt*
1962/63 Aufenthalte in Marokko und Algerien; erste Lichtexperimente in der Wüste/Periods of residence in Morocco and Algeria; first light experiments in the desert
1967 Umzug nach/Moved to Mönchengladbach
1968 Berufung zum Mitglied der/Designated member of the Akademie der Künste, Berlin
1979 Preisträger des internationalen Wettbewerbs/Prize winner of international competition »Licht 7«

Lebt und arbeitet in/Lives and works in Mönchengladbach

Bibl.: Wieland Schmied/Eberhard Roters, *Heinz Mack*, Ausst.Kat./exhib.cat., Berlin 1971.
Heinz Mack, Ausst.Kat./exhib.cat., Galerie Denise René/Hans Mayer, Düsseldorf 1977.
Anette Kuhn, »Zwischen Engeln und Elektronik. Über Heinz Mack«, in: *Kritisches Lexikon der Gegenwartskunst*, Edition 9, München 1990.

Mächler, René

1936 Geboren in/Born in Zürich
1956 Erste Fotogramme/First photograms
1960 Abschluss des Studiums/Completed studies. Staatliche Höhere Fachschule für Photographie, Köln (Diplom)
1963-65 Eidgenössische Stipendien für angewandte Kunst/Swiss national scholarship for applied art
1964 Erste Arbeiten auf lichtempfindlichem Aluminium (Metall-Bilder)/First works on light-sensitive aluminium (metal pictures)
1966 Experimente mit lichtempfindlichem Kunststoff; erste ungegenständliche Fotogramme, Interferenz-Fotogramme, programmierte Rasterprojektion/Experiments on light-sensitive plastic; first non-representational photograms, interference photograms, programmed grid projection
1967 Entwicklung eines eigenen optischen Systems *Fly-Eye-Lens*; Rotationsbilder mittels dafür entwickelter Lichtfräse/Developed his own optical system *Fly-Eye-Lens*; rotational pictures using light cutter developed for the purpose
1970 Polychrome lichtkinetische Environments/Polychrome light-kinetic environments
1971 Luminogramme (konstruktive Fotogramme)/Luminograms (constructive photograms)
1981 Spritztechnik auf Fotografie/Spray technique applied to photography

1982 Cliché Verre-Serie/Cliché verre series *Markierungen* (markings)

1989 Videogestützter Lichtraum, Serie *Konstruktionen*, konstruktive Fotogramme/Video-aided light space, *Konstruktionen* (constructions) series of constructive photograms

1990 Fotogramm-Arbeiten; konstruktive Foto-Installationen/Photogram works; constructive photo installations

1992 Korn-Raster-Bilder in Farbe/Grain grid pictures in colour

1993 Farbige Videogramme/Colour videograms

1994 *Rissbilder* (torn pictures: photograms) Beteiligung an der Ausstellung/Participated in the exhibition »Konkrete Kunst International«, Wilhelm-Hack-Museum, Ludwigshafen am Rhein

1995 Reflexionen (Luminogramme)/Reflections (luminograms)

1997 Erste Versuche mit digital generierter Bildgestaltung/First experiments with digitally generated image design

Lebt und arbeitet in/Lives and works in Zuzgen/ AG (Switzerland)

Bibl.: *René Mächler. Konstruktive Fotografie. Fotogramme 1956 bis 1992*, Aarau 1993.

Magnelli, Alberto

1888 Geboren in/Born in Firenze (Italy) Als Maler Autodidakt/Self-taught painter

1914 Aufenthalt in/Period of residence in Paris Dort Bekanntschaft u.a. mit/Made acquaintance there of Fernand Léger, Picasso and others Besucht das Atelier von/Visited studio of Matisse

1914/15 Erste abstrakte Arbeiten/First abstract works

1918 Beginn der Serie/Began series *Explosions lyriques*

1928 Teilnahme an der/Participated in the Biennale, Venezia, auch/also 1930, 1932, 1950

1931 Übersiedlung nach/Moved to Paris Kontakt zur Vereinigung/Contact to association »Abstraction-Création«

1933 Begegnung mit/Made acquaintance of Kandinsky

1934/35 Übergang zu rein abstrakten geometrischen Kompositionen/Transition to purely abstract geometric compositions

1939 Teilnahme am/Participated in the »Salon des Réalités Nouvelles«, Paris

1939-44 Niederlassung in/Settled in Grasse Zusammenarbeit mit/Collaboration with Hans Arp, Sophie Taeuber-Arp, Sonia Delaunay

1945 Rückkehr nach/Returned to Paris

1949 Ausstellung seiner Collagen in der/ Exhibition of his collages at the Galerie Denise René, Paris

1953 Teilnahme an der/Participated in the Biennale, São Paulo. – 1955 erhält er dort den ersten Preis für Malerei/Was awarded first prize for painting there in 1955

1954 Retrospektive/Retrospective: Palais des Beaux-Arts, Bruxelles

1955 Teilnahme an der/Participated in »documenta 1« in Kassel, auch/also 1959

1958 Verleihung des Guggenheim-Preises für Italien/Received Guggenheim Prize for Italy

1963/64 Retrospektiven/Retrospectives: Kunsthaus Zürich & Folkwang Museum Essen

1971 Gestorben in/Died in Meudon (France)

Bibl.: *Magnelli*, Ausst.Kat./exhib.cat., Musée national d'art moderne, Centre Georges Pompidou, Paris 1989.

Alberto Magnelli, Ausst.Kat./exhib.cat., Angermuseum Erfurt, Paris 1993.

Anne Maisonnier-Lochard, *Les Magnelli de Vallauris. Étapes d'une abstraction formelle*, Ausst.Kat./exhib.cat., Musée de Céramique et d'Art moderne de Vallauris, Paris 1994.

Alberto Magnelli. »Les moments de Grasse«, Ausst.Kat./exhib.cat., Espace 13, Galerie d'Art du Conseil Général des Bouches-du-Rhône, Aix-en-Provence, Nantes 1998.

Alberto Magnelli, Ausst.Kat./exhib.cat., Museum Würth, Künzelsau 2000.

Mahlmann, Max Hermann

1912 Geboren in/Born in Hamburg

1930-34 Ausbildung in Gebrauchsgrafik und Bühnenmalerei/Trained in commercial graphics and stage painting

1934-38 Studium/Studies: Akademie der Bildenden Künste, Dresden

1949 Erste geometrische Komposition konstruktivistischer Tendenz/First geometric composition showing constructivist tendency Mitglied der/Member of the »Hamburger Gruppe«

1949-58 Dozent/Lecturer: Kunstschule »Alsterdamm«, Hamburg

1953 Heirat mit der Künstlerin/Married the artist Gudrun Piper

1958 Beteiligung an der Ausstellung/Participated in the exhibition »Jeune Art Constructif Allemand«, Galerie Denise René, Paris

1958-77 Dozent, Bereich Gestaltung/Lecturer, area of design: Fachhochschule Hamburg

1963 Entwicklung einer konstruktiv-systematischen Malerei/Developed towards constructivist, systematic painting

1965 Untersuchungen innerhalb programmierter Gestaltung aus Grundnetzen, numerische Einheitsgliederung/Studies within programmed design from basic networks, numerical uniform division

1986 Edwin Scharff-Preis/Prize, Stadt Hamburg

1994 Ehrengast in der/Guest of honour at the Villa Massimo, Roma

1995 Kulturpreis/Cultural Prize, Kreis Pinneberg

2000 Gestorben in Wedel/Died in Wedel bei/ near Hamburg

Bibl.: *Max H. Mahlmann, Gudrun Piper. Werke aus 40 Jahren des Künstlerehepaares Piper/ Mahlmann*, Ausst.Kat./exhib.cat., Galerie Heinz Teufel, Bad Münstereifel/Mahlberg 1992.

Mantz, Gerhard

1950 Geboren in/Born in Neu-Ulm (Germany)

1970-75 Studium/Studies: Kunstakademie Karlsruhe

1979 Stipendium/Scholarship: Kunststiftung Baden-Württemberg

1981/82 Stipendium/Scholarship: Land Baden-Württemberg für/for Cité des Arts, Paris

1982 Ausstellung von/Exhibition of *Farbraumkörpern* (colour-space bodies), Staatliche Kunsthalle Karlsruhe

Ab/from 1982 Schachtartige Pyramidenstümpfe, so genannte *Schächte*/Shaft-like pyramid stumps referred to as *Schächte* (shafts)

1983 Übersiedlung nach/Moved to Berlin

1986 Arbeitsstipendium/Working scholarship: Senat von Berlin

1986/87 Stipendium/Scholarship: Kunstfonds e.V., Bonn

1993 Erste Computersimulationen/First computer simulations

1994/95 Cité des Arts, Paris

1995 Arbeitsstipendium/Work scholarship: Senat von Berlin
1997 Studienaufenthalt in/Study period in New York

Lebt und arbeitet in/Lives and works in Berlin

Bibl.: *Gerhard Mantz*, Ausst.Kat./exhib.cat., Kunstmuseum Heidenheim 1991.
Gerhard Mantz, Ausst.Kat./exhib.cat., Staatliche Kunsthalle Karlsruhe, Ostfildern-Ruit 1994.
Gerhard Mantz. Virtuelle und Reale Objekte, Ausst.Kat./exhib.cat., Galerie am Fischmarkt, Erfurt, Albrecht Dürer Gesellschaft, Kunstverein Nürnberg, Kunst-Museum Ahlen, Städtische Sammlungen Neu-Ulm, Nürnberg 1999.

Martin, Kenneth

1905 Geboren in/Born in Sheffield (Great Britain)
1923-29 Als Designer in Sheffield tätig/Worked in Sheffield as a designer
1927-29 Studium/Studies: Sheffield School of Art
1929-32 Studium der Malerei/Studied painting: Royal College of Art, London
1930 Heirat mit der Künstlerin/Married artist Mary Balmford, zukünftig enge Zusammenarbeit/with whom he would collaborate closely
1946-67 Gastdozent/Guest lecturer: Goldsmiths' College of Art, London
1948/49 Erste abstrakte Bilder/First abstract pictures
1951 Erste kinetische Objekte: mobile Drahtplastiken und Metallkonstruktionen/First kinetic objects: mobile wire sculptures and metal constructions
1954 Erste gemeinsame Ausstellung mit/First joint exhibition with Mary Martin, Heffer Gallery, Cambridge
1960 Teilnahme an der Ausstellung/Participated in the exhibition »Konkrete Kunst«, Helmhaus Zürich
Ab/from 1961 Zahlreiche Auftragsarbeiten im In- und Ausland/Numerous commissions at home and abroad
1965 Teilnahme an der Ausstellung/Participated in the exhibition »Nove Tendencije« in Zagreb Seit Mitte der 60-er Jahre Arbeit mit lichtkinetischen Environments/From mid 1960s on worked with light-kinetic environments
1968 Teilnahme an der/Participated in »documenta 4« in Kassel, auch/also 1977
1969 Erste Bilder der Reihe *Chance and Order*, Folgen von Zeichnungen, Bildern und druckgrafischen Blättern, die sich mit der Kombination von Zufall und System beschäftigen/First pictures in the series *Chance and Order*, sequences of drawings, pictures and printed sheets concerned with the combination of chance and system
1975 Retrospektive/Retrospective: Tate Gallery, London
1976 Ehrendoktorwürde/Awarded honorary doctorate: Royal College of Art, London Midsummer-Preis der Stadt London/Midsummer Prize of the City of London
1980 Beteiligung an der von Graevenitz und Dilworth organisierten Ausstellung/Participated in the exhibition organised by Graevenitz and Dilworth »pier + ocean. Constructions in the art of the seventies«, Hayward Gallery, London & Rijksmuseum Kröller-Müller, Otterlo
1984 Gestorben in/Died in London

Bibl.: *Kenneth and Mary Martin*, Ausst.Kat./exhib.cat., Quadrat Bottrop, Josef Albers Museum, Bottrop 1989.
Kenneth Martin. The Chance and Order Series, Screw Mobiles and Related Works 1953-1984, Ausst.Kat./exhib.cat., Annely Juda Fine Art, London 1999.

Martin, Mary

1907 Geboren in/Born in Folkestone (Great Britain)
1925-29 Studium/Studies: Goldsmiths' College of Art, London
1929-32 Fortsetzung des Studiums/Continued studies: Royal College of Art, London
1930 Heirat mit dem Künstler/Married the artist Kenneth Martin, mit dem sie in Zukunft eng zusammenarbeitet/with whom she would collaborate closely
1940-45 Unterricht/Teaching assignment: Chelmsford School of Art
1950 Erste abstrakte Arbeiten/First abstract works
1951 Erste Reliefs mit seriell angeordneten elementaren geometrischen Formen/First reliefs with elementary geometric forms arranged in series

1954 Erste gemeinsame Ausstellung mit Kenneth Martin/First joint exhibition with Kenneth Martin, Heffer Gallery, Cambridge
1956 Environment für die Ausstellung mit Kenneth Martin und John Weeks/Environment for the exhibition with Kenneth Martin and John Weeks: »This is Tomorrow«, Whitechapel Art Gallery, London
1957-69 Zahlreiche Auftragsarbeiten, u. a. eine Wandkonstruktion für die/Numerous commissions, including a wall construction in for the University of Stirling, Scotland, 1969
1960 Teilnahme an der Ausstellung/Participated in the exhibition »Konkrete Kunst«, Helmhaus Zürich
1965 Beteiligung an der Ausstellung/Participated in the exhibition »British Sculpture in the Sixties«, Tate Gallery, London
1969 Gestorben in/Died in London

Bibl.: *Kenneth und Mary Martin*, Ausst.Kat./exhib.cat., Quadrat Bottrop, Josef Albers Museum, Bottrop 1989.

Maurer, Dóra

1937 Geboren in/Born in Budapest
1955-61 Studium der Malerei und Druckgrafik/Studied painting and printed graphics: Magyar Képzômüveszeti Egyetem (Hochschule für Bildende Kunst/Hungarian Academy of Fine Arts), Budapest
1967/68 Arbeitsstipendium in Wien/Working scholarship in Vienna Heirat mit dem Künstler/Married the artist Tibor Gáyor
1968-71 Bewegungsbilder, Naturaktionen, Verbergungen, Auffassung der Druckplatte als Aktionsobjekt, bzw. des Druckes als Spur/Movement pictures, action works in nature, »concealments,« interpretation of the printing plate as an action object, the print itself as a trace
1972 Fotostudien *Reversible und austauschbare Bewegungsphasen*, Mengentafeln, magische Quadrate, Beginn der *Displacement*-Serie/Photographic studies *Reversible and interchangeable movement phases*, quantity tables, magic squares, began the *Displacement* series
1972-77 Text- und Formspuren, Quasi-Bilder/Text and form traces, »quasi pictures«
1973-80 Experimentalfilme/Experimental films

1975-79 *5 aus 4*-Arbeiten, Frottagen, »Zeichnen mit der Fotokamera«/*5 from 4* works, rubbings, »Drawing with the camera«

1980-83 Strukturanalysen mit Licht, Flüssigkeit und Staub, räumliche Quasi-Bilder, Dokumentarfilme/Structural analysis with light, liquid and dust, spatial »quasi pictures«, documentary films

1981/82 Leitung eines Foto- und Schmalfilmkurses, Kunsthistorisches Museum, Budapest/ Directed a photo and cine film course, Art-Historical Museum, Budapest

1984-86 Projektierte Quasi-Bilder/Projected »quasi pictures«

1987-91 Dozentin für Fotogrammatik und audiovisuelle Übungen an der Hochschule für Angewandte Kunst, Budapest/Lecturer on photogrammatics and audio-visual exercises at the Hungarian Academy for Craft and Design, Budapest

1988 Jahresstipendium/Annual scholarship: Eötvös József-Stiftung, Ungarn

1989 Staatsstipendium des/Government scholarship from BMUK, Österreich

1989-93 Experimental- und Dokumentarfilme, perspektivische Quasi-Bilder, Installationen/ Experimental and documentary films, perspectivist »quasi pictures«, installations

Ab/from 1990 Professur/Professorship: Magyar Képzômûveszeti Egyetem, Budapest. – Leitung einer interdisziplinären Malklasse/Instructor of an interdisciplinary painting course

1999 Habilitation/Post-doctorate Széchenyi Professorenstipendium/Professorial scholarship

Lebt und arbeitet in/Lives and works in Budapest & Wien

Bibl.: Dieter Ronte/Beke Lásló, *Dóra Maurer. Arbeiten/Munkák/ Works 1970-1993*, Budapest 1994.
Dóra Maurer. Streifenbilder – Strip paintings, Ausst.Kat./exhib.cat., Albrecht Dürer Gesellschaft, Nürnberger Kunstverein, Nürnberg 1996.
Maurer, Dóra. Munkák/Arbeiten 1990-1997, Ausst.Kat./exhib.cat., Kortárs Múvészeti Múzeum, Ludwig Múzeum Budapest, Josef-Albers-Museum, Quadrat Bottrop, Budapest 1997.

Mavignier, Almir da Silva

1925 Geboren in/Born in Rio de Janeiro

1946 Studium der Malerei in/Studied painting in Rio de Janeiro

1951-53 Besuch der/Attended the Académie de la Grande Chaumière, Paris

1952 Konkrete Malerei/Concrete painting

1953 Teilnahme am/Participated in the »Salon des Réalités Nouvelles«, Paris

1953-58 Studium/Studies: Hochschule für Gestaltung, Ulm; Abteilung Visuelle Kommunikation; Schüler von Max Bill/Visual communication department; pupil of Max Bill

1954 Erstes Bild mit »Punkt«-Strukturen/ First picture with »dot« structures

1955 Erstes Rasterbild; Begegnung mit/ First grid picture; made acquaintance of Josef Albers

1956 Optical-Art-Bilder/Optical-Art pictures

1957 Erste monochrome Arbeiten/First monochrome works

Ab/from 1958 Zusammenarbeit mit Künstlern des »Zero«-Kreises/Collaboration with artists of the »Zero« group

1959 Eigenes Atelier in Ulm; freier Grafikdesigner und Maler/Maintained his own studio in Ulm; freelance graphic designer and painter

1960 Beteiligung an der Ausstellung/Participated in the exhibition »Konkrete Kunst«, Helmhaus Zürich

1960/61 Mitorganisator der Ausstellung/ Co-organiser of the exhibition »Nove Tendencije«, Zagreb

1961 Entstehung der ersten so genannten *Permutationen*, genau kalkulierte mathematische Kombinationen/First *Permutations*, precisely calculated mathematical combinations

1964 Teilnahme an der/Participated in the Biennale, Venezia, & »documenta 3«, Kassel

1965 Berufung als Professor für Malerei an die/ Appointed professor of painting at the Staatliche Hochschule für Bildende Künste, Hamburg Teilnahme an der Wanderausstellung/ Participated in the touring exhibition »The Responsive Eye«, The Museum of Modern Art, New York

1968 Teilnahme an der/Participated in »documenta 4« in Kassel

1985 Kunst und Design-Preis der/Art and Design Prize, Stankowski-Stiftung

1989 Additive Plakatcollage in der Architektur/ Additive poster collage in architecture

Lebt und arbeitet in/Lives and works in Hamburg

Bibl.: *Almir Mavignier*, Ausst.Kat./exhib.cat., Quadrat Bottrop, Josef Albers Museum, Bottrop 1985.
mavignier. bilder. Plakate, Ausst.Kat./exhib.cat., Staatliche Antikensammlung und Glyptothek, München, Herning Kunstmuseum (Denmark), Hamburger Kunsthalle, München 1990.
Almir Mavignier – Mavignier 70, Ausst.Kat./ exhib.cat., Mies van der Rohe Haus, Berlin 1995.

Megert, Christian

1936 Geboren in/Born in Bern

1952-56 Besuch der/Attended the Kunstgewerbeschule Bern

1958 Atelier in Paris Studio in Paris Teilnahme am/Participation in the »Salon des Réalités Nouvelles«

1959 Rückkehr nach Bern; erste Spiegelobjekte/Returned to Bern; first mirror objects

1961 Beginn der Zusammenarbeit mit der Gruppe »Zero«/Began collaboration with the »Zero« group

Ab/from 1963 Lichtkinetische Arbeiten:/ Light-kinetic works: *Lichtkästen* (light boxes), *Unendlichraumkästen* (infinite space boxes)

1964 Mitbegründer der/Co-founder of the Galerie aktuell in Bern, die bis 1968 besteht/ that was in existence until 1968 Spiegelwände und Skulpturen für die/Mirror walls and sculptures for Schweizerische Landesausstellung, Lausanne

1965 Teilnahme an der Ausstellung/Participated in exhibition »Licht und Bewegung«, Kunsthalle Bern Erste Prismen- und Lamellenspiegel/First prism and slat mirrors

1966-68 Entstehung der Spiegel-Kästen/ Produced the mirror boxes

1968 Begehbarer Spiegelraum auf der/Walk-in mirrored space at »documenta 4« in Kassel

1969 Zooms werden in die Lichtkästen eingesetzt/Zooms incorporated into the light boxes

1973 Übersiedlung nach/Moved to Düsseldorf

Ab/from 1976 Lehrstuhl für/Professorship in »Integration, Bildende Kunst und Architektur«, Staatliche Kunstakademie Düsseldorf

1976-93 Großplastiken u. a. für das Musik-

zentrum Amsterdam, die Stadt Maastricht, Bundesgartenschau Düsseldorf/Large sculptures for the Amsterdam Music Centre, city of Maastricht, National Garden Show, Düsseldorf, etc.

Lebt und arbeitet in/Lives and works in Düsseldorf & Bern

Bibl.: *Tre Prospettive. Hannes Brunner, Christian Megert, Felice Varini*, Ausst.Kat./ exhib.cat., Sala I, Roma 1995.
Anette Kuhn, *Christian Megert. Eine Monographie*, Bern 1997.

Mields, Rune

1935 Geboren in/Born in Münster/Westfalen (Germany)
Als Malerin Autodidaktin/Self-taught painter
1962 Niederlassung in/Settled in Berlin
1965 Umzug nach/Moved to Aachen
1969 Erste/First *Röhrenbilder* (tube pictures)
Ab/from 1970 Freischaffende Künstlerin/ Freelance artist
1972 Umzug nach/Moved to Köln
Kritikerpreis für bildende Kunst, erste Arbeiten mit mathematischen Systemen/Critics' Prize for Fine Arts; first works with mathematical systems
1974-80 Arbeiten mit/Works with *Tangentensystemen* (tangent systems)
Seit Mitte der 70-er Jahre Beschäftigung mit außereuropäischen Zahlensystemen und deren grafischer Notation/From mid 1970s concern with non-European numerical systems and their graphical notation
1975 Gastaufenthalt/Guest at: Villa Romana, Firenze, auch/also 1978, 1983, 1999
1975-81 Zeichenserie/Drawing series *Dürer oder die Frage der Gerechtigkeit*
1977 Teilnahme an der/Participated in »documenta 6« in Kassel
1980-86 Serie der *Steinzeitgeometrie*, die sich mit Archetypen des Bewusstseins beschäftigt/ *Steinzeitgeometrie* (stone-age geometry) series concerned with archetypes of consciousness
1984 Gastprofessur/Guest professorship: Hochschule der Künste, Berlin
Serie/Series *Über die Farbe*
1985-88 Serien/Series *De Musica & Le noir et une couleur*

1990-98 Serie großformatiger Gemälde, in denen sie sich mit den »Formeln der Schöpfung« beschäftigt/ Series of large-scale paintings in which she focused on the »Formeln der Schöpfung« (formulae of creation)
1994 Zyklus/Cycle *Strukturen der Harmonie* (Jupiter-Quadrat)
Serie/Series *Die Schwarze Göttin*
1996 Harry Graf Kessler-Preis/Prize
Serie/Series *Lebenszeichen*
1997 Kulturpreis/Culture Prize Köln
1998-2000 Serie/Series *Erfinder der Zeichen*
Ab/from 1999 Serie/Series *Isolation*

Lebt und arbeitet in/Lives and works in Köln

Bibl.: *Rune Mields,* Ausst.Kat./exhib.cat., Staatliche Kunsthalle Baden-Baden, Bonner Kunstverein, Bonn 1988.
Kati Wolf, »In Bildern denken«, in: *Künstler. Kritisches Lexikon der Gegenwartskunst*, Edition 7, München 1989.
Rune Mields, Ausst.Kat./exhib.cat., Altes Rathaus, Göttingen 1992.
Rune Mields. Bilderzyklen, Ausst.Kat./exhib. cat., Marburger Universitätsmuseum für Kunst und Kulturgeschichte, Szépmüvészeti Muzeum Budapest, Marburg 1996.
Rune Mields. Eternal and Solitary, Ausst.Kat./ exhib.cat., Westdeutsche Landesbank Istanbul 1999.

Mohr, Manfred

1938 Geboren in/Born in Pforzheim (Germany)
1957 Besuch der/Attended Kunst- und Werkschule Pforzheim
Ab/from 1962 Ausschließlich Verwendung von Schwarz und Weiß als bildnerische Ausdrucksmittel/Exclusive use of black and white as means of pictorial expression
1963-83 Atelier in/Studio in Paris
1965 Besuch der/Attended Ecole des Beaux-Arts, Paris
Geometrische Versuche münden in Hard-Edge-Malerei/Geometric experiments result in Hard-Edge painting
1969 Veröffentlichung des visuellen Buches *Artificiata I*; erste Zeichnungen mit dem Computer/Publication of visual book *Artificiata I*; first computer-aided drawings
1972/73 Entstehung einer Serie mit sequen-

tiellen Computerzeichnungen; Beginn der Arbeiten mit der Würfelstruktur/Produced a series of sequential computer drawings; began works with cube structure
1977 Beschäftigung mit dem 4-D-Hyperwürfel und der Graphentheorie/Concern with 4-D hyper cube and graph theory
1980 Beginn der Würfelteilungen, Serie *Divisibility*/Began dividing cubes, *Divisibility* series
1981 Übersiedlung nach/Moved to New York
1982 Beginn der quasi-organischen Wachstumsprogramme am Würfel/Began quasi-organic growth programme on cube
1987 Erneut Arbeiten mit dem 4-D-Hyperwürfel; vierdimensionale Rotation als Zeichengenerator/Again works with the 4-D hyper cube; four-dimensional rotation as character generator
1989 Ausdehnung der Arbeit auf den 5-D- und 6-D-Hyperwürfel/Expanded work to include 5-D and 6-D hypercubes
1990 »Goldene Nica«, Prix Ars Electronica, Linz Camille Graeser-Preis/Prize, Zürich
1991 *Laserglyphs*, Diagonalwege durch den 6-D-Hyperwürfel werden mit einem Laser aus einer Stahlplatte geschnitten/*Laserglyphs*, diagonal channels through the 6-D hypercube are cut out of a steel sheet using laser
1997 Fellowship of the New York Foundation for the Arts
Mitglied der/Member of »American Abstract Artists«

Lebt und arbeitet in/Lives and works in New York

Bibl.: Marion Keiner, Thomas Kurtz & Mihai Nadin, *Manfred Mohr*, Zürich 1994.
Manfred Mohr. Algorithmische Arbeiten/ Algorithmic Works, Ausst.Kat./exhib.cat., Quadrat Bottrop, Josef Albers Museum, Bottrop 1998.

Molnar, Vera

1924 Geboren in/Born in Budapest
1942-47 Studium/Studies: Magyar Képzõmüveszeti Egyetem, Budapest, wo sie die Malerei Paul Cézannes und den Kubismus kennen lernt/where she encountered the painting of Paul Cézanne and Cubism

Diplom in Kunstgeschichte und Ästhetik/Degree in art history and aesthetics

Ab/from 1946 Abstrakte, geometrisch-systematische Malerei/Abstract, geometric-systematic painting

1947 Rom-Stipendium; Übersiedlung nach Frankreich/Rome scholarship; moved to France

1959-68 Arbeit mit Hilfe der »machine imaginaire«, einem Gerät, das, ähnlich einem Computer, die Rolle des Gehirns im künstlerischen Schaffen übernimmt/Work with help of the »machine imaginaire,« a machine that, like a computer, assumes the role of the brain in artistic creation

1960 Mitbegründerin der/Co-founder of »Groupe de Recherche d'Art Visuel«
Teilnahme an der Ausstellung/Participated in the exhibition »Konkrete Kunst«, Helmhaus Zürich

1967 Mitbegründerin der Gruppe/Co-founder of the group »Art et Informatique« im Rahmen des/under the auspices of the Institut d'Esthétique et des Sciences de l'Art, Paris

Ab/from 1968 Arbeit mit Computer und Plotter/Work with computers and plotters

1974-76 Entwicklung des »molnart«-Programms, das zu den frühesten Beispielen der Computer-Kunst zählt/Developed »molnart« programme that is one of the earliest examples of computer art

1976 Erste Einzelausstellung im/First one-woman show at Polytechnic of Central London

1979 Tätigkeit im Atelier/Worked at studio of »Recherche des Techniques Avancée«, Centre Georges Pompidou, Paris

1980-90 Gründungsmitglied und Dozentin am/Founding member and lecturer at Centre de Recherche Experimentale et Informatique des Arts Visuels, Paris

1985-90 Professur/Professorship: Université de Paris I, Sorbonne

Lebt und arbeit in/Lives and works in Paris & Normandie

Bibl.: *Vera Molnar. Zeichnungen der 50er Jahre*, Ausst.Kat./exhib.cat., Stiftung für konkrete Kunst, Reutlingen 1990.
Vera Molnar. out of square, Ausst.Kat./exhib. cat., Wilhelm-Hack-Museum, Ludwigshafen am Rhein 1994 (*Bildroman* anlässlich der Ausstellung/*Picture novel* on the occasion of the exhibition »Ordres et [Dés]Ordres«).
Vera Molnar. Inventar 1946-1999/Inventaire 1946-1999, Hg./ed. Linde Hollinger, Ladenburg 1999.

Morandini, Marcello

1940 Geboren in/Born in Mantova (Italy)

1959 Beginn des Studiums/Began studies: Accademia di Belle Arti di Brera

1960 Beruflicher Start als Designer für ein Mailänder Unternehmen, später Grafiker in einem Architekturbüro/Started career as designer for a Milanese company; later graphic designer at an architectural firm

1963 Eröffnung eines eigenen Ateliers in Varese; Zeichnungen und experimentelle Arbeiten, die auf der Kenntnis und der Bewegung von geometrischen Formen beruhen/Opened a studio of his own in Varese; drawings and experimental works based on knowledge and movement of geometric forms

1963/64 Erste dreidimensionale Strukturen, die er 1965 in seiner ersten Einzelausstellung zeigt in der/First three-dimensional structures, which he exhibited in 1965 at his first one-man show at the Galleria del Deposito, Genova

1968 Beteiligung an der/Participated in the 34. Biennale, Venezia

1969 Beteiligung an der Ausstellung/Participated in exhibition »Nove Tendencije«, Zagreb

1977 Teilnahme an der/Participated in »documenta 6« in Kassel

1983 Planung eines polyvalenten Kulturzentrums in Varese/Planned a multi-functional cultural centre in Varese

Ab/from 1994 Dozent für Kunst und Design in/Lecturer on art and design in Salzburg & Lausanne

Ab/from 1995 Mitglied der Jury/Member of the jury: Design Center, Essen

Ab/from 1996 Direktor des/Director of the Museo Internazionale Design Ceramico in Cerro di Laveno, Lago Maggiore

Lebt und arbeitet in/Lives and works in Varese

Bibl.: *Marcello Morandini*, Ausst.Kat./exhib.cat., Museum Bochum, Kunsthalle Mannheim, etc., Verona 1985.

Morellet, François

1926 Geboren in/Born in Cholet (France)
Als Künstler Autodidakt/Self-taught artist

1946-48 Periode figurativer und freier geometrischer Malerei/Period of figurative and free geometric painting

1948-75 Neben der künstlerischen Tätigkeit Unternehmer/In addition to artistic activities works as industrial entrepreneur

Ab/from 1950 Abstrakter Maler/Abstract painter

1952 Erste systematische Arbeiten mit gleichförmiger Gliederung/First systematic works with uniform division

1958 Einbeziehung des Zufalls bei der Verteilung von Bildelementen; erstes *Raster*/Incorporation of chance in the distribution of picture elements; first *grid*

1960-68 Mitglied der/Member of the »Groupe de Recherche d'Art Visuel«

1961 Beteiligung an der Ausstellung/Participated in the exhibition »Nove Tendencije«, Zagreb

1963 Erste Neon-Arbeiten/First neon works

1964 Teilnahme an der/Participated in »documenta 3« in Kassel, auch/also 1968, 1977

1965 Teilnahme an der Wanderausstellung/Participated in the touring exhibition »The Responsive Eye«, The Museum of Modern Art, New York

1968 Erste ephemere Installationen mit Klebebändern/First ephemeral installations with sticking tape

1970 Teilnahme an der/Participated in the Biennale, Venezia, auch/also 1986

1973 Erste destabilisierte Bilder/First destabilised pictures

1978-91 Entstehung der Werkgruppe/Produced the work group *Steel Lifes*

1983 Arbeiten mit Ästen und getrockneten Grashalmen, so genannten/Works with branches and dried blades of grass, called *Geometrees*

1986 Retrospektive/Retrospective: Centre Georges Pompidou, Paris, & Stedelijk Museum, Amsterdam
Erste/First *Géométries dans les spasmes*

1988 Erste/First *Défigurations*

1990 Beteiligung an der Ausstellung/Participated in exhibition »konkret zehn«, Kunsthaus Nürnberg

1991 Erste barocke Werke/First baroque works

1992 Erste/First *Relâches*

1996 Erste/First *Lunatiques*

Lebt und arbeitet in/Lives and works in Cholet

Bibl.: Serge Lemoine, »Elementare Formen, Zufall und systematische Unordnungen«, in: *Künstler. Kritisches Lexikon der Gegenwartskunst*, Edition 20, München 1992.
François Morellet. Steel Lifes, Ausst.Kat./exhib.cat., Sprengel Museum, Hannover 1992.
Serge Lemoine, *François Morellet*, Paris 1996.
François Morellet. Entre autres, Ausst.Kat./exhib.cat., Neues Museum Weserburg Bremen, Graphisches Kabinett, Kunsthandel Wolfgang Werner KG, Bremen 1996.

Mortensen, Richard

1910 Geboren in/Born in København
1931/32 Studium/Studies: Kongelige Danske Kunstakademi København
1932 Erste abstrakte Arbeiten/First abstract works
1937 Erster Paris-Aufenthalt/First visit to Paris; Begegnung u. a. mit/made acquaintance of Max Ernst, Giacometti, Tanguy and others
1946 Edvard Munch-Preis/Prize
1947 Übersiedlung nach Paris; Bekanntschaft mit der Galeristin Denise René; zusammen mit Robert Jacobsen im dänischen Künstlerhaus in Suresnes bei Paris/Moved to Paris; made acquaintance of gallery owner Denise René; with Robert Jacobsen in Danish Artists' House in Suresnes near Paris
1948 Teilnahme am/Participated in »Salon des Réalités Nouvelles«
Übergang zu einer konkreten Formensprache/Transition to concrete formal idiom
1948-50 Bekanntschaft u. a. mit/Made acquaintance of Arp, Deyrolle, Herbin, Vasarely, Fruhtrunk and others
1950 Erste Einzelausstellung/First one-man show: Galerie Denise René, Paris
Ab/from 1952 Entwürfe für Bildteppiche/Designs for tapestries
1955 Teilnahme an der/Participated in »documenta 1« in Kassel, auch/also 1959, 1964
1956 Teilnahme an der Ausstellung/Participated in the exhibition »konkret realisme«, Stockholm, zusammen mit/with Baertling & Jacobsen
Ab/from 1959 Zusammenarbeit mit/Collaboration with Arp
1960 Vertritt Dänemark auf der/Represented Denmark at the 30. Biennale, Venezia

1964 Rückkehr nach Dänemark/Return to Denmark
1964-80 Professur für Malerei/Professorship in painting: Kongelige Danske Kunstakademi, København
Ab/from 1967 Zahlreiche Preise und Ehrungen, u.a. 1968 Thorvaldsen-Medaille der/Numerous prizes and awards, including Thorvaldsen Medal in 1968 from the Danske Kunstakademi
1970 Retrospektive/Retrospective: Louisiana Museum of Modern Art, Humlebæk
1992 Nach jahrelanger Beschäftigung mit Collagen und Zeichnungen wendet er sich erneut der Malerei zu/After years of concern with collage and drawing he turned again to painting
1993 Gestorben in/Died in København

Bibl.: *Richard Mortensen. Maleri/Painting 1929-1993,* Ausst.Kat./exhib.cat., Statens Museum for Kunst, Aarhus Kunstmuseum, København 1994.
Richard Mortensen. L'Œuvre graphique 1942-1993, Catalogue raisonné, København 1995.

Müller, Wilhelm

1928 Geboren in/Born in Harzgerode (Germany)
Ab/from 1952 In Dresden Beschäftigung mit Malen, Drucken und Zeichnen, Anregung im Zeichnen durch Erich Zschieche, Dresden, in Komposition und Farbe durch Gunter Otto, Berlin/In Dresden focused on painting, printing and drawing, inspired in drawing by Erich Zschieche, Dresden, in composition and colour by Gunter Otto, Berlin
1955-79 Tätig als Stomatologe, daneben bildnerische Versuche, seit 1961 abstrakte Kompositionsstudien/Worked as stomatologist, at the same time some creative experiments, from 1961 abstract compositional studies
1964-66 Unterricht bei/Studied under Hermann Glöckner
Ab/from 1965 Entwicklung der Projekte/Developed the projects: *Konstruktive Übung* (constructive exercise) & *Farbflächentafeln* (colour field panels)
Ab/from 1980 Wissenschaftlicher Mitarbeiter/Researcher: Staatliches Museum für Völkerkunde, Dresden

Lebt in/Lives in Dresden

Bibl.: »Wilhelm Müller. Arbeiten auf Papier«, in: Ausst.Kat./exhib.cat., *Sammeln und Bewahren 77*, Kupferstich-Kabinett der Staatlichen Kunstsammlungen Dresden, Dresden 1996.

Nannucci, Maurizio

1939 Geboren in/Born in Firenze (Italy)
Ab/from 1961 Beschäftigung mit verbalen Strukturen unter Verwendung aller verfügbarer Medien/Concern with verbal structures using all available media
Ab/from 1963 *Dattillogrammi*
1964 Erste Kontakte zur Fluxus-Bewegung; Verbindung zur konkreten Poesie/First contacts to Fluxus movement; association with Concrete Poetry
1965-69 Mitarbeiter im/Employment at »Studio di fonologia musicale s2fm«, Firenze Experimente mit Laut-Poesie, elektronischer Musik und Computermusik/Experiments in sound poetry, electronic music and computer music
1967-70 Erste Phase von Neon-Arbeiten/First phase of neon works
1969 Beteiligung an der/Participated in the Biennale, Venezia, auch/also 1971, 1977, 1990
1974-85 Mitorganisator von/Co-organiser of »Zona non profit art space and archives«, Firenze
1976-81 Herausgeber der Zeitschrift/Editor of magazine *Méla*
1977 Teilnahme an der/Participated in »documenta 6« in Kassel, auch/also 1987
Ab/from 1979 Erneute Beschäftigung mit Neon/Renewed concern with neon
Ab/from 1989 *Quadratwerke*, Einbindung von Neonbuchstaben in eine Quadratform; so genannte *Lichtgitterwände*, bei denen die Buchstaben eng gestellt und extrem überlängt sind und die gesamte Höhe der Wand einnehmen/*Square works* incorporating neon letters in the form of a square; so-called *light trellises* in which the letters are placed closely together and extended lengthwise to cover the full height of the wall
Ab/from 1993 Installationen aus vollständigen Neonarbeiten und gefundenen Neonteilen, z.B. alte Neonreklame (»Buchstabensalat«)/Installations comprising completely neon works and found neon parts, e.g. old neon signs (»letter salad«)

Lebt und arbeitet in/Lives and works in Firenze & München

Bibl.: Heinz Schütz, »Die Bedeutung der Zeichen«, in: *Künstler. Kritisches Lexikon der Gegenwartskunst*, Edition 10, München 1990.
Maurizio Nannucci. You can imagine the opposite, Hg./ed. Helmut Friedel, Ausst.Kat./exhib.-cat., Städtische Galerie im Lenbachhaus, München 1991.
Maurizio Nannucci. Another notion of possibility, Ausst.Kat./exhib.cat., Wiener Secession, Wien 1995.
Andrea Domesle, *Leucht-Schrift-Kunst. Holzer, Kosuth, Merz, Nannucci, Nauman*, Berlin 1998.

Nash, David

1945 Geboren in/Born in Esher, Surrey (Great Britain)
1963-67 Besuch des/Attended Kingston College of Art (Grundkurs, Bildhauerei/basic course, sculpture) & Brighton College of Art (Malerei/painting)
Paris-Aufenthalt/Period of residence in Paris
1967 Niederlassung in/Settled in Blaenau Ffestiniog, North Wales
Erster/First *Tower*
1968 Erster/First *Archway*
1969/70 Studium der Bildhauerei/Studied sculpture: Chelsea School of Art, London
1970 Erste Schnitzarbeiten; Lehrtätigkeit am/First carved works; teaching assignment at Maidstone College of Art
1971 Gastdozent/Guest lecturer: Newcastle Polytechnic & Norwich School of Art
Erste Tisch-Skulptur/First table sculpture
1975 Stipendium/Scholarship: Welsh Arts Council
1977 Naturinstallation/Nature installation *Ash Dome*, Cae'n-y-Coed, North Wales
1978 »Sculptor in residence«, Grizedale Forest, Cumbria
Lehrtätigkeit an der/Teaching assignment at Liverpool School of Art
1981 Entstehung des/Produced *Wooden Boulder*
Yorkshire Sculpture Park Fellowship
Erstes/First *Wood Quarry* project
1983 Erste/First *Charred* (verkohlte Säule)
1988 Erste Werke/First works *Ubus, Vessel & Volume*

1989 Erste/First *spiral pieces* (spiralförmige Arbeiten)
1990 Retrospektive/Retrospective: Serpentine Gallery, London, National Museum of Wales, Cardiff, Scottish National Gallery of Modern Art, Edinburgh
1997 Erste Einzelausstellung in Deutschland/First one-man show in Germany: Kunsthalle Recklinghausen

Lebt und arbeitet in/Lives and works in Blaenau Ffestiniog, North Wales

Bibl.: Marina Warner, *David Nash. Forms into Time*, London 1996.
Julian Andrews, *The Sculpture of David Nash*, London 1996.
Ferdinand Ullrich (Hg./ed.), *David Nash. Skulpturen*, Bielefeld 1997.

Nemours, Aurélie

1910 Geboren in/Born in Paris
1929 Beginn des Studiums der Kunstgeschichte/Began studies in art history: Ecole du Louvre, Paris
1937-48 Tätigkeit in den Ateliers von/Worked in the studios of Paul Colin, André Lhote, Fernand Léger
1944-46 Gedichte; Begegnung mit/Poems; made acquaintance of Adrienne Monier
Ab/from 1949 Regelmäßige Teilnahme am/Regular participation in the »Salon des Réalités Nouvelles«, Paris
1950-59 Pastelle, in der Anlage enthalten diese Arbeiten das gesamte zukünftige Werk/Pastel drawings, in essence these pictures comprise her entire future work
1953 Begegnung mit Michel Seuphor, durch den sie das Werk Mondrians entdeckt/Made acquaintance of Michel Seuphor who introduced her to the work of Mondrian
Ab/from 1954 Rein geometrische Malerei/Purely geometric painting
1956-60 Serie/Series *Pierre angulaire*
1970-75 Widmet sich der Erforschung des Quadrats/Devoted herself to exploring the square
Ab/from 1975 Formale Radikalisierung/Formal radicalisation
1975/76 Schwarz-Weiß-Bilder, so genannte/Black-and-white pictures called *Sériels*

Ab/from 1983 Einführung der Zahl in ihre Arbeit/Introduced the number to her work
1988 Camille Graeser-Preis/Prize, Zürich
Ab/from 1988 Monochrome Malerei/Monochrome painting
1989/90 Retrospektiven in/Retrospectives in Arras, Reutlingen & Paris
1990 Commandeur de l'Ordre des Arts et des Lettres
Beteiligung an der Ausstellung/Participated in the exhibition »konkret zehn«, Kunsthaus Nürnberg
1994 Grand Prix National de Peinture
1996 Grande Medaille, cité de Grenoble

Lebt und arbeitet in/Lives and works in Paris

Bibl.: Serge Lemoine (Hg./ed.), *Aurélie Nemours*, Zürich 1989.
Richard W. Gassen/Lida von Mengden, *Aurélie Nemours*, Ausst.Kat./exhib.cat., Wilhelm-Hack-Museum, Ludwigshafen am Rhein, Quadrat Bottrop, Josef Albers Museum, Museum für Konkrete Kunst, Ingolstadt 1995.
Histoires de blanc & noir. Hommage à Aurélie Nemours, Ausst.Kat./exhib.cat., Musée de Grenoble, Stiftung für konkrete Kunst, Reutlingen 1996.
Aurélie Nemours, Ausst.Kat./exhib.cat., IVAM-Centre Julio Gonzalez, Valencia 1998.
Silence-éclat: Aurélie Nemours rencontre Jean Tinguely, Ausst.Kat./exhib.cat., Espace de l'Art Concret, Mouans-Sartoux, Paris 1999.

Neusüss, Floris M.

1937 Geboren in/Born in Lennep (Germany)
1955-63 Studium/Studied: Werkkunstschule, Wuppertal, Staatslehrwerkstatt für Fotografie, München, Hochschule für Bildende Künste, Berlin
1954 Erste Fotogramme/First photograms
1960 Erste Körperfotogramme/First body photograms
1963 Einzelausstellung/One-man show: »photokina«, Köln
1964-71 Atelier in/Studio in München
Arbeit an Körperfotogrammen mit chemischer Malerei; *Faltbilder, Tellerbilder*/Work on body photograms with chemical painting; *Faltbilder* (fold pictures), *Tellerbilder* (plate pictures)

1966 Übernahme der Fotografieausbildung/ Became director of photographic training: Staatliche Werkkunstschule Kassel

Ab/from 1971 Klasse für experimentelle Fotografie/Course in experimental photography: Kunstakademie Kassel

1972 Gründung des Fotoforums Kassel als Hochschulgalerie/Founded Fotoforum Kassel as university gallery

Ab/from 1976 *Körperauflösungen* und Fotogramme, Performances/*Körperauflösungen* (body dissolutions) and photograms, performances

Ab/from 1984 Beginn der *Nachtbilder*. Fotogramme bei Nacht im Freien/Began *Nachtbilder:* open-air photograms at night

1985 Forschungsschwerpunkt »Fotogramm«/ Research focus »Fotogramm«: Universität Kassel

1990 Veröffentlicht das Buch/Published the book *Das Fotogramm – Geschichte des Fotogramms in der Kunst des 20. Jahrhunderts*

1991 Beginn der Werkgruppe/Began the work group *Pflanzen, Blüten, Früchte* (plants, blossoms, fruits)

1995 Hermann Claasen-Preise/Prize

Lebt und arbeitet in/Lives and works in Kassel

Nicholson, Ben

1894 Geboren in/Born in Denham, Buckinghamshire (Great Britain)

1910/11 Studium/Studied: Slade School of Fine Art, London

1924 Erste abstrakte Arbeiten/First abstract works

1924-36 Mitglied und ab 1926 Vorsitzender der/ Member, and from 1926 onwards chairman, of the »Seven and Five Society«, London

1933 Gründungsmitglied der Gruppe/Founding member of the group »Unit One«, London Erste Reliefs/First reliefs

1933-35 Mitglied der Künstlergruppe/Member of the artists' group »Abstraction-Création«, Paris

1934 Besucht Mondrian in seinem Pariser Atelier/Visited Mondrian in his Paris studio Teilnahme an der/Participated in the 19. Biennale, Venezia

1937 Mitherausgeber der internationalen Zeitschrift für konstruktive Kunst *Circle*/Co-editor of the international magazine for constructive art *Circle*

1938 Heirat mit der Bildhauerin/Married sculptress Barbara Hepworth

1939 Erste Beteiligung am/First participation in the »Salon des Réalités Nouvelles«, Paris Übersiedlung nach/Moved to Cornwall

1941 Veröffentlichung seiner/Published his »Notes on Abstract Art« in der Zeitschrift/in the magazine *Horizon*

1949 Kontakt zu/Contact to Victor Pasmore

1952 Erster Preis für Malerei/First prize for painting: Carnegie Institute, Pittsburgh

1954 Ulissi-Preis bei der/Ulissi Prize at the Biennale, Venezia

1955 Teilnahme an der/Participated in »documenta 1« in Kassel, auch/also 1959

1958 Niederlassung im/Settled in Tessin (Switzerland)

1961 Retrospektive/Retrospective: Kunsthalle Bern

1964 Relief-Wand für die/Wall relief for »documenta 3« in Kassel

1971 Rückkehr nach England, Wohnsitz zunächst in Cambridge, später in London/Return to England, initially resident of Cambridge, subsequently of London

1974 Rembrandt-Preis/Prize: Goethe-Stiftung

1982 Gestorben in/Died in London

Bibl.: *Ben Nicholson*, Ausst.Kat./exhib.cat., Quadrat Bottrop, Josef Albers Museum, Bottrop 1989.
Norbert Lynton, *Ben Nicholson*, London 1993.
Jeremy Lewison, *Ben Nicholson*, Ausst.Kat./ exhib.cat., Tate Gallery, London, Musée d'Art Moderne, St. Etienne, London 1993.

Nigro, Mario

1917 Geboren in/Born in Pistoia (Italy)

1933 Beginnt nach klassischen Vorbildern zu malen, Autodidakt/Began to paint according to classical models, self-taught

1940 Promotion in Chemie/Doctorate in chemistry

1947 Hinwendung zur abstrakten Malerei/ Turned to abstract painting Promotion in Pharmazie/Doctorate in pharmacy

Ab/from 1948 Untersuchungen zu einer konkreten Bildform aus rhythmischen Form- und Farbstrukturen/Investigations of concrete pictorial form comprising rhythmic form and colour structures

1949 Mitglied der Künstlergruppe/Member of the artists' group »Movimento Arte Concreta«, Milano

1950 Beginn der Serie der *Schachbrett-Bilder*/ Began the *chess board picture* series

1951 Teilnahme am/Participated in the »Salon des Réalités Nouvelles«, Paris

ca. 1953 Erste Rasterbilder des »totalen Raums«/First grid pictures in »total space«

1954 Publikation der ersten theoretischen Überlegungen zum »totalen Raum« (»spazio totale«); 1955 folgen die zweite und dritte programmatischen Erklärungen/Publication of his first theoretical thoughts on »total space« (»spazio totale«); the second and third programmatic statements follow in 1955

1958 Lässt sich als freischaffender Maler in Mailand nieder/Settled in Milan as freelance painter

1964 Teilnahme an der/Participated in the 32. Biennale, Venezia, auch/also 1978, 1982, 1986

1965 Visuelle Recherchen zur »totalen Zeit« lösen den »totalen Raum« ab/Visual research into »total time« supersedes concern with »total space«

1966 Programmatische Erklärung zur »totalen Zeit«/Programmatic statement on »total time«

1968 »Feste Strukturen mit chromatischer Freiheit«/»Fixed structures with chromatic freedom«

1975 Entstehung von Arbeiten, die die »Metaphysik der Farbe« zum Thema haben/Works that have theme of »metaphysics of colour«

1979 Retrospektive/Retrospective: Padiglione d'Arte Contemporanea, Milano

1980 Mit der Werkgruppe der so genannten *Erdbeben-Bilder* beginnt eine Analyse der Linie, die Mitte der 80-er Jahre einer überraschenden gestischen Freiheit weicht/With the so-called *earthquake pictures* work group began analysis of the line, which gives way in the mid 1980s to surprising gestural freedom

1992 Preis/Prize Camille Graeser-Stiftung, Zürich

Gestorben in/Died in Livorno

Bibl.: *Mario Nigro. Retrospektive. Die konstruierte Linie von 1947 bis 1992/La linea costruita dal 1947 al 1992*, Hg./eds. Richard W. Gassen & Bernhard Holeczek, Ausst.Kat./

exhib.cat., Wilhelm-Hack-Museum, Kunstverein Ludwigshafen am Rhein, Quadrat Bottrop, Josef Albers Museum, Ludwigshafen am Rhein 1994.
Mario Nigro. Opere 1987-1992, Ausst.Kat./ exhib.cat., Arte Studio Invernizzi, Milano, Salone Villa Romana, Firenze, Milano 1998.

Nordström, Lars Gunnar

1923 Geboren in/Born in Helsinki
1947 Erste Ausstellung in/First exhibition in Helsinki
1948 Aufenthalte in/Time spent in Paris & København
1960 Aufenthalt in den USA/Brief period of residence in USA
1969 Teilnahme an der Open-Air Skulpturenausstellung in/Participated in open-air sculpture exhibition in Legnano (Milano)
1974 Teilnahme an der Ausstellung/Participated in the exhibition »Konstruktivismus 1974« in Stockholm & Helsinki
1983 Ausführung einer Arbeit für den Flughafen Vasklot in Vaasa/Realisation of a work for Vasklot airport in Vaasa

Lebt und arbeitet in/Lives and works in Helsinki

Bibl.: *Skulpturen und Räume. Werke konstruktiver Kunst*, Museum Villa Stuck, München o.J. (ca. 1980).

Novosad, Karel

1944 Geboren in Prag/Born in Prague
Grafik-Kunstschule, Prag (Ausbildung als Gebrauchsgrafiker)/School of Graphic Arts, Prague (training as commercial graphic artist)
Studium/Studies: Hochschule für Bildende Kunst, Lerchenfeld, Hamburg
Schüler von/Student of Almir Mavignier
Ab/from 1967 Beteiligung an Gruppenausstellungen/Participated in group exhibitions
Ab/from 1968 Freischaffender Maler in/ Freelance painter in Hamburg
1971 Erste Einzelausstellung/First one-man show at the Galerie Diogenes, Berlin

Lebt und arbeitet in/Lives and works in Hamburg

Bibl.: *Karel Novosad. Bilder + Zeichnungen*, Ausst.Kat./exhib.cat., Leopold-Hoesch-Museum Düren 1973.

Nussberg, Lev

1937 Geboren in Moskau/Born in Moscow
Anfang 1960/Early 1960s Begründer der Gruppe/ Founder of the group »Dvijenie« (Bewegung/ movement), – als Versuch, den Suprematismus wiederzubeleben/as an attempt to revive Suprematism
1962 Erste Ausstellung der Gruppe in Moskau; die Gruppe wird wegen der Anwendung von Prinzipien ornamentaler Flächengestaltung als »Ornamentalisten« bezeichnet; häufigste Ausgangsform ist das Quadrat/First exhibition of the group in Moscow; because of its use of principles of ornamental surface design the group is known as the »Ornamentalists«; the square is the form that most frequently serves as a point of departure
1966 Entstehung des kinetischen Objektes *Kosmos*, definiert als kosmologische Synthese von Musik, Mathematik, naturwissenschaftlicher Strukturkenntnis und malerischer Architektur/Produced kinetic object *Kosmos*, defined as a cosmological synthesis of music, mathematics, scientific structural knowledge and painterly architecture
1975 Verlässt die Sowjetunion/Left the Soviet Union
Lebt und arbeitet in/Lives and works in Orange, Connecticut (USA)
1992 Gestorben/Died

Bibl.: Willy Rotzler, *Constructive Concepts. A History of Constructive Art from Cubism to the Present*, Zürich 1988.

Pasmore, Victor

1908 Geboren in/Born in Chesham, Surrey (Great Britain)
1923-26 Besuch der/Attended Harrow School
1927 Umzug nach London, wo er bis 1937 als Beamter tätig ist/Moved to London where he worked as a civil servant until 1937
Abendkurse an der/Night school at Central School of Arts
1936 Rückkehr zur gegenständlichen Malerei/ Return to representational painting

1937 Mitbegründer und bis 1940 Leiter der/ Co-founder and, until 1940, director of the Euston Road School
Ab/from 1938 Freischaffender Künstler/ Freelance artist
ca. 1948 Hinwendung zur Abstraktion/Turned to abstraction
1948-51 Beschäftigung mit reinen abstrakten Formen; erste Collagen/Focus on pure abstract forms; first collages
1950/51 Mitglied der/Member of the Penrith Society, St. Ives, Cornwall
Kontakt zu/Contact to Ben Nicholson
1951 Erstes Relief, so genannte *Konstruktion/* First relief, called *Construction*
1954 Lehrauftrag für Malerei/Teaching assignment painting: University of Newcastle
1959 Teilnahme an der/Participated in »documenta 2« in Kassel; auch/also 1964
1960 Vertritt Großbritannien/Represented Great Britain at the 30. Biennale, Venezia
1961 Aufgabe der Lehrtätigkeit, um sich seinen Aufträgen und der freien künstlerischen Arbeit zu widmen/Gave up teaching to devote himself to commissions and freelance artistic work
1964 Carnegie-Preis/Prize
1966 Übersiedlung nach/Moved to Malta
1977 Grand Prix d'Honneur, Biennale Ljubljana
1983 Aufnahme in die/Admission to the Royal Academy, London
1988 Retrospektive/Retrospective: Yale University, Washington
1998 Gestorben in/Died in La Valetta (Malta)

Bibl.: Norbert Lynton, *Victor Pasmore. Paintings and graphics 1980-92*, London 1992.
Omaggio a Victor Pasmore 1908-1998, Ausst.Kat./exhib.cat., Lorenzelli Arte, Milano 1998.
Victor Pasmore, Ausst.Kat./exhib.cat., Tate Gallery, Liverpool 1999.

Pastra, Nausica

1921 Geboren in/Born in Kalamata (Greece)
1957-63 Studium bei Fritz Wotruba an der/ Studied under Fritz Wotruba at the Hochschule der Bildenden Künste, Wien
Plastische Auseinandersetzung mit der menschlichen Figur/Sculptural concern with the human figure
1963 Erste Einzelausstellung/First one-woman show: Galerie Würthle, Wien

1964 Niederlassung in/Settled in Paris
Fortschreitende Abstraktion der menschlichen Figur und Aufgabe derselben/Increasing abstraction of the human figure, finally its complete abandonment

1967-73 Teilnahme am »Kunsttheorie«-Seminar von/Participated in the »Art theory« seminar of Jean Cassou, Ecole Pratique des Hautes Etudes, Paris

1968-86 Entwicklung der Serie/Development of the series *Analogiques*

1976 Einzelausstellung/One-woman show: Galerie Denise René, Paris

1982 3. Preis für Bildhauerei/3rd Prize for Sculpture: Biennale, Alexandria

1986-92 Serie *Rhythmen und Beziehungen/ Rhythms and Relationships* series

Lebt und arbeitet in/Lives and works in Paris, Athinai & Thessaloniki

Bibl.: *Nausica Pastra*, Ausst.Kat./exhib.cat., Gallery 7, Athinai 1994.
Nausica Pastra. Rhythms and Relationships, Ausst.Kat./exhib.cat., Mylos Art Gallery, Thessaloniki 1995.
Nausica Pastra, Ausst.Kat./exhib.cat., Ileana Tounda Contemporary Art Center, Athinai 1997.
Nausica Pastra. Selection of publication 1963-1998, Ausst.Kat./exhib.cat., Lola Nikolaou Art Gallery, Thessaloniki 1998.

Pfahler, Georg Karl

1926 Geboren in/Born in Emetzheim/Franken (Germany)

1948/49 Besuch der/Attended the Akademie der Bildenden Künste, Nürnberg

1950-54 Studium/Studies: Akademie der Bildenden Künste, Stuttgart
Ausbildung als Keramiker bei/Trained as a ceramicist under Karl Hils

1953/54 In Zusammenarbeit mit Attlia Biró entstehen farbig bemalte Metallplastiken; 1954 Hinwendung zur Malerei/In collaboration with Attlia Biró produced colour painted metal sculptures; turned to painting in 1954

1955 Mitbegründer der »Gruppe 11«, mit der er von 1957-59 ausstellt/Co-founder of the »Gruppe 11«, participation in its exhibitions from 1957-59

1959 Abwendung vom Informel; Entwicklung der »formativen« Gestaltung/Turned away from Art Informel; developed »formative« artistic process

1962/63 Erste Hard-Edge-Bilder/First Hard-Edge pictures

1964 Erste ausgeführte Farb-Raum-Objekte/ First colour-space objects

Ab/from 1964 Architekturprojekte/Architectural projects

1970 Teilnahme an der/Participated in 35. Biennale, Venezia

1972 Preis der/Prize from the National Galerie Wroclaw (Breslau)

1981 Gastprofessur/Guest professorship: Heluwan University, Cairo
Ernennung zum Professor durch das/ Designated professor by the Land Baden-Württemberg

1984 Goldmedaille der Grafik-Biennale/ Gold Medal from the Graphic Arts Biennial, Fredrikstad (Norway)

1984-92 Professur für Malerei/Professorship in painting: Akademie der Bildenden Künste, Nürnberg

1992 Kunstpreise/Art prizes: Stadt Stuttgart & Stadt Weißenburg

1996 Friedrich Baur-Preis/Prize, Akademie der Schönen Künste, Munchen

2002 Gestorben in/Died in Emetzheim

Bibl.: *Georg Karl Pfahler. Wege zur Farbform 1956-1970,* Ausst.Kat./exhib.cat., Galerie Schlichtenmaier, Grafenau 1996.
Alexander Klee, *Georg Karl Pfahler. Die Entstehung seines Werkes im internationalen Kontext*, Dissertation, Universität Saarbrücken, Saarbrücken 1997.
Erich Hauser. Thomas Lenk. Georg Karl Pfahler. Europäische Avantgarde der sechziger Jahre, Ausst.Kat./exhib.cat., Galerie Schlichtenmaier, Grafenau, Museum des Landkreises Waldshut, Schloß Bonndorf, Landesvertretung Baden-Württemberg, Bonn, Grafenau 1997.
Georg Karl Pfahler. Bilder, Graphik, Objekte 1995-1997, Ausst.Kat./exhib.cat., Städtisches Kunstmuseum Singen 1997.

Picelj, Ivan

1924 Geboren in/Born in Okucani (Croatia)

1943-46 Studium/Studies: Akademija Likovnih Umjetnosti, Zagreb

1951 Mitbegründer der Maler- und Architektengruppe »Exat 51«, die als erste im ehemaligen Jugoslawien die reine Abstraktion vertritt und durch zwei Manifeste theoretisch begründet/ Co-founder of the »Exat 51« group of painters and architects, the first in former Yugoslavia to represent pure abstraction and to give theoretical basis to this approach in two manifestos

1952 Erste Ausstellung der Gruppe zusammen mit/First exhibition by the group along with Srnec & Bozidar Rasica in Zagreb
Im gleichen Jahr stellen sie unter Umgehung der staatlichen Kontrolle zusammen aus im/ In the same year, circumventing state control, they exhibited together at the »Salon des Réalités Nouvelles«, Paris

1953 Zusammen mit Vlado Kristl, Rasica und Srnec Beteiligung an der Ausstellung »Exat 51« in Zagreb und Belgrad, der ersten öffentlichen Ausstellung mit Werken der geometrischen Abstraktion/With Vlado Kristl, Rasica and Srnec participated in the exhibition »Exat 51« in Zagreb and Belgrad, the first public exhibition of works of geometric abstraction

Ab/from 1959 Beteiligung an den Ausstellungen der/Participated in the exhibitions of Galerie Denise René, Paris

1961 Mitglied der internationalen Kunstlervereinigung/Member of the international artistic association »Nouvelle Tendance«
Sein Werk wird von den Elementen der Op Art geprägt und integriert Aspekte der konzeptuellen Kunst; es entstehen Holz- und Metallreliefs mit mathematischen, rhythmisch-harmonischen Strukturen, die das Spiel des Lichtes einbeziehen/His work is influenced by elements of Op Art and integrates aspects of conceptual art; wood and metal reliefs with mathematical, rhythmically harmonious structures that incorporate the play of light

Ab/from 1962 Herausgeber der Zeitschrift *a*/ Editor of magazine *a*

1965 Teilnahme an der Wanderausstellung/ Participated in the touring exhibition »The Responsive Eye«, The Museum of Modern Art, New York, & »Nove Tendencije«, Zagreb

1972 Teilnahme an der/Participated in the Biennale, Venezia

1982 Einzelausstellung/One-man show: Galerie Denise René, Paris

Lebt und arbeitet in/Lives and works in Zagreb

Bibl.: *Ivan Picelj. Graficki dizajn (Grafisches Design) 1946-1986*, Ausst.Kat./exhib.cat., Um-jetnicki paviljon, Zagreb 1986.

Piper, Gudrun

1917 Geboren in/Born in Kobe (Japan)
1927 Übersiedlung nach Deutschland/Moved to Germany
1937-43 Studium/Studies: Kunstakademie Düsseldorf & Hochschule für Bildende Künste, Berlin
Einjähriger Studienaufenthalt in Italien/Spent one year studying in Italy
1944-48 Aufenthalt in Bayern; Studium bei Karl Caspar an der/Period of residence in Bavaria; studied under Karl Caspar at the Kunstakademie München
Ab/from 1948 Freischaffende Malerin in/Freelance painter in Hamburg
1950 Erste konstruktivistische Komposition/First constructivist composition
1953 Heirat mit dem Künstler/Married the artist Max Hermann Mahlmann
1958 Beteiligung an der Ausstellung/Participated in the exhibition »Jeune Art Constructif Allemand«, Galerie Denise René, Paris
Ab/from 1959 Gestaltungsarbeiten am Bau mit unterschiedlichen Materialien, Wettbewerbe und Auftragsarbeiten/Construction-oriented design work using a variety of materials; competitions and commissions
1965 Entwicklung zu einer systematischen Gestaltung, die sich auf serielle Programme bezieht/Developed towards systematic design related to serial programmes
1986 Edwin Scharff-Preis/Prize, Stadt Hamburg

Lebt und arbeitet in/Lives and works in Wedel bei/near Hamburg

Bibl.: *Max H. Mahlmann, Gudrun Piper. Werke aus 40 Jahren des Künstlerehepaares Piper/Mahlmann*, Ausst.Kat./exhib.cat., Galerie Heinz Teufel, Bad Münstereifel/Mahlberg 1992.

Prager, Heinz-Günter

1944 Geboren in/Born in Herne (Germany)
1964-68 Studium an der/Studied at the Werkkunstschule Münster
1968 Umzug nach/Moved to Köln
1970 Erste Skulpturen aus Stahl/Gusseisen/First steel/cast-iron sculptures
1972 Stipendium/Scholarship: Aldegrever Gesellschaft, Münster
1973 Arbeitsstipendium/Working scholarship: Kulturkreis im BDI, Köln
Erste theoretische Niederschrift zum Problem Linie-Fläche-Körper/First theoretical paper on the issue of line-surface-body
1973/74 Villa-Romana-Preis/Prize. – Erste Zylinderskulpturen/First cylinder sculptures
1976 Villa Massimo, Roma, erneuter Aufenthalt/also spent time there in 1982/83, 1987
1977 Teilnahme an der/Participated in »documenta 6« in Kassel
1979 Villa Massimo-Preis/Prize. – Beginn der Werkgruppe *Quadratkreuze*/Began the *Quadratkreuze* (square crosses) work group
1980 Erste Bodenskulpturen aus Stahlblech und Gips/First floor sculptures made of sheet steel and plaster
1981 In Zusammenarbeit mit Eugen Gomringer entsteht das Buch/In collaboration with Eugen Gomringer produced the book *Identitäten*
1982 Stipendium/Scholarship: Kunstfonds e.V., Bonn
Skulpturen aus Stahl und Federstahl/Sculptures made of steel and spring steel
Ab/from 1983 Professur für Bildhauerei an der/Professorship in sculpture: Hochschule für Bildende Künste, Braunschweig
1987 Bodenskulpturen, die das Verhältnis von Fläche und Linie thematisieren/Floor sculptures that address the relationship between surface and line
Atelierhaus in der Bretagne/Studio house in Brittany
1989 Beginn der Werkgruppe von Stahl/Blei-Skulpturen/Started the steel/lead sculpture group
1992 Beginn der Werkgruppe aus geschmiedeten Ronden/Began the work group of welded rondos
1993 Gemeinsam mit/With Gerhard Rühm Arbeit an der Zeichenserie/worked on drawing series *Überkreuzt*
1993-96 Projekt/Project *Borobudur*

Lebt und arbeitet in/Lives and works in Köln & Braunschweig

Bibl.: Eduard Trier, »Das Plastische sichert die Wirklichkeit«, in: *Künstler. Kritisches Lexikon der Gegenwartskunst*, Edition 9, München 1990.
Heinz-Günter Prager. Bodenskulpturen, Hg./ed. Gerhard Bott, Ausst.Kat./exhib.cat., Germanisches National Museum Nürnberg, Köln 1990.
Überkreuzt. Heinz-Günter Prager und Gerhard Rühm. Arbeiten auf Papier, Ausst.Kat./exhib. cat., Städtische Galerie Villa Zanders, Bergisch Gladbach, Köln 1993.
Heinz-Günter Prager. Skulpturen 1980-1995, Hg./ed. Gabriele Uelsberg, Ausst.Kat./exhib. cat., Museum für Konkrete Kunst, Ingolstadt, Museum am Ostwall, Dortmund, Köln 1996.

Quinte, Lothar

1923 Geboren in/Born in Neisse, Oberschlesien (heute Polen/today Poland)
1937-41 Malerlehre/Painting apprenticeship
1946-51 Besuch der Kunstschule/Attended Kunstschule Kloster Bernstein, Landkreis Horb
1951 Schüler von/Pupil of HAP Grieshaber
Freischaffender Maler/Freelance painter
1952 Atelier für Siebdruck mit/Studio for silk screen printing with Grieshaber & Winand Victor in Reutlingen
Paris-Stipendium/Scholarship
Ab/from 1960 *Schleierbilder* (Klangbilder/Veil pictures: works employing sound)
1963 Erste/First *Fensterbilder* (window pictures)
1965 Burda-Preis für Malerei/Prize for painting, München
1975/76 Zweijährige Schaffenspause; Weltreise; danach entstehen *Stelen, Drippings* und *Netz*-Bilder; Mitte der 80-er Jahre *Farbräume*/Two-year creative break; world trip; then *Stelen* (steles), *Drippings* and *Netz* (network) pictures; mid 1980s: *Farbräume* (colour rooms)
1984 Erste Retrospektive in/First retrospective in Freiburg, Stuttgart, Aschaffenburg & Regensburg
Ab/from 1986 Jährliches Winteratelier in/Annual winter studio in Colva/Goa (India)
1990 Videofilm/Video »Bombay-Movements« mit/with Sibylle Wagner
1993 Kulturpreis/Cultural prize Schlesien, Land Niedersachsen
1995 Ernennung zum Professor/Appointed professor

1997 Lovis Corinth-Preis/Prize
2000 Gestorben in/Died in Wintzenbach
(Elsass/Alsace)

Bibl.: *Lothar Quinte. Retrospektive,* Ausst.Kat./
exhib.cat., Staatliche Kunsthalle Karlsruhe,
Ostfildern-Ruit 1993.
Rudij Bergmann, »Ich finde, daß ich sehr rea-
listisch male...«, in: *Künstler. Kritisches Lexikon
der Gegenwartskunst,* Edition 37, Nr. 6,
München 1997.
Lovis-Corinth-Prize 1997, Katalog zur Aus-
stellung der Preisträger Lothar Quinte & Gert
Fabritius, Die Künstlergilde Esslingen im
Museum Ostdeutsche Galerie, Regensburg,
Ostfildern-Ruit 1997.
Lothar Quinte – Sibylle Wagner, Ausst.Kat./
exhib.cat., Städtische Galerie Fruchthalle
Rastatt 1997.

Riley, Bridget

1931 Geboren in/Born in London
1949-52 Studium/Studies: Goldsmiths' College
of Art, London
1952-55 Fortsetzung des Studiums/Continued
studies: Royal College of Art, London
1960/61 Erste Schwarz-Weiß-Arbeiten, die sie
bis 1966 fortführt/First black-and-white works,
which she continued until 1966
Freundschaft mit/Friendship with Peter Sedgley
1964 USA-Reisestipendium/Travel scholarship,
Stuyvesant Foundation
Teilnahme an der Ausstellung/Participated in
the exhibition »Nouvelle Tendances«, Musée
des Arts Décoratifs, Paris
1965 Teilnahme an der Wanderausstellung/
Participated in the touring exhibition »The
Responsive Eye«, The Museum of Modern Art,
New York
1967-73 Erste Periode farbiger Streifenstruk-
turen/First period of coloured stripe structures
1968 Internationaler Preis für Malerei auf der/
International prize for painting at the 34. Bien-
nale, Venezia
1968, 1977 Teilnahme an der/Participated in
»documenta« in Kassel
1970/71 Retrospektive in der BRD, Schweiz
und Italien/Retrospective in Federal Republic
of Germany, Switzerland and Italy
Ab/from 1974 Strukturbetonte Kurvenbilder/
Structure-based curve pictures

Ab/from 1986 Diagonal ausgerichtete Rauten-
strukturen/Diagonally oriented rhombus struc-
tures
1993 Ehrendoktor/Honorary doctorate: University
of Oxford
1995 Ehrendoktor/Honorary doctorate: Univer-
sity of Cambridge
Gastprofessur/Guest professorship: De
Montfort University, Leicester
1996 Mitorganisatorin einer umfassenden
Mondrian-Ausstellung in Großbritannien/
Co-organiser of a comprehensive Mondrian
exhibition in Great Britain
Ab/from 1997 Durchdringung der diagonal aus-
gerichteten Rautenstruktur mit Bogenformen/
Arch shapes penetrate the diagonally oriented
rhombus structure
1999 Auszeichnung/Awarded the »Companion
of Honour« durch die englische Königin/by the
Queen of England

Lebt und arbeitet in/Lives and works in London

Bibl.: *Bridget Riley. Bilder 1982-1992,* Ausst.-
Kat./exhib.cat., Kunsthalle Nürnberg, Quadrat
Bottrop, Josef Albers Museum, Nürnberg
1992.
Bridget Riley, Ausst.Kat./exhib.cat., Museum
moderner Kunst Landkreis Cuxhaven, studio a –
Sammlung Konkreter Kunst, Cuxhaven 1996.
*Bridget Riley. Ausgewählte Gemälde/Selected
Paintings 1961-1999,* Ausst.Kat./exhib.cat.,
Kunstverein für die Rheinlande und Westfalen,
Düsseldorf, Ostfildern-Ruit 1999.

Rudin, Nelly

1928 Geboren in/Born in Basel
1947-50 Ausbildung in visueller Gestaltung an
der/Trained in visual design: Kunstgewerbe-
schule Basel
1953 Übersiedlung nach/Moved to Zürich
1953-56 Freie Mitarbeit für verschiedene Werbe-
ateliers/Freelance work for various advertising
studios
1957-62 Eigenes Atelier in/Private studio in
Zürich
1962 Lehrtätigkeit/Teaching assignment: Kunst-
gewerbeschule Biel
1964 Beginn der Malerei als Fortsetzung der
früheren gestalterischen Arbeit/Began painting
as a continuation of earlier artistic work

1974 Erste zusammengesetzte Bilder/First com-
posite pictures
1976 Wandobjekte, Rahmen und erste Alumi-
niumobjekte/Wall objects, frames and first alu-
minium objects
1977 Erstes Bild mit seitlicher Bemalung/
First picture painted on the side
1979 Beginn der Arbeit an Bildobjekten aus
Holzrahmen und Leinwand/Began work on pic-
ture objects comprising wooden frames and
canvas
Ab/from 1981 Freistehende Objekte: Kuben/
Freestanding objects: cubes
1982 Erste Acrylglasobjekte/First acrylic glass
objects
1984 *Steine,* geometrische Formen aus Stein/
geometric shapes in stone
1985 Beginn der Arbeit an den Alu-Winkel-
Objekten/Began work on »Alu-Winkel-Objekte«
(aluminium angle objects)
1986-89 Beteiligung an der Wanderausstellung/
Participated in the touring exhibition »konkret-
schweiz-heute«, in Nord- und Osteuropa/in
Northern and Eastern Europe
1989 Preis/Prize Camille Graeser-Stiftung,
Zürich
1993 Will Grohmann-Preis/Prize, Akademie der
Künste, Berlin

Lebt und arbeitet in/Lives and works in Uitikon
bei/near Zürich & Schanf, Graubünden

Bibl.: *Nelly Rudin,* Ausst.Kat./exhib.cat., Galerie
Schlégl, Zürich 1993.
Nelly Rudin. Werke 1968-98, Zürich 1998.
Nelly Rudin. Struktur Feld Raum, Ausst.Kat./
exhib.cat., Museum für Konkrete Kunst, Ingol-
stadt, Städtische Galerie im Theater, Ingolstadt
1998.

Rückriem, Ulrich

1938 Geboren in/Born in Düsseldorf (Germany)
1957-59 Steinmetzlehre in/Apprenticeship as a
stone mason in Düren
1959-61 Geselle an der Dombauhütte in Köln;
gleichzeitig zwei Semester Studium an den/
Journeyman at the cathedral workshop in Köln;
at the same time, studied for two semesters
at the Kölner Werkschulen
1963 Beginn der Arbeit als freischaffender Bild-
hauer/Began work as freelance sculptor

1968 Aufenthalt in New York; im Anschluss daran entstehen in Nörvenich die ersten Skulpturen durch Teilen und Zusammenfügen von Steinblöcken/Period of residence in New York; then in Nörvenich the first sculptures created by dividing and recombining stone blocks

Ab/from 1974 Professur für Bildhauerei/ Professorship in sculpture: Hochschule für Bildende Künste, Hamburg

Ab/from 1984 Professur für Bildhauerei/ Professorship in sculpture: Kunstakademie Düsseldorf

1987 Teilnahme an der/Participated in »documenta 8« in Kassel

1988 Professur für Bildhauerei/Professorship for sculpture: Staatliche Hochschule für Bildende Künste, Frankfurt am Main

Lebt und arbeitet in Irland/Lives and works in Ireland

Bibl.: Friedrich Meschede, *Der Stein drängt nach außen*, Dissertation über Ulrich Rückriem, Münster 1987.
Hans M. Schmidt, »Über Ulrich Rückriem«, in: Künstler. *Kritisches Lexikon der Gegenwartskunst,* Edition 2, München 1988.

Sayler, Diet

1939 Geboren in/Born in Timisoara (Romania)

1956-61 Architekturstudium/Studied architecture: Technische Hochschule, Timisoara Studium der Malerei bei/Studied painting under Julius Podlipny

1963 Erste abstrakte geometrische Bilder/ First abstract-geometric pictures

1967 Konkrete Bildelemente; Reduktion auf Schwarz-Weiß/Concrete pictorial elements; reduction to black and white

1968 Mitglied der konstruktiven Gruppe/ Member of constructive group »Sigma« Atelier in Bukarest/Studio in Bucharest

1973 Emigration in die BRD, Atelier in/ Emigrated to Federal Republic of Germany, studio in Nürnberg

1974 Paris-Aufenthalt; erste Zufallsbilder im Raster/Period of residence in Paris; first random pictures in a grid

1975 Erste Zufallsbilder mit Winkelfolgen, Hängeplastiken mit variablen Winkeln; Lehr-tätigkeit in Nürnberg/First random pictures with angle sequences, hanging sculptures with variable angles; teaching assignment in Nürnberg

1977 Begegnung mit/Made acquaintance of Richard Paul Lohse

1978 Zufalls-Linienbilder; Bodenplastik als Winkelkonstellation/Random line pictures; floor sculpture as constellation of angles

1980-90 Aufbau und Leitung der internationalen Ausstellungsreihe/Organised and directed the international series of exhibitions »konkret«, Nürnberg

1982 Erste Bodenplastiken in Stahl und Plexiglas/First floor sculptures in steel and Plexiglas

1983 Collagen mit Winkelfolgen/Collages with angle sequences

1988 Camille Graeser-Preis/Prize, Zürich

1992 Professur/Professorship: Akademie der Bildenden Künste Nürnberg Farbflächenbilder/Colour-field pictures

1993 *Bivalenzen, Wurfstücke;* komplexe, zusammenhängende Rauminstallationen/complex, coherent spatial installations

1995 Gast-Professur/Guest professorship: Statens Kunstakademi Oslo

Lebt und arbeitet in/Lives and works in Nürnberg

Bibl.: *Diet Sayler. Basis Konzepte*, Ausst.Kat./ exhib.cat., Museum für Konkrete Kunst, Ingolstadt, etc., Ingolstadt 1993.
Diet Sayler, Ausst.Kat./exhib.cat., Kunsthaus Nürnberg, Institut für moderne Kunst Nürnberg, Vasarely Múzeum Budapest, Stiftung für konstruktive und konkrete Kunst, Zürich, Dum Umení Mesta, Brno, Lorenzelli Arte S.A.S. Milano, Nürnberg 1994.
Diet Sayler, Ausst.Kat./exhib.cat., Wilhelm-Hack-Museum, Ludwigshafen am Rhein, etc., Nürnberg 1999.

Scaccabarozzi, Antonio

1936 Geboren in/Born in Merate bei/near Milano

1954-59 Studium an der Hochschule für Angewandte Kunst im/Studied at Academy of Applied Art at Castello Sforzesco, Milano

1960 Niederlassung in/Settled in Paris

1960-68 Nicht-figurative Malerei; monochrome Arbeiten unter Verwendung außermalerischer Mittel/Non-figurative painting; monochrome works using non-painterly media

1965 Rückkehr nach Italien/Return to Italy

Ab/from 1969 Reliefhafte Wandobjekte, bei denen der Punkt als konstituierendes Strukturelement in den Mittelpunkt methodischer Untersuchungen gerückt wird; es folgen Reliefs, die durch kleine runde, ausgestanzte und von der Fläche abgeklappte Leinwandteile entstehen, so genannte *Strutturali/*Relief-type wall objects in which the point is placed as a constituent structural element at the centre of methodological investigations; followed by reliefs that made of small round sections of canvas that are punched out and folded away from the surface, called *Strutturali*

1979-83 Untersuchungen zu Maß, Maßstab und Messbarkeit, die so genannten *Misurazioni/* Investigations of dimension, scale and measurability, called *Misurazioni*

Ab/from 1983 Werkgruppe der/Work group called *Quantità*. – Die ersten »Quantitäten« sind auf transparente, elektrostatisch geladene Polyäthylenfolien gemalt/The first »Quantities« are painted on transparent, electrostatic polyethylene sheeting

1987 Erste Zeitungsübermalungen/First painting on newsprint

1989 Zeitungsüberzeichnungen/Drawings on newsprint

Ab/from 1990 *Essenziali*, essentiale, neue Quantitäten, ohne Träger, die aus Farbe und Kunststoffbinder bestehen/*Essenziali*, essential, new quantities with no underlying support, consisting of paint and plastic binders

Ab/from 1993 Werkgruppe/Work group *Verso Recto*

Lebt und arbeitet in/Lives and works in Montevecchia

Bibl.: *Antonio Scaccabarozzi*, Ausst.Kat./exhib. cat., Städtische Galerie Villa Zanders, Bergisch Gladbach 1994.

Schöffer, Nicolas

1912 Geboren in/Born in Kalocsa (Hungary) Studium/Studies: Magyar Képzőművészeti Egyetem, Budapest

1936 Übersiedlung nach/Moved to Paris

Studium an der/Studied at the Ecole des Beaux-Arts, Paris

Ab/from 1948 Bewegliche Lichtarchitekturen, so genannte »spätdynamische Konstruktionen«/ Movable light architecture referred to as »spatio-dynamic constructions«

Teilnahme am/Participated in the »Salon des Réalités Nouvelles«, Paris

1956 Vorführung der ersten kybernetischen Skulptur/Presented the first cybernetic sculpture *CYSP 1,* Théâtre Sarah Bernhardt, Paris

1957 Entwicklung der »Luminodynamik«-Theorie/ Development of »luminodynamics« theory

1959 Entwicklung der »Chromodynamik«/ Developed »chronodynamics«

Teilnahme an der/Participated in »documenta 2« in Kassel; auch/also 1964

Zusammen mit Julien Leroux Erfindung des *Musiscope*, einer Art »Lichtklavier«/With Julien Leroux invented the *Musiscope*, a type of »light piano«

1961 *Reliefs Seriels*

1965 Mitbegründer der/Co-founder of the »Groupe International d'Architecture Prospective«

1968 Großer Preis/Grand Prix, Biennale, Venezia

1969 Publikation von/Publication of *La Ville Cybernétique*, Paris

1969-71 Lehrtätigkeit an der/Teaching assignment at the Ecole Nationale Supérieure des Beaux-Arts, Paris

1973 Konstruktion und Präsentation der ersten Auto-Skulptur/Construction and presentation of the first auto-sculpture *Scam 1*

Aufführung des kybernetischen Schauspiels/ Performance of cybernetic play *Kyldex 1,* Hamburger Staatsoper

1980 Eröffnung des/Inauguration of Musée Nicolas Schöffer in seiner Heimatstadt/in his native town Kalocsa

1982 Errichtung des kybernetischen Turmes in/ Erected cybernetic tower in Kalocsa

1985 Solar-, Wind- und Klangskulpturen/Solar, wind and sound sculptures *Percussonor* & *Soleolson*

1986 Erste/First *Choréographics*

1990 Ernennung zum/Appointed Commandeur dans l'Ordre National du Mérite

1992 Gestorben in/Died in Paris

Bibl.: *Hommage à Nicolas Schöffer 1912-1992,* Hg./eds. Éléonore Schöffer & Jean-Luis Ferrier, Ausst.Kat./exhib.cat., Noroit, Arras, Paris 1994.

Schoen, Klaus Jürgen

1931 Geboren in/Born in Königsberg/Ostpreußen (heute Polen/today Poland)

1951/52 Besuch der/Attended the Hochschule für Angewandte Kunst in Berlin-Weißensee

1952-58 Studium der Malerei/Studied painting: Hochschule für Bildende Künste, Berlin

Meisterschüler bei/Master pupil under Ernst Schumacher

1957 Erste konstruktive Bilder/First constructive pictures

1968 Einsemestriges Geologiestudium; zeitweilige Aufgabe der Malerei; mit den relationalen Farbflächenbildern Ende der 60-er Jahre beginnt sein Weg der konkreten und geometrischen Malerei; seit Beginn der 70-er Jahre dann Arbeit an horizontalen und vertikalen Farbstreifenbildern; in der Folgezeit experimentiert er mit minimalen künstlerischen Mitteln an Ordnungsprinzipien und Verhältnismäßigkeiten von Linie, Farbe und Form zur Fläche/ One-semester study of geology; gave up painting temporarily; at the end of the 1960s he set off on the path to concrete and geometric painting with his relational colour field pictures; beginning in the early 1970s worked on horizontal and vertical colour stripe pictures; subsequently experimented with principles of order and the relativity of line, colour and form to the surface using minimal artistic media

1996 So genannte *Spiegelungen*: reduzierte quadratische Bildformate/*Spiegelungen*: reduced square picture formats

1998 Retrospektive/Retrospective: Städtisches Museum Gelsenkirchen

Lebt und arbeitet in/Lives and works in Berlin

Bibl.: *K. J. Schoen. Bilder 1969-1987*, Ausst.-Kat./exhib.cat., Neuer Berliner Kunstverein, Berlin 1988.

Berlin konkret. Positionen konkreter Kunst. Horst Bartnig. Susanne Mahlmeister. Peter Sedgley. Klaus Schoen. Rudolf Valenta, Ausst.-Kat./exhib.cat., Haus der Kunst, Brno, Slowakische Nationalgalerie Bratislava, Berlin 1992.

K. J. Schoen. Winkelform Serie 150 x 30. 13 Variationen, Ausst.Kat./exhib.cat., Mies van der Rohe Haus, Berlin 1995.

Schoonhoven, Jan

1914 Geboren in/Born in Delft (Netherlands)

1930-34 Ausbildung an der Königlichen Akademie der Bildenden Künste, Den Haag/ Trained at the Royal Academy of Fine Arts, The Hague

1934 Als Künstler tätig in/Worked as artist in Delft

1946-76 Angestellter der niederländischen Staatspost, Den Haag/Employee of the Dutch post office, The Hague

1948-58 Gouachen und farbige Kreidezeichnungen/Gouaches and colour chalk drawings

1955 Erste unregelmäßige Reliefs aus Pappe/ First irregular reliefs in cardboard

1958-60 Zusammen mit/Along with Armando, Kees van Bohemen, Jan Henderikse, Henk Peeters Mitglied der/Member of the »Nederlandse informele groep«

1960 Zusammen mit/With Armando, Jan Henderikse, Henk Peeters Gründung der Gruppe/ Founded the group »Nul«, die sich 1965 auflöst/which then disbanded in 1965

Kontakte zu der deutschen Künstlergruppe »Zero«; erste weiße serielle Reliefs und Tuschezeichnungen/Contact to German artists' group »Zero«; first white serial reliefs and ink drawings

1967 2. Preis/2nd Prize, Biennale, São Paulo

1968 Teilnahme an der/Participated in »documenta 4« in Kassel, auch/also 1977

Ab/from 1978 Auflösung der strengen Serialität in den Zeichnungen/Rejection of the strict serialism in the drawings

Ab/from 1980 *Dach-* oder *Stufen*-Reliefs/*Roof* or *Step* reliefs

1984 David Röell-Preis/Prize

1989 Einzelausstellung/One-man show: Stedelijk Museum, Amsterdam

1994 Gestorben in/Died in Delft

Bibl.: Hanno Reuther, »Das gerasterte Weiß, oder: Eindeichung der Emotion«, in: *Künstler. Kritisches Lexikon der Gegenwartskunst*, Edition 9, München 1990.

Jan J. Schoonhoven – retrospektiv, Hg./ed. Gerhard Finckh, Ausst.Kat./exhib.cat., Museum

Folkwang, Essen, Bonnefantenmuseum Maastricht, Aargauer Kunsthaus, Aarau, Düsseldorf 1995.

Schuler, Alf

1945 Geboren in/Born in Anzenbach bei/near Berchtesgaden (Germany)
1962/63 Werkkunstschule Augsburg
1964-70 Studium bei Gerhard Wendland/ Studied under Gerhard Wendland: Akademie der bildenden Künste, Nürnberg
1971 Stipendium/Scholarship: Kulturkreis im BDI, Köln
1973-80 Entdeckung der zeichnerischen Möglichkeiten der Schnur, so genannte *Schnur-Stücke/*Discoverd the drawing possibilities of string: *Schnur-Stücke* (string pieces)
Ab/from 1973 Plastische Hängungen von Stahlrohren und Schnüren vor Wandflächen/Plastic hangings comprising steel pipes and strings against wall surfaces
1975 Villa Romana-Preis/Prize, Firenze
1976 Arbeitsstipendium/Working scholarship: Kulturkreis im BDI, Köln
Ab/from 1976 *Rohr-Schnur-Stücke* (pipe and string pieces); Verwendung des Materials Stahl/ employment of steel
1977 Förderpreis der/Grant from the Stadt Nürnberg
Teilnahme an der/Participated in »documenta 6« in Kassel
1981 Kunstpreis/Art prize: Böttcherstraße, Bremen
Förderpreis/Prize Glockengasse, Köln; *Bodenstücke* (floor pieces)
1982-84 Aus Federstahlstäben und Messingplatten tektonisch zusammengesteckte Plastiken/Sculptures in spring steel rods and brass plates linked together tectonically
1984 Arbeitsstipendium/Working scholarship: Kunstfonds e.V., Bonn
1985 Lisa und David Lauber-Preis/Prize, Nürnberg
1986/87 *Rohr-Tuch-Arbeiten* (pipe and cloth works)
1987 Teilnahme an der/Participated in »documenta 8« in Kassel
Ab/from 1989 Professur/Professorship: Gesamthochschule Kassel
1995/96 Einzelausstellungen/One-man shows:

Museum Moderner Kunst Landkreis Cuxhaven, Suermondt Ludwig Museum, Aachen
1998 Niederlassung in/Settled in Berlin

Lebt und arbeitet in/Lives and works in Berlin & Kassel

Bibl.: *Alf Schuler. Wand- und Bodenstücke 1974-1987*, Ausst.Kat./exhib.cat., Städtisches Museum Leverkusen, Schloß Morsbroich, Wilhelm-Hack-Museum, Ludwigshafen am Rhein, Köln 1987.
Hans-Joachim Müller, »Die Stimmung der Stimmigkeit«, in: *Künstler. Kritisches Lexikon der Gegenwartskunst*, Edition 3, München 1988.
Alf Schuler, Ausst.Kat./exhib.cat., Museum Moderner Kunst Landkreis Cuxhaven, Studio a – Sammlung Konkreter Kunst, Otterndorf 1995.
Alf Schuler. Skulpturen, Ausst.Kat./exhib.cat., Suermondt-Ludwig-Museum Aachen 1996.

Scully, Sean

1945 Geboren in/Born in Dublin
1962-65 Abendkurse/Evening classes: Central School of Art, London
1965-68 Studium/Studies: Croydon College of Art, London
1968-72 Fortsetzung des Studiums/Continued studies: Newcastle University
Anschließend Assistentenstelle und Lehrauftrag/Then assistant teaching position
1970 Preis/Prize, Stuyvesant Foundation
1971-74 Streifengefüge in lebhaften Farbtönen/ Stripe systems in lively colours
1972/73 Frank Knox-Stipendium/scholarship; Studienaufenthalt an der/studied at Harvard University, Cambridge, USA
1973-75 Lehrtätigkeit/Teaching assignments: Chelsea School of Art & Goldsmiths' College of the University of London
1975 Harkness-Stipendium/scholarship; Übersiedlung nach USA; 1976 Atelier in New York/ moved to USA; in 1976 studio in New York
1976-80 Ausschließlich horizontale Konstruktionen/Exclusively horizontal constructions
1977-83 Lehrauftrag für Malerei/Teaching assignment in painting: Princeton University, New Jersey, USA
1983 Guggenheim-Stipendium/scholarship; erwirbt die amerikanische Staatsbürgerschaft/ became US citizen

1984 Stipendium/Scholarship: National Endowment for the Arts
1992 Filmprojekt über Matisse für die BBC/ Film project on Matisse for the BBC
1994 Atelier in/Studio in Barcelona
1995 Teilnahme an den/Participated in the »Joseph Beuys Lectures«, Ruskin School of Drawing and Fine Art, Oxford University England
2000 Einzelausstellung/One-man show: Metropolitan Museum of Art, New York

Lebt und arbeitet in/Lives and works in New York

Bibl.: *Sean Scully. Gemälde und Arbeiten auf Papier 1982-1988*, Ausst.Kat./exhib.cat., Städtische Galerie im Lenbachhaus, München, etc., Eindhoven 1989.
Sean Scully. The Catherine Paintings, Hg./ed. Hans-Michael Herzog, Ausst.Kat./exhib.cat., Kunsthalle Bielefeld, Ostfildern-Ruit 1995.
Sean Scully. Zwanzig Jahre, 1976-1995, Ausst. Kat./exhib.cat., Schirn Kunsthalle, Frankfurt am Main 1996.
Sean Scully, Ausst.Kat./exhib.cat., Galerie Bernd Klüser, München 1997.
Sean Scully. New Paintings, Ausst.Kat./exhib. cat., South London Gallery, London 1999.

Sedgley, Peter

1930 Geboren in/Born in London
1944-63 Studium der Architektur/Studied architecture: School of Building, London
1948/49 Tätigkeit in einem Architekturbüro/ Worked in an architectural firm
1958 Gründung einer/Founded a Co-operative for design and construction
1960/61 Bekanntschaft mit/Acquaintanceship with Bridget Riley
1963 Erste autodidaktische Anfänge als Maler/ First auto-didactic steps in painting
1965 Teilnahme an der Wanderausstellung/ Participated in the touring exhibition »The Responsive Eye«, The Museum of Modern Art, New York
1966 Setzt Licht und rotierende Scheiben mit fluoreszierender Farbe ein/Employed light and rotating discs of fluorescent colour
Preisträger/Prize winner: Biennale, Tokyo
1968 Erste kinetische Arbeiten; gründet zusam-

men mit Riley »S.P.A.C.E.«, ein Projekt zur Bereitstellung von Künstlerateliers/First kinetic works; with Riley founded »S.P.A.C.E.«, a project to provide artists' studios
Mitbegründer des/Co-founder of the »AIR artist archive«
1969 Video Discs entstehen als Multiples der/ Video discs as multiples of the Edition Alecto
1971/72 Stipendium des Berliner DAAD-Künstlerprogramms/Scholarship from the German Academic Exchange Service Berlin artists' programme
1974-76 *Labyrinth*, audiovisuelles Environment zusammen mit/*Labyrinth*, audiovisual environment with Rudolf Valenta, Berlin & Bonn
Ab/from 1976 Konsequente Weiterentwicklung der Arbeit mit dichroitischen Gläsern/ Consistently further developed work with dichroic lenses
1979 *Wind-Licht-Ton-Turm* (wind light sound tower) für den/for the Internationaler Künstler-Kongress, Stuttgart

Lebt und arbeitet in/Lives and works in Berlin & Sussex

Bibl.: *Berlin konkret. Positionen konkreter Kunst. Horst Bartnig. Susanne Mahlmeister. Peter Sedgley Klaus Schoen. Rudolf Valenta*, Ausst.-Kat./exhib.cat., Haus der Kunst, Brno, Slowakische Nationalgalerie Bratislava, Berlin 1992.

Sobrino, Francisco

1932 Geboren in/Born in Guadalajara (Spain)
1946 Beginn des Studiums an der Hochschule für Angewandte Kunst in/Began studies at Academy of Applied Art in Madrid
1950-57 Studium an der/Studied at the Escola de Belles Artes, Buenos Aires
1959 Niederlassung in/Settled in Paris
1960 Mitbegründer der/Co-founder of »Groupe de Recherche d'Art Visuel«, die sich 1968 auflöst/which disbanded in 1968
Ab/from 1961 Teilnahme an den Ausstellungen der/Participated in the exhibitions of the Galerie Denise René, Paris
1963 Teilnahme an der Ausstellung/Participated in exhibition »Nove Tendencije«, Zagreb
1965 Beteiligung an der Wanderausstellung/ Participated in the touring exhibition »The Responsive Eye«, The Museum of Modern Art,

New York, und an der Ausstellung/and the exhibition »Licht und Bewegung«, Kunsthalle Bern
Ab/from 1976 Erforschung der Verwendung von Solarenergie für plastische Arbeiten, um eine »auto-energetische Skulptur« zu schaffen/ Researched the use of solar energy for sculpted works to create an »auto-energetic sculpture«

Lebt und arbeitet in/Lives and works in Utande, Guadalajara

Bibl.: *Horacio Garcia Rossi, Julio Le Parc, Morellet, Francisco Sobrino, Joël Stein. GRAV – Group de Recherche d'Art Visuel*, Ausst.Kat./ exhib.cat., Magasin, Centre National d'Art Contemporain, Grenoble 1998.

Soto, Jesús-Rafael

1923 Geboren in/Born in Ciudad Bolivar (Venezuela)
1942-47 Studium an der Hochschule für Bildende Künste in/Studied at the Academy of Fine Arts in Caracas
1947-50 Direktor der Kunstschule von/Director of the School of Art, Maracaibo, Venezuela
1950 Übersiedlung nach/Moved to Paris
Dort Anschluss an den Kunstlerkreis der/ Contact to circle of artists associated with Galerie Denise René
1951-68 Teilnahme am/Participated in the »Salon des Réalités Nouvelles«, Paris
1955 Teilnahme an der Ausstellung/Participated in the exhibition »Le Mouvement«, Galerie Denise René, Paris
1959 Erste Beteiligung an einer Ausstellung der Gruppe/First participation in an exhibition of the group »Zero« in Antwerpen
1960 Teilnahme an der Ausstellung/Participated in the exhibition »Konkrete Kunst«, Helmhaus Zürich
1964 Teilnahme an der/Participated in the Biennale, Venezia, & »documenta 3«, Kassel
1973 Eröffnung des/Opening of Museo de Arte Moderno de la Fundacion Jesús Soto, Ciudad Bolivar
1974 Große Retrospektive/Major retrospective: Guggenheim Museum, New York
1980 Beginn einer neuen Werkreihe, welche die Serie *Ambivalences* ankündigt: Quadrate von

unterschiedlicher Größe und Farbigkeit sind vor einem schwarz-weiß gestreiften Hintergrund verteilt/Start of a new series of works that announced the *Ambivalences* series: squares of differing size and colouring arranged in front of a black-and-white striped background
1984 Als Hommage an Mondrian entsteht die Serie/As homage to Mondrian the series *Ambivalences New York*

Lebt und arbeitet in/Lives and works in Paris & Caracas

Bibl.: Karin Stempel, »Ein unausgesetzter Prozeß der Entpersönlichung«, in: *Künstler. Kritisches Lexikon der Gegenwartskunst*, Edition 30, Nr. 16, München 1995.
Jesús-Rafael Soto. Retrospektive, Ausst.Kat./ exhib.cat., Stiftung für konkrete Kunst, Reutlingen 1997.
Jesús-Rafael Soto, Ausst.Kat./exhib.cat., Galerie nationale du Jeu de Paume, Paris 1997.
Gérard-Georges Lemaire, *Soto*, Paris 1997.

Stankowski, Anton

1906 Geboren in/Born in Gelsenkirchen (Germany)
1926-28 Studium bei Max Burchartz an der/ Studied under Max Burchartz at Folkwangschule Essen
1928 Erste konkrete Arbeiten; fotografische Dokumentationsaufnahmen/First concrete works; photographic documentary shots
1929-36 Fotograf und Grafiker in/Photographer and graphic artist in Zürich
Bekanntschaft u.a. mit/Friendship with Bill, Lohse, Loewensberg and others
1934 Entzug der offiziellen Arbeitserlaubnis/ Withdrawal of official work permit
1938 Übersiedlung nach/Moved to Stuttgart
1949-51 Chefredakteur und Herausgeber/Editor-in-chief and publisher: *Stuttgarter Illustrierte*
1951 Gründung eines Ateliers für Grafik-Design in/Founded a studio for graphic design in Stuttgart
1962/63 Gastdozent für Visuelle Kommunikation/Professorship in visual communication: Hochschule für Gestaltung, Ulm
1964 Teilnahme an der/Participated in »documenta 3« in Kassel

1972 Beteiligung an der/Participated in the Biennale, Venezia

1976 Ernennung zum Professor/Appointed professor: Land Baden-Württemberg

1979 Erste Retrospektive des fotografischen Werkes im/First retrospective of photographic work at the Kunsthaus Zürich

1982 Ehrengast in der/Guest of honour at the Villa Massimo, Roma

1983 Gründung der/Founded the Stankowski Stiftung – zur Förderung der Verbindung von Kunst und Design/to promote links between art and design

1991 Hans Molfenter-Preis/Prize, Stadt Stuttgart

1998 Gestorben in/Died in Esslingen am Neckar (Germany)

Bibl.: Stephan von Wiese (Hg./ed.), *Anton Stankowski. Das Gesamtwerk. Die Einheit von freier und angewandter Kunst 1925-1982*, Stuttgart 1983.

Anton Stankowski. Gemälde 1927-1991, Ausst.Kat./exhib.cat., Galerie der Stadt Stuttgart 1991.

Anton Stankowski. Gewollt – geworden. Visualisierungen im freien und angewandten Bereich, Ausst.Kat./exhib.cat., Ulmer Museum, Stuttgart 1991.

Anton Stankowski. Frei und angewandt. 1925-1995. Grafik, Gemälde, Grafik-Design, Hg./eds. Stephan von Wiese et al., Berlin 1996.

Tatsachen. Fotografien von Anton Stankowski, Willi Moegle, Guido Mangold, Ausst.Kat./exhib. cat., Kreissparkasse Esslingen- Nürtingen, Esslingen 1998.

Staudt, Klaus

1932 Geboren in/Born in Otterndorf/Niederelbe (Germany)

1954-59 Studium der Medizin in/Studied medicine in Marburg an der Lahn & München

1959-63 Studium der Malerei bei/Studied painting under Ernst Geitlinger & Georg Meistermann. – 1963-67 deren Meisterschüler und Assistent/Was their master pupil and assistant from 1963-67

1960 Gründet zusammen mit/Founded with Gerhard von Graevenitz & Jürgen Morschel: Galerie »nota«, München

Weiße serielle Holz-Reliefs/White serial wood reliefs

1961-67 Beteiligung an den Ausstellungen der/Participated in exhibitions of the »Neue Gruppe München«

1963 Mitglied der internationalen Bewegung/Member of the international movement »Nouvelle Tendance«, an deren Ausstellungen er regelmäßig teilnimmt/in whose exhibitions he participated regularly

1965 *Raum-Schatten-* (space-shadow) Reliefs

1967 Hängende Doppel-Reliefs/Hanging double reliefs

1968 Zwei-Schichten-Reliefs/Two-layered reliefs

1968-72 Hauptsächlich Objekte mit transparentfarbigem Plexiglas/Predominantly objects with transparent coloured Plexiglas

Ab/from 1970 Konstruktive Zeichnungen/Constructivist drawings

1974-94 Professur/Professorship: Hochschule für Gestaltung, Offenbach am Main

1977 Doppelreliefs mit Objektcharakter/Double reliefs with object character

1981 Schatten-Reliefs, so genannte/Shadow reliefs called *Schattengitter* (shadow screens)

1984 Erste Raumplastik/First spatial sculpture

1987 Transluzide weiß-farbige Objekte/Translucid white coloured objects

1992 Transluzide Doppel-Reliefs; erste Stahlplastik/Translucid double reliefs; first steel sculpture

1996 Orthogonale und diagonale Struktur-Reliefs/Orthogonal and diagonal structure reliefs

Lebt und arbeitet in/Lives and works in Frankfurt am Main

Bibl.: *Klaus Staudt. Retrospektive 1969-1997*, Ausst.Kat./exhib.cat., Museum für Konkrete Kunst, Ingolstadt, Frankfurter Kunstverein, Landesmuseum für Kunst- und Kulturgeschichte, Oldenburg, Ingolstadt 1997.

Stazewski, Henryk

1894 Geboren in Warschau/Born in Warsaw

1913-19 Studium der Malerei/Studied painting: Akademie der Bildenden Künste, Warszawa

1924 Mitbegründer der konstruktivistisch orientieren Gruppe »Blok« und Redakteur der gleichnamigen Zeitschrift; Beginn einer ungegenständlichen, geometrischen Malerei/Co-founder of the constructivist group »Blok« and editor of the magazine of the same name; began non-representational, geometric painting

1924/25 Paris-Aufenthalte/Periods of residence in Paris. – Begegnung mit/Made acquaintance of van Doesburg, Mondrian & Seuphor

1926 Mitbegründer der Avantgardegruppe »Praesens«, aus der er 1929 austritt/Co-founder of the avant-garde group »Praesens«, which he left in 1929

1928 Beteiligung am/Participated in »Salon d'Automne«, Paris

1929/30 Mitbegründer der Künstlergruppe »a.r.« (Revolutionäre Avantgarde) und Mitglied der Pariser Künstlergruppe/Co-founder of the artists' group »a.r.« (revolutionary avant-garde) and member of the Paris-based artists' group »Cercle et Carré«

1930/31 Zusammenstellung von Werken internationaler Kunst für das/Assembled works of international modern art for the Muzeum Sztuki, Lódz

1931 Mitglied der Künstlergruppe/Member of the artists' group »Abstraction-Création«

1958-64 Serie der so genannten *weißen Reliefs*/Series of so called *white reliefs*

1960 Teilnahme an der Ausstellung/Participated in the exhibition »Konkrete Kunst«, Helmhaus Zürich

Ab/from 1964 Metallreliefs von elementarer Quadrat-Struktur/Metal reliefs with elementary square structure

1966 Teilnahme an der/Participated in 33. Biennale, Venezia

Ab/from 1967 Farbige Reliefs aus orthogonal geordneten Quadratfeldern/Colour reliefs using orthogonally arranged square fields

1970-74 Licht-Experimente/Experiments with light

1972 J.G. Herder-Preis/Prize

1988 Gestorben in Warschau/Died in Warsaw

Bibl.: *Henryk Stazewski. Pionero polaco de arte concreto*, Hg./ed. Ryszard Stanislawski, Ausst.-Kat./exhib.cat., Muzeum Sztuki, Lódz, Centro Atlantico de Arte Moderno, Las Palmas 1990.

Henryk Stazewski. 1894-1988. Rilievi e dipinti 1958-1987, Hg./eds. Stefania Piga & Janina Ladnowska, Ausst.Kat./exhib.cat., Spicchi dell' Est, Roma 1991.

Henryk Stazewski. 1894-1988. W setna rocznice urodzin, Ausst.Kat./exhib.cat., Muzeum Sztuki, Lódz 1994.

Steinbrenner, Hans

1928 Geboren in/Born in Frankfurt am Main
1946-49 Besuch der/Attended the Werkkunstschule Offenbach am Main
1947 Beginn der Malerei/Started painting
Ab/from 1948 Bildhauerei; gegenstandslose Arbeiten bis 1955/56/Sculpture; object-based works until 1955/56
1949-52 Besuch der/Attended the Städelschule, Frankfurt am Main
1952-54 Studium/Studies: Akademie der Bildenden Künste, München. – Meisterschüler von/Master pupil of Toni Stadler
1954 Lehrauftrag für Steinschrift/Teaching position in stone lettering: Staatliche Fachschule für Steinbearbeitung, Wunsiedel/Oberfranken
1955 Stipendium/Scholarship: Kulturkreis im BDI, Köln
1955/56-60 Biomorphe, abstrakte Arbeiten in Holz, Stein, Bronze und Terrakotta/Biomorphous, abstract works in wood, stone, bronze and terracotta
1960/61 Anfang der kubisch-abstrakten Skulpturen, zumeist in Holz und Stein/Began cubic-abstract sculptures, primarily in wood and stone
1964 Teilnahme an der/Participated in »documenta 3« in Kassel
1966/67 Widmet sich erneut der Malerei (Schwarze Bilder), seitdem sind Malerei und Skulptur gleich bedeutend im Werk/Devoted himself again to painting (black pictures); from this point on painting and sculpture are of equal importance in his work
1967 Stipendium der BRD/Scholarship from the Federal Republic of Germany: Cité Internationale des Arts, Paris
1974 Gastdozent/Guest lecturer: Städelschule, Frankfurt am Main
1999 Mitglied/Member: Bayerische Akademie der Schönen Künste, München

Lebt und arbeitet in/Lives and works in Frankfurt am Main

Bibl.: *Hans Steinbrenner. Zeichnung Modell Skulptur,* Ausst.Kat./exhib.cat., Kunstverein Speyer, Galerie Reichard, Frankfurt am Main, Pulheim/Köln 1995.
Hans Steinbrenner. Skulpturen im Städelgarten, Ausst.Kat./exhib.cat., Städelsches Kunstinstitut, Städtische Galerie, Adolf und Luisa Haeuser-Stiftung, Frankfurt am Main 1996.
Hans Steinbrenner. Bilder und Zeichnungen 1965-1994, Hg./ed. Galerie und Edition Gudrun Spielvogel, München 1997.
Hans Steinbrenner zum 70. Geburtstag, Festschrift Galerie Dreiseitel, Köln 1998.

Steinmann, Klaus

1939 Geboren in/Born in Darmstadt (Germany)
1961-67 Studium in Hamburg und an der/Studied in Hamburg and at the Hochschule für Bildende Künste, Berlin
Ab/from 1966 Ausstellungsbeteiligungen/Participated in exhibitions
1978-81 Lehrauftrag/Teaching position: Hochschule für Bildende Künste, Berlin

Lebt und arbeitet in/Lives and works in Berlin

Bibl.: *Klaus Steinmann*, Ausst.Kat./exhib.cat., Wilhelm-Hack-Museum, Ludwigshafen am Rhein 1992.

Sýkora, Zdenck

1920 Geboren in/Born in Louny bei/near Praha (Tschechien/Czech Republic)
1938/39 Studium an der Montanistischen Hochschule Pibram/Studied at the Mining University Pribram
1940 Beginn der malerischen Tätigkeit/Began painting
1945 Fortsetzung des Studiums/Continued studies: Univerzita Karlova v Praze, Praha
1947 Assistent für Malerei am Lehrstuhl für Kunsterziehung, Universität Prag/Assistant for painting in the department of art education, University of Prague
1960 Übergang von der natürlich-organischen zur geometrisch-abstrakten Form/Turned from natural-organic to geometric-abstract forms
1961/62 Hinwendung zur Hard-Edge-Malerei/Turned to Hard-Edge painting
1962/63 Erste Strukturbilder; in der Folgezeit entstehen Makro- und polychrome Strukturen, deren Prinzipien er auch in die Dreidimensionalität der Skulptur überträgt/First structure pictures; followed by macro and polychrome structures, the principles of which he transfers to the three-dimensionality of sculpture
1964 Erste programmierte Studien unter Verwendung eines Computers in Zusammenarbeit mit dem Mathematiker/First programmed studies using a computer in collaboration with the mathematician Jaroslav Blazek
1965 Teilnahme an der Ausstellung/Participated in exhibition »Nove Tendencije«, Zagreb
1966-80 Dozent für Malerei/Lecturer in painting: Univerzita Karlova v Praze, Praha
1968 Teilnahme an der/Participated in »documenta 4« in Kassel
1972/73 Erste Linienbilder entstehen, mit denen er sich, in immer neuen Modulationen und Variationen, bis heute beschäftigt/First line pictures of the kind with which he is concerned to the present day in ever new modulations and variations
1985 Beginn der Zusammenarbeit mit seiner Ehefrau/Began collaboration with his wife Lenka Sýkorová
1990 Entwicklung eines horizontalen Liniensystems/Developed a horizontal line system

Lebt in/Lives in Louny

Bibl.: *Zdenek Sýkora*, Ausst.Kat./exhib.cat., Galerie Heinz Teufel, Mahlberg, Art Affairs, Amsterdam, Düsseldorf 1991.
Zdenek Sýkora. Linienbilder aus den Jahren 1986-1990, Ausst.Kat./exhib.cat., Städtisches Museum Abteiberg, Mönchengladbach 1992.
Zdenek Sýkora. Retrospektive, Hg./ed. Richard W. Gassen, Ausst.Kat./exhib.cat., Wilhelm-Hack-Museum, Ludwigshafen am Rhein 1995.

Tomasello, Luis

1915 Geboren in/Born in La Plata (Argentina)
1932 Beginn des Studiums an der Kunstakademie/Began study at the art academy »Prilidiano Pueyrredon«, Buenos Aires
1940-44 Fortsetzung des Studiums an der Hochschule für Malerei/Continued study at the painting academy »Ernesto de la Carcova«, Buenos Aires
Bis etwa 1950 entstehen figurative Arbeiten/Produced figurative works until ca. 1950
1951 Studienreise nach Europa, wo er sich mit der geometrischen Abstraktion auseinandersetzt/Study trip to Europe where he concerned himself with geometric abstraction
1954 Zusammen mit Arden Quin Gründung des/With Arden Quin founded the »Salon Arte Nuevo«, Buenos Aires

1957 Übersiedlung nach/Moved to Paris
Erste/First *Peinture cinétique*
1958 Erste Reliefs; Kontakt mit der/First reliefs, contact to the Galerie Denise René, Paris
Ab/from 1959 Teilnahme am/Participated in the »Salon des Réalités Nouvelles«, Paris
1960 Teilnahme an der Ausstellung/Participated in the exhibition »Konkrete Kunst«, Helmhaus Zürich
1962 Erste Einzelausstellung/First one-man show: Museo de Bellas Artes, Buenos Aires
1965 Beteiligung an der Wanderausstellung/Participated in the touring exhibition »The Responsive Eye«, The Museum of Modern Art, New York
1976 Retrospektive/Retrospective: Musée d'Art Moderne de la Ville de Paris

Lebt und arbeitet in/Lives and works in Paris

Bibl.: *Luis Tomasello. una mano enamorada*, Ausst.Kat./exhib.cat., Galleria Civica, Palazzo Todeschini, Brescia 1995.

Uhlmann, Hans

1900 Geboren in/Born in Berlin
1919-24 Studium/Studies: Technische Hochschule Berlin. – Schwerpunkt: mathematische und technisch-konstruktive Probleme/Focus on mathematical and technical-constructive problems
1925 Erste bildhauerische Versuche als Autodidakt/First autodidactic experiments with sculpture
1926-33 Lehrtätigkeit/Teaching assignment: Technische Hochschule Berlin
1935-45 Als Ingenieur in der Berliner Industrie tätig. Nebenher Entwicklung von Metallplastiken in völliger Isolation/Worked as an engineer in Berlin industry; alongside this work developed metal sculptures in complete isolation
1945/46 Leiter der Abteilung Bildende Kunst/Head of the fine arts department: Volksbildungsamt Berlin-Steglitz
1946-48 Ausstellungsleiter/Director of exhibitions: Galerie Rosen, Berlin
1946-52 *Raumlineaturen* (spatial lineations) & *Arabesken*
1950 Kunstpreis/Art prize Berlin
Berufung an die/Appointed to the Hochschule für Bildende Künste, Berlin

Ab/from 1950 So genannte/So called *direkte Stahlplastik* (direct steel sculpture)
1951 Preis für Zeichnungen auf der/Prize for drawings at the Biennale in São Paulo
1954 Teilnahme an der/Participated in the Biennale, Venezia
Motiv der Faltung und Entfaltung setzt ein/Motif of folding and unfolding began
1955 Teilnahme an der/Participated in »documenta 1« in Kassel, auch/also 1959, 1964
1956 Ernennung zum ordentlichen Mitglied der/Appointed as Ordinary Member of the Akademie der Künste, Berlin
1961 Cornelius-Preis/Prize, Stadt Düsseldorf
1968 Beendigung der Lehrtätigkeit; große Retrospektive in der/Stopped teaching; major retrospective at the Akademie der Künste, Berlin
Ab/from 1968 Werkgruppe der/Work group *Säulen* (columns)
1975 Gestorben in/Died in Berlin

Bibl.: Eberhard Roters, »Der sichtbar gemachte Raum der Masse«, in: *Künstler. Kritisches Lexikon der Gegenwartskunst,* Edition 6, München 1989.
Hans Uhlmann 1900-1975. Aquarelle und Zeichnungen, Ausst.Kat./exhib.cat., Wilhelm-Lehmbruck-Museum Duisburg, etc., Berlin 1990.
Zwei Freunde: E.W. Nay und Hans Uhlmann. Bilder und Skulpturen, Kabinettdruck 6, Ausst.-Kat./exhib.cat., Galerie Brusberg Berlin 1998.

Valenta, Rudolf

1929 Geboren in Prag/Born in Prague
Studium in Prag/Studied in Prague
Erste Stahlskulpturen; er organisiert seine kinetischen Werke so, dass der Betrachter selbst tätig werden und die Plastiken verändern kann/First steel sculptures; he organises his kinetic works in such a way that the viewer him/herself is active and can change the sculptures
Erste Reliefs/First reliefs
1967 Organisation des Symposiums »Räumliche Formen«, Stahlwerk Ostrava/Organised symposium »Spatial Forms«, Steelworks Ostrava
In den 60-er Jahren befasst sich sein Werk mit der Darstellung von Symmetrie und Rhythmus/

In the 1960s his work is concerned with the depiction of symmetry and rhythm
1970 Emigration nach/Emigrated to London
Seitdem Beschäftigung mit dem Goldenen Schnitt und den Fibonacci-Reihen/Since that time has focused on the Golden Section and Fibonacci sequences
Schwarz-weiße grafische Arbeiten, farbige Collagen/Black-and-white graphic works, coloured collages
1974 Niederlassung in/Settled in Berlin
Gast des Berliner Künstlerprogramms des DAAD/Guest of the Berlin artists' programme of the German Academic Exchange Service
1974-76 *Labyrinth:* audiovisuelles Environment zusammen mit/audiovisual environment with Peter Sedgley, Berlin & Bonn
Ab/from 1975 *Objekte zum Verändern* (objects to be changed): Reliefs, deren Elemente vom Betrachter unterschiedlich positioniert werden können/Reliefs comprising elements which the viewer can position differently
Als Weiterentwicklung dieser Werkgruppe kann die *NAKO-Serie* betrachtet werden/The *NAKO series* can be considered a further development of this work group
1985/86 Skulpturen, die die Fibonacci-Zahlenreihe anschaulich machen/Sculptures that illustrate the Fibonacci number series

Lebt und arbeitet in/Lives and works in Berlin

Bibl.: *Berlin konkret. Positionen konkreter Kunst. Horst Bartnig. Susanne Mahlmeister. Peter Sedgley. Klaus Schoen. Rudolf Valenta,* Ausst.-Kat./exhib.cat., Haus der Kunst, Brno, Slowakische Nationalgalerie Bratislava, Berlin 1992.
Rudolf Valenta, Ausst.Kat./exhib.cat., Kunstamt Kreuzberg/Bethanien, Berlin, Galerie Jesse, Bielefeld, Berlin 1997.

Vasarely, Victor

1906 Geboren in/Born in Pécs (Hungary)
1929 Studium an dem von Alexander Bortnyik gegründeten so genannten Budapester Bauhaus/Studies at the institution known as the Budapest Bauhaus, founded by Alexander Bortnyik
Erste geometrische Abstraktionen/First geometric abstractions
1930 Übersiedlung nach Paris, wo er bis 1944

als Werbegrafiker tätig ist/Moved to Paris where he worked graphic design for advertising until 1944

1935-45 Beginnt optische Effekte in der Grafik systematisch zu erforschen/Began systematic research into optical effects in graphics

Ab/from 1944 Kontakt zur/Contact with the Galerie Denise René, Paris

1947 Teilnahme am ersten/Participated in the first »Salon des Réalités Nouvelles«, Paris

1947-50 Entwicklung einer eigenen geometrischen Abstraktion/Developed his own geometric abstraction

1951-59 Entstehung der *kinetischen Tiefenbilder*, Periode mit ausschließlich schwarz-weißen Kompositionen/*Kinetic depth pictures*; period of exclusively black-and-white compositions

1955 Initiator der Ausstellung/Initiated the exhibition »Le Mouvement«, Galerie Denise René, Paris

Publikation des *Manifeste Jaune*, in dem er seine Prinzipien einer kinetischen Kunst darlegt/Published the *Manifeste Jaune* in which he set out his principles of kinetic art

1959 Patentierung des bereits 1955 definierten Systems der *Unités plastiques*/Patented the system of *Unités plastiques* which had been defined in 1955

1961-69 Ende der 60-er Jahre entstehen die Werkgruppen *Vega* und *OND*, die die Fläche optisch in den Bild- bzw. Realraum zu wölben scheinen und die zu Vasarelys »Markenzeichen« werden/End of the 1960s produced the *Vega* and *OND* work groups where the surface seems to bulge optically into the pictorial or real space, a feature which would become Vasarely's »trademark«

1965 Teilnahme an der Wanderausstellung/Participated in the touring exhibition »The Responsive Eye«, The Museum of Modern Art, New York

1970 Eröffnung des/Opened the Musée Didactique Vasarely in Gordes, France

1976 Eröffnung der/Opened the Fondation Vasarely in Aix-en-Provence & Vasarely Múzeum in Pécs

1981 Gründung des Instituts für zeitgenössische Formgestaltung und Architektur innerhalb der Vereinigung der/Founded the Institute for Contemporary Form Design and Architecture within the association of the Fondation Vasarely in Aix & Université Marseille-Aix III

1987 Einweihung des/Inauguration of the Vasarely Múzeum, Schloss Zichy, Budapest

1997 Gestorben in/Died in Paris

Bibl.: Ralph Köhnen, »Eine (Sozial-)Geschichte des Auges«, in: *Künstler. Kritisches Lexikon der Gegenwartskunst*, Edition 15, München 1991. Klaus Albrecht Schröder (Hg./ed.), *Victor Vasarely*, Ausst.Kat./exhib.cat., Wilhelm-Hack-Museum, Ludwigshafen am Rhein, Kunstverein Wolfsburg, Quadrat Bottrop, Josef Albers Museum, Ostfildern-Ruit 1997.
Vasarely. Geometrie, Abstraktion, Rhythmus. Die Fünfziger Jahre, Ausst.Kat./exhib.cat., Ulmer Museum, etc., Ostfildern-Ruit 1998.

Venet, Bernar

1941 Geboren in/Born in Château-Arnoux-Saint-Auban (France)

1958 Niederlassung in/Settled in Nice Zeichen- und Malunterricht an der Städtischen Kunstschule Villa Thiole/Took drawing and painting lessons at the Villa Thiole School of Art

1961-63 Gestische Bilder, fotografische Arbeiten, erste Reliefs aus Karton/Gestural pictures, photographic works, first reliefs in cardboard

1966 Übersiedlung nach/Moved to New York

1967 Beginn der Konzept-Arbeit, realisiert »nicht visuelle« Werke auf Tonband/Began concept work, realised »non-visual« works on audio tape

1972 Rückkehr nach Frankreich; bis 1976 Einstellung der künstlerischen Tätigkeit/Returned to France; ceased artistic activity until 1976

1974/75 Lehrtätigkeit an der/Teaching assignment at the Sorbonne, Paris

1976 Erneute Niederlassung in/Again settled in New York

Beginn der Werkphase zum Thema der Linie/Began phase of focus on the line

1977 Teilnahme an der/Participated in »documenta 6« in Kassel

1979 Erste/First *Lignes indéterminées*; Holzreliefs, Winkel- und Stahlskulpturen/Wood reliefs, angle and steel sculptures Amerikanisches Stipendium/American scholarship: »National Endowment of the Arts«

1983 Erste Modelle der Skulpturen/First models for the sculptures *Lignes indéterminées* in aluminium

1987 *Arc de 124,5°*, monumentaler Bogen für die Stadt Berlin/monumental arch for the City of Berlin

1989 Beginn der Arbeit an der Stahlrelief-Werkgruppe/Began work on the steel relief group *Possibility of Undeterminacy*

Grand Prix des Arts, Cité de Paris

1990 Erste Installation mit/First installations with *Combinaisons aléatoires de lignes indéterminées*

1992 Filmprojekt/Film project *Acier Roulé XC-10* Erste Pfeil-Reliefs/First arrow reliefs

1993 Retrospektive im/Retrospective at the Wilhelm-Hack-Museum, Ludwigshafen am Rhein

1994 Beginn der Arbeit an den/Began work on the *Barres droites*

1995 Entstehung der Werkserie *Accidents* zum Thema der geraden Linie und der Stahlreliefserie *Surface indéterminée*/Produced series of works entitled *Accidents* on the theme of the straight line, as well as the steel relief series *Surface indéterminée*

1996 »Master-in-residence«, Atlantic Center of the Arts, Florida

Lebt und arbeitet in/Lives and works in New York

Bibl.: *Bernar Venet. Rétrospective 1963-1993*, Ausst.Kat./exhib.cat., Musée d'Art Moderne et d'Art Contemporain, Nice, Wilhelm-Hack-Museum, Ludwigshafen am Rhein, Paris 1993.
Bernar Venet. Indeterminate Lines, Ausst.Kat./exhib.cat., Hong Kong Museum of Art, Paris 1995.
Ann Hindry, *Bernar Venet 6196. L'Équation Majeure*, Ausst.Kat./exhib.cat., Musée de Grenoble, Nouveau Musée/Institut de Villeurbanne, Musée d'Art Moderne de Saint-Etienne, New York/Paris 1997.

Vordemberge-Gildewart, Friedrich

1899 Geboren in/Born in Osnabrück (Germany)

1919-22 Studium der Innenarchitektur, Plastik und Architektur/Studied interior architecture, sculpture and architecture: Kunstgewerbeschule & Technische Hochschule Hannover

1924 Gründung der/Founded »Gruppe K« mit/with Hans Nitzschke

Freundschaft mit/Friendship with Kurt Schwitters, Hans Arp, Theo van Doesburg

1925 Mitglied von/Member of »De Stijl«
Teilnahme an der Ausstellung/Participated in the exhibition »Exposition internationale d'art d'aujourd'hui«, Paris
1927 Mitbegründer der Gruppen/Co-founder of the groups »die abstrakten hannover« & »ring neue werbegestalter«
1932 Mitbegründer der Gruppe/Co-founder of the group »Abstraction-Création«, Paris
1938 Emigration nach/Emigrated to Amsterdam
1952-54 Lehrauftrag/Teaching position: Academie van Beeldende Kunsten, Rotterdam, für »Farbe als raumbildendes Element in der Architektur«/on the subject of »Colour as a space-forming element in architecture«
1953 Berufung an die/Appointed to the Hochschule für Gestaltung, Ulm, als Leiter der Abteilung für visuelle Kommunikation/as head of the department of visual communication
1962 Gestorben in/Died in Ulm

Bibl.: *Friedrich Vordemberge-Gildewart*, Ausst.-Kat./exhib.cat., IVAM Centre Julio Gonzalez, Valencia, Museum Wiesbaden 1996/97.
Friedrich Vordemberge-Gildewart. Zum 100. Geburtstag, Ausst.Kat./exhib.cat., Ulmer Museum, Ulm 1999/2000.

Vries, Herman de

1931 Geboren in/Born in Alkmaar (Netherlands)
1952-61 Mitarbeiter beim Pflanzenschutzdienst in/Employed by the plant protection service in Wageningen
1953 Beginn der künstlerischen Tätigkeit/Began artistic work
1959 Erstes weißes monochromes Bild/First monochrome white picture
1960 Weiße Objekte: Kuben, Säulen/White objects: cubes, columns
1961-64 Publikation der Zeitschrift/Published the magazine *revue 0 = nul*
Beteiligung an wichtigen »Zero«-Ausstellungen bis 1967/Participated in the important »Zero« exhibitions until 1967
1961-68 Feldforschung am Institut für Angewandte Biologische Forschung in der Natur, Arnheim/Field research at the Institute for Applied Biological Research in Nature, Arnhem
1962 Beginnt mit Zufallsobjektivierung zu arbeiten/Began work with *random objectivation*

1964 Erste Arbeiten mit Sprache, Poesie und Philosophie/First works with language, poetry and philosophy
1965 Teilnahme an der Ausstellung/Participated in exhibition »Nove Tendencije«, Zagreb
1965-72 Publikation der Zeitschrift/Published the magazine *revue integration*
1967 Erste Tonarbeiten/First audio works
1968 *Realistisches Manifest/Realistic Manifesto*
1969/70 Hinwendung zur immateriellen Kunst; erste psychedelische Erfahrungen/Turned to immaterial art; first psychedelic experiences
1970 Niederlassung in/Settled in Eschenau/Unterfranken (Germany)
1974 Erste Arbeiten mit Pflanzen/First works with plants
1977 Beginn des Projektes/Began the project *from earth*
1982-89 Arbeit an dem Projekt/Worked on the project *natural relations*
1983 Erste/First »Erdausreibungen«
1991 Begründet mit Wolfgang Bauer/With Wolfgang Bauer founded the magazine *Integration – Zeitschrift für geistbewegende Pflanzen und Kultur*
2000 Sanctuarium Digne, France, im/in the Réserve national de géologie

Lebt und arbeitet in/Lives and works in Eschenau

Bibl.: *herman de vries, meine poesie ist die welt. aus der heimat. von den pflanzen*, Ausst.-Kat./exhib.cat., Städtische Sammlungen Schweinfurt, Städtische Galerie Würzburg, galerie d + c mueller roth, Stuttgart, Würzburg 1993.
herman de vries. to be. texte – textarbeiten – textbilder. auswahl von schriften und bildern 1954-1995, Hg./ed. Andreas Meier, Ausst.-Kat./exhib.cat., Centre Pasquart, Biel, Städtische Galerie am Fischmarkt, Erfurt, Stuttgart 1995.
Hannah Weitemeier, »Grenzüberschreitungen: Nicht Raupe bleiben, Schmetterling werden«, in: *Künstler. Kritisches Lexikon der Gegenwartskunst*, Edition 40, Nr. 31, München 1997.
herman de vries, aus der wirklichkeit, Ausst.-Kat./exhib.cat., Stadthaus Ulm, Erfurt 1998.
herman de vries, from earth – von der Erde, Ausst.Kat./exhib.cat., Städtische Galerie Schwäbisch Hall 1998.

Wasko, Ryszard

1949 Geboren in/Born in Nysa (Poland)
Studium und Abschluss an der Filmakademie in Lódz/Studied and graduated from the Film Academy in Lódz
Ab/from 1968 Systematische Beschäftigung mit Foto, Film und Video/Systematic focus on photography, film and video
1970/71 Mitglied der Künstlergruppe/Member of the artists' group »workshop«, Lódz
1974-83 Dozent an der nationalen Filmakademie in Lódz für Experimentalfilm, Fotografie und Visuelle Strukturen/Lecturer at the National Film Academy in Lódz on the subjects of experimental film, photography and visual structures
1976-79 Experimente mit Raumkörpern als/Experiments with spatial bodies referred to as *hypothetical works*
1980/81 Begründer des »archives of contemporary thought« in Lódz zur Organisation internationaler Kunst- und Kulturveranstaltungen/Founded the »archives of contemporary thought« in Lódz to organise international art and culture events
1981-83 Stipendium/Scholarship: British Council für/for St. Martin's School of Art, London
1985 Stipendium/Scholarship DAAD (Deutscher Akademischer Austauschdienst/German Academic Exchange Service scholarship), Berlin

Lebt und arbeitet in/Lives and works in Lódz

Bibl.: *Ryszard Wasko. Faltblatt zur Ausstellung in der Galerie Hoffmann*, Friedberg 1984.
Ryszard Wasko, Ausst.Kat./exhib.cat., Neuer Berliner Kunstverein 1986.

Wilding, Ludwig

1927 Geboren in/Born in Grünstadt/Pfalz (Germany)
1948/54 Studium in/Studied in Mannheim, Mainz, Stuttgart
1960 Erste Objekte mit Scheinbewegung und stereoskopischen Wirkungen/First objects with illusory movement and stereoscopic effects
1962-67 Industrie-Designer/Industrial designer
1963 Teilnahme an der Ausstellung/Participated in exhibition »Nove Tendencije«, Zagreb

1965 Beteiligung an der Wanderausstellung/ Participated in the touring exhibition »The Responsive Eye«, The Museum of Modern Art, New York

1969-92 Professur/Professorship: Hochschule für Bildende Künste, Hamburg

1971 Räumlich-optische Irritationen/Spatial and optical irritations: *paradoxe Körper* (paradox bodies)

1972 Objekte und Bilder mit positivem stereoskopischen Scheinraum/Objects and pictures with positive stereoscopic illusory space

1974 Anaglyphenbilder/Anaglyph pictures

1975 Auseinandersetzung mit der Technik der Holografie; Gummiband-Objekte/Work on holography technique; rubber band objects

1978/79 Stereoskopische Bilder mit Rillenglas-Technik bzw. Präzisions-Raster/Stereoscopic pictures with grooved glass technique/precision grids

1980 Beschäftigung mit 3-D-Fotografie und 3-D-Film/Work with 3-D photography and 3-D film

1986 Objekte mit komplexen Scheinbewegungen/Objects with complex illusory movements

1987 Stereoskopische Mikro-Strukturen; Holografie- und Laserlichtexperimente/ Stereoscopic micro structures, holography and laser light experiments

1988 Spalt-Objekte/Split objects

1990 Fraktal-geometrische Strukturen/ Fractal geometric structures

1996 Objekte mit Formveränderung/ Objects with form changes

1997 Reflexions-Objekte/Reflection objects

1998 Anamorphosen/Anamorphoses

1999 Trompe-l'œuil und Formbewegungen/ Trompe-l'oeuil and form movements

Lebt und arbeitet in/Lives and works in Buchholz bei/near Hamburg

Bibl.: *Ludwig Wilding. Retrospektive 1949-1987*, Ausst.Kat./exhib.cat., Pfalzgalerie Kaiserslautern, Städtische Galerie Lüdenscheid, Ulmer Museum, Dillingen 1987.
Ludwig Wilding. 8 Ideen/Schwarz-Weiss/37 Jahre/1960-1997, Ausst.Kat./exhib.cat., Landesmuseum Mainz 1997.

Willing, Martin

1958 Geboren in/Born in Bocholt (Germany)

1978-85 Studium/Studies: Staatliche Kunstakademie Münster. – Meisterschüler/Master pupil under Paul Isenrath
Physikstudium/Studied physics: Westfälische Wilhelms Universität Münster

Ab/from 1982 Bewegte offene Raumkörper aus linearen, sich schlängelnden oder sich windenden Stäben/Produced moving, open spatial bodies comprising turning or twisting linear rods

1984 Querschnittsverjüngte Stäbe; Entdeckung von Oberschwingungen/Cross-sectionally tapered rods; discovery of harmonic oscillation

1990 Tangential und radial gerichtete Bänder verdichten sich zu Hohlkörpern mit axialen Eigenschwingungen/Tangentially and radially aligned bands converge in hollow bodies with their own axial vibrations

1991 Werkstipendium/Working scholarship: Fritz Berg Gedächtnis Fonds, Hagen

1993 Förderpreis/Prize, VBK Köln-Porz

1995 Erste aus dem massiven Metallblock geschnittene Skulptur, lang andauernde gekoppelte Eigenschwingung/First sculpture hewn out of a massive block of metal, long-lasting linked autovibration

1996 Erster Entwurf für *Dreibandscheibe*, drei im Zentrum miteinander verbundene Stäbe vollführen gekoppelte Relativbewegungen; Bänder weiten sich zu Flächenstrukturen, der Oberflächenkörper wird zum Strukturkörper, die Bewegung erfasst das Innere der Skulptur/ First design for *Dreibandscheibe* in which three rods joined in the middle complete linked relative movements; bands expand to become surface structures, the surface body becomes a structural body, the movement reaches the innermost part of the sculpture

1997 Ein- und mehrachsige Metallschnitte/ Single and multiple-axis metal cut-outs

Lebt und arbeitet in/Lives and works in Köln

Bibl.: *Martin Willing*, Ausst.Kat./exhib.cat., Galerie Wilbrand, Köln 1991.
Martin Willing. Körperschnitte Bewegungsräume, Ausst.Kat./exhib.cat., Pfalzgalerie Kaiserslautern, Städtische Galerie Villingen-Schwenningen, Franziskaner-Museum, Nürnberg 1996.

Winiarski, Ryszard

1936 Geboren in/Born in Lemberg (Poland)

1953-59 Maschinenbaustudium an der Technischen Hochschule, Warschau/Studied mechanical engineering at the Technical University, Warsaw

1960-66 Studium der Malerei an der Akademie der Schönen Künste, Warschau/Studied painting at the Academy of Fine Arts, Warsaw

1965 Objektive Bildkompositionen auf der Basis von Text-Kodierungen und aleatorischen Prinzipien/Objective picture composition on the basis of text coding and aleatory principles

1967-77 Bühnenbildner am Polnischen Theater, Warschau/Stage set designer at the Polish Theatre, Warsaw

1968 Erster Kontakt mit westlichen Künstlern, u.a./First contact with Western artists, including Herman de Vries

1969 Teilnahme an der/Participated in the Biennale, São Paulo

1972 Beginn der Arbeiten an *Spielen* oder *Games*; systematische und zufallsgesteuerte Arbeiten entstehen gleichzeitig/Began work on *Games*; systematic and randomly controlled works produced during same period

1973 Stipendium/Scholarship: Kosciuszko Foundation, New York. – Halbjähriger USA-Aufenthalt/Six-month stay in USA

1974 Freiraumrealisationen in Holland: *Geometric in der Landschaft*/Open-air creations in Holland: *Geometry in Landscape*

Ab/from 1976 Realisation von *Salony Gry* (Spielsalons) mit Teilnehmern, die vom Zufall und von der Ordnung geleitet werden/Realisation of *Salony Gry* (game salons) with participants who are led by chance and order

1977-80 144 Zeichnungen als Ausführung eines mathematisch-statistischen Programms/144 drawings as realisation of a mathematical statistical programme

Ab/from 1978 Teilnahme am Internationalen Arbeitskreis für systematisch-konstruktive Kunst/Participated in the international working group on systematic constructive art

Ab/from 1981 Dozent an der Universität Lublin, später an der Akademie für Bildende Kunst, Warschau/Lecturer at Lublin University, later at the Academy of Fine Arts, Warsaw

Ab/from 1983 Gastprofessur/Guest professorship: Hochschule für Gestaltung, Offenbach am Main

90-er Jahre/1990s Entstehung mehrgliedriger Vertikalspiele nach klassischem Programm/Vertical games in several sections based on classic programme

Lebt und arbeitet in/Lives and works in Kanie bei Warschau/near Warsaw

Bibl.: »Ryszard Winiarski. Kunst als Spiel«, in: Ausst.Kat./exhib.cat., *Internationale Werkbegegnung und Ausstellung: Emilia Bohdziewics, Ryszard Winiarski,* Kunstsommer Kleinsassen 1986.
Hans-Peter Riese, »Pietr Kowalski, Stanislav Kolíbal, Tomás Hencze, Ryszard Winiarski, Milano Grygar, Zbigniew Gostomski, Vera Molnar, Rudolf Síkora, Attila Kovacs, Zdenek Sýkora. Die Kontinuität der Avantgarde in Osteuropa«, in: Ryszard Stanislawski & Christoph Brockhaus (Hg./eds.), Ausst.Kat./exhib.-cat. *Europa, Europa. Das Jahrhundert der Avantgarde in Mittel- und Osteuropa,* Bd. 1, Ostfildern-Ruit 1994, S./pp. 370-377.

Wittner, Gerhard

1926 Geboren in/Born in Heidelberg (Germany)
1947-54 Studium/Studies: Städelschule Frankfurt am Main & Akademie der Bildenden Künste, München
Ab/from 1957 Monochrome schwarze, später rote und gelbe Bilder mit einer aus dem Material erwachsenen Textur und reliefartigen, die Fläche horizontal mehrfach teilenden Farbgraten/Monochrome black, later red and yellow pictures, with texture derived from material and relief-like colour ridges forming multiple horizontal surface divisions
Ab/from 1967 Luzide Farbmodulationen schwerelos schwebender und sich gegenseitig durchdringender Grauflächen; erst gegen Ende der 70-er Jahre lösen sich aus diesem Grau einzelne Farben heraus, erscheinen die Bilder in vielfach lasierenden abgestuften Pastelltönen mit horizontalen und vertikalen Teilungen/Lucid colour modulations of weightless floating grey surfaces that penetrate one another; not until the end of the 1970s do individual colours emerge from the grey, and the pictures appear in many gradations of pastel tones divided horizontally and vertically
1976 Stipendium der BRD/Scholarship from the Federal Republic of Germany: Cité Internationale des Arts, Paris
1984-86 Gastdozent/Guest lecturer: Städelschule, Frankfurt am Main
1998 Gestorben in/Died in Frankfurt am Main

Bibl.: *Gerhard Wittner. Retrospektive 1959-1985,* Ausst.Kat./exhib.cat., Frankfurter Kunstverein, Frankfurt am Main 1986.
Bilder der Stille. Gerhard Wittner. Wolfgang Habel. Ausst.Kat./exhib.cat., Marburger Universitätsmuseum für Bildende Kunst, Neuer Kunstverein Aschaffenburg e.V., Marburg 1993.
Gerhard Wittner. Bilder und Zeichnungen 1970-1996, Ausst.Kat./exhib.cat., Kunstverein Göttingen e.V., Museum Wiesbaden, Göttingen 1996.

Wolf, Günter

1957 Geboren in/Born in Bad Kreuznach (Germany)
1973 Erste bewegliche Plastiken aus Rundstäben/First movable sculptures from round rods
1974-80 Studium der Bildhauerei/Studied sculpture: Gesamthochschule Kassel; ab 1977/from 1977: Kunstakademie Düsseldorf
1975 Erste Plastiken, deren Einzelteile aus einer gekanteten Fläche entstehen; die Grundelemente – Fläche, Winkel und U-Profil – werden als Basis für alle folgenden Plastiken eingesetzt/First sculptures, the individual parts of which emerge from a tilted surface; the basic elements – surface, angle and U-profile – form the basis for all subsequent sculptures
1978/79 Stipendium/Scholarship: Cité Internationale des Arts, Paris
1979 Erste große, flache Bodenplastiken aus Stahl/First large, flat floor sculptures in steel
1980 Großformatige flache Wandreliefs/Large-scale wall reliefs
1982 Erste Architekturmodelle/First architectural models
1995 Beginn der Serie von Wandreliefs unter dem Thema/Began the series of wall reliefs on the theme of *Kartuschen* (cartridges)
1996 Erste Serie von großformatigen Wandreliefs aus Aluminium und Edelstahl; zahlreiche Groß- und Kleinplastiken zur Serie *space diagonal*/First series of large-scale wall reliefs in aluminium and stainless steel; numerous large and small sculptures in the *space diagonal* series
1997 Erste großformatige Papierarbeit zum Thema *Farbstreifen mit Netz* (Netzbilder); Zeichnungsblöcke *Rotation* entstehen/First large-scale paper work on the topic *Farbstreifen mit Netz* (coloured stripes with network); development of *Rotation* drawing series
1998/99 Erste motorgetriebene/First motor-driven *Rotationsscheiben* (rotation discs) aus Aluminium, Holz, Farbe/in aluminium, wood, paint

Lebt und arbeitet in/Lives and works in Köln

Bibl.: *Günter Wolf. Plastiken, Zeichnungen, Reliefs. Michael Burges. Malerei und Zeichnungen,* Ausst.Kat./exhib.cat., Syndikat, Bonn 1991.
Atelier Wolf. Box Nr. 1 + 2, Ausst.Kat./exhib.cat., Stadtmuseum Siegburg 1999/2000.

Zouni, Opy

1941 Geboren in Kairo/Born in Cairo
1959-62 Studium der Malerei und der Fotografie in Kairo/Studied painting and photography in Cairo
1960-62 Besuch des/Attended the American College, Cairo, Bereich Keramik/ceramics department
Ab/from 1961 Untersuchungen zu Fragen des Raums und der Geometrie/Investigations on issues of space and geometry
1963 Übersiedlung nach Athen/Moved to Athens
1963-68 Studium der Malerei an der Kunstakademie Athen bei Giannis Moralis/Studied painting at the Academy of Art, Athens under Giannis Moralis
Fortsetzung des Studiums im Bereich Keramik und 1967-69 Szenografie/Continued studies in the area of ceramics and, from 1967 to 1969, scenography
1966-69 Farbige Flachreliefs/Colour bas-reliefs
1972 Beginn einer intensiven Auseinandersetzung mit dem Thema Licht in Form von Lichtstrahlen, so genannte *beams of light;* diese Studien führen zu ersten Skulpturen und Environments/Began intensive focus on topic of light in *beams of light;* these studies led to first sculptures and environments

Ab/from 1978 Untersuchungen und Experimente mit fotografischem Material/Investigations of and experiments with photographic material
1979 Teilnahme an der/Participated in the Biennale, São Paulo
Ab/from 1982 Einsatz des Materials Spiegelglas/Use of mirrored glass as material
1993-98 Serie/Series *Horizons*
Ab/from 1994 Serie/Series *Columns-Shadows*: hexagonale Kompositionen mit starker Perspektive/hexagonal compositions with strong perspective
1994-97 Serie/Series *Stories in a Square*: eine Kombination von abstrakter Landschaftsmalerei und lyrischer Abstraktion/a combination of abstract landscape painting and lyric abstraction
1999 Einzelausstellung/One-man show: Stiftung für Griechische Kultur, Berlin

Lebt und arbeitet in/Lives and works in Athinai

Bibl.: *Opy Zouni,* Ausst.Kat./exhib.cat., Institut Français d'Athénes, Athinai 1992.
Opy Zouni, Monographie, Athinai 1997.
Opy Zouni. Reflections – Phantasy of Today, Ausst.Kat./exhib.cat., Municipal Gallery of Patras 1998.
Opy Zouni. Light Shadow Coincidences, environment video music, Ausst.Kat./exhib.cat., Museum of Cycladic Art, Athinai 1999.
Opy Zouni. Konstruktion – Malerei, Ausst.Kat./exhib.cat., Stiftung für Griechische Kultur, Berlin 1999.

Fotonachweis/Photo Credits

Karl Arendt/ADF, Köln, S. 29, 54 (l.), 55 (l.), 58, 59, 101, 107, 114, 151, 206, 207

Christine Cadin, Amsterdam, S. 329

Prudence Cuming, London, S. 306

Jean Doneux, S. 58

Augustin Dumage et studio Littré, Paris, S. 296

Leo Erb, St. Ingbert, S. 221 (r.)

Maggi Frijling, Zürich, S. 115

Wolfgang Gassmann, Dortmund, S. 218

Mario Gastinger, München, S. 338

Elmar Hahn Studios, Veitshöchheim, S. 22, 26 (r.), 28, 46, 47, 48, 50, 51, 52,53, 54 (r.), 55 (r.), 60, 61, 62, 104, 105, 112, 113, 116, 118, 119, 120, 145, 146, 148, 150, 152 (r.), 152 (l.), 153, 155, 160, 161, 162, 164, 178 (r.), 178 (l.), 180, 186, 187, 196, 197, 199, 202, 203, 204, 210, 211, 214, 221 (l.), 223, 224, 225, 244, 245, 246, 247, 249, 250, 254, 255, 257, 258, 286, 290, 292, 297, 299, 300, 301 (r.), 301 (l.), 303, 304, 305, 313, 316 (r.), 316 (l.), 317 (r.), 318, 319, 321, 330, 340, 341

Ole Haupt, København, S. 320

Robert Hofer, Sion, S. 144

Kalevi Hujanen, Espoo (Finnland), S. 322

Bruno Jarret, Paris, S. 284

Nikolaus Koliusis, Stuttgart, S. 30, 182 (l.)

Bruno Krupp, Freiburg, S. 253

J.P. Kuhn, Zürich, S. 117

Helmut Kunde, Kiel, S. 209

Jochen Littkemann, Berlin, S. 63, 205, 285 (r.), 285 (l.), 287, 298, 307, 317 (r.), 334, 335

Wolfgang Lukowski, Frankfurt am Main, S. 69

Gerhard Mantz, Berlin, S. 200, 201

René Mächler, Zuzgen, S. 66 (unten), 66 (oben), 67

George Meyrich, Hans-Jürgen Slussalek, Friedberg, S. 312

André Morain, S. 159

K.O.W. Müller, Frankfurt am Main, S. 213

Willi Otremba, Dortmund, S. 182 (r.)

Nausica Pastra, Athinai, S. 324

Oltmann Reuter, Berlin, S. 183 (r.)

Wolfgang Roelli, Zürich, S. 109

Friedrich Rosenstiel, Köln, S. 215 (r.), 215 (l.), 220

Juliane Rückriem, Köln, S. 226

Foto-Studio Schaub, Köln, S. 190

Wolfgang Sobolewski, Bochum, S. 337 (r.), 337 (l.)

Frank Springer, Bielefeld, S. 212

Octavian Stacescu, Düsseldorf, S. 158

Paolo Vandrasch, Milano, S. 289

Uwe Walter, Berlin, S. 56 (r.), 56 (l.), 222

John Webb, London, S. 310

Ingeborg Wilding-König, Buchholz, S. 261

Jens Ziehe, Berlin, S. 193

Trotz intensiver Recherche konnten nicht für alle Abbildungen die Rechteinhaber ausfindig gemacht werden. Berechtigte Ansprüche sind an den Verlag bzw. das Museum zu richten.

Despite intensive research, it was not possible to ascertain the identity of the copyright holders for all illustrations. Legitimate claims should be addressed to the publishing house or the museum.

Herausgegeben von/Edited by
Museum im Kulturspeicher Würzburg
Marlene Lauter

Redaktion/Editing
Marlene Lauter, Beate Reese

Übersetzungen/Translations
Deutsch-englisch/German-English:
Judith Rosenthal, Frankfurt am Main
Französisch-deutsch/French-German: Uda Ebel
Französisch-englisch/French-English:
Charles Penwarden, Paris

Museumslektorat/Museum's editing
Marlene Lauter, Beate Reese

Verlagslektorat/Copy editing
Ruth Wurster

Grafische Gestaltung/Graphic Design
Saskia Helena Kruse, München

Reproduktion/Reproduction
C + S Repro, Filderstadt

Gesamtherstellung/Production
Dr. Cantz`sche Druckerei, Ostfildern-Ruit

Museum im Kulturspeicher
Veitshöchhelmer Str. 5
97080 Würzburg
Tel. +49/9 31/3 22 25 0
Fax +49/9 31/3 22 25 18
www.wuerzburg.de/kulturspeicher

Erschienen im/Published by
Hatje Cantz Publishers
Senefelderstr. 12
73760 Ostfildern-Ruit
Deutschland/Germany
Tel. +49/711/44 05 0
Fax +49/711/44 05 220
www.hatjecantz.de

Distribution in the US
D.A.P., Distributed Art Publishers, Inc.
155 Avenue of the Americas, Second Floor
New York, N.Y. 10013-1507
USA
Tel. +1/212/6271999
Fax +1/212/6279484

ISBN 3-7757-1191-0
Printed in Germany

Die Deutsche Bibliothek – CIP-Einheits-
aufnahme
Konkrete Kunst in Europa nach 1945 : die
Sammlung Peter C. Ruppert = Concrete art
in Europe after 1945 / Hrsg.: Museum im
Kulturspeicher, Würzburg ; Marlene Lauter.
Beitr. von Marlene Lauter ... Übers.: Judith
Rosenthal ... - Ostfildern-Ruit : Hatje Cantz,
2002
 ISBN 3-7757-1191-0

Umschlagabbildung
Richard Paul Lohse
*Fünfzehn systematische Farbreihen mit
vertikaler und horizontaler Verdichtung,*
1950/67
Öl auf Leinwand
Sammlung Peter C. Ruppert

Frontispiz
Rosemarie und Peter C. Ruppert vor dem
Gemälde *Jobbal* von Victor Vasarely/
Rosemarie und Peter C. Ruppert in front of
the painting *Jobbal* by Victor Vasarely
Foto/Photo Oliver Mark

Mit freundlicher Unterstützung der
Stadtwerke Würzburg AG

und der
Koenig & Bauer-Stiftung
zur Förderung des kulturellen Lebens
in Würzburg